레트로 마니아

사이먼 레이놀즈 지음

최성민 옮김

레트로 마니아

과거에 중독된 대중문화

작업실유령

팀을 추모하며.

남은 형제 제즈와 휴고에게 사랑을.

차례

'내일'

옮긴이의 글

내가 이 책을 처음 알게 된 건 영국의 미술 잡지 『프리즈』 2011년 6-8월호에 실린 지은이의 인터뷰를 통해서였다. 서구 대중음악에 관해 보통 이상의 관심과 취미는 있지만 그렇다고 '마니아' 경지에 이를 정도는 아닌 내게, 그 인터뷰는 무엇보다 내 활동 영역인 디자인과 미술에서 나 자신이 평소에 지각하고 문제의식을 느끼던 복고적 경향과 관련해 흥미로운 단서를 여럿 제시해줬다. 책을 구해 읽던 나는, 어느 일요일 저녁 우연히 TV에서 「나는 가수다」를 보고는—그리고 그 사악한 레트로 유혹에 순식간에 빠져들고는—책을 한국어로 옮겨봐야겠다고 결심했다.

번역을 시작한 지 2년 만에 한국어판 초판을 냈다. 시의성 강한 저작이다 보니, 옮기는 도중에 현실이 변해버리지는 않을지 염려되기도 했다. 불행히—다행히?—그 사이에 우리 사회에서 복고 경향은 크게 위축되지 않았고, 그 때문인지, 전문적인 내용인데도 책에 대한 한국 독자의 반응은 걱정했던 것만큼 나쁘지 않았다. 그러나 초판이 나오고 햇수로 3년이 흐르는 동안, 서구에서는 레트로의 위세가 조금씩 꺾여간 것이 사실이다. 이를 방증하듯, 지은이는 꾸준히 업데이트하던 관련 블로그(retromaniabysimonreynolds. blogspot.com)를 2016년 9월 20일 종간한다고 선언했다. 그리고 7주 뒤인 11월 8일, 미국에서는 그간 시민 사회가 성취한 진보를 원점으로 되돌리겠다고 공언하며 반동 복고 정서를 자극한 최악의 '레트로 마니아'가 대통령에 당선됐다. 이틀 뒤, 지은이는 블로그를 다시 열었다.

내용 특성상 이 책은 음악인 이름과 음반 제목을 무수히 언급한다. 그들의 원문을 모두 밝혀 독자 스스로 찾아볼 수 있게 도와야 마땅하겠으나, 본문에

일일이 원문을 적으면 글을 읽기가 불가능한 지경이 되므로, 그러지 않았다. 음악 작품 원제는 본문에—트랙은「 」로, 앨범은『 』로 구분해—나란히 적었고, 인명 원문은 찾아보기에만 밝혔다. 그 밖에 영화나 미술 작품 제목은 원칙적으로 원문을 적지 않았다. (그러나 일부 책의 원제는 참고 문헌에 밝혀져 있다.)

인명은 외래어 표기법에 따라 소리 나는 대로 옮기되, 국내에 널리 알려진 표기가 있으면 그편을 따랐다. (예컨대 '피터 게이브리얼'이 아니라 '피터 가브리엘'.) 밴드 이름에서 영어 정관사는 생략하는 것을 원칙으로 하되— 즉 '더 비틀스'가 아니라 '비틀스'—한 음절짜리 이름에서는 '더'를 유지해 혼동을 피했다. (예컨대 '더 후'.) 'The Band'를 '밴드'가 아니라 '더 밴드'로 옮긴 것도 비슷한 이유에서였다.

다른 문화 예술 분야와 달리, 대중음악에서는 국외 작품 제목을 뜻이 아닌 소리로 옮기는 경향이 있다. 예컨대 우리는『두 도시 이야기』를 읽지『어 테일 오브 투 시티스』를 읽지는 않으며,「계단을 내려오는 나부」를 보지「뉘 데상당 위네스칼리에」를 보지 않지만, 대중음악을 들을 때는『그냥 둬』가 아니라『렛 잇 비』를 듣는다. 나는 이런 관행이 대중음악을 '작품'이 아닌 '상품'으로 취급하는 태도와 관련 있지 않나 의심하며, 적어도 그 분야가 아직 성숙하지 않은 증거라고 판단한다. 이 책에서 앨범과 트랙 제목은—거부감을 무릅쓰고—뜻을 새겨 옮기는 것을 원칙으로 했다. 다만 국내에 널리 알려진 음반은 읽는 데 크게 무리가 되지 않는 한 소리 나는 대로 적었다. 예컨대 비틀스의『렛 잇 비』는『그냥 둬』와 비교해도 별로 어색하지 않지만, 퍼블릭 에너미의『잇 테이크스 어 네이션 오브 밀리언스 투 홀드 어스 백』은, 비록 국내 백과사전에 그렇게 표기돼 있기는 해도, 확실히『우리를 막으려면 수백만 인구가 필요할걸』로 옮기는 편이 나아 보였다.

한국어 독자에게 생소할 듯한—정확히 말해, 위키백과나 두피디아 등 한국어 백과사전에 등재되지 않은—장르나 인물, 개념은 옮긴이 주를 달아 풀이했다. (몇몇 주는 지은이의 설명과 도움을 받아 달았다.) 지은이가 농담으로 의도한 말은, 논지를 이해하는 데 꼭 필요한 경우가 아니면, 아무리 생소하고 어렵더라도 설명을 덧붙이지 않았다.

최성민

머리말

재탕의 시대

바야흐로 팝이 레트로에 환장하고 기념행사에 열광하는 시대다. 밴드 재결성과 재결합 순회공연, 헌정 앨범과 박스 세트, 기념 페스티벌과 명반 라이브 공연 등등으로, 왕년의 음악은 해가 갈수록 융숭한 대접을 받는 듯하다.

혹시 우리 음악 문화의 미래를 가장 크게 위협하는 건… 자신의 과거가 아닐까?

지나치게 비관적인 말인지도 모른다. 그러나 내가 상상하는 각본은 대재앙이 아니라 점진적 쇠퇴에 가깝다. 팝은 그렇게 종말을 맞는다. '빵' 소리가 아니라 네 번째 장까지 트는 법이 없는 박스 세트와 함께, 대학 초년에 죽도록 듣던 픽시스나 페이브먼트 앨범을 한 트랙씩 충실히 재연하는 공연의 값비싼 입장권과 함께, 팝은 종언을 고한다.

한때 팝의 신진대사는 에너지로 넘쳤고, 그랬기에 60년대 사이키델리아, 70년대 포스트 펑크, 80년대 힙합, 90년대 레이브처럼 미래로 솟구치는 시대 감각을 창조할 수 있었다. 2000년대는 다르다. 『피치포크』평론가 팀 피니가 지적한 대로, "이 시대는 신기하리만치 느릿하게 전진한다." 이는 구체적으로 90년대 팝 문화의 전위에서 해마다 '새로운 물결'을 제시하던 일렉트로닉 댄스 뮤직을 두고 한 말이다. 그러나 피니의 관찰은 대중음악 전반에도 적용할 수 있다. 2000년대가 진행할수록 앞으로 나가는 감각은 점점 옅어졌다. 시간 자체가 느리게 흐르는 느낌은, 강물이 조금씩 굽이치다가 결국 한곳에 고여 호수를 이루는 광경을 연상시켰다.

해가 갈수록 지금의 맥박이 희미해지는 데는, 2000년대 들어 팝의 현재가 아카이브에 저장된 기억이나 묵은 스타일을 빨아먹는 레트로 록 등 과거로

북적이게 된 탓이 크다. 2000년대는 자신에 충실하기보다 지난 여러 시대가 동시에 펼쳐지는 시대가 됐다. 이런 팝 시간의 동시성은 역사를 지워버리는 한편, 현재 자체의 독자성과 감수성을 좀먹는다.

알고 보니 21세기 첫 10년은 미래로 넘어가는 문턱이 아니라 '재' 시대였다. 2000년대는 접두사 '재-'(再, re-)가 지배했다. 재탕, 재발매, 재가공, 재연의 시대이자 끝없는 재조명의 시대였다. 해마다 기념행사가 넘쳤고, 그에 맞춰 평전, 회고록, 록 다큐멘터리, 전기 영화, 특집호가 나왔다. 그런가 하면, 재결합한 밴드는 계좌를 재충전하거나 더 부풀리려고 재결성(폴리스, 레드 제플린, 픽시스 등등 끝이 없다)하거나 음반 활동을 재개(스투지스, 스로빙 그리슬, 디보, 플리트우드 맥, 마이 블러디 밸런타인 등등)했다.

늙은 음악과 음악인만 아카이브 자료나 갱생한 모습으로 되돌아온 게 아니다. 2000년대는 맹렬한 재활용 시대이기도 했다. 흘러간 장르는 재탕 또는 재해석됐고, 빈티지 음원은 재처리되거나 재조합됐다. 젊은 밴드의 팽팽한 피부와 상기된 볼 뒤에는 그윽하게 늙은 아이디어의 회색 살이 있었다.

레트로 풍경

2000.4: 스미스소니언 재단 멤피스 로큰솔(Rock 'n' Soul) 박물관 개관 → 2000.5: 「로큰롤 대사기극」의 줄리언 템플 감독, 「오물과 분노」를 시작으로 10년에 걸친 펑크 다큐멘터리 3부작 착수 → 2000.6: 대형 록 박물관 익스피리언스 뮤직 프로젝트, 억만장자 폴 앨런 후원으로 시애틀에 개관 → 2001.7: 개러지 록 복고 밴드 화이트 스트라이프스, 상업적·비평적 성공작 『화이트 블러드 셀스』(White Blood Cells) 발표 → 2001.11: 노스탤지어 음악극 「여기 지금」, "최고의 80년대"를 약속하며 영국 내 7개 공연장에서 6만 관객 동원. 폴 영·킴 와일드·헤븐 세븐틴·큐리어시티 킬드 더 캣·고 웨스트·티파우·닉 헤이워드 등 재기한 스타 군단 출연 → 2002.2: 70~80년대 노스탤지어 클럽 스쿨 디스코, 편집 앨범 『봄 학기』(Spring Term) 출반, 영국 순위 정상 차지 → 2002.4: 「24시간 파티하는 사람들」 개봉. 팩토리 레코드 사장 토니 윌슨을 중심으로, 조이 디비전·마틴 해닛·해피 먼데이스·아시엔다* 등을 다룬 '집단 전기 영화' → 2002.5: 매시업 열풍 주류 진출—리처드 X,

[*] Haçienda. 1980년대 맨체스터 음악계의 중심에 있던 나이트클럽.

2000년대가 진행하면 할수록 이미 일어난 일을 재회하기까지 걸리는 시간도 점점 짧아졌다. BBC가 제작하고 VH1이 미국으로 들여온 「~년대가 좋아」 시리즈는 70년대, 80년대, 90년대를 돌파하더니, 결국 2008년 여름 「뉴 밀레니엄이 좋아」를 방영하면서 2000년대가 미처 끝나기도 전에 그 시대를 정리해버렸다. 그런가 하면 재발매 산업의 촉수는 이미 90년대 후반에 닿아, 독일 미니멀 테크노와 브릿팝, 심지어는 모리세이 최악의 솔로 앨범까지도 리마스터 증보판 박스 세트로 나온 상태다. 흘러간 과거의 파도가 다시 밀려와 우리 발목에 찰싹거린다. 유행 재탕에서 음악계는 이번에도 20년 주기설을 대체로 따랐다. 포스트 펑크와 신스팝에 이어 최근의 고딕 록 복고가 말해주듯, 2000년대에는 80년대가 시종 '대세'였다. 그러나 뉴 레이브가 유행하고 신진 인디 밴드가 슈게이징과 그런지, 브릿팝을 참고하는 현상에서는 벌써부터 조숙한 90년대 재탕이 엿보인다.

　'레트로'라는 말에는 특정한 뜻이 있다. 그 말은 음악, 의상, 디자인 등에서 패스티시와 인용을 통해 의식적·창의적으로 표현된 시대 양식 물신주의를

일명 걸스 온 탑이 게리 뉴먼의 「'친구들'은 전자식?」(Are 'Friends' Electric?)과 애디나 하워드의 「나 같은 괴물」(Freak Like Me)을 매시업한 「친구들한테는 신경도 안 써」(We Don't Give a Damn about Our Friends)를 슈거베이비스가 '리메이크'한 「나 같은 괴물」(Freak Like Me), 순위 정상 차지 → 2002.7: 스쿨 디스코, 클래펌 공원에서 노스탤지어 페스티벌 '스쿨 필즈' 개최, 4만 관객 동원. 다수 관객은 교복 차림으로 등장 → 2003.3: 젊은 영국 미술가 이언 포사이스/제인 폴러드, 런던 ICA에서 「종교음악으로 분류하시오」 공연. 크램프스의 1978년 캘리포니아 나파 주립 정신병원 공연을 재연한 작품 → 2003.3: 존 레넌이 어린 시절 살던 리버풀 멘러브 애비뉴 251, 50년대 풍으로 꼼꼼히 복원돼 일반에 공개. 오노 요코가 사들여 내셔널 트러스트에 기증한 집 → 2003.11: 『렛 잇 비… 벌거벗은』(Let It Be... Naked) 출반. 마지막 비틀스 앨범에서 필 스펙터의 관현악 오버더빙과 음향효과를 제거한 음반 → 2003.12: 도어스 오브 더 트웬티퍼스트 센추리 (짐 모리슨 대신 컬트의 이언 애스트베리가 레이 만자렉과 로비 크리거에

뜻한다. 엄밀히 말해 레트로는 예술 애호가, 감식가, 수집가 등 거의 학문적인 지식과 날카로운 아이러니 감각을 갖춘 사람 몫이다. 그러나 오늘날 레트로는 훨씬 넓은 의미에서, 비교적 최근에 흘러간 대중문화라면 뭐든지 가리키는 말이 됐다. 『레트로 마니아』는 이처럼 느슨한 용례를 좇아, 오늘날 팝의 과거가 활용되고 남용되는 현상 전반을 살핀다. 이는 낡은 팝 문화의 비중이 엄청나게 커진 현상을 포함한다. 접하기 쉬워진 백 카탈로그, 유튜브라는 방대한 집단 아카이브, (흔히 자신만의 '올디스' 라디오 방송국 구실을 하는) 아이팟 등 재생 장치와 그 덕분에 음악 소비 양상에서 일어난 대변동을 예로 꼽을 만하다. 다른 주요 관심사로는, 록 음악 자체가 태어난 지 50년을 넘어서며 자연스레 노령화한 현실이 있다. 이는 장기간 은퇴 생활을 접고 재기한 아티스트뿐 아니라, 공연과 녹음 활동을 꾸준히 벌인 구세대 음악인도 포함한다. 마지막으로, 과거에 크게 의존하면서도 보통은 그 사실을 뚜렷이 밝히고 지시 대상을 예술성 있게 활용하는 젊은 음악인, 그들이 만드는 '새로운 옛 음악'이 있다.

합세한 진용), 웸블리 경기장 공연으로 1년에 걸친 순회공연과 신화 착취 사업 절정 장식. 원래 드러머 존 덴스모어와 모리슨 유족은 불만을 품고 소송을 벌여 '도어스' 이름 사용 금지 판결을 받아내기도 → 2004 봄~여름: 재결합한 픽시스, 미국·유럽·브라질·일본 순회공연. 감정으로 얼룩진 공연은 다큐멘터리 「시끄럽게 조용하게 시끄럽게」에 기록됨 → 2004.9: 브라이언 윌슨, (밴 다이크 파크스와 함께) 비치 보이스의 전설적인 1966년 미완성 앨범 『스마일』(Smile) 완성·출반 → 2004.10: 밥 딜런 회고록 연작 중 『연대기 1권』, 호평과 함께 출간 → 2005.2~11: 머틀리 크루 재결합 순회 공연, 약 4천만 달러 매출로 그해 미국 내 순회공연 수익 11위 차지 → 2005.3: 퀸, 대규모 세계 순회공연 개시. 사망한 프런트맨 프레디 머큐리 대신 프리/ 배드 컴퍼니 출신 폴 로저스 출연 → 2005.7: 마틴 스코세이지 감독, 「노 디렉션 홈」 개봉. 세계적 파문을 일으킨 60년대 밥 딜런 다큐멘터리 2부작 → 2005.8~9: 고전 앨범을 처음부터 끝까지 연주하는 공연 '뒤돌아보지 마' 첫 시즌 개막. 스투지스 『펀 하우스』(Fun House), 갱 오브 포 『엔터테인먼트!』

14

물론 과거에도 흘러간 시대에 집착하는 움직임은 있었다. 고대 그리스
로마 문명을 숭배한 르네상스나 중세를 들먹인 고딕 리바이벌 등이
대표적이다. 그러나 가까운 과거에 이토록 집착한 사회는 인류사에 없었다.
이 점에서 레트로는 고고학이나 역사학과 다르다. 레트로를 매혹하는 건
기억에 생생한 패션, 유행, 소리, 스타다. 다시 말해, 오늘날 레트로는 이미
한차례 경험한 팝 문화에 (즉, 유년기에 무의식적으로 통과한 문화가 아니라
대중음악 애호가로서 의식적으로 경험한 팝 문화에) 매혹됐다는 뜻이다.

　　우리 문화에서 레트로 마니아는 이제 지배적 위상을 넘어 임계점에
다다른 느낌마저 든다. 문화가 노스텔지어에 매달려서 앞으로 나갈 힘을 잃은
걸까, 아니면 문화가 더는 앞으로 나가지 않아서 결정적이고 역동적이던
시대에 노스텔지어를 느끼는 걸까? 그러다가 과거가 바닥나면 어떡하려고?
혹시 우리는 팝 역사가 고갈하는 문화 생태적 파국으로 내닫고 있지 않은가?
지난 10년간 나타난 음악 중 미래에 노스텔지어와 레트로 유행을 충족해줄
만한 게 과연 있을까?

(Entertainment!), 다이너소어 주니어 『내 곳곳에 네가 살아』(You're Living
All Over Me) 연주 → 2005.10: 크림, 매디슨 스퀘어 가든 3회 공연으로
1천60만 달러 매출 → 2005.12: 콜드플레이, 「말해」(Talk) 출반. 독일
신시사이저 선구자 크라프트베르크의 1980년 작 「컴퓨터 사랑」(Computer
Love)에서 코드 진행을 합법적으로 빌린 싱글 → 2006.1: 『락 오브 에이지』,
LA 밴가드 극장에서 개막. 「그리스」의 50년대 로큰롤, 「마마 미아!」의 아바와
유사하게 80년대 헤어 메탈을 기리는 뮤지컬. 저니·본 조비·트위스티드
시스터·화이트스네이크·포이즌 등의 MTV 히트곡을 배경으로 "탐욕스러운
개발업자 때문에 폐업 위기에 처한 전설적 LA 록 클럽"을 노래함. 『LA
타임스』에서 "레트로 아드레날린 폭주"라 호평받고 플라밍고 라스베이거스
호텔에서 매진 공연. 이후 뉴욕과 브로드웨이 순회 → 2006.3: 이미 재결합
공연을 벌인 스투지스 생존 구성원, 20년 만에 스튜디오 앨범 『괴상함』(The
Weirdness) 발표 → VH1 클래식, 블론디/뉴 카스 합동 순회공연 후원.
카스는 참여를 거부한 릭 오캐식 대신 토드 런그런이 보컬을 맡음. 최근 블론디

나만 이런 전망에 당혹해하는 게 아니다. 음악에서 혁신과 격변이 사라진 현실을 걱정하는 기사나 블로그는 셀 수 없으리만치 많다. 21세기 들어 새로 출현한 주요 장르나 하위문화가 과연 있나? 때로는 음악인 자신이 지친 기시감을 표하기도 한다. 수프얀 스티븐스는 2007년 인터뷰에서 이렇게 선언했다. "로큰롤은 박물관 소장품이다. … 지금도 뛰어난 록 밴드는 있다. 화이트 스트라이프스도 좋고, 래콘터스도 좋다. 그러나 그 음악은 박물관에나 어울린다. 그들의 공연장은 역사 채널이나 마찬가지다. 낡은 감성을 재연할 뿐이다. 더 후, 펑크 록, 섹스 피스톨스 등등 지난 시대의 유령을 실어나를 뿐이다. 다 끝났다. 반항은 끝났다."

물론 이런 불안감이 팝 음악으로만 국한되지는 않는다. 할리우드는 「알피」, 「오션스 일레븐」, 「배드 뉴스 베어스」, 「007 카지노 로얄」, 「핑크 팬더」, 「헤어스프레이」, 「잃어버린 세계를 찾아서」, 「페임」, 「트론」, 「진정한 용기」 등 20~30년 전 영화를 블록버스터로 리메이크한다. 조만간 「플라이」(삼탕째 맞다), 「놀랍도록 줄어드는 사나이」, 「특공 대작전」도 다시 만든다고

히트곡 모음집은 디스코 랩 히트곡 「황홀감」(Rapture)과 도어스의 「폭풍을 타는 사람들」(Riders on the Storm)을 매시업한 신곡 「황홀감을 타는 사람들」(Rapture Riders)을 수록하기도 → 2006.6: 태양의 서커스, 라스베이거스에서 비틀스 오락물 「사랑」 개막 → 2006.7: VH1 클래식, 전설적 소프트 록 그룹 플래티넘 위어드 다큐멘터리 방영. 믹 재거·엘튼 존· 링고 스타 등이 출연하지만, 플리트우드 맥에 영향을 끼쳤다는 문제의 밴드는 그해 초 유리드믹스 출신 데이브 스튜어트와 카라 디오가디가 가짜 인터넷 팬 사이트와 함께 만든 가공 밴드. 그해 기을에는 "1974년에 유행"했다는 노래 열 곡을 담은 『그럴듯하게』(Make Believe)를 내놓기도 → 2006.8: MTV, 개국 25주년 기념으로 개국일인 1981년 8월 1일 24시간 방영분 전체를 재방송 → 2006.9: 엘튼 존/버니 토핀, 자전적인 1975년 콘셉트 앨범 『캡틴 판타스틱과 브라운 더트 카우보이』(Captain Fantastic and The Brown Dirt Cowboy) 속편 발표. 제목은 '캡틴과 꼬마'(The Captain & the Kid). 표제곡은 "돌아갈 수는 없어/애써봐야 소용없어"라고 경고하는데도, 앨범

하고, 「아서」와 「황홀한 영혼 프레드」에는 러셀 브랜드가 출연할 예정이라고 한다. 영화 업계는 이처럼 상업성이 입증된 과거 히트작을 재가공하기도 하지만, 또한 「해저드 마을의 듀크 가족」, 「미녀 삼총사」, 「겟 스마트」처럼 누구나 좋아하는 '역사적' 텔레비전 시리즈나 「요기 베어」, 「스머프」처럼 흘러간 어린이 만화를 대형 화면으로 옮기기도 한다. 두 극단 사이에는 2009년 중반 은막을 강타한 「스타 트렉」이 있다. 엄밀히 말해 이 작품은 리메이크가 아니라 청년 스포크와 커크가 등장하는 프리퀄이다. ("미래가 시작된다"라는 광고 문구에는 뜻하지 않은 아이러니가 있다.) 영화는 60년대의 원작 TV 시리즈, 80년대 영화판, 「스타 트렉: 넥스트 제너레이션」 TV 시리즈를 통해 여러 세대에 걸쳐 쌓인 대중의 애착에 호소한다.

연극에서는 고전 희곡이나 인기 뮤지컬을 재생하는 전통이 뿌리 깊지만, 이 분야에도 「스패멀롯」(「몬티 파이튼과 성배」에 기초한다) 같은 리메이크와 후속작이 있고, 전설적 밴드의 애창곡을 중심으로 쓰이거나 빈티지 장르에 착안해 만들어진 '주크박스 뮤지컬'도 있다. 「위 윌 록 유」(퀸), 「근사한 울림」

판매량은 엘튼 존이 "내 음반 중 가장 안 팔린 앨범"이라고 부른 2005년도 전작 『피치트리 로드』(Peachtree Road)의 두 배에 육박 → 2006.11: 조지 마틴과 그의 아들 자일스 마틴이 비틀스 고전을 리믹스·매시업해 태양의 서커스 라스베이거스 쇼에 제공한 사운드트랙 『사랑』(Love), 『빌보드』 4위·영국 3위 차지 → 2006 겨울: 루 리드, 고전 앨범 『베를린』(Berlin) 전곡 초연. 마틴 스티븐슨 앤드 더 데인티스, '고전' 앨범 『볼리비아행 배』(Boat to Bolivia) 전곡 초연 → 2006~8: 또다시 재결합한 섹스 피스톨스, 영국에서 5회, 유럽에서 수회 공연. 그룹은 1996년 '더러운 돈' 순회공연을 위해 한 차례 재결합한 바 있음 → 2007.2: 젊은 영국 예술가 조 미첼, 런던 ICA에서 「음성과 기계를 위한 협주곡」 공연. 아인슈튀어첸데 노이바우텐이 1984년 ICA에서 열었다가 난동으로 번져 악명 높은 공연을 재연한 작품 → 2007.3: 레트로 랩 집단 쿨 키즈, 데뷔 EP 『완전히 닦였어』(Totally Flossed Out) 발표. 힙합 전성기를 찬미하는 히트곡 「88」은 쿨 키즈의 어린 구성원 마이키 록스가 태어난 해이기도 하다. 한편 『뉴욕 타임스』는 쿨 키즈·넉스·키즈 인 더 홀

(비치 보이스), 「시대는 변한다」(밥 딜런), 「락 오브 에이지」(80년대 헤어 메탈) 등이 그런 작품에 해당한다. 심지어 '주크박스 TV'도 있다. 「글리」, 「팝 아이돌」, 「아메리칸 아이돌」 같은 프로그램은 '비틀스의 밤', '스톤스의 밤' 등을 통해 록과 솔을 가볍고 안전한 오락 산업 전통에 도로 접어 넣는다. TV 역시 리메이크 사업을 시도는 했지만, 할리우드만 한 성공은 거두지 못했다. 「프리즈너」, 「서바이버스」, 「록퍼드 파일스」, 「미녀 삼총사」, 「드래그넷」, 「환상특급」, 「도망자」, 「코작」, 「바이오닉 우먼 소머즈」, 「하와이 5-0 수사대」, 「비벌리힐스 아이들」, 「댈러스」 등 호화 리메이크 외에도, 인기 '영드' 「마인더」, 「레지 페린」, 「라이클리 래즈」 등이 그런 예다. 업계에서는 고전 TV 시리즈 현대화를 두고 '없어서 못 파는 아이템'이라고 하지만, 아직 그런 시도가 시청률 면에서 특별히 잘 '팔리지는' 않았다. (실제로 미국에서 그들은 한 시즌을 마치기도 전에 종영되곤 했다.) 그런데도 시도는 끊이지 않는다. 검증된 고전을 각색하는 일, 컬트 지위에 오른 원작을 재탕하는 일은 거부하기 어려운 유혹인 모양이다.

등을 로파이 음색으로 황금기 힙합을 되살리려는 집단으로 소개. 넉스의 크리스피 린지는 "1990년쯤 나온 낡은 힙합 음반 느낌을 주려고 되도록 나쁜 음질로 녹음"한다고 밝히기도 → 2007.4: 레이지 어게인스트 더 머신, 캘리포니아 주 코첼라 밸리 페스티벌 마지막 밤 헤드라이너 공연을 위해 재결합 → 2007.4: 시어터 오브 헤이트, 『웨스트월드』(Westworld) 25주년 기념 순회공연 → 2007.6: 폴 매카트니, 21집 『거의 가득 찬 기억』(Memory Almost Full) 발표. 「늘 있는 과거」(Ever Present Past), 「빈티지 옷」(Vintage Clothes), 「그게 나였어」(That Was Me), 「종말의 종말」(The End of the End) 등 엘레지 풍으로 채운 앨범. 인터뷰에서 그는 "남은 건 과거뿐"이라고 밝힘 → 2007.9: 영국 최초의 80년대 음악 페스티벌 레트로 페스트, "라이브 에이드 이후 최고의 80년대 출연진"을 약속하며 스코틀랜드 고성에서 개최. 스팬다우 발레 출신 토니 헤들리·휴먼 리그·ABC·하워드 존스·캐저구구·바나나라마 등 출연 → 2007.9: 안톤 코르베인이 감독하고 조이 디비전의 이언 커티스를 다룬 전기 영화 「컨트롤」 개봉 → 2007 겨울:

그리고 패션이 있다. 패션 산업에서는 어제 옷장을 뒤적이는 일이 언제나 불가결했지만, 지난 10년 사이에는 흘러간 아이디어를 재활용하는 주기가 미친 듯 짧아졌다. 마크 제이컵스나 애나 수이 같은 디자이너는 한 시대가 끝나자마자 해당 시대 스타일을 뒤적거리곤 했다. 빈티지 의류 시장도 성황을 이뤘다. 그런데 이제 '빈티지'는 80년대처럼 가까운 과거를 뜻하기도 한다. (예컨대 아제딘 알레야 같은 디자이너는 공급이 달릴 정도로 인기다.) 20세기 중후반 가구와 제품도 '골동품화'했고, 인테리어 잡지들은 지난 세기 중엽의 현대식 가구에 환장하는 모습을 보였다.

이들은 레트로 마니아에서도 특히 두드러지는 영역일 뿐이다. 시야를 넓히면 레트로 장난감(뷰마스터, 블라이드 인형 등 70년대 초 제품 일체)과 레트로 게임(80년대 구식 전자오락을 하거나 수집하기)은 물론 레트로 음식 (샌드위치 체인 프레타 망제가 70년대의 새우 칵테일을 고급화해 내놓은 '레트로 새우 명인 샌드위치')도 보이고, 레트로 인테리어, 레트로 사탕, 레트로 링톤, 레트로 여행, 레트로 건축도 보인다. 레트로 TV 광고도 있다. 예컨대

매드니스·해피 먼데이스·휴 콘웰 밴드·(휴 콘웰 없는) 스트랭글러스·이언 헌터·뉴 모델 아미·멘 데이 쿠든트 행·(영화 속 가상 밴드) 커미트먼츠, 영국에서 공연. 포그스 결성 25주년 기념 순회공연. 웨딩 프레즌트, 『조지 베스트』(George Best) 20주년 기념 순회공연. 헌정 밴드 디 아더 스미스, 스미스의 마지막 앨범 『스트레인지웨이스, 우리가 간다』(Strangeways, Here We Come)와 "1984~2006년의 최고 음악 대부분"을 기리는 '스트레인지웨이스 순회공연' 착수. 이처럼 치열한 경쟁 와중에도, 애처롭기로 으뜸상은 폴 웰러 없이 22일간 공연한 브루스 폭스턴/릭 버클러의 프롬 더 잼이 차지 → 2007~8: 2007년 5월 28일부터 2008년 8월 7일까지 열린 폴리스 재결합 순회공연, 전 세계 1백59개 경기장에서 3억 4천만 달러 이상을 벌어들이며 사상 세 번째로 높은 수익을 올린 순회공연으로 기록 → 2007~8: 소닉 유스, 미국·스페인·독일·프랑스·이탈리아·영국·오스트레일리아· 뉴질랜드에서 24회 공연하며 역사적인 1988년도 환각 앨범 『데이드림 네이션』(Daydream Nation) 연주 → 2008.2: 헌정 밴드 클론 로지스와

19

하인즈 베이키드 빈즈 통조림 광고는 "빈즈 민즈 하인즈"(Beanz Meanz Heinz, 콩 하면 하인즈)라는 불멸의 문구를 곁들여 60·70·80년대 영국 빈티지 광고를 짜깁기해 보여준다. 그러나 가장 기묘한 건 역시 레트로 포르노다. 특정 시대 성인 잡지에 전념하는 수집가가 있는가 하면, 성인용 웹사이트에는 '레트로 페이스시팅', '레트로 거대 가슴', '자연산'(유방 성형이 성행하기 전의 가슴), '빈티지 털'(제모제가 등장하기 전의 포르노) 같은 전문 카테고리가 있다. 성인용 유선방송 채널에 등장하는 폰 섹스 광고에는 흔히 흑백 포르노 영상이나 50년대 이전에 만들어진 누드 장면이 삽입된다. 그런 광고를 보고 있자면, 저 음탕하고 팔팔한 여인들이 이제는 양로원 신세거나 서글프게도 흙으로 돌아갔으리라는 생각에 울적해진다.

이처럼 레트로 의식은 문화 전반에 퍼졌지만, 그게 가장 만성화한 곳은 음악이다. 어쩌면 이는 특히나 음악에서 레트로가 옳지 않다는 느낌이 들어서인지도 모른다. 무엇보다 팝은 현재형이어야 하지 않나? 팝은 여전히 젊은이의 전유물로 여겨지고, 젊은이는 노스탤지어를 느끼지 않아야

스미스 인디드, 실제 역사에서는 일어날 수 없었던 합동 공연 실현. (스미스가 영국에서 마지막으로 공연한 1986년 12월 12일, 스톤 로지스는 무명이었음.) 맨체스터 분위기에 맞춰, DJ는 인스파이럴 카페츠 출신 클린트 분이 맡기도. 다음 달 인스파이럴 카페츠는 '돌아온 젖소' 순회공연 개시 → 2008.2~3: 베티 스완 아류 가수 더피, 벤 E. 킹의 「내 곁에 서」(Stand By Me)를 도입부에 샘플링한 레트로 솔 「자비」(Mercy)로 5주간 영국 순위 정상 차지. 그해 싱글 판매 순위 통산 3위에 오르기도 → 2008.2~3: 미션, 런던 셰퍼즈 부시 엠파이어에서 4회 공연. 밤마다 "앨범 하나씩을 통째" 연주하는 한편, "해당 시기에 발표한 싱글 B면도 모두" 선보임 → 2008.4: 톰 페티, 하트브레이커스 결성 전 실제로 몸담았던 "잃어버린 그룹" 머드크러치 재결합, 빈티지 곡을 모아 앨범 발표·순회공연. "그때 두고 온 음악을 되찾을 때가 됐다"(페티) → 2008.5: 퍼블릭 에너미, 런던 브릭스턴 아카데미·글래스고 ABC1·맨체스터 아카데미에서 역사적인 1988년 선동 앨범 『우리를 막으려면 수백만 인구가 필요할걸』(It Takes a Nation of Millions to Hold Us Back) 공연 →

정상이다. 소중한 기억을 뒤로할 정도로 오래 살지 않았기 때문이다. 더욱이 팝의 본질은 '지금 여기'에 살라는, 즉 "내일은 없는 것마냥" 살면서 동시에 "어제의 족쇄는 벗어던지라"는 충고에 있다. 새것과 지금 것에 연결된 고리 덕분에, 대중음악은 시대 분위기를 특히나 잘 재현한다. 시대극 영화나 드라마에서 특정 시기 분위기를 떠올리는 데 그 시대 팝송처럼 효과적인 장치는 없다. 그나마 견줄 만한 게 패션일 텐데, 흥미롭게도 패션 역시 레트로가 무르익은 대중문화 영역이다. 두 세계 모두 바로 그런 시의성, 즉 시간의 도장이 찍힌 성질 때문에 쉽사리 낡고, 일정 시간이 흐른 다음에는 쉽사리 시대를 떠올리게 된다. 즉, 복고하기 좋게 된다.

2000년대 주류 팝에서 상업적으로 성공한 경향 중에는 재활용에 의존한 예가 많았다. 화이트 스트라이프스·하이브스·바인스·제트 등의 개러지 펑크 복고, 에이미 와인하우스·더피·아델 등 60년대 미국 흑인 여가수로 분한 젊은 영국 백인 여성의 빈티지 솔, 라 루·리틀 부츠·레이디 가가 등 80년대 신스 팝에서 영감 받은 여성 가수들이 좋은 예다. 그러나 레트로가 지배적

2008.5: 스파크스, 런던 이즐링턴 아카데미에서 20일간 공식 앨범 20장을 모두 연주, '고전 앨범을 원래 순서대로 연주하기' 경연에서 타 밴드 압도. 셰퍼즈 부시 엠파이어에서 열린 21회차 공연에서는 21집을 선보이며 절정 장식 → **2008 여름:** 마이 블러디 밸런타인, 해체 10년 만에 재결합 순회공연, 『러블러스』(Loveless)를 제때 보지 못한 애호가와 1992년의 청각 고문을 잊지 못한 팬 동원 → **2008.9:** 80년대 말/90년대 초 레트로, 황금 시간대 TV 침투—「가십 걸」에서 중년 얼트로커 루퍼스 험프리가 한때 반짝했던 자신의 그런지 아류 밴드 링컨 호크를 재결성, 오프닝 밴드로 순회공연을 시작한 것. "맙소사, 방금 전화를 받았는데, 우리더러 브리더스의 오프닝을 맡아달래! 루셔스 잭슨 재결합이 잘 안 풀렸나봐?" → **2008.9:** 에코 & 더 버니멘, 로열 앨버트 홀에서 『바다의 비』(Ocean Rain) 전곡 순서대로 연주 → **2008 가을:** 다니 해리슨, 『보그』 부록 '패션 록스'에 1968년 무렵의 아버지 조지 해리슨처럼 입고 콧수염 기른 모습으로 등장. 패티 보이드 역은 챙 넓은 모자와 모피 등 보헤미안 룩으로 무장한 금발 모델 사샤 피보바로바 → **2008.12:**

감수성이자 창조적 패러다임으로서 참으로 군림하는 곳은, 팝의 엘리트라 할 만한 힙스터 세계다. 한때는 전통에서 벗어나 혁신적인 음악을 (아티스트로서) 생산하거나 (소비자로서) 지원하던 사람들, 바로 그들이 지금은 과거에 가장 깊이 중독된 집단이다. 인구통계상으로는 여전히 최첨단 계급이지만, 이제 그 역할은 선구자나 혁신가가 아니라 큐레이터나 아카이브 관리자가 됐다. 전위(前衛)가 아니라 후위(後衛)가 됐다.

언제부턴가 음악 뒤에 쌓인 과거의 질량이 중력처럼 작용하기 시작했다. 이제는 굳이 앞으로 나가지 않고 방대한 과거로 돌아가기만 해도 어딘가로 이동하고 움직이는 느낌을 쉽게, 한결 쉽게 얻을 수 있다. 탐험 정신은 여전하지만, 그 모습은 고고학을 닮았다.

이 증후군이 출현한 때는 늦어도 80년대지만, 참으로 악화한 시기는 지난 10년이다. 이때 성년에 접어든 청년 음악인은 감당할 수 없으리만치 풍성해진 음악 유산 속에서 자라났다. 그 결과 출현한 재조합 창작법은 다양한 지시 대상과 암시를 절묘하게 엮고 광범위한 시대와 지역의 독특하고 신기한

로큰롤 명예의 전당 별관, 맨해튼 도심에 개관. 클리블랜드 로큰롤 명예의 전당의 뉴욕관 → 2009.2: VH1 클래식, '흑인 역사의 달'에 맞춰 「블랙 투 더 퓨처」 방영. 아프리카계 미국인의 대중문화 일화를 「~년대가 좋아」 풍 키치 사이키델리아로 엮은 4부작 → 2009.2: 애시드 하우스·레이브 '시각 문화' 전시회 『아트코어』, 런던 셀프리지스 백화점에서 개막, 아시엔다·스펙트럼· 레인댄스·트라이벌 개더링 등 클럽 홍보물과 레이브 파티 전단 전시. 이어 작품 경매가 열리기도 → 2009.2: 밴 모리슨, 최악의 제목으로 신보 발표. 1968년도 고전 『애스트럴 위크스』(Astral Weeks)를 '뒤돌아보지 마' 풍으로 연주한 『애스트럴 위크스 할리우드 볼 실황』(Astral Weeks Live at the Hollywood Bowl) → 2009.3: 첨단 팝 박물관 브리티시 뮤직 익스피리언스, 런던 O2에 개관 → 2009.4: 닉 케이브, 음반 전체 재발매 사업 착수. 재연 예술가 이언 포사이스/제인 폴러드의 영상 DVD를 수록한 호화 패키지 → 2009.4~5: 스페셜스 원년 구성원 (창립 리더 제리 대머스 제외) 재결합, 결성 30주년 기념 순회공연 → 2009.5: 브리더스, 장기간 휴식 끝에 올 투모로스

취향을 한데 묶어 소리의 그물망을 얽어냈다. 언젠가 나는 이런 접근법을 '음반 수집가 록'이라고 부른 적이 있는데, 이제는 음반을 수집할 필요조차 없다. MP3 파일을 추수하고 유튜브를 뒤지기만 하면 된다. 비용과 수고를 들여야만 손에 넣을 수 있던 음악과 영상을, 이제는 키보드 조작과 마우스 클릭 몇 번이면 공짜로 구할 수 있다.

2000년대 음악에서 아무 일도 없었다는 뜻은 아니다. 오히려 그 시기는 미세 경향과 하위 장르와 재조합 스타일로 여러 면에서 미친 듯이 북적였다. 그러나 현재까지 가장 결정적인 변화는 소비와 배급 방식에서 일어났고, 이는 레트로 마니아를 더욱 격화했다. 방대한 문화 자료를 저장·정리·취득·공유하는 능력이 향상되면서, 우리 자신이 그 능력에 희생당한 꼴이다. 가까운 과거에 이토록 집착한 사회가 없었던 것처럼, 가까운 과거를 이토록 쉽고 풍성하게 접할 수 있는 사회도 전에는 없었다.

그러나 『레트로 마니아』가 단지 레트로를 문화적 퇴행이나 타락으로 깎아내리기만 하는 책은 아니다. 나도 공범인 마당에, 어찌 그럴 수 있겠는가.

파티스 페스티벌 큐레이팅. (해체한 적은 없으므로 재결합은 아님.) 갱 오브 포·X·와이어 등 활동 재개한 포스트 펑크 밴드, 셸락·스로잉 뮤지스·틴에이지 팬클럽·자이언트 샌드·페이스 힐러스 등 80년대 말~90년대 초 얼트 록 노병 출연 → 2009.5: 최초의 핑크 플로이드 테마 바하마 유람선 여행 패키지 '해상 대공연'* 출시. 프로그램에는 헌정 밴드 싱크 플로이드 USA의 『달의 어두운 면』(The Dark Side of the Moon) 전곡 연주 등 두 차례 공연 포함 → 2009.6: 닐 영 아카이브, 드디어 출반. 『아카이브 1권: 1963~1972』 (The Archives Vol. 1: 1963-1972)은 4부작 중 1부에 불과한데도, 미발표 음원·20시간 분량 동영상·1974년 작 닐 영 다큐멘터리 「과거를 통한 여행」· 사진·가사·편지·기념품·일기장·인터뷰 음원·라디오 방송 음원·공연 실황 등 수록 → 2009.7: 화이트 스트라이프스의 잭 화이트와 킬스의 싱어 (이미지와 음성이 패티 스미스를 연상시키는) 앨리슨 모사트, 레트로 록 슈퍼그룹 데드 웨더 결성, 『박하』(Horehound) 출반. 킬스의 기타리스트 (주법이 닥터

23

[*] Great Gig in the Sea. 핑크 플로이드의 「창공 대공연」(Great Gig in the Sky)을 패러디한 말.

저널리스트로서 나는 레이브나 일렉트로니카 같은 '뉴 프런티어' 음악을 보도하고 포스트 펑크 같은 미래주의 음악을 단행본 분량으로 찬미했지만, 역사가·재발매 음반 평자·록 다큐멘터리 출연자·음반 해설지 필자로서 나는 적극적으로 레트로 문화에 가담하기도 했다. 직업 활동으로만 국한되지도 않는다. 애호가로서 나는 중고 음반점을 샅샅이 훑고, 록 도서를 파고들고, VH1 클래식과 유튜브에서 눈을 떼지 못하고, 록 다큐멘터리에 추파를 던지는 등, 누구 못지않게 회고에 중독된 사람이다. 나는 우리에게서 무단이탈해버린 미래를 동경하지만, 또한 과거에 유혹을 느끼기도 한다.

책을 준비하며 내가 과거에 쓴 글을 뒤져보니, 놀랍게도 레트로 관련 쟁점이 여러 방면에서 꾸준히 나를 사로잡았다는 사실을 알게 됐다. 음악의 다음 물결을 순진하게 지껄이는 와중에도, 그 대척점에서 록 음악이 짊어진 독특한 짐, 그 쌓여만 가는 역사는 꾸준한 관심사로 떠오르곤 했다. 나는 '미래'를 설파하고 또 설파하는 사람으로 알려졌지만, 실은 그 유령 격인 레트로에 홀린 사람이기도 하다. 돌이켜보면 나는 어떤 좌절감 또는 한발 늦은

필굿의 윌코 존슨을 연상시키는) 제이미 힌스는 여자 친구 케이트 모스와 함께 그룹 결성을 구상하기도 → 2009.8: 비틀스 커피숍 주인 리처드 포터, 비틀스가 『애비 로드』(Abbey Road) 표지 사진 촬영차 스튜디오 앞길을 건넌 지 40년이 되는 8월 8일, 같은 길을 건너는 특별 여행 감행 → 2009.8: 리안 감독의 「테이킹 우드스톡」, 우드스톡 페스티벌 40주년 기념일에 맞춰 개봉 → 2009.9: 맬컴 매클래런이 섹스 피스톨스에 훔쳐다 준 머리 모양과 찢어진 티셔츠의 원조 리처드 헬, 보이도이즈 2집 『데스티니 스트리트』(Destiny Street)를 재녹음해 『데스티니 스트리트 보수 완료』(Destiny Street Repaired) 출반 → 2009.9: 비틀스 리마스터 시리즈, 드디어 출반. 스테레오·모노 두 버전으로 나온 호화 박스 세트, 전 세계 순위 석권. 게임 순위에서는 「비틀스: 록 밴드」가 「기타 히로 5」를 누르기도 → 2009.9: 디즈니와 애플 코어, 1968년도 비틀스 만화영화 「노란 잠수함」을 로버트 저메키스 감독이 3D 모션 캡처로 리메이크하는 사업에 합의 → 2009.10: 픽시스, 『둘리틀』 출반 20주년 기념 전곡 연주 순회공연. 이어 신보 제작 소문이 돌기도 →

느낌을 떨쳐내려고 신념과 낙관을 있는 대로 동원한 듯하다. 그런 느낌은 60년대나 펑크에 의식적으로 참여할 기회가 없었던 우리 세대가 나면서부터 누린 부정적 권리라 할 만하다. 그런지나 레이브 같은 90년대 운동은 믿음을 돈독히 한 만큼 <u>안도감</u>을 주기도 했다. 전설적인 과거의 영광에 필적할 만한 일이 마침내 우리 시대에도 실시간으로 벌어진다는 느낌이었다.

나는 레트로 패스티시로 무시하기 쉬운 밴드에도 엄청난 시간과 애정을 쏟았다. 내가 좋아하는 밴드가 단지 무덤을 파헤치는 시체 애호증 환자는 아니라고 설명하는 데 기발한 논리와 억지 은유를 동원하기도 했다. 최근 예로는 에어리얼 핑크가 있다. 그는 내가 가장 좋아하는 2000년대 음악인이고, 그의 『오늘 이전』(Before Today)은 2010년 최고 앨범으로 널리 인정받았다. 에어리얼은 평온한 60·70·80년대 라디오 팝을 흐릿하게 떠올리는 제 음색이 "레트로 맛"(retrolicious)이라고 기꺼이 밝힌다. 참말이다. 누가 뭐래도 노스탤지어는 팝에서 <u>가장</u> 중요한 정서에 속한다. 때때로 그 노스탤지어는 팝이 자신의 잃어버린 황금기를 씁쓸하게 그리워하는 정서가 되기도 한다.

2009.11: 크라프트베르크, 『12345678: 카탈로그』(12345678: The Catalogue) 출반. (초기 실험작 세 장을 제외한) 모든 음반을 리마스터·재포장한 세트 → **2009.11:** 소닉 유스, 「가십 걸」에 깜짝 출연. 루퍼스 험프리의 결혼식 밴드로 등장해 1986년 작 「스타파워」(Starpower)를 어쿠스틱으로 연주 → **2009.12:** "같은 짓을 다시 하지 않는다"가 좌우명이라던 존 라이든, 퍼블릭 이미지 리미티드를 재결합해 『메탈 박스』(Metal Box) 출반 30주년 기념 공연. 정작 『메탈 박스』 제작진(키스 러빈과 자 워블 등)은 빼고 80년대 말 진용으로 재결합한 밴드, 2010년 봄 미국 순회공연 착수 → **2009.12:** 플레이밍 립스, 핑크 플로이드의 『달의 어두운 면』 리메이크 → **2010.1:** 블록헤즈 싱어 이언 듀리의 전기 영화 「섹스, 약물, 로큰롤」 영국 개봉. 주연은 「24시간 파티하는 사람들」에서 마틴 해닛을 희화화한 앤디 서키스 → **2010.2:** 딕터 필굿 다큐멘터리 「오일 시티 컨피덴셜」 개봉과 함께 퍼브 록 레트로 미니 붐 지속. 섹스 피스톨스에 관한 「오물과 분노」, 조 스트러머에 관한 「미래는 정해지지 않았다」에 이은 줄리언 템플 감독의 펑크 록 3부작 마지막 편 →

달리 말하면 이렇다. 우리 시대에 일부 뛰어난 음악인은 무엇보다 다른 음악, 과거 음악을 향해 감정을 표현하는 음악을 만든다. 하지만 지난 10년 사이에 나온 좋은 음악에서 20년 전, 30년 전, 심지어 40년 전에도 나왔을 법한 곡이 그처럼 많다면, 뭔가 근본적으로 잘못된 게 아닐까?

원래 나는 책을 쓸 때 머리말을 가장 마지막으로 쓰곤 한다. 그런데 이번에는 첫머리를 먼저 쓴다. 막상 작업을 하다 보면 뭐가 나올지 모르겠다. 이 책은 문화이자 산업으로서 레트로가 어떻게, 왜 작동하는지 알아보는 책이지만, 나아가 과거 속에서, 과거에 의지해서, 과거와 함께 사는 일을 살펴보는 책이기도 하다. 여러 면에서 레트로를 그처럼 즐기는 내가, 왜 마음속으로는 그걸 어리석고 부끄럽게 여길까? 레트로 마니아 현상은 얼마나 새로우며, 팝의 역사에서 그 뿌리는 얼마나 깊을까? 레트로 마니아는 계속 머물까, 아니면 그 역시 하나의 역사적 단계로서 언젠가는 뒤에 남겨질까? 만약 후자라면, 다음에는 뭐가 나타날까?

프롤로그
—뒤돌아보지 마

노스탤지어와 레트로

노스탤지어라는 단어와 개념은 모두 17세기 의학자 요하네스 호퍼가 장기 원정에 시달리는 스위스 용병의 상태를 기술하려고 창안했다. 노스탤지어는 고향을 그리워하는 시름, 즉 고향으로 돌아가고 싶은 마음에 실제로 심신이 허약해지는 병을 가리켰다. 증상으로는 우울증, 식욕부진, 심한 경우 자살 등이 있었다. 19세기 후반까지도 군의관에게 이 병(돌이켜보면 분명한 심리 질환)은 걱정거리였다. 사기 유지는 승전에 꼭 필요한 요소였기 때문이다.

　이처럼 노스탤지어는 본디 시간이 아니라 공간을 통해 돌아가고 싶은 마음을 가리켰다. 그건 이동에 따른 고통이었다. 하지만 그 지리적 의미는 점차 사라졌고, 대신 시간이 노스탤지어를 규정하게 됐다. 이제 노스탤지어는 떠나온 모국을 절박하게 그리는 마음이 아니라, 사람의 일생에서 잃어버린, 평온했던 시절을 애타게 동경하는 마음이 됐다. 의학적 성격이 사라지면서, 노스탤지어는 개인 감정이 아니라 행복하고 단순하고 순진했던 시절을 향한 집단적 염원이 됐다. 본디 노스탤지어는 치료할 수 있다는 점에서—다음 군함이나 상선에 올라 가족과 친지로 둘러싸인 따스한 집으로, <u>친숙한 곳으로</u> 돌아가면 되므로—<u>설명 가능한</u> 감정이었다. 현대적 의미에서 노스탤지어는 불가능한 감정, 적어도 치유는 불가능한 감정이다. 치료법이라곤 시간 여행밖에 없다.

　이처럼 의미가 달라진 배경에는 이동이 늘어나 그만큼 자연스러워진 현실이 있었다. 신세계 이민이 대량으로 일어나고 아메리카 대륙 정착과 개척 활동이 확산했으며, 유럽인은 이런저런 제국 식민지나 군사 작전지로 떠났고, 일자리를 찾거나 경력을 쌓으려고 이주하는 인구도 늘어났기 때문이다.

세상이 변하는 속도가 빨라지자, 과거를 향한 노스탤지어도 격화했다. 경제적 격변과 기술혁신, 사회·문화적 변화 때문에, 한 개인이 자라날 때 겪는 세상과 늙어갈 때 겪는 세상이 유례없이 달라졌다. 개발 사업으로 풍경이 크게 바뀌고 ("어렸을 때 이곳은 전부 밭이었어") 신기술이 일상생활의 느낌과 박자에 영향을 끼치면서, 편안했던 세상은 점차 사라졌다. 현재는 낯선 외국이 됐다.

20세기 중반에 이르러 노스탤지어는 질병이 아니라 일반적 감정으로 여겨지게 됐다. 그 감정은 개인(과거를 병적으로 들먹이는 사람)에게 적용할 수도 있고, 사회 전반에 적용할 수도 있다. 흔히 후자는 견고한 신분제도 덕분에 '누구나 분수를 알고' 안정됐던 사회질서를 그리워하는 반동적 태도로 나타났다. 그러나 노스탤지어가 보수주의만 자극한 건 아니다. 역사상 여러 급진 운동이 혁명보다는 부활을 추구했다. 그들은 역사적 상처나 지배계급의 술책으로 훼손된 사회적 평형과 정의를 되찾아 황금기로 돌아가려 했다. 예컨대 잉글랜드 내전이 고조되던 시기에 의회파는 보수를 자임했고, 왕권 강화를 추구하던 국왕 찰스 1세를 오히려 혁신파로 여겼다. 국왕이 처형된 후 올리버 크롬웰 통치기에 가장 과격한 정파에 속했던 수평파조차, 스스로는 마그나카르타와 '자연권'을 수호할 뿐이라고 믿었다.

혁명 운동은 '실낙원과 복낙원' 각본을 중심으로 서사를 구성하곤 했다. 프랑스 68 혁명에 이론적 바탕을 제공한 상황주의는 '잃어버린 총체성'을 논했다. 계급 분화로 의식은 파편화하고 노동은 분업화해 시간당 임금으로 거래되는 산업 자본주의 이전만 해도, 소외된 개인 없이 사회적 통일성이 유지되는 낙원이 존재했다고 믿었다. 상황주의는 자동화가 인간을 노동에서 해방할 테고, 그로써 인류는 '총체성'을 되찾으리라 생각했다. 마찬가지로 일부 페미니스트는 잃어버린 원시 모계사회, 즉 인간이 지배나 착취 없이 번성하며 대자연과 하나를 이뤘다는 태곳적 세상을 믿는다.

반동적 노스탤지어와 급진적 노스탤지어는 현재에 대한 불만, 즉 산업 혁명·도시화·자본주의가 창조한 세상에 대한 불만을 공유한다. 새 시대가 도래하자 시간은 점차 일출·일몰·계절 같은 자연 순환 주기가 아니라 공장과 사무실 시간표, 그리고 어린이를 그런 일터에 대비시키는 학교 시간표에 따라 조직됐다. 노스탤지어를 구성하는 요소에는 실제로 시간 이전의 시간, 즉 유년기라는 영원한 현재를 그리워하는 마음이 있다. 이 관념은 역사에서 유년기에 해당하는 시기를 그리워하는―19세기가 중세에 매료됐던 것처럼―

마음으로도 연장된다. 『노스탤지어의 미래』에서 스베틀라나 보임은
"노스탤지어에 빠지기 전을 향한 노스탤지어"도 가능하다고 말한다. 나 역시
좋았던 때를 아쉬운 마음에서 돌이켜보면, 순간에 온통 몰입했다는 공통점을
찾을 수 있다. 청소년기나 사랑에 빠졌을 때, 또는 당대 음악에 온몸을 던졌을
때(10대에는 포스트 펑크, 20대 후반에는 초기 레이브)가 그런 시기였다.

팝에서 특히나 흥미로운 노스탤지어는 근사한 '지금 이 순간'의 시대, 즉…
사실… 우리는 <u>살아보지도 않은</u> 시대를 향한 노스탤지어다. 펑크와 50년대
로큰롤도 이런 감정을 불러일으키지만, 간접 노스탤지어 면에서 '스윙잉
식스티스'를 따를 시대는 없다. 아이러니하게도, 60년대 복고가 끊이지 않는
데는 정작 당시에 복고나 노스탤지어가 없었다는 이유도 얼마간 있다. 그
시대의 매력은 현재에 온전히 몰입했다는 점에 있다. '지금 여기'라는 구호를
창안한 시대가 바로 60년대 아닌가.

20세기 후반 들어 노스탤지어는 대중문화와 점점 밀접히 관계하게 됐다.
대중문화는 복고풍, 올디스 라디오, 재발매 등을 통해 노스탤지어를

몽상 대 복원

스베틀라나 보임은 노스탤지어를 반영형과 복원형으로 이분해 향수의 사적
표현과 정치적 표현을 구분한다. 후자는 새롭고 진보적인 건 무조건 거부하는
'꼰대'는 물론 시계를 거꾸로 돌려 구질서를 회복하려는 전면 투쟁(최근
미국에서 일어난 티 파티 운동이나 글렌 벡의 2010년 '미국의 명예 회복' 집회,
다양한 종교적 근본주의, 왕정복고주의, 토착주의, 인종적 순결성을 주창하는
네오파시즘 등)을 두루 포함한다. 복원형 노스탤지어는 화려한 행사(예컨대
북아일랜드의 오렌지 행진), 민속 문화, 낭만적 민족주의를 중시한다. 그들은
과거의 영광을 전승하며 집단적 자아를 북돋우지만, 또한 해묵은 상처와
모욕감을 되살리기도 한다. (수백 년 묵은 상처가 곪아 터진 구 유고연방
국가들이 좋은 예다.) 반대로, 반영형 노스탤지어는 개인적 성격을 띠고, 정치
무대를 일절 꺼리며 몽상을 꾸거나 미술·문학·음악으로 승화한다. 잃어버린
황금기를 복원하려 하기보다 자욱한 과거에서 즐거움을 찾고, 달콤 씁쓸하며
애잔한 통증을 부추긴다. 복원형 노스탤지어는 훼손된 정치적 '통일체'를

29

표현하기도 하지만, 또한 흘러간 유명인과 빈티지 TV 쇼, 옛스러운 광고, 유행 춤, 옛 히트곡, 젊은 시절 유행어 등을 통해 노스탤지어를 자극하기도 한다. 프레드 데이비스가 1979년 『어제가 그리워: 노스탤지어의 사회학』에서 주장한 대로, 흘러간 대중문화는 세대 기억의 씨실과 날실로서 전쟁이나 선거 같은 정치 사건을 점차 추월하게 됐다. 예컨대 30년대에 자란 이들은 라디오 코미디나 음악 실황중계에서 애잔한 추억을 떠올리고, 60년대와 70년대에 자란 이들에게는 「아메리칸 밴드스탠드」, 「솔 트레인」, 「레디 스테디 고!」, 「톱 오브 더 팝스」 같은 TV 팝 프로그램이 표지 구실을 한다. 그보다 젊은 (오늘날 음악을 만들고 물결을 일으키는) 세대에게 노스탤지어를 자극하는 건 80년대의 조야한 현대성이다. MTV 전파를 타던 초기 예술 비디오의 서툰 시도, 한때는 미래적이었지만 지금 보면 우스우리만치 원시적인 컴퓨터 게임과 전자오락, 경쾌한 로봇 선율과 형광 신시사이저 음색을 띤 게임 음악 등이 그런 예에 속한다.

　　오늘날 노스탤지어는 소비·오락 복합체와 밀접히 뒤얽혀 있다. 우리는

복원할 수 있다고 믿으므로 위험하다. 그러나 반영형 노스탤지어는 상실을 근본적으로 돌이킬 수 없다는 사실을 인정한다. '시간'은 모든 전체성에 상처를 입힌다. '시간' 속에 존재한다는 건 곧 끝없는 유배에 내몰린다는 뜻이다. 즉, 편안함을 느끼는 일부 소중한 순간에서 거듭 단절된다는 뜻이다.

　　팝에서 반영형 노스탤지어를 대표하는 시인은 모리세이다. (유력한 경쟁자로는 영국적 미련이 가득한 가을 연감 『빌리지 그린 프레저베이션 소사이어티』[The Village Green Preservation Society]와 「워털루 석양」 [Waterloo Sunset]을 써낸 레이 데이비스를 꼽을 만하다.) 스미스 시절과 솔로 시기를 불문하고, 모리세이는 "좋은 시간을 훔치지 않은"* 특정 시대와 장소(60~70년대 맨체스터)를 애도했다. 하지만 그는 이따금 논쟁적 행동 (유니언잭으로 몸을 감싸고 록 페스티벌에 등장)과 수상한 노래(「국민전선 디스코」[The National Front Disco]), 부주의한 발언(2007년 『NME』 인터뷰에서 오늘날 영국이 자신의 청년 시절과 너무나 다르다고 지적하며, 그 탓을 이민자에게 일부 돌림)을 통해 복원형 노스탤지어의 위험 지대에 발을 들이기도 했다.

30

[＊] 모리세이의 「늦은 밤 모들린 가」(Late Night, Maudlin Street) 가사.

어제의 제품에, 청년기를 채워준 장난감과 오락에 공복감을 느낀다. 대중
매체와 대중문화는 개인적 소일거리(취미)와 지역 참여 활동(동네 스포츠
등)을 압도하며 정신생활에서 점차 큰 비중을 차지하게 됐다.「~년대가 좋아」
같은 토크쇼가 그처럼 효과적인 이유도 거기 있다. 우리 시대에 시간 흐름은
순식간에 노화하는 유행·패션·유명인 행렬과 연동됐기 때문이다.

 레트로는 대중문화와 사적 기억이 교차하는 곳에서 부화한다. 이쯤에서,
과거와 연관된 여타 양식과 구별해 잠정적으로 레트로를 정의할 필요가 있을
듯하다.

1 레트로는 언제나 비교적 가까운 과거, 살아 있는 기억을 가리킨다.

2 레트로에는 정확한 회고가 쓰인다. 아카이브에 보존된 자료(사진, 비디오,
음반, 인터넷)를 구하기가 쉬워지면서, 특정 시대 음악 장르나 그래픽,
패션 등도 정확히 모사할 수 있게 됐다. 그 결과, 과거를 상상력 있게
오해할─예컨대 고딕 리바이벌 같은 과거의 고대 숭배 현상에서처럼
왜곡과 변형이 일어날─여지가 줄어들었다.

3 일반적으로 레트로에는 대중문화가 연루한다. 이 점에서 레트로는 과거의
부흥 운동과 다르다. 역사학자 래피얼 새뮤얼이 지적한 대로, 역사적
부흥은 고급문화를 바탕으로 상류층에서─섬세한 수집품을 꼼꼼히
음미할 줄 아는 탐미적 귀족이나 골동품 수집가 사이에서─일어났다.
반면 레트로가 서성이는 곳은 경매장이나 골동품상이 아니라 벼룩시장과
중고품 가게, 자선 바자, 고물상이다.

4 레트로 감수성의 마지막 특징은 과거를 이상화하지도, 감상적으로
대하지도 않는다는 점, 오히려 과거에서 재미와 매혹을 찾는다는 점이다.
대체로 그 접근법은 학문적이거나 순수주의적이기보다 아이러니하고
절충적이다. 새뮤얼의 표현을 빌리면, "레트로는 과거를 노리개 삼는다."
이런 장난기와 연관된 사실로서, 레트로는 스스로 숭배하고 복고하려는
듯한 과거보다 오히려 현재를 더 염두에 둔다. 레트로는 재활용과
재조합을 통해─문화적 잡동사니의 브리콜라주를 통해─하위문화 자본,
다른 말로 힙한 스타일을 추출할 자료실로서 과거를 이용한다.

'레트로'라는 말의 기원은 어디에 있을까? 디자인 역사가 엘리자베스 거피에

따르면, 레트로는 우주 시대의 부산물로 60년대 초 일반 어휘에 편입됐다고 한다. 레트로 로켓은 우주선 속도를 늦추는 역추진 장치다. 레트로를 스푸트니크와 우주 경쟁 시대에 결부하면 매력적인 비유를 얻을 수 있다—'바깥세상'으로 전력 진출한 60년대에 반발해 70년대에 떠오른 노스탤지어와 복고, 즉 문화적 '역추진'으로서 레트로.

매력적인 생각인 건 분명하지만, 그보다는 '회고'(retrospection), '역행'(retrograde), '퇴보적'(retrogressive) 같은 단어에서 '레트로'라는 접두사가 분리돼 쓰이기 시작했을 가능성이 높다. '프로'(pro)는 예컨대 '진보'(progress) 같은 말에 붙지만, '레트로'로 시작하는 말은 보통 부정적인 뜻을 품는다. 실은 레트로 자체도 금기어에 가깝다. 그 말과 연관되기를 바라는 이는 거의 없다. 버밍엄의 술집 관리자 도널드 캐머런은 특히나 기이하고 비극적인 예에 해당한다. 1998년 술집 소유주인 바스 맥주가 자신의 업소를 '플레이스'라는 레트로 테마 술집으로 바꾸려 하자, 그는 스스로 목숨을 끊고 말았다. 사건 조사에서 전처 캐럴은 캐머런이 "70년대 옷을 입고 가발을 써야 한다"는 생각에 모멸감을 느끼고 절망했다고 밝혔다. "그는 이제 술집에서 말썽이 일어나도 손을 쓸 수 없을 거라고 생각했다. 황당한 모습을 두고 사람들이 비웃을 테니까." 말쑥한 90년대 양복 차림에 고집스레 넥타이를 매고 출근했다는 이유로 바스의 상관에게 질책당한 지 며칠 후, 두 자녀를 둔 그 39세 남성은 자신의 자동차에서 스스로 질식사하고 말았다.

이는 극단적인 반응에 속한다. 그러나 내가 인터뷰하려고 연락한 사람은 누구나 자신이 레트로와 전혀 상관없다고 강조하곤 했다. 대부분은 특정한 과거 음악이나 하위문화에 일생을 바친 인물이었다. 하지만 레트로라고? 절대 아니지…. 자신이 퀴퀴한 물건에 집착하거나 현재는 과거를 당할 수 없다고 여기는 괴짜로 비치는 일을 꺼리는 건 아니다. 실제로 그들 대다수는 현대 대중문화 일체를 당당히 무시한다. 그들이 '레트로'에 움찔하는 이유는, 그 말이 캠프,* 아이러니, 한갓 유행을 떠올린다는 사실에 있다. 적어도 그들 눈에 레트로는 깊고 열정적으로 음악의 본질을 사랑하는 일이 아니라, 얄팍하고 경박하게 스타일만 좇는 태도로 보인다.

여러 사람 마음속에서 레트로는 힙스터와 결부되는데, 힙스터 또한 겉보기에 아무리 꼭 들어맞는 프로필을 갖춘 이라도 달갑게 여기지 않는

[*] 캠프(camp)는 키치와 연관된 미학 개념이다 우스꽝스럽거나 과장된 모습에서 느껴지는 감수성을 가리킨다.

정체성이다. 2000년대 마지막 몇 년간은 힙스터에 대한 발작적 증오와 그들을
가짜 보헤미안으로 규정하는 기사가 빈발했다. 그런 기사에는 힙스터 혐오증
자체를 규명하는 메타 비평이 뒤따랐고, 그 비평은 아무도 자기 자신을
힙스터라고 부르지 않는다는 점, 그리고 힙스터 혐오자 자신이 보통은 힙스터
프로필에 꽤 잘 들어맞는다는 점을 예외 없이 지적하곤 했다. 이처럼
힙스터에서 자극받아 일어난 논쟁의 난교 곁에는—실제로 겹치는 일은 없이—
'혁신은 어디 갔나?'를 묻는 저널리즘 세부 장르가 있었다. 여기서 레트로는
과거 유행을 따르거나 다른 스타일을 본뜬 것을 뭉뚱그려 뜻하는 용어로
쓰였고, 때때로 열성 미래주의자(나 자신 포함)는 앞 세대에게 진 빚이나
물려받은 영향을 그대로 드러내는 아티스트를 후려치려고 레트로라는 딱지를
써먹기도 했다.

　　물론 영향을 받았다고 다 레트로는 아니다. 언젠가 틴에이지 팬클럽의
노먼 블레이크는 "록 사상 어떤 음악과도 닮지 않은 음악은 끔찍하기
마련"이라고 말해준 바 있다. 그 말에 온전히 동의하지는 않지만, 아무
출발점도 없이 과연 음악을 만들 수 있을까 하는 의문은 남는다. 음악가,
미술가, 저술가 대부분은, 적어도 처음에는 베끼는 일로 창작을 배우기
때문이다. 마찬가지로, 전통주의 음악이라고 반드시 레트로는 아니다. 영국
포크 음악이 좋은 예다. 그 운동은 19세기 말, 고고학에 가까운 음악 인류학
작업으로 출발했다. 세실 샤프 같은 구전민요 채집가는 마을에서 마을로 영국
곳곳을 터벅터벅 누비며 전통 발라드를 기억하는 마지막 남녀를 찾아내
그들의 노래를 축음기에 담았다. 그러나 이런 보존 사업, 즉 영국 전통음악을
기록하고 나아가 되도록 충실히 연주하는 작업은, 현대적 의미에서 레트로와
전혀 달랐다. 그건 정치적 이상주의로 무장한—'민중 음악'은 본성상 좌파
문화에 속한다고 여겨졌다—극히 진지한 사업이었다. 영국 전통음악이
발전하면서, 음악의 생명을 유지하려면 현대적 요소가 필요하다고 느끼는
이들과 순수주의자 사이에 조금씩 틈이 벌어졌다. 전자는 포크 형식을
자유로이 해석해 악기 편성을 바꾸거나 전자악기를 도입하고 외래 영향을
혼합하는가 하면, 점차 자유분방하고 반항적인 가사를 사용해 자작곡을 쓰기
시작했다.

　　오늘날 젊은 세대 영국 포크 음악인 중에서는 일라이자 카시가 대표적
인물로 꼽힌다. 언뜻 보기에 그의 음악은 보수적이다. 그는 자신의 부모 노마

워터슨과 마틴 카시의 발자국을 좇아, 말 그대로 대를 이어 영국 전통음악 혁신을 이어간다. 그러나 카시는 전용 바이올린 외에 신시사이저를 쓰기도 하고, 트립합*이나 재즈 같은 외래 영향을 수용하기도 한다. 최신 디지털 녹음 기술도 꺼리지 않는다. 정확한 의미에서 레트로에 가까운 쪽은 오히려 미국의 프리 포크(프리크 포크 또는 위어드 포크라 불리기도 한다) 운동이다. 조애나 뉴섬, 더벤드라 밴하트, MV & EE, 우든 완드, 이스퍼스 등 젊은 음유시인들은 마틴 카시와 노마 워터슨이 유명해진 60년대 말~70년대 전성기 영국 포크 음악도 공경하지만, 그보다는 인크레디블 스트링 밴드와 코머스 등 같은 시기의 괴팍한 인물이나 배시티 버니언 같은 무명 아티스트에 더 집착한다. 프리 포크 집단은 어쿠스틱과 아날로그를 물신화한다. 그들은 빈티지 음색을 얻고 정확한 시대 악기를 사용하려고 무척 애쓴다. 그 차이는 자기표현과 포장에서도 나타난다. 일라이자 카시는 무대와 앨범 표지에서 코걸이와 펑크 스타일 보라색 또는 적색 머리 염색을 즐긴다. 대조적으로 프리 포크 음유 시인은 주렁주렁한 의상과 '아씨'처럼 길게 땋은 머리, 턱수염 등을 통해 잃어버린 황금기에 충성을 표한다. 그들의 앨범 표지는 대체로 경건하고 지시적이다. 이스퍼스의 홍보 사진은 인크레디블 스트링 밴드가 60년대 고전 앨범에서 즐겨 쓰던 숲 속 사진을 떠올린다. 우든 완드의 『2차 집중』(Second Attention) 앨범 표지는 존 앤드 베벌리 마틴의 1970년 앨범 『폭풍을 불러오는 자!』(Stormbringer!) 표지에 쓰인 '언덕에 앉아 상대방 어깨에 고개를 파묻은 연인' 사진을 모사한다.

일라이자 카시가 포크를 현대 청중에게 호소하는 음악으로 갱신하고자 한다면, 프리 포크 집단은 마치 시간 여행을 하듯 과거를 현재 속으로 불러온다. 포크는 카시가 들으며 자란 음악으로, 말 그대로 그의 핏줄에 흐른다. 대조적으로 프리 포크 아티스트는 훨씬 앞선 시대에 녹음된 음반을 참고할 뿐 아니라, 같은 시대라도 미국이 아니라 영국 포크에 대체로 초점을 두므로, 그만큼 원천에서 멀어질 수밖에 없다. 그들은 카시 같은 현대 포크 음악인은 물론, 리처드 톰프슨 등 60년대 말~70년대 초 원조 베테랑의 최근 활동에도 전혀 관심이 없다.

프리 포크를 지지하는 언론인이자 음반상이기도 한 바이런 콜리는, 음악 평론가 어맨다 페트루시크와 나눈 대화에서 그 음악을 '음반 수집가

[*] trip hop. 1990년대 초 영국 브리스틀 지역을 중심으로 형성된 음악 장르. 솔, 훵크, 재즈, 힙합과 일렉트로니카를 결합했다.

음악'이라고 불렀다. 프리 포크는 실제 연주를 보거나 배우면서 세대에서 세대로 전해지는 전통음악이 아니라, 음반을 들으며 만드는 '근사한 시뮬레이션'이다. 콜리는 그들이 "대부분 한밤중에 자기 방에 틀어박혀 음반 해설지를 읽던 사람들"이라고 밝혔다. 그 장르의 수호신 격인 기타리스트 존 페이는 한때 집요한 음반 수집가였고, 나중에는 아카이브 자료 재발매 전문 음반사 레버넌트(산 자를 벌하려고 저승에서 돌아온 유령 또는 되살아난 시체를 뜻함)를 세워, 자신이 발굴한 원시 포크, 블루스, 가스펠 음반을 내놓기도 했다.

19세기에 발명돼 20세기를 규정한 각종 녹음 기술이 없었다면 레트로도 일어날 수 없었을 테다. 녹음, 사진, 비디오 같은 기록술은 레트로에 원자재를 제공했을 뿐 아니라, 특정 작품을 집요하게 반복 재생하고 미묘한 양식적 디테일을 줌인해 듣는 습관을 조장함으로써 레트로 감성을 창출했다. 에어리얼 핑크는 음악 유통 수단이 악보에서 음반으로 전환된 일을 두고, "완전한 패러다임 전환, 우리 뇌를 완전히 바꿔놓은 일"이라고 말한다. "실제로 기록 매체는 사건을 결정화하고 악보의 총합을 넘어서는 뭔가로 변형한다. 순간의 느낌을 포착한다. 덕분에 모든 게 달라졌다. 사람들이 기억과 재회할 수 있게 됐다." 핑크 같은 소리광이 음반을 골똘히 연구하면 흘러간 제작 스타일이나 창법의 구체적 성질을 집어내고 모사할 수 있다. 예컨대 『오늘 이전』 수록곡 「내 눈을 들을 수 없어」(Can't Hear My Eyes)의 드럼 연주는 음색과 리듬 패턴에서 제리 래퍼티의 「베이커 스트리트」(Baker Street)나 플리트우드 맥의 『터스크』(Tusk)가 유행하던 70년대 말로 듣는 이를 유도하는 포털이 된다. 핑크는 자신의 음악과 팝의 과거가 맺는 관계를 이렇게 설명한다. "죽어버린 것… 멸종해버린 것들을 보존한다. '안돼!!!'라고 말하는 것이다. 음악 애호가로서 내가 바라는 건 그뿐이다. 나는 내가 <u>좋아하는</u> 음악을 하고 싶다. 그리고 내가 좋아하는 음악은 내가 <u>듣지 못하는</u> 음악이다."

팝의 힘은 음반에 의존했다. 팝은 라디오에서 방송하는 음반이나 비슷한 시간대에 속하는 대중이 상점에서 구매해 집에 가져가 틀고 또 트는 음반을 통해 현재성을 포착하며 일상생활 깊숙이 파고들었다. 덕분에 음악인은 청중 앞에서 연주할 때보다 훨씬 친밀하고 만연하게, 세계 곳곳의 더 많은 사람에게 다가갈 수 있었다. 그러나 음반은 어떤 피드백 회로를 창출하기도 했다. 덕분에 사람은 특정 음반이나 연주자에 갇힐 수 있게 됐다. 팝이 충분한 역사를

축적하자, 누구든 자신의 팝 시간보다 선호하는 과거 시대에 머물 수 있게 됐다. 에어리얼 핑크는 이렇게 말한다. "60년대 음악을 좋아하는 사람은 영원히 그곳에 머문다. 그들은 그 곡을 연주한 사람이 처음 머리를 기른 바로 그 순간을 산다. 사진을 보고는 자신이 실제로 거기에 살고 있다는 느낌을 받는다. 우리 세대는 거기에 있지도 않았는데"—1978년에 태어난 자신이 생물학적으로는 60년대에 살지 않았다는 뜻이다—"그렇게 우리는 정말 '거기에' 산다. 우리에게는 시간 개념이 없다."

녹음 기술은 한 순간을 포착해 영구화한다는 점에서 철학적 추문에 가깝다. 녹음은 '시간'이라는 일방통행로를 역주행한다. 한편, 팝 음악의 난점은 그 본질이 '사건'에 있다는 점이다. 엘비스 프레슬리가 에드 설리번 쇼에 출연하고, 비틀스가 케네디 공항에 도착하고, 지미 헨드릭스가 우드스톡에서 「성조기여 영원하여라」를 불태우고, 섹스 피스톨스가 빌 그런디 쇼에 출연해 욕설을 퍼붓는 순간을 말한다. 그러나 팝이 의존하고 팝을 전파하는 바로 그 매체, 즉 음반과 텔레비전 때문에 '사건'은 영구화하고, 영원히 되풀이될 처지가 된다. 순간(moment)은 기념비(monument)가 된다.

'오늘'

1 팝은 반복된다

박물관, 재결합, 록 다큐, 재연

솔직히 고백하자면, 나는 팝 음악과 박물관이 어울리지 않는다고 직감한다. 실은, 정숙을 유지해야 하는 박물관에 어울리는 음악이 과연 있는지조차 의심스럽다. 박물관은 주로 시각적인 장소로서, 전시물을 중심으로 조직되고 관조를 위해 설계된다. 웬만한 소리는 부재하거나 억제돼야 한다. 회화나 조각과 달리 소리는 서로 간섭하므로, 다른 소리를 나란히 전시할 방법은 없다. 그래서 음악 박물관에는 악기, 무대의상, 포스터, 포장 등 부산물만 있지, 정작 중요한 건 없다. 주변 잡기만 있고 본질은 없다.

더욱이, 시간의 시험을 통과했다고 인정받은 예술 작품이 편히 쉬는 곳인 박물관 자체가 팝과 록의 생명력과는 정반대인 게 사실이다. 이 점에서 나는 닉 콘에 동의한다. 60년대 말 록이 예술적 위상과 존엄을 염원한 나머지 자리에 앉아 "점잖게 손뼉 치는" 미래 청중을 기대한다고 염려하던 그는, 저서 『어웝바팔루밥 얼롭밤붐』에서 "슈퍼 팝과 소음 기계, 로큰롤의 이미지, 과장, 아름다운 섬광"을 애도했다. 팝에서 중요한 건 순간적 짜릿함이다. 영구 소장품에는 어울리지 않는 성질이다.

2009년 8월 주중 아침, 영국에 새로 개관한 대형 음악 박물관 '브리티시 뮤직 익스피리언스'로 걸어가던 나는 어쩌면, 정말 어쩌면 이번에는 그들이 옳았는지도 모르겠다고 잠시 생각한다. 박물관은 런던의 거대한 복합 오락 시설 O2에 자리했는데, 그 은색 거품 같은 돔을 향해 광장을 가로지르다 보면 거대한 사진들이 보인다. 광분하고 난동하는 비틀스와 베이 시티 롤러스 팬, 성난 펑크, 열광하는 듀란 듀란 팬, 메탈 괴물과 매드체스터 레이버 등 팝 역사의 주요 장면들이 얼어붙은 모습으로 진열돼 있다.

록 박물관에서 내가 늘 걱정하는 건 펑크다. 펑크는 올드 웨이브를 '역사'의 쓰레기통에 던져버린 사건이자, 록의 시간에 벌어진 균열이었다. 그처럼 묵시론적인 파열이 기록물 분류 체계에 저장되고도 그 본질을, 그 무자비한 진실을 보존할 수 있을까? 롤러 디스코장을 신 나게 질주하는 사춘기 소녀들을 지나 자비스 코커와 디지 라스칼의 거대한 사진이 가리키는 방향을 따라가니, 브리티시 뮤직 익스피리언스가 나타난다. 관객 흐름 제어를 위해 입장은 일정 간격으로만 허용되므로, 우리는 기념품 판매장 겸 대기실을 어슬렁거린다. 마침내 입장하려는 순간에 맞춰 섹스 피스톨스의 「영국의 아나키」(Anarchy in the UK)가 흘러나오며 내 불안을 새삼 일깨운다.

본 전시관으로 들어가기 전에, 짧은 영상이 나와 익스피리언스 '경험'을 극대화하는 법을 안내한다. "로큰롤과 마찬가지로 규칙은 없"지만, "음악에 빠져 길을 잃었"다면 연표를 참고하라는 안내다. 마침내 익스피리언스에 제대로 들어와 보니, 그 공간이 인터넷을 본떠 디자인됐다는 인상을 받는다. 천장이 높고 널찍한 전통적 박물관과 달리, 브리티시 뮤직 익스피리언스는 어둡고 아늑하며, 구석마다 깜빡이는 LED 화면이 설치돼 있다. 중앙 허브 영역은 '경계 지대'들로 둘러싸였는데, 각 지대는 영국 팝 역사를 큼직하게 끊어―1966~70, 1976~85 등으로―보여준다. 그러니까 관객은 시계 방향을 따라 연대순으로 전시실을 돌아볼 수도 있고, '역사'를 임의 재생 모드로 전환해 무작위로 중앙 홀을 가로질러 다닐 수도 있다. 전시실마다 안쪽 벽에 영사되는 화면에서도 박물관 경험을 웹 2.0식으로 신선하게 업데이트하려는 시도가 엿보인다. 화면은 특정 연주자, 앨범, 사건, 경향 등을 아이콘으로 보여주는데, 관객은 직접 아이콘을 스크롤하고 클릭해 자세한 정보를 얻을 수 있다.

허브 지대는 일곱 전시실에서 새 나오는 소리와 중앙 홀의 갖가지 인터랙티브 화면에서 흘러나오는 소리가 뒤섞여 은근히 소란스럽다. 시대를 넘나드는 음악과 전자 조명이 뒤엉킨 곤죽에 빠져드는 느낌이다. 「릴랙스」(Relax) + 「록 아일랜드 라인」(Rock Island Line) + 「웨스트엔드 걸스」(West End Girls) + 「내가 얻는 게 뭔데」(What Do I Get) + _____ ···. 시대별 전시실에는 '테이블 토크'가 설치돼 있다. 등받이에 화면이 붙은 의자 네 개를 탁자 주위에 배치하고 서로 다른 인터뷰 화면을 내보내는 장치다. 예컨대 첫 경계 지대에서는 빈스 이거, 조 브라운, 클리프 리처드, 마티 와일드

등 초기 영국 로큰롤 노장들이 모여앉아 엘비스가 영국에 끼친 영향을 논하는 가상 간담회를 엿볼 수 있다.

번쩍이는 최신 기술을 빼면, 나머지 '경험'은 구식 박물관과 근본적으로 다르지 않다. 유리장에는 신기한 민속품이나 박제 동물 대신 악기, 무대의상, 음악회 포스터, 악보, 음반 표지 등 영국 팝과 록이 남긴 유물이 전시돼 있다. 예컨대 50년대 전시실에는 1958년도 음악 보트 여행 상품 '떠다니는 재즈 페스티벌' 전단이나 파이리츠의 조니 키드가 차던 검정 안대 등이 있다. 60년대 전시실에는 「하드 데이스 나이트」 시사회에서 좌석 안내원이 입은 비틀스 의상이나 무디 블루스의 『잃어버린 화음을 찾아』(In Search of the Lost Chord)에서 저스틴 헤이워드가 연주한 시타르 등이 있다. 글램(조끼 주머니에 꽂힌 지탄 담배로 마무리된 보위의 '여윈 백색 공작' 의상)을 지나니, 드디어 펑크 차례. 안내판은 펑크가 "충격적이고 새롭고 불온했다"고 분별 있게 알린다. 하지만 피트 셸리의 쪼개진 스타웨이 기타나 스트랭글러스의 연주곡목 등 생명 없는 전시물이 그런 반항 에너지를 전혀 전달하지 못하는 건 당연하다.

벽에 영사된 펑크 관련 화면을 스크롤하다가, 1977년의 지진파를 제대로 암시하는 아이콘 하나를 클릭해본다. '음악 언론, 펑크의 본질을 규정하려 애쓰다'라는 제목의 아이콘이다. 영국 록 언론은 "펑크를 만족스럽게 평가할 새 언어나 가치 체계를 창출하지 못하고 여전히 낡은 가치에 매달린" 결과, 클래시는 "새로운 비틀스"로, 더 잼은 "새로운 더 후"로, 스트랭글러스는 "새로운 도어스" 등으로 불렸다는 것이다. 이 특정 사례는 사실일지 모르지만, 이상한 점은 박물관이 음악 언론의 존재를 인정하는 곳이라곤 여기밖에 없으면서, 그처럼 문화적 동인으로서 영국 음악 언론의 가치를 깎아내리고도 모자라, 언론이 펑크를 잘못 이해했다고 암시한다는 점이다. 사실, 펑크 공연은 금지되는 일이 잦았고 라디오에 방송되는 일도 드물었으므로, 펑크가 자신을 극화한 주요 무대는 오히려 『NME』, 『사운즈』, 『멜로디 메이커』 등 영국 주간지였다고 말하는 편이 역사적 진실에 가깝다. 실제로 음악 언론은 펑크의 뜻을 두고 논쟁과 다툼이 벌어진 공론장이자, 그것을 전국과 전 세계에 전파한 매개체였다. 록 언론은 역사를 실시간으로—'과거'를 다룰 수밖에 없는 박물관과 달리, 그들은 신문과 잡지였다—기록했을 뿐 아니라, 역사 자체를 만드는 데, 그 역사가 진정한 창조력을 발휘하게 하는 데도 이바지했다.

　　음악 언론에 대한 험담을 읽다 보니, 펑크 시대 『NME』의 선동가 줄리 버칠이 쓰던 악명 높은 싱글 비평 칼럼이 떠올랐다. 1980년 10월, 상처와 환멸로 얼룩진 열성분자 버칠은 다음 선언으로 칼럼을 열었다. "음악을 대하는 데는 두 가지 방식이 있다. 하나는 나처럼 좁은 시야로 보는 것이다. 섹스 피스톨스나 탐라 모타운 음반이 아니면… 들을 필요조차 없다는 관점이다. 얼마나 불건전한가! 나는 그저 한물간 꼰대인지도 모른다. 끔찍하지만 유일한 대안이 있다. '록의 풍성한 융단'을 믿어버리면 된다." TV 시리즈 「록의 역사」에서 피스톨스가 배제된 일을 암시하며, 버칠은 이렇게 비난했다. "이유는 하나밖에 없다. 두려움이다. 모두 그 험악한 사건을 깨끗이 잊고… 평범한 생활로 돌아가고 싶어 한다. 우쭐대는 바보는 자신을 반항아로 착각하겠지만, '록의 풍성한 융단'에 어울리는 건 시체밖에 없다."

　　록은—그리고 록 저술은—언제나 반항에서 원기와 초점을 얻곤 했다. 그러나 버칠의 까칠한 포효에 깔린 극단적 시각, 그런 적대감은 이제 어디서도 찾아볼 수 없다. 브리티시 뮤직 익스피리언스 같은 록 박물관은 '융단'의 승리를 선포하고, 그 융단에는 섹스 피스톨스처럼 문제 많은 실도 깔끔하게 엮여 들어간다. 올드 웨이브/뉴 웨이브 전쟁은 오래전 역사일 뿐이고, 그게 바로 록 박물관이 존재하는 이유다. 박물관은 음악에서 전선을 지우고, 뭐든지 수용과 인정이라는 담요로 포근하게 감싸 제시한다. 예컨대 '나는 핑크 플로이드가 싫어' 티셔츠 덕분에 섹스 피스톨스 보컬에 기용된 조니 로튼이지만, 중년에 접어들어 물러진 그는 자신이 언제나 핑크 플로이드를— 시드 배럿 시절뿐 아니라 『달의 어두운 면』도—좋아했다고 고백한다. 한때 험악한 뉴 웨이브로서 스티븐 스틸스나 보니 브램릿 등 늙은 미국 히피를 끝장내려고 가증스러운 말을 내뱉던 엘비스 코스텔로지만, 지금 그는 TV 토크쇼 「스펙터클」 사회자로서 제임스 테일러나 엘튼 존 등을 인터뷰하며 미국 전통음악이나 싱어송라이터 발라드에 관해 환담하곤 한다.

　　80년대 전시실로 넘어가면, 인디(스미스 등), 메탈(아이언 메이든, 데프 레퍼드 등), 아시엔다 시절 맨체스터가 등장한다. 마지막 경계 지대는 90년대 대부분과 2000년대 전부를 포괄하는데, 이는 곧 브릿팝과 영국 여성 가수 열풍 (에이미 와인하우스, 케이트 내시, 아델, 더피 등)이 스파이스 걸스나 브릿 어워드—둘 다 별도 유리장을 차지한다—등과 뒤섞인다는 뜻이다. 대체로 그라임을 뜻하는 영국 '도시 음악'은 테이블 토크 대접을 받는다. 디지 라스칼,

카노, D 더블 E & 풋시 등 MC들이 "최근 진화한 장르"를 놓고 잡담을
나누면서, 역시 테이블에 초대받은 BBC의 노장 랩 DJ 팀 웨스트우드가
"그라임에 너무 둔감하다"고 놀린다. 1962~66년과 1966~70년은 각각 4년
기간인데도 전시실을 하나씩 차지하지만, 피상적이고 조급한 마지막 전시실은
놀랍게도 16년을 포괄한다. 이런 박물관 구조에는 60년대의 한 해가 지난
10년 반 사이의 한 해보다 대략 네 배가량 흥미롭다는 주장이 숨은 듯하다.
동의하지 못할 바는 아니다. 그리고 그런 편향은 청년보다 중년에 가까운 평균
관람객의 모습도 반영한다.

어느 박물관에건 현재를 위한 공간은 많지 않다. 그런데 공식 홈페이지를
보면 익스피리언스에는 미래 음악의 향방만을 다루는 마지막 경계 지대가
있다고 한다. 아마 나는 그 전시실을 놓친 모양이다. 1993년~현재 전시실을
지나자 도로 기념품 판매장이 나타났기 때문이다. 나가다 보니, 들어오는 길에
보지 못한 대형 팝 스타 형상 하나가 박물관을 가리키는 모습이 눈에 띈다.
옷핀을 주렁주렁 매단 전성기 조니 로튼이다. 그가 부르던 노랫말이 머릿속을
맴돈다. "미래는 없어, 미래는 없어/네게 미래는 없어."

록 도서관

며칠 후에 나는 브리티시 뮤직 익스피리언스에 대한 펑크 록의 응답 격인
'로큰롤 공공 도서관'을 방문한다. 전직 클래시 기타리스트 믹 존스가 2009년
늦여름 5주간 웨스트웨이 고속도로 아래 낀 래드브로크 그로브 사무실 하나에
자신의 수집품을 공개한 전시다. 입장료는 없다. (하지만 10파운드를 내면
메모리 스틱을 사서 소장 잡지나 도서 등 인쇄물을 스캔해 갈 수 있다.) 로큰롤
공공 도서관이 내놓은 보도 자료는 존스의 기부가 "기업형 O2 브리티시 뮤직
익스피리언스 등에 대한 예술적 정면 도전"이라고 찬양하는 한편, 점잖은
제목과 달리 전시에서 "평온하고 조용한 분위기를 기대하면 안 된다"고
경고한다.

그런데 실상 전시장은 꽤 조용한 편이다. 내가 방문한 때는 일요일
정오쯤이고, 전시장 아래에는 포토벨로 로드 중고 의류 판매장이 성업인데도
그렇다. 그리고 로큰롤 인생이 남긴 쓰레기와 각종 수집품, 유품이 편안하게
뒤섞인 모습이 특별히 무엇에 도전하는 것 같지도 않다. 먼지 쌓인 앰프,
왓킨스 카피캣 이펙트 박스, 손으로 그려서 '서남아시아, 오스트레일리아 들쥐

순찰 작전'이라는 제목을 붙인 1982년도 순회공연 지도 등 클래시/펑크 관련
물품이 구식 카메라, 라디오, 슈퍼 8 영상 장비, 스파이크 밀리건 연감,
다이애나 도어스 화보 등 건너편 벼룩시장에서 구할 만한 잡동사니와 뒤엉켜
싸운다. 전장의 영광에 매료됐던 클래시답게, 벽면은 이오시마 섬에 성조기를
꽂는 미 해병대 사진 등 2차대전 이미지와 19세기 전장 수채화로 장식됐다.

　　몇몇 희한한 젊은이를 제외하면, 관객은 펑크 참전 용사가 주를 이룬다.
중년 연인이 한 쌍 있는데, 통통한 여자는 머리카락 일부를 보라색으로
물들였고, 피스톨스 티셔츠를 입은 남자는 후줄근한 모호크족 머리 모양을
했다. 클래시와 빅 오디오 다이너마이트가 즐겨 쓰던 카우보이모자 차림은
셀 수 없을 정도다. 촌스러운 모자를 쓴 맨체스터 출신 극성 클래시 팬 한 명이
아직 점심시간도 안 됐는데 얼근하게 취한 채 내 곁에 앉아서, 클래시 공연
때 자신이 무대에 기어올라 A-E-G 코드를 연주한 이야기로 나를 즐겁게 한다.
핑계를 대고 결국 자리를 빠져나온 나는 팝 잡지 동굴 같은 옆방으로 건너간다.
벽면에는 『크로대디!』, 『트라우저 프레스』, 『크림』, 『지그재그』 같은 잡지들이
투명 봉지에 담겨 깔끔하게 걸려 있다.

　　사무실 전체에는 믹 존스가 좋아하는 음악이 '라디오 클래시'*처럼
이어지며 적당한 음량으로 울려 퍼진다. 영화 「퍼포먼스」 주제곡으로 쓰인
믹 재거의 「터너가 보낸 메모」(Memo from Turner)가 흘러나온다. '바로
지금'을 노래한 클래시의 송가 「1977」과 그 우상파괴적 후렴, "1977년에는
엘비스도 비틀스도 롤링 스톤스도 없어"가 난데없이 떠오르고, 이어 1963년
런던 펄레이디엄 극장의 국왕 관람 공연 포스터에 적힌 비틀스의 서명, 액자에
끼워진 젊은 재거와 리처즈의 사진이 눈에 들어온다. 하긴, 클래시는 오래전에
이미 '록의 풍성한 융단'에서 한자리를 차지한 밴드다. 『런던 콜링』(London
Calling)이 벌써 로큰롤과 미국 전통음악의 기름진 토양에 펑크를 다시
뿌리박은 앨범으로서, 『롤링 스톤』에서 마땅히 80년대 최고 앨범으로 꼽았을
정도니까.

　　로큰롤 공공 도서관을 훑어보니, 클래시가 로큰롤 명예의 전당에 추대된
2003년 TV에서 믹 존스를 본 기억이 난다. 『롤링 스톤』의 잰 웨너가 공동
설립해 1995년 클리블랜드에 개관한 로큰롤 명예의 전당 박물관은 단순한
수상 기관이 아니라 세계 최초의 록 박물관이기도 하다. 2003년 시상식에서
믹 존스가 보인—이마가 벗겨지고 검정 양복에 넥타이를 차려입은—모습은

[*] 클래시의 「라디오 클래시입니다」(This Is
Radio Clash, 1981)에 빗댄 말.

훈장을 받는 로큰롤 병사라기보다 45년간 조직에 성실히 복무한 공로로
감사장을 받으려고 구부정한 자세로 발을 질질 끌며 연단에 올라가는
회사원에 가까웠다. 록의 신전에 순순히 안치된 클래시는, 2006년 시상식
초대장을 주최 측 면상에 던져버린 섹스 피스톨스의 비타협적 태도와
흥미롭게 비교된다. (물론 명예의 전당은 아랑곳없이 피스톨스에 상을 줬다.)
피스톨스가 무례하게 갈겨쓴 답장은 곳곳에서 늙어가는 펑크족의 안면에서
주름을 펴준 바 있다.

> 섹스 피스톨스에 비하면 로큰롤과 명예의 전당은 오줌 자국에 불과해.
> 너희 박물관은 포도주에 섞인 오줌이야. 우리는 안 간다. 우리는 원숭이가
> 아니야. 우리를 뽑았다면 그 이유를 적어뒀기 바란다. 아무리 익명의
> 심사위원이라도 너희는 여전히 음악 산업 관계자야. 안 갈 거야. 말귀를 못
> 알아듣나 본데, 진짜 섹스 피스톨스는 그따위 똥 줄기와 무관하다.

어떤 면에서 이는 별난 반항이었다. 아무튼 피스톨스는 1996년에 이미
재결합해 여섯 달 동안 '더러운 돈' 순회공연을 하면서 레트로 문화와 운명을
같이했고, 명예의 전당에 엿을 먹인 지 불과 1년 후인 2007~8년에는 또 다시
제 전설로 돈을 찍어내려고 공연을 벌였기 때문이다. 하지만 그 재결합은—
박물관 순회전으로서 『개소리는 무시해』(Never Mind the Bollocks)—
시원하게 냉소적이었고, 나아가 피스톨스가 원래 시도했던 음악 산업 신화
벗기기 작업의 연장선에 있었다고도 볼 만하다. '혼돈으로 돈 벌기'* 대신
'혼돈을 향한 노스탤지어로 돈 벌기'였던 셈이다. 하지만 그들이 로큰롤 명예의
전당 시상식에 참석했다면, 그나마 남은 칼날마저 무뎌졌을 테다. 국영 라디오
(NPR) 인터뷰에서 기타리스트 스티브 존스는 "박물관에 들어가고 싶어 하는
순간 로큰롤은 끝난다"고 주장했을 정도니까.

로큰롤 명예의 전당은 결성한 지 25년이 넘은 밴드에만 입당 자격을
주므로, 그 수상은 록의 사후 세계에 들어서는 마지막 통과의례가 된다. 때로는
실제로 사망한 아티스트가 입당하기도 한다. 그렇지 않더라도 대개는
오래전에 창작 생명을 다한 음악인이 상을 받는다. 테오도어 아도르노는
'뮤지엄'(museum, 박물관)과 '모설리엄'(mausoleum, 무덤)의 유사성을
처음으로 지적한 인물이다. 발음뿐 아니라 깊은 뜻도 상통한다. 박물관은

45

[*] Cash from Chaos. 섹스 피스톨스의
매니저였던 맬컴 매클래런의 좌우명 중 하나.

"보는 이와 필수적 관계를 더는 맺지 못하고 죽어가는 사물"이 마지막 안식을 취하는 곳이다. 70년대부터 이미 서명된 기타 등 록 수집품을 실내장식에 써온 하드 록 카페는 플로리다 주 올랜도에 개관한 독자적 박물관에 '볼트'라는 이름을 붙였다. 그리고 세계 최대의 음악 수집품 회사 '볼프강스 볼트'는 이름이 다소 오싹하기까지 하다.* 그 바탕이 되는 초대형 지하 창고에는 샌프란시스코의 유명 공연 기획자 빌 그레이엄(본명 볼프강 그라용카)이 수집한 공연 음원과 영상 자료, 포스터 등 록 유물이 수장돼 있다. 그레이엄 / 그라용카는 1991년에 사망했으므로, '볼프강의 볼트'는 갖은 보물과 함께 왕을 묻은 고분을 으시시하게 떠올린다.

로큰롤 명예의 전당 뉴욕 별관을 찾은 관람객은 실제로 봉안당을 닮은 좁은 방에서 입장 순서를 기다려야 한다. 방 벽은 꼭대기에서 바닥까지 작은 명판으로 뒤덮였는데, 각 명판은 명예의 전당에 입당한 아티스트를―서명이 새겨진 모습으로―기린다. 명판 행렬은 80년대 중반 처음 입당한 아티스트들(칼 퍼킨스와 클라이드 맥패터)과 함께 출입구 근처에서 시작해 프리텐더스(2005년 지명) 등 최근 입당 아티스트가 표시된 전시실 입구로 이어진다. 그 명판은 일부 봉안당에서 유골을 보관하려고 설치한 벽감을 떠올린다. 실내에 흐르는 음악에 따라 은색으로 새겨진 해당 아티스트의 서명에 주황색이나 자주색 불이 켜지는 것도 키치하게 기괴한 잔재미 요소다.

클리블랜드 본관은 한술 더 뜬다. 박물관과 무덤을 결합하려는 시도인지, 그곳에는 앨런 프리드의 유골 일부가 전시돼 있다. 프리드는 '로큰롤'이라는 말을 유행시키고 1952년 클리블랜드에서 최초의 대형 록 콘서트 '문도그 대관식 무도회'를 개최한 DJ였다. 박물관 수석 큐레이터 짐 헹키는 이렇게 설명한다. "프리드의 자녀와 함께 전시회를 준비한 적이 있는데, 어느 날 그들이 '우리 아버지가 뉴욕 북부에 묻혀 계신다는 게 말이 안 된다. 유골을 가져오면 박물관에서 받아주겠나?'라는 거다. 우리는 좋다고 했고, 앨런 프리드 전시장 한쪽 벽에 유리장을 설치해 유골을 보관하기로 했다."

그러나 로큰롤 명예의 전당은 조상숭배 미신을 조장하는 곳이 아니라 교양과 이해를 높이려고 있는 곳이다. 헹키는 박물관 소장품을 큐레이팅하는 과정이 『롤링 스톤 판 로큰롤의 역사』 편집자로서 자신이 하던 일의 연장선에 있다고 설명한다. "마치 록 역사책을 집필하듯 개요를 정리했다." 그는 세계에서 손꼽히는 대중음악 연구 센터를 목표로 최근 박물관에 설치된

[*] '볼트'(vault)는 '수장고'라는 뜻이지만, 지하 봉안당을 뜻하기도 한다.

도서관과 아카이브에 자부심을 느낀다. 하지만 클리블랜드 본관과 뉴욕 별관의 전시물에는 십자가 지저깨비나 성인 유골, 예수의 피를 담은 유리병 같은 중세 성물과 닮은 구석이 있다. 그들은 학문적 존경심이 아니라 병적 경외감을 끌어낸다. 예컨대 클리블랜드에는 레게 풍으로 땋은 밥 말리의 머리카락 일부가 전시돼 있다. 헹키는 이렇게 밝힌다. "유족이 기증했다. 아마 그가 암과 투병할 때 머리카락이 빠지기 시작하니까 일부를 보존해놨던 모양이다." 뉴욕관에는 존 레넌의 뉴욕 체류 시절을 기록한 특별관이 있는데, 그 절정을 장식하는 대형 종이 가방에는 레넌이 저격당한 날 입었다가 오노 요코가 병원에서 돌려받은 옷이 들어 있다. 말라붙은 핏자국은 보이지 않지만, 그럼에도 관객은 록에서 구세주에 가장 가까이 다가갔다가 살해당한 가수의 물리적 흔적을 몇 센티미터 앞에서 확인할 수 있다.

다른 전시물은 우상의 신체 일부가 아니라 환유법으로 마법을 건다. 스타가 실제로 입었던 옷, 음악인이 실제로 연주했던 악기 등은 '아우라'로 빛나고, 때로는 땀자국으로 얼룩얼룩하다. 뉴욕 별관에는 화룡점정이 둘 있다. 하나는 브루스 스프링스틴이 처음 소유한 자동차로서, 그가 『본 투 런』(Born to Run)을 녹음한 1975년에 실제로 몰던 1957년형 셰브롤레 벨 에어 컨버터블이다. 두 번째는 전설적 펑크 클럽 CBGB 내부를 재현한 디오라마다. 여기에는 구식 금전등록기, 업소 건물이 여인숙으로 쓰이던 20년대의 빈티지 공중전화 박스 등, 실제로 클럽에서 쓰이던 물건들이 설치돼 있다. 빈 맥주병, 그라피티, 곳곳에 붙은 밴드 스티커 등 몇몇 세부 요소는 좋지만, CBGB 전성기, 즉 라몬스의 시대를 고려할 때 매우 중요한 시대적 디테일인 재떨이는 하나도 없다. 탁자 밑에 말라붙은 풍선껌도 없다. 더럽기로 악명 높았던 CBGB 화장실은 어디에 있는지 궁금해하다가, 박물관을 나서기 전 잠시 볼일을 보려고 아래층 화장실로 쏜살같이 달려가서야 결국 그것을 찾고 만다. 하, 요것 봐라…. 하얀 세라믹 표면에 밴드 스티커가 덕지덕지 붙은 CBGB 변기가 화장실 문 앞 유리장에 진열돼 있다. 명판에는 냉정하지만 정확하게 "CBGB 화장실은 악명 높았다"는 설명이 쓰여 있다. 마르셀 뒤샹이 레트로 문화를 만난 격일까? 그 변기를 남자 화장실에 설치해 실제로 쓰이게 했더라면 좋았겠다고 상상하다가, 하긴 이 오줌통은 골동품인 데다가, 그랬더라면 관객 중 절반만 그것을 볼 수 있었으리라는 데 생각이 미친다. (이 장을 거의 다 써갈 무렵 우연히 전해 들은 바, 2010년 여름에는 미술가 저스틴 로가 초현실주의

예술 후원 기관이자 한때 펑크 공연장으로도 쓰였던 코네티컷 주 워즈워스 애서니엄을 기리려고 그곳에 그라피티 가득한 CBGB 화장실을 재현했으며, 같은 해 8월에는 존 레넌이 1969부터 1972년까지 잉글랜드 시골 저택에서 쓰던 좌변기가 비틀스 수집품 경매에서 1만 5천 달러에 낙찰됐다고 한다.)

1995년 9월 로큰롤 명예의 전당 박물관 개관식에서, 데니스 배리 관장은 "이곳은 태도가 남다른 박물관"이라고 호언한 바 있다. 클리블랜드 박물관의 유력한 경쟁자, 익스피리언스 뮤직 프로젝트(EMP, 억만장자 폴 앨런이 마이크로소프트 공동 창립으로 모은 재산을 투자해 2000년 개관)는 인터랙티브 요소를 강조하고 기괴한 전위 키치 건물(프랭크 게리가 디자인했고, 흔히 부서진 기타에 비유된다)을 내세움으로써 선발 기관을 추월하려 했다. 브리티시 뮤직 익스피리언스와 마찬가지로 이름에 쓰인 유행어 '경험'(experience)은, '박물관'이 풍기는 무겁고 교훈적인 인상을 피하면서 좀 더 감각적이고 강렬한 무엇을 약속하는 듯하다. 또한 시애틀 록이 낳은 최고 스타, 지미 헨드릭스를 암시하기도 한다.*

개관 당시 EMP는 큰 파문을 일으켰다. 그러나 지난 10년간 그곳은 비현실적 기대(연간 관람객 1백만 명)를 충족시키지 못해 안달이었다. 록 팬이자 공상과학 마니아인 앨런은 같은 건물에 공상과학 박물관·명예의 전당을 더해 인기를 높여 보려고도 했다. 아무튼 시애틀과 클리블랜드에 지속하는 두 대형 박물관, 미국의 다른 도시에 무수히 존재하는 특정 장르 또는 지역 박물관(로스앤젤레스의 그래미 박물관, 멤피스의 스미스소니언 로큰솔 박물관, 디트로이트의 모타운 역사박물관 등), 최근 개관한 브리티시 뮤직 익스피리언스, 바르셀로나와 노르웨이 트론헤임에 개관 예정인 명예의 전당/ 익스피리언스 유형 박물관 등을 더해보면, 이제 록이 독자적 예술 형식으로서 박물관 산업을 떠받칠 만큼 늙고 안정됐다는 사실을 또렷이 알 수 있다. 이들 박물관은 관객뿐 아니라 소장품과 재원을 두고도 경쟁을 벌인다. 언젠가 짐 헹키를 소개받은 키스 리처즈는 "로큰롤 큐레이터? 그렇게 멍청한 소리는 처음 듣는다"고 조롱했지만, 이제 팝 문화 큐레이팅은 엄연한 전문직으로 자리 잡는 중이다. 박물관·학계·경매소에서 일하는 사람들뿐 아니라 프리랜서 큐레이터와 수집가-중개인도 있다. 예컨대 요한 쿠엘베리와 제프 골드는 로큰롤 명예의 전당의 짐 헹키나 EMP의 수석 큐레이터 제이슨 에먼스와 함께 일하면서 전시에 필요한 자료 수집을 도운 바 있다.

[*] 지미 헨드릭스는 앨범 『경험이 있나요?』(Are You Experienced?)로 데뷔했다.

이처럼 록 박물관 사업에 연루된 이들은 일정한 이념을 공유하는데, 그 이념은 후세와 역사성이라는 연관 개념에 기초한다. 후세는 설명할 필요가 없다. 누구를 위해 그 모든 자료를 그처럼 꼼꼼히 보존하고 깔끔하게 전시하는지는 명확하기 때문이다. 세계적으로 손꼽히는 수집가-중개인 제프 골드는, "어떤 물건을 보면 '이건 박물관 감'이라는 생각이 든다"고 말한다. "어떤 사람은 개인 서류나 60년대 신문 잡지 스크랩을 엄청나게 수집하고 있는데, 그런 것을 보면 '팔 수도 있겠지만, 나중에 책을 쓰는 사람에게는 정말 유용한 자료'라는 생각이 든다. 그런 자료를 로큰롤 명예의 전당 같은 곳에 기증하면, 그곳에서 다음 세대가 연구를 해나갈 수 있다."

역사성은, 말하자면 '시대 아우라'와 같다. 역사성은 여러 면에서 맹신을 수반한다. 그건 박물관 관객과 수집가의 믿음과 투영에 의존하는 무형적 가치다. 저서 『빈티지 록 티셔츠』에서, 요한 쿠엘베리는 순회공연 티셔츠 진품과 모조품의 가격 차이가 엄청나다고 지적한다. 그러나 시대 양식은 물론 낡고 닳은 옷감마저 조작해낼 수 있으므로, 실제로 진품과 모조품을

요한 쿠엘베리

스웨덴 출신으로 뉴욕에서 자란 요한 쿠엘베리는, 물건을 수집하고 『어글리 싱스』 같은 레트로 잡지나 스스로 편집하는 호화 사진집에 기고하는 한편, 전시회를 기획하고 재발매 앨범을 편집하며 유복한 생활을 즐긴다. 어떤 "투기 자본 유형" 활동을 영리하게 벌인 덕에, 그는 아내의 좌우명인 "뭐하러 돈을 아껴?"를 실천할 수 있는 부러운 위치에 올랐다. 다시 말해, 그는 금전에 쪼들리는 일반 수집가—예컨대 나—처럼 벼룩시장이나 할인 매장을 뒤질 필요 없이, 힘든 일을 다해놓은 수집가 중개인을 찾아가기만 하면 된다. 또는 온·오프라인 경매에서 일찌감치 고가를 불러 선수를 칠 수도 있다.

이런저런 음반사에서 일하며 90년대를 보낸 그는, 뉴밀레니엄 들어 일정한 활동 방식을 갖추게 됐다. 특정 시대에 집중해 관련 물건을 죄다— 음반뿐 아니라 팬진, 전단 등 모든 수집품을—캐내는 일이었다. 무명 펑크 (『죽음으로 죽은』[Killed by Death] 편집 앨범에 실린 음악 등)와 포스트 펑크 DIY를 찔러본 그는, 초기 힙합에 관심을 두고는 좀 더 전략적으로 접근하기 시작했다.

49

구별하기는 어렵다. 역사성은 정작 '역사'에서 버려진 물건, 즉 찌꺼기만 띠는 성질이라는 점에서 모순적이다. 실제로 쓰이는 동안 순회공연 티셔츠는 부가가치가 전혀 없다. 그 물건이 평범한 옷으로 쓰이는 시기를 지나 후세에 해당 시대에 다시 귀를 기울여야 비로소 티셔츠는 윤기를 띠게 된다. 쿠엘베리는 중세 수도원에 집착한 낭만주의 시인을 장난스레 떠올리듯 빈티지 티셔츠를 '폐허'라고 부르지만, 또한 "끔찍한 겨드랑이 땀자국"은 그 폐허를 수집 가치 면에서 실제로 황폐화할 수도 있다고 경고한다.

제프 골드는 역사성 대신 좀 더 펑키한 유의어, '모조'*라는 말을 쓴다. 우상화한 음악인의 생명력이 그가 소유했던 물건에도 들러붙는다고 믿어서인지, 그는 돈이 될 만한 물건을 손에 넣고도 경매에 내놓지 않는 일이 흔하다. 예컨대 그는 "몇몇 헨드릭스 음반, 그러니까 지미 헨드릭스가 녹음한 음반이 아니라 그가 실제로 소장했던 음반"에 집착한다. "스물다섯 장 정도 된다. 런던에서 헨드릭스와 동거하던 여자가 경매에 내놨던 물건이다. 블루스판, 롤랜드 커크, 『서전트 페퍼스』(Sgt. Pepper's Lonely Hearts Club Band),

[*] mojo. '신비한 기운' 등을 뜻한다.

쿠엘베리는 "힙합에 빠져들 때 과제로 삼았던 게 있다. 충실한 아카이브를 만들어 학술 기관에 설치하고, 좋은 책을 만들고, 정말 좋은 앨범 몇 장을 재발매하는 일이었다"고 설명한다. 그가 『브롱크스에서 태어나』 전시와 도록에 수집한 자료(전단 5백 장, 70년대 말에 제작된 미발표 '배틀 테이프', 조 콘조 주니어의 사진, 잡지, 포스터 등)는 코넬 대학교 희귀 자료실에 기증돼, 2009년 봄 신설된 힙합 역사 과정 전공생의 연구 자료로 쓰인다. "세계 곳곳에 위성 캠퍼스도 설치했으면 한다. 의미 있는 자료를 축적하고 싶고, 이 비주류 역사에 대한 자부심을 고취하고 싶다."

여러 수집가-큐레이터와 마찬가지로, 쿠엘베리 역시 자료 유실, 즉 '시간'의 흐름이라는 멈출 수 없는 상처에 집착한다. "나는 자료 유실이 정말 두렵다. 한때 초기 재즈와 블루스에 몰두한 적이 있는데, 그때 50~60년대에 버려진 자료가 엄청나다는 말을 들었다. 중요한 사진 아카이브가 시간이라는 거대한 변기 속으로 흘러들어가곤 했다." 그가 2008년 11월 크리스티스에서 열린 (비비언 웨스트우드의 본디지 바지, 버즈콕스 배지와 맥스 캔자스시티

딜런 등이 있다." 음반 수집가는 상태가 좋은 음반을 찾기 마련이지만, 이 경우에는 판이 "거지 같이 닳은" 점이 부가가치가 된다. "헨드릭스가 실제로 들었다는 뜻"이기 때문이다. 골드는 "상태가 너무 엉망이라 닦아보려던 참이었는데, 갑자기 '가만, 이건 헨드릭스의 땀이고 지문이잖아. 닦으면 안 되지' 하는 생각이 들었다"고 말한다. 긁힌 자국과 얼룩 덕분에 그 음반들은 "더 소중해졌다. 그가 미친 듯이 틀어댄 판이라는 뜻이니까. 그 음반을 통해 헨드릭스의 정신과 음악 취향을 들여다볼 수 있다. 그의 음반을 소장한다는 건 곧 그의 '모조'를 일부 소유한다는 뜻이다."

골드가 록 수집품에 눈뜬 때는 그 업계가 막 형성된 60년대 말이었다. 처음으로 수집 대상이 된 물건은 포스터였다. 특히 필모어나 애벌론에서 열리는 공연을 홍보하던 유명 샌프란시스코 사이키델리아 포스터, 그와 비슷한 60년대 말 디트로이트 지역 포스터가 인기였다. 골드는 자신이 소유한 1968년도 샌프란시스코 지역 팬진 한 권에 특정 필모어 극장 포스터를 찾는 대목이 있다고 지적한다. "그러니까, 만들기 시작한 지 1년밖에 안 됐는데도 샌프란시스코 포스터를 수집하고 세트로 갖추려는 사람이 있었다는 얘기다."

전단 등) 펑크 수집품 경매에 참여한 것도 얼마간은 후세를 염두에 둔 일이었다. "펑크에 관해 말하자면, 나는 미래의 연구자가 필요한 자료를 접할 수 있어야 한다고 생각하는데, 그러려면 크리스티스 같은 기관이 필요하다. 게다가 인쇄된 도록이 만들어지면 기록도 남는다. 이렇게 말하면 나한테 이로울 게 없겠지만, 그런 자료는 중요도에 비해 <u>터무니없이</u> 싸게 거래된다."

사이키델리아 포스터 수집가에게 역사성이라는 모순적 성질은 초미의 관심사다. 그들이 초판을 원하는 건 바로 그게 실제로 배포돼 쓰인 판이기 때문이다. 포스터가 가치 있다는 사실, 즉 사람들이 포스터를 벽에서 뜯어내 자기 방에 붙인다는 사실을 알아챈 빌 그레이엄은, 순전히 기념품으로 팔 요량으로 포스터를 증쇄하기 시작했다. 그러나 골드가 설명한 바에 따르면, 공연을 홍보하려고 만들어져 "공중전화 박스나 상점 진열장에 붙었던" 건 바로 초판이고, 그게 바로 실제로 문화적 가치가 있었던 물건이다. 그리고 그런 홍보용 초판 포스터는 "공연 후에 제작돼 기념품으로 팔린 판보다 훨씬 가치가 높다." 이 방면에서 으뜸가는 권위자는 수집가-중개인 에릭 킹인데, 골드는 그가 "그 주제에 관해 빽빽한 6백 50쪽짜리 복사판 안내서를 쓰기도 했다"고 소개한다. 시간이 흐르면서 킹은 진품 감정 기술을 과학으로 발전시켰다. "그를 비롯해 이 분야 전문가 몇몇은 초판 포스터를 가려내려고 엄청나게 꼼꼼한 연구를 했다. 예컨대 어떤 제퍼슨 에어플레인 포스터 초판에는 캘리포니아 주립대학 버클리 분교 학생회 도장이 찍혀 있는데, 이는 당시 포스터를 버클리 캠퍼스에 붙이려면 학생회 승인을 받아야 했다는 뜻이다. 종이 두께만으로 초판 여부를 가려야 할 때도 있다. 그러면 에릭은 캘리퍼스를 꺼내 종이 두께를 재고, 20달러에 포스터 진품 여부를 보증해준다."

골드의 웹사이트에서 판매 중인 상품은 대부분 60년대와 70년대 초 물건이다. 예컨대 레드 제플린 홍보용 애드벌룬 비행선이나 서명되지 않은 여덟 쪽짜리 몬터레이 팝 페스티벌 관련 계약서 등을 거기서 구할 수 있다. 펑크도 끼어 있기는 하지만—로저 에버트가 각본을 쓰고 러스 메이어가 감독했다가 중도 하차한 섹스 피스톨스 영화 「누가 밤비를 죽였나?」 시나리오 원본이 8백 달러에 팔린다—경매가 머무는 곳은 대체로 고전 록인 듯하다. 『레코드 컬렉터』 전임 편집장이자 지금은 음악사 저술과 크리스티스 경매소 록 수집품 감정 일을 하는 피터 도깃은 이렇게 말한다. "80년대 초에 경매가 시작된 이래 시장 상황은 별로 달라지지 않았다. 당시 인기 품목은 엘비스 프레슬리, 비틀스, 스톤스 관련 수집품이었다. 경매에서는 그것들이 정말 일급이었고, 이후 20년간 프리미어 리그에 추가된 건 섹스 피스톨스와—운 좋은 날에는—마돈나 정도다. 크리스티스는 블러나 오아시스 관련 품목도 취급했지만, 비틀스만큼 열렬한 반응은 얻지 못했다. 그보다 후대 출신으로 그만한 지위에 오르기는 어렵다."

요한 쿠엘베리는 초기 힙합에 수집가와 큐레이터의 관심을 끌어 유행을
일으켜볼 요량으로, 2007년 『브롱크스에서 태어나』라는 전시회를 개최했다.
영국 경매소 드루이츠는 좀 더 대담한 전시회 겸 판매 행사 『아트코어』를
열기도 했다. 섣부르게도 레이브 문화유산 시장을 열어보려는 시도였다.
『아트코어』는 90년대에 미술사를 공부하며 레이버로 활동한 드루이츠
큐레이터 메리 매카시의 소산으로, 2009년 2월 런던 중심부 셀프리지스
백화점 지하 전시장에서 열렸다. 나도 레이브 문화에 참여했던 사람이지만,
그 상황은 어리둥절하다기보다 오히려 유쾌하게 혼란스러웠다. 노스탤지어
대상은 고작 15~20년 전 시대였다. 개막 전날 전시를 구경하다 보니, 전단을
그처럼 큰 캔버스에 확대해놓은 작품을 누가 원할지 궁금해졌다. 조야한
사이버델릭 이미지는 당시에도 키치였지만, 이제는 나이까지 고약하게 먹은
모습이었다. 전단 자체는 이따금 훔쳐보며 즐거운 기억을 더듬고 싶을지
모른다. 그러나 그게 거실을 지배한다면?

　　나는 그런 그림이 전단에 쓰인 삽화의 원화라고 짐작했는데, 알고 보니
사정은 더 복잡했다. 전단이나 티셔츠처럼 대량으로 생산된 물건에는
상품으로서 가치나 발터 베냐민이 말한 '아우라'를 낳는 단일성이 없으므로,
수집 가치를 높이려면 기발한 계략이 필요했다. 전단에는 원화가 없는 경우도
많았다. 대부분은 스케치만 한 다음 오늘날 보면 우스꽝스러우리만치 거칠고
원시적인 그래픽 디자인 프로그램을 써서 컴퓨터로 만들어낸 작품이었기
때문이다. 매카시가 해결책으로 고안해낸 방안이 바로 전단 디자이너들에게
원본을 바탕으로 그림을 그려달라고 부탁해, 실제로는 존재한 적도 없는 단일
예술품을 가공하는 거였다. 그 결과 연도 표시가 이상해졌지만—본디
1988년에 나온 전단의 연도가 2008년으로 적힌 건 그해가 바로 복제화가
만들어진 해이기 때문이다—매카시는 "작품을 미술 시장에 내놓으려면 그
수밖에 없었다"고 말한다.

　　나라면 소급 창조된 가짜 원작을 사느니 차라리 원래 대량으로 배포된
전단을 갖겠다. 적어도 그 전단은 실제 역사와 연관돼 있으니까. 실제로 팬
수집가 사이에서는 구식 레이브 전단이 거래되기도 한다. 그러나 매카시는
드루이츠 같은 경매소에서 "원본 전단을 팔기는 무척 어렵다"고 말한다. "너무
작기 때문이다." 수집가는 값에 걸맞게 시각적으로 '쿵' 하는 물건, 걸어놓을
만한 작품을 원한다. 솔직히 말해, 『아트코어』에 전시된 극소수 원본은—

예컨대 팸플릿 크기에 간단한 흑백 그래픽으로 꾸며진, 전설적 애시드 하우스 클럽 슘의 전단 한 장이 액자에 끼워져 있다—좀 초라해 보이는 게 사실이다.

미쳐버린 과거

펑크는 과거를 우상처럼 멸시한다는 점에서 박물관에 적대적이다. 레이브는 미래를 향해 움직이므로, 그 역시 먼지 낀 아카이브를 거부해야 마땅하다. 특히 초기 테크노의 고역 같은 미니멀리즘은—리듬과 질감으로 환원된 음악, 진정한 소음 예술은—1909~15년 무렵의 이탈리아 미래주의를 연상시킨다. 나는 역사와 숙고를 사랑하지만, 그 못지않게 미래주의 선언에 열광하고 공감하기도 한다. 그들은 전통을 사랑하는 미술 평론가, 골동품 애호가, 큐레이터 등 '과거주의자'를 경멸했다. 미래주의는 이탈리아에서 자라나며 겪은 정신적 억압에 반발한 운동이었다. 그곳은 시간 여행으로서 관광—적어도 구세계에서, 관광 대상은 거의 예외 없이 한 나라의 과거다—개념을 개척한 나라이자, 황금기를 한 번(로마제국)도 아니라 두 번(르네상스)이나 누린 결과 위엄 있는 유적과 웅장한 대성당, 장대한 광장과 궁전 등 기념비 잔재로 뒤덮인 나라였기 때문이다.

미래주의 지도자 마리네티의 창립 선언문은 이렇게 선포했다. "우리는 교수, 고고학자, 관광 안내원, 골동품 전문가의 냄새 나는 괴저에서 이 땅을 해방하려 한다. 너무나 오랫동안 이탈리아는 중고 의류 중개상 노릇을 했다. 우리는 마치 묘지처럼 이 나라를 무수히 뒤덮은 박물관에서 조국을 해방할 것이다. … 박물관은 공동묘지다! 서로 알지도 못하는 시체들이 사악한 난교를 벌인다는 점에서, 둘은 동일하다." 그는 성적인 상상을 이어가며 야단친다. "낡은 그림에 감탄하는 것은 곧 우리 감성을 행동과 창조의 난폭한 경련으로써 멀리 쏘아 보내지 않고 유골 단지에 쏟아버리는 짓과 같다." 과거 예술품 숭배는 죽어 썩은 것에 생명의 비약을 낭비하는 일, 즉 시체와 성교하는 일이나 마찬가지라는 말이다.

마리네티는 "도서관 책장"에 불을 붙이고 "박물관으로 물이 넘쳐 들어가게" 운하를 개조함으로써 "영광스러운 옛 캔버스"들이 "물에 둥둥 떠다니는" 모습을 상상했다. 1909년에 그 글을 쓴 마리네티가 그로부터 1백 년 후 서구 문화를 봤다면 뭐라고 했을까? 20세기 말 수십 년 사이에는 안드레아스 후이센 말대로 '기억 호황'이 일어났는데, 그 시기에 급증한

박물관과 아카이브는 기념·기록·보존에 집착하는 문화의 일부였을 뿐이다. 다른 예로는, 전통 의상 차림 주민이 수공예에 종사하는 민속촌 설립 사업, 구시가지 복원 바람, 복제 가구와 레트로 장식 유행, 비디오 레코더를 이용한 (그리고 후이센의 글이 나온 2000년 이후로는 휴대전화 카메라, 블로그, 유튜브 등을 이용한) 자기 기록 열풍, 다큐멘터리와 텔레비전 역사물 부상, 빈번한 기념 기사와 특집호―사랑의 여름 40주년 특집, 달 착륙 기념 특집, 심지어 창간 20주년이나 1백 호 특집―등을 꼽을 만하다.

후이센은 헤르만 뤼베의 '박물현실화'(musealisation, 박물관이라는 제도에서 벗어나 모든 문화 영역과 일상생활을 감염하는 아카이브적 사고 방식) 개념을 빌려 20세기 전반과 후반의 태도를 비교하며, 그 주된 관심이 "현재에 존재하는 미래"에서 "현재에 존재하는 과거"로 이동했다고 주장했다. 지난 세기의 좌우명은 대체로 모더니즘과 현대화였다. 앞으로 돌진을 강조하고, 현재에서 "오늘의 미래 세상"을 표상하는 거라면 무엇에든 열중하는 태도였다. 그런데 70년대 초부터는 현재에 남은 과거의 잔재에 집착하는 태도가 조금씩, 그러나 점점 빨리 확산했다. 그 거대한 문화 변동은 노스탤지어 산업과 레트로 유행, 복고, 역사적 양식을 모방하고 갱신하는 포스트모더니즘, 엄청나게 자라난 문화유산 등을 포괄했다.

문화유산 개념의 기원은 19세기 말로 거슬러간다. 영국에서 "문화재와 아름다운 자연"을 보호하려는 목적으로 내셔널 트러스트가 설립된 때다. 2차 대전 후 보존주의 운동은 골동품 전문가나 귀족으로 이루어진 핵심 계층에서 벗어나 증기기관과 저택 보존 운동, 견인기관차 동호회와 집회, 운하와 바지선 복원 열풍 등으로 확산했다. 그러나 문화유산이 대중운동과 진정으로 결합한 때는 80년대다. 1983년에는 국가 유산 보호법이 공표됐고, 그에 따라 '역사적 건물과 유적 관리 위원회', 통칭 잉글리시 헤리티지가 설립됐다. 골동품 수집은 이제 호사가 아니라 중산층 취미가 됐는데, 그 배경에는 골동품의 정의가 수공예품에서 벗어나 낡은 술병, 간판, 찻장 등 일상적 공산품으로 넓어진 현실도 있었다. 공산품뿐 아니라 그런 물건을 실제로 생산하던 장소도 예스럽고 매력적으로 보이게 됐다. 각종 산업 박물관(탄광, 가마, 양조장, 심지어 19세기 하수처리장까지)이 늘어난 것도 그 덕분이다. 생산과 무관해진 물건을 미화하는 증후군의 고전적인 예로, 석탄이나 자재를 공업 도시로 실어나르던 바지선이 전후 새로 건설된 고속도로와 트럭에 밀려 그 기능을

잃자 고풍을 띠게 된 일을 꼽을 만하다. 한때는 일터와 가정을 우울하게 겸하며 떠다니는 빈민가로 취급받던 바지선이지만, 이제는 지난날의 매력과 특이한 풍모가 결합해 내륙 수로에서 온순하게 반항적인 부르주아지를 유혹하는 개량형 테라스 하우스가 됐다.

90년대 말 영국에서 문화유산이 얼마나 강력해졌냐 하면, 줄리언 반스는 초가집·중산모·2층 버스·크리켓 등 지극히 상투적인 관광 상품으로 꾸며진 영국 테마파크가 와이트 섬 전체를 접수해버리는 내용으로 풍자소설 『잉글랜드, 잉글랜드』를 써냈을 정도다. 영국에서 옛것의 낭만적 유혹에 면역된 집단은 거의 차브족밖에 없을 정도다. '차브'는 미국 흑인 스타일과 음악에서도 특이나 화려하고 물질 만능주의적인 쪽에 공감하는 백인 노동 계급을 경멸적으로 일컫는 말이다. 차브족을 싫어하는 이들은 그들이 좋아하는 화려한 보석, 번쩍이는 스포츠 의류, 우주선 같은 운동화 등 천박한 취향을 힐난하지만, 그 적개심 저변에는 차브족이 일반 영국인과 달리 골동품이나 문화유산, 사극 등 옛것에 무관심하다는 사실이 깔려 있다. 빈티지, 낡고 닳아 보이는 것, 타인이 이미 소유했던 물건을 혐오하는 정서는 대서양 양편의 소수민족과 전통적 백인 노동계급에게 공통된 특징이다.

영국에서 차브족은 사실상 소수민족에 해당한다. 잉글랜드 중부에 널리 퍼진 중산층은 옛것의 매력에 굴복한 상태다. 이런 태도 변화는 80년대 중반에 일어났는데, 이는 1983년 국가 유산 보호법을 낳은 사회·문화 조류와도 무관하지 않다. 건축 블로거 찰스 홀랜드가 밝힌 대로, 70년대에만 해도 인테리어와 DIY 관련 도서를 보면 벽이나 천장에 나무판자를 덮고, 쇠창살 달린 벽난로는 뜯어버리고, 외벽 벽돌에는 페인트를 칠하고, 높은 천장은 이중 천장으로 가리라는 조언이 흔했다. 현대식 가정은 각종 디자인 행사와 국제 박람회, 『이것이 미래다』 같은 전시회가 성황을 이루던 50년대부터 유행했다. 모든 중산층 가정은 당연하다는 듯 코니스나 몰딩 같은 장식적 요소를 유선형으로 밀어버리고, 물건에 포마이카와 크롬을 입히고, 형광등을 설치했다. 그런데 80년대에는 상황이 반전됐다. 이중 천장은 철거됐고, 벽난로는 다시 노출됐고, 플라스틱 문손잡이는 '오리지널 스타일' 놋쇠 제품으로 대체됐다. 타일과 나무 마루청이 돌아왔고, 부동산 중개인이나 주택 구매자는 온갖 고풍 요소를 바람직한 '진품성'으로 여기게 됐다. 뒤이어 철거 예정 주택이나 학교, 호텔 등에서 구식 에나멜 욕조 따위를 빼내는 '건축물

인양' 사업과 복원 사업이 호황을 이뤘고, 검댕이나 얽은 자국 등을 이용해 인위적으로 벽돌을 낡아 보이게 만드는 등 가구나 건축 자재를 인위적으로 훼손하는 (새뮤얼 래피얼의 표현을 빌리면) '고풍 조작 유행'이 일어났다.

이처럼 보존주의적 태도가 문화 전반을 지배하게 된 상황에서, 록 문화 유산 산업이 출현한 것도 놀랄 일은 아니다. 그런 맥락에서는 런던 북부 애비 로드 스튜디오가 문화부 지정 보호 건축물이 되거나, 메이클즈필드의 상징성 있는 건물이 이언 커티스 사망 13주년 기념 도보 여행지가 되는 것도 가히 논리적이고, 거의 필연적이다. 제임스 밀러는 저서 『쓰레기통에 핀 꽃』에서 "이제 록은 미래 못지않게 과거에도 속한다"고 주장했다. 섹스 피스톨스의 노래에서 책 제목을 따온 그의 주장에 따르면, 록은 이미 1977년에 근본적인 가능성과 원형과 활로를 소진했으므로, 이후 음악은 모두 재활용이거나 기존 틀의 변형에 불과하다고 한다. 조금 지나친 말이기는 하다. 그럼에도 "왜 우리는 마치 미래가 없는 것처럼 박물관을 지어댈까?"라는 후이센의 수사적 질문에 대해, "이제는 미래를 상상할 수 없으므로"라고 답해야 하는 건 아닌지 궁금한 게 사실이다.

아카이브 열병

자크 데리다의 저서 제목 '아카이브 열병'은 오늘날 광적으로 벌어지는 기록 열을 잘 포착한다. 그 열병은 관련 기관이나 전문 사학자를 넘어 웹에서 일어난 아마추어 아카이브 창작 열풍으로까지 확대된 상태다. 이 모든 활동에는 광분에 가까운 느낌이 있다. 마치 어떤 총체적 셧다운이 일어나 만인의 뇌가 동시에 타버리기 전에 정보, 이미지, 수집물 등 만물을 '올려'놓으려고 미친 듯 돌진하는 모양새다. 버려도 좋을 만큼 사소하고 하찮은 거라곤 없는 모양이다. 모든 대중문화 스크랩, 모든 경향과 유행, 모든 한때 연예인과 TV 프로그램이 주석 달린 저작물이 된다. 그 결과, 특히 인터넷에서 아카이브는 <u>아나카이브</u> (anarchive)가 돼버린다. 내비게이션이 어려울 정도로 무질서한 데이터 잔해와 기억의 쓰레기 더미로 타락하고 만다. 아카이브가 온전하려면 여과와 배제를 통해 잃어버리는 기억이 있어야 한다. 역사에는 쓰레기통이 있어야지, 그렇지 않으면 '역사' 자체가 쓰레기통이 되어 거대한 폐품 더미를 쌓아갈 것이다.

주류 문화에 반영된 아나카이브를 잘 보여주는 것이 바로 2000년대 내내

크게 유행한 「~년대가 좋아」 시리즈다. 영국 BBC2 프로듀서 앨런 브라운이
창안한 그 프로그램은 이후 미국 VH1에서 변형된 형태로 방영됐고, 채널 4의
「톱 10」 쇼 같은 아류를 낳기도 했다. 실속 없고 전개가 빠른 「~년대가 좋아」는
이류 코미디언과 삼류 유명인이 출연해 특정 시대 TV 드라마, 히트 영화, 팝송,
머리 모양, 패션, 장난감, 게임, 추문, 구호 등 대중문화 유행을 두고 시시덕대는
내용으로 꾸며졌다. 미국에서 그 시리즈는 2002년부터 80년대로 시작해
「70년대가 좋아」로 돌아갔다가 「90년대가 좋아」로 되돌아왔고, 「장난감이
좋아」와 「휴일이 좋아」 같은 변형판을 낳았다. 아카이브 열병의 발작 논리는
시리즈 신진대사를 가속화한 끝에, 2008년 여름 「뉴밀레니엄이 좋아」로
2000년대를 요약하기 시작했다.

지난 10년간 BBC2와 특히 BBC4에서 고급 록 다큐멘터리 선풍을
일으키는 데 크게 이바지한 BBC 텔레비전 음악 연예부 수장 마크 쿠퍼는,
"사람들은 「~년대가 좋아」를 죽도록 틀어댔다"고 말한다. "처음에는
노스탤지어를 자극해서 좋았지만, 결국은 아무것도 파헤치거나 이해하려 하지

데리다, 프로이트, 아카이브

'아카이브 열병'은 마치 실존하는 병명 같다. 도서관 사서가 과로 끝에 걸리는
직업병이라거나, 인간 두뇌의 정보처리 능력을 한계까지 시험하는 학자와
골동품 전문가가 걸리는 착란증이라 해도 그럴듯할 정도다. 그러나 그
개념은—데리다의 개념이니만치—훨씬 복잡 미묘하고 모순적이다.

『아카이브 열병: 프로이트적 인상』에서, 데리다는 '아카이브'의 어원을
집정관(archon)의 처소를 뜻하는 고대 그리스어 'archeion'에서 찾는다.
그 어원에는 '태초'와 '계명'이라는 이중 의미가 있다. 결국 그 개념은 기원과
질서, 진품성과 권위에 깊이 연관된 셈이다. 'arch'는 'archaic'(낡은), 'arche-
type'(원형), 'archaeoloy'(고고학)의 'arch'이지만, 'monarchy'(왕가) 같은
단어의 'arch'이기도 하다. 아울러 '노아의 방주'(Noah's Ark, 신의 명령에
따라 동물들을 보존하고 분류한 배)나 '계약의 궤'(Ark of the Covenant,
십계를 새긴 돌을 넣어둔 상자)에서 'ark'와도 연관된다.

프랑스어 'mal d'archive'(아카이브 열병)에는 질병 개념과 악(惡)

않았다. 그냥 얄팍하게 맛만 보여주고 냄새만 피웠다. '그 헤어스타일 기억해?' 하는 식이었다. 그러다가 결국은 평범한 프로그램 포맷이 됐다. 제작진은 그 프로그램을 다큐멘터리보다 쇼에 가까운 형태로 봤다. 그들은 과거를 역사가 아니라 순수한 노스탤지어 대상으로만 이해했다."

역사는 현실이 편집된 이야기다. 역사적 설명이 작동하려면 필터가 필요하다. 그렇지 않으면 정보의 흙모래가 서사의 흐름을 막아버리고 만다. 쿠퍼가 주도해 BBC가 방영한 다큐멘터리, 특히 BBC4의 '브리타니아' 시리즈 (「포크 브리타니아」, 「블루스 브리타니아」, 「프로그 록 브리타니아」, 「신스 브리타니아」)는 저 모든 나열식 쇼의 반대편에 있다. 쿠퍼는 그 시리즈가 "50년대부터 현재까지 음악 장르를 살펴보고, 정체성 탐색을 중심으로 영국 음악을 이야기해보려는 시도"였다고 말한다. "재즈, 블루스, 솔 같은 음악이 어떻게 우리를 50년대에서 해방해줬는지 살펴보는 프로그램이다." 때때로 그 서사는 공식 역사와 다르거나 그에 도전하기도 한다. 예컨대 쿠퍼는 「프로그 록 브리타니아」가 "1976년 이전에는 쓰레기밖에 없었다는 상투적

개념이 모두 있다. 데리다는 아카이브 충동의 핵심에 병적이고 불길한 면이 있다고 봤다. "강박적·반복적 노스탤지어… 기원으로… 태고의(archaic) 절대적 출발점으로 돌아가려는 욕망이 있다." 데리다는 이런 강박을 프로이트가 말한 죽음 충동과 연관 짓는다. 프로이트는 죽음 충동의 "임무"가 "유기적 생명체를 무생물 단계로 끌고가는" 데 있다고 주장했다. 인간 행동에서—그리고 그 연장선에 있는 문화에서—죽음 충동은 "반복 강박"으로 표현되기도 한다. 프로이트는 이런 퇴행적 충동이 쾌락 원칙보다 "더 원초적이고 근본적"이라고 봤고, 그렇기에 흔히 타나토스가 에로스에 "우선"한다고 설명했다.

'En mal d'archive'는 아카이브가 절실하다는 뜻이기도 하다. 그 갈망은 중독에 비유할 만하다. 데리다 말대로, "그것은 정열을 불사른다. 아카이브가 사라지는 그곳에서 끝없이 아카이브를 찾는다. 지나친 줄도 모르고 계속 좇는다." 자만심과 광기는 지식 축적과 저장 충동을 자극하고, 결국에는 그 충동이 아카이브 체계를 통제 불능 상태에 빠뜨리고 만다.

펑크 중심주의, 70년대 전반부는 불모지였다는 그 '공식적' 시각에 질려서"
만든 작품이라고 말한다. "「프로그 록 브리타니아」는 『서전트 페퍼스』 이후
개척된 영역, 즉 3분짜리 팝송을 넘어 확장된 음악을 이해해보려 했다.
나중에는 잘못된 길로 들어섰는지 모르지만, 그 야심에는 칭찬할 점이
많았다." 중요한 점은 이런 수정주의 다큐멘터리가 단지 잡다한 집단적 기억을
임의 재생 모드로 제시하기보다는, 어떤 이야기를 하려 애쓴다는 점이다.
그들은 단지 백과사전 목록을 더하기보다는 새로운 서사를 제시한다.

2000년대에는 쿠퍼가 부추겨 만든 브리타니아 시리즈 등 BBC
다큐멘터리를 포함해, 록 다큐 호황이 두드러졌다. 예컨대 줄리언 템플의 펑크
3부작(섹스 피스톨스, 조 스트러머, 닥터 필굿에 관한 다큐멘터리), 가망 없는
메탈 밴드 이야기로 크게 성공하고 상도 많이 받은 「앤빌 이야기」 등이 그런
작품에 해당한다. 그와 같은 호황에는 경제적 요인도 있었다. 록 다큐멘터리는
적은 인원과 예산으로, 시나리오나 배우, 분장, 소품, 특수 효과 없이 만들
수 있다. 록 다큐에서 비용이 가장 많이 드는 부분은 아카이브 자료 확보다.
쿠퍼는 자신의 다큐멘터리 예산이 편당 12~14만 파운드쯤 되는데, 보통은
그중 4분의 1이 아카이브 자료에 쓰인다고 한다. 쿠퍼는 자기 팀에 "아카이브
자료를 찾아내 입수하는 일만 맡은 사람이 둘 있다"고 소개하면서, 그런 일을
하다 보면 흔히 자료 취득과 대여를 전문으로 하는 회사나 상업 아카이브에
연락하게 된다고 설명한다. 쿠퍼에 따르면, "업계는 아카이브 전문가의
중요성을 깨닫고 있다. 최근에는 방송국에서 일하는 아카이브 전문가를
대상으로 '포컬 어워즈' 상이 제정되기도 했다"고 한다. BBC 자체도 옛 영상
자료를 대여하는 사업으로 큰돈을 벌고 있으며, 방송국 전체 아카이브를 웹에
올리는 방안도 검토 중이라고 한다. 쿠퍼는 회사 내부에서도 아카이브를
상업화할지 아니면 공공 서비스로 제공할지를 두고 격론이 있다고 말한다.
BBC는 "자료 다운로드를 유료화할" 수도 있고, 아니면 소장 자료 일부를 최근
온라인에 올린 대영도서관 청각 자료 아카이브처럼 무료로 자료를 공개할
수도 있다.

음악 다큐멘터리가 성장한 배경에는 그런 작품을 방영하고 상영할 기회가
늘어났다는 사실도 있었다. 영화관 덕이라기보다는ー「앤빌 이야기」나
「메탈리카: 어떤 괴물」은 은막에서도 꽤 성공했지만ー케이블 TV와 디지털 TV
채널이 늘어난 덕이다. 물론 록 다큐는 값싸게 시간을 때우려고 쓰이는 일이

잦지만, 영국의 BBC4와 채널 4, 미국의 선댄스와 VH1 클래식에서는 베이비 붐 세대와 젊은 세대 시청자를 동시에 끌어들이는 수단이 되기도 한다. 전자는 자신이 겪은 고전 록 시대가 끊임없이 되씹히는 모습을 즐긴다. 후자는 자신이 겪지 <u>않은</u> 고전 록 시대가 끊임없이 되씹히는 모습을 즐긴다.

베이비 붐 세대가—그리고 그 직계 후손/확장 격인 펑크 세대가—늙어 가는 것도 록 다큐멘터리 호황을 설명해주는 단서다. 록 다큐 대부분은 끝없는 재탕을 여전히 허락하는 시대, 즉 60년대와 70년대를 다룬다. 마크 쿠퍼는 "아마 우리가 전쟁을 충분히 치르지 않아서인 모양"이라고 말하며 웃는다. 그는 인구통계상 이전 세대에서 2차대전이 제공했던 집단적 목적의식에 가장 가까운 기능을, 베이비 붐 세대에서는 황금기 록(딜런과 비틀스에서 글램과 펑크까지)이 대신해준다고 시사한다. 노스탤지어 연구자 프레드 데이비스도 그런 생각을 뒷받침한다. 위대한 드라마와 긴박함으로 이루어진 '현재형' 시대란 바로 사람들이 전면 투쟁에 참여하는 시대다. 대공황이나 2차대전을 겪은 이들은 그 모든 위험과 고난, 자기희생을 무릅쓰고 사랑하는 사람을 잃는 등 갖은 시련을 겪었는데도, 그 시기가 '생애 최고의 시절'이었다고 회상하는 자가당착을 보이곤 한다. 쿠퍼는 "다들 자기 부모님은 전쟁 이야기를 절대로 하지 않았다고 한다"고 되새긴다. "그런데 우리는 우리 나름의 '전쟁' 이야기를 하고 또 하고 또 한다. 특히 60년대 세대가 그렇다. 60년대는 너무나 많은 변화가 일어난 격동기이자, 정치·사회·문화적으로 너무나 <u>생동한</u> 시대였다. 나는 이제 정말 팝 문화가 '아빠는 전쟁 때 뭘 하셨어요?'가 됐다고 생각한다."

재결합하니 벌이가 정말 좋아요

60년대와 70년대가 아무리 우리 상상을 족쇄처럼 쥔다 해도, 지나가는 시대가 팝 역사에 편입되면 음악의 박물관화는 계속 확장할 게 분명하다. 브리티시 뮤직 익스피리언스는 90년대와 2000년대를 다소 건성으로 다루고, 수집품 경매는 이제야 펑크와 초기 힙합을 상업화하기 시작했지만, 「영원히 살 거야」 같은 브릿팝 다큐멘터리나 『아트코어』 같은 전시회가 입증하듯, 어느 세대건 나이를 먹을수록 자신의 음악적 청춘이 신화로 변모하고 추앙받는 모습을 보고 싶어 하기 마련이다.

90년대 노스탤지어가 벌써 드러나는 영역이 하나 있다. 바로 재결합과 노스탤지어 자극성 순회공연이다. 2007년 남캘리포니아에서 열린 코첼라

밸리 페스티벌에 헤드라이너로 출연하려고 7년 휴식 끝에 재결합한 레이지
어게인스트 더 머신은, 비싼 입장권(3일 무제한 이용권이 2백49달러)을
기록적인 속도로 매진시키는 데 일조했다. 블러, 픽시스, 다이너소어 주니어,
마이 블러디 밸런타인, 페이브먼트, 스매싱 펌킨스는 다시 무대에 오른
얼터너티브 록과 슈게이징 밴드 중에서도 일부 거물급에 불과하다. (물론
새 음반을 만드는 펌킨스와 다이너소어는 칼리지 록/그런지 노스탤지어에
영합했다기보다 일시 중단했던 활동을 이어갔다고 말할 수도 있겠다.)

이처럼 얼트 록 밴드가 재결합해 공연에 나서는 일은 음악인과 청중
모두에게 이익이 된다. 늙어가는 청중은 이미 익숙한 음악에서 안정감을
느끼는 한편 청춘으로 되돌아갈 기회도 잡을 수 있다. 밴드는 자신의 전설을
즐기며 팬과 재결합할 수 있다. 미처 전설이 되기 전, 즉 떠오르던 샛별
시절보다 돈을 많이 벌 수도 있고—이제 청중은 학생이나 백수가 아니라 중년
직장인이므로 입장권 가격을 높게 매겨도 괜찮다—'닥치고 밴에 타던'
시절보다 훨씬 안락하게 공연 여행을 다닐 수도 있다.

재결성한 80년대 말~90년대 얼트 록 밴드는 이제 록 페스티벌 고정
출연진이 되다시피 했고, 이에 평론가 앤윈 크로퍼드는 '인디 록 문화유산
순례'라는 별명을 지어냈을 정도다. 그러나 그 현상은 인디를 넘어 90년대
테크노 레이브 순례로 이어졌고, 그 결과 록 색채를 띠고 실황 연주와 좋은
쇼를 할 줄 아는 댄스 음악인(오비틀, 레프트필드, 언더월드, 오브, 케미컬
브러더스 등)이 돌아오기도 했다. (해체 후 재결합이 아니더라도 오랫동안
대중의 관심에서 사라졌다가 되돌아온 건 분명하다.)

인디 록 문화유산의 선봉으로는 영국에서 출발해 곧 미국 등지로 확산한
성공적 페스티벌 '올 투모로스 파티스'(ATP)를 꼽을 만하다. 처음부터 ATP는
포티스헤드, 스티븐 맬크머스, 소닉 유스 같은 저명 음악인이나 「심프슨 가족」
제작자 맷 그레이닝, 영화감독 짐 자무시 같은 음악계 외부 명사가
큐레이팅하는 형식으로 만들어졌다. 그리고 꽤 초기부터 출연진에는
은퇴했다가 돌아온 밴드가 포함됐다. 크로퍼드가 지적하듯, 예컨대 닉
케이브가 고른 첫 오스트레일리아 ATP 출연진에는 "래핑 클라운스·세인츠·
로버트 포스터·프리미티브 캘큘레이터스와, 애석하게도 유명을 달리한
롤런드 하워드[케이브와 함께 버스데이 파티에서 활동했던 구성원] 등
그 자신의 불량 청년 시절 음악인이 다수 포함됐다."

ATP를 만든 배리 호건이 뉴욕 커처스 컨트리클럽(영국에서 ATP가 열린 캠버 샌즈나 마인헤드의 휴가 캠프 같은 가족 휴양지)에서 열린 2008년도 흥행작의 후속편을 준비하려고 뉴욕에 들렀을 때, 나는 그를 만났다. 1회 뉴욕 행사는 마이 블러디 밸런타인이 큐레이팅했고, 스스로 출연하기도 했다. 이를 계기로 그들은 매우 성공적인 재결합 순회공연에 착수했는데, 그 공연은 기본적으로 마이 블러디 밸런타인이 1992년 초에 벌인 마지막 미국 순회 공연을 재연한 형태였다. (연주곡목도 같았고, 마지막 20분 동안 귀청이 터질 듯 어지러운 소음 공세를 벌이며 「네 덕분에 깨달았어」[You Made Me Realise]를 연주한 것도 똑같았다.) 호건은 마이 블러디 밸런타인 재결합 공연이 "관련자 모두에게 이로웠다"고 말했다. 흥행 업계에서 재결합 순회 공연이 얼마나 중요해졌느냐고 묻자, 호건은 정확한 숫자는 몰라도 그 비중이 "상당할 것"이라고 답했다. "모든 흥행업자의 연간 공연에는 재기 순회공연이 끼어 있을 것"이라는 답이었다.

『월 스트리트 저널』에 따르면, 콘서트 업계가 늙은 전설로 눈길을 돌리는 데는 2000년대 음반 업계가 거물 아티스트를 배출하지 못한 탓도 있다고 한다. 아울러, 해산한 전설적 밴드 구성원이 솔로 활동으로 그만한 성공을 거두는 일은 드물기에, 그 역시 과거 동료와 화해하고 공연에 나서는 경제적 동기가 된다. 그러나 아무도 신경조차 쓰지 않는 밴드가 재결합하는 일도 있다. 예컨대 톰 페티의 첫 밴드로 겨우 싱글 두 장을 내고 1975년에 해산한 머드크러치가 그렇다. 재결합 순회공연을 마친 그들은, 2008년 기존 작품과 신곡을 섞어 데뷔 앨범 『머드크러치』를 냈다.

슈퍼스타(폴리스, 이글스)와 컬트 밴드(픽시스, 스워브드라이버)를 불문하고, 노장 로커들이 벌 떼처럼 돌아오는 현상은 팝을 청년 문화와 동일시하는 이들에게 큰 실망을 안겼다. 존 스트로스보는 저서 『죽을 때까지 록: 반항에서 노스텔지어로 몰락한 록 음악』 전체를 록의 노령화를 조롱하는 데 바쳤다. 어떤 이는 아티스트의 나이 자체가 문제가 아니라, 밴드가 젊은 시절 음악에서 벗어나 발전하는 일을 막는 노스텔지어 시장이 문제라고 지적한다. 음악가 겸 평론가 모머스는 "성스러운 걸작" 레퍼토리가 끝없이 재해석되는 고전음악을 비유로 들며, 팝의 "박물관화"를 조롱했다. 그러나 같은 비유를 들어 록의 고전화를 옹호하는 이도 있다. PBS가 모금 활동 일부로 베이비 붐 세대 시청자를 겨냥한 음악 프로그램(엘비스 코스텔로·톰 웨이츠·

브루스 스프링스틴·K.D.랭 등이 출연한 로이 오비슨 추모 공연, 블라인드 페이스의 1969년 하이드 파크 공연 실황)을 방송할 때, 사회자 로라 세비니는 확신에 찬 열변을 토했다. "우리는 앞으로도 계속 미국 문화 아카이브가 되고자 합니다. … 이것은… 우리 세대의 새로운 고전음악입니다. 우리는 공영 텔레비전에서 로큰롤이 보존되도록 노력할 것입니다." 마찬가지로, 2007년 『뉴욕 타임스』음악 평론가 벤 래틀리프는 재즈가 우아하게 늙어간 모습을 들어 록 재결합 유행을 옹호했다. 70년대 중반부터 재즈는 "끊임없는 재경험, 끝없는 추모의 문화"가 됐고, 그러면서 "실제 재결합은 거의 눈길조차 끌지 않는" 한편 "그 음악의 상당 부분은 위대한 과거를 가리키게" 됐다는 것이다. 그럼에도 재즈는 여전히 "환상적이고, 심지어 변화한다"는 주장이다. 그는 록 밴드가 나이를 먹으며 기량을 향상하는 일이 많고, 오늘날의 월등한 음향 기술 덕도 볼 수 있다고 지적한다.

모머스가 고전음악 레퍼토리 비유를 떠올린 구체적 계기는 '앨범 전곡 공연' 현상이었다. 밴드가 자신의 유명 앨범을 처음부터 끝까지 원래 순서대로 연주하는 현상을 말한다. 누가 이런 호객술을 처음 개발했는지는 모른다. 어쩌면 치프 트릭일 수도 있다. 그들은 초기 앨범 네 장을 재발매한 1998년, 홍보 일환으로 한 도시에서 나흘 밤씩 공연하며 하룻밤에 한 앨범씩 연주하는 순회공연을 벌였다. 가장 유명한 앨범인 1979년 작 『부도칸 실황』(At Budo-kan)을 재연할 때, 보컬리스트 로빈 잰더는 무대 위 수다까지 그대로 되살렸다. 일본인 청중을 배려해 느리고 또박또박 말한 결과 부자연스럽게 들리던 말투가, 팬들이 애호하는 특징으로 자리 잡았기 때문이다.

치프 트릭은 일회성 홍보 행사로 벌였던 일이지만, 2000년대 후반 들어 그런 공연은 ATP의 '뒤돌아보지 마' 프랜차이즈를 필두로 작은 산업이 돼버렸다. 일부만 꼽아 보자면, 2005년 벨 & 세바스찬, 스투지스, 머드허니 등이 자신들의 유명 앨범을 공연한 게 시작이었다. 이후 앨범 전곡 공연은 ATP의 단골 메뉴가 됐지만, 또한 시카고에서 열린 피치포크 뮤직 페스티벌 (퍼블릭 에너미가 『우리를 막으려면 수백만 인구가 필요할걸』을, 세바도가 『거품과 찰과상』(Bubble and Scrape)을, 미션 오브 버마가 『VS.』를 연주했다)처럼 다른 흥행사가 벌이는 행사에서 ATP/'뒤돌아보지 마' 상표가 붙은 무대로 뻗어 가기도 했다.

ATP의 배리 호건은 그 개념이 아이팟 임의 재생 문화에 대한 "반항"이자

통일된 예술품으로서 앨범을 지키려는 시도였다고 설명한다. "요즘은 모두 편리성과 아이튠스만 찾는다. 그런데 MP3는 음질이 엿 같다. '뒤돌아보지 마'가 말하려는 바는 '음반을 사고, 내지를 펼쳐보고, 음반을 틀면 근사한 소리가 나던 때를 잊지 말자'는 것이다."

이제는 거의 모든 이가 '뒤돌아보지 마' 형식을 한 번씩은 써먹은 듯하다. 리즈 페어는 『가이빌에 망명 중』(Exile in Guyville)을, 제이 지는 『리즈너블 다우트』(Reasonable Doubt)를 공연했고, 밴 모리슨은 2008년 11월 자신의 대표 앨범을 공연한 다음 '애스트럴 위크스 할리우드 볼 실황'이라는 흉측한 제목을 달아 신보로 내놨다. 스파크스는 그 개념을 아찔한 극단까지 밀어붙여, 2008년 5월 런던에서 스물한 차례 공연을 통해 스물한 개 앨범 전부를 순서대로 공연했다. (마지막 밤에는 신보를 공개했다.) 같은 달 그들은 런던 동부 브릭 레인의 보디 갤러리에서 아트팝 오덕으로 쌓은 경력을 과시하는 음반 표지, 사진, 비디오 등 수집품을 모아 '스파크스 박물관'을 열기도 했다.

호건 말마따나, 그런 공연은 밴드를 실제로 재활하는 효과를 발휘할 수 있다. 그는 "마이 블러디 밸런타인은… 마치 영화 「어웨이크닝」처럼 한 사람이 죽었다가 부활하는 것 같았다"고 말하면서, "이제는 신곡 제작 이야기까지 나온다"고 덧붙인다. 재결합은 새 창조의 불꽃을 점화하는 부수 효과를 낳을 수 있지만, 돈이 되지 않는데도 그런 일에 나설 이는 없다. 그리고 밴드는 재결합으로 엄청난 돈을 벌 수 있다. 호건이 설명한 대로, 밴드가 오랫동안 활동을 중단하면 억눌린 수요가 쌓이기 때문이다.

소닉 유스처럼 꾸준히 순회공연과 음반 제작을 해온 밴드라도, 지난 페이지를 슬쩍 들추기는 마다하기 어려운 모양이다. 2007년과 2008년 초에 소닉 유스는 1998년도 걸작 『데이드림 네이션』을 24회 연주하며 미국 주요 대도시의 대형 공연장과 영국(런던 라운드하우스에서 3회 연속 공연을 치렀다)을 돌았고, 스페인·독일·프랑스·이탈리아에서 콘서트와 페스티벌에 출연했으며, '데이드림 네이션 다운 언더'라는 제목으로 뉴질랜드와 오스트레일리아를 순회공연했다. 『스핀』에 실린 인터뷰를 보면, 서스턴 무어는 「우상을 죽여라」(Kill Your Idols) 같은 노래를 쓴—그리고 스스로 '소닉 유스*'라는 이름을 붙인—밴드가 얼터너티브 노스탤지어에 함몰됐다는 모순을 의식한 듯하다. "처음에는 별로 내키지 않았다. 새롭고 진취적인 일을 할 시간을 너무 많이 뺏길 것 같았다"고 인정했기 때문이다. 그러나 이전에

65

[*] '소리의 청춘'을 뜻한다.

소닉 유스와 서스턴 무어에게 각각 ATP 큐레이팅을 의뢰했던 호건이 런던에서 『데이드림 네이션』 공연을 하자고 설득하자, 유럽 담당 매니저도 대륙의 페스티벌에서 같은 공연을 하면 업자들이 "추가로 몇천 달러를 줄 것"이라며 밴드를 부추겼다. 『빌보드』 보도에 따르면, 2007년도 미국 내 『데이드림 네이션』 공연 회당 매출액은 이전 해에 그들이 신보 『다소 찢긴』 (Rather Ripped)을 홍보하며 벌인 순회공연을 크게 웃돌았다고 한다. 밴드가 오래 활동하다 보면, 팬 사이에서는 최근 작품보다 전성기 고전에 대한 요구가 커지기 마련이다.

레프트필드* 음악계 노장이자 자신의 음반사 블라스트 퍼스트를 통해 『데이드림 네이션』을 영국에 처음 소개한 폴 스미스는, 이제 수이사이드나 스로빙 그리슬 같은 언더그라운드 전설이 예술성이나 품위를 잃지 않고 활동을 재개하게 돕는 일을 전문으로 한다. 그는 다른 예술 분야에 적용되지 않는 터무니없는 낙인이 유독 록 재결합에는 찍히곤 한다고 생각한다. "화가, 시인, 고전음악 작곡가에게 나이는 문제가 되지 않는다. 그런데 록이나 팝 아티스트는 약물 과용이나 자동차 사고로 죽어야 한다는 생각이 있다. 블루스 음악인만 해도 나이를 먹을수록 존경받는다."

스미스는 재결합 사업이 해당 밴드가 차지하는 역사적 중요성을 기려줄 뿐 아니라, 열심히 일하고도 돈을 거의 벌지 못한 음악인을 보상해주는 차원에서도 정당하다고 여긴다. 재결합이라고 다 같은 건 아니다. 잘못된 재결합의 예로 그는 끝없이 되돌아오는 버즈콕스를 꼽는다. 스미스는 그들이 끊임없는 순회공연으로 "제 브랜드를 너덜너덜해지도록 남용해버렸다"고 지적한다. "마게이트 같은 곳의 페스티벌에서 대머리 펑크족을 위해 연주하는 건 위대한 예술을 송두리째 던져버리고 그 격을 제리 앤드 더 페이스메이커의 카바레 순회공연으로 떨어뜨리는 짓이나 마찬가지다. 그러나 버즈콕스는 아직도 회사에 출근할 필요가 없다는 사실, 즉 음악인으로 일하면서 먹고살 수 있다는 사실에 만족하는 모양이다."

스미스는 한정된 목표를 두고 재결합을 추진하는 편이 낫다고 생각한다. 그는 "정해진 기간과 구체적인 목표, 즉 밴드를 더욱 일반적인 록의 지도에 다시 새겨넣고 돈을 약간 벌겠다는 정도를 목표 삼아" 일을 꾸민다. "공연은 대부분 젊은 관객에게 호소"하므로, 노스탤지어를 자극하는 측면도 최소화된다. 그가 말한 대로, 밴드는 심리적 보상도 받을 수 있다. "자신의 삶에

[*] leftfield. 주류에서 벗어난 주변부 양식이나 실험적 음악을 두루 일컫는 말.

값어치가 있다는 사실, 자신이 일정한 업적을 이뤘다는 사실을 인정하고, 그 값어치를 되찾고 응당한 보상을 취하는 것"이다. 스미스는 자신이 와이어 출신 기타리스트 브루스 길버트에게 해준 말을 이렇게 전한다. "어차피 당신 묘비에는 '와이어'라는 말이 들어갈 텐데, 그냥 순회공연을 하면 어때?"

스로빙 그리슬(약칭 TG) 재결성은 70년대 말~80년대 초 실황 테이프를 엮은 박스 세트 『TG24』를 중심으로 2002년 12월 런던 캐비닛 갤러리에서 열린 전시회의 부산물이었다. 밴드와 함께한—TG의 백 카탈로그를 관리하는 뮤트 레코드의 대니얼 밀러도 동석한—만찬에서 스미스는 기회를 놓치지 않고 물었다. "그래서… 다시 모여 연주할 생각은?" 처음에는 제너시스 피오리지도 "나는 이제 그런 사람이 아니"라고 고집하며 반대 뜻을 밝혔다. 스미스는, 진정한 TG 팬이라면 1979년으로 시간 여행을 할 수는 없다는 사실을 안다고 설득했다. 그들은 고전적인 TG 음악이 되살아나기를 기대하지도 않고, TG가 끊임없이 진화하는 예술가라는 사실도 존중한다. "'적어도 내게는 당신들 넷이 무대에 서서 핑거 심벌만 두들겨도 여전히 TG일 것'이라고 말했다." 그의 말발이 먹혔는지, TG는 2004년 재결성해 영국 해변 휴양지에서 ATP 풍으로 주말 페스티벌을 열기로 했다. 그 계획은 무산됐지만, 그들은 와이어나 수이사이드처럼 새 앨범을 녹음하기 시작했고, 테이트 모던 미술관의 초대형 터빈 홀 등에서 공연했으며, 2009년에는 미국 순회공연에 착수했다. 네 구성원 모두 각기 다른 밴드에 속한 상태지만, 스로빙 그리슬은 여전히 활동을 이어 가며 니코의 『사막 기슭』(Desertshore) 앨범 전곡 리메이크 작업 등을 추진 중이다.

본디 행위 예술 집단으로 출발한 TG는 언제나 기록을 중시했다. (그 결과 실황 녹음테이프, 음반, 공연 비디오 등이 끝없이 만들어졌다.) 그러므로 테이트 미술관이 TG와 제너시스 피오리지의 아카이브를 소장하려고 상담에 들어간 것도 자연스러운 일이다. 스미스는 "미술계에 새로운 큐레이터들이 출현했다"고 말한다. "20대 중반을 조금 웃도는 이들이 펑크와 80년대 중반 작업을 보면서 '중요한 물건'이라고 말하기 시작했다."

일반적으로 나는 재결합 공연을 보지 않는 편이다. 전성기에 본 적이 있는 밴드는 더더욱 피한다. 예컨대 『뭐는 안 그래』(Isn't Anything)와 『러블러스』 등 전성기 앨범 수록곡으로만 꾸며진 마이 블러디 밸런타인 재기 공연은

실망을 보장하는 듯했다. 그 음악은 매우 사적인 추억으로 싸여 있고, 그 추억은 사랑에 빠질 때 느낀 호르몬의 전율, 아직도 뺨을 상기시키는 몽상과 연계돼 있다. 한마디로, 나는 불꽃을 재점화하려는 중년 연인이 가득한 방에 아내와 함께 들어가고 싶지 않았다.

재결합 공연 사절 원칙에 예외가 있다면, 젊은 시절 좋아했지만 실제 공연은 보지 못한 밴드가 있다. 갱 오브 포가 그렇다. 2005년 5월 뉴욕 어빙 플라자에서 열린 그들 공연이 아주 좋았기에, 나는 몇 달 후 같은 공연을 다시 보는 실수를 저지르고 말았다. 두 번째 공연은 타임스 스퀘어 주변 하드록 카페에서 열렸다. 일단 분위기부터 글러먹었던 셈이다. 포스트 펑크 중에서도 가장 완강히 록에 맞선 자들이 재니스 조플린과 지미 헨드릭스 사진 액자, 서명된 기타 따위 록 수집품 사이에서 공연하다니. 밴드도 이를 아는 듯했지만 숨 막히게 경건하면서도 끔찍하게 천박한 환경을 압도하려는 뜻이었는지, 공연은 평소보다도 엄숙하게 진행했다. 인사말이나 "여러분, 안녕하세요"도 없었다. 기타리스트 앤디 길은 입을 굳게 다문 채 토라진 모습이 마치 영화배우 앨런 릭먼 같았고, 보컬리스트 존 킹은 거만하면서도 당황하는 게 마치 난장판 교실에서 수업하는 선생님 같았으며, 드러머 휴고 버넘은 암울하고 칙칙한 눈으로 앞만 쏴보며 경멸감을 드러냈다. 그런 부조화를 무릅쓰고, 갱 오브 포는 그해 가을 하우스 오브 블루스(하드록 카페의 자매 체인)에서 몇 차례 더 공연하며 재기 앨범 『선물 돌려줘』(Return the Gift)를 홍보했다.

앨범 자체는 개념 면에서 무척 흥미로운 재기작이었다. 자기 헌사 앨범 또는 자기 노래방 음반이라고도 할 만하다. 특정 아티스트의 노래만 모으거나 특정 앨범을 통째로 리메이크한 음반은 많다. 그러나 갱 오브 포는 자신들의 첫 세 앨범에서 수록곡을 골라 새로 녹음한 신보를 만들었다. 제목은 『엔터테인먼트!』 수록곡 중 이번에는 리메이크하지 않은 곡에서 따왔다. '선물 돌려줘'라는 제목은 그 프로젝트 전체가 실은 레트로 문화의 '끝없는 되돌림'을 삐딱하게 비평하는 작업이라고 암시하는 듯하다. 앨범은 록 노스탤지어 시장에 뒤따르는 잉여와 재소비 경향을 또렷이, 숨김없이 고발했다. 젊은 시절 좋아했던 밴드의 신보를 구매하는 팬은 밴드가 오늘날 하고 싶은 말이나 그 구성원이 수십 년간 독자적인 길을 걷다가 오늘날 다다른 곳에 별 관심이 없다 그들은 그저 빈티지 풍 '신곡'을 원할 뿐이다. 『선물 돌려줘』는 이렇게 말하는 듯하다. "갱 오브 포가 부활하기를 원하신다고요? 여기에 당신이 마음속으로 원하는 그것, 다시 듣는 옛 노래들이 있습니다."

이처럼 자본주의를 탈신비화하는 태도는 그들의 노랫말에서 언제나 확인할 수 있었지만, 이번에는 실리적인 측면도 있었다. 자신들의 노래를 '리메이크'한 데는 갱 오브 포가 나름대로 그 유산을 기리면서도 영리하게 이득을 취하려는 계산이 있었다. 과거 녹음을 포장만 바꿔서—일반적인 편집 앨범이나 박스 세트로—냈다면, 아마 득을 보는 쪽은 그들의 원래 소속 음반사였던 EMI밖에 없었을 테다. 존 킹은, "EMI에서는 음반 판매 대금을 한 푼도 못 받았고, 아직도 밀린 선인세가 남았을 정도"라고 말한다. "지원도 안 해준 회사가 돈을 벌게 할 수는 없었다." 노래를 새로 녹음하면—보통은 계약한 지 20년이 지나면 아티스트 뜻대로 할 수 있다—갱 오브 포가 더 유리한 위치에서 더 높은 인세를 두고, 음원 매절이 아니라 1회 한정 인세 계약으로 협상할 수 있다. "즉, 우리가 만든 것을 우리 스스로 소유할 수 있다."

극성팬인 내게, 『선물 돌려줘』 감상은 묘한 경험이었다. 정작 밴드 구성원은 오래전 스스로 방출한 노래를 새로 녹음하며 어떤 느낌을 받았을지 궁금했다. 「탄저병」(Anthrax) 새 버전에—원곡에서는 킹이 노래하는 비통한 이별 가사에 앤디 길이 사랑 노래 관습을 비판하며 시큰둥하게 읊조리는 대사가 겹쳐 흐른다—길은 갱 오브 포 재결성을 브레히트 식으로 언급하는 구절을 더했다. 노래에서 그는 『선물 돌려줘』가 "고고학적 발굴 작업"이라고, 즉 의기양양한 포스트 펑크 시절 자신들이 어디에 정신을 팔고 있었는지 알아보려는 시도라고 말한다. 존 킹과 베이시스트 데이브 앨런에게 그 프로젝트에 관해 물어보자, 그들 모두 원작 음반은 기억이 희미할 때 뒤져 볼 수 있는 "사해문서와도 같다"고 대답했다.

『선물 돌려줘』를 들으면서 나는 신기한, 심지어 으스스한 느낌을 또 하나 받았다. 어떤 면에서 새 버전은 원곡보다 우수하다. 앤디 길이 그룹 해체 후 프로듀서로 활동하며 쌓은 경험 덕분인지, 전체적으로 녹음 상태도 좋으며, 드럼 소리도 우렁차고 현대적이다. 그러나 내가 아는 원래 녹음의 독특한 아우라가 없다. 특히 『엔터테인먼트!』에 실렸던 노래에서 그 점이 두드러진다. 1979년 발표 당시 『엔터테인먼트!』는 그룹의 열정적인 공연과 달리 지나치게 건조하고 청결하다고 비판받았다. 그러나 나 같은 팬이 애착을 둔 건 바로 그렇게 답답한 음색이었다. 결과적으로 새 버전은 1979년도 2005년도 아니라 시간 개념이 아예 없는 연옥을 떠도는 것처럼 들린다.

그 밖에 재결합 모드로 본 전설적 밴드는, 원래 썩 좋아하지는 않았던 뉴욕

돌스가 유일하다. 공연을 보러 간 데는 공연장이 한때 CBGB가 있었던 바워리가 315라는 이유도 얼마간 있었다. 지금 그곳은 디자이너 존 바버토스의 부티크로 쓰이는데, 그가 열성 펑크 록 팬인 덕분인지 공간은 지저분한 로큰롤 분위기를 얼마간 유지하고 있었다. 2009년 5월 5일, 아파트에서 여섯 블록을 걸어간 나는, 최근 앨범 『잔말 말고』(Cause I Sez So) 수록곡만 연주하다시피 하는 돌스를 봤다. 잃어버린 영광을 되찾으려는 의도가 다분한 신보였다. (1973년도 데뷔 앨범 제작자 토드 런그런까지 끌어들였을 정도다.) 아무튼 완전한 시간 여행을 기대하기는 애당초 어려웠다. 원래 구성원 다수가 이미 저세상 사람이 됐기 때문이다. 생존자는 데이비드 조핸슨과 실 실베인밖에 없었다.

청중 대부분은 70년대 전성기 CBGB 단골 같았다. 늙어가는 반항아와 이마가 벗어져가는 유명 록 사진작가, 록 다큐멘터리에서 본 듯한 얼굴이 눈에 띄었고, 20여 년 전의 멋쟁이 록 팬으로 돌아갈 기회를 붙잡은 50대 여성들이 꽤 잘 보존된 모습으로 나타났다. 벽에는 라몬스와 플래즈매틱스 포스터 액자가 걸려 있었다. 어여쁜 젊은이 한 무리가 느긋이 걸어 들어오자, 좌중에는 놀라움과 긴장감이 파도처럼 일었다. 그 세련된 20대 청년들은 레이브 파티를 찾은 노인만큼이나 어색했다.

한참을 기다린 끝에 뉴욕 돌스 2.0이 무대에 올라왔다. 조핸슨은 짙은 감색 벨벳 재킷과 구깃구깃한 흰색 셔츠에 표범 무늬 스카프 차림으로 어느 때보다 말쑥했고, 실베인은 광대와 도깨비가 감미롭게 뒤섞인 모습이었다. 새로 영입한 연주진은 돌스보다 한 세대 젊은데도 여전히 늙은 편이었고, 스카프와 챙 넓은 모자, 딱 붙는 바지 등 선셋 스트립과 소호 사이 어딘가에서 탄생한 '로큰롤' 차림을 하고 있었다. 그러나 우리가 1972년 무렵의 머서 극장으로 마술처럼 실려가는 일은 벌어지지 않을 것이 분명했다. 밴드는 여성복이나 하이힐이나 가발 차림이 아니었을 뿐 아니라, 돌스 고전을 한 곡도 연주하지 않았기 때문이다. 대신 그들은 새 앨범을 완강히 고수하면서, 전설적 펑크 밴드 돌스의 어설프고 난폭한 연주가 아니라 단단하고 노련한 하드록을 들려줬다.

2009년에 돌스의 연주를 듣다 보니, 그들이 실제로는 페이시스, 그랜드 펑크 레일로드, ZZ 톱 등 대형 공연장을 채우며 음반 수백만 장을 팔아치우던 70년대 블루스 록 밴드와 별반 다르지 않았다는 사실이 떠올랐다. 물론 미숙한

연주 실력이나 건방진 태도와 지나친 캠프 감수성 등에서 차이가 있기는 했다. 바로 그 작지만 뜻깊은 차이에 뚫린 구멍에서 펑크 록이 분출했다. 그로부터 수십 년이 지난 지금, 한때 그처럼 뜻깊었던 차이는 돌이킬 수 없으리만치 쪼그라든 상태였다. 그나마 자취가 남은 곳은 "감히 말하건대 우리 실력은 시즈 못지않다"는 등 "언젠가는 이 모두 그저 추억이 될 것"이라는 등 짓궂게 내뱉는 조핸슨의 농담밖에 없었다. 그러나 청중이 신곡이 아니라 옛 노래를 원한다는 사실을 밴드가 점차 깨달으면서, 그 유머도 씁쓸해졌다. 조핸슨은 싸늘한 반응에 신경질을 내기 시작했다. "다 죽어버린 거야, 뭐야?" 실베인은 실제로 울음을 참으려고 애쓰는 것 같았다. 그럼에도 공연을 마친 돌스는 앙코르에 응하려고 다시 무대에 올라—조핸슨은 "박수도 없는데 뭐하러 또 나왔는지 모르겠지만" 하고 쓰라리게 내뱉었다—「쓰레기」(Trash)를 완벽하게 연주했다. 그러나 불행히도 그 「쓰레기」는 데뷔 앨범에 수록된 버전이 아니라 새 앨범에 실린, 엉뚱하게 코믹한 레게 버전이었다. 그 공연은 내가 본 것 중 가장 서글픈 스펙터클이었다.

　　돌스가 늙어가는 홈구장 청중의 뚜쟁이 노릇을 거부하고 신곡만 고집한 건 아마 자존심 때문이었을 테다. 그들은 전성기가 지난 밴드에 거의 예외 없이 닥치는 운명을 거부하려 했다. 스트랭글러 출신 휴 콘웰은 그 운명을 이렇게 정확히 묘사했다. "이제는 우리 모두 헌정 밴드다. 옛 노래를 연주하면 다 헌정 밴드다. 나도 예외가 아니다. 젊은이가 음악을 시작하기가 얼마나 어려울지 짐작도 안 된다. 아마 끔찍할 거다. 나 같은 늙다리가 다들 버티고 있잖아!" 실제로 콘웰은 옛 앨범 『라투스 노르베기쿠스』(Rattus Norvegicus)와 『이제 영웅은 없어』(No More Heroes) 수록곡을 연주하는 또 다른 '헌정 밴드'와 경쟁하는 처지다. 사이가 멀어진 밴드 동료가 여전히 스트랭글러스라는 이름으로, 새 프런트맨과 함께 공연을 벌이고 있기 때문이다.

　　역사는 반복된다

헌정 밴드는 '반복되는 팝' 문화에서 특히 기묘한 경향, 즉 미술에서 유행하는 재연(re-enactment) 작업을 고취하기도 했다. 이 현상은 대체로 영국에 국한됐는데, 선구자 격인 이언 포사이스와 제인 폴러드는 90년대 말 스미스 헌정 밴드 스틸 일스의 공연 포스터를 보기 전부터 이미 음악에 대한 열정에서 영향 받아 작업하던 듀오였다. 당시 헌정 밴드 열풍은 주로 아바를 베끼는

비요른 어게인이나 부트레그 비틀스 같은 집단의 대형 무대 공연으로
이뤄지곤 했다. 그러나 포사이스/폴러드는 자신들이 모두 좋아했던 스미스의
헌정 밴드에서 흥미를 느꼈고, 그래서 스틸 일스 공연을 보려고 런던 남부
뉴크로스에 있는 공연장을 찾았다. 폴러드는 "거기서 연주자와 청중의 거리가
묘하게 무너지는 느낌을 받았다"고 돌이킨다. "무대에 선 프런트맨과 객석
맨 앞줄에 있던 청중을 비교해보면, 일부 관객이 연주자보다도 더 모리세이를
닮은 모습이었다. 가사도 다 외워 불렀다."

포사이스/폴러드는 스틸 일스를 "뒤샹적 의미에서 레디메이드"로
간주하고 초대 공연을 열어 엇갈린 평가를 받았다. 그러고는 큐레이터 비비언
개스킨의 주선으로 ICA에서 같은 공연을 다시 열었는데, 이후 개스킨은
영국의 재연 열풍을 이면에서 이끄는 미술 기획자가 됐다. 두 번째 스틸 일스
행사는 훨씬 발전된 모습을 보였고, 개념적 울림도 컸다. 공연은 1997년
스미스 해체 10주년 기념일에 맞춰 열렸다. 포사이스/폴러드는 스틸 일스를
설득해 그들도 같은 날 해체하게 했다. "어차피 그들은 지칠 대로 지쳐서
밴드를 그만두고 돈이 더 많이 벌리는 펄프 헌정 밴드로 돌아설 생각을 하던
중이었다. 홍보 면에서도 그게 언론을 타고 사람을 끄는 데 유리할 것 같았다.
바로 그 저주받은 날 무슨 일이 일어날 듯한 느낌을 주는 거였다."

포사이스/폴러드는 시간 여행 경험을 강화하려고 몇몇 "시각적 장치"를
동원했다. ICA 공연장으로 이어지는 복도에 TV를 줄지어 설치해 스미스
해산일 이전에 발표된 얼터너티브 뮤직비디오를 틀었고, "해산 이후 나온 곡은
전혀 틀지 않았다. 덕분에 시간이 뒤틀린 느낌이 생겼다." 포사이스/폴러드는
스틸 일스 프런트맨과 함께 그의 고향 리치필드에 내려가, 버려진 개
경주장에서 모리세이 풍 사진을 수백 장 찍어 공연장 벽에 영사했다. "그리고
무대 앞쪽에 꽃을 여러 송이 두고는 관객이 초기 스미스 공연에서처럼 꽃을
집어들고 흔들게 했다." 그들 말대로 공연 분위기는 열광적이었고, 관객은
기묘하게 격렬한 스미스 추모 열기를 분출했다고 한다. "완전히 미친 듯했다.
6백 명이 모였는데, 관객이 땀을 너무 많이 흘려서 그 습기로 기록용 카메라가
고장 났을 정도다. 관객은 공연을 전혀 다른 수준으로 끌고 갔다. 그들은
관중을 향해 몸을 숙이는 프런트맨의 셔츠를 찢었고, 40명 정도가 무대를
덮치기도 했다." 공연이 끝난 후 비비언 개스킨은 ICA 계단에 웅크리고 앉아
서럽게 흐느끼는 소녀를 봤다고 한다. 폴러드는 "아마 상실감 때문이었을
것"이라고 말한다. 그런데 스미스는 이미 10년 전에 해산한 상태였다.

포사이스/폴러드는 다음 주요 프로젝트에서도 집단적 애도라는 주제를 이어갔다. 그들의 1998년 작 「로큰롤 자살」은 1973년 7월에 열린 지기 스타더스트 '고별 공연', 즉 데이비드 보위가 자신의 또 다른 자아 지기 스타더스트를 죽인 공연을 그로부터 정확히 25년 되는 날 재연했다. 메타 록 스타 페르소나 지기 스타더스트를 연기하는 미친 배우 보위를 다른 배우에게 연기하게 한다는 다중 위조는 뿌리치기 어려운 아이디어였을 테다. 공연에서 포사이스/폴러드는 독자적인 헌정 밴드를 결성했다. 스틸 일스 공연과 달리 이 공연은 실제로 일어난 역사적 사건을 재현하는 작업이었고, 따라서 원래 공연의 다큐멘터리 영상 자료를 참고할 수 있었다. 주요 자료는 페니베이커의 「지기 스타더스트와 화성에서 온 거미들」이었지만, 팬들이 만든 슈퍼 8 영상도 참고로 쓰였다.

포사이스는 "페니베이커 영상을 보면 공연이 붉은 색조를 강하게 띤다"고 말한다. "알고 보니 그가 쓴 16밀리 필름 때문에 나타난 현상이었다. 그러나 우리는 우리 공연도 붉은 색조를 띠도록 조명을 조절했다. 원래 공연에 갔던 사람조차 영화를 거듭 보면서 제 기억을 왜곡했기 때문이다." 그 밖에도 지기 스타더스트 영화에서 일어난 왜곡에는, 공연을 촬영하는 사진사들의 카메라 플래시 불빛이 실제 공연장에서 사람들이 느낀 정도보다 셀룰로이드 필름에서 훨씬 강하게 나타났다는 점도 있었다. "우리는 같은 효과를 얻으려고 섬광등을 설치했다." 폴러드는 이번에도 관객이 스틸 일스/스미스 ICA 공연에서처럼 "스스럼없이 휩쓸려 갔다"고 말한다. "그들은 자기 몫이라고 여긴 역할을 제대로 해냈다. 70년대 보위 스카프 차림으로 나타난 관객은 모든 신호에 정확히 맞춰 손뼉 치고 소리치고 숨죽였다."

록 재연 3부작을 완성하듯 2003년 포사이스/폴러드가 연 「종교음악으로 분류하시오」는, 1978년 나파 주립 정신병원에서 열린 크램프스의 공연을 바탕으로 삼았다. 당시 크램프스는 실제로 미친 사람들을 위해 연주했고, 청중은 그룹의 '사이코빌리' 음악에 실성한 듯 열광했다. 기타리스트 포이즌 아이비는 이렇게 회상한다. "아이들 앞에서 연주하는 것 같았다. 그들에게는 주변 공간 개념이 아예 없었다. … 사람들은 땅바닥에서 섹스하는 시늉을 냈다. … 경비들도 거의 개입하지 않았다. 미친 짓이었다." 그 무료 공연이 정확히 어떻게 성사됐는지는 시간의 안갯속에서 잊히고 말았지만, 공연을 담은 영상은 팬이 만든 해적판 비디오로 한동안 돌아다녔다. 폴러드는 그게 "신화가

되다시피 한 언더그라운드 공연"이었다고 말한다. "20분밖에 안 되지만 정말 강렬하다."

「종교음악으로 분류하시오」는 「로큰롤 자살」과 근본적으로 다른 작품이었다. 그 목표는 공연 재연이 아니라 비디오 자체를 재창조하는 데 있었다. ICA 무대는 수단일 뿐이었다. 실제 작품으로 의도된 건 폴러드/ 포사이스의 수중에 들어온 특정 해적판 비디오 사본을, 반복 복사로 생겨난 왜곡과 잡티까지 포함해 재현하는 시뮬라크르였다. 즉 「로큰롤 자살」이 엄청난 공을 들였으나 반복은 불가능한 공연 두 차례만을 낳은 반면, 「종교 음악으로 분류하시오」는 전 세계 미술관과 갤러리를 돌며 훨씬 많은 청중에게 다가갈 수 있다는 뜻이었다. 크램프스 공연을 재현하는 것만 해도 엄청난 일이었다. 나파 정신병원 청중 역을 맡아줄 실제 정신장애인을 모집해야 했기 때문이다. 일단 공연을 기록한 다음―폴러드에 따르면 그 공연에는 "나름대로 이상한, 혼란스러운 에너지가 있었다. 토하는 사람도 있었고, 자는 사람 얼굴에 맥주를 쏟아붓는 사람도 있었다"―문제는 그 영상을 자신들이 소유한 해적판과 똑같은 복제품으로 가공하는 일이었다. "어느 시점에선가 주사 방식이 NTSC에서 PAL로 변환됐을 뿐 아니라, 애당초 TV 화면을 재촬영한 비디오였다. 해적판을 만든 이는 자신의 복사본을 VHS 비디오에 넣고 TV 화면을 향해 카메라를 설치했던 모양이다. TV 테두리와 주사선이 다 보인다." 폴러드/포사이스는 원래 해적판 제작자가 밟은 과정을 꼼꼼히 되밟았고, 다양한 디지털 기법을 시도한 끝에 결국 테이프를 구기거나 물에 적신 다음 말리는 등 구식 아날로그 기법을 동원해 테이프 잡티를 재현했다.

프로젝트 제목은 크램프스의 데뷔 앨범 『주께서 가르쳐주신 노래들』 (Songs the Lord Taught Us) 표지에서 따왔다. 아카이브와 정리를 암시하는 구절('분류')과 영적 엑스터시('종교음악')가 합쳐진 제목은 크램프스 자신의 모순을 잘 포착한다. 그들은 로큰롤의 원초적 광란을 믿었지만, 또한 로커빌리 음반을 수집한 학구파로서, 진짜로 '가버리기'에는 너무 박식하고 지적인 집단이었다. 나파 공연에서 그들의 양식화한 디오니소스 광란은 실재와 맞부딪쳤다. 그 공연은 진짜 사이코를 만난 사이코빌리였다. 「로큰롤 자살」과 마찬가지로, 그런 의미에서 「종교음악으로 분류하시오」는 시뮬라시옹의 시뮬라시옹, 복제의 복제였다.

포사이스/폴러드는 다음 프로젝트로 뉴욕 돌스 재연 등 다른 록 재연을

고려했지만, 결국은 이제 할 만큼 했다고 결론지었다. 듀오는 작업 방향을 재연에서 재작업으로 전환했다. 브루스 나우먼이나 비토 아콘치 같은 선구자의 70년대 비디오 행위 예술 작품을 각색하거나 재해석하는 작업이었다. 예컨대 나우먼의 「예술 화장」은, 세계에서 가장 꾸준히 활동하는 키스 헌정 밴드의 구성원이 화장하는 장면을 담아, 「내 나우먼에 키스해」로 되살아났다.

포사이스/폴러드가 재작업으로 방향을 튼 배경에는 미술에서 재연이 지나치게 유행한다는 판단도 있었다. 1984년 6월 사우스요크셔 탄광에서 광산 노동자 시위대와 진압 경찰이 충돌한 결정적 사건, 이른바 '오그리브 전투'를 재현한 제러미 델러의 2001년도 유명작은 큰 주목을 받았고, 덕분에 델러는 2004년 터너 상을 받기까지 했다. 이처럼 새로 떠오른 분야에서, 로드 디킨슨은 핵심 인물에 속했다. 그는 존스타운 리이낵트먼트라는 창작 집단을 결성, 인민사원 교주 짐 존스가 신도에게 행한 반자본주의 설교를 2000년 5월 ICA에서 '재구성'했다. 이어서는 스탠리 밀그럼이 1961년에 행한 사회심리학 실험 '권위에 대한 복종'을 재연하는가 하면, FBI가 사교 집단을 진압하며 엄청나게 증폭한 음악과 '자극적인 소리'를 무기로 사용한 이른바 '웨이코 포위 작전'의 음향 자료 일부를 재현하기도 했다. 곧 영국 외에서도 재연 작업이 나타났다. 슬레이터 브래들리는 커트 코베인에 기초한 작품을 만들었고, 마리나 아브라모비치는 「쉬운 작품 일곱 점」에서 나우먼과 아콘치를 포함한 60~70년대 행위 예술 작품을 재연했다. '일부 역사 반복'이나 '감정을 실어… 다시 한 번' 같은 제목으로 전시회와 세미나가 열리기도 했다. 소설도 나왔다. 크게 호평받은 톰 매카시의 2005년 작 『찌꺼기』에서, 사고로 기억이 손상된 주인공은 기대치 않게 받은 거액의 보상금을 이용해, 매우 생생하지만 뜻을 알 수 없는 자기 삶의 장면들을 재연한다. 예컨대 건물을 사들여서 그 실내장식을 바꾸고, 재연 배우를 고용해서 세입자를 연기하게 하고, 아래층 이웃에서 풍기는 간 요리 냄새에서부터 다른 층 주민이 피아노를 연습하며 올리는 불안정한 소리까지, 모든 감각적 인상을 재현하려 한다.

재연 열풍의 정점에서, ICA 큐레이터 비비언 개스킨은 작품 제안을 공모하기도 했다. 그가 선정한 작품 중에는 1984년 1월 ICA에서 독일의 악명 높은 파괴 음악 집단 아인슈튀어첸데 노이바우텐이 벌였다가 난동으로 번져 전설이 된 공연 「음성과 기계를 위한 협주곡」을 영국 미술가 조 미첼이

재현하는 작업이 있었다. 같은 ICA 강당에서 같은 공연을 열고 역시 난동으로 마무리한다는 생각은 개념 면에서 뿌리치기 어려우리만치 깔끔했다.

「음성과 기계를 위한 협주곡 II」는 원작을 정교하게 재현하려 했다. 원작은 아인슈튀어첸데 노이바우텐의 구성원이 평소처럼 전동 드릴, 앵글 그라인더, 콘크리트 혼합기 등 색다른 악기를 동원해 연주하고, 제너시스 피오리지 등 인더스트리얼 음악계 동료가 찬조 출연하는 형태로 꾸며졌다. 사건에 관한 설명은 크게 엇갈리지만, 아무튼 누군가가—앙상블 구성원 또는 관객이—드릴로 강당 바닥에 구멍을 뚫으려 하면서 공연이 통제 불능에 빠진 듯하다. 이어서 청중은 ICA 직원들이 공연을 중단하려 한다는 인상을 받거나 그렇게 착각했고, 결국 언쟁과 함성, 가벼운 기물 파손이 일어났다.

계획된 난동에는 이미 부조리한 면이 있다. 세월을 따라 전해지며 어쩔 수 없이 과장되고 왜곡된 혼란을 정교하게 복제하려는 시도 역시 마찬가지다. 제안서를 쓰던 당시 미첼은 기록이 그처럼 없을 줄은 몰랐다고 한다. "분명히 영상 자료가 있으리라 생각했다. ICA가 기록해놨을 줄 알았다." 그러나 ICA 자료실에는 아무것도 없었다. 당시만 해도 뭐든지 무조건 녹화하거나 녹음하던 때가 아니었다. (요즘은 아무리 작은 공연이라도 밴드 구성원이 후세를 위해 녹화해두거나 관객이 휴대전화로 기록해 공연이 끝나기도 전에 유튜브에 올리곤 하지만.) 미첼이 기댈 거라곤 사건을 취재한 세 음악 잡지의 공연 평과 기자들이 찍은 사진, 크게 엇갈리는 목격자 증언뿐이었다.

1년 가까이 조사하고 준비하는 과정에서 미첼은 마침내 1984년 사건을 담은 해적판 음원을 손에 넣었고, 노이바우텐 구성원 마크 청은 그에게 「음성과 기계를 위한 협주곡」 악보를 제공해줬다. "간단히 말해 세 악장으로 구성된 곡이었다. 도입부에 이어 전동 드릴과 화음과 음성이 등장하고, 결국 '여왕에게 내려가다'라는 마지막 악장이 절정을 이루는 구성이었다." 원래 구상은 절정부에서 그룹이 ICA 지하 깊숙이 존재한다고 소문난 터널, 즉 핵전쟁 발발 시 왕족과 정부 요인이 대피할 지하 벙커와 버킹엄 궁을 연결한다는 터널 방향을 막연히 좇아 바닥에 드릴로 구멍을 뚫는다는 거였다.

사진기자들에게 필름 밀착 인화지를 받은 미첼은, 그 이미지를 바탕으로 청중 가운데 누가 주모자이고 말썽꾼인지 추측할 수 있었고, 그에 따라 배우를 고르고 의상을 준비했다. (예컨대 특히 적극적인 난동꾼 한 명은 모히칸족 머리를 하고 있었다.) 재연에는 음악가와 청중, ICA 경비와 직원을 연기하는

배우들이 동원됐다. 즉, 2007년 2월 20일에 열린 공연에서는 실제 관객과 배우 관객, 실제 ICA 직원과 가짜 직원이 뒤섞였다는 뜻이다. 실제 직원들은 흥분한 실제 관객이 극화된 파괴 행위에 가담하는 일을 막는 등, 공연을 다소 건전하게 관리하는 구실을 했다. 보건과 안전 규정도 무척 까다로웠다. "1984년과 같은 먼지나 연기는 일으킬 수 없었을 뿐 아니라, ICA 사람들은 관객에게 귀마개를 나눠주기까지 했다. 우리가 낼 수 있는 소음에도 한계선이 있었고, 그라인더가 만들어내는 불꽃 양에도 제한이 있었다."

그 밖에도 원래 공연의 정신과 묘하게 부조화하는 측면에는, 미첼이 장비 대여업체 HSS 툴 하이어에서 협찬받았다는 사실도 있었다. 그가 말한 대로, 온갖 예행연습과 배역이 필요한 재연 작업에는 돈이 무척 많이 든다. "사진을 보면 콘크리트 혼합기들이 있는데, 전부 장비 대여업체 HSS에서 빌려 썼다. 3주 예행연습에 필요한 기계를 HSS가 지원했다. 협찬이 없었다면 거기에만 1만 파운드가 들었을 것이다."

노이바우텐의 주요 개념가이자 프런트맨인 블릭사 바르겔트는 미첼의 작업을 허락해줬을 뿐 아니라, 「음성과 기계를 위한 협주곡」을 재현한다는 아이디어가 "매력적"이라고도 여겼다. 그는 원래 공연에서 아수라장 후반에 직접 뛰어들기까지 했던 인물이지만, 재연에는 자신이 훼방꾼 노릇을 할지도 모른다는—어쩌면 재연의 시간적 통일성을 훼손할지도 모른다는—생각에서 관객으로도 참여하지 않았다. 그러나 오늘날의 온화하고 점잖은 바르겔트는 재연에 들떴을지 몰라도, 암페타민에 취한 젊은 시절의 그였다면 오히려 벌겋게 달아올랐으리라는 생각을 떨치기 어렵다. 아인슈튀어첸데 노이바우텐은 펑크보다도 더 근본적으로 유산 문화를 반대했기 때문이다. 아르토·니체·바타유에 심취했던 그들은 몰락을 향한 묵시론적 열망 (아인슈튀어첸데 노이바우텐은 '새 건물 허물기'라는 뜻이다), 역사의 종말을 앞당기려는 욕구로 예술적 기획을 불살랐다. 「음성과 기계를 위한 협주곡」은 섹스 피스톨스가 벌인 템즈 강 보트 유람—록과 권위가 충돌한 순간—의 축소판이었다. 하지만 그 충돌을 '다시' 일으킨다는 것, 그것도 문제의 권위에 허락까지 받아 일으킨다는 건 대체 무슨 뜻일까?

나는 역사적 전투 재연을 왜 하는지 정말 모르겠다. 대체 군복이나 포연 (砲煙) 재현에 뭐하러 그처럼 공을 들이는 걸까? '그때 그곳'을 모사하는 일은 모든 면에서 실패할 수밖에 없다. 누구나 알다시피, 아무도 죽을 위험은 없다.

결과도 다 안다. 결국은 이벤트일 뿐이지, 실제로 위태로운 건 전혀 없다. 산 역사에서 게티즈버그 전투에 참가한 사람들은 남부군이 패하리라는 점을 몰랐다. 마찬가지로, 「음성과 기계를 위한 협주곡」 원래 공연을 보러 간 관객은 그 공연이 혼란에 빠지리라는 점을 몰랐다.

이런 모순은 미첼의 재공연에서도 중추적이었다. 그에 따르면, "어떤 면에서는 그 사건을 재현하기가 불가능하다는 사실도 작업의 일부"였다고 한다. 다른 주요 재연 작가들도 비슷한 정서를 내비친다. 예컨대 로드 디킨슨은 자신의 작업이 "자가당착을 구성하는 것… 이런 일을 시도하는 데 내포된 모순, 그 불가능성을 부각하는 것"이라고 설명한다. 포사이스/폴러드는 종종 인터뷰를 통해 "실패가 얼마나 중요한지" 밝히곤 했다. "무엇을 복제할 때, 그 복제물은 절대로 원본을 완벽히 재현하지 못한다. 그리고 바로 그 부족분에서 '실재'가 떠오른다.… 좋은 예술은 모두, 어떤 면에서는 실패한다."

포사이스/폴러드, 미첼 등과 대화하다 보면, 그들이 프로젝트의 문제, 고된 조사, 시대적 디테일을 정확히 재현하려는 욕심을 이야기할 때 특히 활달해진다는 점을 눈치챌 수 있다. 「로큰롤 자살」을 준비할 때, 이언과 제인은 보위의 원래 의상 디자이너 한 명을 찾아내기까지 했다. 미첼은 "완전한 몰입 상태에 빠져드는 기분"에 관해 열변을 토한다. "아마 그게 내가 가장 덕후 같은 기분을 느끼는 순간일 거다. 사진이 수백 장 있었는데, 대부분은 원래 사진기자 세 명이 제공해준 밀착 인화지를 재촬영해 확대한 거였다. 나는 그 사진들을 바닥에 흩어놓고 보면서 그로부터 어떤 서사를 구축하려 했다."

미첼과 포사이스/폴러드는 재연 작업에서 '어떻게'와 관련된 측면을 적극적으로 이야기했다. 그러나 우리 대화에서 '왜'라는 질문은 어쩐지 답을 찾지 못하고 엇나가기만 했다. 같은 주제에 관한 평론을 봐도 사정은 비슷했다. 그저 재연 작업이 시의적절하다는, 막연한 인상밖에 얻을 수 없었다.

오늘날 이런 예술이 상상할 만하고 바람직할 뿐 아니라 필연적이기까지 한 이유는 뭘까? 이 장에서 지적한 대로, 재연 예술은 유산 문화에 빚질 뿐 아니라 얼마간은 그에 대한 반응이기도 하다. 민속촌이나 전투 재연 같은 '생생한 역사' 스펙터클, 박물관, 문화적 이상으로서 보존 사업 등이 그런 유산 문화에 속한다. 또한 재연 예술은 더 넓은 복제 문화와도 연관된다. 거기에는 노래방, 일반인이 유명 음악인을 모방하는 「그들 눈에 비친 스타」 등 TV 쇼, 거대한—그러나 언론의 레이더망에서 벗어난—헌정 밴드 공연 경제권, 팬

픽션과 유튜브 패러디로 구성된 온라인 하위문화,「록 밴드」나「기타 히로」처럼 엄청나게 팔려나가는 음악 비디오게임 등이 포함된다. 고급문화 영역에는 파리 주택단지를 배경으로 히치콕의「이창」을 재창조한 피에르 위그의「이창」이나 거스 밴 샌트가 숏 단위로 재현한「사이코」등 개념적인 리메이크가 있다. 할리우드에서 끊임없이 만들어지는 리메이크는 복제와 잉여 문화에 크게 이바지한다. 록에 가까운 영역에서는「스쿨 오브 락」이나「록커」 같은 영화가 비슷한 구실을 한다. 그런 영화는 로큰롤을 고도로 공식화한 반항 양식으로 코믹하게 그리면서, 그 증후군을 풍자하는 한편 영구화한다. 전자에서 잭 블랙이 연기하는 선생은 자유와 방종을 상징하고 "그분께 똥침을 놓는" 정통·전통 제스처를 어린이들에게 죄다 가르친다. 그건 복제의 복제의 복제이지만, 군기 잡힌 제자들이 구현하는 진짜 로큰롤 개념은 선진 문화권의 모든 무대에서 별 차이 없이 확인할 수 있다. 요한 쿠엘베리는 CBGB, 로스앤젤레스의 마스크, 샌프란시스코의 마부하이, 런던의 100 클럽 같은 전설적 술집의 "30년 묵은 공연"을 현대판 펑크 밴드들이 사실상 재현하는 모습을 두고, 역사 재연이라는 비유를 쓴다. (그 시대 출신 중 아직도 생존해 인위적으로 무대에 오르는 펑크 밴드도 무수히 많다.)

록 재연은 록 문화 자체가 아니라 미술계에서 떠오른 현상이지만, 거기에는 펑크나 레이브처럼 세상을 발칵 뒤집어놓을 만한 발작에 굶주린 음악계와 상통하는 부분이 있다. 표면만 볼 때, 재연은 총체적 변혁과 특이한 단절이 가능했던 시대를 더욱 멀리 떨어뜨리는 퇴영적 문화에 이바지할 뿐이다. 그러나 그 작가들이 실패가 목표라고 말하는 데는 뭔가 있는지도 모른다. 그들은 '사건'을 향한 염원을 자극함과 동시에 좌절시킴으로써 청중을 부추기려 하는지도 모른다. 여기서 '사건'은 철학자 알랭 바디우가 극적인 역사 단절, 새로움을 분출하는 단절을 가리키며 쓰는 말이다. '사건'은 정치적 사태 (이런저런 혁명, 1968년 5월)일 수도 있고 과학적·문화적 돌파구(쇤베르크의 12음 기법)일 수도 있지만, 어떤 경우든 '사건'은 시간을 '이전'과 '이후'로 나누면서 과거와 절대적으로 다른 미래를 약속한다.

재연 예술은 행위 예술을 연장하는 한편 도치한다. 행위 예술은 본성상 사건에 기초한다. 퍼포먼스는 지금 여기에 온전히 바치는 예술이다. 그 구성 단위에는 물리적 장소와 시간, 예술가의 신체적 현존이 포함된다. 그 작품은 끝까지 앉아서 경험해야 한다. 행위 예술의 힘은 일시성과 밀접하게 관련된다.

그 작품은 복제하거나 수집하거나 미술 시장에 내놓을 수 없고, 뒤에 남는 부수적 기록은 그것을 맨눈으로 보는 경험을 대체하지 못한다. 재연은 마치 행위 예술의 유령 같은 형식이다. 보는 이가 목격하는 대상이 완전한 현존이나 현재성을 획득하지 못한다는 점에서 그렇다.

행위 예술의 결정적 특징은 실시간성에 있지만, 재연에서는 시간이 뒤죽박죽된다. 톰 매카시가 표현한 대로, "재연은 행동 자체에서 어떤 분열을 낳는다.… 그것은 당신이 하는 일이지만, 어떤 면에서는 당신이 실제로 '하고 있는' 일이 아니다. 그것은 따옴표 같은 것, 즉 지금 이 사건이 아니라 다른 사건을 가리키는 부호다." 조사와 준비를 아무리 열심히 해도, 재연은 부조리한 귀신, 원작의 모작이 될 수밖에 없다. 그럼에도 재연에는 과거에 '사건'이 일어난 적 있다는 사실, 따라서 앞으로도 일어날 수 있다는 점을 관객에게 일깨워주는 힘이 있을지 모른다.

2

토탈 리콜

유튜브 시대의 음악과 기억

이따금 나는 우리 문화가 크리스 팔리 증후군에 걸렸다는 생각이 든다. 크리스 팔리는 「새터데이 나이트 라이브」 고정 코너에 등장하던 주인공이자 생전에 그 역을 맡았던 코미디언 이름이다. 자기 집 거실에서 유선방송 토크쇼를 진행하는 그에게는 희한하게도 최고 유명 인사를—즉 「새터데이 나이트 라이브」 주별 초대 손님을—인터뷰하는 운이 잇따른다. 보통은 폴 매카트니 같은 명사가 팔리의 소파에 얌전히 앉아 인터뷰에 응하고, 갈팡질팡하는 아마추어 진행자 팔리는 눈에 띄게 땀을 흘리면서 더듬더듬 바보 같은 질문을 던진다. 첫 질문은 언제나 같다. "그거… 기억하세요?" 예컨대 매카트니는 "그거… 어… 그거…「엘리너 리그비」(Eleanor Rigby) 기억하세요?"라는 질문을 받는다. 그러면 매카트니는 희미한 당혹감을 보이면서, "아…「엘리너 리그비」, 기억하죠"라고 답한다. 그러면 팔리는 뜬금없이 "왜냐하면요… 그 노래… 그거… 완전 쿨했잖아요" 하고 대꾸한다. 그러고는 자신의 멍청함을 갑자기 깨달았다는 듯 이마를 손으로 치면서, "야, 이 바보야!"라며 자신을 나무란다. 그리고 그 짓을 계속 반복한다.

저 모든 「~년대가 좋아」 프로그램은 크리스 팔리 증후군이 만성화한 격이다. 출연자가 하는 일이라곤 해당 시기 유행어, 가사, 광고 문구를 앵무새처럼 되풀이하거나 "완전 쿨했잖아요" 같은 말을 내뱉는 게 고작이다. 그러나 크리스 팔리 증후군이 정말 심각하게 전이된 곳은 아마추어 문화 인양 활동으로 난장판이 된 유튜브가 틀림없다.

유튜브에서 끝없이 자라나는 집단 회상 미로는 디지털 기술이 촉발한 기록 과잉의 위기를 무엇보다 잘 보여준다. 문화 자료가 비물질화하면서,

그것을 저장하고 분류하고 사용하는 능력도 크게 늘어나고 향상했다. 텍스트·
이미지·소리 압축 기술 덕분에 이제는 저장 공간이나 비용 걱정 없이 가치도
없고 재미도 없는 것까지 죄다 보존할 수 있게 됐다. 사용자 편의 기술(스캐너,
가정용 비디오카메라, 휴대전화 카메라)이 발달하면서, 사진·노래·믹스
테이프·텔레비전 녹화 영상·빈티지 잡지·도서 삽화와 표지·시대 그래픽을
막론하고 갖은 자료를 빨리, 편리하게 공유하고픈 유혹을 뿌리치기도
어려워졌다. 그리고 뭐든지 한 번 웹에 올라가면 대부분 그곳에 영원히 머문다

유튜브는 어떤 근본적인 변화의 주역이자 상징이다. 그 변화란 인류의
기억 자원이 천문학적으로 늘어난 일을 말한다. 개인으로서 우리 자신뿐
아니라 문명 수준에서도 우리에게는 이제 드넓은 '공간'이 있어서, 그곳을
수집품·기록·음원·영상 등 우리 존재의 모든 흔적으로 채울 수 있다. 자연히
우리는 그 용량이 부풀어 오르는 와중에도 부지런히 그곳을 채우는 중이다.
하지만 우리가 그 모든 기억을 처리하거나 제대로 써먹는 능력이 특별히
늘었다는 증거는 없다.

지난 수십 년간 선진 문화권을 사로잡은 '기억 전염병'을 두고, 안드레아스
후이센은 이처럼 서글프게 물었다. "그 목표는 완전 기억 능력(total
recall)이다. 아카이브 관리자의 환상이 망상으로 번진 것일까?" 그러나 정말
뜻깊은 건 완전 기억 능력이 아니라 웹 문화 데이터베이스 덕분에 가능해진
즉시 접근 기능이다. 인터넷 시대 이전에도 이미 정보와 문화의 양은 개인이
소화할 수 있는 수준을 훌쩍 넘어선 상태였다. 그러나 그런 문화 자료는 일상적
손길이 닿지 않는 곳, 즉 도서관이나 박물관, 미술관에 보관돼 있었다.
어두컴컴한 도서관에서 미로 같은 서재를 뒤질 때와 달리, 오늘날 검색엔진은
검색에 걸리는 시간 지연을 없애버렸다.

이는 어느새 우리 생활에서 과거가 차지하는 비중이 헤아릴 수
없으리만치 커졌다는 뜻이다. 옛것은 현재에 직접 스미기도 하고, 다른 시대를
향한 화면 속 창으로서 표면 뒤에 도사리기도 한다. 이처럼 간편한 접근에
익숙해진 탓인지, 이제는 세상이 언제나 이렇지는 않았다는 사실, 즉 얼마
전까지만 해도 우리는 대부분 시간을 문화적 현재 시제로 보냈고, 과거는
특수한 사물이나 장소에 사로잡혀 지정된 구역에 갇혀 있었다는 사실조차
기억해내기가 어려울 지경이다.

이런 변화는 아마 나 자신이 청년이었던 70년대 말과 현재를 비교해보면

쉽게 알 수 있을 것이다. 음악부터 살펴보자. 당시 음반사들은 카탈로그에서 음반을 지우곤 했다. 절판된 음반은 중고품 시장에서 찾거나 특수한 통신판매 업체를 통해 구할 수 있었을지 몰라도, 아무튼 음반 수집 문화 전체가 아직은 걸음마 단계였다. 나는 음악 잡지에 처음으로 실린 재발매 음반평 몇몇을— 팀 버클리의 『LA에서 안부를』(Greetings from L.A.), 파우스트 앨범 두 장 등을—또렷이 기억한다. 당시에는 워낙 드문 일이었기 때문이다. 70년대 말에만 해도 박스 세트나 호화 재포장은 사실상 듣도 보도 못한 물건이었다. 흘러간 음악을 듣는 일은 음반점에서 구할 수 있는 범위, 제한된 예산에서 지출할 수 있는 범위로 한정됐다. 친구나 도서관에서 음반을 빌려 테이프로 녹음하는 방법이 있었으나, 그 역시 구할 수 있는 자료와 공 테이프 비용에서 제약을 받았다. 오늘날 젊은이는 녹음된 음악이라면 거의 뭐든 무료로 접할 수 있고, 누구든 마음만 먹으면 위키백과나 무수한 음악 블로그, 팬 사이트 등을 통해 모든 음악의 역사와 맥락을 복습할 수 있다.

다른 대중문화 영역에서도 상황은 비슷했다. TV 재방송은 드물었을 뿐더러 몇 해 이상은 거슬러가는 일도 별로 없었다. 빈티지 프로그램만 방영하는 전문 채널도 없었고, 고전 시리즈 DVD도 없었고, 넷플릭스는 물론 비디오 대여점도 없었다. 고전이나 예술영화가 TV 편성표에 가끔 등장하기는 했지만, 그것도 한 번 놓치면 그만이었다. 희귀 레퍼토리 중심 '심야 영화관'에서 이따금 불쑥 상영하는 일을 빼면, 그런 작품을 다시 접하기는 가히 불가능했다.

유튜브-위키백과-래피드셰어-아이튠스-스포티파이 시대에 우리와 시공간의 관계는 완전히 달라졌다. 거리와 지연은 거의 무(無)에 가까워졌다. 가까운 예를 들어보자. 앞 문단을 쓰는 동안 나는 베토벤 6번 교향곡('전원')의 패러디 버전을 듣고 있었다. '코믹한' 전위음악을 모은 『이 사이로 웃기』 (Smiling Through My Teeth) 앨범 수록곡이었다. 그러다 보니 난도질당하지 않은 원곡이 듣고 싶어졌다. 거실을 가로질러 음반을 쌓아놓은 벽장을 뒤질 수도 있었지만, 일 흐름을 끊고 싶지 않았던 나는 그냥 컴퓨터 앞에 앉은 채 유튜브를 열었고, 거기서 이런저런 오케스트라가 연주한 버전을 수십 편 찾았다. (영상 없이 음악만을 원했다면 위키백과에서 베토벤 6번 교향곡을 찾아 해당 페이지에 임베드된 음악을 듣거나, 합법이건 불법이건 음원 파일을 순식간에 다운로드해 들을 수도 있었을 테다.) 가려운 곳을 이처럼 신속하게

긁어줄 수 있다니, 놀라울 지경이었다. 하지만 이내 나는 유튜브 우측 사이드 바에 나열된 여러 전원 교향곡 버전을 비교해 듣는 일에 빠져들고 말았다. 접근성과 선택에는 단점이 있음을 새삼스레 뒷받침한 증거였다.

물론 유튜브 말고도 동영상 사이트는 많다. 그러나 그 분야를 개척해 시장을 지배하는 유튜브는, 클리넥스가 휴지를 뜻하듯 해당 업계를 대표하는 일반명사가 됐다. 이 글을 쓰는 시점(2010년 여름)에 유튜브는 획기적인 이정표를 통과한 참이다. 이제 유튜브 하루 접속자 수는 20억 명에 이르고, 그로써 유튜브는 전 세계에서 세 번째로 방문자가 많은 웹사이트가 됐다. 1분마다 24시간 분량 동영상이 새로 올라오는가 하면, 한 개인이 유튜브에 실린 동영상 수억 편을 전부 보려면 1천7백 년이 걸린다고도 한다.

그러나 유튜브는 단순한 웹사이트는 물론 특정 기술도 아니고, 오히려 하나의 문화 실천 영역이라고 봐야 한다. 미디어 이론가 루커스 힐더브랜드는 '재중계'(remediation)나 '포스트 방송'(post-broadcasting) 같은 개념으로 유튜브의 혁신성을 설명한다. '재중계'에서 '재'는 대형 음반사가 만들고 후원한 음악 홍보물, 텔레비전 방송사 프로그램, 할리우드 영화 등 주류 오락 산업 산물이 유튜브를 떠받친다는 사실을 가리킨다. 물론 '저 위'에는 주류에서 벗어나거나 일반인 스스로 만든 자료도 많다. 알려지지 않은 언더그라운드 음악·미술·영화·애니메이션, 갓난아기나 고양이가 귀여운 짓을 하는 모습, 청소년이 침실이나 거리에서 우스꽝스러운 짓을 하는 모습 등을 담은 아마추어 동영상, 공연장에서 팬이 휴대전화로 촬영한 밴드 공연 동영상 등을 말한다. 그러나 유튜브에서 큰 비중을 차지하는 건 토크쇼 토막, 특정 시대 텔레비전 광고, 주제곡, 오래전 텔레비전에 출연해 연주하는 밴드를 담은 빈티지 자료, 영화의 특정 장면 등 주류 오락물이나 소비자가 발췌해 올린 뉴스 영상이다. '포스트 방송'에서 '포스트'는 두 가지 뜻을 품는다. 주류 문화 시대, 거대 텔레비전 방송사가 지배하던 시대를 탈피해 소비자가 주체가 되는 틈새 시청자 중심 협송(narrowcasting) 시대로 접어든다는 뜻에서 '포스트'이기도 하고, 또한 패스티시와 인용에 기초한 포스트모더니즘의 '포스트'이기도 하다. 유튜브에는 노래방 식으로 팝송을 따라 부르는 사람들, 매시업처럼 기존 영상을 재편집한 '문화 훼손' 작업이나 패러디물 등 주류 오락물을 팬 픽션 풍으로 가공한 자료가 넘친다. 이처럼 주류를 조롱하는 듯한 모작들은, KLF·컬처사이드·네거티브랜드 같은 집단이 샘플링을 갖고 벌인 소리 장난을 연상시킨다.

순전히 음악적인 관점에서 유튜브를 관찰하면, 그 새로운 (포스트)방송 매체에는 특히 놀라운 점이 둘 있다. 첫째, 유튜브가 한때는 골수 팬 사이에서 보물처럼 거래되던 희귀 텔레비전 방영물이나 해적판 공연 영상을 위한 저장소가 됐다는 점이다. 과거에 팬들은 『골드마인』이나 『레코드 컬렉터』 뒷면에 광고를 싣고, 팬진 또는 펜팔을 통해 연락을 해가며 비디오테이프를 팔거나 교환하곤 했다. 그런 비디오는 복사를 너무 많이 한 탓에, 예컨대 엘비스나 보위의 얼굴은 눈보라처럼 화면을 덮는 잡티 속에서 간신히 알아볼 수 있는 수준이었다. 이제 이런 자료는 유튜브에 서식하고, 클릭할 정성만 있다면 누구나 무료로 접할 수 있다. 내가 포스트 펑크 역사서 『찢어버려』를 쓸 때—유튜브가 출범한 2005년 겨울보다 약 18개월 앞서 완성됐다— 유튜브가 있었으면 얼마나 좋았을까 생각하다가도, 뒤늦은 안타까움에는 묘한 안도감이 섞이곤 한다. 훌륭한 자료원으로 활용했을 법도 하지만, 한편으로는 끝없는 공연·홍보·TV 영상에 빠져 길을 잃었을 가능성도 크기 때문이다.

유튜브에서 음악과 관련해 두 번째로 흥미로운 점은, 팬들이 동영상 아카이브의 상당 부분을 순수한 오디오 자료실로 변형했다는 점이다. 유튜브에는 추상적인 화면 보호기 패턴이나 정지 화상(흔히 음반 표지나 레이블 또는 턴테이블에 얹은 음반을 흐릿하게 찍은 영상)만 곁들여 올린 노래가 꽤 많다. 앨범 전체를 유튜브에 올리는 팬도 많고, 그때 모든 트랙에는 막연하고 두서없는 이미지 하나가 공통으로 붙곤 한다. 이렇게 홍보 동영상과 오디오 올리기가 결합하면서, 유튜브는 음악 공공 도서관을 닮게 됐다. (물론 어수선하고 지저분하며, 누락은 거의 없어도 중복과 '파본'은 많은 도서관이긴 하다.) 더피 같은 소프트웨어를 쓰면 유튜브 동영상을 MP3로 변환할 수 있으므로, '대여'만 하고 반납은 안 해도 된다.

방만한 음반 컬렉션보다는 유튜브가 찾아보기도 훨씬 간편하다. 실제로 나는 그저 음반 상자를 뒤지기가 귀찮아서 이미 소유한 앨범을 통째로 다운로드한 적도 있다. CD나 LP 음질이 훨씬 좋다는 점은 문제가 아니다. 바쁠 때는 MP3도 충분하다. (어차피 나는 소리에 몰입하기보다 뭔가를 확인하려고 음원을 찾으면서, 작품이 아니라 정보로 음악을 취급할 때가 많다.) 유튜브 자체도 이렇게 음질과 편리성을 맞바꾸는 디지털 문화의 한 예에 해당한다. 힐더브랜드는 작은 화면에서 그런대로 봐줄 만하던 이미지가 '전체 화면'을 클릭하는 순간 저급한 저해상도 본색을 송두리째 노출하는 현상을 예로

들면서, 유튜브의 "화질과 음질이 형편없다"고 지적한다. 그러나 용량이 작고 교환이 편하다는 장점 때문에 MP3의 얄팍한 '손실성' 음질을 수용한 사람들이라면, 컴퓨터 화면으로 보는 동영상 화질이 낮다고 불평할 성싶지도 않다. (반면, 다른 영역에서는 고화질 텔레비전, 5.0 서라운드 사운드 홈 무비 시어터 등 정반대 현상이 일고 있다.)

그 대신 우리에게는 엄청나게 향상된 접근성, 질보다 양을 우선하는 방대한 온라인 아카이브가 있다. 또한 소비자 권력을 강화해주는 화면 하단 시간 표시줄도 있다. 덕분에 보는 이는 스크롤바를 조작함으로써 동영상이나 노래에서 '좋은 부분'으로 더 빨리 넘어갈 수 있다. 발췌에 기초한 유튜브 자체가 이미 장편 서사(텔레비전 프로그램, 영화, 앨범)를 파편화하는 사업에 몸담지만, 재생 제어 기능은 보는 이가 문화적 파편을 더 작은 세부 단위로 쪼개도록 부추기면서, 뭔가가 스스로 펼쳐지기를 기다리는 참을성과 집중력을 암암리에 갉아먹는다. 인터넷 전체가 그런 것처럼, 우리가 느끼는 시간 감각 역시 점점 불안정하고 변덕스러워진다. 우리는 데이터 간식을 쉴 새 없이 씹으면서, 간단히 당분을 보충해줄 먹을거리를 발작적으로 찾아다닌다.

유튜브의 사이드바는 이런 표류를 더욱 부추긴다. 사이드바에는 흔히 편향된 논리에 따라 현재 영상과 관계있다고 간주되는 영상 목록이 나타난다. 이처럼 브라우징과 채널 서핑 중간의 어떤 지점에서 건성으로 무심하게 시청하는 습관을 버리기는 어렵다. (다만 우리가 실제로는 유튜브라는 하나의 채널 안을 떠돈다는 점, 그리고 유튜브 자체가 이제는 2006년 10월 그 회사를 인수한 구글 제국의 한 지방이라는 차이가 있을 뿐이다.) 이런 측방 표류는 아티스트에서 아티스트로, 또는 장르에서 장르로 옮아가는 표류뿐 아니라 시간을 가로지르는 여행도 포함한다. 서로 다른 시대의 영상들이 난잡하게 뒤섞여 그물처럼 연결돼 있기 때문이다.

이런 표류는 얼마간 유튜브가 무질서한 탓이기도 하다. 유튜브는 아카이브라기보다 느슨한 틀과 주석만 달린 자료가 뒤죽박죽 방치된 다락에 가깝다. 그러나 시선을 돌려보면, 온갖 기관과 아마추어 단체가 잘 정돈된 문화 데이터베이스를 일반에 공개하는 중이다. 예컨대 대영도서관은 최근 방대한 민속음악 자료를 온라인에 무료로 공개했다. 그 자료는 인류학자 앨프리드 코트 해든이 1898년 밀랍 원통에 기록한 원주민 노래, 데카 웨스트 아프리카 음반사가 20세기 중엽 녹음한 칼립소와 퀵스텝 등, 2만 8천 점의 음반과 2천

시간에 달하는 전통음악을 포함한다. 유사한 예로, 캐나다 영화진흥원은 유명 다큐멘터리와 자연물, 노먼 매클래런 같은 선구자의 애니메이션 영상 등을 무료로 스트리밍한다. 우부웹도 빼놓을 수 없다. 전위영화·소리 시(詩)·음악·텍스트의 금광 우부웹은 애호가들이 운영하지만, 학문적으로 엄밀이 정돈된 자료를 게시한다. 그 사명은 미술관이나 대학 도서관에 처박혀 있다가 어쩌다 한 번씩 페스티벌이나 전시 등을 통해 일반에 공개되는 작품을 전 지구에서 항시 접하게 하는 데 있다.

우부웹 같은 조직 너머에는 『사운드 오브 아이』, 『비블리오디세이』, 『45캣』, 『파운드 오브젝츠』 등 블로그가 우글거리는 내륙이 있다. 그런 블로그를 운영하는 개인이나 소규모 동호회, 아마추어 큐레이터들은 갖가지 희귀 영상과 소리를 열심히 인터넷에 올린다. 20세기 도서 삽화·그래픽 디자인·타이포그래피에서 잊힌 신기한 고전, 짧은 전위영화와 애니메이션, 스캔한 잡지 기사가 있는가 하면, 최근 늘어난 예로 희귀 잡지·저널·팬진 등의 전체 지면, 옛날 공보 영화, 한동안 잊힌 아동물 타이틀 등도 수두룩하다. 내가 제2의 인생을 산다면 (그리고 소득으로 축복받는다면) 나는 그 모든 문화의 썩은 고기를 배불리 먹으며 한참을 보낼 뜻이 있다.

인터넷에서 과거와 현재가 뒤섞이는 양상은 시간 자체를 곤죽이나 스펀지처럼 말랑말랑하게 한다. 유튜브는 게시된 동영상 모두에 불멸을 약속한다는 점에서 전형적인 웹 2.0에 해당한다. 이론적으로 유튜브의 내용물은 영원히 그곳에 머물 수 있다. 클릭 한 번이면 옛날에서 1분 전으로 건너뛸 수 있다. 그 결과, 문화는 속도와 정지가 모순적으로 결합한 모습이 됐다. 이 점은 웹 2.0 현실의 모든 면에서 확인할 수 있다. 엄청나게 빨리 바뀌는 뉴스(10분마다 갱신되는 최신 뉴스와 정치 블로그, 트위터 트렌드 주제, 블로그 알림 기능)가 끈질기게 지속하는 노스탤지어 오물과 공존하는 모양새다. 두 극단 사이에 벌어진 틈새로, 가까운 과거와 함께 '긴 현재', 즉 앨범 한 장을 넘어 꾸준히 활동하는 밴드와 지속력 있는 경향, 유행이나 정취가 아닌 하위문화와 운동 등도 모두 곤두박질친다. 가까운 과거는 망각의 허공으로 떨어지고, 긴 현재는 얄팍하게 깎인다. 최신 뉴스와 시의적 화제의 페이지 갱신 속도가 믿을 수 없으리만치 빨라진 탓이다.

현재보다 잘 팔리는 과거

『빌보드』 판매국장 에드 크라이스트먼에 따르면, "오늘날 팝 음악은 더 일회적"이라고 한다. 내가 크라이스트먼을 만난 건 최근 들어 옛 음악 구매자가 전보다 많아졌는지 확인하고 싶어서였다. 그는 음악 업계에서 음반이 '신보'(출고일로부터 15개월 이내)와 '카탈로그'(16개월 이후)로 나뉜다고 설명했다. 그런데 카탈로그 자체도 두 부류로 나뉜다. 한쪽에는 근작 카탈로그가 있고, 다른 쪽에는 나온 지 3년이 넘은 음반을 아우르는 '심층 카탈로그'가 있다. 크라이스트먼이 느끼기에, 근작 카탈로그(출고된 지 15개월에서 3년 사이)는 "예전만 한 강세를 보이지 않는다." 블록버스터 데뷔 앨범을 내놓고 주저앉는 밴드가 많은 것처럼, 밴드 자체의 생명이 짧아진 게 사실이다. 진정으로 지속력 있는 밴드는 대부분 60~80년대의 유물인 듯하다.

내가 주로 관심을 둔 사안, 즉 옛 음악과 새 음악의 판매량 비율에 관해 묻자, 크라이스트먼은 통계자료 하나를 찾아줬다. 자료를 보면 2000년에 카탈로그 판매량은 (근작과 심층을 통틀어) 미국 내 전체 음반 판매량의 34.4퍼센트를 차지했고, 신보는 65.6퍼센트를 차지했다. 2008년에는 카탈로그 비중이 41.7퍼센트로 늘어난 반면, 신보는 58.3퍼센트로 줄었다. 이 수치 변화는 그리 극적으로 보이지 않지만, 크라이스트먼에 따르면 2000년대에 음반 시장이 해마다 조금씩, 꾸준히 옛 음악 쪽으로 기운 건 꽤 뜻깊은 일이다. 그 현실은 신보와 카탈로그 판매 비율이 90년대 내내 조금도 변하지 않았다는 사실과 대조된다. (이전 자료는 없다.)

카탈로그 판매량 증가 현상에서 더욱 뜻깊은 사실은, 음반 소매업이 끔찍하게 쇠퇴하는 바람에 소비자가 지난 음반을 구하기가 어려워졌다는 점이다. 크라이스트먼은 "심층 카탈로그를 다량 보유한 전통적 음반점은 모두 문을 닫았다"고 말했다. 또한 살아남은 상점은 어쩔 수 없이 게임 같은 음악 외 제품을 함께 취급해야 했고, 따라서 음반 새고를 크게 줄여야 했다고 덧붙였다. 예컨대 2000년에만 해도 보더스*는 음반을 5만 종 취급했지만, 2008년에 그 수는 1만 종 미만으로 줄어들었다.

이처럼 음반점에서 심층 카탈로그의 전통적 숨결이 사라진 데다가 음반점 자체가 극적으로 줄었다면, 궁금한 점이 있다. 어떻게 지난 10년간 옛 음악 판매량이 늘어날 수 있었을까? 한 가지 답으로는 아마존처럼 규모의 경제를

[*] Borders. 미국의 대형 서점·음반 유통 체인. 한때 미국에서만 지점을 5백11개까지 운영했지만, 2011년 결국 파산했다.

구가하고 임대료가 싼 지역에 창고를 둔 덕에 방대한 재고를 보유할 수 있는 온라인 매장이 늘어난 점을 꼽을 만하다. 또한 특정 카탈로그가 크라이스트먼 말대로 '세련된 신상품'으로 재발매되는 현상도 지적할 수 있다. 기념판이나 호화 더블 CD가 신보인 양 포장돼 홍보되고, 따라서 음반점에서 눈에 띄는 자리를 차지하게 되는 일을 말한다. 마지막으로는 디지털 판매가 떠오른 사실을 꼽아야 할 테다. 아이팟 폭발은 시들해진 음악 팬의 열정을 되살렸다. (그 열정의 대상에는 옛 음악도 포함되고, 따라서 80년대 중반에 시작된 고전 앨범 CD 재발매 호황과 비슷한 카탈로그 호황이 일어났다.) 또한 이제는 앨범 전체가 아니라 트랙 단위로도 음악을 살 수 있게 됐다. 크라이스트먼에 따르면, "사운드스캔이 디지털 판매량 보고서에서 신보와 카탈로그를 구분하기 시작"한 게 2009년인데, 덕분에 카탈로그가 "디지털 트랙 판매량의 64.3퍼센트를 차지하면서, 35.7퍼센트를 차지한 신보를 제치고 주류가 됐다"는 사실이 드러났다고 한다. 나는 불법 다운로드에도 옛 음악에 기운 경향이 있으리라고 짐작한다. 어쩌면 이치에 맞는 일이다. 양은 물론 질에서도 과거는 현재를 압도할 수밖에 없다. 논의상 편의를 위해, 우수 음악이 매년 같은 양으로 만들어진다고 가정해보자. (장르에 따른 차이는 무시한다.) 그렇다면 해마다 새로 수확하는 우수 음악이 해가 갈수록 산처럼 쌓여가는 과거의 우수 음악과 경쟁해야 한다는 뜻이다. 2011년에 나온 음반 중에서 초심자가 구매하기에 『러버 솔』(Rubber Soul), 『애스트럴 위크스』, 『클로저』(Closer), 『모자 가득한 허공』(Hatful of Hollow)*만 한 게 과연 몇이나 될까?

백 카탈로그 개념은 널리 회자되고 논박되기도 한 크리스 앤더슨의 '롱테일' 이론에서 핵심을 이룬다. 그 논점은 『와이어드』 같은 잡지에서 자주 접해 익숙해진 기술 유토피아 서사에 속한다. 실제로 앤더슨의 베스트셀러 『롱테일 경제학』은 『와이어드』에 실렸던 기사를 단행본 분량으로 늘린 책이다. 그는 인터넷이 소매 환경을 바꿔놓은 덕분에, 블록버스터 히트작·대스타·첫 주 판매량·대규모 홍보에 치중하는 기업 오락 복합체에 불리하고 용감한 개인 사업자, 소규모 독립 출판사와 음반사, 소수 취향 아티스트 같은 보통 사람에게 유리한 쪽으로 힘의 균형이 기울었다고 주장했다.

롱테일 이론의 흥미로운 함의는, 뉴미디어 환경 덕분에 힘의 균형이 최신 문화에 불리하고 과거에 유리한 쪽으로도 기울었다는 점이다. 앤더슨은 『와이어드』 2004년 10월 호에 실린 원래 기사 서두에서, 등산 회고록 한 권

[*] 각각 비틀스, 밴 모리슨, 조이 디비전,
스미스의 앨범.

(『희박한 공기 속으로』)이 베스트셀러가 되면서 아마존의 "이 책이 마음에 드신다면 다음 책도" 알고리즘과 독자 추천 덕분에 훨씬 전에 같은 주제로 나온 책(조 심프슨의 『친구의 자일을 끊어라』)이 덩달아 팔린 이야기를 들려 준다. 판매가 신통치 않았던 심프슨의 책이 절판 위기에 놓였다가 『희박한 공기 속으로』 덕에 다시 베스트셀러가 됐다는 이야기다. 앤더슨은 아마존이 "무한한 책꽂이와 실시간 구매 경향 정보, 여론 동향 정보를 결합함으로써 『친구의 자일을 끊어라』 현상을 낳았"고, 그 결과 "알려지지 않은 책을 찾는 수요가 급증"하면서 주변이 주류를, 품질이 가짜 쓰레기를 이겼다고 묘사한다. 그러나 앤더슨이 "이제 『친구의 자일을 끊어라』는 『희박한 공기 속으로』보다 두 배나 많이 팔린다"고 환호할 때, 실제로 그는 과거가 (당시의) 현재를 무찌르는 현상, 1988년이 1999년을 압도하는 현장을 가리켰던 셈이다.

롱테일의 핵심 명제는 인터넷이 "물리적 공간의 압제"를 타도했다는 것이다. 인터넷 시대 이전에 소매상은 물리적으로 매장을 찾아올 수 있는 소비자 수에서 제약받았다. 또한 보관할 수 있는 재고량도 제약 요소였는데, 인구밀도가 높은 지역일수록 창고 임대료도 비쌌기 때문이다. 그러나 웹 덕분에 기업은 임대료가 싼 외딴곳에 자리 잡고, 엄청난 재고와 미증유로 다양한 상품군을 보유할 수 있게 됐다. 아울러 지리적으로 분산된 틈새 고객을 아우를 수도 있게 됐으며, 덕분에 "너무 넓게 퍼진 고객"은 "고객이 아닌 거나 마찬가지"라는 문제를 극복할 수 있었다. 그러나 롱테일 증후군은 시간의 압제에 대한 승리를 표상하기도 한다. 즉, 신보와 신상품이 소매업을 지배하는 힘도 약해졌다는 뜻이다. 전통적 소매업에서 보관 공간과 진열 공간 비용은 판매액의 일정 비율로 충당되므로, 음반점에서 CD를 진열대에 전시하거나 비디오 대여점에서 DVD를 선반에 꽂아놓는 데는 그만큼 부담이 따른다. 어떤 시점이 되면 낡은 물건은 가격을 낮추거나 치워버려야 한다. 보관 공간 비용이 (임대료가 싼 교외 지역에 자리하는 경우처럼) 급격히 저렴해지거나 디지털로 (넷플릭스 같은 온라인 영화·텔레비전 시리즈 상영 서비스, 아이튠스나 이뮤직 같은 디지털 음악 서비스처럼) 극소화하면, 재고도 그만큼 방대히 늘릴 수 있다. 상품 진열 공간이 온라인화하거나 가상화하면, 팔리지도 않는 옛 상품을 폐기해 신품 진열 공간을 마련할 필요도 전혀 없어진다.

앤더슨은 사람들이 "넷플릭스 DVD, 야후 뮤직비디오… 아이튠스와 랩소디의 노래…" 등등 온라인으로 구할 수 있는 작품 목록을 좇으며

"블록버스터 비디오, 타워 레코드, 반스 & 노블의* 상품 목록을 멀찍이 뒤로한 채 카탈로그 속으로 더욱더 깊이 들어간다"고 기뻐한다. 여기서 "멀찍이 뒤로한 채"라는 말은 사람들이 주류 문화를 넘어 (은밀한 독립 음반사 문화 상품이나 독특한 수입품으로) 확장해 나갔다는 뜻이지만, 또한 그들이 멀찍이 뒤로 간다는 뜻이기도 하다. 보관 비용이 극소화하면 장기간에 걸친 소량 판매도 이윤이 되므로, 앤더슨은 롱테일 방식에 "다량의 아카이브"를 염가 판매하는 전략이 뒤따른다고 믿는다. 그는 음악 업계가 "백 카탈로그 전부를 되도록 빨리, 고민하지 말고 그냥, 대규모로" 재발매해야 한다고 구체적으로 권한다. 그게 바로 90년대에 시작돼 지난 10년 내내 일어난 일이다. 재발매는 음반사 자체가 적극적으로 추진하기도 했고, 대형 음반사 백 카탈로그를 뒤지면서 유명 밴드 출신 베이시스트의 솔로 앨범이나 곁가지 프로젝트, 무명 시기 아티스트의 초기 실험작이나 유명세가 빠진 아티스트의 음반을 찾아내는 전문 회사에 판권을 대여하는 식으로 이뤄지기도 했다.

　　그 결과, 과거에는 신작이 지배하던 관심의 창문에 구작이 꾸준히 끼어드는 일이 벌어졌다. 문화에서 과거는 언제나 현재와 경쟁하는 사이였다. 그러나 90년대 말과 2000년대 초에 위성방송과 인터넷 라디오가 개발되고―엄청나게 다양한 채널 가운데 일부는 빈티지 장르나 특정 세대를 겨냥했다―인터넷에 접속된 '무한 주크박스'가 술집 고객에게 2백만 곡에 달하는 선택의 폭을 선사하면서, 상황은 과거에 크게 유리한 쪽으로 변했다.

　　이런 혁신의 근저에는 음악의 토대가 아날로그에서 디지털로, 즉 파형상 유사성에 기초한 녹음(LP, 자기테이프)에서 정보 인코딩과 디코딩으로 이뤄지는 녹음(CD, MP3)으로 전환된 현실이 깔려 있다. 80년대 중반 음반 업계가 그 혁명을 가열차게 추진했다는 사실을 보면, 당시 그들은 그 기술이 아킬레스건이 되리라고 예상하지 못했던 게 분명하다. 데이터로 인코딩한 음악이나 영상은 복제하기가 훨씬 쉽기 때문이다. 아날로그 음반은 실시간으로만 복제할 수 있다. 카세트나 비디오테이프에 담긴 자기(磁氣) 정보는 복제 속도를 조금밖에 높일 수 없다. (그렇지 않으면 충실도가 크게 떨어진다.) 디지털 인코딩은 훨씬 빨리 복제해도 미세한 품질 저하밖에

[*] 블록버스터 비디오는 미국의 대표적인 비디오 대여점 체인이었지만, 2011년 파산했다. 타워 레코드 역시 한때 세계 곳곳에 매장을 거느렸지만, 2006년 결국 파산했다. 반스 & 노블은 현재 미국에서 유일하게 남은 전국 서점 체인이다.

일어나지 않는다. 복제의 복제의 복제라도 기본적으로는 원본과 똑같다. 복제하는 대상이 0과 1의 디지털 코드로 구성된 정보이기 때문이다.

이런 치명적 결점이 내포하는 의미는, 1994년 7월 MP3를 인코딩하는 소프트웨어가 개발되고, 이듬해에 첫 MP3 플레이어(윈플레이3)가 선보인 지 얼마 후에 이미 명백히 드러나기 시작했다. MP3는 독일의 프라운호퍼 연구소가 디지털 오디오와 비디오 산업의 국제 표준을 목표로 개발했다. 90년대 후반부터 조금씩 퍼져나가던 그 포맷은, 통신 대역이 늘어나고 몇몇 피어 투 피어(peer-to-peer) 파일 공유 네트워크와 서비스(냅스터, 비트 토렌트, 솔시크 등)가 차례로 흥하고 망한 끝에, 마침내 주류 매체로 떠올랐다. MP3의 핵심은 압축에 있다. 공간, 즉 음향적 깊이는 LP나 아날로그 카세트는 물론 레이저디스크와도 비교할 수 없으리만치 작은 물리적 영역으로 압축되고, 음악을 감상하는 데 걸리는 시간보다 복사하거나 인터넷으로 전송하는 시간이 훨씬 짧다는 점에서, 시간 역시 크게 압축된다.

음향 기술 연구자 조너선 스턴에 따르면, 프라운호퍼는 어떤 데이터를 제거해도 좋은지, 즉 평균적 청취 상황에서 평균적 감상자가 듣지 못하는 소리가 뭔지 파악하려고 "수학적 청각 모델"을 고안함으로써 MP3를 개발했다고 한다. 그 기술적 세부는 복잡하기도 하고 얼마간 신비롭기까지 하다. (예컨대 주파수 대역에서 어떤 부분은 모노로 변환되고, 감상자 대부분이 감지할 수 있는 영역은 스테레오로 유지된다.) 아무튼 그 결과, 이제 우리 모두 익숙해진 MP3 특유의 평평한 소리상과 얄팍한 질감이 탄생했다는 점만 지적해도 충분할 테다. (물론 소리가 쪼그라들었다는 느낌은 오랫동안 LP나 CD로 음악을 들어본, 나이 많은 사람에게나 해당된다. 젊은 감상자 대부분에게, MP3나 컴퓨터와 아이팟을 통해 듣는 음악 소리는 그저 녹음된 소리가 원래 내는 소리일 뿐이다.) MP3는 너무나 간편하게 공유하고 취득하고 이동(업계에서 '장소 전환'이라 불리는 특징으로, 서로 다른 재생 장치나 환경을 오갈 수 있다)할 수 있으므로, 음질 저하는 용인할 만했다. 게다가 음악 팬 대부분은 180그램 음반이나 수천 파운드짜리 턴테이블에 환장하는 아날로그 광신도 오디오 애호가처럼 음향 재현이나 '존재감' 같은 무형적 성질에 연연하지도 않는다. 그러나 같은 디지털 음악이라도 MP3와 CD 사이에는 뚜렷한 음질 차이가 있다. 나는 다운로드해 듣다가 좋아하게 된 앨범을 CD로 다시 사는 일이 가끔 있는데, 그때마다 다층적 공간감, 조각적

위력을 내는 드럼 소리, 생생한 음색에 놀라곤 한다. CD와 MP3는 각각
'비농축 과즙' 주스와 농축 원액을 희석해 만든 주스에 비유할 만하다. (같은
비유를 적용하면, LP는 아마 갓 짜낸 과즙에 해당할 테다.) 음악을 MP3로
변환하는 과정은 농축 과정과 유사하고, 그 목적도 엇비슷하다. 수분 없는 농축
원액은 부피도 작고 무게도 훨씬 가벼우므로 운송 비용도 적게 든다. 하지만
그 차이는 누구나 맛볼 수 있다.

서핑과 훑어보기

MP3를 발명한 이들은 사람들 대부분이 대부분의 경우 음악을 집중해 듣지도
않고 이상적 환경에서 듣지도 않는다는 점을 계산했다. 스턴에 따르면, MP3는
듣는 이가 다른 활동(일, 사교)을 동시에 벌이고 있거나, 몰입해 듣는다 해도
소란스러운 환경(대중교통, 자동차, 보행로)에서 듣는다는 가정에서
디자인됐다. "MP3는 대량 유통, 가벼운 감상, 대량 축적을 위해 디자인된
형식"이라는 주장이다. '농축 환원 주스'가 음미하라고 있는 음료가 아니듯,
압축 해제한 음원 파일은 귓가에서 맴돌라고 있는 음악이 아니다. 음악의
패스트푸드에 해당하는 MP3는, 순식간에 변하는 미세 경향과 끝없는 무료
팟캐스트와 DJ 믹스의 시대, 즉 최신 음악이 점점 더 <u>따라잡아야</u> 하는 대상이
돼버린 시대에 이상적인 포맷이다.

디지털 시대에 나타난 사용자 편의 증진 기술 대부분은 시간 관리와
관련이 있었다. TV 프로그램 중간에 주의를 돌리거나 딴전을 피울 자유(일시
정지, 되감기), 프로그램 방영 시간을 더 편리한 때로 옮길 자유, 궂은 날에
대비해 텔레비전 방영분을 비축할 자유(녹화 가능 DVD, 티보) 등이 모두 시간
제어와 관련된다. 80년대 중반에 출현한 CD 플레이어는 향후 디지털이
음악에 끼칠 영향을 엿보여줬다. 전축이나 카세트덱과 달리, CD 플레이어에는
대부분 리모컨이 딸려 왔다. 전축은 음반에 새겨진 음파를 추출하는
거추장스러운 기계장치다. CD 플레이어는 데이터를 해독하는 기계이므로
일시 정지하거나 다시 재생하기도 쉽고, 다른 트랙으로 건너뛰기도 쉽다. CD
플레이어 덕분에 문을 열어주거나 화장실에 가려고, 또는 좋아하는 트랙으로
건너뛰거나 심지어 한 트랙에서 좋아하는 <u>부분</u>으로 건너뛰려고 음악 시간의
흐름을 교란하는 일도 훨씬 솔깃해졌다. 본질 면에서 TV 리모컨과 똑같은 CD
리모컨 탓에, 음악은 채널 서핑 논리에 장악됐다.

이를 서막으로 디지털 시대의 시간 경험 방식이 출현했고, 이제 우리는 그에 완전히 동화했다. 그리고 사용자 편의를 높이는 성과가 나타날 때마다, 예술이 우리 관심을 지배하고 미적 복종을 이끌어내는 힘은 약해졌다. 다시 말해, 그 성과는 손실이기도 했다. 아울러 접속된 생활의 불안정한 시간성은 정신 건강에도 이롭지 않다는 사실이 밝혀지고 있다. 그 시간성은 우리를 쉴 새 없이 들뜨게 하고, 집중력과 주의력을 약화한다. 우리는 늘 우리 자신을 방해하고 경험의 흐름을 교란한다.

시간만 영향을 받는 게 아니다. 공간도 마찬가지다. '지금' 못지않게 '여기'도 완전성을 잃고 파열된다. 영국 방송 통신 규제기관 오프컴이 조사한 결과, 함께 TV를 보려고 거실에 모이는 가족도 이제는 온전히 자리를 함께하지는 않는다고 한다. 저마다 노트북이나 휴대전화로 문자를 주고받고 웹을 서핑하느라 바쁘기 때문이다. 우리는 단란한 가족의 품에서조차 소셜 네트워크에 접속한다. 이 증후군에는 '접속된 코쿠닝'이라는 별명이 붙기도 했다. 인터넷이 과거를 향한 웜홀을 현재에 무수히 뚫어버린 것처럼, 내밀한 가정 공간도 원거리 정보망을 통해 바깥세상으로 오염됐다.

2000년대 말에는 웹에 접속된 생활이 집중력에 끼치는 치명적 해악을 엄중히 경고하는 글이 쏟아져 나왔고, 인터넷 중독을 끊으려고 영구적 오프라인을 선택한 인사도 줄을 이었다. 니컬러스 카는 2008년 『애틀랜틱』에 기고한 유명 에세이 「구글은 우리를 멍청하게 하는가?」에서, 자신이 "언어의 바닷속으로 뛰어들던 스쿠버다이버"에서 "수상 스키를 탄 사람처럼 수면을 활주하는 처지"로 퇴화했다고 안타까워하면서, 병리학자 겸 의학 블로거 브루스 프리드먼을 인용했다. "이제 나는 『전쟁과 평화』를 읽을 수 없다. 그럴 능력을 잃어버렸다. 서너 문단을 넘어서는 블로그 글조차 소화하기 어렵다. 그냥 훑어보는 정도"라고 말한 프리드먼은, 자신의 생각에 "스타카토 같은" 성질이 생겼다고 서글프게 인정했다.

2010년 단행본 『얄팍함: 인터넷이 우리의 뇌 구조를 바꾸고 있다』로 확대 발행된 카의 에세이는 엄청난 반향을 일으켰다. 역시나 일부는 그를 러다이트나 구텐베르크 회귀론자로 규정했지만, 대부분은 집중력이 필요한 일이나 완전히 몰입해 즐기는 능력을 네트워크가 방해한다는 진단에 맞장구쳤다. 매슈 콜은 웹진 『지오미터』에 기고한 글에서, 하이퍼링크에 관한 카의 지적("각주와 달리… 하이퍼링크는 관련 저작을 가리키는 데 그치지

않고 그곳으로 독자를 몰아간다")을 이어받아, 네트워크의 특징을 "영구적인 '거의 결정' 상태"로 규정했다. 건너뛰기와 훑어보기는 망설이는 상태를 질질 끌면서 "행동하고 결정한다는 환상"을 주지만, 실제로 그건 은밀한 마비 상태나 마찬가지라는 주장이다.

하지만 변덕스러운 주의감퇴증은 여러 면에서 선택 과잉에 대한 적절한 반응이기도 하다. 끔찍한―저술가에게는 끔찍한―유행어 'tl dr'(too long, didn't read, 너무 길어서 읽지 않았음)에 아직 'tl dl'(too long, didn't listen, 너무 길어서 듣지 않았음)이나 'tl dw'(too long, didn't watch, 너무 길어서 보지 않았음)가 더해지지는 않았지만, 그것도 시간문제일 뿐이다. 여럿이 증언한 대로, 이미 우리는 유튜브에서 동영상을 보며 스크롤바를 뒤로 옮기는 지경에 이르렀기 때문이다. 이런 상태는 주의감퇴증이라고 불리지만, 후기 자본주의 사회의 여러 질병이나 기능장애와 마찬가지로, 주의감퇴증 역시 환자가 잘못해서 걸리는 병이 아니다. 그 원인은 환자 내부가 아니라 환경, 즉 데이터 풍경에 있다. 그 풍경은 주의력을 흩뜨리고 애태우고 약 올린다. 아직까지 음악에서는 훑어보기에 정확히 해당하는 현상이 일어나지 않았다. 듣는 경험 자체를 가속화할 수는 없기 때문이다. (물론 앞으로 넘어가거나 중간에서 끊었다가 되돌아가지 않는 일은 가능하다.) 그러나 책이나 잡지를 읽거나 웹을 서핑하는 등 다른 일을 하면서 음악을 들을 수는 있다. 카가 말한 '얄팍함'은 그런 멀티태스킹 와중에 소비하는 음악이나 문학의 경험적 얇음, 그 경험이 우리 정신과 마음에 남기는 자국의 희미함을 가리킨다.

인터넷 시대에 시공간이 재배열되는 현상은 자아 감각에서 일어나는 왜곡, 즉 자기 자신이 넓게 늘여지고 꽉 채워졌다는 느낌에도 반영되는 듯하다. 희곡 작가 리처드 포먼은 '팬케이크 인간'이라는 이미지를 통해 "버튼 하나로 접근할 수 있는 방대한 정보 네트워크에 접속되면서 우리 자신이 넓고 얇게 퍼지게 됐다"는 느낌을 묘사했다. 그는 그 이미지를 문자 문화에서 교육받은 자아의 풍부한 내면적 깊이와 대조하면서, 후자를 복잡한 "대성당"으로 표현한다. 아무튼 컴퓨터 앞에 앉은 내가 선택 사이에서 스트레스를 받고 잡아 늘여진 느낌을 받는 건 사실이다. 내 자아는 화면과 한 몸이 된다. 한꺼번에 열어놓은 여러 페이지와 창은 '지속적 불완전 집중'(마이크로소프트 간부 린다 스톤이 멀티태스킹으로 파편화한 의식을 일컫는 말) 증상을 더한다. 그런데 정말 얇게 퍼진 건 내가 머무는 '현재'다. 잠재적 다른 곳과 다른 때를 향해 무수히 열린 입구로 구멍투성이가 된 지금 여기다.

신기하게도, 얼마 전에 나는 지루함에 노스탤지어를 느낀 적이 있다. 10대 시절, 대학생 시절, 또는 실업수당으로 연명하던 20대 초반에 질리도록 겪던 절대적 공허가 갑자기 그리워진 것이다. 채울 만한 게 전혀 없는 상태에서 쩍 벌어진 시간의 골, 그 지루함은 강렬하다 못해 거의 영적이기까지 했다. 때는 디지털 시대 이전이었다. CD도 없었고, 인터넷은 물론 PC도 없었다. 당시 영국에는 TV 채널이 서너 개뿐이었고, 그나마 볼 만한 프로그램은 거의 없었다. 간신히 들어줄 만한 라디오 방송국도 고작 두어 개였다. 비디오 대여점도 없었고, DVD도 없었다. 이메일, 블로그, 웹진, 소셜 네트워크도 없었다. 지루함을 달래려면 책이나 잡지나 음반에 의존할 수밖에 없었는데, 그 모두 형편에 좌우됐다. 장난질, 약물, 창의력에 호소할 수도 있었다. 그건 결핍과 지연의 경제였다. 음악 팬이라면 새로운 물건이 나오거나 방송되기를 기다려야 했다. 새 앨범, 음악 주간지 최신 호, 밤 10시에 하는 존 필의 라디오 쇼, 목요일에 하는 「톱 오브 더 팝스」를 기다려야 했다. 기대감으로 버티며 보내는 시간은 길었고, 그러다 보면 마침내 '사건'이 일어났다. 어쩌다가 그 프로그램이나 그 쇼, 그 공연을 놓치면, 그걸로 끝이었다.

오늘날 지루함은 다르다. 그 성격은 과포화 상태, 주의 분산, 쉴 새 없음과 연관된다. 나도 종종 지루함을 느끼지만, 그 이유는 선택지가 없어서가 아니다 텔레비전 채널은 수천 개고, 넷플릭스는 풍성하고, 인터넷 라디오 방송국은 수없이 많고, 미처 듣지 않은 앨범과 보지 않은 DVD, 읽지 않은 책도 셀 수 없을 정도고, 유튜브의 아카이브는 미로처럼 끝이 없다. 오늘날 지루함은 결핍에 대한 반응, 즉 굶주림이 아니다. 오히려 관심과 시간을 요구하는 과잉에 대한 반응, 문화적 식욕 상실에 가깝다.

지금이 좋은 때다

니컬러스 로그의 영화 「지구에 떨어진 사나이」는 데이비드 보위가 연기하는 외계인 토머스 제롬 뉴턴이 산처럼 쌓인 텔레비전 10여 개를 동시에 보는 장면으로 유명하다. 그 이미지, 즉 극도로 진보한 생명체가 그 모든 데이터 스트림을 동시에 흡수하는 이미지는 우리 문화가 지향하는 지점을 강렬히 예표한 듯하다. 영화 말미에서 뉴턴은 인간 당국의 제지 때문에 먼 행성의 가족에게 돌아가지 못하고 지구에 억류된다. 알코올중독에 걸린 그는 컬트 음악인으로 변신, '비지터'라는 이름으로 괴상한 음반을 발표한다. 실제로

영화에 그 음악이 나왔는지는 잘 모르겠다. 나는 언제나 그게 『낮은』(Low) 앨범 뒷면처럼 우울하고 춥고 수척한 에리크 사티 풍 음악이라고 상상했다. 그러나 뉴턴의 음악이 그가 여러 텔레비전을 동시에 볼 때 동원한 과포화·과부하 응시를 닮았다면, 그 소리는 어땠을까? 혹시 내가 쓰는 말로 '과잉/응고' 증후군에 시달리는 2000년대 후반 음악 일부를 예견하지는 않았을까?

영향과 입력이 과잉 공급된 음악인은 거의 예외 없이 응고된 음악을 만든다. 어떤 면에서는 풍부하고 강렬하지만, 결국은 듣는 이를 지치고 혼란스럽게 하는 음악이다. 이 문제는 비주류 힙스터 음악계에서 가장 심각하다. 상업적 압력을 받는 음악인은 쉽고 단순한 음악을 만들지만, 그런 압력이 없는 이는 웹의 정보 우주를 누비며 역사적으로 먼 과거와 지리적으로 먼 구석을 두루 탐험할 수 있다. 그런 초고도 절충법을 잘 들려주는 최근 예로, 2009년과 2010년에 각각 나온 허드슨 모호크의 『버터』(Butter)와 플라잉 로터스의 『코즈머그래마』(Cosmogramma)를 꼽을 만하다. 『버터』는 프로 툴스 시대에 맞춰 업데이트된 프로그레시브 록으로, 컴퓨터 그래픽 영상처럼 야하고 혹사당한 악몽의 소리를 들려준다. 『코즈머그래마』는 주의감퇴증 세대를 위한 힙합 재즈 앨범이다.

이런 음악에 익숙해지는 데 시간이 걸린다면, 그건 그 음악에 너무 많은 시간이 압축됐기 때문이다. 우선 음악 창작 시간이 그렇다. 집에서 디지털 음악 워크스테이션 소프트웨어를 이용해 창작하는 음악인은 작업에 쏟아 붓는 인건비를 걱정할 필요가 없기 때문이다. 그러나 문화적 의미에서 시간 역시 마찬가지다. 저 음악인들이 디지털 방식으로 잘라 넣는 음악 양식 각각은 수십 년에 걸쳐 진화하고 변이한 전통, 어떤 의미에서는 역사적 시간을 내장한 전통을 대표한다. 그처럼 복잡한 음악을 풀어내는 데 장시간 집중 감상이 필요한 것도 자연스러운 일이다. 그런데 시간이야말로 오늘날 감상자 대부분이 마음껏 쓸 수 없는 자원이다.

창작자와 감상자는 한배를 탄 신세인데, 선불교 용어를 빌리면 그 배가 '선택의 진창'에 빠진 꼴이다. 칸의 구성원 홀거 추카이는 프로그레시브 록과 재즈 퓨전을 지배하던 맥시멀리즘에 맞서 칸이 택한 미니멀리즘을 예리하게 정의하면서, "제약은 창조의 어머니"라고 말한 바 있다. 그러나 "제약은 몰입의 어머니"라고 말할 수도 있을 테다. 다시 말해, 음악을 어떤 식으로든 깊고 내밀하게 경험하려면 유한한 현실을 감수해야 한다는 뜻이다. 인류

역사는 말할 것도 없고 오늘날 쏟아져 나오는 음악으로만 국한해도, 제대로 들을 수 있는 건 극소수일 뿐이기 때문이다.

이게 바로 우리 시대의 핵심 질문이다. 무한정이라는 조건에서 과연 문화가 살아남을 수 있을까? 그러나 인터넷의 즉시 접근이 압도적이니만큼, 거기에는 기회도 있다. 어떤 아티스트는 웹의 일렁이는 바다를 항해하면서, 구체적으로는 유튜브라는 엄청난 기억의 벼룩시장을 뒤적이면서 새로운 창조적 가능성을 모색하기도 한다.

필립 글래스의 수제자로 출발한 청년 작곡가 니코 뮬리는 종종 웹에서 원료를 끌어온다. 때로는 유튜브 자료에서 영감 받아 작품을 만들기도 한다. 예컨대 그가 작곡한 바이올린 협주곡은 르네상스 시대 천문학에 기초하는데, 그에 관한 관심은 이제 어렴풋이 키치가 된 칼 세이건의 음성으로 태양계를 설명하는 80년대 교육 영상을 우연히 보고 생겼고, 그 영상은 어떤 익명의 미치광이가 유튜브에 올린 자료였다. 또한 그는 묘하게 진부한 유튜브 영상, 예컨대 어떤 집 뒷마당이나 집안일을 하는 사람을 담은 영상에 곁들일 음악을 만들기도 한다.

플라잉 로터스와 소리의 웹

평론가들이 동의하는 점이 하나 있다. 플라잉 로터스(약칭 플라이로), 본명 스티븐 엘리슨의 음악에는 웹 같은 성질이 있다는 점이다. 『콰이어터스』의 콜린 매킨은 『코즈머그래마』를 "확장하는 포스트 웹 2.0 불협화음… 마치 스포티파이의 모든 음악이 동시에 울리는 디지털 어둠 속을 돌진하는 느낌"이라고 묘사했다. 플라이로는 지역에 뿌리를 두면서도 지리에 구애받지 않는다. 그는 로 엔드 시어리 같은 클럽, 개스램프 킬러나 곤자수피 같은 아티스트, 엘리슨 자신의 음반사 브레인피더 등을 아우르는 LA 음악계의 중심이다. 그러나 플라이로는 허드슨 모호크나 러스티 같은 영국 아티스트를 포함해 대륙 양편에서 불분명하게 형성된 장르 '윙키'(논란의 여지가 많고 인정하는 아티스트도 거의 없는 명칭)로 분류되기도 한다. 그 음악의 슈퍼 하이브리드 유전자에서 두드러지는 가닥은 글리치,* 실험 힙합, 우주적인 70년대 재즈 퓨전이다. 그의 비스듬한 비트 구조와 돌연변이성 훵크 그루브에는 80년대 일렉트로훵크와 전자오락 음악을 떠올리는 형광빛

98

[*] glitch. 1990년대 말 등장한 전자음악 양식.
기기 오작동에 따른 소음이나 잡음을 중시한다.

나는 맨해튼 차이나타운에 있는 뮬리의 아파트에서 점심(능숙하게
조리한 꽃양배추 치즈)을 먹으며 그를 인터뷰했다. 그는 "나이 많은 소년을
유혹하려고 일곱 가지 온라인 신원을 가공했다가 결국 가슴을 칼로 찔려 죽은
소년" 실화를 바탕으로 "인터넷 오페라"를 만드는 중이라고 했다. 유튜브와
웹 전반이 그의 음악에 끼치는 영향을 묻자, 뮬리는 자신이 "인터넷 웜홀"에
빨려들지도 모른다고 말했다. "그래서 웹이 무서운 거다. 조랑말에게 무슨
예술 작품처럼 옷을 입히는 사람을 검색해보면, 결과가 50만 건은 나온다."

　　뮬리의 이름을 처음 알린 『뉴요커』 기사는 그가 웹 2.0 세대 작곡가라는
사실, 즉 그가 컴퓨터 가상 악보에 음악을 써내리는 와중에도 이메일에 답하고,
메신저로 채팅하고, 몇 가지 온라인 게임에 동시 참여할 수 있다는 사실을 크게
다뤘다. 뮬리는 확실히 멀티태스킹 시대의 고등동물이고, 그 접근법도 연상
표류를 즐긴다는 점에서 무척이나 웹 같다. 그는 거기에 '관통 서사'라는
이름을 붙이지만, 사실 그건 반(反)서사에 가깝다. 뮬리의 연구법 역시
작곡법만큼이나 비선형적이다. 그가 "전화번호부에 칼을 꽂듯 엉뚱한

신시사이저 음색과 맵시 있는 리프가 양념으로 뿌려진다. 이런 잡식성이 바로
플라이로와 그 장르를 웹 2.0처럼 만드는 요소다. 엘리슨은 어떤 인터뷰에서
그 접근법을 이렇게 표현했다. "최신 기술뿐 아니라 과거에서도 모든 것을
다 끌어와 하나로 합쳐서 진짜 미친 걸 만들어보면 어떨까?"

　　따라서 그 음악의 시의성은 구성단위(모든 시대와 장소에서 끌어온
요소들)가 아니라 결합 방식(엘리슨은 "우리에게는 기술이 있다"고
의기양양하게 말한다)과 그 방식이 반향하는 감성에 있다. 플라이로는 온라인
문화가 형성한 신경계에 의해, 그것을 위해 만들어졌다. 그 표류하고 산만한
음악은 소리 식탐의 가산 논리를 따라 구성된다. 니컬러스 카는 『얄팍함』에서
"차분하고 집중력 있는… 선형적 정신은 정보를 중첩된 파열처럼 짧고
단절적으로 받아들이고 하사하는 새 정신에 밀려난 상태"라고 말했는데,
이 문장은 『코즈머그래마』 평론 첫 문단으로도 그럴듯했을 법하다. 플라이로
음악에는 독자적 하이퍼링크(한 트랙 안에서도 다양한 양식적 점프컷이
일어난다)와 창(『코즈머그래마』 트랙 하나에는 80개 레이어가 쌓이기도

방향으로 뚫고 나간다"고 설명하는 방법이다. "특정 영역, 예컨대 천문학은
다른 무엇으로 이어지고, 그 다른 무엇은 또 다른 무엇으로 이어진다. 끝없는
과정이다. 시작도 끝도 없다. 서사는 그 사이에 뚫린 경로일 뿐이다."

뮬리가 카네기홀이나 영국 국립 오페라단 같은 세계를 누빈다면, 대니얼
로퍼틴은 전혀 다른 현대음악 환경, 즉 브루클린의 스캇 공연판이나 LP와
카세트만 내놓는 소규모 음반사 등 실험적 언더그라운드 전자음악계에서
활동한다. 하지만 두 재주꾼 모두 비슷한 문화 격변에 반응한다는 점에서는
상통한다. 18~19세기 작곡가의 상상에서 숭엄한 풍경으로서 자연이 차지했던
자리, 20세기에 도시가 차지했던 자리를 인터넷이 대신하는 현상을 말한다.

로퍼틴의 비좁은 브루클린 원룸아파트에는 빈티지 신시사이저와 리듬
박스 장비가 거대한 컴퓨터 화면에서 손이 닿는 곳에 설치돼 있다. 그는 활동
시간 대부분을 실내에서 신시사이저를 두들기거나 웹 서핑을 하며 보낸다.
그가 원오트릭스 포인트 네버 이름으로 내놓는 음반, 예컨대 2009년 『와이어』
선정 최고 앨범 2위에 오른 『균열』(Rifts)은 대부분 신시사이저 아르페지오와

한다)이 포함돼 있다. 반복되는 컷, 스톱 모션, 줌인과 줌아웃으로 점철된
그 음악은 네트에 접속된 의식의 잽싸고 산만한 소리를 들려준다.

『코즈머그래마』를 처음 들은 감상자는 대부분 겁먹거나 압도된다.
『피치포크』의 조 콜리는 그 음악이 "여러 차례 들은 끝에 조각들이 서로 맞아
엉기기 전까지는 끔찍하게 불안정"하다고 묘사했다. 처음에는 나도
『코즈머그래마』를 싫어했다. 결국 진입구를 찾아내기는 했지만, 내가 듣기에
'좋은 부분'은 명쾌하고 확고하며 평온한 순간들이다. 여러 조각으로 구성된
트랙에서 특정 부분, 또는 영화 「코야니스카치」처럼 질주하는 와중에 나른한
선율로 휴식처를 제공하는 「으흠」(Mmmhmm) 같은 트랙이다.

아이러니하게도, 『코즈머그래마』는 고전적인 '그로어'(grower)다.
옛말로 거듭 들어야 마법이 풀리는 앨범이라는 뜻이다. 『코즈머그래마』는
현대의 파열된 디지털 감성을 반영하지만, 그 음악을 즐기려면 아날로그
시대의 명상적 감상이 필수다. 플라이로의 음악은 영적인 효과를 분명히
의도하지만, 명상에 어울리지 않는 초조한 정신 상태를 반영하고

고동치는 시퀀서 패턴을 이용해 비정형적이고 추상적이지만 아름다운 화음을 이루는 연주곡으로 채워진다. 그러나 더 넓은 파문을 일으킨 건 그가 KGB 맨이나 선셋코프라는 가명으로 발표한 '에코 잼', 즉 유튜브를 뒤져 찾은 오디오와 비디오 자료를 매시업한 작품이었다. 특히 크리스 드 버그의 「빨간 옷을 입은 여인」(The Lady in Red)에서 발췌한 짤막한 루프와 80년대 빈티지 컴퓨터 그래픽 애니메이션 「무지개 길」을 결합한 「아무도 없어」(Nobody Here)는 그 자체로 유튜브 히트작이 돼, 몇 달 동안 조회수 3만 건 이상을 기록하기도 했다. 레이디 가가에 비할 바는 아니지만, 그가 속한 언더그라운드 음악계에서 「아무도 없어」는 『스릴러』(Thriller)에 버금가는 대히트작이었다.

　그 매력에는, 크리스 드 버그의 80년대 말 히트곡을 퀴퀴한 감상주의로 여기던 이라도 로퍼틴이 줌인해 들려준 짧은 구절의 황량한 갈망에는 감명한다는 사실이 얼마간 있다. 마천루를 배경으로 형광 무지개 빛 경사로가 앞뒤로 흔들리는 영상 「무지개 길」과 결합했을 때, 그 구절은 괴이하게 우울한 느낌을 자아낸다. 빈티지 "벡터 그래픽과 80년대 캐드캠 비디오아트" 팬인

조장하기까지 한다. 엘리슨은 '코즈머그래마'가 "우주 지도를 그리고 천국과 지옥의 관계를 연구하는 학문"이라고 설명한다. 그가 음악을 통해 '말해주려' 하는 건, 아무리 지옥 같은 세상(모든 게 포르노가 되는 웹의 감각 과잉)이라도 혼돈에 몸을 싣고 통과하는 법만 배우면 천국이 될 수 있다는 점인지도 모른다.

로퍼틴은 그 "습득한 비주얼"에서 "고딕풍 도시 스카이라인"이 "감상적인 무지개"를 짓누르는 모습에 이끌렸다고 한다. 작품은 또한 그 자신이 도시에서 느끼는 소외감을 또렷이 드러내기도 한다. 그래서인지, 크리스 드 버그의 루프는 가슴 아프게 공명한다. "여기에는 아무도 없어…"

로퍼틴이 에코 잼을 시작한 지는 꽤 오래됐다. 사무실 책상을 실제로 벗어나지 않으면서도 지루한 업무에서 탈출하려는 농땡이로 출발한 일이었다. "나는 일과가 정확히 짜인 직장인이었다. 정말 지겨웠다. 그런데 이렇게 유튜브에서 훔친 자료로 음악을 만드는 일은 회사에서도 할 수 있었다. 처음에는 다른 사람에게 보여주려고 만든 게 아니었고, 그냥 하찮은 사무 노동을 하면서 스스로 카타르시스를 느끼려고 벌인 짓이었다." 에코 잼은 단순히 오디오 루프와 비디오 루프를 몽타주하는 작업이 아니다. 로퍼틴은 우선 호소력이 느껴지는 구절을 미세하게 발췌하고—케이트 부시나 플리트우드 맥의 옛 노래에서 그리움이 느껴지는 조각을 잘라내고, 재닛 잭슨이나 앨릭샌더 오닐에서 가슴 아린 부분을 따내고, 유로트랜스 송가에서 몽환적인 보컬만 빼내는 등—거기에 "엄청난 에코 효과"를 덮는다. 그는 "파티를 즐기는 사람이 아니"므로, 음악의 속도를 늦추기도 한다. 휴스턴의 전설 DJ 스크루가 자신의 '망친'(screwed) 믹스 테이프에서 노곤하고 무기력한 속도로 갱스터 랩을 틀던 데서 영감 받은 기법이다. 로퍼틴은 비디오 루프를 느리게 틀기도 하는데, 그 자료는 전부 유튜브에서 찾아 윈도 무비 메이커에서 변환하고 편집한 영상이다. 그가 즐겨 쓰는 자료에는 비디오와 오디오 신기술을 홍보하는 80년대 동아시아나 구 공산권의 TV 광고도 있다. 어떤 에코 잼 작품에는 소련의 젊은 연인 한 쌍이 이중 헤드폰 소켓을 이용해 휴대용 카세트 플레이어 하나를 행복하게 공유하는 장면이 나온다.

로퍼틴은 에코 잼을 뒷받침하는 창조성을 대단치 않게 말한다. "정말 단순한 작업이다. 내가 작가라는 생각은 좀 부담스럽다. 그저 유튜브 곳곳에서 일어나는 일에 한몫했을 뿐이다. 비슷한 짓을 하는 애들이 얼마나 많은데." 그건 사실일지 모르나, 로퍼틴이 창출한 잉여가치는 프로젝트를 바라보는 개념적 틀에 있다. 그 작업은 자본주의 상품, 특히 컴퓨터·오디오·비디오·오락 기술 상품에 묻힌 유토피아주의와 문화적 기억을 다룬다. 로퍼틴은 자신의 에코 잼을 골라 엮은 2009년 DVD『희미한 기억』(Memory Vague) 해설지에서, "어떤 상업적 작품이라도 다 예술적으로 복구할 수 있다"고 주장한 바 있다.

이런 집착은 로퍼틴이 2010년 어떤 음향예술 전시회에 출품한 장편으로 결실을 거뒀다. 유튜브에서 찾은 1994년도 인포머셜 한 편을 해체한 작품이었다. 로퍼틴은 16분짜리 퍼포머 컴퓨터 홍보 영상('애플이 내놓은 가족용 매킨토시, 미래가 여기에')을 30분짜리 에코 잼 교향곡으로 변환했고, 거기에 원작 인포머셜과 같은 '마티네티 가족이 컴퓨터를 장만하다'라는 제목을 붙였다. 작품은 정보 고속도로가 출현해 자동차 고속도로의 지평을 넓히면서 그와 똑같은 해방을 약속하던 90년대 초의 어떤 순간을 포착한다.

원작 인포머셜은 아마도 원작자 자신이 온라인 포트폴리오로 올려놓은 듯한데—물론 이제는 웹에서 인포머셜 장르만 부지런히 큐레이팅하는 팬이나 작가주의 수집가도 충분히 있을 법하지만—웹을 서핑하던 로퍼틴의 눈을 낚아챈 건 원작의 높은 완성도와 "로버트 올트먼 영화 수준의" 연기였다. 로퍼틴이 해체한 버전은 원작의 애잔한 배경음악 한 토막을 손에 잡힐 듯 말 듯 끝없이 반복하는 후렴구로 시작한다. 그러다가 어떤 미끈거리고 울렁대는 소리가 목가적 분위기에 조금씩 침입하고, 그에 맞춰 누군가가 컴퓨터 자판을 쉴 새 없이 두들기는 소리가 더해진다. 끈적대는 소리는 인포머셜에서 가족이 나누는 대화를 그로테스크하게 잡아 늘인 소리로 밝혀진다. "우리는 컴퓨터와 함께 살았어요", "저 밖에는 완전히 다른 세상이 있어요", "컴퓨터는 마치 원래부터 가족이었던 것처럼 우리 집에 잘 어울렸어요"….

로퍼틴은 이 부분을 이렇게 설명한다. "폭발하는 문화적 소음이다. 가족 구성원 각각이 컴퓨터를 갖고 싶다는 욕망과 이유를 밝히면서 모든 목소리와 욕망이 한데 겹친다. 인포머셜은 컴퓨터가 만능 기계라고, 덕분에 가족 전체가 어떤 통일된 개체가 된다고 주장한다. 모든 구성원은 그 기계에서 저마다 필요한 것을 얻을 수 있다. 기계는 가족을 한데 모아 주지만, 동시에 그들의 개성을 드러낸다고 약속한다." 그러나 컴퓨터는 가족 해체의 새로운 단계를 표상하게 됐을 뿐이다. 네트워크에 접속된 가족은 외부 시스템과 난잡하게 뒤섞이고, 원거리 데이터망에 접속된다. 원오트릭스 포인트 네버의 2010년 작 『리터널』(Returnal)에 실린 혼잡한 트랙 「닐 아드미라리」(Nil Admirari)는 그런 생각을 파헤친다. 그 곡은 바깥세상의 폭력이 케이블을 타고 흘러드는 현대 가정, 유독성 데이터로 오염된 가족의 안식처를 소리로 그려낸다. 로퍼틴은 그 가정을 "엄마는 CNN에 꽂혀서 테러 경보에 경악"하고 "아이들은 방에서 「할로 3」 게임을 하며 화성 같은 데서 제임스 캐머런 풍 괴물과 싸우는" 곳으로 묘사한다.

「마티네티 가족이 컴퓨터를 장만하다」는 정보 기술의 불길한 측면을 다루지만, 동시에 그 유혹, 즉 새 컴퓨터나 디지털 장치가 예고하는 밝은 미래를 이야기하기도 한다. 그러나 기술혁신 속도가 워낙 빠르다 보니, 아무리 정든 기계라도 가혹하리만치 순식간에 무용지물이 되기 일쑤다. 개인과 기업이 두어 해마다 정보 기술을 뒤엎으며 쓸모가 없어진 컴퓨터들은 커다란 환경문제가 되고 있다. 로퍼틴은 자신이 "포맷, 쓰레기, 낡은 기술에 관심이 정말 많다"고 말한다. "나는 속사포 같은 자본주의가 우리와 사물의 관계를 파괴한다는 생각에 관심이 정말 많다. 이 모두는 나를 과거로 몰아가지만, 그건 뭔가를 다시 체험하고픈 마음이 아니라 접속하고픈 마음이다. 노스텔지어가 아니다." 그는 '진보' 개념 자체가 이미 과학이나 창조 못지않게 자본주의가 요구하는 경제적 요건이라고 주장한다. 2009년에 발표한 선언문 같은 글에서 그는 선형적 진보에 집착하는 의식을 매도하면서, 대신 "황홀한 퇴보를 위한 공간"을 확보하자고 제안했다. "우리는 애도하려고, 축하하려고, 시간을 여행하려고 과거를 기린다."

　　"인터넷 웜홀"에 빨려 들어간다는 말—니코 뮬리가 웹을 헤매는 상황을 재치 있게 묘사한 말—에도 시간 여행 개념이 있다. 물리학자들이 끝없이 상상한 개념이자 SF에서 즐겨 쓰이는 장치인 웜홀 통로는 시공간 연속체의 주름을 관통하는 지름길을 만들어준다고 알려졌다. 이론적으로 그 터널은 시간 여행 통로로 쓰일 수 있다. 뮬리가 거론한 웜홀 비유는 웹에 유사 천체 물리학적 차원을 더해준다. 웹은 사이버스페이스, 정보와 기억의 우주다. 바로 이것, 즉 시간의 공간화가 바로 아카이브가 작동하는 방식이기도 하다. 아카이브는 잘게 나뉜 공간에 사물을 분배함으로써 자료를 정리하는 체계다. 컴퓨터와 웹은 검색 속도를 엄청나게 높였고, 보관된 장소나 제도적 특권을 불문하고 누구나 과거를 접할 수 있게 했다.

　　뮬리나 로퍼틴 같은 젊은 예술가에게 유튜브는 이상하고 이국적인 문화 유적지를 향한 시간 여행과 "황홀한 퇴보"를 맛볼 기회를 준다. 로퍼틴은 잃어버린 문명을 우연히 발견한 고고학자를 비유로 든다. "유적지에 접근해 벽에 새겨진 상징을 찾는다. 그들의 문화는 어땠는지, 목적은 뭐였는지 추론한다. 일상적 활동이나 운동선수 따위를 조그맣게 그려놓은 상형문자는 그런 문화를 향한 창문이다." 그는 유튜브가 우리 문명의 이미지 은행, "현실 수장고"라고 생각한다. 그는 2~3천 년 후 미래인이 유튜브를 이집트 상형

문자처럼 취급하리라고 상상한다. "근본적으로 그건 우리가 누구인지를 말해주는 자료실이다. 거기에는 우리의 평범한 꿈과 미친 꿈, 우리가 좋아하는 것과 우습게 여기는 게 다 모여 있다. 특히 유튜브를 일기장이나 이상한 고해소로 쓰는 사람이 많다. 슬픈 일이지만, 아름답기도 하다. 결국 사람들에게는 그런 게 필요한 모양이다. 사람들은 바로 그런 걸 후대에 남기고 싶어 한다."

유튜브는 흡사 5년 전에 갑자기 데이터 바다에서 솟아오른 신대륙 같기도 하다. 이 신세계는 점점 더 많은 문화 산물로 채워지면서 갈수록 거대해진다. 지구상 모든 지역과 우리 과거의 모든 틈새, 그리고 이제는 모든 외국 문화의 과거에서 나온 이미지와 정보, 오디오와 비디오가 그곳을 채우는 중이다. 이국적 레트로는 이미 오늘날 밴드가 받아들이는 영향의 지평을 크게 넓혔다. 예컨대 에어리얼 핑크의 『오늘 이전』에 실린 「추억」(Reminiscences)은 80년대 에디오피아 대중가요를 연주곡으로 번안한 곡이다. '다이어튜브'*라는 우스운 제목을 무심결에 단 유튜브 채널을 틀면, 데르그 군사독재 시절 비밀리에 제작된 저예산 동영상과 함께 예시메벳 두발레가 부른 원곡을 감상할 수 있다.

유튜브와 인터넷 전반 덕분에 가능해진 시간 여행에서 결정적인 점은, 사람들이 전혀 <u>뒤로</u> 가지 않는다는 사실에 있다. 그들은 시공간 아카이브 평면에서 수평적으로, <u>옆으로</u> 움직인다. 짧은 반바지 차림 라트비아 소녀들이 소비에트 풍 톰 존스 음악에 맞춰 춤추는 1971년도 예능물 유튜브 동영상과, 시카고의 흑인 소년이 고속 '주크'** 전자 리듬에 맞춰 기묘한 발놀림을 보이는 지금 이 순간의 유튜브 동영상은 참다운 뜻에서 <u>같은 공간</u>에 존재한다. 인터넷은 먼 과거와 이국적 현재를 나란히 놓는다. 접하기가 똑같이 쉬운 그들은 결국 똑같은 물건이 된다. 멀지만 가까운… 낡은 <u>지금</u>이 된다.

[*] DireTube. '끔찍한 텔레비전'이라는 뜻이다. [**] juke. 시카고 특유의 하우스 댄스 뮤직.

3 임의 재생에 빠지다

음반 수집과 물체로서 음악의 황혼

과시적인 소비는 내 취미가 아니다. 근사한 자동차나 값비싼 디자이너 의류나 고급 가전제품은 내 관심을 끌지 않는다. 그럼에도 내가 지난 세월 끔찍이도 많은 재물을 취득했음은 고백해야 할 듯하다. 대부분은 책과 음반이다. 어쩌면 단순한 재물 축적보다는 고상한 취미처럼 보일지도 모르겠다. 그러나 음악광이나 책벌레에 가깝다고는 해도, '비(非)소비자'치고 내가 쇼핑을 엄청나게 한 건 아무튼 사실이다. 실제로 이 분야에서 나는 소비의 명인 격이어서, 찌꺼기에 묻혀 무시되고 방치된 보물을 잘도 찾아내는 편이다.

내가 사는 물건이 대부분 중고라는 점에서, 어쩌면 내게는 흔한 쇼핑몰 좀비와 나 자신의 소비 행태를 억지로나마 구별할 자격이 있는지도 모르겠다. 옷이나 가구, 가전제품 쇼핑은 내게 끔찍이 지루한 일이다. 그러나 다른 쇼핑은 탐험이나 마찬가지다. 나는 아직도 중고품 가게에 들어설 때마다 흥분과 기대에 휩싸이곤 한다. 오랜 세월 찾아 헤맨 물건이나 그간 있는지도 몰랐던 보물을 찾기라도 하면, 그 물건은 상품이라기보다 오히려 가능성을 담은 캡슐처럼 느껴진다.

하지만 최근까지만 해도 나는 자신을 음반 수집가로 여긴 적이 없다. 수집가는 동전, 우표, 골동품 등 희귀한 물건을 소중히 여긴다. 음반 수집가란 7인치 싱글 컬러 비닐판, 일본판 앨범 등 특정 포맷과 포장을 물신화하는 괴짜를 가리킨다. 나는 음악에만 관심이 있었을뿐더러, 수집 자체를 위한 수집은 하지도 않았다. 내 수집 활동은 음악사 지식을 넓히려는 노력, 연구 자료를 확충하려는 노력이었을 뿐이다.

그러던 어느 날, 나는 뺨을 맞은 듯 정신을 차리게 됐다. 내가 모은 음악

아카이브가 어마어마하다는 사실을 깨달은 것이다. 끊임없이 우편함에 밀려드는 증정품을 탓할 수도 있지만, 사실대로 말하자면 나는 록 비평계에 들어서기 훨씬 전에 이미 그 길에 오른 상태였다. 대학 졸업 후 옥스퍼드에서 실업수당으로 연명하던 80년대 중반, 나는 '혹시 몰라서' 공공 도서관 음반들을 테이프로 복사해두곤 했다. 훗날 프리랜서 수입이 생기면서부터는 궁금히 여기던 음반을 죄다 사 모으기 시작했는데, 그중 일부는 창피하지만 여태 포장도 뜯지 않은 상태다. (밝혀두건대, 수집과 브라우징, 그리고 현대어로 빈티지 쇼핑을 연구한 20세기의 대철학자 발터 베냐민이 말한 대로, '읽지 않은 책'이야말로 진정한 애서가의 표식이다. 그가 예로 든 아나톨 프랑스는, 자신의 서재에서 실제로 읽은 책은 10분의 1밖에 안 된다고 태연히 고백하기도 했다.) 아파트의 모든 방 선반과 옷장에 LP가 가득 쌓였고, 지하실 사물함에는 슬쩍 치워둔 음반이 더 있고, 심지어 런던에는 15년 전 미국으로 이사하면서 남은 CD와 테이프, LP, 싱글 판을 보관해둔 임대 창고가 따로 있을 정도니… 이제는 현실을 직시해야 할 테다. 나는 수집가다. 건강한 취미로 관리 가능한 수준을 일찌감치 넘어선 만성 수집가다.

그처럼 엄청나게 축적된 음악은 무의식적 압력을 행사한다. 새로 찾은 음악은 고사하고, 좋아하는 음악조차 모두 들을 만큼 넉넉한 여생이 있는지 궁금해진다. 음악광에게 중년의 위기란 선반에 쌓인 그 모든 잠재적 쾌락이 기쁨을 주기보다 오히려 죽음의 조짐처럼 느껴지는 순간을 뜻한다.

그리고 그건 잔인한 아이러니다. 일반적인 정신분석학 해석에 따르면, 광적 수집은 죽음을 회피하는 방법, 또는 적어도 유아기의 무력감에 근거한 추상적이고 불가항력적인 불안감을 대체하는 방법이기 때문이다. 무의식 논리에 따르면 그 모든 물건은 우리를 상실에서 보호해줘야 한다. 그러나 그들은 결국 상실이 불가피함을 꾸준히 상기시켜줄 뿐이다. 수집가이자 재발매 전문 음반사 체리스톤스를 이끄는 인물 개러스 고더드는, "죽는 게 끔찍히 두렵다"고 밝힌 바 있다. "'내 컬렉션은 대체 어떻게 될까?' 하는 생각 때문이다."

고백하자면, 나도 가끔은 사후에 내 음반이 처할 운명을 걱정하곤 한다. 아내에게는 더 시급한 일이 분명히 있겠지만, 그래도 나는 제발 그것들을 구세군 센터에 넘기지 말라고 당부하곤 한다. 얼마간은 그 컬렉션에 가치가 꽤 있음을 알기 때문이지만, 한편으로는 소중한 판들이 거칠게 취급당하는

음의 세상에 빠지다

상상을 견디기 어렵기 때문이다. 마음속 깊숙한 곳에서 고더드와 나는 우리 자신을 미리 애도하는 셈이다. 음반은 <u>우리 자신이나 마찬가지다</u>. 그들은 우리가 이 행성에서 보낸 시간의 상당 부분, 말로 다할 수 없는 노력과 애정을 대변한다.

끊임없는 갈망

일부 연구에 따르면, 물건 수집 욕구는 7세에서 12세 사이, 즉 사춘기 이전 어린이가 자신을 개체화하고 주변을 통제하려는 시기에 가장 두드러진다고 한다. 강박적 수집의 두 번째 단계는 40대에 찾아온다. 그들 사이의 오랜 기간에는 성격이 다른 수집, 즉 성욕이 이끄는 사냥과 포획이 이어진다. 이 설명은 수집가를 섹스에 무관심한 너드로 보는 전통적 시각을 뒷받침하는 듯하다. 실제로 발터 베냐민은 수집에 "어린아이 같은 요소"가 있다고 지적했다. 그러나 그가 수집을 깎아내린 건 아니다. 오히려 그는 어린이가 놀이, 환상, 몽상, 의인화, 그리기 등 계략으로써 세계를 다시 매혹한다고 경외했다. 베냐민은 수집가를 옹호하며 이렇게 적었다. "… 가장 심오한 매혹은 최종 흥분, 취득의 흥분이 사라지는 순간 개별 항목을 마술의 고리에 붙들어 매는 고정 행위에 있다."

나는 열 살 먹은 아들이 포켓몬 카드를 수집하며 내비치는 기대와 기쁨, 완전한 몰입, 만족을 모르는 열망에서 그런 매혹을 나날이 목격한다. 내 아들 키런은 7~12세 연령대의 한복판에 있고, 40대 남성인 나 역시 인구통계상 2차 수집 활성기에 있다. 아들은 내 수집 활동에 관심이 없고, 새 세트를 살 돈이 필요하거나 최신 카드를 파는 먼 가게에 가려고 구슬릴 때를 빼고는 부모를 포켓몬에 참여시키지도 않는다. 그러나 내가 그의 수집벽에 동참한 적이 한 번 있다. 그가 다섯 살 때 시작한 첫 컬렉션, 버스 노선도 수집이었다.

뉴욕 시내버스는 리플릿 크기로 만든 노선도를 싣고 다닌다. 버스를 탈 때 앞쪽 주머니를 보면 여러 노선도가 꽂혀 있다. 키런은 함께 버스를 탈 때마다 그것들을 집어들기 시작했다. 이내 우리는 버스 정거장을 서성댈 정도로 수집벽을 갖게 됐다. 사람들이 줄 서서 버스에 타는 동안, 나는 주머니 안으로 손을 뻗어 아이에게 없는 노선도를 집어내곤 했다. 버스가 어떤 구간을 다니느냐에 따라 노선도의 형태와 색도 달랐고, 그것들을 양탄자에 펼쳐 놓으면 실제로 꽤 근사해 보이기까지 했다. 키런은 나름대로 알록달록 색칠해

그린 버전을 만드는 등 보충 활동을 벌이기도 했지만, 주목표는 완전한 세트를 갖추는 데 있었다.

버스가 어떤 노선도를 싣고 다니느냐에는 뚜렷한 규칙이 없었다. (실제로 자기 노선도를 제대로 갖춘 버스는 드물었다.) 그러다 보니 키런이 처음 보는 노선도 몇 장을 한꺼번에 얻는 등 성과가 괜찮은 때도 있었고, 빈손으로 내려야 하는 때도 있었다. 머지않아 우리는 지하철로 말하자면 환승역에 해당하는 번잡한 교차로로 출장을 나갔고, 나중에는 브루클린이나 퀸스 등 먼 곳까지 출정하게 됐다. 너무 많은 버스가 동시에 도착해 그 모두를 올라타지 못할 때면, 키런은 흥분하다 못해 압도당하기까지 했다.

수집가라면 누구나 알겠지만, 특정 세트를—음악으로 말하자면 특정 장르를—완성하는 데 다가가면 갈수록 남은 공간을 채우기도 더 어려워진다. 겨울이 다가오면서 수집 작업이 고돼진 탓에 나는 키런의 취미에 조금씩 지쳐갔지만, 더 큰 걱정거리는 출정을 나갈 때마다 같은 노선도만 얻는 일이 되풀이되면서 녀석이 실망하는 일이었다. 성과가 특히 없던 어느 날 작업을

수집 이론

수집에 관한 연구는 생각보다 풍부하고, 질서·신경증·통제·시간·죽음 등 거듭 나타나는 주제도 있다. 특정 인물이 거듭 등장하기도 한다. 발터 베냐민이 자주 언급되는데, 그건 그가 「내 서재를 펼치며」를 썼기 때문이다. 1931년에 발표한 그 수필은, 새 아파트로 이사한 베냐민 자신이 그간 모은 책 수천 권이 담긴 상자를 펼친 경험에서 자극받아, 물건을 손에 넣고 관리하려는 수집 충동을 성찰하며 써낸 글이다. 베냐민은 수집가를 "해산[사물이 혼란스럽게 흩어지는 상황]에 맞서 싸우는" 인물로 보지만, 그 충족할 수 없는 열정 자체가 이미 "혼돈의 언저리에 있다"고 지적한다. 그 결과, 수집가와 그 삶은 "무질서와 질서의 변증법적 긴장"을 특징으로 한다. 겉보기에는 미친 짓 같지만, 베냐민은 건조하고 자조적인 어조로 그 활동에 존엄과 실존적 깊이를 더해준다. 「내 서재를 펼치며」를 쓰던 당시 베냐민은 대작 『아케이드 프로젝트』를 몇 년째 진행하던 중이었다. 강철과 유리로 덮인 공간에서 부티크와 장식품으로 보행자의 천국을 이루던 파리 아케이드에서 따온

마칠 무렵, 나는 아이에게 버스 중앙 차고를 찾아가 남은 노선도를 한 방에 전부 거둬 오자고 제안했다. 잠시 생각하던 키런은 이렇게 답했다. "아니, 싫어 하나씩 모을 거야."

나는 버스 정거장에 서서 놀란 눈으로 아이를 바라봤다. '정말 그 아비에 그 자식이구나.' 만약 내가 필요한 음반을 마술처럼 전부 갖춘 음반점을 마주쳤다면, 나 역시 발길을 돌렸을 것 같다. 진정한 수집가는 끝없는 갈망 상태에 머물기를 원하는 법이다. 수전 스튜어트는 저서 『갈망에 관해』에서 이렇게 주장했다. "수집품을 한 번에 전부 구매하는 일은 용납되지 않는다. 수집품은 차례대로 취득해야만 한다.… 수집품을 '취득하는' 일에는 기다림이 반드시 필요하고, 바로 그 기다림이 수집가의 일생을 또박또박 끊어주는 휴지기를 형성한다." 키런의 경우 그 휴지기는 점점 더 길어졌고, 희열에 대비해 실망의 비중도 점점 커졌지만, 그는 굴하지 않았다.

그러던 어느 날, 아이는 갑자기 관심을 잃었다. 우리가 함께 보낸 시간을 상징하던 버스 노선도들은 결국 봄맞이 집안 대청소와 함께 쫓겨나고 말았다.

제목이었다. 미완성에 그친 『아케이드 프로젝트』는 일종의 컬렉션만을 남겼다. 인용문, 조각 글, 메모 등이 느슨하게 수집된 그의 스크랩북은 다른 책들을 바탕으로 형성 도중에 있는 어떤 책을 보여준다. 베냐민이 여백에 끼적여둔 주석은 컬렉션을 마무리한다.

프로이트도 수집 이론에 자주 등장하지만, 이는 그가 열혈 수집가였고 (1939년 사망 전까지 작은 조각품이나 스카라베 등 골동품을 수천 점 모았다), 그 활동을 정신분석학으로 설명하기가 쉽기 때문이지—그의 수집은 부친이 사망한 직후에 시작됐다—그가 수집이라는 반복 강박을 심리학적으로 설명해서가 아니다. (그는 자신의 저작에서 수집을 거의 언급하지도 않았다.) 그러나 수집에 관한 이론은 프로이트의 해석처럼 들리기 일쑤다. 「수집의 체계」에서 보드리야르는 수집을 자기도취("수집가가 수집하는 것은 언제나 그 자신이다")와 "축적, 정돈, 공격적 보존 같은 행동 양식에서 드러나듯, 항문기로 퇴행하는 현상"으로 설명한다. (이는 옳더라도 다소 진부한 설명 같다.) 그보다 흥미로운 점은 그가 수집품을 사람과 사물, 반려자와 소지품 중간에 있는 존재, 즉 애완동물에 비유한다는 점이다.

수집은 키런의 삶에서 한동안 사라진 듯했다. 그러고는 포켓몬과 함께 돌아왔다. 포켓몬 카드에는 끝없이 늘어나는 애니메이션 캐릭터 동물이 그려 있고, 그들이 엄청나게 복잡한 포켓몬 게임─실제로 게임을 하는 사람은 거의 없는 듯하지만─에서 저마다 지닌 강점과 약점이 표시돼 있다. 그러나 주된 매력은 미적인 측면이 아니다. 사춘기 이전 소년 사이에서, 카드 거래는 사교 수단이다. 또한 포켓몬은 완성할 세트와 희귀 카드, 디자인이 특이한 카드 등을 버젓이 갖춘 체계이기도 하다. 수집가의 심리를 분석한 장 보드리야르와 수전 스튜어트는 진정한 수집의 특징이 '체계성'과 '순차성'에 있다고 각각 정의했다. 두 사람 다 특정 대상의 구체적·내적 성질에 대한 매혹보다 '형식적' 관심이 앞선다는 점에 동의한 셈이다.

포켓몬에 관한 키런의 집착이 개별 카드에 대한 매혹을 넘어서기 시작하자, 그 집착 역시 추상화했다. 그는 서로 다른 기준에 따라 컬렉션을 분류하고 재정돈하는가 하면, 새로 사들이거나 유익한 거래에서 획득한 카드로 컬렉션을 계속 키워나갔다. 유튜브 세계에도 발을 들여놓은 아이는

어떤 이는 수집이 죽음에 대한 공포를 헛되이 대체하려는 시도이며, 뭐든 '무덤까지는 가져갈 수 없다'는 진실을 거부하려는 외침이라고 본다. 예컨대 『소음: 음악의 정치경제학』에서, 자크 아탈리는 "[음반에서] 사용시간*을 비축하는 행위는 근본적으로 죽음을 알린다"고 지적한다. 수집의 5백 년 역사를 연구한 권위서 『영구 소유』에서, 필리프 블롬은 수집가가 흔히 "추억과 영구성을 요새처럼" 쌓아 올린다고 주장한다. 「시민 케인」에 영감을 준 윌리엄 랜돌프 허스트는 죽음을 크게 두려워한 인물이었다. 당대의 여러 부호처럼 그 역시 구세계 보물을 게걸스레 약탈했고, 그 보물 대부분을 상자에서 꺼내지도 않은 채 자신의 저택에 쌓아뒀다. 블롬은 "컬렉션이 크면 클수록, 수집품이

[*] 아탈리는─마르크스의 '교환가치'와 '사용 가치' 개념을 응용해─음반과 연관된 시간을 '교환시간'과 '사용시간'으로 나눈다. '교환 시간'은 음반 구입 비용을 마련하는 데 쓰이는 시간이고, '사용시간'은 그렇게 구입한 음반을 실제로 듣는 데 걸리는 시간이다. 사람들은 교환시간보다 더 많은 사용시간을 갖고 싶어 하므로, 듣고 싶은 음악을 비축하는 현상이 자연히 일어난다.

수집가들이 새로 산 포켓몬 카드 세트를 열고 취득물을 하나씩 보여주며 기쁨이나 실망을 실시간으로 설명하는 동영상에 참여하기까지 했다.

집안 곳곳에 흩어진 카드를 치워야 하는 부모에게, 포켓몬은 아이와 부모를 현금에서 떼어놓으려는 악마의 계략처럼 보인다. 새로 만들어낼 수 있는 캐릭터나 세트가 무한정하다는 점이 특히 악랄하다. 보드리야르는 "수집은 완결하려고 시작하는 것이 아니"며 "컬렉션에서 가장 중요한 항목은 빠진 항목"이라고 주장한다. 포켓몬은 시리즈를 끝없이 연장할 수 있다는 점에서 스포츠 카드를 능가한다. 이론적으로는 자금과 성의가 충분하고 행동만 빠르면 시리즈를 완성할 수도 있다. 그러나 현실적으로는 언제나 더 많은 카드가 디자인되고 제작된다. 따라서 언제나 '빠진 카드'가 있기 마련이다. 욕망의 종점은 손이 닿지 않는 곳으로 늘 도망친다. 그러나 수집 충동은 욕망뿐 아니라 불안과도 연관된다. 그 원동력에는 지배하려는 의지, 질서를 세우려는 의지가 있다. 컬렉션이 완성되면 신경질적 수집 행위 자체로 불안을 대체하는 일에 차질이 생긴다. 죽음과 공허의 유령이 다시 출몰한다.

귀하면 귀할수록" 수집가는 보물과 함께 안치된 파라오를 닮게 된다고 시사한다.

그러나 다른 부분에서 블룸은 수집가를 긍정적으로, 심지어 영웅적으로 묘사하기도 한다. 연금술사들의 우주정신 개념에서부터 헤겔의 '세계정신' (역사의 정신)에 이르는 궤적을 추적하면서, 그는 이렇게 주장한다. "사유물 영역에서 만물의 불가사의와 파급을 포착하려는 시도에는 무엇에든 연금술의 메아리가 남아 있다. 수집이 대상을 음미하는 일을 넘어 의미를 찾으려는, 핵심을 찾으려는 탐구에 도달할 때, 실용적 연금술이 작동한다." 다시 말해, 수집은 이야기 방법이 되기도 한다.

그러나 실제로 수집을 위협하는 건 공허에 대한 공포가 아니라 압도적 풍요인지도 모른다. 수전 올린은 난초 밀렵꾼 존 러로시를 주제로 1995년 『뉴요커』에 써낸 유명한 글 「난초병」에서 이렇게 성찰했다. "생각과 물건과 사람이 너무 많다. 좇을 만한 방향이 너무 많다. 나는 뭔가에 정성을 기울이는 이유가 그러면 세상이 조금 더 만만한 크기로 줄어든다는 데 있다고 믿게 됐다." 올린의 글은 주인공 러로시를 연쇄 수집가로 묘사한다. 약물을 차례로 바꾸는 연쇄 마약중독자나 배우자를 바꿔대는 연쇄 일부일처주의자와 비슷한 뜻에서 연쇄 수집가라는 말이다. 거북이로 시작한 그는 수집 대상을 화석으로 옮겼다가 다시 열대어로 바꿨다. 그러던 어느 날 갑자기 "이제 물고기는 됐다… 그까짓 물고기" 하고 결심한 그는, 다시는 바다로 돌아가지 않겠다고까지 다짐한 다음 새로운 대상을 향해 전력 질주하기 시작했다. 유명한 유령 난초 등 보호종으로 지정된 희귀 난초를 좇는 일이었다.

사람들이 중독을 두고 하는 말은 수집에도 고스란히 적용할 수 있을 듯하다. 어쩌면 수집은 자발적 중독에 가까울지도 모른다. (물론 자신의 선택에 따라 약물에 빠져드는 듯한 마약중독자도 있고, 자신의 열정이 자발적이라기보다 오히려 자신에게 씌운 것, 통제할 수 없는 힘이라고 느끼는 수집가도 있다.) 수집과 중독은 시간과 맺는 관계에서 중첩한다. 중독은 삶을 단순화하고 시간을 구조화하려는 시도에서 무의식적 동기를 얻는다고도 한다. 약물 복용은 존재에 리듬감(구하기, 맞기, 취하기를 반복함)을 부여한다. 시간을 죽임으로써 공허를 채워준다.

자주 인용되는 에세이 「수집의 체계」에서, 보드리야르는 수집이 시간을 길들이는 방법, 시간을 "유순하게" 만드는 방법이라고 말한다. (이 시각은 같은 글 전반부에서 그가 수집품을 애완동물에 비유하며 주인의 확장으로, 자기도취의 말 없는 거울로 보는 데서도 반영된다.) 수집에 관한 이론에서 시간은 자주 나타나는 주제인데, 이는 수집품의 수명이 수집가보다 길다는 점에서 영구성이나 유한성과도 상관있지만, 또한 수집품을 애무하다시피 분류하는 감각적 몽상에서 시간이 느리게 흐른다는 점과도 관계있다. 때로는 수집품의 구체적 속성이 시간의 '비가역성'에 대한 유치한 저항을 격화하기도 한다. 로버트 오피나 앨릭스 시어 같은 이는 오늘날 시각에서 볼 때 태평 성대처럼 느껴지는 시대의 흘러간 포장이나 소비재를 모아 개인 박물관을 세웠다. 시어는 자신의 50년대 잡품 컬렉션이 "미국의 영혼"을 보존하는

방주라고 표현한다. 겨자 통, 수영 모자, 믹서, 장난감 등 정치색 없이 평범한 일상용품은 진실성과 '순진성'의 아우라를 풍긴다. 사람에서는 찾기 어려우나 무생물에서는 찾거나 투사할 수 있는, 믿음직하고 듬직한 성질이 바로 거기 있다.

이런 생각은 일부 음반 수집가 사이에서도 쉽게 확인할 수 있다. 유행이 바뀌거나 스타일이 활력을 잃으며 관련 음악인 군단을 잔인한 망각에 던져 넣는 데 맞서 일어선 그들은 팝 시간의 비가역성에 반발한 배교자에 해당한다. 그러나 만사는 지나가기 마련이다. 당연한 말이지만, 시대는 유한하다.

'시간'에 관해 생각하다 보니, 음반 수집가로서 내가 겪은 한심한 순간이 하나 떠오른다. 구하기 어렵고 값비싼 음반들에 관해 성찰하던 중, 나는 그 음반들이 나온 시점으로 되돌아갈 수 있다면 얼마나 좋을까 상상해봤다. 그러면 일반 신보 값만 주고도 그것들을 살 수 있을 테고, 더욱이 상태가 좋은 판을 구할 수 있을 테니까. 이내 나는 정교한 SF 각본을 공상하기 시작했다. 시간을 여행하는 음반 수집가들이 영겁을 거슬러 희귀 음반을 염가에 사는 공상이었다. 그들은 진짜 음악광일 수도 있고, 출고분을 매점해 미래의 희귀본을 가공해내려는 중개인일 수도 있다. (현재로 돌아온 그들은 그렇게 확보한 음반을 시장 포화를 피해 조금씩 되팔 것이다.) 어쩌면 음반 공장에 잠입해 포장지에 흠집이나 결함을 냄으로써 훗날 수집가들에게 비싼 값에 팔 물건을 가공해낼 수도 있을 것이다. 눈에 띄지 않으려면 시대에 적합한 옷을 신중히 골라 입어야 하고, 시대가 다른 말투나 행동도 삼가야 할 것이다.

그런데 이 얼마나 한심한 노릇인가. 시간 여행 능력이 생겼는데, 하고 싶은 일이 고작 그거라고? 아돌프 히틀러의 요람으로 달려가 그를 목 졸라 죽이는 게 아니고? 1968년 멤피스로 돌아가 마틴 루서 킹에게 모텔 난간에 나가지 말라고 경고하는 건? 링컨의 게티즈버그 연설은 직접 듣고 싶겠지? 고대 로마의 장관이나 지상을 활보하는 공룡을 구경하는 건? 아, 음악에 미친 사람이라고? 좋아… 최소한 함부르크의 비틀스를 보러 가거나, 미래로 날아가 서기 3000년에 유행하는 음악을 알아보면 어떨까?

아무리 많아도 모자란다

뉴밀레니엄 전까지만 해도 강박적 음반 수집은 소수에 국한된 취미였다. LP나 CD 컬렉션 대부분은 수천이 아니라 수백 장 단위였다. 90년대에 나는 다른

사람의 CD 진열장을 몰래 살펴보곤 했는데, 놀라운 점은 그런 컬렉션 대부분이 무계획적으로 형성됐다는 사실(대학 시절 사들인 다소 트렌디한 앨범 다수에 몇몇 고전음악과 재즈가 섞인 모습), 그리고 거의 어디에나 새로운 음악의 유입이 눈에 띄게 가늘어지는 중단 지점이 있다는 사실이었다. 하지만 2000년대에는 새로운 배급 기술과 저장 기술 덕분에 강박적 음악 수집이 주변에서 주류로 확산한 듯하다. 그건 현대판 전설이 되다시피 했다. 휴면기에 접어들거나 꺼졌던 음악열이 아이팟 덕분에 재점화됐다는 간증이 이어졌다. 아이팟을 통해 새로운 음악을 게걸스레 찾고 과거에 몰랐던 영역을 탐구하게 된 이들은 두 번째 사춘기를 맞이했다. 아이팟/아이튠즈와 기타 무수한 음악 접근 경로(스포티파이, 랩소디, 불법 파일 공유 등) 덕분에, 사람들은 단순한 감상이 아니라 음악을 분류하거나 재생 목록을 작성하는 일과 같은 수집의 즐거움에서 그 '단점', 즉 자료를 찾는 물리적 수고나 저장 공간을 확보하고 컬렉션을 관리하는 문제를 분리할 수 있었다.

새로운 기술은 골수 수집가에도 당연히 영향을 끼쳤다. 인터넷을 통한 판매는 음반 중개인에게 큰 혜택을 주었지만, 또한 현실 세계 점포나 시장에서 음반을 살 때 느꼈던 낭만이나 우연한 대발견을 앗아가기도 했다. 이베이, 디스코그스, 팝사이크, 젬 같은 온라인 검색·경매·가격 비교 시스템은 수집 경험을 근본적으로 바꿔놓는 한편, 중고 음반점에서 싼 물건을 찾을 가능성도 줄였다. 이제 원래 소유자가 마우스 클릭만 몇 번 하면 팔고자 하는 물건의 시가를 알아낼 수 있기 때문이다.

이베이는 갖은 수집 활동을 확산하는 데 일조했고, 뭐든지 모아두고 싶은 충동과 제한된 생활공간이 상충한 결과 창고 산업이 번창하기에 이르렀다. 미국에서 창고 산업은 지난 10년간 7백 퍼센트 팽창하면서 고속 성장 업종에 속하게 됐다. 런던에 창고를 둔 나처럼, 수집 습관을 줄이거나 이미 손에 넣은 물건을 처분하지 않으려고 기꺼이 돈을 쓰는 이가 많은 모양이다.

수집 문화를 기록한 자료는 전설적 기능장애인 이야기, 너무 멀리 나간 사람들 이야기로 가득하다. 나도 광기에 가까우리만치 열정적인 사람을 몇몇 만난 적 있지만, 그중에서도 특히 두드러진 인물이 바로 옥스퍼드 대학 시절 친구 스티브 미컬레프였다. 스티브는 런던 남동부 버먼지의 노동계급 출신으로, 옥스퍼드의 노조 연맹 학교 러스킨 칼리지를 장학생으로 다녔다. 명석하지만 구제불능의 무정부주의자였던 스티브는—원년 펑크 로커였으며,

전설적 DIY 팬진 『스니핀 글루』를 만들던 집단 소속이었다—그 기회를 활용해 성공을 꾀하기는커녕, 끝없는 다다주의적 난동으로 젊음을 탕진했다. 장학금을 받으면 일주일 만에 앨범에 써버리기 일쑤였다. 그는 '이국성'이 유행하기 10여 년 전에 벌써 아서 리먼의 가짜 폴리네시아 이지 리스닝 고전 『타부!』(Taboo!)를 사들인다든지, 환각제에 취해 주문을 외는 아마존 주술사 음반을 모으면서 오늘날의 현지 녹음 유행을 예견하는 등, 시대를 훨씬 앞선 수집가였다. 그러나 그의 발견에는 무작위적인 면이 있었다. 미컬레프는 거대 저인망처럼 무차별적이고 광적인 쇼핑을 통해 바닥을 훑으며 무시해도 좋을 만한 음악을 죄다 건져 올렸고, 그렇게 얻은 관악대 연주, 스코틀랜드 고산지대 춤곡, 동요, 온갖 감상적 경음악 등 차마 들어줄 수 없는 쓰레기 더미에서 보석 같은 작품을 찾아내곤 했다.

미컬레프는 분명히 음악을 사랑했고 그 많은 음반을 기꺼이 소유했지만, 그가 음반을 대하는 태도에는 점잔 빼거나 호들갑 떠는 면이 전혀 없었다. 그가 살던 다세대주택 다락방에는 포장도 없이 시골집 지붕널처럼 겹겹이 쌓인 LP 바닷물이 정강이 높이까지 차올라 있었다. 턴테이블에서는 난방기에 기대놓은 탓에 기괴하게 휘어 괴상하게 주름지고 구부러진 판이 조용히 돌면서 불길한 효과음을 자아내곤 했다. 미컬레프는 음반을 사면 세 가지 회전 속도로—33, 45, 78로—모두 판을 틀어봄으로써 음반에서 오락적 잠재성을 최대한 뽑아 내려 했다. 결국 급히 이사하게 된 그는 자신의 컬렉션을 친구들에게 나눠줬고 그들 손에서 그 음반들은 잊히고 말았다.

미컬레프에게는 맹렬한 수집가의 다른 측면, 즉 지독한 저장·분류 강박이 전혀 없었다. 이언 매큐언의 단편 「입체기하학」에서, 애정에 굶주린 여인은 무뚝뚝한 골동품 수집가 남편을 이렇게 야유한다. "당신은 개똥에 꼬인 파리처럼 역사 위를 기어다니잖아." 진지한 수집가 문화는—레코드 페어, 가격 안내서, 디스코그래피, 경매의 세계는—파리 왕국이나 마찬가지다.

『레코드 컬렉터』나 『골드마인』 같은 잡지를 펼치면 속이 메스꺼워진다. 거기서 엿보이는 건 음악을 향한 순수한 헌신에서 출발했으나 어쩌다 보니 본래 목적에서 벗어나 고삐 풀린 욕망의 쳇바퀴가 돼버린 편집광, 그 오도된 열정이다. 그런 지면에는 특정 밴드가 내놓은 음반(리믹스, B면, 60년대 모노 7인치 믹스 등등)은 물론 해적판(삭제된 트랙, 데모, 비공식 실황 앨범)까지도 모조리 축적하려는 완벽주의자들이 있다. 적어도 그 바탕에는 모든 변주와

모든 버전을 다 들어보려는 욕망이 있다. 그러나 그 너머에는 정말 핵심을 놓친 사람들, 즉 채색 LP나 홍보용 음반, 표지나 수록곡 순서가 다른 국외판, 시험판 등등 모든 포맷과 포장까지 다 긁어모으려는 수집가들의 애처로운 세계가 있다. 수렁 깊이 들어가보면, 공연 프로그램, 순회공연 포스터, 배지, 보도 자료, 입장권, 홍보물, 기념품 등 잡품이 거래되는 시장이 있다.

팬 현상을 선구적으로 분석한 버모럴 부부라면, 강박적 수집이 이른바 '소비자 신비주의', 즉 팝 스타를 말 그대로 우상화하는 현상에 속한다고 진단할 테다. 수집은 만남을 대신해주고, 과소비를 통한 완전 소유의 환상을 제공한다. 그러나 아빌라의 테레사를 연상시키는 수집가는 드물다. 오히려 그들은 신비주의적 성향을 꽁꽁 숨긴 채 건조하게 웅얼대는 경향을 보인다. 예컨대 수집가들은 '기록'이 부족하다고 늘 불평한다. 『골드마인』한 호에서 이런 시각의 귀류법을 본 기억이 난다. 바이브레이터스가 1976년 휴대용 카세트로 녹음한 실황을 열광적으로 평하던 조앤 그린은, 그 음질이 형편없는데도 이렇게 주장했다. "로큰롤에서 너무나 많은 결정적 순간이 영원히 잊힌 현실에서, 아무리 들어주기 어려울 정도라도… 이런 녹음은 그 존재만으로도 축하할 일이다."

"순간은 덧없고 기록은 영원하다"는 말은, 생명 없는 스튜디오가 아니라 공연에서 노래의 정수가 실현된다는 생각과 더불어, 해적판 음반의 큰 매력이 된다. 밥 딜런이나 그레이트풀 데드 같은 일부 아티스트는 실제로 같은 노래라도 무대에 따라 끝없이 다양하게 연주한다. 그러나 록 밴드 대부분은 즉흥연주 능력도 없고, 관심도 별로 없다. 오히려 자발성의 불꽃은 노래 사이사이에 던지는 농담에서 터진다. 그러나 노장 해적판 수집가 로저 세이빈이 지적한 대로, 거기서도 중복이 일어날 수 있다. "블랙 사바스 해적판에서 오지 오스본은 관객에게 '취하세요?' 하고 묻곤 했다. 청중은 '네!' 하고 소리치고, 그러면 오스본은 '나-도-요!'라고 답한다. 처음에는 웃기지만, 서로 다른 해적판 열 장에서 매번 같은 말을 들으면 웃음이 가신다." 그렇다면 팬들이 『골드마인』의 빽빽한 전면 광고를 훑으면서 중개인이 내놓은 스프링스틴 해적판 1백17장 따위를 살피는 동기는 뭘까? 이는 여섯 단계 코스를 마친 대식가들이 같은 음식을 더 먹으려고 화장실에 가서 그간 먹은 것을 토해내곤 하던 로마 시대 연회를 연상시킨다.

강박적 수집은 아스퍼거 증후군이라 불리는 가벼운 자폐증을 떠올리기도

한다. 아스퍼거 증후군에 걸리면 인간관계에 어려움을 겪고 물건들이
제자리에 있어야 한다는 강박을 느끼거나 불가사의한 지식에 빠져드는 증상이
동시에 나타난다. 온라인 음악 팬의 극단적 행태를 보면, 카탈로그 일련번호와
구성원 변화, 녹음 세션 세부 사항, 공연 장소와 날짜—때로는 공연마다 조금씩
다른 연주곡 목록까지—같은 자료를 쌓는 모습에서 아스퍼거 같은 면이
드러난다. 영국에서는 그런 부류의 사실광 팬을 두고 '트레인스포터'라는 말이
쓰인다. 토요일마다 기차역에 나가 플랫폼에 출입하는 열차의 일련번호를
기록하는 10대 청소년에서 따온 말이다. 트레인스포터는 핵심을 놓친 사람,
즉 실제로 중요한 것(여기서는 음악 자체)에서 열정이 빗겨나 의미 없는
자료를 비축하는 일에 에너지를 쏟는 사람을 뜻한다.

　　트레인스포터를 옹호하는 주장도 있다. 말하자면 '혼비 이론'이다.
트레인스포팅은 정서적으로 억압당한 남성이 실제 관계는 맺지 않으면서
관계를 추구하는 방법이라고 한다. 스포츠건 음악이건 간에, 그런 외적 강박은
남성에게 열정의 안전한 출구, 즉 섹스·사랑·연애처럼 지나치게 현실적인
관계는 피하면서도 정서적으로 흥분할 수 있는, 심지어 눈물마저 흘릴 수 있는
대상을 제공해준다. 『심한 흥분』, 『하이 피델리티』, 『벌거벗은 줄리엣』 등
닉 혼비가 쓴 소설은 복잡하고 위험한 어른 세계에서 도망쳐 강박적 애호가의
정연한 세계에 숨은 남성성을—얼마간은 지은이 자신을—비판한다. 필리프
블룸이 지적한 대로, "느낌을 고수하기, 묻어두기, 간직하기, 포기하지 않기 등
정서적 결핍의 특징과 수집의 언어는 여러 면에서 겹친다." 중요한 말이 하나
빠졌다. 정서적으로 무너진 상태를 스스로 추스르라는 뜻의 구식 영어 표현
'collect yourself'다.

　　내가 아는 열혈 수집가 대부분은 가정이 있거나 안정된 교제를 하는
사람이지, 친밀한 관계나 헌신이 두려워 도망치는 부류가 아니다. 그들의
수집가 자아가 억류된 사춘기를 표상한다면, 그건 비교적 성숙한 정서 생활과
나란히 유지되는 지체(遲滯) 보장 구역, 즉 '너드 생활 성역'인 셈이다. 언젠가
직업적 선동가 엘리자베스 워첼은 여성 역시 외모와 건강과 연애에 관한
강박에서 벗어나 덜 인격적인 대상에 집착하는 편이 낫다고 주장한 바 있다.
그는 실제로 여성도 브리짓 존스보다 혼비 월드의 트레인스포터에 가까울
때 더욱 행복해진다고 제안한다.

　　여성이라고 수집하지 않는다는 뜻이 아니다. 미술품, 골동품, 빈티지 의류

인형 등을 모으는 여성은 많다. 수전 피어스가 조사해본 결과, 실제로 자신을 수집가라 칭하는 사람 중에는 남성보다 여성이 조금 더 많다고 한다. 그러나 같은 연구를 보면, 통제할 수 없으리만치 수집에 집착하며 수집 자체를 삶으로 삼는 인물은 대체로 여성이 아니라 남성이라는 사실도 알 수 있다. 아무튼 음반 수집은 확실히 남성이 지배하는 영역이고, 이 점은 레코드 페어 가판대나 통로를 슬쩍 엿보기만 해도 알 수 있다. 음반 수집에 관해 예리한 논문을 몇 편 쓴 캐나다의 학자 윌 스트로는 다큐멘터리 영화 「비닐판」 감독이 자신을 인터뷰하며 밝힌 바, 감독이 무진 애를 썼지만 결국 인터뷰에 성공한 수집가 1백 명 가운데 여성은 다섯 명밖에 없었다고 전한다.

　스트로는 음반 수집이 지식과 변별력을 지배 수단으로 삼는 대안적 남성성을 제공한다고 주장한다. 그 점은 지도력이나 체력 같은 전통적 남성상이 부족하거나 스스로 그렇다고 느끼는 이에게 호소력을 발휘한다. 너드는 권위를 부리지 않는다. 그들은 취향과 문화적 식견을 통해 권위자가 된다. 그들은 희귀 음반을 구하거나 은밀한 지식을 얻으려고 애쓴다. 여기에는 물리적 노력(중노동과 불편, 먼지 쌓인 지하실에서 곰팡이 슨 상자들을 뒤적이기)이 동원되기도 하지만, 그보다 필요한 건 인내력과 정신력이다. 무명성은 영웅적 아우라를 띨 수 있다. 그건 지하의 약자들, 상업성 없는 음악을 옹호한다는 뜻이기 때문이다. 또한 스트로가 밝힌 대로 수집은 모험처럼, "사라진 스타일… 황무지로 떠나는 탐험"처럼 보일 수도 있다. 그러나 어째서 이 특정 영역은 그처럼 성별을 가릴까? 남성이 여성보다 깊이 음악을 사랑한다는 증거는 없다. 여기서 두드러지게 남성적인 질환이 있다면, 그건 실제로 사람을 지배하는 힘을 거꾸로 지배하려는 충동과 관계있는 듯하다. 음악을 체계적 지식의 격자에 가두면, 음악에서 가장 근사한 효과인 자기 상실에 빠지지 않고 자신을 지킬 수 있을 듯하기 때문이다.

　예로부터 음악은 인생의 사운드트랙으로 여겨졌다. 애청곡은 프루스트적 계기처럼 개인을 행복한 추억에 실어 보내는 기념곡이 된다. 그러나 수집가의 강박은 실제 삶에서 벌어지는 일과 점차 무관해진다. 내 수집가 친구들은 컬렉션에 관한 서사를 구축할 때 흔히 전환기나 '인생을 바꿔준'—즉 음악에 관한 생각을 바꿔놨거나 새로운 강박적 소비의 가능성을 열어준—음반을 이야기한다. 여느 강박(예컨대 스포츠)과 마찬가지로, 음반 수집은 연애, 가족, 친구 등 '현실' 생활과 병행하는 제2의 삶으로 작동한다.

내가 아는 수집가 한 명은 '사냥의 짜릿함'을 이야기한다. 스트로가 지적한 대로, '사냥'은 다른 면에서 여성적 활동에 해당하는 '쇼핑'을 남성화한다. 수집을 보물이나 탐사와 결부하는 어휘도 있다. 수집가 잡지 『골드마인』이나 '세계 전자음악 장터'의 약자 '젬'이 그런 예에 해당한다.*

음반 수집은 뜻하지 않은 만남을 낳는다. 일상적 충동구매가 격화한 형태로서 수집은 쓰레기 더미에서 값진 물건을 찾아내는 짜릿함을 계시처럼 선사한다. 묵은 음반이 CD로 재발매돼 구하기 쉬워지면, 매력도 그만큼 줄어든다. 수집가는 숨겨진 보물이 (아직도) <u>어딘가에</u> 묻혀 있다는 생각에 매달린다. 중개인과 수집가는 상호 신용 사기에 동참한 꼴이 된다. 이류 음반에 거액을 쏟아부은 수집가에게는 그 음반이 특별하다고 자신을 속일 동기가 충분히 있다. 확신을 얻은 이는 다른 사람도 확신시킬 수 있다. 그러면서 평판과 가격의 순환 팽창이 일어나고, 덕분에 앨범은 '잊힌 고전' 지위를 부당하게 획득한다. 결국 삼류 음반 원판이 천문학적 가격에 거래된다.

셰리티는 자기 집부터**

인터넷과 MP3 문화는 은밀한 지식 개념을 확대했고, 동시에 약화했다. 이제는 비교적 적은 시간과 돈과 노력만 들여도 누구나 엄청난 음악 컬렉션을 모으고 전문 지식을 접할 수 있다. 한때 존재했던 제약, 즉 생활공간과 비용의 한계는 이제 사라졌고, 덕분에 더 많은 사람이 강박적 수집가가 됐다.

2000년대 중반까지만 해도 나는 공짜 음악 세계에 뛰어들지 않았다. 냅스터 같은 파일 공유 커뮤니티나 모피어스·카자·그록스터 등 그 뒤를 이은 분산형—더욱 적발하기 어려운—시스템에도 발을 들여놓지 않았다. 파이리트 베이가 개척한 토런트는 '잠수', '소리에 빠져 죽기', '심리적 댐 허물기' 등을 연상시키면서 나를 다소 머뭇거리게 했다.*** 이런 나를 마침내 끌어들인 건 새로 출현한 '앨범 전곡 블로그'였다. 그런 블로그에 특정 아티스트나 무명 음반에 관한 글이 실리면, 그 글에는 종종 메가업로드나 미디어파이어, 래피드셰어 등 파일 호스팅 서비스의 해당 음원 다운로드 링크가 붙곤 했다. 파일 호스팅 업체 대부분은 유료 회원 가입을 권유하려고 지연 장치나 제한을—예컨대 한 번에 파일 하나만 다운로드할 수 있다든지—두지만, 가입한 서비스가 하나만 있어도 원하는 파일은 쉽게 다운로드할 수 있었다.

[*] '골드마인'(Goldmine)은 '금광'이라는 뜻이고, '젬'(Gemm)은 '보석'이라는 뜻의 영어 단어 'gem'을 연상시킨다.

[**] '남을 돕기 전에 자기 집부터 돌봐야 한다'는 뜻의 관용구 'Charity begins at home'에 빗댄 말.
[***] 'torrent'는 '급류'를 뜻한다.

일부에서는 이런 블로그 네트워크를 '셰리티'(sharity)라고 부른다. '공유'(share), '자선'(charity), '희귀품'(rarity) 세 단어를 합친 말이다. 셰리티라는 공짜 노다지에는 쉽게 구할 수 있는 주류 식단(아이언 메이든의 모든 음반? 핑크 플로이드의 마지막 데모 해적판? 말만 하시라)에서부터 가장 은밀한 신비(서아프리카 기타 팝 카세트, 80년대 파워 일렉트로닉스 1백 장 한정판 테이프, 라이브러리 음반사 카탈로그 전체 등)에 이르기까지 없는 장르가 없다.

셰리티의 기풍은 포크 전문 블로그 『타임 해스 톨드 미』의 일본인 운영자가 자료 선정 기준을 설명하며 밝힌 "가장 훌륭한 음악, 가장 희귀한 음악"이라는—마치 둘이 같은 성질이라는 듯—말로 꽤 깔끔하게 요약된다. 1년 남짓한 기간에 『타임 해스 톨드 미』는 수집가의 정력에 힘입어 영국 포크 (인크레디블 스트링 밴드처럼 트렌디한 사이키델리아가 아니라 양털 스웨터 차림에 나무를 깎고 파이프 담배를 피우는 진짜 전통음악, 시릴 토니 같은 음유 시인)에서부터 프랑스 포크, 네덜란드 포크, 퀘벡 포크, 기독교 포크, 심지어

수집 가치 없는 음반

먼지 쌓인 중고 LP를 닳도록 연구하며 너무 시간을 많이 보낸 부작용인지, 몇 년 전에 나는 '시대를 불문하고 수집 가치가 가장 없는 앨범'이라는 생각에 몰두한 적이 있다. 지난 세월 내 손가락에 먼지를 가장 많이 묻힌, 가장 좋아하기 어려운 앨범을 말한다. 2000년대 초에 나는 지나치게 지적인 게시판 '음악을 사랑해'에 그 질문을 올리면서, '수집 가치 없는 앨범'을 단순히 나쁜 음악이 아니라 수요보다 공급이 많은 음반으로 구체적으로 정의했다. 흔히 메가플래티넘 블록버스터의 후속작이 그런 앨범이 된다. 자신감 있게 수백만 장을 찍었는데 막상 실적은 끔찍하게 떨어지는 경우다. (레드 제플린의 『현존』 [Presence]이 고전적인 예다.) 일부는 아직도 수백만 장이 남아 비닐 포장이 씌워진 채 한쪽 모서리가 잘려 나간 상태로—미국에서는 '컷아웃'(cut-out)이라 불린다—영겁을 떠도는 신세다. 실제로 인기는 있었지만 나이를 고약하게 먹었거나 대중 취향의 변덕에 희생당한 앨범도 '수집 가치 없는 앨범'이 될 수 있다.

기독교 사이키델릭 포크까지 섭렵하며, 역사의 구멍을 뒤적이는 여행을 이어왔다.

음반 수집의 동기는 본디 "아무에게도 없는 것을 갖고 싶다"였다. 그러나 셰리티가 출현하면서 그 동기는 "아무에게도 없는 것을 입수했으니, 이제 모두가 그것을 가질 수 있게 하겠다"로 바뀌었다. 여기에는 쿨하고 독특한 취향을 과시하려는 욕망과 경쟁적 아량이 묘하게 뒤섞여 있다. 셰리티 블로그가 이전의 P2P 파일 공유 커뮤니티와 다른 점은 그 과시욕에 있다. 지식은 문화 자본이 됐고, 현실 세계에서 정체가 베일에 싸인 블로거들은 그 세계에서 '명사'가 됐다.

예컨대 절판되거나 몹시 희귀한 음반을 왕성히 공급하면서 정당하게 유명세를 탄 블로그 『뮤턴트 사운즈』를 보자. 2007년 1월 '짐'이라는 인물이 시작한 이 블로그는 금세 집단 블로그로 확장했고, 덕분에 맹렬한 게시 속도를 유지하면서도 취급하는 괴짜 음악의 범위를 넓혀 나갈 수 있었다. 다른 최고 수준 셰리티 블로그처럼 『뮤턴트 사운즈』 역시 희귀 자료를 찾는 일뿐 아니라

내 질문에 대한 답변은 대서양 양편에서 흥미로운 차이를 보여줬다. 미국에서 인기 없는 앨범에는 영국에 거의 영향을 끼치지 않은 예가 다수 있었다. 실스 앤드 크로프츠, 앨런 파슨스 프로젝트, 스틱스, 척 맨지오니, 아시아, 밥 시거 등이 그런 예다. 영국에는 나름대로 장난스러운 노래와 사라진 10대 아이돌, 경음악으로 이루어진 반(反)신전이 있었다. 차스 & 데이브, 머드, 브로스, 제프 러브, 리오 세이어, 베르트 켐페르트, 위니프리드 앳웰, 미시즈 밀스 등이 그에 속한다. 그러나 양편을 통틀어 수집 가치가 가장 떨어지는 앨범의 영예를 차지한 작품은 허브 앨퍼트의 『휩트 크림』(Whipped Cream & Other Delights)이었다. LP를 뒤져본 사람이라면 끈적한 크림 뒤에 벗은 몸을 숨긴 유치한 표지가 끔찍하게 익숙할 것이다.

'일단 한번 싸놓고 보자' 하는 음반 업계의 태도 때문에, 시장에는 상당히 많은 똥이 쌓인 상태다. 얼마 전 블로거 켁-W는 중고품 상점에 "방치된 상품의 낙원"을 샅샅이 훑다가 눈치챈 "불명예" 음반의 경향에 관해 글을 쓴 바 있다. 사람들이 뚜렷한 이유 없이 갑자기 갖다 버리는 음반에는 뭐가 있는지

그것을 제시하는 데에도—고품질 음원에 화려하고 정교한 표지 스캔 이미지를 곁들여 가며—정성을 기울인다. 『뮤턴트 사운즈』의 정보원 에릭 럼블로(셰리티에서는 보기 드물게 실명을 기꺼이 밝힌다)는 이 모든 노동의 동기가 "자아 확장성 이타심"에 있다고 본다. "블로그 저자들은 '권위자'로 등극해 나름의 자그마한 쿨 왕국을 지배한다." 이 말은 다소 허영기 있고 거만하게 들리지만, 거기에는 "수십 년 묵은 비전(祕典)의 수문을 열어 일반인이 그것을 숙독하게 하는" 편리한 부작용이 따랐다. 럼블로는 이처럼 폭발적으로 "풀린" 비밀이 새로운 세대의 "모험적 음악 창작"으로 이어지리라 예견한다.

　　『뮤턴트 사운즈』의 창시자 짐은 음반 수집가와 음악 애호가를 구별한다. 사실 이는 온·오프라인을 통틀어 음반 수집가들이 흔히 나누는 구분이다. 그들은 희귀품 자체를 위해, 특히 포맷이나 포장에 집중해 희귀품을 좇는 사람과 단지 음악을 사랑하고 다른 사람을 즐겁게 하려는 사람을 종종 구별한다. 그처럼 음악 애호가를 자처하는 이도 레코드 페어나 판매 세트 목록을 검토하는 데 상당한 시간을 보내지만, 그럼에도 '수집가용 쓰레기'라는 말은 깎아내리는 뜻으로 쓰이곤 한다.

살핀 글이었다. 그렇지만 세월에 굴하지 않는 앨범도 있다. "폴 영, 테렌스 트렌트 다비, 파이브 스타 등 일부 아티스트는 '비유행'에서 벗어나는 법이 없는 듯하다." 그러나 실패한 제품의 운명을 처음으로 진지하게 숙고한 평론가는 캐나다인 학자 윌 스트로였다. (그러니까 우리 모두 발터 베냐민의 발자취를 엉금엉금 좇는다고 말할 수도 있겠다.) 2001년 써낸 글 「탈진한 상품들: 음악의 물질문화」에서, 스트로는 사람들이 상자를 뒤질 때 그냥 지나쳐버리는 물건을 논한다. 그는 문화 가공물이 "지속하며 유통되는" 곳, 즉 물리적 형식이 자연 분해를 거부하는데도 가치는 급감하는 평행 경제권(차고 장터, 중고품 할인점, 벼룩시장, 좌판 시장, 마당 장터)의 출현에 주목한다. 뉴욕에서 이 경제권의 최하층은 길거리에 좌판을 펴고 때 묻은 LP(보도 격자를 따라 누워 햇볕을 쬐며 휜 모습)와 흠집 난 문고판 책, 헌 잡지, 반쯤 고장 난 가전제품, 옷가지 등을 벌여놓고 장사하는 용감한 상인들 차지다.

　　스트로의 고향 몬트리올에서는 일반적인 품목(70년대 소프트 록 싱어 송라이터, 가벼운 프로그레시브, 헤어 메탈, 보급판 고전음악, 이류 뮤지컬,

셰리티 주창자들은 오랫동안 무시당한 작품이 블로그에 소개된 덕분에 재발견되거나, 때에 따라서는 공식적으로 재발매되기도 한다는 점을 흔히 강조한다. 그러나 이미 무료로 다운로드한 음악이 재발매돼 나왔다고 굳이 돈 주고 살 사람이 얼마나 될까? 나만 해도 이미 다운로드한 음악을 다시 사는 일은 흔치 않다. 사실 셰리티뿐 아니라 인터넷 전반이 내가 음반 수집에서 느끼던 재미를 망쳐놓고 말았다. 중고 음반점에서 쿨하거나 솔깃한 물건을 봐도, 이제는 "아마 웹에서 찾을 수 있을 텐데… 두 번 들을까 말까 한 물건을 20달러나 주고 사서 괜히 쌓아둘 필요가 있을까?" 하는 생각이 자주 든다.

웹에서 다운로드하는 음악은 비용도 들지 않고, 파일 크기도 무시할 수 있으리만치 극미하다. 다운로드를 즐기는 이가 만성적 폭식증에 빠져든다는 점은 비밀이 아니다. 하드디스크를 더 살 필요만 없다면, 사소한 호기심이라도 파고들지 않을 이유가 없다. 하지만 더욱 흥미로운 점은 셰리티 블로거들 자신이 역폭식증에 시달린다는 점이다. 어떤 블로그는 방문자가 도저히 따라갈 수 없을 정도로 빨리 음악을 쏟아낸다. "익스트림 뮤직" 블로그

클럽 음악 등)에 퀘벡 지역 특산물이 더해진다. "몬트리올에서 제작된 가짜 티후아나 관악, 프랑스어로 녹음된 하와이 음악, 1976년 올림픽 기념 디스코 심포니" 등이 대표적이다. 그러나 세계 어디서건 그처럼 서글픈 가두 행진에서는 팝 문화의 그림자 역사, 즉 거래량이 상당한데도 공식 역사에는 편입되지 못하는 쓰레기의 역사를 볼 수 있다. 20세기에 비정상적 수량으로 쏟아져 나온 음반 대부분은 여전히 이 세상에 존재한다. 음반은 종이처럼 펄프로 환원하거나 유리병처럼 재활용할 수 없다. 음반을 쓰레기로 배출하는 사람도 많지 않다. 그들은 음반에서 '타인'를 위한 가치라도 찾으려 애쓰고, 일부는 중고품 상점에 넘기거나 학내 바자회처럼 가치 있는 기회에 기증하기도 하지만, 대부분은 공간만 차지하는 애물단지로 남는다.

누구에게도 사랑받지 못하고 어떤 컬렉션에도 속하지 못하는 음반을 통틀어 '디젝션'*이라 부를 만하다. 사실은 주인이나 가정이 있는 음반보다 고아 처지가 된 디젝션이 더 많을지도 모른다. 하지만 음반 수집 충동에 은밀한 지식 애호가 결합한 끝에, 그 취향의 불모지를 유람하는 이도 나타났다. 몇몇

[*] dejection. 본디 '낙담'을 뜻한다.

『시크니스 어바운즈』는 내가 접한 세러티 블로그 중에서도 과격한 편에 속한다. 블로그를 운영하는 \m/etal\m/inx는 "'좀 천천히!!!', '너무 빨라요!' 같은 댓글을 받은 적이 있다"고 털어놓는다. 어떤 세러티 블로거는 완벽성에 집착하는 듯 특정 아티스트 디스코그래피를 마지막 B면 모음집과 곁가지 7인치 판까지 모두 발라내려는 충동을 보이기도 한다.

내가 음악 공유에 처음 들어섰을 때 특히 매혹적이었던 건 두문불출하는 괴짜들과 막다른 골목에 둥지를 튼 커뮤니티였다. 마음속으로 그들은 자신들이 나눔을 실천하는 성인이라고 생각하고, 그래서인지 악성 댓글이 달리거나 음반사 또는 음악가가 법적인 조치를 거론하면 진심으로 상처받곤 한다. 그 분야 초창기에 거의 컬트 지위까지 올랐던 어떤 인물은 실제로 괴롭힘을 견디다 못해 활동을 중단하기까지 했다. 파일 공유에 반대하는 파수꾼들이 자신의 블로그 댓글난에 혐오감을 표출하자, 그는 해당 블로그를 닫고 다른 블로그를 열었지만, 거기서도 결국 같은 일을 겪고 말았다. 50대 히피로 추정되는 그는 그런 적대감에 진정 당황했다. 그는 자신이 사랑하는 음악을—대부분 60년대 사이키델리아를—'공유'하려 했을 뿐이니까.

장르가 재평가받으며 디젝션도 조금씩 줄어드는 중이다. 하급 글램 록과 글리터, 80년대 고딕 록, 뉴 비트·하이에너지·프리 스타일·EBM 등 반쯤 잊힌 댄스 스타일이 그처럼 재평가된 장르에 해당한다. 그러나 디젝션이 줄어드는 건 나쁜 음악만 골라 찾는 사람이 있기 때문이기도 하다. '쓰레기 음반', 특히 표지 디자인이 끔찍하거나 지독하게 독특한 음반을 전문으로 하는 수집가와 블로거가 있다. 이렇게 반(反)안목을 갖춘 이들은 음악사상 가장 쿨하지 않은 곳에 자리 잡는다. 예컨대 몇 년 전에 나는 부드러운 수염을 기른 괴짜 대학생을 만난 적이 있는데, 그는 자신이 앤디 윌리엄스와 페리 코모를 진심으로 좋아한다고 고백하기도 했다.

그러나 디지털 문화는 상황을 완전히 바꿔놓을 듯하다. 음원 파일이나 전자책은 되팔거나 기증할 수 없다. 지울 수 있을 뿐이다. 디지털 문화에는 중고품 경제가 없다. 이제는 실패 음반의 비공식 공공 기록이 만들어지지 않는다는 뜻이다. 앞으로는 '실패작 박물관'(스트로가 중고품 상점에 붙인 별명)에 들러 동정과 매혹이 동시에 서린 눈빛으로 태작이나 한물간 음악의 '기념비'를 바라보는 일도 없어진다는 뜻이다.

셰리티의 뒤죽박죽 세상에서는 낯선 사람에게 뭔가를 제공하는 일이 고귀한 행동으로 치부되고, 여러 블로거는 표지 미술과 해설지, 박스 세트 소책자를 정성껏 복사하는 일을 자랑스레 여긴다. '공유'라는 말은 그들 행동의 법적 현실, 즉 타인의 저작권을 침해하는 일에 고상하고 이타적인 인상을 덧씌운다. 소비주의와 공산주의가 연합한 꼴이다. 그런 태도는 90년대 초반 사이버 문화/『몬도 2000』의 금언, "정보는 자유를 원한다"를 연상시킨다. 셰리티에서는 확산이라는 추상적 개념 자체가 유토피아적 색채를 띤다. 그 쾌감은 접속 자체의 흥분에 있다.

베냐민에게 바치는 글 「내 음반 컬렉션을 펼치며」에서, 줄리언 디벨은 "약탈한 디지털 재화를—소프트웨어, 게임, 영화, 음악 등을—인터넷이 허용하는 최대 대역폭에 실어 옮기는 일에 몸 바친" 뉴밀레니엄 무렵의 불법 유통가 '와레즈'를 논한다. 말이 빠르고 불안하게 다리를 떨던 어떤 젊은이는 그 상황을 "제로 데이"라고 불렀다. "이건 경쟁이다. 누가 제일 먼저 최신 자료를 올리느냐 하는 경주다." 디벨은 그 소년이 음악 자체는커녕 자신이 모은 컬렉션의 크기에도 무관심하다고 느꼈다. "그가 수집한 건 자료가 기업 서버에서 자신의 컴퓨터까지 날아온 속도였다. … 사실상 그 강박은 한 음반의 역사를 영점으로, 소멸하는 시간 조각으로, 제로 데이로 압축하는 데 있었다." 이후 그 탐색은 영점 아래로까지 내려갔다. 블로거들이 정식 발표 전 앨범을 확보하려고 해적판 홍보물이나 음반사 내부에서 유출된 자료를 두고 경쟁을 벌이기 시작한 것이다. 디벨이 말하는 "즉시 접속에서 느끼는 거의 성적인 희열과 하나로 연결된 전 세계 인구 앞에서 느끼는 흥분"에서, 나는 냅스터 시대에 어떤 다운로드 전향자가 내놓은 고백을 떠올렸다. 독특하게 성적인 어휘로 자신의 "누드 음악"(물질적 형식에서 해방된 소리) 중독을 설명하던 그는 이런 선언으로 절정에 다다랐다. "나는 연중무휴 24시간 열려 있다. 끝까지 빨아다오." 파일 공유는 집단 성교나 음란한 목욕탕처럼 보이기도 한다. 그처럼 성적으로 풍요로운 스펙터클과 즉각적·총체적인 접근성, 무한한 욕망은 어떤 성적 결합 못지않게 사람을 흥분시키는 모양이다.

그렇다고 해로울 게 있느냐고? 글쎄, 확실히 아티스트는 피해를 입고, 음악 산업은 물론 음악 잡지나 음반점처럼 음악 산업에 의존하는 주변 업계 역시 마찬가지다. 그러나 셰리티/인터넷에 도사린 가장 큰 위협은 음악 팬을 노린다. 음반점을 애도하는 책 『낡고 귀하고 새로운』에서, 요한 쿠엘베리는

인터넷을 활보하는 음악 팬이 "폴스타프 같은 폭식증"에 걸렸다고 묘사한다. 그들은 "성대한 뷔페에 가서, 세계 곳곳은 물론 전 역사에서 긁어모은 이국적 음식을 산더미처럼 접시에 쌓아"놓고는 "늘어나는 유독 물질"로 하드 디스크의 위벽을 뒤덮는다.

나도 새로운 음악을 향한 식욕은 늘 왕성했지만, 거기에는 뭔가를 놓칠지도 모른다는 신경질적 불안이 있었다. 절대적 접근은 절대적 부패를 낳는다고, 나는 여물통 앞에 선 돼지처럼 다운로드에 매달리곤 했다. 아마 내 기록은 30개 파일을 동시에 다운로드한 일일 테다. 온종일 듣고도 남을 만한 분량을 한 시간 만에 확보한 것이다. 때는 이미 늦은 시간이었는데도 그랬다. 사탕가게에 들른 동화 속 꼬마처럼, 또는 「찰리와 초콜릿 공장」에서 초콜릿 강에 빠져 죽는 독일인 뚱보 소년 아우구스투스 글로프처럼, 나도 정신을 잃고 빠져들고 말았다.

다운로드는 심연의 입구를 쉽사리 열어주고, 그 심연의 깊이는 삶의 공허에 비례한다. 다운로드 충동은 소비주의를 중독성 강한 정수로 순식간에 증류한다. 앨범, 실황 해적판, DJ 세트 등은 너무 많이 쌓인 나머지 압축을 해제하고 파일을 재생할 시간조차 없을 정도다. 코카인 다음에 크랙에 빠지듯, 듣지도 않을 음악을 다량 다운로드하는 단계 다음에는 파일이 컴퓨터로 들어오는 짧지만 짜증스러운 시간을 생략하고 나중을 위해 링크만 저장하는 단계, 즉 다운로드할 의도만 가득 찬 대용량 문서를 생성하는 단계가 온다. 그제야 전에 다운로드한 자료 일부를 지우기 시작한다.

수집가 대부분은 양이 질의 적이라는 사실, 즉 축적한 양이 많을수록 구체적 음악 작품과 맺는 관계는 느슨해진다는 사실을 내심 알고 있다. 블로거 출신 음악인이자 심각한 수집가인 내 친구 매슈 잉그럼이 지적한 대로, "음반을 정말 듣는 사람이라면 필요한 음반 수도 훨씬 적으리라는 생각을 떨치기 어렵다." 컬렉션 크기가 무한에 가까워지면 음악을 듣고픈 욕구는 극소로 줄어드리라는 상상도 어렵지 않다.

때로는 공유자 자신이 진저리를 내기도 한다. 2010년 초 어떤 블로그에 실린 징후적 글 하나를 인용해본다.

진심: 이제 블로그는 읽지도 않는다. 블로그는 끝났다. 지난주에 4백 기가 분량 음악을 지웠지만 조금도 후회하지 않는다. 손이 닿는 노이즈

음원이라면 뭐든지 다운받아 수집하는 뻘짓은 이제 관두자. 포기하잔 말이다. 이렇게 반문해봐. "지금 다운받으려는 앨범, 앞으로 몇 번이나 들을까?" 그냥 넘어가자. 차라리 테이프를 사는 게 낫다. 하드에 쌓인 MP3보다는 그래도 페티시 오브제가 재미있잖아? LP를 사도 좋고. 까짓, 그냥 CD를 사든지. 그냥 즐겨라. 이건 "이제 안녕히"가 아니다. 진짜로 하는 말이야. 진심. 알겠냐?

그러고 몇 달 후 되돌아온 그는, 모르는 사람들을 위해 전보다 더 열심히 음악을 올리기 시작했다.

발광성

만성 다운로드 중독자가 흔히 빠져드는 정신 상태가 있다. 라스베이거스나 애틀랜틱시티의 슬롯머신 중독자가 흔히 보이는 팽팽한 무신경에다, 코카인을 더 얻으려고 스위치를 누르고 또 누르는 실험용 쥐처럼 반복적인 행동(클릭, 드래그, 제목과 정보 입력)이 더해진 상태다. 나는 이처럼 참을성 없이 불안정하게 집착하는 상태를 '발광성'(franticity)이라고 부른다. 발광성은 네트워크에 접속된 삶의 신경 맥박이다. 여기서 벗어나려면 은둔 생활이나 전원 피난처로 숨어드는 길밖에 없다. 인터넷을 끊는다는 건 바로 그런 의미다. 정보의 도시에서 목가적인 쉼터로 도피하는 것.

　내가 발광성이라는 말을 떠올린 건 적절하게도 아이튠스의 텔레비전 광고를 보고 나서다. CD 표지가 모여 마천루와 아파트로 이루어진 도시를 만드는 그 이미지에 매료된 나는, 광고대행사가 붙인 제목이 '발광 도시' (Frantic City)라는 사실을—당연히 인터넷에서—알게 됐다. 제목에서 'C' 하나만 빼면 '발광성'이 된다. 광고를 보면, 음악으로 만들어진 도시는 카드를 쌓아 지은 집처럼 무너져 눈부신 오디오 비주얼 데이터 줄기로 용해되고, 그 물줄기는 맹렬한 비트 전송률로 아이팟에 빨려 들어간다. 광고 주제곡인 리노세로즈의 디지털 개러지 펑크 「큐비클」(Cubicle)은, 후렴에서 이렇게 비웃는다. "작은 큐비클에서 / 온종일 보내는 당신 / 큐비클." 여기에는 아이튠스가 당신을 해방해 '상자 밖' 세상, 편견 없는 음악의 멋진 다중 우주를 들려주리라는 의미가 함축돼 있다.

　'소리의 도시'는 2003년 폴 몰리가 써낸 현대 대중음악 연구서 『언어와

음악: 도시 모양의 팝 역사』를 지배하는 은유다. 『언어와 음악』은 몰리와
카일리 미노그가 고속도로를 따라 가공의 여행을 하면서, 지은이 표현으로
"쾌락의 수도"이자 "정보의 콘크리트 도시"를 찾아가는 내용을 뼈대로 한다.
몰리가 그려주는 번쩍이는 대도시는 내가 들르고 싶은 곳이 절대로 아니라는
느낌을 거의 즉시 받았다. 그곳은 상상력 없이 거대하고 반지르르하게 메마른
대형 음반 매장이나 아이팟 내부를 연상시켰다. 『언어와 음악』에 실제로
'아이팟'이라는 말이 나타나지는 않지만, 책 중간에서 몰리가 미노그와 자신의
목적지를 "목록의 도시"라고 묘사하는 점으로 볼 때, 아이팟이 아직 널리
알려지지 않았던 2002년―아이팟 매출은 2005년에야 비로소 솟구치기
시작했다―집필 당시 그는 이미 그 제품을 염두에 뒀던 듯하다. 아무튼
『언어와 음악』은 총체적 풍요와 즉시 접근이라는 뉴밀레니엄 현실을 그려주는
다이어그램, 또는 MP3와 아이팟 시대 음악과 음반 산업의 『자본론』이라
할 만하다. 『공산당 선언』에서 유명한 구절을 빌리면, 그 도시는 "견고한 것이
모두 공중으로 녹아 사라지는" 곳이다. 음악은 '비실체적'으로 변했다. 음악이
비물질적 코드가 됐다는 뜻도 있지만, 또한 록 평론가와 록 팬이 팝 음악의
위업과 가치를 높이는 데 기댄, 그러면서 팝 음악을 사회적·개인적 맥락의
'실재'에 묶어놓은 다양한 '실체'가 이제 사라졌다는 뜻이다.

　　몰리는 자유로이 떠다니는 데이터 유토피아/디스토피아에 관해
양면적인 시각을 곳곳에서 보인다. 한쪽에서 그는 "뿌리 없는 탈현실성 천국과
지옥, 욕망이 즉각 충족되는 곳, 쾌락이 항시적인 곳… 우리의 필요와 욕구를
저 멀리서 조종하는 기업이 우리 삶을 지배하는 곳"을 이야기한다. 그러나
다른 부분에서 『언어와 음악』이 보이는 기술 유토피아적 어조는 정보 기술
성황이 최고조에 이르렀던 90년대 초의 『몬도 2000』이나 『와이어드』를
연상시킨다. 그들 잡지는 자본주의적 신비주의에 가까운 모습을 보이곤 했다.
좋은 예로, 『와이어드』 선임 기자 스티븐 레비가 애플의 우두머리 스티브
잡스에게 바친 찬가(그는 "미켈란젤로가 예배당 그림을 그리듯 자신의
브랜드를 빚어낸다")와 아이팟 나노에 바친 찬양("너무나 아름다워서 마치
우리보다 훨씬 진보한 외계 문명에서 떨어진 것 같다")을 꼽을 만하다. 몰리가
상상하는 곳, "일단 생겨난 거라면 뭐든지 우리 곁에 늘 있는" 도시는
『와이어드』 공동 창간인이자 전임 편집 중역 케빈 켈리가 2004년 『뉴욕
타임스』 기사에서 예고한 '만유(萬有) 도서관'(일명 '천체 주크박스')과도

같다. 만유 도서관이란 역사 이래 저술된 모든 언어의 모든 책과 잡지 기사, 나아가 모든 영화, 텔레비전 프로그램, 문화 가공물을 전부 담은 거대한 문화 데이터베이스를 뜻한다. 켈리는 한 걸음 더 나가 만유 도서관이 아이팟만 한 장치로 축소되고 압축될 것이며, 덕분에 누구나 어디에든 그것을 들고 다니게 되리라고 전망했다. 물론 켈리가 기사를 쓴 지 7년이 지난 지금, 광범위한 와이파이와 휴대전화망 탓에 휴대용 만능 백과사전 개념은 이미 한물간 신세가 됐다. 스마트폰과 아이패드 등 휴대용 장치 덕분에 이제 우리는 사실상 눈만 뜨면 언제나 인터넷에 접속할 수 있다. 구글 창조자들이 천명한 목표는 역사 이래 쓰인 만물을 데이터 클라우드에 집어넣고, 물리적 현실(구글 어스)은 물론 문화적 현실도 마지막 한 조각까지 지도에 기재해 우리 손이 닿는 곳에 두겠다는 것이다.

메모리가 얼마 남지 않았습니다

1989년 저술가 빌 플래너건은 이전 10년을 갈무리하며 『뮤지션』에 써낸 글에서, 80년대의 교훈은 "음악적 경향이 이제 연주자가 아니라 전달 시스템으로 규정된다는 점이다. 다음 번… 비틀스 역은 아마 기술이 맡을 것"이라고 결론지었다. 그가 말한 건 콤팩트디스크였지만, 그의 예측은 정말 비틀스처럼 음악에서 혁명을 일으킨—다만 다른 애플 사에서 나온— 아이팟으로 실현됐다.

비틀스와 달리 아이팟은 음악 자체를 바꿔놓지 않았다. 현재까지 그 기계, 정확히 말해 디지털 음악 MP3 다운로드/공유 문화가 창조한 고유 음악 장르는 단 하나, 매시업뿐이다. (이 유행에 관해서는 책 후반부에서 자세히 다룬다.) 그렇지만 아이팟이 21세기 첫 10년간 음악에서 일어난 가장 큰 사건인 점은 분명하다. 그 자체가 가한 충격뿐 아니라, 비물질화한 음악 문화 전체를 아이팟이 압축해 표상한다는 점에서도 그렇다. 아이팟을 비교적 일찍, 열렬히 수용한 아내와 달리 내가 그것을 완강히 거부한 데는 내가 워크맨을 그리 좋아하지 않았다는 이유도 얼마간 있었을 테다. (나는 길을 걸을 때 도시 소리에서 격리되는 게 싫고, 반대로 외부 소음이 음악을 간섭하는 것도 싫다.) 실제로 아이팟 이전에 워크맨도 사회적 공간을 사유화한다고 비판받곤 했다. 어떤 평론가는 워크맨 사용자에 "워크맨 시체… 동공에 의식은 있지만 아무것도 보지는 않는 사람"이라는 꼬리표를 붙인 적이 있다.

그러나 내가 아이팟을 피한 주된 이유는 그 작은 흰색 상자가 풍요의 빈곤을 생생하게 상징한다는 느낌에 있었다. 어디에 가건 음악 컬렉션을 들고 갈 수 있다는 생각은 그리 매력적이지 않았다. 오히려 오싹했다. 그 모든 에너지와 열정, 창의력, 풍요, 기쁨을 그처럼 작은 공간에 쑤셔 넣는다는 생각은, 카메라가 영혼을 빼앗는다고 두려워했던 미개인과 전혀 다르지 않은 미신적 심리를 자극했다.

그토록 얇은―해마다 더 얇아진―음악 재생기는 그토록 짧은 존재 기간에 벌써 아이팟 인문학이라는 미니 장르를 생성했다. 여기에는 스티븐 레비의 『완벽한 물건』 같은 SF 풍 논픽션이나 딜런 존스의 고백록 『아이팟, 고로 나는 존재한다』 같은 사용자 간증 등이 두루 포함된다. 후자는 전자 제품에 비정상적으로 중독된 사람의 흥미로운 이야기를 들려준다. 최초의 소비자 고백록은 아니지만, 『아이팟, 고로 나는 존재한다』는 미래 인류학자와 역사학자들이 우리 시대를 이해하는 데 요긴하게 쓰일 만한 기록이다. 소비자의 욕망을 명쾌하게 해부한 그 책은 21세기 음악광을 위한 『천로역정』처럼 영적인 회고록으로 읽히기도 한다.

영국의 전위적 거리 패션 잡지 『iD』에서 출발해 『GQ』 같은 주류 남성지 책임자로 성장한 딜런 존스는 『아이팟, 고로 나는 존재한다』에서 70년대 펑크가 80년대 스타일 문화로 진화하고, 이어 적어도 대중음악에서는 하위문화가 사라진 상태, 즉 '언더그라운드'나 '불온한' 생각을 옹호하기 어려운 현상태가 조성된 과정을 추적한다. 존스는 "손가락질당하지 않으면서 소비할 수 있는데, 왜 굳이 남들과 달라지려 하는가?" 하고 진심으로 묻는다. 그러나 『아이팟, 고로 나는 존재한다』는 구매할 권리로 정의되는 안일과 자유를 단순히 찬양하는 책이 아니라, 상품을 향한 병적 애착을 솔직하게 고백하는 책이다. 존스는 작은 흰색 상자와 자신을 동일시하는 일에 어딘지 건강하지 않은 자기색정적 측면이 있다는 사실을 안다. 네 번째 페이지에서부터 벌써 그는 "마치 섹스 장난감처럼, 사무실에 앉은 아이팟은 같이 놀자고 나를 부추긴다"고 말한다. 후반부에서는 "아이팟을 향한… 특유의 하얀 헤드폰을 향한 감정, 아이팟과 관련된 모든 감정은 거의 비정상"이라고 인정한다. 다른 주변 장치(매컬리 마우스, 파워북 G4, 올테크 랜싱 여행용 스피커)도 정겹고 촉각적으로 환기된다. 스티븐 레비 역시 아이팟을 처음 접한 순간을 이렇게 묘사했다. "손에 쥔 느낌이 근사했다. 엄지로 스크롤 휠을 돌리는 느낌도

좋았다. 매끄러운 은빛으로 반짝이는 뒷면은 너무나 감각적이어서 거의 자연에 대한 죄악처럼 느껴졌다." 존스는 한발 더 나가, CD를 아이튠스로 복사하는 지루한 과정이 "섹시"하다고까지 말한다.

아이팟은 전통적 의미에서 음반 수집을 사라지게 했지만, 그럼에도 수집의 사고방식, 즉 자료를 끝없이 추적하고 누적하며 재정리하려는 충동은 궁극으로까지 확장시켰다. 존스가 보기에 이처럼 기술적으로 향상된 수집은 존재론적 차원을 띤다. (뼈 있는 농담 같은 데카르트적 제목, 'iPod, Therefore I Am'을 보라.) 그는 "내 인생 전체, 40기가바이트에 해당하는 기억, 30년에 해당하는 기억이 여기 있다"고 적는다. 이는 젊은 시절 기억이 문득 의식에 들어오고 지난 시간의 상실감이 무겁게 다가오는 중년의 존스에게, 시의적절하게도 아이팟이라는 위기관리 방법이 출현했음을 시사한다.

존스는 "일생의 경험을 작은 흰색 사각형에 집어넣을 수 있을까?" 하고 숙고한다. 어쩌면 잡지 책임자라는 직업 탓에, 그에게 '편집'이라는 은유가 특히나 매력적으로 다가갔을지도 모른다. "내가 정말 즐긴 건 내 삶을 편집하는 일이었다." CD 복사를 마친 그는 다음으로 자신의 LP 컬렉션, 모든 희귀 수입판, 태곳적 7인치 싱글과 플렉시 디스크를 죄다 변환하는 고달픈 작업을 시작했다. "내 인생 전체를 정말 거기에 넣으려면, CD 시대에 인정받지 못한 것도 다 쑤셔 넣어야 했다."

얼마 후 존스의 "기억 상자는 꽉 차서 폭발 직전이 됐다." 그는 게으른 친구들에게 자신들의 아이팟을 대신 채워달라는 부탁을 받기도 했다는데, 여기서 나는 「블레이드 러너」에서 안드로이드가 받던 기억 이식, 그 으스스한 기억 복사 개념이 은유로 떠오른다. 그는 여러 영국 언론인이 "머릿속에 내 기억을 담은 채 돌아다니고 있다"고 신나게 지적한다. 물론 그건 사실이 아니다. 친구들에게 그 음악은 존스와 연관된 어떤 기억도 없이 텅 빈 음악일 뿐이다. 그러나 기억 보조 수단 또는 기억 보존의 한 형태로서 음악에 집착하는 태도는 뜻깊다. 컬렉션과 리컬렉션(recollection, 회상)은 그렇게 뒤엉킨다.

아이팟이 추억을 담는 상자인지는 몰라도, 추억을 만드는 도구는 아니다. 그 물건이 과거의 라디오처럼 음악과 일상생활을 뒤얽는 역할을 맡을 성싶지는 않다. 아이팟이 외부 세계를 차단하거나 원하지 않는 사교를 피하는 도구로 흔히 쓰인다는 점을 고려하면 더욱 그렇다. 『아이팟, 고로 나는 존재한다』에서 존스는 소란스러운 펑크 시대 스콰트 모임이나 부산하고

시끄러운 기숙사 복도에서 온갖 음악(제네시스와 토킹 헤즈, 배리 화이트와
레너드 스키너드, 루트 레게*와 라몬스)이 울려퍼지던 미술대학 시절 등
인생의 여러 순간에 음악이 맡은 역할을 생생하고 감동적으로 추억한다. 그는
"아이튠스 화면 왼쪽 재생 목록에는 인간의 모든 삶이 즐거운 감상을 위해
존재한다. 마치 기숙사에 되돌아온 것 같다"고 말한다. 사회적 측면이 철저히
부재한다는 점만 빼면, 아마 맞는 말일 테다. 아이팟은 우연한 만남과 위험한
충돌, 마찰과 깨달음 대신 완전한 지배라는 고독한 흥분을 선사한다.

존스는 "이제 나는 키를 틀어쥐고 완전한 통제권을 행사한다"고
흥분한다. 그는 아이팟이 제공하는 편의를 한껏 즐기면서, 취약한 트랙을
제거해 앨범의 정수만 뽑아내거나 트랙 순서를 바꿔 앨범을 "정정"하기도
한다. (비틀스라고 예외는 아니다. 그는 링고 스타의 노래를 전부 삭제한다.)
그는 2.15분이 지나갔고 1.12분이 남았다는 식으로 재생 시간을 알려주는
기능에도 열광한다. 이 기능은 '음악에 빠지는' 경험, 즉 시간 가는 줄 모르고
음악에 몰입하는 경험을 없애버릴 뿐 아니라, 노래의 제시간이 다 펼쳐지기도
전에 다음 트랙으로 넘어가라고 은연중에 감상자를 부추긴다. 언제나 '다음,
다음, 다음'을 재촉하는 발광성 포르노 논리가 도진다. 앨범 '정정'과 다음
곡으로 넘어가려는 충동은 모두 사용자 편의 증진 기술이 예술가와 '예술'을
동시에 약화하는 상황을 드러낸다. 음악은 온몸을 맡기는 경험이 아니라
쓸모 있는 물건이 된다.

『아이팟, 고로 나는 존재한다』에서 가장 을씨년스러운 순간은, 존스가
원하는 바가 무엇보다 욕망을 끝장내는 데 있다는 느낌을 은근히 받을 때다.
그는 만족을 모르는 미래를 내다보며 어지럽게 환호하다가도, 어느새 넘치기
직전까지 차오른 작은 흰색 상자, 장르별로 좋은 곡만 모아 깔끔하게 정리한
상태, 즉 음악의 끝을 꿈꾼다. 그건 부족 없고 손실 없는 상태에 대한 환상이다.
('애플 무손실'은 그가 뒤늦게 쓰기 시작한 고품질 디지털 인코딩 기법인데,
그 바람에—또는 그 덕분에?—그는 자신의 음악을 전부 다시 복사해 올리면서
몇 달에 걸친 항문 성교 과정을 되밟아야 했다.) 이처럼 아이팟을 죽음에
맞서는 부적으로 취급하는 태도는 책 말미에서 더 두드러진다. 거기서 존스는
부재하는 친구들을 이야기하면서, "어떤 친구는 내 곁에 없지만, 우리가 함께
듣던 음반은 모두 사랑스럽게 정돈되고 큐레이팅된 상태로 내 작고 하얀 기억
상자에 머물며 필요할 때를 기다린다"고 말한다.

[*] roots reggae. 레게의 하위 장르. 특히
빈곤층의 일상에 뿌리 내린 주제를 노래한다.

아이팟 팬은 늘 그 제품이 자기만의 라디오 방송국인 양 이야기한다. 맞는 말이다. '나만의 라디오' 아이팟에는 고약한 놀라움도 없고 내가 원하는 곡을 신기하게 알아맞히는 프로그래머도 없다. 다시 말해 그건 놀라움을 위한 매체, 아무 공통점도 없는 사람들과 나를 연결해주는 매체, 기이한 사회적 연대를 형성하는 매체인 라디오와 정반대라는 뜻이다.

궁극적으로 어느 쪽이 더 비사회적일까? 자동차 오디오나 붐 박스를 귀가 찢어지게 틀어대는 쪽일까, 아니면 아이팟 헤드폰을 끼고 거리를 걷는 쪽일까? 전자는, 설사 소음 공해처럼 느껴질지라도, 도시의 생동감에 이바지한다. 후자는 거리에서 도망치는 편에 가깝다. 음악은 공공장소로 흘러넘치라고 있는 예술이다. 힙합(블록 파티나 공원 잼 등, 말 그대로 거리 음악)과 레이브 (건물이나 공유지 도용)가 얼른 떠오르겠지만, 또한 『서전트 페퍼스』가 나온 주에 라디오나 전축 주변에 모여 숨을 죽이던 사람들 이야기도 시사적이다. 아이팟은 근본적으로 비사회적이다. 아, 물론 파티에서 자신의 아이팟을 크게 트는 사람도 있긴 하다. 그러나 그건 좋게 봐야 파티 주인공의 믹스 테이프가 업데이트된 형태일 뿐이고, 나쁘게 보면 오디오를 점령하고 자신의 취향을 모두에게 강요하는 무뢰한이 거대하게 업데이트된 형태일 뿐이다. 매슈 잉그럼은 최근 들어 댄스파티에서 DJ에게 다가가 자기가 어떤 곡을 반드시 들어야겠으니 자신의 아이팟을 믹서에 연결해달라고 조르는 사람이 많아졌다고 지적한다. 전문 DJ가 사랑스럽게 인도하는 댄스 플로어의 집단적 경험을 무시하고 '당장 내 음악을' 들어야겠다고 고집하는 태도는 사용자 편의성이 유해하게 변질된 예다. 이는 두 가지 다른 형태의 컬렉션과 그들에 각각 쓰이는 매체, 즉 LP와 디지털이 날카롭게 충돌하는 모습이다.

나는 아이팟 시대를 아예 건너뛰겠다는 생각을 꽤 충실히 고수했다. 그러다가 결국은 하나를 선물받고 말았다. 당연히 나도 다른 이가 겪은 일을 죄다 겪었다. 매끈하고 감각적인 물건에 변태적으로 매혹됐고, 음악을 싣고 정리하는 과정에 폐인처럼 빠져들었다. 그러나 나는 그 모든 선택 가능성이 내게 별로 어울리지 않는다고 얼른 결론지었다. 그건 마치 플라스틱으로 코팅된 페이지가 끝없이 이어지는 음식점 메뉴나 채널이 수백 개에 달해 한없는 채널 전환을 강요하다시피 하는 케이블TV 같았다.

임의 재생 기능은 선택을 미루는 효과를 준다. 다른 이들처럼 나도 처음에는 그 기능에 사로잡혔고, 신기하리만치 자주 재생되는 음악가나 믿을

수 없는 재생 순서 등도 경험했다. 그러나 임의 재생의 단점은 이내 드러났다. 메커니즘 자체에 매료된 나머지 늘 다음 곡을 궁금히 여기게 된 것이다. '다음 곡' 버튼 누르기를 거부하기가 어려워졌다. 아무리 좋은 노래가 나와도 다음 곡이 더 좋을 가능성은 늘 있었다. 머지않아 나는 모든 곡의 첫 15초만 듣게 됐고, 나중에는 그마저도 듣지 않게 됐다. 발광성이 도진 셈이다. 그건 선택의 엑스터시였고, 소비에서 지루한 부분, 즉 소비 행위나 상품 자체가 사라져버린 형태였다. 그 논리적 귀결은 아마 헤드폰을 아예 벗어버리고 트랙 화면만 쳐다보는 일이었을 테다.

『와이어드』 같은 잡지는 기술이 마치 멈출 수 없는 필연적 힘인 것처럼 말하지만, 실은 기술이 폭발하려면 먼저 분위기가 무르익어야 한다. 기계가 답하고 충족할 수 있는 대중의 욕망과 소비자의 요구가 먼저 있어야 한다. 용도는 기계에 앞서 문화적으로 발명된다. 발명이 아니라면 적어도 대대적인 현상으로 먼저 나타난다. 아이팟은 뉴밀레니엄의 'Me' 세대에 제대로 들어맞았기에 출현할 수 있었다. 그리고 '여기서 당장 내 식대로 하겠다'는 고집은 사실상 사람들이 통제할 수 있는 유일한 영역, 즉 소비에 엄청난 실존적·정치적 무게가 투자되는 현실을 반영한다. 제품 이름이 '아이'(i)로 시작하는 데는 이유가 있다. 그건 <u>우리</u> 음악이 아니라 <u>내</u> 음악이다.

임의 재생 기능은 특히나 뜻깊다. 그 기능은 선택할 필요를 제거하되 친숙함을 보장하면서, 욕망 자체의 부담을 덜어준다. 그게 바로 디지털 시대의 모든 음악 기술이 제안하는 기능이다. 그 이상형은 열성 팬 없는 팝이다. 음악 산업이 선호하는 소비자는 편견도 없고, 한없이 절충적이고, 상업화한 소리 바다를 게으르게 부유하는 소비자다. 지나친 애호는 이 각본에 들어맞지 않는다. 열성 팬은 욕망의 대상을 바꾸지 않고, '바다에는 다른 고기도 많다'는 생각을 거부하기 때문이다. 특정 밴드나 흘러간 하위문화에 독실하게 집착하는 팬(테디 보이나 데드헤드 등*)은 시장에서 이미 발을 뺀 상태다. 어느 시점이 되면 더는 살 물건이 없어지기 마련이다.

아이팟과 다운로드 문화 전반이 약속하는 인간형은 개방적 인간, 즉 특정 구석이나 자리가 아니라 모든 음악을 좋아하는 사람이다. 하지만 오늘날 우리가 누리는 풍요와 다양성, 접근성은 실제로 반대 효과를 낳은 듯하다. 2000년대 말이 다가오면서 블로그와 잡지 기사, 게시판에는 지나친

[*] 테디 보이(Teddy Boy)는 50년대에 영국에서 시작된 하위문화 집단으로, 20세기 초 신사복을 즐겨 입었다. 데드헤드(Deadhead)는 그레이트풀 데드의 열광적인 팬을 가리킨다.

다운로드가 식욕 감퇴를 낳았다는 증언이 쏟아져 나왔다. 2008년 6월 『피닉스 뉴 타임스』에 실린 기사 「이 세상 모든 곡이 MP3 플레이어에 있다면, 한 곡이라도 들을까?」에서, 칼라 스타는 이렇게 고백했다. "심지어 노래 중간에도 지루함을 느낀다. 단지 그래도 되기 때문이다." 흔히 언급되는 배리 슈워츠의 『선택의 역설』은 싫증 난 팔레트와 MP3로 꽉 막혀버린 하드디스크를 일화로 소개하는데, 이는 과학적으로도 뒷받침된 상태다. 레스터 대학 음악 심리학자들의 연구에 따르면, 다운로드는 무관심과 냉담으로 이어진다고 한다. 연구 책임자 에이드리언 노스는 "음악은 접하기가 쉬워진 만치 당연시되고, 한때 음악 감상의 일부였던 깊은 정서적 헌신은 사라진다"고 주장한다. "19세기에 음악은 근본적이고 거의 신비하기까지 한 소통 능력을 지닌 보물로 귀하게 여겨졌다"고 덧붙인 그는, 총량으로 보면 오늘날 사람들이 훨씬 다양하고 많은 음악을 듣지만, 그들의 감상에는 "깊은 정서적 투자가 없다"고 침울하게 결론짓는다.

노스 박사 연구진이 관찰한 음악의 평가절하 현상은 결국 아날로그에서 디지털로 전환이 일어난 사건에 뿌리를 둔다. 처음에 음악은 살 수 있고 보관할 수 있으며 사적으로 통제할 수 있는 물건(LP, 아날로그 테이프)으로 물화했다. 다음에는 '스트림'할 수 있고 어디든 가져갈 수 있으며 다른 기기로 전송할 수도 있는 데이터로 '액화'했다. MP3를 통해 음악은 두 가지 의미에서 평가 절하된 통화가 됐다. 일단 통화량이 너무 많아졌고—은행이 돈을 너무 많이 찍어내면 초인플레이션이 일어난다—나아가 음악이 사람들 생활에 들어가는 방식도 기체나 유체를 닮게 됐다. 덕분에 음악은 시간성에 복종하는 예술적 경험이 아니라 수도나 전기 같은 일용 재화에 가까워졌다. 음악은 단절(일시 정지, 다시 보기/빨리 보기, 저장하기 등)에 지극히 예민한 물자가 됐다.

어떤 의미에서 디지털 음악은 녹음음악에 내재한 경향을 논리적 극단까지 끌고 갔을 뿐이다. 아날로그건 디지털이건, 모든 녹음음악은 사건을 반복하고 집단적 경험을 사유화하므로, 음악 경험을 탈신성화·탈사회화하는 효과를 낳는다. 자크 아탈리의 주장대로, 개인이 음반을 소유하고 언제든 틀게 되면서 과거 음악이 발휘하던 제례 기능과 사회적 카타르시스 기능은 약화했다. 이제 우리는 음악이 마지막 남은 '카이로스'(kairos, 고대 그리스어로 사건이나 계시가 일어나는 최고의 시간)마저 던져버리고 마침내 '크로노스'(chronos, 일하고 쉬는 정량적 시간)에 굴복하는 시대를 살고 있다.

댐 쌓기

이처럼 음악이 일용 서비스로서 가치에 굴복하는 상황은 빌 드러먼드가 '음악 없는 날' 운동을 펼치는 계기가 됐다. 자신의 오디오 팔레트에 싫증을 느낀 그는 11월 21일(음악의 수호성인 성 세실리아 기념일 전날) 연례 음악 단식에 음악 팬이 동참하기를 호소했다. 그가 KLF를 통해 한 작업과 마찬가지로, 이 발상 역시 짓궂으면서도 지극히 진지했다. 드러먼드는 자신이 "(이론적으로나 사실상 현실적으로나) 역사상 어떤 녹음음악이건, 언제 어디에서 무엇을 하건 얼마든지 들을 수 있게 된" 상황에 도달했다고 말했다. 그는 그 이점을 인정하면서도, 덕분에 음악이 의미와 목적을 완전히 잃게 됐다고 주장했다. "21세기에 깊숙이 들어가면 갈수록 우리는 언제 어디서 무엇을 해도 들을 수 없는 음악을 원하게 될 것이다. 우리는 시간과 장소에 고유한 음악, 절대로 배경음악이 될 수 없는 음악을 찾을 것이다." 드러먼드는 MP3/아이팟 시대가 실제로 "녹음음악"의 마지막 진통이며, 장차 녹음음악은 "20세기 특유의 예술 형식으로 기억"되리라 예측했다. 장차 음악은 개인이 자기 자신이나 몇몇 친구를 위해 창출하는 경험이 되거나, 중간 매개체 없이 음악가 자신과 함께한 가운데 듣는 경험이 된다. 어느 편이든 음악은 현재형으로, 실시간으로 되돌아온다는 예측이었다.

드러먼드가 첫 '음악 없는 날'을 준비하며 저 말을 한 2006년에는 이미 실황 음악이 조용히 부활하던 중이었다. 공연 입장권 가격은 올랐지만, 공연장을 찾는 이는 크게 늘었다. 페스티벌도 전보다 중요하고 다양해졌으며, 관객도 늘어났다. (그리고 10대 청소년에서부터 갓난아기나 갓 걸음마를 뗀 아이를 데려오는 중년 부모에 이르기까지 연령대도 다양해졌다.) 과거에는 돈이 되지 않더라도 밴드를 소개하고 새 앨범을 홍보하려고 공연을 벌이곤 했지만, 이제는 정반대로 실황 공연이 밴드의 주 수입원이 됐다. 실황 음악 부흥은 되풀이할 수 없는 사건, 그곳에 가야만 경험할 수 있는 사건을 향한 잠재의식적 갈망 탓에 일어난 듯하다. 녹음음악은 공짜가 돼 가치를 잃었지만, 실황 음악은 복사하거나 공유하지 못하므로 오히려 가치를 높였다. 실황 음악은 배타적인 경험을 선사한다. 어쩌면 청중은 (잠재적으로나마) 공동체로 함께하는 느낌마저 받을지 모른다. 실황 음악의 매력에는 소리 자체의 감싸는 성질과 음량이 완전한 몰입과 집중 감상을 강요한다는 점도 있지만, 또한 터무니없이 큰돈을 치른 관객이라면 딴전을 부리기보다 그 순간에 머물려고

노력하게 된다는 점도 있다. 일시 정지 버튼을 누를 수도, 나중에 들으려고 저장해놓을 수도 없다. 실황 음악은 완전한 집중과 끊기지 않는 감상을 고집할 뿐 아니라, 그것을 개인에게 강제한다. 선택에 짓눌린 오늘날의 음악 팬에게 그런 예속은 해방처럼 느껴진다.

2000년대를 지나면서 음악 산업은 앞뒤가 뒤바뀌고 말았다. 밴드와 DJ는 음반을 낼수록 공연도 더 많이 할 수 있었고, 따라서 음반은 실제로 돈이 벌리는 실황 공연이나 클럽 세트를 홍보하는 명함이나 불특정 전단 또는 사은품이 돼버렸다. 음반 음질이 점점 떨어지는 현실을 눈치챈 저널리스트 친구 앤디 바탈리아는, 그 이유가 밴드나 전자음악 프로듀서들이 음반을 만드는 데 시간을 많이 쓰지 않기 때문이라고 지적했다. 생계를 꾸리려면 대부분의 시간을 공연 여행에 바쳐야 하기 때문이다.

또 다른 음악 저널리스트 친구 마이클앤절로 메이토스는 자기 자신의 감상 경험을 걱정한 나머지 혼자서 '느리게 듣기 운동'을 시작하기도 했다. '음악 없는 날'과 마찬가지로, 그 역시 우습지만 꽤 진지한 시도였다. 그러나 메이토스는 드러먼드처럼 자극적인 제스처를 취하기보다, 더 나은 삶을 위한 실용적 프로그램을 개발하려 했다. 즉 '음악 없는 날' 같은 단식이 아니라 다이어트를 제안한 것이다. 메이토스는 2009년 1월부터 11월까지 "한 번에 하나씩만 MP3를 다운로드하고, 다음 MP3는 전에 받은 것을 들은 다음에 다운로드하겠다"고 다짐했다. 다른 제약도 있었지만, 일반적인 섭취 제한은 좋은 생각임은 물론 아마도 온전한 정신을 유지하려면 꼭 필요한 조치일 듯하다. 필터, 또는 상승하는 소리 바다의 수면을 막아줄 댐이 필요한 때다.

음악에 빠지다

그 밖에도 정보 쓰나미에 맞설 방법은 많다. 하나는 LP로 돌아가는 거고, 실제로 꽤 많은 사람이 이 방법을 실천한 덕에 LP 부흥이 일어나기도 했다. 요즘 나는 대체로 중고 음반점에서 빈티지 LP를 살 때만 음악에 돈을 쓴다. 그러나 CD를 살 때도 나는 이상한 전율을 느끼곤 한다. 마치 역사의 파고를 통쾌하게 거스르며 삐딱한 행동을 하는 기분이 든다. 어렵게 번 돈을 쓴다는 건 곧 그놈의 음반을 반드시, 골똘히 듣겠다는 뜻이기도 하다. 하지만 LP는 시류에서 더 동떨어지고, 더 결연한 반항처럼 보인다. 말 그대로 아날로그 시대로 돌아간다는 뜻이기 때문이다. CD는 트랙을 건너뛸 수도 있고, 뜻대로

멈추거나 되돌아갈 수 있다. LP는—또는 역시 부흥 중인 카세트는—그러기가 훨씬 어렵다. 디지털 기기와 달리 사용자 편의 기능이 없는 아날로그 포맷은 더욱 지속적인 감상, 사색적이고 정중한 감상을 강제한다.

하지만 시간이 흘러 물체로서 음악에 관한 대중의 기억이 희미해지면, 음반 수집은 점점 더 비정상적인 생활방식, 즉 이해하기 어려운 노력 낭비와 돈 낭비에 가까워질 것이다. 음악을 선반에 펼쳐놓거나 벽장에 쑤셔 넣는다는 생각, 그것을 한 거주지에서 다른 거주지로 끌고 다닌다는 생각은 어이없어 보이게 될 것이다. 심지어는 음악을 컴퓨터에 실제로 보관한다는 생각도 예상보다 빨리 옛일이 될 듯하다.

음악을 '소유'한다는 관념이 머지않아 사라질 전망이므로, 이제 거기에 명운이 걸린 게 뭔지 한번 살펴보자. 필수품은 아니어도 생활에 의미와 색채와 활기를 주는 소비재가—의복이 비슷한 예로 떠오른다—대체로 그렇듯, 음악의 상품화는 현금 투자와 감정 투자를 완전히 결합했다. 음악이 간직하고 싶은 포장에 씌워 유통되고 녹음 매체 자체가 물질적 무게를 지녔던 시절, 음악은 생활에서 손에 잡히는 존재감을 발휘했다. 음악이 물체일 때는 그것에 애착을 갖기도 쉬웠다.

사람들 대부분에게는 가용 자원에 한계가 있으므로, 소비에 관한 결정에는 의미가 실리고 불안감이 채워졌다. 나는 그달(청소년기) 또는 주(대학생 시절)에 어떤 앨범을 사느냐 하는 결정이 상당히 심각했던 시절을 기억한다. 결정을 잘못하면 그 결과를 떠안고 살아야 했다. 아니면 차라리, 처음 듣기에 실망스러운 음반이라도 거듭 들으면 문을 열고 좋은 점을 드러내 주리라는 기대를 품고 기다려야 했다. 자본주의 경제에서 돈은 판매한—우리 같은 대다수 사람에게는 염가에 판매한—노동 시간에 상응한다. 어렵게 번 돈을 문화 상품에 썼다면, 공 들여 가치를 뽑아내는 게 당연한 이치였다.

사람들 대부분은 '이것이냐 저것이냐'(either/or) 하는 현실을 살았다. 이 음반을 사면 저 음반은 아무리 원해도 살 수 없었고, 따라서 듣지 못하고 넘어가는 음반이 무수했다. 이런 현실은 종파 중심 음악 문화, 즉 어떤 부류 음악을 좋아하면 다른 음악은 혐오하거나 적어도 무시하던 문화에 잘 어울렸다. 때는 운동의 시대, 스타일 종족이 전쟁을 벌이던 시대였다.

오늘날에는 '이것이냐 저것이냐' 하는 사유는 물론 그 느낌마저도 구식으로 치부된다. 요즘 유행하는 철학 개념은, 출처는 불확실하지만—

혹자는 들뢰즈/가타리의 말이라고 하는데—'이것에다 저것에다'(plus/ and)이다. '이것에다 저것에다'는, 둘 다 선택할 수 있으므로 애당초 선택할 필요가 없다는 뜻이다. 모든 것에는 나름대로 일리와 장점이 있으므로 한쪽 편을 들 필요가 없다는 뜻이기도 하다.

'이것이냐 저것이냐'는 희소 경제에서 작동하는 어려운 선택의 논리다. 극단적인 예로는 꼭 갖고픈 음반을 사려고 끼니를 거르는 사람이 있다. '이것에다 저것에다'는 다운로드의 논리다. 파일 공유 문화는—그리고 늘어난 대역폭, 끝없이 늘어나는 컴퓨터 메모리 등 그 문화를 일으킨 기술은—음악을 희소 경제에서 끌어냈다. 비용도 들지 않고 저장 문제도 없다면, "이것에다… 저것도" 하는 유혹을 거부할 이유가 전혀 없다. '이것에다 저것에다'는 "드시고 싶은 만큼 드시라"는 뷔페의 논리다. 또한 정말 다양한 음악을 좋아하지만 한 장르에 충성—정절?—을 바치기는 싫어하는 태도이기도 하다. 깊이가 아니라 너비를 중시하는 태도다.

불행히도—다행히도?—인생은 '이것이냐 저것이냐'의 지배를 받는다. 인생 자체가 희소 경제다. 사람이 쓸 수 있는 시간과 에너지는 정해져 있다. 접근성과 선택이라는 기술 유토피아적 각본에서는 한정된 자원, 개인의 시간, 우리 두뇌가 일정 시간에 처리할 수 있는 정보량 같은 한정된 현실이 빠져 있다. 너무 많은 선택, 너무 많은 정보, 너무 많은 오락 같은 '이것에다 저것에다' 원리가 문화를 지배하면 할수록 음악은 쇠약해진다. 그것은 결국 어떤 무관심을 낳기 때문이다. 이 시대에 만연한 '과잉/응고' 현상이 다시 떠오른다. '과잉'은 지나치게 충족된 감각, 소리의 만성피로 현상을 요약하는 말이다. 장기간 너무 많은 음악을 너무 빨리 처리하고, 흡수하고, 느끼는 바람에 뇌의 청각 중추가 타버리는 현상을 말한다.

물자가 귀한 시대에—사실상 인간사 전체에서—유토피아는 엘도라도, 코케인, 커다란 사탕 바위산, 행복한 사냥터 등 풍요와 동일시되는 곳이었다.* 그러나 크리스천 손이 「시대에 뒤진 것의 혁명 에너지」에서 밝힌 대로, 후기 자본주의 체제에서 그런 풍요는 "잘못 분배된 낭비성 재화가 넘쳐흐르는 시장 자체의 흉측한 잔상에 불과"하게 됐다. 이는 다양한 저급 비트 전송률로

[*] 코케인(Cockaigne)은 중세 유럽인이 상상하던 별천지이고, 커다란 사탕 바위산(Big Rock Candy Mountain)은 그 현대 버전이자 1928년 해리 매클린토크가 녹음한 노래 제목이다. 행복한 사냥터는 일부 아메리카 원주민이 믿던 내세의 모습이다.

복사한 해적판 앨범이 넘쳐흐르는 시체 안치소, 즉 인터넷에도 썩 잘 어울리는 표현이다. MP3 등 코드로 변환된 음악에서 가장 혐오스러운 점은 복사에 한계가 없다는 사실이다. 래피드셰어에 올라온 파일은 수백만 번 다운로드할 수 있고, '훔쳐서' 다시 올릴 수도 있다. 불길한 공기가 바이러스 같은 나선형으로 퍼져나간다. 크리스천 손은 과잉 소비사회가 역설적으로 "정반대인 결핍에서 유토피아를 찾을" 수밖에 없다고 시사한다. 적은 것이 곧 많은 것이다. 그리고 프레드릭 제임슨이 지적한 대로, 문학에는 호젓함과 고요함에서 유토피아를 찾는 전통이 있다. 문란하게 부산하고 자극이 넘치는 도시에서 벗어나 목가적 정적을 추구하는 전통이다. 그 유토피아는 <u>공짜로</u> 뭔가를 원하는 곳이 아니라, <u>아무것도</u> 원하지 않는 곳이다.

4 좋은 인용

록 큐레이터의 출현

내가 '큐레이터 아무개'라는 유행어를 처음 본 건 그 말이 레프트필드 음악계 주변에 침투하기 시작한 2000년대 초였다. 그후 '큐레이터'는 보도 자료, 전단, 공연 프로그램, 음악가 약력에서 심심치 않게 눈에 띄곤 했다. 과거에는 편집 앨범 수록곡 선별이나 페스티벌 출연 밴드 섭외 등 겸손한 말로 불리던 활동이 이제는 큐레이션이라는 그럴싸한 광택에 둘러싸인 상황이다.

어쩌다가 이런 유행이 일어났는지는 잘 모르겠다. 어쩌면 실험 음악과 미술관·갤러리가 교류하는 일이 늘면서 미술계에서 흘러들었는지도 모른다. 록에서 영감 받거나 팝 문화 요소를 이용하는 미술가, 또는 예술 프로젝트와 전시회에 참여하거나 미술 공간에서 공연하는 음악가가 늘어난 게 사실이기 때문이다. 미술계에서도 큐레이터의 위상은 꾸준히 올라가서, 이제는 스타 큐레이터로 불리는 사람들이 있을 정도다.

음악인들이 '큐레이팅'처럼 고상한 용어를 쓰는 유행은 미술관 운영이나 전시 기획에 필요한 기술이 밴드의 음악을 형성하는 데에도 적용된다는 생각을 함축한다. 그 표현은 또한 편집 앨범 제작, DJ의 밤이나 페스티벌 출연진 섭외, 재발매할 아카이브 음반 정리 등 부수적인 활동을 음악 집단 또는 개인의 창조성 표현으로 격상해준다. 음악과 마찬가지로, 그 모든 활동은 취향과 감성에 근거한다. '큐레이터'라는 말이 확산하는 현상은, '크리에이티브'라는 말이 다양한 형식과 매체에 걸쳐 예술적 표현을 구현하는 사람을 두루뭉술 가리키는 명사로—직업명과 실존적 정체 사이 어딘가를 가리키는 말로—유행하는 현상과 궤를 같이한다.

크리에이티브의 수호성인 격인 브라이언 이노는 수십 년간 음악계와

미술계를 넘나들면서 비디오아트 작품과 강연 활동, 음반 제작, 밴드 지휘를 병행했다. 그러므로 남들보다 먼저 이노가 큐레이터의 출현과 그 뜻을 이해한 것도 당연한 일이다. 1991년 『아트포럼』 지면에서 하이퍼텍스트 관련서 한 권을 서평하던 그는 이렇게 선언했다. "아마도 큐레이터는 우리 시대의 새로운 유망 직종일 것이다. 그 업무는 자료를 재평가하고, 걸러내고, 소화하고, 연결하는 일이다. 새로운 가공물과 정보가 넘치는 시대에, 연결을 전문으로 하는 직업, 즉 큐레이터는 새로운 이야기꾼, 새로운 메타 저자가 된다."

　　그러나 이노는 큐레이터의 위상을 격상했다기보다 오히려 예술가의 역할을 조금 강등하려, 또는 적어도 재정의하려 한 편이었다. 1995년 『와이어드』에 실린 인터뷰에서, 그는 현대적 예술가를 창작자보다 '연결자'에 가까운 인물로 묘사했다. "그래서 큐레이터, 편집자, 편찬자가 그처럼 중요해졌다." 실제로 그는 오래전부터 머릿속으로 그런 생각을 해왔다. 1986년에 이미 이노는 예술 활동에서 혁신이 "생각보다 훨씬 작은 비중"을 차지한다고 지적하면서, 포스트모던 시대에 더 적합한 개념으로 "리믹싱"을 제안했다. 현대 예술가는 "방대하게 수용된 문화적·양식적 가정을 영속화하고, 이제는 통용되지 않는 몇몇 아이디어를 재평가·재도입하며, 또한 혁신하기도 한다"는 주장이었다.

　　수호천사를 뜻하는 라틴어에 어원을 둔 '큐레이터'는 본디 교회에서 '영혼을 돌보는 일'을 맡는 하급 성직자를 가리켰다. 17세기 후반부터 큐레이터는 도서관, 박물관, 아카이브 등 다양한 문화유산 기관에서 컬렉션을 관리하는 사람을 가리키기 시작했다. 문화적 가공품을 사적으로 축적하는 일이 늘면서, 어떤 면에서는 꽤 많은 사람이 큐레이터가 됐다고도 할 만하다. 물론 그들은 전문 교육을 받지 않았고 어떤 공적 책임도 지지 않으며, 그들의 '소장' 기준 역시 매우 자의적일 수 있다. 하지만 여러 유명 박물관이 본디 귀족이나 수집가의 개인 컬렉션에서 출발한 것도 사실이고, 또한 많은 개인 수집가가 무척 체계적으로 수집에 접근하는 것도 사실이다. 그리고 그런 개인 수집가 중 일부는 음악인이기도 하다.

　　80년대 초 한동안 『NME』에는 매주 다른 음악인이 애호 음반, 책, 영화, TV 프로그램 등을 나열하는 「소비자로서 아티스트의 초상」 칼럼이 실렸다. 지금이야 어떤 잡지건 온갖 유명인 관련 목록으로 도배되곤 하지만, 당시만 해도 그 칼럼은 팬으로서 스타를 드러내는 독창적 기획이었다. 최선의 경우

「소비자로서 아티스트의 초상」은 가수나 밴드의 미학을 안내하는 지도 구실을 했다. 예컨대 버스데이 파티의 닉 케이브와 롤런드 하워드가 내놓은 체크 리스트는―「현명한 피」나 「사냥꾼의 밤」 같은 영화, 조니 캐시, 리 헤이즐우드, 컬트 텔레비전 쇼 「애덤스 패밀리」에 나오는 등장인물 모티샤 등은―서던 고딕과 쓰레기 아메리카나의 교집합을 완벽하게 그려줬다. 80년대 초에 가장 쿨하던 취향을 잘 드러낸 그 목록은, 버스데이 파티가 랭보·보들레르 등 방탕한 시인과 페레 우부·캡틴 비프하트 등의 원초적이지만 장난스러운 음악에서 영향 받은 『불타는 기도』(Prayers on Fire) 시절의 초기 스타일에서 『폐차장』(Junkyard)과 『나쁜 종자』(Bad Seed) EP의 끈적한 어릿광대로 변천하는 과정을 설명해주기도 했다.

숨은 도서 목록이나 영화 목록과 연결된 음악을 만드는 록 음악인은 과거에도 있었다. 어떤 면에서는 『서전트 페퍼스』 표지가―레니 브루스, 에드거 앨런 포, 오스카 와일드, 알베르트 아인슈타인 등이 등장한다― 징후였지만, 표지에 실린 인물은 비틀스가 쿨하다고 여겨 좋아한 인물이었지, (슈토크하우젠, 루이스 캐럴, 밥 딜런 등을 제외하면) 비틀스의 음악이나 가사에 영향을 끼친 인물이 아니었다. 그렇지만 『서전트 페퍼스』 표지가 마크 피셔나 오언 해덜리 같은 평론가가 말하는 '포털'(portal) 개념에 얼마간 들어맞는 건 사실이다. 여기서 포털은 두뇌 영양소 공급원, 즉 음악 이면의 영감과 사유를 이루는 우주로 팬을 안내해주는 밴드를 가리킨다. 포스트 펑크는 포털 밴드가 융성한 시대였다. 매거진의 하워드 디보토나 더 폴의 마크 E. 스미스는 가사와 인터뷰를 통해 도스토옙스키나 윈덤 루이스로 팬을 인도했다. 스로빙 그리슬이나 코일의 팬이 되는 건 곧 극단주의 문화 강좌를 수강하는 거나 마찬가지였고, 그들의 음악에는 실제로 주석과 '참고 문헌'이 딸려 나오기도 했다. 스미스는 가사에 무수히 담은 암시(영화나 희곡, 소설에서 따온 구절)와 음반 표지 사진에 체계적으로 전개한 도상을 통해 추종자를 교화했다.

마크 피셔에 따르면, 포털로서 팝 그룹은 음악과 소설·영화·시각예술 등 "서로 다른 문화 영역"이 서로 연결될 때 가장 큰 효과를 발휘한다. 하지만 80년대가 진행하면서, 밴드가 가리키는 영역은 알려지지 않은 음악이나 팝 역사로 점점 기울어갔다. 포털이 음악 영역 밖으로 감상자를 실어나르는 일은 드물어졌다. 90년대 초에 나는 음악인이 인터뷰에서 영향이나 지시 대상을

이야기하는 비중이 점차 커지는 현상을 목격하고, 거기에 '음반 수집가 록'이라는 별명을 붙였다. 흥미로운 밴드는 열성 팬이 파헤칠 만한 취향 지도를 음악에 묻어두곤 한다. 그러나 달라진 점은 그 취향 지도가 점점 더 노골적으로 드러나더니, 급기야는 미적 좌표가 소리 표면에 그대로 노출되기 시작했다는 사실이다. 지저스 앤드 메리 체인과 스페이스멘 3, 프라이멀 스크림은 그렇게 새로운 감수성을 개척했다. 이들은 벨벳 언더그라운드·스투지스·러브·MC5· 수이사이드 등 대체로 팝 시장에서 실패한 괴짜 아티스트를 안치한 신전의 관리인으로 자리 잡았다. 메리 체인에는 본질적으로 '메타'한 차원이 있었다. 그들의 황홀하게 찢어지는 피드백 소리는 라몬스와 로네츠를 절반씩 섞는 관습적 작곡법을 은폐했다. 메리 체인 공연에서는 군중이 벌이는 소란조차 메타 난동 같았다. 그건 음악 언론을 통해 전승된 펑크 설화에서 영향 받아, 난동 부릴 이유가 있기를 바라는 욕망을 체현한 행위에 가까웠다.

스페이스멘 3는 메리 체인의 어디선가 들어본 멜로디에서 한 발 더 나가, 실제 인용구를 노래에 삽입했다. 그렇게 재작업한 리프와 곡조가 반드시

리메이크

버스데이 파티 동료 롤런드 하워드와 함께 『NME』에 「소비자로서 작가의 초상」을 실은 지 몇 년 후, 닉 케이브는 프레슬리의 「게토에서」(In the Ghetto) 리메이크를 시작으로 초기 솔로 작품에 미국 남부를 가리키는 이정표를 심기 시작했다. 두 번째 앨범 『첫째는 죽었다』(The Firstborn Is Dead)에는 엘비스가 태어난 고장 투펠로를 제목에 따와 그를 신화화하는 곡이 실렸고, 앨범 제목은 엘비스의 사산된 쌍둥이 형제 제시 프레슬리를 은근히 암시했다. 표지에는 포크웨이스 음반사의 교화적 어조를 가짜 민속학 풍으로 재치 있게 모방한 해설문이 실렸다. 그러고 나서 케이브는 리메이크로 채운 1985년 작 『무모한 짓』(Kicking Against the Pricks)을 통해 소비자로서 아티스트/큐레이터로서 창작자 개념을 그대로 실현했다. 앨범은 블루스와 컨트리, 진 피트니와 글렌 캠벨의 서사적 발라드 등 그와 배드 시즈가 받은 예술적 영감을 죄다 늘어놓은 성찬이었다.

그러나 『무모한 짓』이 사상 최초의 리메이크 앨범은 아니었다.

알아채달라고 있는 건 아니었다 해도, 언더그라운드 록 역사를 아는 감상자에게 그들은 확실히 미적 반응과 쾌감의 중추로 구실했다. 메리 체인의 『사이코캔디』(Psychocandy)가 나온 이듬해 1986년에 발표된 스페이스멘 3의 데뷔 앨범 『혼돈의 소리』(Sound of Confusion)에는 롤링 스톤스의 「성채」(Citadel)에서 리프를 빌린 「정신을 잃고」(Losing Touch with My Mind)가 실렸고, 뒷면은 스투지스의 「꼬마 인형」(Little Doll) 리메이크로 시작해 그들의 「TV 눈」(T.V. Eye)을 다시 쓴 「OD 참사」(O.D. Catastrophe)로 끝났다.

한때 로큰롤은 사춘기 경험을 언급했다. 시간이 흐르자 록 자체가 사춘기 경험이 됐고, 결국 그와 겹치거나 때로는 그것을 완전히 대체하게 됐다. 메리 체인의 한때 드러머 보비 길레스피가 결성한 프라이멀 스크림은, 청소년기를 어두운 침실에 틀어박혀 음반과 음악 잡지를 섭렵하며 보낸 결과 록에 관해 엄청난 지식을 쌓으면서 '요즘은 뭔가 잘못됐다'는 확신을 굳힌 80년대 신세대 밴드를 대표했다. 길레스피가 소장한 음반이 늘어감에 따라, 프라이멀 스크림도 벨벳·버즈·러브를 과잉 숭배하고 물신화한 초기 경향에서 진화하고

최초는커녕 앞선 축에도 들지 않았다. 1976년 토드 런그런은 앨범 『충실한』(Faithful) 한 면을 절묘한 60년대 고전 위작에 바쳤다. 그는 마법사 같은 프로덕션 지식을 동원해 「스트로베리 필즈여 영원히」(Strawberry Fields Forever)나 「근사한 울림」(Good Vibrations) 같은 노래의 질감과 분위기를 그대로 복제했다.* 그보다 3년 전에는 데이비드 보위와 브라이언 페리가 거의 동시에 『핀업』(Pin Ups)과 『이렇게 멍청한 짓』(These Foolish Things)을 각각 내놨다. 1973년 말에 나온 두 앨범은 모두 음악과 가사와 외양을 통해 어지러운 문화적 지시 대상을 가리키던 두 글램 우상의 포털 기능이 확대된 작품이었다. 일찍이 보위는 앤디 워홀에 관한 노래를 쓴 바 있다. 페리는 록시 뮤직의 「2HB」를 험프리 보가트에게 헌정하고 「스트랜드를 춰」(Do the Strand)에서 고급문화 체크리스트를 훑는가 하면, 기회 되는 대로 팝아트, 오브리 비어즐리, 스콧 피츠제럴드 등을 암시하곤 했다.

『핀업』은 "이게 바로 우리의 뿌리"라고 대놓고 선언하는 앨범이라는 점에서 더 밴드의 블루스·솔·로큰롤 리메이크 앨범 『문도그 마티니』(Moon-

[*] 각각 비틀스와 비치 보이스 원곡.

발전해 1991년 『스크리머델리카』(Screamadelica)로 절정에 다다랐다. 앨범에 실린 「태양보다 높이」(Higher Than the Sun) 같은 곡은 당대 테크노와 하우스 리듬에 더욱 은밀하고 폭넓은 취향(팀 버클리, 오거스터스 파블로, 팔러먼트-펑카델릭, 『스마일』 시기의 브라이언 윌슨, 존 콜트레인)을 덧씌웠다.

당시 나는 이들 밴드를 모두 좋아했고, 『사이코캔디』, 『불장난』(Playing with Fire), 「태양보다 높이」 등은 지금도 아끼는 음반이다. 또한 그때 나는 그들의 시대착오적 음악이 80년대 주류 팝에 대한 올바른 대응이라고 믿었다. 스페이스멘 3의 제이슨 피어스는 그 자세가 당대에 대한 수동적 도발에 해당했다고 돌이켰다. "80년대가 끝나기만 기다렸다. 우리는 음악적으로나 정치적으로나 당대에 벌어지던 일과 전혀 어울리지 않았다. … 우리는 50년대와 60년대 음악에서 비주류를 발굴한 다음 그냥 깔고 앉아 우리 것으로 만들었다."

그러나 그들 중 누구도 미래를 가리키지 않는다는 사실은 당시에도 뚜렷했다. 불특정한—일반 용례와 다른—의미에서 그들은 헌정 밴드였다.

dog Matinee, 역시 1973년 가을에 나왔다)와 유사했다. 앨범에서 보위는 예술적 진화를 잠시 멈추고 60년대 중반 런던 모드 시절을 감상적으로 되돌아보면서, 프리티 싱스, 이지비츠, 야드버즈 등의 노래를 인위적으로 재연했다. 앨범 앞표지에는 1965년 무렵 런던 카나비 가의 얼굴마담 격이던 모델 트위기가 실렸다. 페리의 『이렇게 멍청한 짓』은 50~60년대 록과 솔을 더 폭넓게 발췌했다. 앨범에는 프레슬리, 스모키 로빈슨, 비치 보이스, 레슬리 고어 등의 고전이 실렸다. 그 선곡은 어떤 주장을 내세웠다. 그 태도는 진정한 아티스트라면 자작곡을 불러야 한다는 록의 지배적 신념을 거부했다. 페리는 록 시대 우상인 딜런, 비틀스, 스톤스 등의 노래를 마치 원작 작곡가와 연주자에게서 쉽게 분리할 수 있는 브로드웨이 스탠더드처럼 취급했다. 이처럼 논쟁적인 제스처는 이듬해 그가 두 번째로 발표한 리메이크 앨범 『다른 시간, 다른 장소』(Another Time, Another Place) 표지에서 더욱 격화했다. 이번에는 페리 자신이 영원한 품위를 암시하는 흰색 턱시도와 검정 보타이 차림으로 표지에 등장했다.

그들이 참으로 실패한 부분은 표현이었다. 그들 노래 이면에 어떤 실질적 감정이 있다는 느낌은 받기 어려웠다. 그들의 노래는 음악에서 감정이 양식화된 형태를 애호하는 마음, 즉 '팬심'에서 태어난 것 같았다. 그 독특한 무심함은 무엇보다 가사에서 두드러졌다. 그들의 노래는 '허니', '천국', '사탕', '영혼', '지저스', '느낌이 어때', '주여', '달콤해', '어두워', '높은', '천천히 내려와', '빛나는', '천사', '눈물' 등 유서 깊은 단어와 구절을 슬롯머신처럼 틀어댔다. 그 의도는 사랑·종교·마약의 언어를 영민하게, 하지만 영적으로 심오하게 혼합하는 데 있었다. 당시에는 세련된 언어보다 상투어가 더 진실에 가깝다는 생각이 유행했다. 그러나 그 효과는 결국 건스 엔 로지스 같은 헤어 메탈 밴드가 선셋 스트립에서 쓰던 노래를 힙스터 풍으로 고상하게 꾸민 데 그치곤 했다. 유일한 차이는 그 특정 '록 학교'의 교과서가 에어로스미스의 『다락에 있는 장난감』(Toys in the Attic)이나 하노이 록스의 『움직이기 2보 전』(Two Steps from the Move)이 아니라 벨벳 3집과 스투지스라는 사실뿐이었다.

60년대에 리메이크는 대개 같은 시대 노래를 다뤘고, 가수나 그룹이 앨범을 채우는 데 이용했다. 다시 말해 리메이크에는 별 의미가 없었다. 포스트 펑크 시대 들어 리메이크가 그룹의 감성을 표현하거나 팝 역사에 관한 주장을 내세우는 수단으로 쓰이며 상황은 달라지기 시작했다. 휴먼 리그가 라이처스 브러더스의 「네게서 사랑하는 느낌이 없어졌어」(You've Lost That Lovin' Feelin')와 게리 글리터의 「록 앤드 롤」(Rock and Roll)을 리메이크한 건 팝을 향한 충성과 순위를 향한 야심을 예리하게 나타낸 제스처였다. 투 톤* 그룹들이 내놓은 리메이크는 60년대 스카 선조에게 바치는 헌사였다. 엘비스 코스텔로는 컨트리 곡 리메이크로 『거의 푸른』(Almost Blue) 앨범 전체를 꾸밈으로써 자신의 음악적 성분에서 알려지지 않았던 요소를 드러내는 한편, 컨트리가 힙한 동네에서 부당하게 놀림 받는 백인 솔 양식이라는 주장을 내세웠다. 허스커 두는 「8마일 높이」(Eight Miles High)와 「기차표」(Ticket to Ride)를** 리메이크함으로써 포스트 펑크가 60년대로 돌아서는 전환점을 알렸다. 얼마 후에는 리메이크뿐 아니라 헌정 가요도 들리기 시작했다. 사이킥

[*] 2 Tone. 1970년대 후반 영국에서 형성된
스카·펑크·뉴 웨이브 혼합 장르. [**] 각각 버즈와 비틀스의 원곡.

잡동사니 콜라주

음악이 소비자로서 아티스트의 자화상이라면, 그룹이 음악적 정체성 형성에 필요한 원재료를 구하러 가는 곳은 음반점과 벼룩시장, 중고품 상점, 레코드 페어일 테다. 오늘날에는 거기에 디스코그스나 젬 같은 온라인 음반 시장, 이베이, 셰리티 블로그를 더할 수 있겠다. 세인트 에티엔은 그런 소비주의를 승화한 대표 밴드다. 1990년도 데뷔 앨범 『폭스베이스 알파』(Foxbase Alpha) 해설문에서, 존 새비지는 그 감수성을 정확히 포착했다. 글에서 그는 노던 솔 편집 앨범, 루트 레게, "터무니없이 비싼 영국 사이키델리아 싱글"을 찾아 캠든 마켓을 헤매는 광경을 묘사한다. 팝 탐미주의자가 복잡한 문화 폐기물 시장을 누비는 모습은 도회적 포스트모더니티 자체를 항해하는 경험을 함축한다. 새비지가 묘사한 건 소리 골동품 수집이었다. 세인트 에티엔의 수집 활동은 밴드 자체 음악뿐 아니라 다른 활동에도 반영된다. 예컨대 세인트 에티엔 삼인조 가운데 밥 스탠리는 음악 언론과 음반 해설지에 글을 쓰기도 하고, 무명 빈티지 편집 앨범을 엮기도 한다. 다시 말해, 세인트 에티엔은 '창작자로서 큐레이터'의 고전적 예에 해당한다.

TV가 브라이언 존스에게 바친 「신의 별」(Godstar), 리플레이스먼츠의 「앨릭스 칠턴」(Alex Chilton), 하우스 오브 러브의 「비틀스와 스톤스」 (The Beatles and the Stones) 등이 그런 예다.

80년대 말에 리메이크 곡과 앨범은 모두 성황을 이뤘다. 수지 앤드 더 밴시스의 『거울을 통해』(Through the Looking Glass)나 건스 엔 로지스의 펑크 리메이크 앨범 『스파게티 사건?』(The Spaghetti Incident?)처럼, 길을 잃거나 활력을 다한 밴드는 배터리를 재충전하려고 리메이크를 시도하곤 했다. 디스 모털 코일—4AD 레코드 사장 아이보 와츠러셀이 추진하고 여러 가수가 동원된 사업—이 알려지지 않은 곡을 골라 리메이크하고 사이사이에 성긴 연주곡을 배치해 앨범 세 장을 낸 건 고전 만들기의 한 형태였다고 볼 만하다. 80년대 중반에 와츠러셀의 선곡은 논쟁적이었다. 팀 버클리, 톰 랩, 로이 하퍼, 진 클라크 등 괴짜 음유시인의 작품이 중심을 이뤘기 때문이다.

리메이크 앨범 만들기는 우상파괴와 헌정 사이에서 어정쩡한 자리를 차지할 수도 있다. 예컨대 레지던츠의 '미국 작곡가 시리즈'는 미국 음악

최선의 경우 이런 브리콜라주 음악은 팝의 평행 우주를 창조한다. 즉 팝이 다른 경로를 밟았다면 발생했을지도 모르는 하이브리드 스타일의 환각을 제공한다. 이 게임에서는 팝 역사를 많이 알수록 기성 요소를 새로운 음악으로 재배열할 가능성도 높아진다. 스탠리는 "지난 2년 사이에 나온 음악만 들어본 사람이 밴드를 결성하면 한계가 많다"고 말한다. "팝 역사에는 아무도 좇지 않은 미개척 지대가 많으므로, 음반 컬렉션이 풍부하면 과거를 재해석할 여지도 무한해진다. 막다른 골목에 부딪힐 일이 없다."

그러나 소리 골동품 수집의 단점은 거리감에 있다. 세인트 에티엔의 노래는 가슴에서 뜯겨 나왔다기보다 자신들이 좋아하는 음반에서 영감 받거나 샘플링한 소리를 사랑스럽게 짜맞춘 쪽에 가깝다. 그건 주관적 표현으로서 팝("정말 감동적이야")이 아니라 객관적 가공물로서 팝("근사한 곡인데!")에 해당한다. 미국 그룹 매그네틱 필즈의 스티븐 메릿은 자신의 작곡법이 "영원히 간직하고 싶을 만큼 예쁜장한 물건"을 만드는 일이라고 밝혔는데, 아마 이는 스탠리와 그의 파트너 피트 위그스에게도 해당하는 말일 테다.

거성을 적어도 스무 명 발굴해 리메이크함으로써 그들의 유산을 20세기 말에 계승하겠다는 야심적 사업이었다. 결국 그들은 거성을 네 명—조지 거슈윈, 제임스 브라운, 행크 윌리엄스, 존 필립 수자—밖에 찾지 못했고,『조지 & 제임스』(George & James)와『스타스 & 행크여 영원히』(Stars & Hank Forever) 등 앨범 두 장을 내는 데 그쳤다. 그 전에도 레지던츠는 스톤스의 「만족」([I Can't Get No] Satisfaction)을 난도질하는가 하면, 비틀스 음악 '샘플'과 비틀스 인터뷰 녹음 자료를 몽타주해 「생의 하루 계곡 너머」(Beyond the Valley of a Day in the Life)를 만든 적이 있었다. 이를 시작으로, 패러디 도용이라는 80년대 미니 장르가 쏟아져 나왔다. 그 예로는 컬처사이드의 『혁명 전 미국의 싸구려 기념품』(Tacky Souvenirs of Pre-Revolutionary America, 히트곡을 모아 훼손하고 때로는 소음으로 뒤덮다시피 한 앨범), U2를 조롱한 네거티브랜드, 퀸의 「하나의 비전」(One Vision)과 롤링 스톤스의 「악마에 동조함」(Sympathy for the Devil)을 과장된 전체주의 키치 서사시로 변형한 라이바흐 등을 꼽을 만하다.

이는 거침없는 진정성이라는 이성애자 록 기풍에 대립해 '열정적 아이러니'로 대표되는 '게이'—따옴표를 단 데는, 내가 아는 한 세인트 에티엔은 메릿과 달리 이성애자라는 사정이 있다—팝 미학이다. 실제로 골동품 수집과 게이 남성성 사이에는 역사적 상관성이 있고, 이는 『보존을 향한 열정: 문화 수호자로서 게이 남성』이라는 학술서에 영감을 주기도 했다. 지은이 윌 펠로스도 처음에는 그게 고정관념이라고 여겼지만, 결국에는 그 관념이 원형에 해당한다고 결론지었다. 그가 관찰한 바에 따르면, 실제로 게이 남성은 주택 복원이나 실내장식 등 연관 분야와 마찬가지로 골동품과 수집에 유달리 이끌리곤 했다. 거기에는 탐미성에 헌신하는 삶의 매력도 당연히 있었다. 그러나 마초 문화 전통이 강한 공업이나 금융업과 달리, 골동품이나 수집에 종사하면 주로 여성을 상대하며 일상을 영위할 수 있다는 생각도 작용했다고 한다.

그렇긴 하지만, 음악계에는 이성애자 수집가-큐레이터도 적지 않을 뿐더러, 심지어는 동성애자에 적대적인 유형(조디액 마인드워프, 몬스터

모독으로 경의를 표하는 경향은 앨범을 통째 리메이크하는 단계로 나갔다. 라이바흐는 『렛 잇 비』를 리메이크했고, 최근 저팬케이크스는 마이 블러디 밸런타인의 『러블러스』를 챔버 팝* 연주곡으로 녹음했으며, 페트라 헤이든은 『더 후 셀 아웃』(The Who Sell Out)의 복제판을 (음성만 이용해) 만들었고, 제프리 루이스는 무정부주의 펑크를 어쿠스틱 포크로 리메이크해 『무신경한 노래 12곡』(12 Crass Songs)으로 내놨다. 최근 이뤄진 앨범 전체 리메이크 작업 중 가장 흥미로운 예는 아마 더티 프로젝터스의 『솟아오르다』 (Rise Above)일 테다. 밴드 리더 데이브 롱스트레스는 그 앨범이 "블랙 플래그의 『망가진』(Damaged)을 기억에만 의존해 다시 써본" 작업이었다고 말한다. 『솟아오르다』를 만드는 동안 그는 블랙 플래그의 앨범을 듣거나 가사를 읽는 일을 일부러 피했다. "나 스스로 그 앨범을 만들 수 있는지 궁금했다. 리메이크나 헌사가 아니라 독창적인 앨범을 만들고 싶었다."

리메이크 곡과 앨범이 출현한 상황은 팝이 점차 상호 지시적 성격을 띠게 된 현실을 암시한다. 특정 앨범·노래 제목 또는 가사에서 밴드 이름을 따오는

151

[*] chamber pop. 1990년대에 영국에서 일어난 음악 장르. 관현악 편곡을 즐겨 썼다.

매그닛, 어지 오버킬, 멜빈스, 보리스 등 패러디 하드로커와 메타 메탈 밴드)도 더러 있다. 또한 90년대 말 들어 이성애화한 캠프와 아이러니가 주류 문화에 스며든 것도 사실이다. 다크니스가 그처럼 히트한 것도 그 덕분이었다. 싱어 저스틴 호킨스가 기타 솔로를 시작하며 "기이-타!"라고 외치는 등 일부러 연극적이고 과장되게 꾸민 그 메탈에는 내면의 스파이널 탭* 백신 같은 게 접종돼 있었다. 다크니스를 찬양하는 이는 누구나 그 그룹에 "메탈의 우스꽝스러움을 의식하는 건강함"이 있다고 강조한다. 그러나 나는 그 점이 오히려 악성에 가깝다고 느낀다. '진심 아님' 종양은 메탈에 그나마 남은 여력마저 무력화하기 때문이다. 2000년대 음악 풍경에서 다크니스에 실제로 견줄 만한 음악인은, (대체로 엄숙하고 진심 어린) 퀸스 오브 더 스톤 에이지나 마스토돈 같은 하드록/메탈 그룹이 아니라, (자신이 부르는 노래의 열정에서 스스로 거리를 두려는 듯 공연 도중 능글맞게 눈알을 돌리곤 하는) 로비 윌리엄스나 시저 시스터스 같은 팝 스타다.

[*] Spinal Tap. 1970년대 말 미국에서 결성된 패러디 헤비메탈 밴드. 1984년 코미디 영화 「이것이 스파이널 탭이다」의 소재가 됐다.

일이 유행인 것도 마찬가지다. 스타세일러, 레이디트론, 데스 캡 포 큐티 등이 대표적이지만,* 그중 백미는 스콧 워커 4집에서 따온 스콧 4다. 90년대까지만 해도 이런 현상은 사실상 전무했지만, 이제는 통제가 불가능할 정도다. 조금 다른 조류로는 전설적 그룹 이름과 고전 앨범을 혼합해 앨범 제목을 붙이는 경향이 있다. 『별 없고 성경처럼 검은 안식일』(Starless and Bible Black Sabbath)**이나 『완전히 돌아버려 (정신을 없애버려!!)』(Absolutely Freak Out [Zap Your Mind!!])*** 따위 앨범을 내놓은 일본의 네오사이키델릭 프로그레시브 밴드 애시드 머더스 템플은 상습범에 해당한다. 영향과 우상을 식인종처럼 체화하는 풍습이 격화하면서, 어떤 그룹은 과거 연주자 이름을 자신의 이름에 따오기까지 했다. 브라이언 존스타운 매서커****나 무니 스즈키(칸의 초기 보컬리스트 두 명 이름을 결합했다)가 그런 예다. 다른 영역과 마찬가지로, 이름에서도 팝은 제 살을 파먹는 중이다.

[*] 각각 팀 버클리 앨범과 록시 뮤직의 노래, 본조 도그 두바 밴드(Bonzo Dog Doo-Dah Band)의 노래 제목에서 따온 이름.
[**] 킹 크림슨의 앨범 제목과 '블랙 사바스'를 뒤섞은 제목.

[***] 머더스 오브 인벤션의 1966년 데뷔 앨범 제목과 프랭크 자파의 이름을 결합한 제목.
[****] 롤링 스톤스의 초기 기타리스트 브라이언 존스와 1978년 사교 집단 인민사원 교도들이 집단 자살한 존스타운 사건을 합친 이름.

 90년대 초에 빌 드러먼드는 "아이러니와 자기 지시는 음악을 파괴하는 어두운 세력"이라고 비난한 바 있다. 이때 드러먼드는 KLF나 저스티파이드 에인션츠 오브 뮤 뮤 같은 자신의 프로젝트에 스민 눈짓을 두고 내적 갈등을 겪었던 게 확실하다. 팝 문화에 전이된 '아이러니의 종양'에 관해서는, 나 역시 얼마간 연극적인―드러먼드와 비슷한 자기혐오를 분명히 느끼며―글을 쓴 적이 있다. 신체에 질병이 퍼지는 현상을 뜻하는 '전이'(metastasis)는 우연히도 포스트모던 팝의 문제를 꼬집어 표현해준다. 즉 메타(meta)한 성질 (지시성, 복제의 복제)과 정체(stasis) 상황(팝 역사가 멈췄다는 느낌)을 심오하게 연결해준다.

 언제부턴가 음악은 '역사'에서 단절돼 자신의 내면, 자신의 역사만을 반영하게 됐다. 내가 록에 '가맹'한―실제로 가입 서약을 하는 듯했다―70년대 말 포스트 펑크 시대에만 해도, 밴드들은 인터뷰에서 음악 이야기를 별로 하지 않았다. 대신 그들은 정치나 인류가 처한 상황을 이야기했고, 매우 일반적인 수준에서 '팝의 현 상태'만 논했다. 자신이 받은 영감을 말할 때는 주로 문학이나 영화, 미술을 언급했다. 평론가 역시 그룹의 음악을 구성단위로 분해해 전례를 추적하는 데 치중하기보다, 해당 그룹에 어떤 '주제 의식'이 있다고 가정하고 글을 쓰곤 했다. 그러나 80년대를 지나 90년대 들어 음악은 점차 다른 음악과 관련해서만 논의되기 시작했다. 그러면서 창의성은 취향 게임이 되고 말았다. 자기 지시적 우주로 유영해 들어간 음반 수집가 록은 음악을 현실에서 유리시켰다. 너무나 많은 힙스터 그룹이 자신의 삶에 뿌리를 두지도 않고 음악 외부 세계에 참여하지도 않는 채, '영향 경제' 같은 것을 통해 정체성을 조합했다. 금융업자가 미래에 투자한다면, 밴드는 과거에 투기했다. 실제로 그 모습은 갖은 영향과 고위험 옵션, 안전한 장기 상품이 뒤엉켜 싸우는 증권시장을 닮았다. 글을 쓰는 이 순간에는 영국 포크 지분을 팔고 80년대 초 독일 아트 펑크에 투자하는 편이 유리해 보인다. 그러나 책이 출간될 즘 영향 중개인은 전혀 다른 상품을 추천할지도 모른다.

 학계에서는 이런 일을 두고 '하위문화 자본'이라는 말을 쓴다. 미적 선호를 통해 사람들이 구별되는 현상을 연구하며 피에르 부르디외가 개발한 취향·계급 이론에서 응용한 개념이다. 극히 피상적으로 단순화하면, 취향은 사회적 과시 수단이라는 이론이다. 그렇다면 개인과 마찬가지로 밴드가 영향을 선별하는 목적 역시 바람직한 외관을 자아내거나 늘 변하는 힙스터 풍경에서

좋은 자리를 차지하는 데 있을 테다. 그러나 부르디외의 관점이 그처럼 환원적이거나 냉소적이지만은 않다. 여러 예술가의 자기 창조 과정에는 자신만의 신전을 세우는 일이 포함된다. 신격화된 선배에게 빌린 인용구로 자신의 음악을 뒤덮는 일은 자기과시나 취향 자랑보다 오히려 조상숭배 또는 헌사에 가깝다. 지시는 후광이 얼마간 뒤섞인 경의 표시다.

그런 면에서 네오사이키델릭 로커 줄리언 코프는 귀감이 될 만하다. 그는 예술가로서 자신의 자아가 영웅들의 합성물일 뿐이라고 솔직히 밝힌다. 티어드롭 익스플로즈 시절이나 초기 솔로 시절, 코프는 '백인 남성 또라이'를 추구하며 시드 배럿이나 로키 에릭슨,* 짐 모리슨 같은 인물을 모델로 삼았다. 그들은 모두 총체적 경험을 좇아 어리석은 짓을 감수한 바보 성인이었다. 코프는 "모든 영웅을 다 쌓으면 무적의 신(神)을 창조할 수 있을 것 같았다"고 말했다. 1991년 『페기 수이사이드』(Peggy Suicide)를 통해 절제되고 신중하며 정치적인—특히 생태적인—열정으로 성숙한 단계에 접어들 무렵, 코프는 과거 노골적으로 좇았던 관심을 큐레이션과 골동품 수집으로 전환하며 '두뇌 유산' 사업이라는 우스우면서도 정확한 개념을 제시했다. 사이키델리아와 프리크 록** 전통에서 기념비적인 업적을 보존하는 사업에 그가 붙인 이름이었다.

코프는 음악인뿐 아니라 음악 평론가로도 훌륭한—어쩌면 더 훌륭한— 활동을 펼쳤다. 그의 글쓰기는 1983년 개러지 펑크와 사이키델리아에 관해 『NME』에 써낸 유명 기사로 시작해, 독일 코스미셰 음악***을 열광적이고 생생하게 찬미한 『크라우트록샘플러』로 활짝 꽃피웠다. '두뇌 유산 우주 안내서' 시리즈 첫 권으로 기획해 스스로 출간한 책이었다. 휴대용 도감처럼 만들어진 그 책에는 아찔한 앨범 표지 원색 도판이 가득했다. 나중에 그는 뜻이 맞는 프리크 음악 연구자들과 함께 두뇌 유산 웹사이트를 만들어 『뱀 밸럼』, 『스트레인지 싱스』, 『버킷풀 오브 브레인스』, 『톨러메이크 테러스코프』 같은 사이키델리아 전문지를 온라인에서 계승했다.

그러나 코프는 단순히 60년대 골동품 록 전문가가 아니었다. 오히려 그는 공인된 의미에서 고고학자에 가까웠다. 그는 영국과 유럽의 환상구조토와 선사시대 유물을 광적으로 연구해, 5백 쪽에 달하는 원색 도감을 한 권도 아니고 두 권이나 써냈다. 『현대 고고학자』(BBC2 다큐멘터리와 관련

[*] Roky Erickson, 1947년생. 미국 텍사스 출신 음악인. 사이키델릭 록의 선구자로 꼽는다.
[**] freak rock. 1960년대 말 사이키델리아에서 영향 받아 나타난 다양한 실험적 록 음악을 통칭하는 말.

[***] kosmische Musik. 1960년대 말~1970년대 초 독일에서 나타난 음악 장르. 록과 전위적 전자 음악을 결합했다. 크라우트록(krautrock)으로 불리기도 한다.

웹사이트를 낳기도 했다)와 『거석문화 시대 유럽인』이 그 책이다. 그러다가 음악으로 돌아온 코프는 70년대 일본 프리크 록을 다룬 책 『재프록샘플러』를 써냈다. 얇고 가벼운 『크라우트록샘플러』보다 훨씬 두꺼운 『재프록샘플러』는 환상구조토에 관한 책처럼 철저한 연구서 같은 인상을 풍겼다. 학구적이고 때때로 장황한 문체는 나팔바지나 긴 머리가 아니라 팔꿈치에 가죽을 덧댄 대학교수 풍 재킷을 떠올렸다.

두뇌 유산은 본디 내셔널 트러스트 지정 유적지, 건축물, 자연보호 구역이나 유명인의 생전 자택을 알리는 청색 명판 등을 빗대 농담처럼 시작됐다. 그러나 나중에는 언더그라운드 록 역사에서 잊힌 선구자들을 보존하고 기리는 한편 그들의 위업을 이어가는 진짜 사업이 됐다. 코프는 2000년 런던 사우스뱅크 센터에서 이틀에 걸친 미니 페스티벌을 조직했다. (또는 '큐레이팅했다'고 말해야 할까?) 신화 속 풍요의 뿔에서 이름을 따온 코르누코피아 페스티벌에는 애시 라 템플이나 그라운드호그스 같은 70년대 전설과 신진 밴드들이 함께 출연했다. 다른 레트로 사이키델리아 밴드들이 하위문화에서 정치적 이상주의를 거세한 반면, 코프는 60년대 말~70년대 초의 전투적 정치성도 되살리려 했다. 최근 그가 이끄는 집단 블랙 시프는 MC5를 모델로 한 원초적 저항 밴드에 가깝다. 그의 신전에서는 시드나 로키뿐 아니라 MC5 매니저이자 화이트 팬더 운동 지도자였던 존 싱클레어 같은 인물도 적지 않은 비중을 차지하게 됐다.

지시 요법

내가 음악계에서 '큐레이팅'이라는 말을 처음 접한 곳은 프로테스트 레코드 출범을 알리는 보도 자료였다. 프로테스트 레코드는 2003년 미국의 이라크 침공에 항의하는 "음악인과 시인, 예술가들이 탐욕과 성차별, 인종차별, 증오 범죄, 전쟁에 맞서 사랑과 자유를 표현하는 출구"로 설립된 음반사였다. 캣 파워, 퍼그스, 유진 채드본 등의 트랙을 무료로 제공한 프로테스트는 뉴욕의 디자이너 크리스 하비브와 소닉 유스의 서스턴 무어가 함께 큐레이팅한 사업이었다.

무어와 그가 이끄는 소닉 유스는 지난 10년 사이에 가장 왕성히 활동한 큐레이터였다. 이 방면에서 그들의 첫 대형 작업은 2002년 로스앤젤레스 UCLA에서 미국 최초로 열린 올 투모로스 파티(ATP)를 큐레이팅한 일이었다.

이렇게 ATP와 맺은 인연은 그후 4년간 몇 차례 다른 행사를 통해 이어졌고, 그 사이에 무어는 뉴욕에서 노이즈 카세트 음반 미술을 "시각적으로 정리"하는 전시회 『노이즈/아트』를 기획했다. 그리고 나서 2008년에는 소닉 유스 자체를 주제로 하는 전시회 『자극적 처치』가 열렸다. 큐레이터는 다른 사람(롤란트 흐루넌봄이라는 인물)이었지만, 내용은 소닉 유스가 1981년 결성 후 벌인 "다원 예술 활동"을 꼼꼼히 소개했다. 일곱 부문으로 나뉜 전시는 소닉 유스가 다른 음악인뿐 아니라 시각예술가, 영화감독, 디자이너 등과 함께한 작업을 파헤쳤다. 전시에는 앨범 표지, 전단, 팬진, 포스터, 티셔츠, 사진, 언더그라운드 시, 신문, 비디오, 영화 등이 포함됐다. 전시회가 강조한 건 밴드 자체가 아니라 그들이 영향을 끼쳤거나 함께 일한 사람들이었다. (스파이크 존즈, 소피아 코폴라, 스탠 브래키지, 요나스 메카스, 잭 골드스타인, 거스 밴 샌트, 게르하르트 리히터, 마이크 켈리, 토드 헤인스, 레이먼드 프티봉, 윌리엄 버로스, 비토 아콘치, 글렌 브랑카, 댄 그레이엄, 리처드 프린스, 토니 오슬러, 패티 스미스, 리타 애커먼, 기타 등등, 기타 등등.* 아무튼 대단한 건 인정해야겠다!) 그 결과는 한 예술가의 회고전과 주소록을 뒤섞은 꼴이었다.

『자극적 처치』는 궁극적 포털 밴드로서 소닉 유스를 알린 전시였다. 또한 밴드의 여명과 깔끔하게 연결되는 고리를 완성해준 전시이기도 했다. 1981년 6월, 서스턴 무어는 뉴욕의 예술 공간 화이트 칼럼스에서 포스트 노 웨이브** 밴드들을 선보이는 행사를 조직(당시에는 아무도 '큐레이팅'이라는 말을 쓰지 않았다)했는데, 일주일 동안 열린 그 '노이즈 페스트'에서 소닉 유스가 첫 공연을 펼쳤기 때문이다.

[*] 한국에 비교적 알려지지 않은 인명만 간략히 소개하면 다음과 같다. 스탠 브래키지(Stan Brakhage, 1933~2003): 미국 영화감독. 요나스 메카스(Jonas Mekas, 1922년생): 리투아니아 영화감독·시인·미술가. 잭 골드스타인(Jack Goldstein, 1945~2003): 캐나다 행위·개념 미술가. 마이크 켈리(Mike Kelley, 1954~2012): 미국 미술가. 레이먼드 프티봉(Raymond Pettibon, 1957년생): 미국 미술가 겸 펑크 록 밴드 블랙 플래그 구성원. 글렌 브랑카(Glenn Branca, 1948년생): 미국 전위음악가. 댄 그레이엄(Dan Graham, 1942년생): 미국 미술가 겸 저술가. 토니 오슬러(Tony Oursler, 1957년생): 미국 멀티미디어·설치 미술가. 리타 아커먼(Rita Ackermann, 1968년생): 헝가리 출신 미국 미술가.

[**] no wave. 1970년대 말에서 1980년대 초 사이 뉴욕 다운타운에서 융성한 실험적 음악, 영화, 예술 운동. 음악 면에서 노 웨이브를 간략히 규정하기는 어렵지만, 대체로 멜로디보다 질감을 중시하는 태도, 극단적인 무성조, 반복적 리듬 등 특징을 보였다.

살인, 정신병, 환각적 혼란 등 극단적인 주제를 노래한 밴드를 설명하는 말 치고 "다원 예술 활동"은 특히나 파리하다. 그러나 화이트 칼럼스와 맺은 인연이 보여주듯, 소닉 유스는 펑크 언더그라운드와 미술계가 뒤섞인 뉴욕 다운타운 무대의 일부였다. 싱어-베이시스트 킴 고든은 미술 갤러리에서 일한 적이 있고, 『아트포럼』 등 미술 전문지에 비평문을 기고하기도 했다. 그러므로 『자극적 처치』는 변절한 밴드의 음악 젠트리피케이션이라기보다, 그들이 처음부터 택한 접근법의 논리적 귀결이었다.

이 사실은 회고전과 거의 같은 시기에 소닉 유스가 내놓은 앨범으로도 뒷받침된다. 그들이 10년 만에 내놓은 앨범 『영원』(The Eternal)은 과거 어떤 작품보다 노골적으로 소리 큐레이션을 감행했다는 점에서 흥미로웠다. 사실상 모든 곡이 소닉 유스가 경외하는 예술가를 가리켰다. 예컨대 「신성한 재주꾼」(Sacred Trickster)은 미술가 이브 클랭과 음악인 노이즈 노매즈에게 동시에 경의를 표했고, 「(그레고리 코르소를 위한) 물 새는 구명정」(Leaky Lifeboat [for Gregory Corso])은 비트족 시인 코르소가 지상의 삶을 표현하며 쓴 은유에 기초했다. 「보비 핀을 위한 천둥소리」(Thunderclap for Bobby Pyn)는 전설적인 로스앤젤레스 펑크 밴드 점스의 다비 크래시가 사용하던 가명에서 제목을 따왔다. 표지에 고(故) 존 페이의 그림을 쓴 것도 그들이 영웅시한 화가를 기리려는 뜻이었다.

언젠가 킴 고든은 "역사에 관한 감이 없는 사람들이 무섭다"고 밝힌 바 있다. 소닉 유스가 그런 비난을 받을 일은 절대로 없을 테다. 그들의 1985년 앨범 『불길한 달이 떠오른다』(Bad Moon Rising)는 크리던스 클리어워터 리바이벌의 싱글에서 제목을 따왔고, 앨범 중간 수록곡 사이에는 다른 1969년 작—스투지스의 「좋지 않아」(Not Right)—에서 인용한 기타 리프를 마치 고장난 테이프 재생기로 튼 양 왜곡해 배치했다. 이처럼 60년대가 어두운 국면에 접어든 그해(알타몬트,* 맨슨 사건 등이 일어난 해)에 록 역사학적으로 집착한 소닉 유스는, 함께 나온 싱글 제목 역시 맨슨 패밀리의 살인 행각에서 영감 받아 '죽음의 계곡 69'(Death Valley '69)라고 붙였다. 소닉 유스가 80년대 말과 90년대 초에 발표한 다른 음반 목록을 보면, 비치 보이스에 대한 암시(「네 해골로 가는 고속도로」[Expressway to Yr Skull] 가사에는

[*] 1969년 12월 6일 캘리포니아 알타몬트에서 열린 무료 공연을 가리킨다. 롤링 스톤스가 조직한 그 공연에서 관객 한 명이 경비를 맡은 폭력단원의 칼에 찔려 숨지는 사건이 일어났다. 흔히 '사랑과 평화'의 꿈이 깨진 계기로 언급된다.

"캘리포니아 여자들을 죽여버릴 거야"라는 대목이 있다. 제목은 헨드릭스와 함께 활동했던 버디 마일스의 앨범을 은밀히 가리킨다*)가 있는가 하면, 캐런 카펜터에게 영감 받은 노래 「튜닉 (캐런을 위한 노래)」(Tunic [Song for Karen])도 있다. 1988년 작 「10대의 난동」(Teen Age Riot)의 만화경 같은 뮤직비디오는 이전에 찍었으나 쓰지 않은 장면, 공연 여행 도중 장난치는 소닉 유스를 흔들리는 영상에 잡은 자료, 그룹의 비디오 컬렉션에서 발췌한 극히 짧은 장면 등을 몽타주함으로써 그룹을 그들의 신전과 결합했다. 그 신전에는 패티 스미스, 마크 E. 스미스, 블랙 플래그의 헨리 롤린스, 선 라, 이기 팝, 블릭사 바르겔트, 톰 웨이츠도 있었지만, 희한하게도 뱅글스의 수재나 호프스도 있었다.

그러나 소닉 유스의 큐레이터 성향을 제대로 드러낸 건 밴드가 과외로 진행한 치코네 유스 작업이었다. 치코네 유스는 본디 그들이 1986년 마돈나의 「그루브 속으로」(Into the Groove) 한 소절을 소음으로 뒤범벅해 리메이크한 「그루브(이) 속으로」(Into the Groove[y])를 발표하며 지은 이름이었다.** 원래 계획은 치코네 유스 이름으로 『비틀스』 앨범, 일명 『화이트 앨범』 (The White Album) 전체를 리메이크하는 거였다. 그들의 뉴욕 노이즈 음악계 동료 푸시 걸로어는 이미 롤링 스톤스의 더블 앨범 『도심에 망명 중』(Exile on Main Street)을 리메이크해 카세트로 내놓은 바 있었다. 그러나 치코네 유스의 『화이티 앨범』(The Whitey Album)은 원래 계획에서 크게 벗어난 작품이 됐다. 앨범에는 존 케이지의 원작에 제목을 고쳐 단 「(침묵)」([Silence], 「4분 33초」를 가속화해 2분가량으로 압축한 곡)과 「노이!를 듣는 두 멋쟁이 여성 록 팬」(Two Cool Rock Chicks Listening to Neu!, 노이!의 「네가티프란트」 [Negativland]가 배경에서 희미하게 들리는 가운데 고든과 여성 친구 한 명이 다이너소어 주니어에 관해 잡담하는 곡) 같은 노래가 실렸다. 마돈나 리메이크에 밴 장난기를 뛰어넘으려는 시도였는지, 앨범에는 로버트 파머의 성차별적 MTV 히트곡 「사랑에 중독됐어」(Addicted to Love)를 리메이크한 곡도 실렸다. 킴 고든이 즉석 녹음 부스에 들어가 노래방 반주에 맞춰 노래를 부르는 곡이었다.

80년대 말을 크게 풍미한 이런 생각들―아이러니한 리메이크, 불손한 모방, 불온한 도둑질로서 샘플링―은 힙합과 저가 샘플러가 출현하며 연쇄

[*] 가사는 비치 보이스의 「캘리포니아 여자들」 (California Girls, 1965)을, 제목은 버디 마일스의 『네 해골로 가는 고속도로』(Express- way to Your Skull, 1968)를 가리킨다.

[**] '치코네'는 마돈나의 본성이다.

반응처럼 나타난 현상이었다. 그러나 『화이티 앨범』에 실린 개념적 농담은 70년대 말부터 뉴욕 미술계에 나타난 생각과 기법, 특히 '그림들 세대' 차용 예술에서도 깊은 영향을 받았다. 1977년 뉴욕 아티스츠 스페이스에서 열린 전시회 『그림들』에서 별명이 붙은 그 흐름은 특히 셰리 러빈과 리처드 프린스가 주도했는데, 그들의 작업에는 유명 회화를 복제하거나 사진 작품 (유명한 장면이나 대표적인 광고 등)을 재촬영해 자르거나 확대하거나 흐리는 등 재구성하는 기법이 쓰이곤 했다. 특히 치코네 유스가 노래방 풍으로 리메이크한 「사랑에 중독됐어」는, 도록에 실린 워커 에번스의 사진을 재촬영하고 그처럼 원래 대상에서 세 단계 멀어진 사진을 자신의 작품으로 제시해 유명해진 러빈의 '워커 에번스를 따라서' 연작을 연상시킨다. 러빈과 고든의 작업에는 모두 여성주의적 의미가 있다. 고든은 파머가 침 흘리며 과시하는 남자다움을 조롱한다. 러빈은 박물관, 미술관, 경매소에서 여성 미술을 따돌리는 '죽은 백인 남성들의 명작'을 도용한다.

'워커 에번스를 따라서'나 '에곤 실레를 따라서' 같은 제목에서 '따라서'(after)는 전통적으로 '~ 식으로'라는 뜻으로 쓰이는 말이다. 그러나 그 말은 예술적으로 뒤늦었다는 느낌, 포스트모던한 연민을 환기하기도 한다. 활동 초기에 러빈은 명작으로 이미 북적이는 분야에 '뒤늦게' 들어선 예술가의 복잡한 심기를 전하는 선언문 「최초 진술」을 써낸 바 있다. 현대 예술가는 자아를 집어삼키는 영향의 급류에 휩싸여 조바심을 느낄 수밖에 없지만, 러빈처럼 독창성과 선점을 아예 거부함으로써 반격을 가할 수도 있다. "세상은 질식할 정도로 꽉 찬 상태다. … 그림은 어느 하나 독창적이지 않은 이미지들이 다양하게 뒤섞이고 충돌하는 공간일 뿐이다. 그림은 인용으로 이루어진 조직이다. … 화가의 뒤를 잇는 도용가는 열정이나 해학, 감정, 인상이 아니라 자신이 참고하는 거대한 백과사전을 짊어진다."

하필이면 고급 소리 복사기 페어라이트 CMI가 시장에 선보인 70년대 말에 '그림들 세대'가 출현했다는 사실은 우연이 아닌 듯하다. 러빈은 이런저런 샘플링이 만연하던 상업미술계에서 일한 경험을 큰 영감으로 삼았다. 1985년 어떤 인터뷰에서, 러빈은 "그들이 독창성 개념을 대하는 태도가 무척 흥미로웠다"고 회상했다. "필요한 이미지가 있으면 그냥 썼다. 도덕성 따위는 문제가 아니었다. 중요한 건 효용성이었다. 이미지가 어떤 이에게 속한다는 생각이 아예 없었다. 모든 이미지는 공공재처럼 취급됐고, 미술가로서 나는

그런 생각에서 큰 해방감을 느꼈다." 리처드 프린스는—가장 유명한 차용 예술가인 셰리 러빈과 신디 셔먼을 따라서—상업미술을 원재료 삼아 말보로 담배 광고를 재활영한 '카우보이' 연작으로 유명해졌다. 프린스는 자신의 작품이 "[원래 대상에서] 세 단계 또는 네 단계 멀어진… 유령의 유령"이라고 묘사했다. 이런 설명은 힙합과 댄스 문화에서 샘플의 샘플이 떠돌아다니며 복제가 거듭될수록 점점 더 왜곡되는 모습을 예견했다.

케이시 애커 같은 뉴욕 다운타운 문학가는 차용 예술과 포스트모더니즘, 그리고 막 번역돼 나오기 시작한 프랑스 비평 이론에서 영향 받아 80년대 내내 비슷한 접근법을 탐구했다. 1984년에 출간된 그의 악명 높은 소설 『고등학교 유혈 폭력물』은 너새니얼 호손, 장 주네, 질 들뢰즈와 펠릭스 가타리 등을 '샘플링'했다. 1986년에 그는 세르반테스의 고전을 다시 쓴 『돈키호테』를 발표했다. 같은 해에 푸시 걸로어가 『도심에 망명 중』을 리메이크하고 소닉 유스가 『화이티 앨범』 프로젝트를 구상했다는 사실로 보건대, 당시 문화계에는 어떤 비슷한 기운이 감돌았던 게 분명하다. 1989년 인터뷰에서 애커는 자신이 셰리 러빈에게 큰 영감을 받았다고 지목하면서, 특히 『돈키호테』에서 자신이 "실제로 원했던 건 셰리 러빈의 미술 같은 작업이었다"고 말했다. "나를 매료한 건 그처럼 단순한 복제였다. 나는 산문으로도 비슷한 작업이 가능한지 알아보고 싶었다."

보드리야르의 표현을 빌리면, 소닉 유스의 음악은 '교환소', 즉 갖은 영향이 교차하는 장소로 기능하곤 했다. 소닉 유스는 닐 영이나 캡틴 비프하트 헌정 앨범 등에 상습적으로 참여하다 못해 스스로 헌정 앨범을 만들기도 했다. 예컨대 1999년에 나온 『20세기여 안녕』(Goodbye 20th Century)은 존 케이지, 스티브 라이시, 크리스천 울프 등 전위음악가의 고전을 재해석한 앨범이다. 마찬가지로 『영원』은 소닉 유스의 시금석과 부적을 늘어놓은 진열장이나 마찬가지다. 그 앨범은 어떤 도발적 소비, 즉 과감한 생각·태도·행동·일탈을 사 모으는 쇼핑을 지나치게 연상시킨다는 점에서 나를 당황스럽게 한다. 물론 내가 당황하는 건 팬이자 저술가로서 내가 하는 일도 그와 별반 다르지 않기 때문인지도 모른다. 그러나 그런 소비가 노래를 쓰는 바탕이 된다는 건 확실히 이상하다. 적어도 노래를 사적 경험의 표현으로 본다면 그렇다. 그리고 그게 바로 소닉 유스가 『영원』에서 찬미하는 거의 모든 예술적·문학적·음악적 우상이 취한 관점이다. 그레고리 코르소나 다비 크래시가 큐레이터처럼 무심한 태도로 활동했으리라 상상하기는 어렵다.

영국에서 소닉 유스에 가장 가까운 예는 아마 스테레오랩일 테다. 그들 역시 벨벳 언더그라운드가 개척한 전위예술과 로큰롤 사이 경계선을 오랫동안 걸어온 부부 음악인 중심 앙상블이다. 더글러스 워크는 스테레오랩이 "팝에서 역사−유토피아주의를 주도하는 밴드, 음반 수집과 세상을 바꾸려는 노력을 대체로 동일시하는 밴드"라고 찬양한다. 근사한 등식이긴 하지만, 그럼에도 음반 수집가 록은 한때 세상을 바꾸려 했던 록과 정반대가 아닌가 하는 염려가 여전히 남는다. 비트 시인에 탐닉한 소닉 유스와 달리, 스테레오랩은 보헤미안 (언젠가 인상 깊게 정의된 대로, 정치가 아니라 예술로써 세상을 바꾸려 하는 이들)이 아니라 사회주의자다. 레티샤 사디에는 자본주의가 "불멸하지 않아, 결국 무너질 거야" 하고 노래한다. 소닉 유스가 벨벳 언더그라운드/ 스투지스/펑크/노 웨이브 계보를 중심으로 간혹 곁에 흐르는 전위예술과 프리 재즈를 넘나들었다면, 스테레오랩은 크라우트록과 무그 음악, 이지 리스닝, 프랑수아즈 아르디 풍 60년대 프렌치 팝, 라이트 재즈, 체코 애니메이션 주제곡 등등 다양한 레트로 쿨 조류를 짜깁기해 '뮤자이크'를 만들었다. 그 결과 불가사의하게 나타난 혼합물에는 '존 케이지 풍선껌'(John Cage Bubblegum)이나 '아방가르드 MOR*'(Avant Garde M.O.R.) 같은 제목이 붙었다.

스테레오랩은 궁극적인 음반 수집가 로커에 해당한다. 그들 노래와 앨범 제목은 대부분 숨은 비밀을 수수께끼처럼 가리킨다. 「제니 온디올린」(Jenny Ondioline)은 신시사이저의 20세기 초 선조를 은밀히 암시하고, 그룹 이름 자체는 뱅가드 음반사의 시리즈(스테레오 시험용 LP도 그중 하나다)를 향해 눈짓한다. 뱅가드는 이제 컬트 고전이 된 장자크 페리/거손 킹슬리의 『나가는 길에 들어오는 소리! 미래의 전자 팝 음악』(The In Sound from Way Out!)을 내놓은 음반사다. 스테레오랩의 음악은 그들이 수집해 발견하는 음반에 따라 저절로 진화한다. 그들이 하는 인터뷰는 자신들이 최근 몰두한 음악 이야기로 예외 없이 채워진다. 1996년 내가 사디에와 팀 게인을 인터뷰할 때, 당시 앨범 『토마토케첩 황제』(Emperor Tomato Ketchup)의 좌표는 오노 요코와 돈 체리였다. 그러나 그 전인 1994년, 즉 『화성 오디오광 5중주단』(Mars Audiac Quintet)이 나왔을 때만 해도 게인은 여전히 "우주 시대 원룸아파트 음악"에 빠진 상태였다. 그가 신 나게 보여준 키치 같은 앨범 표지 뒷면에는 다이얼과 스위치와 계량기로 뒤덮여 복잡하고 거대하기 짝이 없는 초기 신시사이저

[*] middle of the road. 상업 라디오가 선호하는, 듣기 쉬운 음악을 일컫는다.

사진이 실려 있곤 했다. 게인은 자신이 그런 음악과 이미지에 이끌리는 이유가
그들이 "미래를 가리켰기 때문"이라고 했다. "50~60년대에는 미래에 관한
상상이 매우 거칠었다. 그렇지만 낙관과 무한한 가능성으로 가득했다. 지금은
다르다. 이제 미래는 무한한 가능성과 전혀 무관하다." 여기서도 우리는
스테레오랩의 역사-유토피아주의, 즉 60년대 유토피아주의에 아쉬운
마음으로 이끌리는 모습을 확인한다. 다만 같은 시대에서도 그들을
끌어당기는 측면이 소닉 유스나 줄리언 코프를 사로잡는 측면과 다를 뿐이다.

 가공된 장르와 이국적 레트로
우주 시대 원룸아파트 음악 유행에 크게 이바지한 『엄청나게 이상한 음악』
(Incredibly Strange Music) 시리즈의 공동 저자 앤드리아 주노는, 자신이
인터뷰한 음반 수집가들을 음악사상 미지의 땅을 개척해 진귀한 보물을
발굴하는 영웅적 탐험가로 묘사한다. 또한 주노는 수집가가 평론가나 이단적
역사가 기능도 한다고 주장한다. "금세기에 대중문화는 너무나 많은 산물을
낳아서, 이를 정리하려면 분별력과 정리 기술이 있는 사람이 꼭 필요하다.
'좋은 취향'에 유착한 미학을 비튼다는 점에서, 거기에는 규범을 거스르는
측면도 있다." 음반 수집 문화는 새로운 영토를 개척해야 하고, 그러려면
과거를 재창조해야 한다. 팝 역사 지도를 다시 그리고, 무시당하거나 버려진
음악을 재평가해야 한다.

 그러므로 큐레이터-창작자 유형 음악인이 재발매와 편집 앨범 사업에
뛰어들거나, 심지어 해당 시기에는 실존하지도 않았던 장르를 뒤늦게
지어내는 것도 이해할 만하다. 세인트 에티엔의 밥 스탠리가 좋은 예다. 그가
만들거나 지지한 가공 장르로는 '정크숍 글램'(순위 진입에 실패한 이류
글리터 밴드들로, 『벨벳 주석 광산』[Velvet Tinmine]이나 『쓰레기통에서 건진
보석』[Glitter from the Litter Bin] 같은 편집 앨범에 수록됐다. 후자에는
스탠리가 쓴 긴 해설문이 실렸다)과 '위어드 포크'(LSD 색채를 띤 60년대 말~
70년대 초 영국 전원시인들) 등이 있다. 최근 예로는 '잉글리시 바로크'도
있다. 잉글리시 바로크는 편집 앨범 『차와 교향악: 잉글리시 바로크 음악,
1967~1974』(Tea and Symphony)에 모인 늦깎이 사이키델리아 밴드들을
가리키려고 스탠리가 고안한 용어다. 예컨대 「그냥 가, 르네」(Walk Away
Renee)로 알려진 레프트 뱅크는 후기 비틀스의 폴 매카트니 음악과

좀비스에서 힌트를 얻었고, 1968년 이후 헤비 블루스로 기운 언더그라운드 록의 일반적 경향을 거스르며 현악사중주와 하프시코드, 목관악기 등 오케스트라 장식을 즐겨 썼다.

'소급 가공 장르'의 기원은 노던 솔과 개러지 펑크로 거슬러갈 수 있을 듯하다. 둘 다 70년대 초에 출현은 했지만 실제로 쓰이지는 않았던 용어이기 때문이다. 나중에는 프리크비트(모드와 LSD가 조합된 음악)나 '선샤인 팝' (비치 보이스, 마마스 & 파파스, 피프스 디멘션을 모방한 그룹들) 같은 유사 가공물도 나타났다. 이들은 모두 맨해튼 남동부 북단을 대체한 '이스트 빌리지'처럼 부동산 중개인이 집값을 올리려고 붙이는 이름을 떠올린다.

중개인과 수집 탐험가는 가공한 장르를 밀어붙여 원작 음반의 가치를 높이려 한다는 점에서 공통점이 있다. 최근 성장세인 영역으로는 이탈로 디스코와 미니멀 신스가 있다. 후자는 80년대 초에 저예산으로 제작돼 카세트로만 나오곤 하던 DIY 전자음악의 무한한 광맥을 가리킨다. 미니멀 신스를 이루는 그룹에는 곡조만 지을 줄 알았다면 디페쉬 모드나 소프트 셀이 됐을 법한 밴드, 수이사이드/DAF/패드 가젯 아류 등이 포함된다. 『뮤턴트 사운즈』의 에릭 럼블로는 2003년 무렵 이베이에서 그 용어를 처음 접했다고 회상하면서, 그게 "영리한 음반 중개인이 지난날 떨이 매대에서 거래되던 개인 출간 신스팝/뉴 웨이브 앨범을 다음날의 보물로 재포장하려고 고안한" 말이라고 간주한다.

이처럼 가공하다시피 한 음악이 록 역사에서 독립된 범주로 실존했다고 팬을 설득하는 데 성공하면, 시장이 창출된다. 그러므로 장르 창출은 수집가-중개인의 이윤을 높이는 데 일조할 뿐 아니라, 편집 앨범 큐레이터나 재발매 음반사에도 뚜렷한 매력이 된다. 냉소적으로 보면 그렇다는 말이다. 물론 거기에는 음악을 향한 열정이나 새로운 것을 발견하려는 뿌리 깊은 충동도 크게 작용한다. 더욱이 판돈도 그리 크지 않다. 그래봐야 틈새시장일 뿐이다.

이 분야에는 음반 수집과 중개, 디제잉, 음반 편집, 독립 '인양 음반사' (저술가 케빈 피어스가 고안한 말)를 통한 재발매 사업 등 여러 역할을 동시에 맡는 사람이 많다. 체리스톤스 음반사의 개러스 고더드가 바론 그런 레트로 박식가에 해당한다. 앤디 보텔(음반사 파인더스 키퍼스와 DJ 집단 B뮤직 창립 구성원)처럼 뜻이 통하는 편집자/수집가/DJ/클럽 주인/프로듀서와 함께, 고더드는 60년대 말~70년대 초 음악에서 사이키델리아, 프로그레시브 록,

163

펑크, 재즈 퓨전, 라틴 음악, 리듬 강한 배경음악 등이 흐릿하게 중첩한 영역을 판별해냈다. 그들 같은 영국의 비트광들은 희귀한 그루브와 이국적 오케스트레이션을 갈구하는 마음이 강렬한 나머지 동유럽, 터키, 남아메리카, 인도 아대륙은 물론 웨일스로도─보텔은 『희귀한 웨일스 비트』(Welsh Rare Beat) 편집 앨범을 만들었다─개척지를 넓혀가기 시작했다. 고더드에게 음악사 지도에서 다시 그릴 영역이 아직 남았느냐고 물었더니, 그는 현재 개발 중인 소급 가공 장르를 조심스레 가리켰다. 예로는 드렁크 록("정크숍 글램과 비슷하지만 깔끔한 면이 없는 음악")과 테드 비트("드럼이 강력한 로큰롤 셔플") 등이 있다.

2000년대에 재발매 사업은 가공 장르와 이국적 음악의 시장을 창출하는 작업과 점차 긴밀한 관계를 맺게 됐다. 중요한 건 욕구를 자극하는 일이다. 음반사, DJ, 저널리스트가 나서서 쿨하게 만들기 전까지는, '희귀한 웨일스 비트'나 서아프리카 사이키델리아, 에티오피아의 제임스 브라운 모창 가수를 찾는 수요가 없었다. 초창기 재발매 사업이 주로 대중음악의 변화에 뒤쳐진 특정 스타일 팬을 위해 활동했던 것과는 크게 달라진 모습이다.

재발매 사업은 60년대에 두왑 수집가들, 특히 희귀 음반 전문점을 바탕으로 1961년 설립된 타임스 스퀘어 음반사를 통해 시작됐다고 말하는 이가 많다. 그러나 음반 수집가 겸 DJ 피터 건은 그보다 훨씬 앞선 전례도 있다고 지적해준다. 역시 뉴욕 타임스 스퀘어 주변에서 영업했고, 최초의 재즈 전문 소매점으로 알려진 코모도어 뮤직 숍의 주인 밀트 개블러가 초기 뉴올리언스 재즈를 재발매하려고 30년대 초에 차린 UHCA 음반사가 한 예다. (UHCA는 'United Hot Clubs of America'를 줄인 이름으로, '핫 재즈'를 암시한다.) 그는 절판된 고전을 재판으로 내는 일에서 출발해 재즈 선구자들의 미발표 음악을 재발굴하는 작업으로 나갔다.

건에 따르면, 60년대 두왑 유행이 지나간 다음 재발매 열풍은 70년대 초 셸비 싱글턴 같은 인물과 함께 일어났다. 그는 "선 레코드를 부활시키고 과거에 그곳에서 내놓은 고전 컨트리와 로커빌리 음악을 전부 재발매"했는데, 이에 자극받은 RCA는 엘비스 프레슬리의 『선 세션』(Sun Sessions)을 내놓기도 했다. 70년대 후반에는 드디어 가까운 과거 음악을 재포장하고 수집하는 활동이 진지하게 일어났다. 에이스, 찰리, 에드절 같은 음반사가 대표적이었다. 디먼 레코드에서 갈라져 나온 에드절은 포드가 50년대 말에

내놓은 실패작 자동차에서 이름을 따왔다. 당대 팝 시장에서는 실패했지만 적어도 재발굴할 가치가 있거나, 때로는 당대 성공작보다 우월하기까지 한 음악을 인양하는 사업에 잘 어울리는 상징이었다.

에이스·찰리·에드절이 수립한 접근법은 이후 관련 업계에서 표준이 되다시피 했다. 정교하고 상세한 해설지, 시대 양식을 따르는 디자인, 우수한 음질 등이 특징이었다. 80년대 말~90년대에는 그들을 모델 삼은 재발매 음반사가 우후죽순처럼 솟아났다. 선데이즈드, 야주, 시 포 마일스, 리틀 윙, 블러드 앤드 파이어 등이 그런 예였다. 거의 모든 시대와 영역이 전문적 인양 대상이 됐다. 그러나 그중에서 가장 두드러진 분야는 50·60·70년대 흑인 음악이었다. 이는 영국과 유럽에서 열광적 백인 수집가들이 출현한 덕이기도 했지만, 또한 해당 시대에 나온 우수 음악이 그만큼 많기 때문이기도 했다. 그중 일부는 본디 대형 음반사에서 제작되기도 했고(대형 음반사는 백인 음악보다 흑인음악 음반을 더 빨리 처분하는 경향이 있으므로 뒤져볼 만한 백 카탈로그도 그만큼 풍성하다), 일부는 독립 흑인 음반사에서 나오기도 했다. (이런 음반사는 사기꾼 같은 인물이 운영하는 일이 흔했는데, 그들은 아카이브를 제대로 관리하지 않았다.)

블러드 앤드 파이어는 잊힌 흑인음악 유산을 보호하고 가꾸는 일에 뛰어든 전형적인 영국인 관리인에 해당한다. 1993년 루트 레게 전문가 겸 DJ 스티브 배로와 심플리 레드의 싱어 믹 허크널 등 영국인 레게 팬 한 무리가 설립한 블러드 앤드 파이어는, 『콩고스의 정수』(Heart of the Congos)처럼 유명하지만 안타깝게도 절판 상태였던 음반을 재발매하고, 킹 터비 같은 프로듀서의 극히 희귀한 싱글을 모아 편집 앨범을 냈다. 이전까지 레게 재발매 음반은 아무 정보 없이 추한 포장에 울적한 음질로—마스터 테이프가 오래전에 유실된 일이 흔했으므로, 비닐판을 복사해 만들어졌다—조잡하게 나오곤 했다. 반면 블러드 앤드 파이어는 신중한 음질 복원과 매력적인 빈티지풍 표지를 특징으로 했다. 그 음반사가 브랜드로 성공하는 데는 포장이 결정적이었다. 주로 쓰이는 색상과 '닳은 듯한' 외관은 70년대 자메이카를 떠올렸다. 열대 태양 아래에서 허옇게 바랜 나무 간판, 색이 변하고 찢긴 채 울타리에 붙어 있는 사운드 시스템 행사 포스터 등이 흔한 소재였다. 이런 상투성은 잭 대니얼이 영국에서 벌인 광고를 연상시켰다. 작업복 차림으로 대니얼의 테네시 양조장에서 옛날 방식으로 시간을 들이며 위스키가

165

오크통에서 숙성하기를 기다리는 남자들의 갈색 사진과 구식 서체는 매우 효과적인 광고 수법이었다.

레게 인양 활동의 이미지는 블러드 앤드 파이어가 거의 독점하다시피 했으므로, 경쟁 음반사 솔 재즈는 전혀 다른 방향으로 70년대 루츠 엔 더브* 시리즈 '다이너마이트' 등을 내놓아 크게 성공했다. 솔 재즈가 이용한 화려한 형광색과 솔라리제이션 처리된 사진 등 야한 스타일은 어떤 면에서 그 음악의 댄스홀 미학을 더 충실히 반영했다. DJ 자일스 피터슨 등 런던 흑인음악 전문가 집단에 뿌리를 둔 솔 재즈는 유산 개념을 격상시켜 꼼꼼하고 철저하다 못해 벅차게까지 느껴지는 음반들을 내놨다. 1백 쪽짜리 소책자가 곁들여 나온 두 장짜리 앨범 『무슨 말인지 알아? 흑인 액션 영화의 음악과 정치학, 1968~75』(Can You Dig It?)가 한 예다. (무슨 영상원 세미나 원고 제목 같은 제목이다.) 얼마 후 그들은 실제로 『자유, 리듬, 소리: 혁명적 재즈 음반 표지 미술』 같은 책을 펴내기도 했다. 솔 재즈 사장 스튜어트 베이커와 자일스 피터슨이 함께 엮은 그 책은 마치 성대한 레트로 래디컬 시크 잔치 같았다.

인양과 유산

역선교 열의, 즉 무지한 백인에게 문화와 진정한 음악적 신앙을 전해주겠다는 노력 면에서 도전자 없는 세계 챔피언은 시카고의 뉴머로 그룹이다. 솔 재즈처럼 그들도 일관된 디자인 미학과 최고 음질 복원을 강조하지만, 희귀 자료를 찾아내는 능력에서는 그들을 능가할 집단이 없다. 뉴머로 그룹은 당대에조차 발표되지 않은 음악, 골수 수집가 동아리에서 소문으로나 떠돌던 음악을 전문으로 한다. 공동 설립자 켄 시플리가 귀띔해준 바에 따르면, 통일된 CD 표지 모서리로 대표되는 뉴머로의 브랜드 아우라는 이름조차 들어본 적 없는 음악을 판매하는 데 도움이 된다고 한다.

뉴머로 그룹은 틈새시장을—그리고 소비자 지갑을—쥐어짜는 통상적 인양 작업이라기보다 고고학과 인류학을 결합한 소리 복원 사업에 가깝다. 포크웨이스 음반사와 비슷하게, 그들이 내놓는 음반 역시 시플리가 말하는 '토착 음악 문화'를 기록한다. 뉴머로 카탈로그를 관통하는 작업은 특정 장르나 도시에 초점을 둔 시리즈다. 시플리는 특정 나이트클럽에 집중하는 『독특한 솔: 스마츠 팰리스』(Eccentric Soul: Smart's Palace) 같은 음반이 "60년대와 70년대에 캔자스 주 위치타에서 어떻게 음악이 만들어졌는지 그려보는 작업"이자 "미래의 도서관을 위한 자료"라고 설명한다.

[*] roots 'n' dub. 자메이카 레게의 하위 장르.

 뉴머로 그룹 '시리즈'는 '특이한 솔' 말고도 몇 개가 더 있다. '숭배 화물'은
미국 음악이 외국—대부분 카리브해 연안국—음악 문화에 끼친 영향을
살펴본다. '길 찾는 이방인'은 70년대에 일어난 싱어송라이터 호황, 즉 개인이
소량으로 찍어낸 미국 포크 음악을 조사한다. 그러나 뉴머로 그룹의
이상주의를 가장 잘 표현해주는 작품은 '지역 커스텀' 시리즈다. 시플리는
이렇게 설명한다. "옛날에는 녹음 시설이라곤 커스텀 스튜디오 하나밖에 없는
마을이 많았다. 사람들은 그곳에서 녹음하고는 몇 주 후에 50장에서 몇 백 장
정도 되는 음반을 찾아가곤 했다. 그렇게 온갖 음악이 녹음됐고, 스튜디오
주인은 프로듀서와 엔지니어를 겸하다가 결국 자신도 모르는 새 앨런 로맥스*
같은 인물이 되곤 했다." 그런 의미에서 '커스텀'이라는 말은 음악을 만드는
장소와 공동체 생활의 일부로서 인류학적 음악 개념을 동시에 뜻한다. 첫 음반
『다운리버 리바이벌』(Downriver Revival)은 미시건 주 이코스의 더블 U
사운드 스튜디오에서 60년대 말~70년대 초에 녹음된 카탈로그를 뒤적인다.
더블 U 사운드는 펠턴 윌리엄스가 자기 집 지하실에 거의 자기 손으로 지은
스튜디오였다. 발표·미발표 음원을 통틀어 테이프 3백 릴에 달하는 더블 U의
자료는, 한 시대에 한 미국 흑인 공동체에서 벌어진 음악 활동을 거의
절단면처럼 보여준다. 그런 음악 인류학적 노다지를 캐낸 뉴머로 그룹은
흥분을 참지 못했던 모양이다. CD에는 30분짜리 다큐멘터리 영상뿐 아니라
목사 설교와 리허설, 교회 녹음, 스틸 기타 교육 자료 등 보너스 음원 2백여
점을 담은 "디지털 테이프 수장고" DVD가 딸려 나왔기 때문이다.
 시플리와 이야기하다 보니, 뉴머로 그룹의 동기에는 잃어버린 음악을
되찾겠다는 의지뿐 아니라 잘못된 것을 바로잡겠다는 충동, 구원을 향한
갈망이 있다는 느낌을 받았다. 뉴머로가 하는 일은 보상 사업과도 같다. 한때는
모타운이나 스택스 같은 거물을 꿈꾼 소인에게 노고를 보상해주는 사업이다.
위약금 대신 지불되는 보상은 인정이다. 그들의 이야기를 '후세'에 전해주는
것이다. 음악 산업은 세월이 좋을 때도 냉혹하지만, 흑인음악에는 더더욱
냉혹하다. 어쩌면 재능 있는 인물이 워낙 많다 보니 실제로 누가 성공하느냐가
임의적으로 정해지는 것처럼 보이기 때문인지도 모른다. 뉴머로가 발굴한
그룹 중에는 부커 티 앤드 디 엠지스, 템테이션스, 마사 앤드 더 밴덜러스와
한 끗 차이밖에 안 나는 그룹이 너무나 많다.

[*] Alan Lomax, 1915~2002. 미국 민속 음악
학자이자 수집가, 작가, 프로듀서. 1940~60년대
포크 복고 운동에 큰 영향을 끼쳤다.

시플리에 따르면, "당시 어마어마하게 많은 음악이 만들어졌지만, 누구나 1위나 10위, 아니 1백 위에도 오르지는 못했다." 바로 이 같은 과잉생산 덕분에 재발매 음반사가 성황을 이룰 수 있다. 시플리는 이렇게 말한다. "다 파내려면 아직 멀었다. 얼마 전에도 아무도 몰랐던 자료를 찾은 적이 있다. 새로운 자료를 발굴한 것이다. 우리 뉴머로는 되도록 많은 프로젝트를 동시에 추진하면서 일단 자료를 비축해두려 한다. 사람들이 죽어가므로, 마지막 세대가 사라지기 전까지 남은 시간은 10년에서 15년밖에 안 된다. 음반사나 스튜디오를 운영한 분이 돌아가버리시면 낭패. 정보는 그분들 머릿속에 있고, 그분들 사진에 관해서도 그분들만이 이야기해줄 수 있다. 그래야 우리도 이야기를 맞출 수 있다. 자녀나 지인에게 물어볼 수도 있지만, 그러면 이야기를 맞추기가 훨씬 어렵다. 그리고 우리가 취급하는 음반은 노래와 이야기를 결합한 작품이다. 음악은 훌륭하지만 이야기가 없는 경우도 있다."

재발매 마니아는 장애물을 끊임없이 밀어낸다. 지리적 장애물도 그렇지만 또 다른 '외국', 즉 과거라는 국경선 역시 마찬가지다. 큐레이터-편집자가 장르 가공으로써 비교적 가까운 과거의 대중음악 지도를 다시 그리는 일이 한계에 다다르면, 더 먼 과거로 거슬러가거나 영어권 밖으로 지리적 무대를 넓히게 된다. 영국에서 밥 스탠리 같은 수집가-편집자들은 최근 들어 영국 뮤직홀*에 관심을 두기 시작했다. 미국에서는 야주나 레버넌트, 더스트 투 디지털 같은 음반사가 한동안 2차대전 이전 미국 음악을 발굴했다. 그 대상에는 블루스, 컨트리, 가스펠, 래그타임, '성가와 웅변'(즉 흑인영가와 설교)에 카주** 합주단 같은 특이 자료가 일부 포함된다. 대부분은 스튜디오 녹음이 아니라 현장 녹음 자료다. 더스트 투 디지털이 내놓은 『빅터 시대 인기곡: 흘러간 시대의 유물』(Victrola Favorites)이나 레버넌트의 『미국 원시음악』(American Primitive)처럼, 어떤 음반은 마스터 테이프가 오래전에 사라진 탓에 78회전 음반을 직접 리마스터해 만들어졌다. 닳은 셸락 판이 치직거리며 내는 잡음은 지난 시대의 아우라를 더해준다.

그러나 최근에는 그런 '미국 시골' 전문 음반사들이 외국으로서 과거뿐 아니라 외국의 과거에도 이끌리기 시작했다. 선구자는 야주였다. 90년대 말 야주는 20세기 초 민속음악을 다루는 '인류의 비밀 박물관' 시리즈를 통해 (편집자 아이번 콘트가 밝힌 대로) "사라진 세계의 그림"을 내놓기 시작했다. 최근 들어 더스트 투 디지털은 시대적으로는 1918년까지 거슬러가고

[*] music hall. 19세기 말에서 20세기 중엽까지 영국에서 유행한 대중오락.

[**] kazoo. 피리처럼 생긴 간단한 악기.

지리적으로는 자바 섬과 유고슬라비아까지 뻗어 나가는 트랙을 잡다하게 모아 『검은 거울: 세계 음악에 비친 반영』(Black Mirror)이라는 앨범으로 내놨다. 한편, 런던 서부에 자리한 음반사 어니스트 존스는 헤이스의 거대한 EMI 아카이브 이용권을 확보하면서 판에 뛰어들었다. 아카이브에는 1901년으로 거슬러가는 지구 전역의 어마어마한 녹음 자료가 무질서하게 처박혀 있었다. 자료에는 벵골 지방 거지들이 길거리에서 부르는 노래에서부터 1차대전 당시 가스경보 벨까지 온갖 소리가 다 있었다. 어니스트 존스의 마크 에인리는, 마치 보이지 않는 피스 헬멧을 뒤집어쓴 것처럼, 프레드 가이스버그(20세기 초에 러시아·인도·중국·일본 현지 조사를 나섰던 인물) 같은 녹음 기술자나 20년대에 영국이 통치하던 이라크에서 지역 음악을 녹음해 주민에게 되팔던 EMI 연구진의 고된 발걸음을 되밟기 시작했다.

 뉴머로 그룹이나 어니스트 존스 같은 아카이브 음반사는 문화유산과 관련해 복잡한 질문을 제기한다. 보존과 기억은 어느 정도까지 가능하며 바람직한가? 어쩌면 잊을 필요도 있는지 모른다. 개인에게 망각이 실존적· 정서적으로 필요한 것처럼, 문화에도 망각이 필수적인지 모른다.

 '떠나보내기'의 반대편에는 기념비로서 음악, 즉 박스 세트가 있다. 누가 박스 세트를 발명했는지는 다소 혼란스럽다. 초창기 선구자인 독일 음반사 베어 패밀리는 1978년에 설립됐고, 처음에는 컨트리와 로큰롤을 화려하게 포장해 내다가 나중에는 저항 가요, 칼립소, 30년대 이디시어 유행가 등을 열 장짜리 CD 컬렉션으로 내는 대사업으로 옮아갔다. 그러나 미국에서 화려한 포장과 동의어가 되다시피 한 음반사는 라이노 레코드다. 로스앤젤레스의 힙스터 음반점에서 출발한 라이노는 본디 같은 시기에 활동하던 남캘리포니아 밴드들의 음반을 냈지만, 공동 설립자 해럴드 브론슨이 밝힌 대로, 수지를 맞추려면 재발매 음반과 단일 아티스트 편집 음반을 내는 수밖에 없음을 알게 됐다. 또한 그들은 대형 음반사들이 카탈로그를 활용할 동기가 별로 없다는 사실도 깨달았다. 브론슨에 따르면, "70년대 말과 80년대 초에 대형 음반사들은 블록버스터 앨범으로 큰돈을 버는 중이었으므로, 스펜서 데이비스 그룹의 '베스트' 앨범 따위를 1만 장 정도 파는 데는 관심이 없었다"고 한다.

 브론슨과 동업자 리처드 푸스는 사업가이기 전에 애호가였으므로, 자신들이 자라면서 듣던 음악을 재포장할 때도 고품질 리마스터링을 강조하고 상세한 해설과 희귀한 사진, 새로운 밴드 인터뷰를 싣는 등 정성을 기울였다.

다음 단계는 박스 세트였다. 팬들이 이미 아는 트랙에 데모 버전, 실황 트랙, 미공개 곡 등을 보강하고, 해설지를 발전시켜 심도 깊은 원색 역사책으로 만들어 싣는 작업이었다. 에이스 등 영국 음반사도 같은 방향을 좇았지만, 영국과 유럽의 재발매 사업이 희귀 음반에 초점을 뒀다면, 라이노는 대형 음반사의 주류 음악, 즉 몽키스나 리치 밸런스처럼 당대에는 유명했으나 마땅한 백 카탈로그 쇄신 대접을 받지 못한 음악인에 초점을 맞췄다. 또한 그들은 디스코, 고딕 록, '치즈'* 등 장르를 하나씩 짚어가면서, 끝내주는 히트곡을 한두 곡쯤 냈으나 '베스트' 음반을 낼 정도는 되지 않는 그룹만 모아 세트로 엮어 내는 사업도 전문으로 했다.

나는 이런저런 이유에서—그간 진행한 취재 작업 덕분에, 또는 대실패한 해설지 기고 대가로—대형 음반사가 내놓은 세트뿐 아니라 라이노 박스도 여러 세트 소유하게 됐다. 그런 박스 세트를 간절히 원했다가도 막상 손에 넣으면 이상한 거부감을 느끼는 사람이 나만은 아닐 듯하다. 관이나 묘비를 닮은 포장 때문인지, 박스 세트는 묵은 열정이 죽어버리는 곳처럼 느껴진다. 사랑했던 장르나 밴드가 소화할 수 없는 덩어리로 얼어붙은 느낌이다. 거실에서 웅고하는 과잉 오디오로서 박스 세트는 원작 앨범에 쓰이지 않은 트랙, 즉 앨범에 싣기에는 애당초 무리였던 곡들로 부풀려지곤 한다. 몇몇 예외를 빼면 박스 세트는 끝까지 듣기가 대체로 불가능하며, 여러 면에서 볼 때 실제로 들으라고 만들어지는 것 같지도 않다. 오히려 그 용도는 소유나 과시, 즉 고상한 취향과 지식을 증언해주는 데 있다. 보비 길레스피가 한때 시사한 대로 음악이 도서관이라면, 박스 세트는 아무도 펼쳐 읽지 않는 가죽 양장본에 해당한다. 큐레이팅돼 죽어버린 음악이다.

[*] cheese. '값싼' 감상적, 대중적 음악을 일컫는 말.

5 일본 닮아가기

레트로 제국과 힙스터 인터내셔널

90년대 초, 즉 CD 재발매가 시작은 했으나 지금처럼 과열하기 전에는, 주요 아티스트와 컬트 음반 상당수가 절판 상태였던 적이 있다. 오늘날은 당연히 쉽게 구할 수 있는 음반, 예컨대 마일스 데이비스의 70년대 초 재즈 록 LP 따위를, 당시는 세계 어디서도 구할 수 없었다. 그런데 예외가 단 한 곳 있었으니, 바로 일본이었다. 따라서 그런 CD를 구하려면, 태양의 제국에서 수입한 판을 끔찍이 비싼 값에 사야 했다.

일본에서는 역사상 모든 음반이 유통 중인 것 같았다. 지구상 어느 나라도, 아무리 짜증나리만치 꼼꼼한 영국이라도 서구 대중음악과 준(準)대중음악, 나아가 순전한 비(非)대중음악을 그처럼 철저하게 관리하지는 못했다. 그리고 음악을 만드는 어떤 나라도 그처럼 완전하게 창작과 큐레이팅의 경계를 흐리지는 못했다. 롤랑 바르트는 일본을 '기호의 제국'이라고 불렀다. 우리는 거기에 '레트로 제국'이라는 별명을 더할 수 있을 테다.

박물관과 수집품을 다룬 앞 장에서 '역사성' 개념, 즉 빈티지 인공물을 감싸는 무형적 시대 아우라를 소개한 바 있다. 내가 그 개념을 처음 접한 곳은 전설적 SF 작가 필립 K. 딕이 쓴 소설, 구체적으로는 2차대전에서 추축국이 승리했다는 가정 아래 대체 역사가 펼쳐지는 1962년 작 『높은 성의 사내』였다. 이야기 대부분은 일본이 지배하는 미국 서부 연안의 수도 샌프란시스코에서 벌어진다. 등장인물 중에는 남북전쟁 시대 무기와 식기, 20~30년대 대중문화 소품 등 미국 골동품을 거래하는 중개인이 있다. 그의 고객 다수는 "본도"에서 찾아오는 일본인이고, 그들은 전쟁 전 재즈, 래그타임 셸락 판과 빈티지 야구 카드, 서명이 적힌 영화 스타 사진 등을 왕성히 수집한다. 잃어버린 세계의

유물에 대한 수요가 워낙 크다 보니, 수집가 시장을 노린 위조품과 모조품이 작은 산업을 이룰 정도다. 바로 여기서 딕은 등장인물 목소리를 빌려 '역사성', 즉 모조품과 구별되는 원작만의 가치이자 실제로는 너무 모호해 구매자가 그저 믿고 받아들일 수밖에 없는 성질을 명상한다.

60년대 초에 글을 쓰던 딕은 일본적 감성의 어떤 특징에 착안하면서, 이후 일본이 서구 대중문화를 큐레이팅하고 동화하며 재처리한 방식을 무심결에 예견한 듯하다. 레프트필드 음악 문화계에서 시간을 보내본 사람이라면 아마 일본인에게 타고난 희귀 음반 수집 재능이 있다는 사실을 잘 알 테다. 이는 보어덤스, 애시드 머더스 템플, 보리스 같은 밴드 덕분이기도 하다. 이들 메타 록 괴물 밴드는 가장 극단적이거나 무거운 음악을 할 때조차 보이지 않는 따옴표로 자신들의 음악을 감싸는 것처럼 느껴지기 때문이다. 그러나 최근 들어 이런 전형(또는 원형?)은 「와이어」의 프로듀서 데이비드 사이먼이 만든 드라마 「트레메」를 통해 주류 TV에도 스며들었다. 카트리나 재앙 이후 뉴올리언스를 무대로 하는 「트레메」에는 부유한 일본인 재즈광 한 명이 조연으로 나오는데, 힘겹게 버티는 음악인들에게 구호품을 전달하러 뉴올리언스에 온 그는 무명 밴드 구성원과 특이한 디스코그래피를 끊임없이 읊으며 현지인들을 짜증나게 한다.

일본에는 딕시랜드 재즈 콤보에서부터 엘리자베스 시대 마드리갈에 이르기까지 서구 음악의 대용품을 창안하는 역사가 뿌리 깊다. 줄리언 코프는 저서 『재프록샘플러』에서 일본인의 모방 능력에 주목한다. 록에서 그 기량은 섀도스 풍 '에레키' 연주 음악 열풍으로 시작해 '구루푸사운즈' 운동(영국 비트족을 모델로 한 정장 차림 밴드)으로 발전했고,* 책의 주인공인 플라워 트래블린 밴드, 타지마할 료코단, 스피드·글루 & 신키 등 70년대 프리크 (또는 '후텐족'**) 밴드로 꽃피었다. 그런 밴드에는 대개 모델 격인 서구 밴드가 하나씩 있었다. 예컨대 하다카노 라리즈는 블루 치어를, 파 이스트 패밀리 밴드는 무디 블루스를 모델로 삼았다. 코프는 그런 서양-동양 번역 과정에서 "독특한 복제품"이 생성되고, 그런 "틀림" 덕분에 일본판이 원본을 능가하기도 한다고 주장한다. 하지만 일본인의 서구 팝 해석에서 내게 더 놀라운 점은 "틀림"이 아니라 <u>바름</u>, 즉 양식적 디테일을 철저히 챙기는 태도다.

저널리스트이자 『네오자포니즘』 웹사이트 설립자 데이비드 마크스에

[*] 에레키(エレキ)는 전기 기타를 일컫는 말이고, 구루푸사운즈(グループ サウンズ)는 그룹사운드, 즉 밴드가 연주하는 음악을 가리킨다.

[**] 瘋瘋族. 일본판 히피를 말한다. 직역하면 '정신병에 걸린 사람들'이라는 뜻이다.

따르면, 일본에서는 거의 모든 록 밴드가 리메이크 밴드로 출발했다가 나중에야 자작곡을 선보인다고 한다. 그는 "일본에는 창작에 관한 자신감을 얻기 전까지 거장을 따르는 예술 전통이 있다"고 설명한다. "'모방'이나 '본뜨기'라고 벌받지 않는다. 오히려 정당성을 얻는다." 차용 예술가 셰리 러빈 역시 비슷한 지적을 했다. 그에 따르면, 독창성은 서구에서조차 비교적 최근에 나타난 개념이며, 모방은 르네상스 무렵에야 비로소 창의성 없는 행위로 여겨지기 시작했다고 한다. "당시에는 역사와 맺는 관계가 달랐다. 전통을 향한 동양적 믿음 같은 게 있었다. 독창성은 중요하지 않았다." 인류학자이자 인디록 연구자인 웬디 포너로는 아메리카 나바호 원주민 역시 "바른 창법을 하나밖에 인정하지 않았고, 새로운 노래는 바람직하게 여기지 않았다"고 관찰했다.

마크스에 따르면, 일본에서 양식은 개성과 차이가 다듬어져 형성되는 인격적 특질이 아니라 개인이 도달해야 하는 외적 기준, 즉 비인격적 체계라고 한다. 음악적 진정성은 디테일을 제대로 갖추려는 강박과 노력에서 나오고, 그런 노력은 팬 출신 음악인이 쏟는 '소비 노력'에 연동된다. 세계에서 가장 훌륭한 틈새 장르 음반점들이 일본에 있는 것도 얼마간은 그런 이유에서다. 문화적·지리적으로 원산지 하위문화와 거리가 있다 보니, 예컨대 일본 펑크는 "어떤 실존적 의미에서 펑크 록 밴드가 절대로 될 수 없었다"고 마크스는 설명한다. "펑크 록 자료를 최대한 많이 수집하고 식견으로써 팬 다움을 증명하는 게 그나마 펑크에 가장 다가가는 길이었다." 그는 모방 경향과 초숙련 충동의 뿌리가 '바른 행실'을 믿는 일본 종교에 있다고 본다. "일본인은 '신은 디테일에 있다'고 믿는다. 중요한 건 무엇을 믿느냐가 아니라 어떻게 행동하고 무엇을 하느냐. '힙합 정신'을 지녔다고 '힙합이 <u>되는</u>' 게 아니다. 겉보기에도 완벽히 힙합이어야 하고, 음반도 모두 소유해야 한다."

독창성을 중시하지 않고 디테일에 집착하는 태도는 일본 경제 대호황과 맞물려 90년대 일본 특유의 음악 운동을 만들어냈다. 가히미 가리, 코넬리어스, 판타스틱 플라스틱 머신, 버팔로 도터 등을 통틀어 일본 언론에서 '시부야계'라 불리는 장르다. 그 이름은 타워 레코드나 HMV처럼 수입 음반을 대량 취급하는 음반 매장과 고도로 힙한 음반 부티크가 몰려 있는 도쿄 시부야 구에 기초한다. 사교육을 받고 자란 중산층 젊은이들은 그런 상점을 즐겨 찾으면서 영국에서 수입한 음반과 온갖 희귀 재발매 음반을 다량 구매하고는,

이어서 까다로운 소비자로서 자신의 초상에 해당하는 음악을 창작하기
시작했다.

플리퍼스 기타―오야마다 게이고와 오자와 겐지―는 시부야계라는
조어가 출현하기 전부터 활동했지만, 그 장르의 초석을 다진 그룹이다. 그들은
운동에 참여한 모든 그룹에 영향을 끼쳤고, 이후 코넬리어스로 다시 태어난
오야마다는 시부야계에서 가장 성공한 아티스트가 됐다. 플리퍼스 기타를
결성하기 전 오야마다는 크램프스와 지저스 앤드 메리 체인을 리메이크하는
밴드에 있었다. 크램프스 노래가 대부분 희귀 로커빌리를 리메이크하거나
응용한 작품이었음을 고려할 때, 오야마다의 리메이크는 리처드 프린스를
연상시키는 복제의 복제였던 셈이다. 지저스 앤드 메리 체인 등 스코틀랜드
인디 팝은 오야마다가 활동 초기에 천착한 장르였다. '플리퍼스 기타'는
스코틀랜드 그룹 오렌지 주스의 1982년 데뷔 앨범 『사랑을 영원히 감출 수는
없어』(You Can't Hide Your Love Forever) 표지에 실린 돌고래를 넌지시
가리키는 이름이었다.* 음반은 「파스텔스 배지여 안녕」(Goodbye, Our Pastels

[*] 플리퍼(flipper)는 돌고래 등의 지느러미발을
뜻한다.

데이비드 피스가 말하는 일본 레트로펑크

저술가 데이비드 피스는 일본에서 15년간 살다가 최근 고향 요크셔로
돌아왔다. 1994년에 그가 일본에 간 건 일본 문화에 매료돼서가 아니었다.
단지 영어 교사로 돈을 벌어 학자금을 갚으려 했을 뿐이다. 그러나 도쿄에서
그는 사랑에 빠졌다. 사랑하는 여성을 만났을 뿐 아니라 그곳의 언더그라운드
음악에도 빠져들었다. "그녀는 70년대 펑크 팬이었고, 실제로 첫 데이트도
섹스 피스톨스의 '더러운 돈' 재결합 순회공연이었다. 피스톨스도 근사했지만,
더 놀라운 건 서포트 밴드로 나온 일본 펑크 그룹들이었다." 장차 아내가 될
여인을 통해, 피스는 일본 펑크의 역사를 자세히 알게 됐다. "내가 정말
환상적이라고 처음 느낀 밴드는 스탈린이었다. 보컬이 특히 흥미로웠다. 그는
베트남전 반대 운동에 참여했던 인물로 나이가 제법 있었지만, 피스톨스를
듣고는 스탈린을 결성했다고 한다. 일본 밴드는 보통 서구 그룹에서 단서를
얻기는 하지만, 그것을 다음 단계로 끌고 간다는 점에서 흥미롭다. 일본인이
자동차를 발명한 건 아니지 않나. 그러나 그들은 자동차를 완성했다."

Badges) 같은 노래*와 아즈텍 카메라, 보이 헤어드레서스, 프렌즈 어게인을 가리키는 구절 등으로 스코틀랜드 취향을 더욱 깊이 암시했다.

나중에 플리퍼스 기타는 '매드체스터'/스톤 로지스가 주도해 영국 인디 팝이 '인디 댄스'로 진화한 과정을 되밟았다. 그들은 음악에 샘플링을 도입하기도 했지만, 꼭 디지털 인용이 아니더라도 선율을 베껴 쓰는 일은 흔했다. 예컨대 「나락의 퀴즈마스터」(The Quizmaster)는 프라이멀 스크림의 「장전」(Loaded)을 고쳐 쓴 곡이었다. 마크스가 지적한 대로, "악기 편성과 템포만 「장전」과 같은 게 아니다. 선율도 똑같다!" 마크스에 따르면, 일본 소비경제 절정기에 떠오른 시부야계 밴드들은 "독자적 창작보다는 노래 카탈로그로 사적 취향을 표상하는 데 관심이 더 많았다"고 한다. "말 그대로 수집 과정에서 만들어낸 음악이었다. 그 '창의적 내용'은 거의 큐레이션에 해당했다. 자신들이 좋아하는 노래를 제작상 특징은 그대로 둔 채 곡조만 조금 바꿔 재생한 음악이었다."

시부야계의 취향 지도는 앙증맞고 활기차고 태평스럽고 노곤하기까지 한

음은 먹어간다

[*] 스코틀랜드 팝 그룹 파스텔스(The Pastels)를 암시한다.

모든 서구 미세 장르에는 일본인 추종자들이 있다. "사이코빌리를 기억하는가?" 피스는 80년대 영국에서 형성된 크램프스 아류들을 언급하며 묻는다. "일본에는 과나 배츠를 베끼는 그룹이 있다. 창작곡에 미티어스 리메이크를 뒤섞어 연주한다." 더욱 기묘한 점은 일본에 우익 인종주의 오이! 밴드 지지층이 있다는 사실이다. "스크루드라이버 같은 밴드가 여기서 팬을 확보하리라곤 생각지도 못하겠지만, 그런 팬이 있다. 심지어 카피 밴드도 있다. 언젠가는 일본 스킨헤드 그룹이 웨스트햄 유나이티드에 관한 노래로만 채워 내놓은 CD를 본 적이 있다. 표지 사진에서 밴드는 트릴비 모자를 쓰고 웨스트햄 스카프를 두르고 있었다." 피스에 따르면, 일본 록 팬은 언제나 "몇 단계 더 나간다." 전설적 메탈 밴드 셀틱 프로스트가 재결합해 도쿄에서 공연했을 때, 한때 그들의 팬이었던 피스는 공연을 보러 갔다. "내가 본 공연 중에서 가장 놀라웠다. 그룹도 좋았지만, 더 대단한 건 관중이었다. 재킷, 티셔츠, 시체 같은 페인트 화장까지 모든 디테일이 완벽했다. 정말 15년 전으로 되돌아간 듯했다."

쪽으로 뚜렷이 기운다. 60년대 프렌치 팝, 이탈리아 영화음악, 보사노바, 특히 '선샤인 팝'(피프스 디멘션에서 파생된 로저 니컬스 & 스몰 서클 오브 프렌즈가 구체적 기준이었다)이 그 지도에서 두드러진다. 포스트카드 음반사와 그로부터 탄생한 스코틀랜드 팝 전통도 숭배 대상이었고, 일본식 표현으로 '횡카라티나'(funkalatina)를 애호하는 감성도 있었다. 헤어컷 헌드레드(실제로 플리퍼스 기타는 「헤어컷 헌드레드」[Haircut 100]라는 곡을 쓰기까지 했다), 블루 론도 알라 터크, 맷 비안코 등이 대표적인 모델이었다. 이처럼 천진하고 그 자체로 모조품 성격이 뚜렷한 원천을 죄다 합성한 음악은, 일본 고유 요소라곤 전혀 없는 범세계적 혼성체였다.

마크스는 그처럼 "60년대 레트로 미래 국제주의의 깃발 아래 한데 모은… 모든 것을 포괄하는 브리콜라주"가 건축과 디자인의 국제주의에 해당하는 팝이었다고 주장한다. 코넬리어스의 1997년 앨범 『판타스마』(Fantasma)는 시부야계 최고의 업적이자, 벡의 『오들레이』(Odelay)에 대략 상응하는 작품이었다. 피치카토 파이브처럼 『판타스마』 역시 극도로 힙한 음반사

일본에서는 음악뿐 아니라 모든 애호가 사이에서 디테일에 극히 집착하는 경향을 볼 수 있다. "도쿄에는 작은 술집이 백여 개 들어찬 골든가이라는 골목이 있다. 술집마다 범죄소설, 압생트, 프랑스 예술영화 등 테마가 하나씩 있다. 예술이나 음악의 특정 인물이나 운동을 오마주하는 술집이다. 어떤 주제에 관심이 생기면 해당 술집에 가서 배우면 된다. 일본에서 팬이 된다는 건 곧 서로 가르치며 정보를 나눈다는 뜻이다." 일본에 그처럼 많은 컬트가 존속하는 것도 그로써 설명할 수 있다. "레트로가 아니다. 그런 스타일이 처음 출현했을 때부터 참여한 사람들이 있기 때문이다. 사이코빌리 공연에 가면 1982년부터 팬이었던 사람을 만날 수 있다. 음악이건 스포츠건 영화건 간에, 일본 관객의 충성심은 엄청나게 강하다. 원래 팬이었던 사람도 있고 나중에 뛰어든 사람도 있다." 그는 일본 문화에서 사제 관계가 매우 중요한 역할을 한다고 설명한다. 초심자는 후세에 지식을 전해줄 인물로 늙은 팬을 공경한다.

일본은 인구가 거의 1억 3천만이므로, 레트로건 아니건 주류 팝 (일본에서 자란 소년 밴드와 소녀 그룹이 지배한다)에서 철저히 동떨어진

매터도어를 통해 미국에서 발표됐고, 평단의 갈채를 받으며 컬트 수준에 이르는 판매고를 올렸다. 그렇지만 국외 주류 시장에서 시부야계는 일본 국내만한 성공을 거두지 못했다. 원천은 철저히 국제적이었지만, 그 혼합물은 일본 취향에 맞춘 지역성이 강했다.

참으로 국제적인 건 저변에 깔린 감성이었다. 일본 중산층 힙스터 청년들은 서구에서 세인트 에티엔, 스테레오랩, 어지 오버킬 등이 구사한 큐레이션 기술을 훨씬 일찍, 극히 능숙히 구사했다. 시부야계가 문화 창조에 접근한 방식은 세계 주요 도시에 기지를 두고 새로 출현한 뿌리 없는 세계시민 계급에 공통된 특징이었다. IT, 미디어, 패션, 디자인, 예술, 음악 등 심미 산업에 종사하는 젊은 크리에이티브가 그 집단에 해당한다. 일정 규모 중산층을 떠받칠 수 있을 정도로 규모와 경제 수준을 갖춘 곳이라면, 세계 어느 도시에서건 그런 큐레이터 / 창의 계급, 즉 힙스터라는 오명이 붙은 유사 보헤미안을 만날 수 있다.

예컨대 몇 년 전에 나는 상파울루에서 만난 20대 청년 음악 애호가들이

온갖 하위문화를 지탱해줄 수 있다. 서구 컬트 밴드는 실제 대중의 인식을 조금도 건드리지 않으면서도 5천 명가량 수용하는 공연만 몇 차례 치르면 자신들이 '일본에서 거물'이라는 느낌을 받을 수 있다. 최근 들어 일본에서 일어난 흥미로운 레트로 현상은 서구 원형에 무조건 매달리지 않고, 서구 록 스타일을 예컨대 20세기 초 일본에서 파생한 요소와 결합해 범역사적이고 탈지역적인 변종을 만들어내는 경향이다. 피스가 설명해준 바에 따르면, "일본 달력은 시대로 나뉘는데, 그중 다이쇼 시대는 바이마르 독일과 겹친다"고 한다. "그리고 이 일본 하위문화 밴드는 다이쇼 시대 복장을 하고 고딕 펑크 록을 연주한다. 음악은 수지 앤드 더 밴시스를 조금 닮았지만, 의상과 그래픽 디자인은 1920년대 일본 풍이다. 철저히 연극적이고 충격적인 모습이다."

외국의 최신 무명 음악뿐 아니라 록 역사에서 가장 후미진 영역까지도 완전히 꿰찬 모습에 깜짝 놀란 적이 있다. 상파울루 시민 다수는 빈곤층이지만, 인구가 워낙 많다 보니―2천만에 조금 못 미친다―중산층 규모도 상당하고, 따라서 그 청년들은 값비싼 수입 음반을 구매할 수 있으며, 덕분에 지극히 한정된 유럽 또는 영국 취향 음반 전문점도 존속할 수 있다. 사실, 장소는 이제 문제가 되지 않는다. '힙스터 인터내셔널' 구성원은 물리적 세계의 이웃보다 오히려 다른 나라 힙스터와 공통점이 더욱 많다.

시부야계 자체는 전 세계로 확산하지 않았지만, 지역과 역사의 닻에서 완전히 해방된 감성, 패스티시, 표절 등 유사 원리를 바탕으로 만들어진 음악은 문화 재처리를 근본 작동 방식으로 하는 전 세계 신진 계급의 여가용 사운드트랙이 됐다. 그들은 뿌리 있는 문화가 생성한 원재료를 다듬어내는 신식민주의 계급에 해당한다. 그런 문화는 제2세계와 제3세계뿐 아니라 서구 선진 문화권에 여전히 도사린 도시 빈민가에서도 확인할 수 있다. 그러나 이제 진정 뿌리 있는 음악, 진정 '진정한' 음악은 오히려 아카이브에서 더 많이 찾아볼 수 있는 게 사실이다. 참된 제국주의자와 마찬가지로, 포스트모던 힙스터 계급에도 문화 생성 능력은 없다. 오스발트 슈펭글러의 『서구의 몰락』을 빌려 말하자면, 그 이유는 그들이 문화가 아니라 '문명'에서 살기 때문이다. 문화는 편협하고 규범에 얽매인다. 음악은 공동체 카타르시스를 제공하면서 사회적 기능을 발휘한다. 외면할 수 없는 삶의 진실에 가까운 문화는 블루스·컨트리·레게·랩 등 새로운 음악 형식을 창출한다. 사실상 모든 민속음악 형식이 그에 해당한다. 문명은 그런 형식을 가다듬고 재조합한다. 그 에너지와 표현력에 이끌리지만, 대부분은 냉담과 아이러니로 그 본성을 갉아먹는다. 슈펭글러의 공식을 빌리면, 그래서 문명은 타락에 선행한다.

승화된 소비주의와 창작으로서 큐레이션이라는 시부야계 모델의 문제는 음악을 스타일 기표와 문화 자본으로 변환해버린다는 점에 있다. 일단 음악이 긴급한 표현 욕구가 아니라 은밀한 지식을 반영하기 시작하면, 그 가치도 쉽게 사라져버린다. 시부야계 그룹이 인기를 끌면서, 그 음악은―그리고 그들의 모방법을 모방한 음악은―일본의 모든 부티크와 카페를 채우게 됐다. 마크스는 "그 모든 영향과 은밀한 농담, 연관성, 샘플링된 음반 등을 젊은 팬이 해독하게 도와주는 참고서와 전문 서적이 발행"되면서, 불가사의한 지식도 상식이 돼버렸다고 설명한다. 오야마다／코넬리어스 같은 이는 다른 방향을

모색해야 했다. 예컨대 그는 샘플에 의존하지 않고 지시성이 덜하며 추상성이 더한 전자음악을 연구하기 시작했다.

레트로 바이러스

옛날 옛적, 『NME』의 '소비자로서 아티스트의 초상' 칼럼에 깔린 생각은 놀라웠을 뿐 아니라 얼마간은 불온하기까지 했다. 창조성은 깊은 내면에서 우러난다는 낭만주의적 관념에서 벗어나, 음악인이 취향과 의식적 영향 선별을 통해 정체성을 형성한다는 점을 강조했기 때문이다. '소비자로서 아티스트의 초상'에서 암묵적 강조점은 '~로서'에 있었다. 아티스트를 다른 관점에서 한번 보자는 제안이었다. 그러나 '~로서'에 찍힌 방점은 점차 퇴색했고, 결국 그 시각은 철저히 자연스러워지고 말았다. 아티스트가 아이디어 시장에서 정체성을 쇼핑하는 소비자가 아니라면, 달리 뭐란 말인가?

어떤 의미에서, 서구 음악 문화의 예술 지향적 힙스터 세계는 '일본을 닮아가고' 있었다. 영국에서는 글램과 미술학교 전통 덕분에 패스티시/재조합 기풍이 이미 뿌리 내린 상태였다. 세인트 에티엔, 스테레오랩, 하이 라마스 등이 개척해 한때는 비교적 제한된 동네에서만 통용되던 감성이 음악 문화 전반에 퍼진 결과, 이제는 호러스와 고! 팀에서 클랙슨스에 이르는 모든 음악에서 '일본적' 색채를 감지할 수 있다. 영국에는 심지어 가짜 일본 음악 집단도 있다. 예컨대 브라이튼 밴드 후지야 & 미야기의 레트로 시크 음악 (노이!와 칸이 해피 먼데이스와 스테레오랩을 만난 형태)은 디테일에 물신적으로 집착하는 모습을 보인다.

미국에서는 진정성과 의미를 강조하는 풍토가 내륙을 중심으로 굳건히 형성된 탓인지, '저패노이드'(Japanoid) 감성은 스트록스·더티 프로젝터스· 뱀파이어 위크엔드의 고향 뉴욕 같은 연안 도시에서 자라나는 경향을 보인다. 쿨 큐레이터 부류에서 가장 흥미로운 예는 아마 자신들의 일본 성향에 가장 갈등하는 밴드인 LCD 사운드시스템일 테다. 극도로 힙한 음반사 DFA의 대표 아티스트 LCD 사운드시스템은, 녹음 기술자 제임스 머피의 소산으로 태어나 「밀리고 있어」(Losing My Edge)로 명성을 얻게 됐다. 어떤 쿨 사냥꾼— 음악인 또는 DJ 또는 음반점 직원, 또는 셋을 겸하는 인물—이 해박한 자신보다도 은밀한 참고 자료를 훨씬 더 많이 갖춘 젊은이들에게 추월당하고 있다는 사실을 뼈저리게 의식하고는 통곡하는 내용의 노래였다.

주인공은 "1962년부터 1978년 사이에 활동한 모든 좋은 그룹의 모든 구성원 이름을 댈 줄 아는 인터넷 검색자들에게 내가 밀리고 있어"라고 칭얼거린다. "기억하지도 못하는 80년대 노스탤지어를 빌려 무장하고 꼭 끼는 재킷을 입은 미술대학 출신 브루클린 꼬마들에게 밀리고 있어." 늙어가는 힙스터는 자신이 터줏대감임을 주장하려고 스스로 목격했다는 전설적 음악 사건을 나열하는데, 그 목록이 1974년의 초기 수이사이드 연습 세션에서 시작해 패러다이스 개러지에서 디제잉하는 래리 러반과 자메이카 레게 소리 격돌을 거쳐 이비사에서 열린 초기 영국 레이브 문화로까지 거슬러가면서, 이야기는 점점 터무니없어진다. 「밀리고 있어」는 무척이나 우습고 재미있는 힙스터 자아비판이지만, 또한 현대의 씁쓸한 현실을 은근히 포착하기도 한다. 우리는 좋은 소리를 만들어내는 기술에서 갖은 혜택을 누리지만, 그 기술은 또한 '웰메이드' 음악이 범람하는 위기를 낳기도 했다는 현실이다. 박식한 제작 기술 학자로서 프로듀서는 시대 감성을 정확히 재현해낼 줄 알지만, 그들에게 영감을 준 음악이 당대에 기능했던 것처럼 의미 있는 음악을 만들기는 점점 어려워진다.

시부야계 같은 기법은 LCD 사운드시스템의 데뷔 앨범 전체에 출몰한다. 「디스코 침입자」(Disco Infiltrator)는 크라프트베르크의 「가정용 컴퓨터」(Home Computer)에 쓰인 으스스한 신시사이저 리프를 샘플링한다기보다 재창조하고, 「커다란 해방」(Great Release)은 『따뜻한 기류가 나옵니다』(Here Come the Warm Jets) 시절 브라이언 이노를 패스티시한다. 제임스 머피는 "이노/보위 음악 일부의 어떤 에너지, 「사랑의 인공위성」(Satellite of Love) 같은 루 리드 음악의 공간이 그냥 좋다"고 내게 말했다. 그러고는 성질을 부리기 시작했다. "초기 이노 작업과 비슷한 소리 공간을 쓰는 노래가 너무 많은 게 정말 문제인가? 그러니까, 통제 불가능해지기 전에 진짜로 따져봐야 하냐고?!?! 차라리 나한테 그런 문제가 있었으면 좋겠다. 아니면 그냥 내가 문제인가? 내가 독창성이 떨어지는 건가? 만약 그런 거라면, 록이고 뭐고 그냥 때려치우는 게 낫다. 왜냐하면, 나는 지금 최선을 다하고 있거든!"

LCD 사운드시스템이 흥미롭고 감동적인 이유는, 나아가 그들을 현재에 대한 시의적절한 반응으로 볼 수 있는 이유는, 나같이 늙은 모더니스트 포스트 펑크가 내놓을 만한 답이 이미 머피의 속을 긁는다는 사실에 있다. 나보다 젊기는 해도 역시 펑크와 아트록 가치관을 바탕으로 자라난 사람으로서, 그는

록 유산을 향한 애착과 전혀 새로운 것을 만들고 싶다는 욕구 사이에서 갈등한다. 그 결과 분노와 자기혐오가 뒤섞인 휘발성 칵테일이 만들어지고, 이는 「운동」(Movement) 같은 노래에 불을 붙인다. 그 곡에서 머피는 현대 음악계를 이렇게 관찰한다. "문화의 노고라곤 없는 문화 같아 / 의미의 부담이라곤 없는 운동 같아."

하지만 지난 10년 사이에 가장 신랄한 메타 팝 비평을 내놓은 건 LCD 사운드시스템이 아니라 영국의 컬트 코미디 시리즈 「마이티 부시」였다. 힙스터 정신 깊숙한 곳에서 힙스터 자체를 귀엽게 풍자하는 「마이티 부시」는 런던 동부 힙스터 동네 달스턴을 무대로 음악가 빈스 누아르(노엘 필딩이 연기하는 화려한 패션 노예)와 하워드 문(줄리언 바럿이 연기하는 성실한 재즈광)이 펼치는 이야기로 꾸며진다. 세 번째 시리즈에서 그 기묘한 듀오는 빈티지 장식품 부티크에서 일하며 여러 음악 사업에 협력하는 인물로 나온다. 쇼 전체에는 환상적 레트로 분위기가 흐른다. 가장 두드러지는 향취는 2000년대를 종횡으로 잡아 늘인 80년대 복고다. 빈스는 게리 뉴먼(몇 차례 카메오로 출연한다)을 영웅시하고, 중간에는 일렉트로클래시 비스름한 그룹 '크라프트 오렌지'가 등장한다. 그러나 때로는 반지르르한 양복을 입고 모타운 춤을 추는 멋쟁이 늑대나 베타맥스 몬스터라는 '죽은 미디어의 괴물'이 등장하기도 한다. 한 회는 '영감의 사막'을 배경으로 펼쳐지는데, 그곳에서는 덱시스 미드나이트 러너스의 보컬리스트 케빈 롤런드나 크리스 드 버그 같은 팝 유물이 새로운 아이디어를 좇아 헛된 구도를 벌이고, 카를로스 산타나 비스름한 인물이 출현하기도 한다. 「마이티 부시」에서 팝 역사는 만화경이 된다. 그 환각성 우화에는 터무니없고 때로는 기괴한 기억 돌연변이들이 등장한다.

시리즈의 여러 지점에서 레트로는 명시적 주제로 떠오른다. 뮤직홀과 테크노를 혼합한 「뱀장어 노래」에서, 귀신 같은 등장인물은 "과거와 미래의 요소들을 / 어느 하나만도 못한 것으로 결합해"라는 후렴과 "다 죽어가던 나 / 이제 뉴 레이브" 같은 소절을 부른다. 어떤 에피소드에서 빈스 누아르와 하워드 문은 그들의 스타일과 캐치프레이즈, 심지어 이름까지 도용한 듀오 '렌스 디오르와 해럴드 붐'에게 시달리기도 한다. '해럴드 붐'은 짓궂은 농담이다. 그 이름은 문학 평론가 해럴드 블룸과 그의 유명한 "영향에 대한 불안"(그 표절 듀오에게는 전혀 없는 걱정) 이론을 가리키기 때문이다. 그러나

초힙스터 빈스 역시 독창성 없기는 마찬가지므로, 자신이 도용당했다고 역정 내는 모습('패션 경찰'에 신고하기까지 한다)이 한층 우스워 보인다. 경쟁 듀오는 빈스와 하워드에게 의도적으로 해로운 충고를 해준다. "미래는 죽었어 레트로가 새로운 미래야.… 누구나 미래가 아니라 과거를 바라보고 있어." 당황한 빈스와 하워드는 최신 콘셉트(미래주의적 신시사이저 뱃노래)를 곧장 내던지고, "아직 아무도 써먹지 않은 먼 과거를 돌아보자"고 결심한다. 하루아침에 그들은 조끼와 코드피스를 차려입고 류트를 연주하는 중세 음유시인으로 변신해, 다음과 같은 자랑으로 절정을 이루는 노래를 쓴다. "우리는 뒤로 돌아가는 중 / 시간을 거슬러 과거로 / 레트로를 논리적 귀결로…"

내가 기민하고 의식적인 팬으로 살아온 세월, 즉 1977년 이후 팝과 록이 발전해온 과정을 돌아보면, 예술적 독창성을 향한 요구가 조금씩, 그러나 꾸준히 사그라졌다는 점이 어리둥절할 정도다. 초기에만 해도, 심지어 케이트 부시, 폴리스, 보위, 피터 가브리엘 같은 주류 아티스트라도 전에 들어보지 못한 음악을 만들겠다는 욕심을 보이곤 했다. 그러나 80년대 중반부터는 전에

언어.

일렉트로클래시와 2000년대의 끝없는 80년대 복고

일렉트로클래시는 런던, 뉴욕, 베를린 등 서구 보헤미안 도시 지역에서 일어났지만, 내용보다 스타일을 앞세우는 태도에는 일본적 향기가 얼마간 있었다. 이전의 다른 복고와 달리 그 80년대 복고는 공명이나 폭넓은 문화적 의미로 읽어내려는 시도를 완강히 뿌리쳤다. 예컨대 1979~81년에 일어난 투 톤 스카 부흥은 '인종주의에 반대하는 록' 등 당대 운동과 결합하는 다인종적 음악/기풍을 제시했다. 그러나 일렉트로클래시가 80년대— 인위성과 스타일에 집착하는 뉴 로맨티시즘, 신시사이저—로 돌아간 데는 뉴밀레니엄 이후 문화에 순응하려는 뜻도, 반대하려는 뜻도 없어 보였다. 오히려 그처럼 80년대가 20년 만에 때맞춰 부활하는 데는 어떤 구조적 필연성이 있는 것만 같았다. LCD 사운드시스템을 인용하자면, 일렉트로클래시는 참으로 "의미의 부담이라곤 없는 운동"이었다.

사실, 80년대 향은 2000년이 되기 몇 년 전부터 신스팝에서 영향 받은 도플러에펙트, I-f, 어덜트 등을 중심으로 언더그라운드 댄스 뮤직을 떠돌기

많이 들어본 음악을 만들겠다는, 나아가 그런 음악을 완벽하게, 마지막 디테일까지 정확하게 만들겠다는 충동이 완만히, 그러나 점점 완강히 대두했다. 그 계보는 지저스 앤드 메리 체인·스페이스멘 3·프라이멀 스크림에서 시작해 레니 크래비츠·블랙 크로스·오아시스를 거쳐 화이트 스트라이프스·인터폴·골드프랩으로 이어진다. 데이비드 마크스는 시부야계의 강점이 "모방할 만한 양식을 큐레이션하는 솜씨"에 있었다고 말한다. 칭찬으로 의도된 말이지만, 같은 말로써 지난 20년간 영미 록 음악을 신랄하게 평가할 수도 있다. <u>특히</u> 힙스터/얼터너티브/언더그라운드 음악이 그런 평가 대상에 해당한다.

『영향에 대한 불안』과 『오독 지도』 등에 요약된 해럴드 블룸의 창작 이론을 살펴보면, '강인한' 시인은 선배에게 깊은 영향을 받았지만 그 영향에 저항하며 온 힘을 다해 맞싸우는 작가를 뜻한다. 블룸이 제시하는 프로이트- 신비주의적 설명에서, 오이디푸스적 투쟁은 (선배 작품을 원초 체험 삼아 시의 위엄에 눈뜨고 문학에 입문한) 젊은 시인이 선조의 양식을 일부러 오독하거나

시작했다. 어덜트가 속한 음반사 에어사츠 오디오는 『잊어버린 미래의 소리』 (The Forgotten Sounds of Tomorrow)나 『소리 잡탕: 미래의 역사』(Oral-Olio: An History of Tomorrow) 같은 편집 앨범으로 백 투 더 퓨처 정신을 포착했다. 그 음악은 의도적으로 차갑고 억압된 느낌을 줬고, 이미지는 기술 관료적 멸균성, '욕망과 효율성'을 떠올렸다. 다프트 펑크도 무기물 로봇 물신주의를 간파했지만, 2001년 그들이 내놓은 『디스커버리』(Discovery)는 그 감성에 뜻지 않은 온기를 불어넣었다. 앨범은 80년대 초 음색에 과장된 70년대 록(슈퍼트램프, ELO, 10cc 등)을 융합해 초월적인 인공 사운드를 창출했다. 여기서 80년대는 그 시대와 결부된 '플라스틱 팝' 개념, 즉 신시사이저 소리가 합성섬유와 유사하다는 관념을 매개로 연결됐다. 실제 80년대에는 스미스 같은 로커가 그런 '비인간화'에 저항하며(1983년 모리세이는 "우리 음반에 신시사이저가 등장하면 나는 등장하지 않을 거라고만 밝혀 둔다"고 말했다) 기타와 포크 음악 유산을 수용했다. 그러나 2001년 다프트 펑크를 위시해 새로 떠오른 일렉트로클래시 운동은

어떤 식으로든 위반함으로써 그로부터 이탈해가는 과정으로 그려진다. 강인한 예술가는 한발 늦었다는 절망감, 즉 선배가 할 말을 다했으므로 더는 새로 할 말이 없다는 느낌에 휘몰린다. 후손이 선조의 복화술사 노릇을 그만두고 자신의 목소리를 찾으려면, 예술가로서 스스로 태어나겠다는 엄청난 심리적 투쟁을 벌여야 한다. 그러나 '나약한' 시인(또는 화가 또는 음악인)은 그런 요구를 감당하지 못하고 선조의 시각에 매몰되고 만다.

록의 역사에는 선조의 작업을 원초 체험한 다음 모방 단계를 간신히 지나 독자적 양식을 찾은 음악인이 수두룩하다. 독창성이라는 이상과 진화의 당위성은 60년대 록에 미술학교 영향이 가세하면서 더욱 거세졌고, 당시 문화 전반을 지배하던 진보와 혁신 이념도 이에 기름을 끼얹었다. 그렇다면 뭐가 달라졌을까? 60~70년대라고 독창성 없는 음악인이나 그룹이 드물었던 건 아니다. 오히려 반대였다. 그런 음악인이 크게 성공하는 일도 흔했다. (비틀스에 크게 빚진 일렉트릭 라이트 오케스트라가 좋은 예다.) 그러나 그들도 비평적으로는 존경받지 못했다. 그런 존경은 진정한 혁신가 몫이었다.

플라스틱을 재평가하려 했고, 거기서 부정적 인식(진정성 없고 일회적이라는 인상)을 제거하는 한편 미래의 재료라는 이상주의적 약속을 되살리려 했다. 여기서 다프트 펑크가 보코더 기법을 사용한 건 결정적이었다. 과거에 크라프트베르크가 그랬던 것처럼, 다프트 펑크도 자신들의 목소리를 천사 같고 비현실적인 광택으로 감쌌다.

일렉트로클래시는 뉴욕 윌리엄스버그, 런던 쇼레디치, 베를린 미테 같은 힙스터 구역에서 80년대 초 복고로 태어나, 날씬한 몸매에 비대칭으로 머리를 자르고 티셔츠에 가느다란 넥타이를 매고 쇠붙이 장식 팔찌를 찬 멋쟁이 젊은이들로 완성됐다. 초기 일렉트로클래시 그룹들(피셔스푸너, 미스 키틴 등)은 언론의 과대 선전을 충족시키지 못했다. 그러나 그 소리는 10년 내내 나이트클럽 단골로 자리 잡았다. 사람들은 그런 음악을 '일렉트로'라 부르기 시작했다. 실제로 80년대를 산 사람에게는 혼란스러운 이름이었다. 80년대 당시 일렉트로는 브레이크댄스와 보디 파핑을 위해 뉴욕에서 개발된 베이스 중심 힙합을 뜻했기 때문이다. 그러나 2000년대에 일렉트로는 일부러

80년대 중반 이후 달라진 점은, 대놓고 모방하는 그룹이 상당한 찬사를 받기 시작했다는 사실이다. 이전에 레트로 그룹은 흘러간 시대에 병적으로 집착하는 사람들을 위해 틈새시장에만 존재했다. 그러나 이제는 그처럼 빚이 많은 밴드도—지저스 앤드 메리 체인, 스톤 로지스, 일래스티카, 오아시스, 화이트 스트라이프스 등도—'중요'해질 수 있었다. 소리의 실체가 훨씬 과거를 가리키는 음악인이라도 당대를 대표할 수 있게 됐다.

흡사 '영향에 대한 불안' 결핍증이 유전되는 듯했다. '강인한' 그룹들은 '나약한' 그룹들에 압도당하기 시작했다. 영향을 내면화하다 못해, 타인의 늙은 양식을 복제하느니 차라리 그 양식으로 '새로운' 노래를 불가사의하게 써내는 팬들이 생겨났다. 또 다른 요인으로는 해가 거듭하면서 음악 뒤에 꾸준히 누적된 역사를 꼽을 만하다. 그와 더불어 팬진과 잡지에 실리는 심층 기사, 평전과 음악사 등을 통해 지식도 쌓였고, 그래서 신인 밴드는 특정 고전 음반이 정확히 어떻게 만들어졌는지 알아낼 수 있게 됐다. 악명 높은 완벽주의자로서 라스를 이끄는 음악인 리 메이버스는 시대 음색에 특히 집착한 탓에, 언젠가는

구식으로 만든, 즉 디지털 기술의 사운드 변형 기능(현대 댄스 뮤직 대부분을 뒷받침하는 프로그램과 플랫폼)을 피하고 얇은 신시사이저 음색과 뻣뻣한 드럼머신 등 제한된 시대 소리를 선호하는 일렉트로닉 댄스 뮤직 일체를 뜻하게 됐다. 이제 일렉트로는 오늘 펼쳐지는 어제의 미래주의를 가리킨다.

그러다가 2000년대 말 들어 일렉트로는 레이디 가가, 리틀 부츠, 라 루—이들의 음악은 야주나 유리드믹스에 연이어 틀어도 시간적 이질감이 전혀 들지 않을 것이다—등과 함께 느닷없이 인기 순위에 진입했다. 궁극적인 재조합 아티스트 레이디 가가의 페르소나와 외관은 퇴폐적인 70년대 글램(보위), 과장된 80년대 의상(그레이스 존스, 마돈나, 보깅, 리 바워리),* 90년대 네오고딕(마릴린 맨슨), 2000년대 초 일렉트로클래시(피셔스푸너의 가식적 수사법, 미스 키틴의 벨벳으로 현란한 판타지)를 혼합했다. 가가의

[*] 보깅(Vogueing)은 1980년대 말 유행한 춤이다. 패션 잡지 『보그』에서 영향 받은 스타일로, 패션모델의 몸짓을 응용한 동작이 주를 이룬다. 리 바워리(Leigh Bowery, 1961~94)는 오스트레일리아 출신 행위 예술가 겸 패션 디자이너로, 1980~90년대에 런던에서 활동하며 영국과 뉴욕 패션계에 큰 영향을 끼쳤다.

빈티지 믹싱 데스크에 "60년대 당시 먼지가 쌓이지 않았다"는 이유로 녹음을 거부한 적이 있을 정도다.

영향에 대한 불안뿐 아니라 모방에 따르는 수치심도 사라졌다. 비교적 혁신적인 아티스트도 패스티시나 오마주로 우회하기를 꺼리지 않을 정도다. 액트러스라는 이름으로 활동하는 영국의 빼어난 전자음악 프로듀서 대런 커닝엄은, 자신이 만든 트랙 일부를 '연습곡'이라고 부른다. 예컨대「허블」 (Hubble)은 프린스의「에로틱 시티」(Erotic City)를 '연습'한 작품이고, 「언제나 인간」(Always Human)은 휴먼 리그의「인간」(Human)을 바탕으로 만든 곡이나 마찬가지다. 골조 같은 포스트 펑크와 엄숙한 더브스텝을 신선하게 혼합해 2010년 머큐리 음악상을 받은 엑스엑스의 데뷔 앨범에서, 「무한」(Infinity)은 크리스 아이작의 1989년 작「사악한 게임」(Wicked Game)과 노골적으로 연결된다. 그 곡은 원곡 특유의 인상적 질감과 정서적 분위기만을 이용해 만들어졌다는 점에서, 실제로 특정 기법을 연습한 곡에 해당한다. 아이러니한 점은,「사악한 게임」역시『애벌론』(Avalon) 시절 록시

음악은 80년대 레트로 로보틱스와 철저히 현대적인 효율성, 가차 없는 상업성 조작된 완벽성(오토튠으로 사탕발림한 보컬)을 융합했다. 미래에 과거를, 주류 연예 산업에 날카로운 힙스터 취향을 쑤셔 넣음으로써, 가가는 양쪽 모두에서 의미를 비워버렸다. 알맞게도 그는 우리 시대를 대표하는 팝 우상이 됐다.

뮤직의 우아한 분위기로 씻어낸 50년대 발라드 같다는 점에서, 극히 양식화한 레트로 시크 곡이라는 사실이다.

물론 점진적인 '일본 닮아가기'는 서구 팝으로 국한되지 않고 문화 전반에 걸쳐 일어났다. 80년대를 되돌아본 2003년 『아트포럼』 특집호에서, 설치 미술가 마크 디온은 그 시대 들어 "전위가 마침내 죽었다는 근본적 감상"이 일어났다고 돌이켰다. 70년대까지만 해도 "'누가 먼저 했느냐'가 중요했다. 요즘은 누가 그런 데 신경이나 쓰나? 그보다 더 시대착오적인 게 없다." 어떤 면에서는 대중음악이야말로 포스트모더니즘에 맞서 가장 오래 버틴 영역일지도 모른다. 이는 힙합이나 레이브 같은 전위 덕분이기도 했고, 록과 팝 자체의 몇몇 영웅적 모더니스트─라디오헤드, 비요크, 팀벌랜드, 애니멀 컬렉티브─덕분이기도 했다. 하지만 21세기 첫 10년 사이에 조류는 일본화 쪽으로 결정적으로 기울었다. 재활용은 '역사'나 음악 이면의 사회 현실에서 유리돼 무의미해졌다. 「마이티 부시」나 LCD 사운드시스템이 보여준 대로, 현대 음악 문화의 회전목마는 웃음을 자아낼 수 있다. 그러나 그 웃음은 조금 발작적인 킥킥거림이기에, 쉽사리 눈물로 변질될 수 있다. 지난 10년 사이 록과 팝의 소리 풍경을 조사하다 보면, 재미는 곤혹으로 변한다. 어쩌다 우리가 이 꼴이 됐을까?

'어제'

6 이상한 변화

패션, 레트로, 빈티지

2006년 여름 런던에서 휴가를 보내던 나는 빅토리아 앨버트 미술관
(V&A)에서 열린 대형 60년대 패션 전시회를 구경한 적이 있다. 60년대 팝
팬이기는 해도 패션에 관해서는 아는 게 별로 없던 내게, 전시는 '스윙잉
런던'을 훌쩍 넘어서는 놀라운 경험을 줬다. 낡은 시대적 매력을 가로지르는
60년대의 질주, 모든 문화 전선을 폭격하다시피 한 그 새로움을 생생하게
전달하는 전시였다. 특히 앙드레 쿠레주, 피에르 카르댕, 파코 라반의 디자인이
흥미로웠다. 피에르 카르댕이 한때 전위적이었다는 사실을 누가 알았을까?
파코 라반은 남자 화장품 브랜드인 줄만 알았는데?

　　물론, 하얀 립스틱을 바르고 옵아트 의상을 입은 모드 소녀와 미니스커트
(쿠레주와 메리 콴트가 동시에 발명했다고 인정받는다)는 무수한 영화와
다큐멘터리를 통해 익숙해진 모습 그대로였다. 그러나 쿠레주가 1964년
발표한 '달 소녀 컬렉션'은 충격이었다. '스푸트니크 시대'와 최초의
우주인에서 영감 받아 기하학적 형태로 재단된 흰색과 은색 인공섬유, PVC
부츠, 우주인 같은 헬멧과 고글이 그 컬렉션에 있었다. 모드와 모더니즘 사이의
잃어버린 연결 고리 '달 소녀' 덕분에, 쿠레주는 패션의 르 코르뷔지에로
칭송받게 됐다. V&A 도록에 따르면, 브루털리즘 건축이 르 코르뷔지에의
'주거를 위한 기계' 개념을 유럽 전역 지자체 건물과 도시 아파트에 적용한
것처럼, 쿠레주도 "당대에 가장 널리 모방되고 도용되는 의상 디자이너"가
됐다고 한다. "시장에는 상자 같은 실루엣을 자아내는 플라스틱 치마와 재킷,
각진 솔기, 헬멧, 흰색 부츠와 고글이 넘쳐났다."

　　라반과 카르댕도 가만히 있지는 않았다. 라반은 투명 아크릴 원반과 금속

고리를 이용해 중세 갑옷과 망사 스타킹을 합친 듯 섹시(망사를 통해 살갗이 비쳐 보인다)하면서도 험악한(껴안으면 다칠 것 같다) 드레스를 창조했다. 카르댕은 비닐과 은색 옷감을 연구했고, 우주복에서 착안해 플라스틱 차양이 달린 모자를 만들었다. 1990년 그는 자신의 작품 전반을 회고하면서, "나는 아직 존재하지 않는 삶을 위해 발명된 옷을 선호한다"고 말한 바 있다.

어떤 이는 60년대 중반의 충격적인 미래 패션을 두고 카를 라거펠트가 내린 판단에 동의할지도 모른다. "1965년에는 세기말이 먼 훗날 얘기였으니까, 사람들도 세기말을 그처럼 유치하고 순진하게 전망할 수 있었다"는 평가다. 당시에도 새로운 청년 스타일에 움찔한 사람은 많았다. 60년대의 혁신광을 비판한 『새것 애호증』에서, 크리스토퍼 부커는 "사람들 이목을 끈" 60년대 중반 스타일의 "노출증 폭력", 즉 "대비, 거슬리는 색, 번쩍이는 PVC, 드러낸 허벅지"와 사진 속에서 콘크리트 도시 풍경을 배경으로 아무 감정 없이 허공을 쳐다보는 "모델의 어색하고 심지어 추하게 일그러진 자세"를 맹비난했다.

40년이 지난 시점에서 볼 때, 그처럼 극단적인 모더니즘 스타일은 눈이 의심스러울 정도였다. 하지만 전시회를 찬찬히 살펴보니, 1966~67년 무렵에 어떤 변화가 일어났음을 눈치챌 수 있었다. 거의 하루아침에 미래주의적 인상이 모두 사라졌다. 처음에는 메리 콴트가 양차 대전 사이 여자 가정교사 복장을 바탕으로 옷을 디자인하는 등 미묘한 변화가 먼저 일어났다. 그러다가 사이키델리아가 등장하면서, 청년 스타일은 현대나 산업화된 서구와 무관한 거라면 뭐든지 닥치는 대로 탐닉하기 시작했다. 60년대 말 패션 어휘는 <u>시간을 통한 이국성</u>(빅토리아 시대, 에드워드 시대, 20년대와 30년대)과 <u>공간을 통한 이국성</u>(중동, 인도, 아프리카에서 빌린 아이디어) 중 하나에 기초했다.

그런 패러다임 전환이 관심을 끈 건, 한동안 내가 '레트로 균열'을 두고 고민했기 때문이다. 즉, 뒤돌아보기가 록 음악을 지배하게 된 때가 정확히 언제냐는 것이다. 그 질문은 『찢어버려』를 쓸 때 처음 떠올랐다. 책에서 나는 포스트 펑크 미래주의 정신이 1983년 무렵 산산이 부서졌고, 독립 음악계는 팝의 현재형(신시사이저, 드럼 머신, 진보적 현대 흑인음악)을 일축하며 60년대를 선호하게 됐다고 주장했다. 하지만 이는 너무 단순하고 깔끔한 도식이었다. 포스트 펑크 시대에도 레트로 냄새가 나는 그룹은 있었다. 예컨대 오렌지 주스와 스페셜스는 팝 아카이브에서 꺼낸 아이디어를 조합하고 뒤섞는

했다. 그리고 ABC, 휴먼 리그, 애덤 앤트 등 80년대 초 포스트모던 아티스트를
살펴보면, 그들이 접근법 면에서 보위나 록시 뮤직 같은 글램 로커에 빚진 바가
크다는 사실을 알 수 있다. '레트로 균열'에 관해 생각하면 할수록, 그 시점은 팝
연표 앞쪽으로 조금씩 옮겨갔다. V&A에서 나는 진정한 역사적 분기점을
드디어 찾았는지도 모르겠다고 생각했다. '새로움'의 분기점, '지금'의 절대적
분기점은 혹시 1965년이 아니었을까? 패션에서는 실제로 그게 사실인 듯했다.
그 시점부터 패션에서는 대중음악에서보다 훨씬 먼저 패스티시와 재활용 같은
포스트모던 기법이 효과를 발휘하기 시작했다.

　　패션의 역사를 조사해본 결과, 놀랍고도 뿌듯하게도 몇몇 역사가가
실제로 1965년을 분기점으로 지적한다는 사실을 알게 됐다. 앨리스터 오닐이
런던 스타일 문화에 관한 저서에서 밝힌 바에 따르면, 많은 사람이 1965년을
"새로운 유행 수요가 끊이지 않다 보니 혁신과 발명에서 역사적 스타일을
강탈하고 해석하는 방향으로 관심이 전환된" 해로 인정한다고 한다. 카나비
거리의 황제 존 스티븐스는 "유행 감각"을 표시하는 기호가 주마다 달라지던
모드 하위문화의 소비열에 부응해야 했다. "이탈리아는 인도로 바뀌었고,
옵과 팝은 노스탤지어와 맵시로 대체됐다." 『새것 애호증』에서, 젊고 고루한
크리스토퍼 부커는 60년대 중후반 유행을 경멸 섞인 어조로 나열한다.
아르누보 넥타이, 하얗게 칠한 할아버지 시계, "알록달록한 노리개와 시각
'이미지'… 등을 한 세기에 걸친 산업화 문화에서 무분별하게 건졌다. 젊은이의
집단적 환상은 한층 자잘하고 하찮게 분해됐다. 어떤 룩이나 패션도 대세를
이루지 못하는 가운데, 자극적인 이미지라면 뭐든지 거의 무작위로 도용됐다."
이런 현상은 사이키델리아까지 파고들었고, 그 결과 시대적이거나 이국적인
악기(류트, 하프시코드, 시타르)를 최신 기술과 효과(무그 신시사이저,
페이저)에 섞어 쓰는 유행이 일어났다.

　　미켈란젤로 안토니오니 감독의 1966년 작 「욕망」은 60년대 중반 극단적
모더니즘이 초기 레트로로 전환하는 순간을 잘 포착했다. 영화는 번쩍이는
차를 몰고 깡마른 모델들과 잠자리를 갖는 패션 사진가의 어지러운 생활을
그린다. 데이비드 베일리*를 연상시키는 주인공은 시류에 무척 민감하고,
그래서인지 빈티지 비행기 프로펠러 같은 진기물로 가득 찬 장식품 상점을
살까 말까 고민한다. 영화가 개봉할 즈음 런던에는 패션과 골동품,
사이키델리아와 구식 물품을 함께 취급하는 부티크가 몇 군데 있었다.

[*] David Bailey(1938~). 영국의 사진작가.
1960년대 '스윙잉 런던'을 포착하는 데 한몫했다.

그 방면에서는 1966년 2월 킹스 로드에 개점한 그래니 테이크스 어 트립이
선구자였다. 핑크 플로이드, 스몰 페이시스, 지미 헨드릭스, 롤링 스톤스 등
새로 형성된 팝 귀족을 고객으로 삼던 그 부티크는, 19세기 디자인에서 영감
받은 신품과 해묵은 중고 의상을 함께 판매했다. 그래니 테이크스 어 트립을
운영하던 3인 가운데 실라 코언은 구식 군복, 벨벳 재킷, 타조 깃털 달린 모자,
얼룩말 무늬 셔츠 등을 찾아 벼룩시장을 누비던 빅토리아 시대 의상
수집가였다. 아이 워스 로드 키치너스 발레, 코브웹스, 앤티쿼리어스, 패스트
케어링 같은 유사 상점과 마찬가지로, 그래니 테이크스 어 트립 역시 포토벨로
로드 등 벼룩시장을 중심으로 떠오르던 보헤미안 미시 경제에 기초했다. 그런
벼룩시장은 60년대 초 골동품 수집 열풍이 일어난 덕분에 조성된 상태였다.
싸구려 잡동사니 더미에서 2차대전 당시 방독면, 손으로 돌리는 축음기,
페인트가 벗겨진 가게 간판, 놋쇠 침대 등 수집 가치 있는 물건을 가려내려면
시간과 정력, 날카로운 안목이 필요했다. 그렇기에 그런 물건(오늘날 우리가
빈티지라 부르는 물건)은 단순한 상품보다 고상하고 대안적인 사물처럼
보였다.

60년대 패션 자체에서 앞만 보던 태도가 뒤돌아보는 태도로 대전환된
현상을 상징적으로 대표하는 이름이 하나 있다면, 바로 '비바'다. V&A 전시를
보기 전까지만 해도 나는 비바에 어떤 의미가 있는지 잘 몰랐다. 노스텔지어,
아르 데코, 70년대 초에 유행하던 '데카당스' 개념을 혼합해 히피 시대와 글램
록을 연결하는 다리로 구실했다는 정도가 내가 아는 전부였다. 1966년
『데일리 텔레그래프』에서 주목할 만한 패션계 인사로 꼽힌 비바의 주인공
바버라 훌라니키는 이렇게 선언했다. "나는 옛날 물건이 좋다. 현대적인
제품은 너무 차갑다. 나는 이미 살아본 경험이 있는 물건이 필요하다." 취재
기자는 그처럼 "'유행 감각' 있는 디자이너"가 그런 말을 한다는 사실이 조금
의외라고 지적하면서도, "주변의 모든 것이 그처럼 빨리, 그처럼 불확실하게
변할 때, 그녀는 집에 돌아가… 흑적색 벽지와 에드워드 시대 골동품을 보며
위안을 삼으려 한다. 집에서 그녀는 안정감을 느낀다"고 결론지었다. "비바를
보면 미래에 들어선 느낌이 든다"고 밝힌 1968년 『시카고 타임스』 논평과,
비바가 "과거를 바로크적으로 재해석해 현재를 규정한 첫 패션 하우스…
기업으로서 비바는 1964년부터 1975년까지 활동했다. 패션 공장으로서는
1890년에 시작돼 20세기 대부분을 주파했다"고 지적한 1983년 『페이스』
애도 기사의 대비는 비바가 내포한 모순을 잘 요약해준다.

비바 본점은 1964년 런던 서부 켄징턴의 다 허물어져가는 약국 자리에 개점했다. 홀라니키는 눈부시게 밝은 60년대 중반 모드 풍을 거부하고 엽란과 놋쇠 모자걸이 등 빈티지 소품으로 장식된 어둑한 실내를 선보였다. 훗날 그는 비바 의류의 색 체계를 묘사하는 데 '장례식'이라는 말을 썼다. 칙칙한 감색, 더부룩한 밤색, 검정 딸기 같은 자주색과 적갈색 등 "젊은 시절 경멸하던 지루하고 서글픈 아줌마 색"을 두고 한 말이었다. 이 팔레트는 나중에 비바 화장품으로도 연장됐다. 어떤 기자는 그 화장품을 "황갈색과 짙은 자주색 아이섀도, 초콜릿 립스틱"이라고 묘사했다. 본점이 대성공하면서 비바는 점점 더 큰 매장으로 사세를 확장해갔고, 전성기에는 켄징턴 하이 스트리트의 아르데코 백화점 하나를 통째로 사들이기까지 했다. 대형 식당가와 공연장까지—뉴욕 돌스, 맨해튼 트랜스퍼, 리버레이스 등이 모두 그곳에서 공연했다—완비한 '빅 비바'는 전후 런던에 처음 새로 생긴 백화점이었다. 1973년 개장식에서 손님들은 비바 신문을 한 부씩 받았는데, 거기 실린 창립 선언문은 빅 비바가 "'좋은 취향을 중대하게 위반'하는 소형 박물관"이라고 주장했다. "장담컨대, 비바 '키치' 매장의 모든 상품은 올더숏만큼이나 캠프하다.* 여기 있는 어떤 상품도 디자인 센터에 소개되지는 못하겠지만, 영리한 투자자라면 1993년 소더비 경매를 염두에 두고 오늘 상품을 구매할 것"이라고 주장했다.

그러나 1971년 노동절에 '성난 여단'이 폭파한 곳은 켄징턴 처치 가에 있던 초기 비바 상점이었다. (폭탄은 영업시간 후, 매장에 아무도 없을 때 터졌다.) '자유방임 공산주의' 지하 게릴라 단체 성난 여단은 주로 정부 청사, 국회의원이나 경찰국장 자택, 임페리얼 전쟁 박물관 등을 노리곤 했다. 비바는 그들이 겨냥한 극소수 '비군사' 목표물에 속했다. 대체 홀라니키의 감성에 뭐가 있었길래 비바는 폭파해야 할 만큼 중요한 장소가 됐을까? 사건 직후 성난 여단이 내놓은 "보도 자료," 즉 「코뮈니케 8」은 이렇게 설명한다.

'태어나느라 바쁘지 않다면 소비하느라 바쁘다.'
번쩍이는 부티크에서 모든 판매원은 같은 옷을 입고 같은 화장을 하며 1940년대를 표상해야 한다. 만사가 그렇듯 패션에서도 자본주의는 뒤를 돌아볼 수밖에 없다. 그들에게는 앞으로 갈 곳이 없다. 그들은 죽었다.
미래는 우리 것이다.

[*] 올더숏은 영국군 훈련 기지가 있는 잉글랜드 남부 도시다. 이 문장은 올더숏에 군사 훈련소 (camp)가 있다는 사실에 기초한 농담인 듯하다.

그러나 현실은 그렇지 않았다. 1968년 여파로 생겨난 지하 무장 단체들은 70년대 말에 이르러 모두 쇠약해지거나 국가권력에 분쇄됐다. 비바도 투자자들 손에 홀라니키가 밀려나며 폐업하기는 했지만, 그럼에도 패션의 미래에 일정한 색조를 드리웠다. 그 미래는 끝없이 갱신되고 재조합되는 패션의 과거에 지배당할 운명이었다. 복고풍 의상은 새로운 일이 아니었지만, 이전까지 복고풍은 대체로 고대나 비교적 먼 과거를 바라보곤 했다. 고대 그리스나 로마 양식(1790년대), 르네상스 양식(1820년대) 복고 등이 그런 예다. 비바가 (주류 고급 패션에서) 개척해 70년대 이후 꽃핀 건 레트로 패션이었다. 가까운 과거 스타일, 한때 최신 유행으로 기억이 생생한 스타일을 주기적으로 재활용하는 패션이었다. 1965년 이후 거의 모든 유명 패션 디자이너가 정도 차는 있을지언정 한 번 이상 레트로를 시도했다. 이브 생로랑은 1971년 '40년대' 컬렉션을 통해 그런 접근법을 개척했고(실제로는 나치 점령기 프랑스를 너무 노골적으로 떠올린 탓에 완전히 실패했지만), 이후 러시아 농민 의복과 중국 궁중복 등 공산주의 혁명 이전 의상에서 영감 받은 컬렉션을 디자인했다.

패션 이론가들은 레트로와 역사주의를 미묘하게 구분한다. 레트로는 살아 있는 기억에서 유행한 스타일을 개작하고 개조하지만, 역사주의는 훨씬 오래전을 돌아본다. 로라 애슐리의 빅토리아 시대 잉글랜드 목가 양식, 랠프 로런의 19세기 미국 양식, 장 폴 고티에의 몽마르트/물랭 루즈 풍 '프랑스 캉캉' 컬렉션 등을 예로 들 만하다. 한편 역사주의는 '코스튬' 또는 무도복과도 엄밀히 구분된다. 음악으로 옮겨보면 그 차이는 특정 밴드에서 깊이 영향 받은 음악과 그 밴드의 노래를 되도록 원작에 가깝게 리메이크하는 헌정 밴드의 차이에 해당할 테다. 그러나 멀리서 보면 레트로와 역사주의는 모두 영감에 굶주린 디자이너가 과거 옷장을 뒤적이는 모습으로 보일 뿐이다. 패션에서 이는 체계적·구조적 요소가 됐다. 콜린 맥도월에 따르면 카를 라거펠트는— 쿠레주와 카르댕의 천진한 미래주의를 비웃은 그가—"의상과 패션에 관한 한 역사상 모든 책이 한 권씩 전부 소장된 도서관을 갖추고 있다"고 한다. 다른 디자이너들은 빈티지 패션 잡지를 파고들며 영감을 구한다. 포스트 펑크 역사서를 준비하던 당시 나는 80년대 음악 잡지를 구해보려고 갤러거스라는 뉴욕 서점을 들른 적이 있다. 지하에 있는 서점에 들어서자 끔찍하게 비싼 값에 매겨진 『NME』와 『멜로디 메이커』가 눈에 띄었지만, 그보다 놀라운 건 수십

년 묵은 『보그』와 『엘르』가 어깨 높이까지 쌓인 광경이었다. 권별로 보호용 비닐에 싸인 그들 잡지에는 터무니없이 비싼 가격표가 붙어 있었다. 갤러거스의 주 고객은 언제나 굶주린 패션 디자이너임이 분명했다.

우리 시대의 주요 '역사주의' 디자이너로서 해적, 부랑자, 18세기와 16세기 스타일 등에서 영감 받아 컬렉션을 창조한 비비언 웨스트우드는, 1994년 『뉴욕 타임스』 기사에서 자신이 "앞으로 나가기"를 믿지 않는다고 밝힌 바 있다. "세상이 좋아지기만 하는 것은 아니다. 나빠지기도 한다. 우리는 현대라는 질문을 포기해버렸다.… 사람들이 뭔가를 좇는 데는 직관적인 면이 있다는 점에서, 패션은 중요한 단서일지도 모른다. 사람들은 직관적으로 과거로 돌아가고 있다." 이런 설명은 적당한 시간이 지나자마자 과거를 약탈하려고 달려들어 난장판을 만들어버리는 관행을 우아하게 포장해준다. 패션 저널리스트 린 예거는 애나 수이가 "자신이 젊었던 시절, 즉 1960년대와 70년대 빈티지 패션을 되살리고 개조하며 재고하는 데 활동 기간 전부를 바쳤다"고 관찰했다. 뉴욕 패션 공과대학 (FIT) 박물관 관장이자 패션 이론가인 밸러리 스틸에 따르면, 디자이너들은 <u>1990년부터 벌써</u> 80년대를 가리키기 시작했다고 한다. "한 시대가 끝나자마자 지시 대상이 된다. 90년대 내내, 대략 3년에 한 번씩 서로 다른 80년대 레트로가 유행했다." 심지어는 '진흙 노스탤지어' 같은 비비언 웨스트우드의 '역사주의' 컬렉션을 모델 삼아 80년대를 돌아보는 레트로 움직임도 있었다. 광적 재활용의 응용으로는 '노스탤지어 레이어링'도 있다. 패션 저널리스트 베선 콜이 "여러 시대를 겹치기. 예컨대 1970년대를 렌즈 삼아 1930년대를 보는 일"을 가리키는 말이다. 한 예로, 콜은 영국 팝 스타 앨리슨 골드프랩이 70년대 글램 록과 비바를 필터 삼아 30년대 마를레네 디트리히를 바라본다고 지적했다. 이는 골드프랩의 음악 자체가 조합된 양상과도 유사하다. 그는 앨범을 낼 때마다 과거 팝에서 늙은 아이디어를 하나씩 뽑아내 새로운 레이어로, 새로운 소리 '룩'으로 겹쳐 입는다.

비비언 웨스트우드가 이런저런 역사를 조사하는 데는 고상한 논리가 있는 편이지만, 레트로 패션이 묵은 아이디어를 뒤집어가며 되살리는 데는 뚜렷한 이유가 대체로 없는 듯하다. 시대 양식 유행은 '시대의 조짐'보다는 취향과 쿨이라는 비교적 자율적인 영역을 끊임없이 순환하며 부유하는 기표에 가깝다. 밸러리 스틸은 그들이 "사회적 맥락에서 일체 단절된 채 패션 이미지

세계 안에서만 존재"한다고 주장한다. "그 자극은 마크 제이컵스처럼 특정 시대를 지시할 창의적 이유가 있는 개인 디자이너에서 나오기도 하고, 말하자면 '업계'—패션 제작자와 트렌드 주도자의 세계—내부 경향에서 나오기도 한다."

그러나 그 점에서는 모든 패션이 다 마찬가지 아닌가? 패션에는 독자적 순환 주기가 있고, 그 주기가 사회변동이나 폭넓은 문화적 흐름과 연동되는 일은 몹시 드물다. 다소 지루하기는 해도 중요한 연구서 『유행의 체계』에서 롤랑 바르트가 밝힌 대로, 치마 길이 오르내림이나 색상과 옷감의 교체는 순전히 임의적으로 정해지다시피 한다. 패션 저널리스트 제이미 울프가 주장한 대로, "패션은 변화에 기초"하지만 "정확히 어떤 변화에 기초하느냐는 전혀 중요하지 않다." 울프의 명제를 조금 진전시켜 말하자면, 패션에서 변화는 중요하지만 그 변화는 진보한다는 의미에서 '변화'가 아니다. 쉴 새 없이 변하지만 근본은 정적인 체계로서 패션은 예술적·정치적 변화의 반대일 뿐 아니라, 깊은 의미에서 그것에 반대하기까지 한다. 우리가 예술 운동이나 정치 운동을 이야기하는 건 그들이 뭔가를 향해 전진하기 때문이고, 그 과정에서 지난 단계나 낡은 생각은 결연히 버려지기 마련이다. 그러나 패션에서는 아무리 지나간 유행이라도 언젠가는 되돌아오고 만다. 마찬가지로, 생태계를 파괴해가며 (엄청난 낭비를 낳으며) 기괴하게 자연 순환 주기를 패러디한 업계 '시즌'이 바뀌면, 아무리 시크한 유행이라도 결국 그 지위를 빼앗길 수밖에 없다.

2009년 여름 우연히 읽은 신문 기사 하나를 살펴보자. 그해 여름 어떤 선글라스를 쓸 것인가에 관한 기사였다. 기자는 "패션이 명령컨대, 이제 새로운 것을 시도할 때"라며, 지난해의 레이밴 웨이페어러를 내버리고 대신 "고전적인 레트로" 선글라스를 쓰라고 권한다. 그러면서 본디 80년대에 나왔지만 "50년대 레트로 로커빌리 스타일에서 영감 받은" 레이밴 클럽 마스터를 추천한다. 여기서 우리는 '변하기만 하는' 패션이 결국은 아무 변화도 뜻하지 않는 상황을 노골적으로 목격한다. 기사는 산 지 1년밖에 안 됐으므로 여전히 사용가치가 있는 상품을 버리고 새 상품을—그것도 같은 회사에서 나온 상품을!—사라고 부추기기 때문이다. 또한 우리는 제 살을 뜯어먹는 레트로 패션의 습성이 무한한 의미 퇴행을 낳는 광경도 목격한다. 클럽 마스터를 산다는 건 곧 80년대로 되돌아간다는 뜻이지만, 알고 보면 그건

50년대로 되돌아간다는 뜻이기도 하다. 패션에서는 금전등록기의 달콤한
작동음 말고는 만사가 덧없는 모양이다.

빈티지 시크

지난 수십 년간 레트로와 함께 패션에서 크게 일어난 유행이 바로 빈티지다.
둘은 서로 연관됐지만, 똑같지는 않다. 빈티지는 낡은 디자인을 재해석한
신상품이 아니라 실제로 과거에 만들어진 옷을 뜻한다. 어떤 이는 유행에
반하는 동기에서 빈티지를 추구하기도 한다. 런던의 빈티지 의류 상점 팝
부티크는 다음 구호로 그런 태도를 깔끔하게 요약한다. "유행을 따르지 말자.
이미 유행에 뒤진 옷을 사자." 카자 실버먼은 빈티지 룩이 페미니스트를 위한
스타일이라고 주장한 바 있다. 덕분에 여성은 오트쿠튀르나 패션 산업이
강요하는 유행을 거부하면서도 스타일을 통한 자기표현을 즐길 수 있다는
주장이다. 레트로와 마찬가지로 빈티지도 중고 의류는 새 옷을 살 여유가 없는
가난한 사람만 입는다는 터부가 보헤미안과 히피 덕분에 깨진 60년대에
뿌리를 둔다.

'빈티지'라는 말 자체도 헌 옷이나 '중고'(미국에서는 타인이 이미
소유했던 물건이라는 뜻에서 'used'라는 훨씬 매력 없는 표현이 쓰인다)를
대체하는 데 성공한 리브랜딩 작품이다. 원래 '빈티지'는 숙성 기간으로 품질을
평가하곤 하는 포도주 업계에서 쓰이다가, 악기나 양차 대전 사이 자동차
등 나이가 품질을 보증해주는 영역으로 흘러든 용어다. 50년대와 60년대에,
적어도 보헤미안 사이에서는 헌 옷에 찍힌 낙인이 지워지기 시작했다. 패션
역사가 앤절라 맥로비가 말한 대로, 비트족은 30년대 스타일 의류를 뒤졌고,
한산하던 유럽 대도시 벼룩시장들은 모피 외투, 레이스 페티코트, 벨벳 치마
등을 찾는 히피 덕분에 다시 북적이게 됐다. 장신구 수집과 마찬가지로,
중개인과 야심찬 디자이너가 시장에서 인양할 만한 옷을 찾아다니고, 그렇게
구한 옷을 수선하거나 변형하는 일이 늘면서, 어떤 미시 경제가 일어났다.

우리 뒤에 과거가 꾸준히 쌓여가는 현실을 반영하듯, 빈티지 의류 업계도
성장을 이어갔다. 몇 년 전 런던에서 나는 '나우 레트로'라는 부티크를 스쳐간
적이 있는데, 그곳 창문에는 40년대, 50년대, 60년대, 70년대, 80년대 의류를
판다는 광고가 붙어 있었다. 지금쯤은 90년대도 목록에 추가됐을 법하다.
일레인 쇼월터에 따르면, "흘러넘치는 옷장에는 이제 '아카이브'라는 이름이

붙는다. 헌 옷을 뒤지는 일은 자료 조사가 됐다. 쇼핑만 영리하게 하면 자신의 아카이브를 나름의 전시회로 부를 수도 있을 것이다." 개인은 자기 스타일 인생의 큐레이터가 된다. 아무것도 버려서는 안 된다. 언제 다시 유행할지 모르니까.

70년대 복고풍에 관한 에세이에서, 니키 그레그슨/케이트 브룩스/루이즈 크루는 조야한 70년대를 "너무 후져서 너무 좋아" 하며 찬양하는 태도와 안목 있는 접근법을 구별한다. 후자는 '스타일이 깜빡 잊고 넘어간 시대'에서 인양할 만한 요소를 재치 있게 차용함으로써 안목 있는 이들에게 인정과 미소를 받아낸다. 무도복이나 테마 파티에 더 가까운 전자는 아우성 같은 웃음을 동시에 터뜨린다. 그레그슨/브룩스/크루는 감식가적 접근법이 대량 생산과 홍보를 특징으로 하는 '하이 스트리트' 패션에 대한 저항이라고, 즉 "패션을 이용해 패션을 무찌르기"에 해당한다고 주장한다. 하지만 참으로 흥미로운 점은 지난날 대량 생산되고 홍보된 트렌드가 영리한 소비자의 안목을 통해 자기표현으로 바뀐다는 사실이다. 평가 절하돼 처분된 의류

빈티지와 계급

골동품 수집과 마찬가지로 빈티지 패션은 대체로 중산층 놀이이고, 학습해야 하는 취향이다. 계급 사다리에서 아래로 내려갈수록 새것의 가치가 올라간다. MTV에 소개되는 래퍼의 집을 살펴보자. (영화 「스카페이스」에서 바로 옮겨놓은 듯한) 하얀 가죽 소파나 크롬 전등 등 티끌 하나 없는 가구가 최신 하이테크 홈 엔터테인먼트 장비와 다투는 모습이 보일 것이다. 어떤 래퍼는 눈부시게 하얀 티셔츠나 운동화를 한 번밖에 입거나 신지 않는다고 뽐낸다. 이처럼 의복과 실내장식에서 빳빳하고 상자에서 막 꺼낸 물건을 선호하는 태도, 인공섬유와 번쩍이고 조야한 색깔에 기우는 취향은 대서양 양편 소수 민족에서 공통된 특징이자, 실제 중고품은 고사하고 낡아 보이는 옷조차 죽어도 입지 않으려 하는 영국 백인 노동계급에서도 확인할 수 있는 태도다.

흥미롭게도, 실은 논리적으로, 헌것보다 새것을 선호하는 태도는 음악으로도 연장된다. 어떤 면에서 동크 같은 둔탁한 포스트 테크나 R&B를 선호하는 차브족은 영국에서 미래주의 취향을 지키는 마지막 성채에

더미에서 시들어가던 빈티지 옷이, 뭔가 특별한 점을 찾아낸 탐미주의자
덕분에 다시 독특한 아우라를 띠게 된다.

레트로와 빈티지는 당연히 서로 연관된다. 그들은 같은 동전의 양면,
즉 끊임없는 변화를 쉴 새 없이 추구하는 패션의 두 얼굴이다. 신속한 순환은
철 지난 제품을 산더미처럼 만들어내고, 그런 제품은 제거되거나 파기되지
않은 채 세상을 떠돌게 된다. 패션은 광고 등 갖은 압박을 통해 가공되는
'심리적 노후화'를 통해, 한참 더 입을 수 있는 옷이라도 어서 내버리라고
닦달한다. 옷의 상징적 가치는 사용가치가 다하기 한참 전에 파기된다.
되팔거나 자선 단체에 기부한 옷은 부차 경제권에 들어가 영원히 그곳을
순환한다. 그들 중 일부는 상징적 가치를 새로 얻어 두 번째 인생을 산다.

음악에서도 새로운 스타, 새로운 제품, 새로운 유행과 경향은 그와 비슷한
압박을 받는다. 그 압박은 업계와 언론에서 오기도 하지만, 때로는 팬이나
음악광에게서 나오기도 한다. 그러나 음악의 가치가 패션 의류와 같은
양상으로 사라지지는 않는다. 장 콕토가 유명하게 선언한 대로, "예술은 추한

해당한다. 미국 힙합 라디오는 황금기 올디스를 홀대하기로 악명 높다.
영 MC는 자신의 1989년 랩 히트곡 「멋지게 춰봐」(Bust a Move)가 "팝
방송국에서는 나온다. 그러나 올디스 랩 방송국은 없다"고 불평한 바 있다.
'신선함'에 집착하는 태도는 미국 흑인음악에서 시들지 않는 힘이다. 켄 반스는
1984년 미국 라디오의 변화에 관한 흑인음악 방송국을 이렇게 찬양했다.
"어떤 포맷보다도 빨리 순위를 바꿔가며 음반을 틀고 올디스 선곡을 경멸하는
경향이 있다. 그 결과 흑인음악은 계속 변하고, 침체를 피하며 신선한 혁신을
수확해 결국 팝 음악에서 변화를 촉발시킨다." 백인 인디 록 애호층이 미국
전통음악, 얼터너티브 컨트리, 60~70년대 록을 좋아하는 것과 마찬가지로,
미국 중산층은 빈티지 옷을 즐겨 입고 빈티지 미국풍으로 생활공간을 꾸미는
경향이 있다. 페인트가 벗겨진 식당 간판, 구식 도자기 주방용품, 음료수 병 등
(한때는 상업적으로 대량 생산됐으나 이제는 20세기 중반 골동품의 옛스러운
아우라를 띠게 된 물건)이 즐겨 쓰이는 장식품이다. 새것은 오로지 신흥
부유층 몫이다. 야단스럽고 상스러우며 색채가 너무 선명하기 때문이다.

물건을 만들어내지만 그 물건은 시간이 흐르며 아름다워지는 일이 많다. 반면 패션은 아름다운 물건을 만들어내지만 그 물건은 시간이 흐를수록 추해진다." 대중음악은 예술과 패션 사이에 있지만 예술 쪽으로 훨씬 기우는 편이다. 소비자가 어떤 노래를 너무 많이 들으면 일시적으로 지겨워할 수는 있지만, 시간이 흐르면 도저히 입을 수 없는—입기에는 너무 창피하거나 너무 뒤떨어져 보이는—패션과 달리, 음악은 도저히 못 들어주리만치 노후화하는 일이 드물다. 사람들은 신발이나 재킷에서 받는 느낌과 다른 감동을 음악에서 받는다. 음악에는 더 지속적이고 깊은 애착을 갖는다. 음악이 패션 논리와 무관하다는 뜻은 아니다. 예컨대 1968년 이후 사이키델리아의 음악적 타성은 구식이 돼버렸다. 신진 그룹이 여전히 그런 음악을 연주하면 멍청하고 시대에 뒤쳐진 밴드로 치부됐다. 그렇다고 1966~67년에 사이키델리아가 이룬 음악적 성취가 위상을 빼앗긴 건 아니다. 그 특정한 아름다움이 갑자기 추해지지는 않았다.

그처럼 꾸준한 미적·정서적 가치가 바로 음악에서 레트로에 문제가 되는 측면이다. 만약 음악이 패션처럼 '순수'하다면, 그처럼 임의적 스타일에 요동친다면, 팝도 중고품처럼 간단히 처분할 수 있을 것이다. 팝을 비판하는 이들, 즉 정치적 좌우를 불문한 문화적 보수주의자들이 늘 믿은 대로, 테오도어 아도르노가 경멸한 '문화 산업'의 대량 생산품으로 취급해 폐기해버리면 그만일 테다. '싸구려 음악'의 힘은 단지 정서적 위력만이 아니라 기억을 붙잡는 힘, 그 내구력에도 있다. 낡은 노래는 시간이 흘러도 가치를 잃지 않는다. 불후의 명곡은 계속 누적된다. 사실, 정통한 팝 팬이라면 다양한 새 음악의 맹습에도 대응해야 하지만, 동시에 과거의 위대한 음악도 되도록 많이 알아야 한다. 대중음악에서는 패션과 상업의 정신없는 순환과 고급 예술의 '유산' 의식이 충돌한다. 팝은 패션과 예술이라는, 근본적으로 상충하는 두 가치관 사이에 끼어 있다. 또한 팝은 대중문화의 근본 모순에도 뿌리를 둔다. 대중문화는 자본주의를 통해 매개되지만, 종종 자본주의를 초월하는 가치를 이야기하기 때문이다.

레트로는 대중문화의 창의성이 시장에 얽혀들었을 때 생겨나는 부산물이다. 그 결과 폭발과 둔화, 폭주와 노스탤지어의 양극을 주기적으로 오가는 문화 경제가 형성된다. 패션과 1965/66년 분기점에서 확인한 대로 새로움을 향한 굶주림은 변화를 향한 갈망을 낳지만, 미적 혁신은 지속적으로

이뤄질 수 없고 오히려 지연과 교착, 아이디어 고갈에 언제든 부딪힐 수 있으므로, 그 갈망을 늘 충족시키기는 어렵다. 어떤 시점에서 예술가는 가까운 과거를 돌아보고 창의적 국면에서 섣불리 버려진 아이디어를 재활용하고 싶은 유혹을 느낀다. 그래서 레트로는 팝 문화의 구조적 특징이 된다. 레트로는 광적 국면을 뒤따르는 필연적 하강 국면이지만, 또한 잠재 가치를 미처 소진하지 않고 쌓여만 가는 아이디어와 스타일에 기인하기도 한다.

음악에서 처음 둔화가 일어난 때는 70년대 초였다. 60년대의 맹렬한 새것 광풍을 막 거친 그때, 많은 사람은 모든 부문에서 에너지와 활력이 뚝 떨어졌다고 느꼈다. 물론, 무기력한 현재 시점에서 돌아볼 때 70년대 초는 무척 활기찼던 것처럼 보인다. 한편으로 이는 프로그레시브 록, 크라우트록, 재즈 록 등에서 60년대 정신이 이어졌기 때문이다. 그러나 록에서 처음 일어난 회고 운동, 즉 글램이 당시에는 새롭게 느껴졌다는 이유도 있다. 이전에는 록에서 포스트모던한 움직임이 일어난 적이 없었다. 따라서 글램은 신선하고 대담해 보였을 뿐 아니라, 얼마간은 잔존하는 60년대 진보관에 비해 실제로 진보적이고 지적이기도 했다. 그럼에도 당시에는 이전 시대와 비교할 때 70년대가 침체기라는 정서가 더 일반적이었다.

펑크와 그 여파(뉴 웨이브와 포스트 펑크)는 그 다음 폭발을 일으켰다. 그러다가 1983년 무렵에는 엔트로피 국면이 나타났다. 이때도 동력과 창의력이 줄어든다는 느낌은 얼마간 이전 7년과 비교해 두드러진 감각이었다. 1983년 인디 음반사 언더그라운드 음악계에서 힙한 취향을 주도한 경향은 혁신이나 신기술 열광이 아니라 그 반대 방향, 즉 신시사이저와 시퀀서를 거부하고 전통적 기타·베이스·드럼 편성을 선호하며 60년대를 바라보는 퇴보적 경향이었다. 주류 음악계에서는 그런 변화가 두드러지지 않았다. 그곳은 여전히 최신 기술이 지배했기 때문이다. 그러나 그곳에서도 60년대와 70년대 초 솔 음악을 재발견하는 움직임은 크게 일었고, 이는 백인 팝 음악의 표본이 됐다. 그 서막을 알린 곡은 슈프림스의 1966년 히트곡을 필 콜린스가 불필요할 정도로 완벽하게 리메이크해 1983년 1월 영국 1위에 오른 「사랑을 재촉할 수는 없어」(You Can't Hurry Love)였다. 그 뒤로 피터 가브리엘의 「쇠망치」(Sledghammer)와 컬처 클럽, 왬!, 웻 웻 웻, 스타일 카운슬, 홀 & 오츠 등이 이어졌다. 1986~88년은 60년대 풍 80년대 로큰솔의 절정기였고, 그 예는 리바이스 501 광고 덕분에 순위가 치솟은 60년대 빈티지 R&B 싱글, 조지

203

마이클과 아레사 프랭클린이 세대차를 극복하고 함께 불러 영국과 미국에서 1위에 오른 「내가 (나를) 기다릴 줄 알았어」(I Knew You Were Waiting [For Me]), U2의 『덜커덩 윙윙』(Rattle and Hum) 등 다양하다. 마지막 앨범에는 밥 딜런이나 B. B. 킹과 협연한 곡, 비틀스의 「허둥지둥」(Helter Skelter)과 딜런/헨드릭스의 「망루 주변에 온통」(All Along the Watchtower)을 리메이크한 곡 등이 실렸고, 멤피스의 선 스튜디오에서 흑백으로 촬영된 「할렘의 천사」(Angel of Harlem) 뮤직비디오에는 밴드를 내려다보는 엘비스의 사진이 등장했다.

1970~75년의 둔화와 비교할 때, 80년대의 두 번째 엔트로피 국면은 패스티시라는 포스트모더니즘 기법이 팝 문화에 스며든 시기로 볼 만하다. 콜린스의 「사랑을 재촉할 수는 없어」가 좋은 예다. 싱글 표지와 타이포그래피는 모타운 음반 표지를 떠올리도록 디자인됐고, 홍보 영상은 머리가 벗겨져가는 제네시스 싱어가 말쑥한 60년대 양복 차림에 가느다란 넥타이를 매고 춤추는 모습을 선보였다. 콜린스 곁에는 백 보컬리스트 두 명이─마술 같은 특수효과 덕분에 콜린스가 백 보컬리스트 역까지 맡았다─ 있었는데, 그중 한 명은 「블루스 브러더스」의 댄 애크로이드와 존 벨루시처럼 선글라스 차림이었다. 1980년, 즉 콜린스의 싱글이 나오기 2년 전에 개봉한 「블루스 브러더스」는 아레사 프랭클린, 레이 찰스, 제임스 브라운 같은 R&B 전설이 출연해 60년대 흑인음악에 대한 관심을 다시 일으키는 데 일조한 영화였다.

포스트모더니즘과 더불어 80년대의 회고 경향에 영향을 끼친 요인에는 재료로 쓸만한 과거 팝이 훨씬 많아졌다는 단순한 사실도 있었다. 좀처럼 시들지 않는 50년대가 기름진 미개척 지대 60년대를 만났고, 머지않아 음악인은 70년대까지 넘보기 시작했다. 80년대 초만 해도 70년대는 출입 금지 지역이었다. 뉴 웨이브는 바로 그 시대에 반발해 자신을 정의했다. 그러나 컬트나 조디액 마인드워프 같은 신진 하드로커 덕분에, 이제 긴 머리 헤비 록도 재탕 목록에 들어오기 시작했다. 80년대 중후반에는 결국 전방위 레트로 유행이 일어났다. 포크 펑크 집단(가장 유명한 예는 포그스)이 등장하는가 하면 컨트리에서 영향 받은 '카우펑크' 음악인(론 저스티스, 제이슨 & 더 스코처스 등)이 나타났고, 사이키델리아는 여러 형태로 재연됐다. 한편으로 이는 포스트 펑크 이후 방향감각을 잃어버린 이들이 어디로 가야 할지 몰라,

또는 저물어가는 펑크의 동력을 어떻게 되살려야 할지 몰라 나타난
현상이었다. 그러나 이는 또한 그 모든 방향으로 돌아가는 일이 <u>가능하다</u>는
사실, 즉 아카이브에 너무나 많은 음악이 쌓였다는 사실에 기인하기도 했다.

세 번째로 가장 최근에 일어난 폭발은 80년대 말에 점화돼 거의 90년대
내내 지속됐다. 물질적 풍요와 기술혁신(디지털 혁명)이 결합해 10년간
레이브와 클럽 문화를 이끌었고, 그 중간 몇 년간 일렉트로닉 댄스 뮤직은 유럽
팝 문화를 지배하는 세력이 됐다. 그러나 영국에서는 레트로로 무장한 대항
세력 브릿팝이 강력한 도전자 노릇을 했다. 미국에서 테크노 레이브 혁명이
미친 파장은 짧았다. 한편으로는 힙합이 이미 급진적 댄스 뮤직 역할을 맡았기
때문이고, 또 한편으로는 이른바 그런지라는 얼터너티브 록이 있었기
때문이다. 영국 인디 록처럼 얼터너티브 록도 당대에서 의도적으로 거리를
둔 음악을 통해 당대 팝에 대한 대안으로서 위상을 표현했다. 70년대 초 헤비
록과 70년대 말 펑크 록에 기초한 그런지가 마치 새로운 음악처럼 <u>느껴진</u>
배경에는 이전까지 주류에서 그런 음악이 비중을 차지하지 못했다는 사정이
있었다. 너바나가 MTV와 모던 록 라디오를 돌파한 일은 마치 80년대 인디
미학(지저분한 이미지, 거친 음색)이 그제야 팝으로 분출한 것처럼 느껴졌다.
그러나 객관적으로 보면, 브릿팝과 마찬가지로 그런지 역시 누적된 록 역사의
한 예였고, 그 탓에 혁신적 음악이 시대를 지배하는 청년 문화가 되기는 더
어려워졌다.

이제 록 역사는 거대 아카이브가 됐고, 과거에서 손이 미치지 않는
구석이라곤 사실상 없어지다시피 했다. 일레인 쇼월터의 관찰, 즉 개인의
옷장은 큐레이팅된 의상 컬렉션으로도 볼 수 있다는 생각을 뒤집어보면,
아카이브는 어떤 신진 밴드든 뜻대로 뒤질 수 있는 옷장인 셈이다. 밴드는 서로
다른 시대에서 소리 의상을 구해 '노스탤지어 레이어링'을 할 수 있다.
코스튬을 걸쳐보듯 페르소나를 선택해볼 수도 있다. 록의 옷장이 그처럼
빽빽하니, 신인 아티스트가 온전히 독창적인 디자인을 창조하기보다는 옷장에
있는 옷을 뒤섞어 조합해보거나 조금 변형해보는 일에 유혹을 느끼는 것도
무리가 아니다.

지난 10여 년을 지나오면서 록 음악은 점차 패션과 비슷한 방식으로
작동하게 됐다. 시대 양식을 순전히 임의적으로 돌려쓰는 지경까지는 미처
이르지 않았지만, 그날도 멀지는 않은 듯하다. 한때 음악 스타일은 소비 사양이 **205**

아니라 긴박한 표현 욕구나 세대 내 연대감, 정체성 정치의 문제였다. 그러나 록이 근본적으로 예술 또는 반항으로 보였던 시대와 달리, 오늘날 그 모든 복장 놀이는 정서적 투자나 동일시를 끌어내지 않고도 즐길 수 있다.

하지만 현대 음악인이 과거를 활용하는 데 그런 방법만 있는 건 아니다. 런던 중심가 의류 상점 팝 부티크의 광고 문구, "유행을 따르지 말자. 이미 유행에 뒤진 옷을 사자"를 떠올려보자. 빈티지가 패션에 반항하는 흐름이 될 수 있다면, 마찬가지로 록 노스탤지어도 불온한 잠재력을 품을 수 있다. 만약 '시간'이 자본주의에 포섭돼 냉소적 제품 순환 주기가 돼버렸다면, 시간성 자체를 거부하는 것도 그에 저항하는 한 방법일 테다. 복고주의자는 특정 시대에 고착해 "나는 여기에 서겠다"고 선언함으로써 그런 저항을 벌인다. 특정 음악과 특정 스타일의 변함없는 우월성, 그 절대성에 자신의 정체성을 고정시킴으로써, "이게 바로 나"라고 선언한다.

7 시간을 되돌려

복고 광신과 시간 왜곡 종족

1981년 가을, 내가 입학한 대학 캠퍼스에는 놀랍게도 히피 집단이 있었다. 남학생들은 턱수염과 머리를 길게 기른 모습이었다. 여학생들은 잡다한 꽃무늬로 뒤덮인 아동복 차림이었다. 그들은 공(Gong)의 『카망베르 엘렉트리크』(Camembert Electrique)나 인크레디블 스트링 밴드의 『교수형 집행인의 아름다운 딸』(The Hangman's Beautiful Daughter) 등 듣도 보도 못한 음악에 빠져 있었다. 옥스퍼드 대학생이 아무리 진보적 취향과 거리가 있다고 해도, 그건 최신 음악에 뒤쳐지는 것과 차원이 달랐다. 그 18~21세 청년들은 어떤 발언을 하고 있었다. 그들은 시간에 무감각한 태도를 일부러 취함으로써, 당시 막 일어난 청년 문화 혁명—펑크 록—을 일축하고, 오히려 펑크가 경멸해 마지않은 선배 세대를 수용하던 중이었다.

시대착오적 히피는 내가 대학에서 만난 집단 중 가장 흥미로운 부류였으므로, 자연스레 나도 그들과 어울려 다니기 시작했다. 나는 그 배역에 별로 적격이 아니었고, 내 음악 취향(포스트 펑크와 뉴 팝, 퍼블릭 이미지 리미티드와 바우 와우 와우)도 그들과 어울리지는 않았다. 당시 나는 앙증맞고 멍청한 공이나 인크레디블 스트링 밴드에서 아무 매력도 느끼지 못했다. 그러나 히피는 내게서 개종과 '변화' 가능성을 봤는지, 두 팔 벌려 나를 맞아줬다. 실제로 나는 60년대에 매료됐고, 리처드 네빌이 쓴 『놀이의 힘』 등 대항문화 관련 서적도 열심히 읽었다. 또한 상황주의에 빠져든 나는 학내 무정부주의자 모임에 몇 차례 나가기도 했다. 몇몇 히피도 나와 동참하기는 했다. 그러나 대부분은 60년대의 반항적 측면에 전혀 관심이 없었다. 그들은 음악, 옷, 신비주의, 마약 등 비순응적 생활양식을 탐닉했을 뿐이다.

히피 덕분에 나는 처음으로 마리화나를 맛봤다. (불이 붙은 쪽을 입안에 넣고 담배를 이로 문 채 입술을 다물고 연기를 폐에 흡입하는 방식, 이른바 '블로백'이었다.) 그러나 나는 방에 앉아 마리화나를 돌려 피우며 두서없이 키득대는 대화를 이해하지 못하는 편이었다. 거기에는 어떤 의례적인, 심지어 위약(僞藥) 같은 느낌이 있었다. 히피들은 시대착오적 괴 약물로 여겨지던 LSD도 시도했다. 히피 집단 일원이던 블로백 전문가 브라이언이 노크도 하지 않고 내 방에 뛰어들어, 겁에 질린 표정으로 『놀이의 힘』을 찾던 기억이 생생하다. 다른 히피 한 명이 나쁜 환각에 빠져 자궁 속 태아처럼 몸을 꼬더니, 브라이언이 자신의 아버지라고 확신하고는 그를 죽이려 들어서, LSD를 깨우는 처방(참고로, 오렌지 주스 4분의 1컵 + 설탕 1컵)이 필요했던 것이다.

희한하게도, 대학에서 60년대를 다시 살아보려던 이는 히피만이 아니었다. 장발족과 사이가 멀어지고 나서, 나는 깡마르고 수염도 깔끔하게 깎은 자키라는 아이와 친구가 됐다. 그는 60년대의 다른 구석, 즉 애시드가 출현하고 카프탄이 등장하기 전에 모드 음악과 스타일이 정점에 이른 1964~66년에 집착했다. 카나비 스트리트 부티크와 소호의 카푸치노 카페, 말쑥하게 빼입은 청년이 어둑한 디스코테크에서 알약을 삼키고 모양을 내는 모습… 60년대 영화와 다큐멘터리에서 무수히 본 '스윙잉 런던'의 모든 상투성에 그는 열광했다.

자키는 뾰족한 구두를 신고 밴드 칼라가 달린 네루 재킷을 입는 등 나름대로 배역을 소화했다. 그는 인도 북부나 파키스탄계(정확히 물어본 적은 없다─우리 관계는 순전히 음악으로만 국한됐다)였으므로 밴드 칼라가 특히 잘 어울렸다. 옥스퍼드 캠퍼스에서는 특정 시대를 너무나 선명히 떠올리는 복장을 너무나 완벽히 차려입고 다니던 자키가 마치 부어오른 엄지처럼 튀어 보였다. 히피와 달리 그에게는 함께 놀 집단이 없었으므로, 아무리 미감을 거스르는 차림을 했어도 60년대 영국 팝의 영광에 사로잡힌 나는 환영할 만했던 모양이다. 자키에게는 7인치 싱글이 깔끔하게 정리된 상자가 여럿 있었는데, 그 음반 다수에는 60년대 원본 사진 표지가 씌워 있었고, 일부는 누렇게 변색한 종이봉투에 담겨 있거나 주크박스 풍으로 레이블 중앙이 잘려 나가 있었다. 그는 60년대 음악에서 뭐가 올바르고 평가할 만한지에 무척 까다로운 기준을 적용했다. 60년대 미국 백인 음악은 거들떠보지도 않았지만, 모타운 솔이나 윌슨 피켓 유형은 쿨하다고 인정했다. 때로는 충격적인 관점을

보이기도 했다. 예컨대 그는 비틀스를 높이 평가하지 않았는데, 이는 대체로 링고 스타 때문이었다. 멍청한 인상으로 그룹 이미지를 해쳤을 뿐 아니라— 그의 터무니없는 주장에 따르면—실력도 형편없는 드러머였기 때문이다.

자키는 크게 뜨지 못한 그룹을 특히 좋아했다. 크리에이션이 한 예였다. 그 강렬한 리듬 앤드 블루스 밴드는 「시간 내기」(Making Time)나 「느끼는 느낌이 어때」(How Does It Feel to Feel) 같은 폭발적인 곡으로 더 후만큼이나 유명해졌어야 마땅하건만, 그저 40위 언저리를 스치는 데 그치고 말았다. 존스 칠드런도 있었다. 발표 당시 그들의 애시드 냄새 밴 비현실적 광란은 처참하게 실패했고, 어찌나 한심했던지 매니저 사이먼 네이피어벨은 데뷔 앨범에 『하드 데이스 나이트』(A Hard Day's Night)*에서 뽑아낸 청중의 괴성을 덧붙여 가짜 실황 음반(『오르가슴』[Orgasm])을 만들어냈을 정도다. 그러나 자키가 보기에 가장 심각한 역사적 죄악은, 조지 마틴이 제작한 솔 성향 모드 밴드 액션이 좌절한 일이었다. 그들의 「계속 매달릴 거야」(I'll Keep On Holdin' On)나 「그림자와 반영」(Shadows and Reflections) 같은 싱글은 전형적인 60년대 음악이다 못해 거의 시대정신의 몰개성적 발현처럼 느껴질 정도였다.

자키와 나는 각자 갈 길로 떠났다. 마지막으로 그를 본 건 내가 런던으로 옮긴 지 몇 년 후, 레스터 스퀘어의 한 극장에서 우연히 그와 같은 영화를 보고 나오는 길이었다. 알맞게도 상영작은 1963년 프러퓨모 사건**을 다룬 「스캔들」이었다. 영화는 크리스틴 킬러가 어둠침침한 클럽에서 스카에 맞춰 춤추는 장면을 통해 모드 문화를 살짝 엿보여주기까지 했다. 자키는 여전히 말쑥한 차림이었지만, 60년대 풍은 아니었다. 내 기억이 맞다면, 그는 법률 사무소에서 수습 변호사로 일하고 있었다.

트래드 광

브레이스노즈 히피와 모드 자키는 내가 처음 접한 시간 왜곡 광신도였다. 시간 왜곡 광신이란, 전진하는 팝 역사에 젊은이들이 크누트 대왕처럼 맞서는 현상을 말한다. 자키가 크리에이션과 액션에 특별히 관심을 보인 건 '역사'를 바로잡으려는 시간 왜곡 광신자의 전형적 특징이었다. 그러나 이는 잃어버린 황금기를 어떤 식으로든 <u>연장</u>하려는 뜻과도 상통한다. 해당 시기의 이류·삼류 그룹을 물신화하는 게 요령이다. 어떤 면에서, 실패작을 사후에 과대평가하는 건 음악 산업의 과잉생산을 활용하는 한 방법이기도 하다.

[*] 비틀스의 1964년 앨범.

[**] 영국 국방장관 존 프러퓨모가 정부(情婦) 크리스틴 킬러에게 기밀을 누설한 사건.

레트로 모더니스트 자키와 신종 히피 집단은 시대 의상을 갖춰 입고 잃어버린 황금기의 습관, 의례, 유행어마저 따라 한다는 점에서 철저한 시간 왜곡 광신자였다. 그처럼 의상까지 충실히 따르지는 않아도 음악에 집착하는 사람은 있다. 어느 편이건, 시간 왜곡 광신자는 한 걸음 더 나가 직접 밴드를 결성해 빈티지 음악을 재창조하기도 한다. 그리고 그들은 정확한 기타나 오르간 등 시대 악기를 쓰려고 품을 들이는 일이 많다.

복고주의는 단순히 더는 만들어지지 않는 특정 소리에 열렬히 애착한 끝에, "이 소리에 견줄 게 없다"는 느낌을 바탕으로 일어나기도 한다. 그러나 대체로 광신주의에는 다른 차원이 있다. 현재에 대한 반발, 뭔가를 잃어버렸다는 믿음이다. 현대 음악에는 순수성과 순진성, 다듬어지지 않은 원초성과 소란 같은 필수 요소가 부족하다는 믿음, 고급화와 예술성에 감염돼 사람과 소원해졌거나 단순한 연예 산업으로 변질해 반항심이 '거세'되고 말았다는 믿음을 말한다. 이렇게 시간 왜곡 광신자는 '역사'가 어느 시점에서 길을 잘못 들었다고 굳게 확신한 나머지, '지금을 살라'는 팝의 명령을 거스르며 <u>그때</u>가 더 좋았다고 주장할 수 있다.

음악 인류학자 타마라 리빙스턴은 복고 음악이 일반적으로 "당대에 불만을 품은" 개인에게 집단적 정체성을 구축해주는 중산층 현상이라고 주장한다. 복고주의자는 흔히 상업적 주류 문화를 멸시한다. 예컨대 포크 부흥 운동가들은 로큰롤을 무의미하고 천박한 주류 팝으로 여겼다. 그들이 전통 음악에 귀의한 것도 그런 이유에서였다. 포크는 진정성 있는 민중 음악일 뿐 아니라, 발음이 불분명한 창법과 어리석은 가사를 특징으로 하는 로큰롤과 달리 메시지를 전하기에도 좋은 매개체였다. 어떤 이는 초기 재즈, 래그타임, 블루스로 돌아섬으로써 현대에서 이탈하려 했다. 영화감독 테리 즈위고프는, 그가 만든 다큐멘터리 소재이자 친구인 로버트 크럼*과 마찬가지로, 1933년 이후 음악이 라디오와 축음기 때문에 급격히 몰락했다고 믿는다. 즈위고프는 "30년대 초부터 대부분의 음악이 미끈하게 획일화됐다"고 말한다. "그 전에는 소소한 개성과 특색, 대중매체에 물들지 않은 지역적 차이가 있었다." 소외당한 두 10대 소녀 사이 우정을 그린 대니얼 클로스의 만화 『고스트 월드』를 영화화한 작품에서, 즈위고프는 78회전 셸락 음반을 수집하는 퀴퀴한 중년 괴짜들과 크럼을 떠올리는 인물 시모어 등 원작에 없는 요소를 등장시키기도 했다. 즈위고프 감독과 시모어에게 1933년 이전 음악은

[*] Robert Crumb(1943~). 미국의 만화가 겸 음악인.

기업화한 미국의 삭막하고 획일적인 쇼핑몰 문화에서 도망치는 피난처가 된다.

　즈위고프나 크럼 같은 시간 왜곡 광신자는 자신이 찬미하는 먼 과거의 음악과 똑같은 에너지를 현재도 찾을 수 있다는 점, 게다가 사회적·지리적으로 정확히 같은 곳에서 찾을 수 있다는 점을 인정하지 못하는 듯하다. 핫 재즈와 농촌 블루스 팬에게는 하층민이나 스트립 바와 연계된 크렁크, 뉴올리언스 바운스 등 '더러운 남부' 힙합을 돌아볼 여유가 없다. 그러나 재즈도 원래는 사창가 음악이었고, 부커 T. 워싱턴처럼 점잖고 출세 지향적인 자수성가형 흑인에게는 인종의 수치로 취급받는 신세였다. 노스탤지어 이론가 프레드 데이비스가 관찰한 대로, "쩍쩍 갈라지는 축음기에서 작게 울려 나오던 20년대 재즈"가 "싸구려와 방종"을 뜻하는 음악에서 벗어나 우디 앨런 영화에서처럼 유쾌하고 떠들썩한 지난날의 기상을 떠올리는 소리로 변신한 건 오로지 시간이 흐른 덕분이었다.

　크럼이나 즈위고프와 마찬가지로, 앨런도 독자적인 재즈 보존 밴드에서 연주한다. 그러나 20년대 뉴올리언스 음악이 처음 복고된 40년대에 그건 기억 속에 살아 울리는 소리로 되돌아가려는 시도였다. 복고 재즈, 또는 훗날 알려진 대로 트래드 재즈는 대중문화에서 처음 출현한 시간 왜곡 종족이었다. 그 젊은이들은 음악이 올바른 노선에서 이탈했다는 믿음에서, 당대(40년대 말~50년대)의 상업적인 팝 상품을 거부했다.

　40년대와 50년대에 재즈 애호가는 크게 '트래드'와 '모더니스트'로 나뉘었다. 비밥과 쿨 모드 재즈를 좋아하는 모더니스트는 트래드를 '몰디 피그'*라고 놀려댔다. 그러나 트래드 재즈 팬 대부분은 늙은이가 아니라 뉴올리언스 스타일의 거친 에너지를 선호하는 20~30대 청년이었다. 1945~56년, 즉 전쟁은 끝났지만 로큰롤은 등장하기 전에만 해도 젊은 영국인이 화끈한 파티를 즐기는 데 쓸 만한 음악은 복고 재즈밖에 없었다. 미친 듯한 댄스 에너지와 격식에 구애받지 않는 보헤미안 정신(지저분한 옷, 즉흥적인 춤, 비교적 자유로운 섹스, 다량 음주, 심지어는 약간의 약물)을 결합한 복고 재즈 신은, 내핍과 배급이 지배하고 전쟁 전 계급 체계가 대부분 복원된 전후 영국의 뻣뻣하고 금욕적인 분위기에서 탈출구를 제시했다. 트래드는 숨막히는 영국 전통문화와 단절하며 60년대 팝 폭발을 예견했다.

　트래드는 단지 전통을 위한 전통주의가 아니었다. 뉴올리언스와 20세기 초 수십 년을 되돌아보는 건 현재를 긍정적으로 부정하는 행위였다. 그건 넓은

[*] moldy fig. 케케묵은 사람이라는 뜻.

의미에서 주류 팝(깔끔하고 감상적인 음악)과 30~40년대 재즈가 좋았던
두 조류, 즉 고상하고 지루한 빅밴드 스윙과 지적이고 섬세한 비밥을 모두
부정하는 선택이었다. 유명한 복고 밴드 리더 험프리 리틀턴은 1949년 11월
『픽처 포스트』와 인터뷰하면서, "초기 재즈 형식에서 독특한 점이었지만 이후
퇴폐적인 영향이 쌓이며 파묻혀버리다시피 한 원리를 재발굴하고, 이를 미래
음악의 기초로 재확립"하려는 충동을 이야기했다. 그는 자의적으로 혁신을
시도하는 비밥을 경멸하면서, 진정한 진보는 "근본 원리를 늘 참고해야만 이룰
수 있다"고 주장했다. 리틀턴 같은 전통주의자가 보기에 재즈의 본질은 댄스
음악 기능에 있었다. "우리는 재즈가 풀 먹인 셔츠를 차려입고 콘서트홀로
달려가야 한다고 믿지 않는다. 재즈는 딱히 지석인 음악인 적이 없었고,
앞으로도 그럴 일은 없을 거다. 그러나 춤추는 지성에게 재즈는… 틴 팬 앨리의
따분한 제품보다 훨씬 가치 있는 댄스음악이 될 수 있다."

영국 대항문화 초창기를 소개한 고전 『폭탄 문화』에서, 제프 너톨은
트래드가 뉴올리언스 재즈의 난폭한 생기를 "문명의 타락이 닿지 않은"
힘이라고 믿은 소수자 문화에 해당했다고 설명한다. 너톨은 초기 트래드
클럽이 "장사와 전혀 무관한… 처음부터 비영리로 운영되고, 아마추어 밴드를
고용하던" 곳이었다고 묘사한다. 트래드 재즈에서 이처럼 자발적인 측면은
거기서 파생한 스키플 열풍으로 꽃피웠다. 거친 리듬에 포크, 블루스, 재즈를
실어 혼합한 스키플은 본디 20년대 미국에서 크게 유행한 음악으로서, 그
밴드는 빗자루로 만든 한 줄짜리 베이스, 빨래판, 카주 등을 동원해 연주하곤
했다. 인기 정상을 달리던 밴조 연주자 겸 가수 로니 도너건이 스키플 유행의
돌풍을 일으킨 결과, 영국 전역에는 수천 개에 이르는 스키플 클럽과 밴드가
솟아났다. 그런 밴드 가운데 하나였던 쿼리멘은 이후 비틀스로 발전했다.

도너건은 영국 복고 음악계를 주도하던 두 인물, 즉 켄 콜리어와 크리스
바버가 이끌던 밴드 출신이었다. 두 사람 사이 견해차가 깊어지면서, 바버는—
도너건과 그가 쇼 중간에 연주하던 '스키플 악절'을 끌고 나와—독자적인
그룹을 결성했다. 두 밴드는 트래드를 경쟁 진영으로 분열시켰다. 코넷
주자였던 콜리어는, 진정한 재즈란 뉴올리언스 음악인들이 미국의 다른
지역에서 활동하려고 고향을 떠나기 전에 만든 음악이라고 믿었다. 트럼본
주자 바버는 그보다 타협적인 접근법을 취했고, 나중에는 래그타임, 블루스,
스윙은 물론 20년대 핫 재즈까지 포용했다.

"매수할 수 없는 위인"(평론가 겸 음악인 조지 멜리의 표현) 콜리어는
트럼펫 주자 벙크 존슨에 집착했고, 자신이 그를 "노예처럼" 모방했다고
인정했다. 콜리어가 추종자들에게 발휘한 마력에는 그가 실제로 뉴올리언스에
가봤다는 사실이 크게 작용했다. 한때 선원이었던 그는 재즈의 발상지에
들르고 싶다는 막연한 희망을 품고 1951년 다시 상선에 올랐다. (그에게는
항로를 정할 권한이 없었다.) 1년 후 그가 탄 배는 앨러배마 주 모빌에
정박했는데, 그에게 그 항구 정도면 뉴올리언스에서 가깝고도 남는 곳이었다.
재즈 학자 힐러리 무어는 콜리어가 뉴올리언스 여행을 성지순례로 여겼다고
전해준다. 그가 쓴 극소수 자작곡 가운데 한 편인 「집에 간다」(Goin' Home)는
이렇게 선언했다. "고향이 마음을 둔 곳이라면／내 고향은 뉴올리언스／꿈의
땅으로 나를 데려가주오." 전설적 지역 음악인들과 친분을 맺은 그는 비자
기한을 넘기고 말았고, 결국 한 달 동안 감옥신세를 졌다. 순례 기간 내내
콜리어가 써보낸 사도 서간은 『멜로디 메이커』와 『재즈 저널』에 실렸다.

콜리어는 십계명을 받든 모세처럼 벙크 존슨 음반을 한 꾸러미 들고
영국에 돌아왔고, 동료 재즈 음악인에게 그런 음악을 연주해야 한다고
설파했다. 그는 같은 존슨 곡을 몇 시간이고 줄기차게 연주하고 또 연주했다.
「로다운 블루스」(Lowdown Blues)를 듣던 그는 동틀 때까지 이어진 세션
하나를 회상하면서, "악보를 넘어 음악 속으로 들어가 우리 손에 잡히지 않는
성분, 그 연금술을 알아내려 했다"고 말한다. 그러나 콜리어는 "뉴올리언스
음악인의 연주를 들으면 일생에 걸쳐 쌓인 경험과 지혜, 때로는 비애가 악기를
통해 흘러나오는 소리가 나온다"고 뼈저리게 의식했다. 그 음악의 비밀을
풀어보려는 시도에는 그래봐야 소용없다는 느낌이 스물스물 기어들었고,
콜리어는 그 비애감을 애처롭게 인정했다. "나는 50년 늦게, 잘못된 나라에서,
잘못된 피부색을 띠고 태어났다. 열외였다." 어떤 면에서는 그게 바로 백인
음악인 또는 백인 애호가의 진정한 '블루스'였다—그토록 강렬히 자신을
사로잡는 음악 안으로 온전히 들어갈 수 없다는 비통.

트래드 재즈는 영국인이 미국 흑인음악에 강렬히 투사한 하위문화 전통에
속한다. 그 흐름은 존 메이올의 블루스브레이커스, 야드버즈, 롤링 스톤스 등을
낳은 블루스 클럽에서부터 70~80년대 솔보이와 재즈 훵크 팬을 거쳐 90년대
이후 딥 하우스광, 디트로이트 테크노광, 언더그라운드 힙합광 등으로 끊이지
않고 이어졌다. 이처럼 미국 흑인음악에 열광하는 영국 팬은 모든 것을

알아내려는 초인적 노력으로써 자신과 음악의 거리를 메우려 한다. 음반을 수집하고, 디스코그래피를 정리하고, 무명 음악을 꼼꼼하게 해설해 재발매하고, 라디오나 클럽 DJ 또는 전문 평론가로서 음악을 선교하고, 때로는 원래 소리에 결벽하리만치 충실한 음악을 만드는 등 노고를 아끼지 않는 그들은, 꼼꼼함에서 일본인에 맞먹을 정도다. 그 꿈은 자신들이 백인이라는 약점을 지식과 헌신으로 상쇄해보겠다는 데 있다. 실제로 블루스와 재즈, 레게와 솔 등 흑인음악 유산 관리인 다수가 백인 중산층이고, 그중 다수는 영국인이다.

음악에서 진짜를 숭배하는 데는 모순이 내재한다. 시간이나 공간에서 멀리 떨어진—또는 영국 트래드 재즈 복고처럼 두 축 모두에서 거리가 먼— 스타일에 고착하는 추종자는 결국 가짜가 될 수밖에 없다. 음악의 표면적 특징을 충실히 베끼려 애쓰다 보면 공허하고 불필요한 음악을 만들어낼 위험이 있다. 그렇다고 표현적이고 사적인 차원을 불어넣거나 당대의 영향과 지역 음악색을 수용하면 스타일이 불순해질 수가 있다. 타마라 리빙스턴이 날카롭게 지적한 대로, 어떤 복고 운동이건 결국에는 구조적 난국, 즉 근본 모순이 저절로 모습을 드러내는 위기에 봉착한다. 그 시점에 이르면 해당 음악계는 양분된다. 갈림길에 도달했을 때, 켄 콜리어는 '옳은 쪽'을 택해 정밀성을 추구했다. 크리스 바버는 왼쪽으로 건너가 다른 영향을 끌어들였다. 그 결과 바버 밴드는 복고풍 음악을 대중화했고, 이는 50년대 말과 60년대 초 트래드 재즈 호황을 낳았다. 비틀마니아가 폭발하기 전까지 트래드 재즈는 인기 대중음악으로 군림했다. 그러나 그처럼 상업화한 후에도 보헤미안 좌파와 맺은 정치적 연대는 끊어지지 않았다. 1958~63년 핵군축 캠페인이 트래펄가 광장에서 핵무기 연구 단지가 있는 버크셔 올더마스턴까지 행진을 조직했을 때, 배경음악 노릇을 한 게 바로 트래드 재즈였다.

트래드 유행은 1959년 크리스 바버 재즈 밴드가 「작은 꽃」(Petite Fleur)으로 3위를 기록하며 시작됐다. 이어서 1960~61년에는 애커 빌크 & 히스 패러마운트 재즈 밴드, 템퍼런스 세븐, 케니 볼 & 히스 재즈멘이 뉴올리언스 순수주의 이상을 점점 짓밟으며 인기 순위를 점령했다. 클라리넷 주자 애커 빌크는 「해변가 이방인」(Stranger on the Shore), 「부오나 세라」 (Buona Sera), 심지어 「도버의 하얀 절벽」(White Cliffs of Dover)* 같은 유행가를 리메이크해 인기를 끌었다. 빌크의 이미지 역시 팝에 가까웠거나,

[*] 2차대전 중 영국에서 유행한 가요.

적어도 눈길을 끌 만했다. 그가 중산모자와 에드워드 시대 풍 줄무늬 조끼 차림을 즐긴 데는 사과주에 취한 잉글랜드 서부 서머셋 출신 대장장이 인상을 풍기려는 의도가 있었다.

트래드는 술 취한 학생들이 발을 구르며 괴상한 짓을 하는 데 쓰이는 음악으로 악명 높았다. 1960년 뷸리 재즈 페스티벌에서는 만취한 군중이 빌크 밴드의 순서를 기다리지 못하고 모더니스트 재즈 밴드를 야유해 무대에서 쫓아내는 일이 벌어졌다. 혼란은 폭동으로 번져, 술병이 날아다니고 TV 카메라가 넘어지며 작은 방화까지 벌어지는 지경에 이르렀다. 한 소년은 BBC 방송용 마이크를 잡아채고 전 국민을 대상으로 "노동자에게 더 많은 맥주를 달라!"고 요구하기도 했다. 뷸리에 관해 조지 매케이가 쓴 글에는, 허리에 털가죽을 걸치고 원시인 방망이를 휘두르던 15인조 트래드 갱, 자칭 '야만족'이 등장한다. 한 소녀는 "만국의 바보여, 단결하라!"라는 문구가 처발린 긴 흰색 셔츠 차림이었다. 빌크와 맥주 주변에서 흥청거리던 젊은 잡역부 무리는 '레이버'라 불리던 본격 하위문화 집단에 속했다. 레이버라는 말은 50년대 초부터 통용됐고, 흥행업자들은 소호의 비좁은 지하실 등에서 '밤샘 레이브' 파티를 열곤 했다. 1962년에는 트래드의 인기가 얼마나 높았던지, 앨릭샌드라 펠리스 같은 대형 극장에서 밤샘 레이브가 열리기도 했다. 조지 멜리에 따르면, "추레하게 양식화한" 트래드 룩, 이른바 '레이브 기어'도 유행했다고 한다. 『뉴 스테이츠맨』에 써낸 기사에서 멜리는 알렉산드라 레이브에 참석한 연인 한 쌍을 자세히 묘사한 바 있다. 소년은 "'애커'라는 이름이 쓰인 실크해트를 쓰고, 설탕 부대로 만들어 뒤쪽에 핵군축 캠페인 심벌을 그린 원피스와 청바지 차림에 맨발"이었고, 소녀는 "핵군축 캠페인 심벌이 그려진 중산모"를 쓰고 검정 타이츠에 남성용 셔츠를 걸쳐 입은 모습이었다. 한편 광적인 구르기가 되다시피 한 춤은 "마치 되도록 박자에 어긋나게 춤추는 맥주" 같았다고 한다.

트래드는 1961~62년 최고조에 달해, BBC TV 시리즈가 방영되는가 하면 『트래드 광』 같은 책이 범람했고, 심지어는 유행에 편승해 「아빠, 이건 트래드예요!」 같은 영화가 만들어지기까지 했다. 그 영화는 얼마 후 비틀스의 첫 영화 「하드 데이스 나이트」를 만든 리처드 레스터가 감독했는데, 제작 도중 트래드 유행이 저무는 바람에 제작진은 트위스트 제왕 처비 체커를 허둥지둥 투입하는 개작을 감행해야 했다. 비틀마니아가 시작된 1962년 가을, 몇몇

215

젊은이의 삶을 밝게 비춰주던 트래드 유행은 급속히 저물었고, 이제 영국은 1923년 '놀린스'* 스타일을 버리고 진짜로 몸을 뒤흔들기 시작했다.

『스타일로 반항하기』에서 조지 멜리는 팝 문화를 "'오늘' 나라", 즉 "어떤 역사도 거부"하고 "그거 기억해?"를 "불결한 언어" 취급하는 10대 청소년의 나라로 규정한다. 이런 이유에서 그는, 패기와 불경이 넘친 음악이었음에도, 트래드 재즈를 진정한 팝으로 간주하지 않는다. 60년대 후반에 책을 쓴 멜리는 팝이 "과거를 광적으로 거부하고 현재를 강박적으로 숭배하는 태도"에 기초한다고 선언했다. 하지만 희한하게도, 과거 스타일을 되살릴 수 있다는—실황 공연보다 음반을 중시한다는—점은 팝 음악에서 결정적인 특징이다. 음악 팬은 매력 없는 현재 음반업계 제품을 일축하고 과거 음반을 들을 수 있다. 밴드를 결성해 옛 스타일로 연주하는 법을 배울 수도 있다.

1949년 『픽처 포스트』에 써낸 험프리 리틀턴 관련 기사에서, 맥스 존스는 지나가는 말로 복고 재즈 밴드들이 "너무 낡아서 오히려 새로운" 음악을 연주한다고 지적했다. 초기 트래드 재즈 밴드는 악보가 아니라 음반 컬렉션에서 그런 곡을 구했다. 그 밖에도 트래드 음악계 형성에 결정적 영향을 끼친 요인으로, 역사의 장난 같은 사정을 하나 꼽을 만하다. 복고 운동 초기에 미국 밴드는 음악인 노동조합 규정에 묶여 영국 등 국외에서 공연할 수 없었다는 사실이다. 트래드 재즈 음악인 대부분은 실제 뉴올리언스 밴드의 실황 공연을 들어본 적이 없었으므로, 나이트클럽에서 울리는 소리를 왜곡해 이해하게 됐다. 그 결과 그들은, 힐러리 무어가 지적한 대로, 78회전 음반에 복제된 음악의 "왜곡된 악기 밸런스와 잘못된 인토네이션"을 충실히 모방하곤 했다.

에디슨이 축음기를 발명한 본래 목적이 사별한 사람의 음성을 보존하는 데 있었으므로, 음악 부흥, 즉 죽은 소리를 되살리려는 노력이 그처럼 축음기에 의존한다는 사실에는 시적인 측면이 있는 셈이다. 그렇지만 영국 트래드 재즈 자체의 본래 취지는 무엇보다 청중이 실황 밴드 연주에 맞춰 춤추게 하는 데 있었다. 히트 앨범과 인기 싱글이 나타난 건 운동 말기에 이르러서였다. 그러나 다음 단계에 등장한 시간 왜곡 종족은 축음기 물신주의를 한층 심화했다. 노던 솔은 거의 음반만을 중심으로 형성된 운동이었다. 거기서 켄 콜리어와 애커 빌크—순수한 보존주의자 대 불순한 대중주의자—에 해당하는 인물은 연주자가 아니라 DJ였다. 그러나 그들의 위상과 신비는 오늘날 우리가

[*] N'awlins. 뉴올리언스를 일컫는 속어.

이해하는 디제잉 기교와 아무 상관이 없었다. 그 바탕은 아무도 모르는 음반을 찾아내고 잃어버린 황금기에서 희귀한 금괴를 파내는 기술에 있었다.

신념을 지키며

나는 노던 솔에 어떤 매력이 있는지 제대로 이해해본 적이 없다. 노던 솔은 60년대 탐라 모타운 풍의 빠른 솔을 숭배하는 잉글랜드의 기현상이었다. 모타운 자체야 근사하지만… 저급한 아류를 물신화한다고? 노던 솔은 영국인의 미국 흑인 댄스음악 취향이 지역별로 나뉘기 시작한 60년대 말에 출현했다. 잉글랜드 남부는 느리고 펑키한 그루브로 진화한 미국 흑인음악을 좇았다. 슬라이 스톤, 제임스 브라운 등이 대표 음악인이었다. 그러나 북부와 중부 지방은 무슨 이유에서인지 따가닥대는 빠른 비트와 신나는 관현악 편곡을 갖춘 고에너지 모타운 음악을 선호했다. 고향에서 유행이 지난 스타일에 고착한 노던 솔 팬은 '역사'가 내버린 음악에 충성을 맹세했다. 주요 구호가 '신념을 지키자'였던 것도 그런 이유에서였다. 노던 솔은 흘러간 음악을 중심으로 점차 독자적 의상, 은어, 의례를 갖추며 버젓한 하위문화를 구성하게 됐다.

내가 처음 노던 솔을 마주친 건—그때는 그렇게 인식하지 못했지만—80년대 초 대학 시절이었다. 자키를 통해 나는 다른 대학의 60년대 광신자를 일부 알게 됐다. 그들은 자키처럼 모드 식으로 옷을 입지는 않았지만, 어떤 면에서는 원조 모드 감성에 더 충실했다. 크리에이션이나 액션처럼 R&B를 영국식으로 해석한 밴드가 아니라, 실제 미국 리듬 앤드 블루스 음반에 빠져 있었기 때문이다. 나는 그 북부 성향 학생들과 테이프를 교환했는데, 그들은 내 기준에서 빈티지 솔(설리 브라운과 드러매틱스 등 70년대 초 스택스 레코드 음악, 보비 위맥과 제임스 브라운 등)을 모은 90분짜리 카세트를 인정하지 않았다. 그런 음악은 그들이 설정한 한계선 너머에 있었다. 너무 펑키하고 너무 저속하고 너무 느리며, 포 탑스나 윌슨 피켓처럼 그들이 좋아하던 음악의 쿵쿵대는 비트가 없었기 때문이다.

그처럼 나무랄 데 없는 순수주의자들에게는 나름대로 액션에 해당하는 아티스트도 있었다. 메이저 랜스라는 시금석 격 가수였다. 오케 음반사 소속이던 그는 커티스 메이필드가 제작한 몇몇 미국 내 히트곡뿐 아니라 실패작도 어지간히 발표한 가수였다. 내가 듣기에 그의 노래는 탁월하게

평범했지만, 그들에게 랜스는 해당 시기 최고의 잃어버린 가수였다. 몇 년 후에 나는 메이저 랜스가 노던 솔이 모시던 신이라는 사실을 알게 됐다. 그 숭배와 인기가 얼마나 대단했던지, 그는 70년대 초 몇 년간 실제로 영국에서 살기까지 했다.

내가 댄스 플로어에서 노던 솔을 경험한 건 순전히 우연이었다. 1988년 봄에 나는 친구들과 함께 런던 남부의 선구적 애시드 하우스 클럽 슘을 찾아갔다. 언론은 애시드 현상을 두고 떠들썩대던 중이었고, 1988년 초 애시드 음반을 바탕으로 글을 쓴 나는 이미 그 음악 팬이 된 상태였다. 하지만 '물' 관리가 까다롭기로 악명 높은 슘에서, 우리는 퇴짜를 맞고 말았다. 암담한 기분에 얼마간 모멸감마저 느끼며 서더크 다리를 건너 템스 강 북쪽으로 향하던 우리는 갑자기 할일이 없어진 밤을 어떻게 보낼 것인지 걱정하기 시작했다. 켄티시 타운에 클럽이 하나 있다는 말을 들었다고 누군가가 제안했다. 그러나 막상 도착해보니 그곳에서는 60년대 솔의 밤이 열리던 중이었다. 시대 양식으로 무장하고 모타운 비스름한 비트에 맞춰 스텝을 밟는 소년 소녀가 가득한 댄스 플로어 언저리에 침울하게 서서, 나는 그 음악이 디트로이트 테크노나 시카고 하우스와 같은 미국 지역에 뿌리를 두지만, 시대적으로는 25년이 뒤져 있다는 사실을 곰곰이 생각했다. '미래'를 영접하려다가 레트로 지대에 발을 들여놓은 꼴이었다. 하지만 지금 내게 궁금한 건 그곳을 일부러 찾아온 그 모든 젊은이다. 실제로 젊은 사람들이 (슘에 모인 애시드 레이버처럼) 내일 음악을 오늘 좇지는 않고, 뭐하러 어제 음악을 오늘 찾으려 했을까?

노던 솔의 역설은 그 뿌리가 모드에 있다는 사실이다. '모드'는 본디 '모더니스트'를 줄인 말이었다. 잉글랜드 북부 모드는 모드 신조(진보적 흑인 음악을 좇는다)를 거부하고, 운동의 전성기였던 60년대 초중반 모드가 따라 춤추던 음악에 신념을 지켰다. 노던 솔 팬에게 그 시대 음악은 넘어설 수 없는 흑인 댄스음악의 최고봉이었다. 그러나 DJ와 춤꾼들은 유명한 황금기 올디스 고전을 고수하지 않았다. 오히려 노던 솔은 모드 특유의 조급한 태도, 즉 최신 음반을 좇으려는 태도를 유지하고 격화했다. 단지 그 방향을 과거로 틀었을 뿐이다. 그들은 새로운 옛 노래, DJ와 팬 말로는 '미지 음반'을 찾아다녔다. 60년대 중반 짧막한 시기에 방대하게 쌓인 모타운 계열 음악에서 뭔가를 찾아내려 했다. 미국 도시 지역에는 재능 있는 흑인 음악인이 어마어마하게

많았고 제작비도 저렴했기에, 릭틱이나 휠스빌처럼 히트곡을 내보려고 싱글 음반을 쏟아내는 소규모 R&B 음반사도 많았다. 일부는 지엽적 성공을 거두기도 했지만, 대부분은 실패작으로 끝났다. 그러나 그 결과, 쓸 만한 업템포 솔 음악이 엄청난 양의 비닐 싱글판 형태로 여전히 세상을 떠돌게 됐다. 이처럼 과잉생산된 음악이 역사적으로 누적된 덕분에 노던 솔 팬은 60년대 중반을 영속시킬 수 있었다.

초기 노던 솔은 스쿠터를 타고 알약을 삼키며 옷에 집착하는 등, 모든 면에서 모드를 계승했다. 기본적인 남성 복장은 벤 셔먼 셔츠와 딱 붙는 바지, 그리고 뒤쪽 벤트가 하나 있는 양복을 맨 위 단추만 잠가 입는 차림이었다. 가르마를 타고 깔끔하게 빗은 머리는 필수였고, 모든 남자는 애프터셰이브 로션을 발랐다. 클럽 실내에는 톡 쏘는 로션 향기가 진동했다. 모드와 구별되는 한 가지 특징은 오른손에만 끼는 검정색 모터사이클 장갑이었다. 맨체스터의 트위스티드 휠에서 춤꾼들이 유행시킨 차림새였는데, 그 배경에는 공중제비나 회전 등이 도입되며 춤이 점차 체조를 닮아갔다는 점, 그리고 트위스티드 휠의 콘크리트 바닥이 땀으로 범벅되면 미끄럽고 끈끈해진다는 사정이 있었다.

모드와 마찬가지로 노던 솔도 영국 백인이 미국 흑인에 관해 품은 환상이었다. 토니 브램너는 자신이 "흑인인 척하려 했고, 흑인처럼 춤추려 했다"고 회상했다. 1971년 트위스티드 휠을 찾은 데이브 고딘(『블루스 & 솔』 기자이자 런던 음반점 주인으로서 실제로 '노던 솔'이라는 말을 고안한 인물)은 청중의 유창하고 우아한 춤 솜씨에 경탄하면서, 모든 이가 "솔 박수 전문가였다! 적절한 시점에 절도 있고 날카롭게 터지는 박수는 솔 음악 감상에 새로운 차원을 더해준다"고 지적했다. 하지만 트래드 재즈와 마찬가지로, 노던 솔이 품은 흑인 환상은 이미 시대에 뒤떨어진 상태였다. 미국 길거리에서 70년대 초에 새로운 스타일은 아프로와 나팔바지, 야한 색깔이었고, 그 배경 음악은 사이키델릭 솔과 훵크였기 때문이다.

노던 솔 꿈의 정수를 정제한 곡이 둘 있는데, 모두 도비 그레이가 부른 노래였다. 1966년 작 「플로어에 나가」(Out on the Floor)는 따분한 일상을 넘어 댄스 클럽에서 느끼는 초월성을 찬미하고, 1965년 작 「세련된 무리」(The 'In' Crowd)는 말쑥한 스타일리스트 귀족에 속한 기쁨을 노래한다. 그 곡은 어떤 옷을 입고 어디에 가야 하는지, 어떤 스텝이 새로운지 등에 관해 특별한 지식을 쌓음으로써 또래에서 앞서 나가는 기분("다른 애들이 우리를

219

따라해")을 찬미한다. 노던 솔에서는 각별한 노력을 기울여 자신을 차별화하는 일이 무엇보다 중요했다. 클럽 기획자 데이비드 솔리는 노던 솔을 "비밀결사"로 묘사하면서, 그 수단을 통해 "노동계급 출신"이 "다른 방법으로는 도달하기 어려운 엘리트 지위"에 오를 수 있다고 설명했다. 평범한 젊은이는 지역 도심 나이트클럽에 춤추러 갔다. 노던 솔 팬은 자동차를 운전하거나 버스를 전세 내 턴스틸의 토치, 블랙풀의 메카 같은 전문 클럽을 찾아 지방 도시를 순례했다. 평범한 젊은이는 주류 히트곡에 황금기 올디스가 약간 섞인 음악에 맞춰 몸을 흔들었다. 노던 솔스터는 '은밀한 음악', 즉 배타적이고 독점적인 지식에 집착했다. 아이러니하게도, 노던 솔 광은 탐라 모타운도 너무 '상업적'이라고, 엘리트에 어울리지 않는 '상식'이라고 여겼다.

초창기에 사람들은 '노던 솔'이 아니라 '희귀 솔'을 이야기했다. 60년대에는 R&B 싱글이 매주 수백 장씩 쏟아져 나왔고, 독립 음반사는 소량 음반을 찍어 클럽이나 라디오 DJ를 떠보곤 했다. 본격 대량 출반에 이르지 못한 음반은 희소가치를 지니게 됐다. 희귀 솔 광은 그처럼 상업적으로 들리지만 상업적으로 실패한 음반을 좇아 중고 음반 가판대와 고물상에서 주크박스용 중고 7인치 판을 뒤적이거나, 45회전 솔 음반을 다량 보유한 전문 상점을 찾아 영국 전역을 헤매곤 했다. 희귀 솔 소매업을 처음 시작한 인물은 블랙풀에서 담배 가판대를 운영하던 게리 와일드였다. 그는 가판대 뒤쪽에 희귀 솔 싱글판을 담은 상자를 두고, 장당 5파운드씩 받으며 음반을 팔았다. 당시 기준으로 일반 싱글판 가격(소매가 35펜스)의 열다섯 배에 이르는 값이었다. 그때, 즉 1967~68년 무렵 노동계급 청년의 평균 주급이 5파운드였다. 광신자들은 희귀 솔 음반 한 장에 일주일치 임금을 털어 넣을 각오가 돼 있었던 셈이다.

음반 산업은 과잉생산과 낭비에 입각해 돌아간다. 상당수 제품은 팔리지 않고, 전속 아티스트 대부분은 투자 이익을 거둬주지 못한다. 그러나 블록버스터 음반의 이윤 폭이 워낙 크다 보니, '일단 싸놓고 어떻게 되나 보자' 전략도—적어도 성수기에는—가능했다. 노던 솔은 그 시스템에서 희한한 해방구를 찾아냈다. 남아도는 쓰레기를 지식 베이스로, 노동계급 엘리트가 행복을 추구하는 수단으로 변형했다. 희귀 솔 시장 광란은 춤 자체를 방해할 정도가 됐다. 중개인이 음반 상자를 들고 클럽에 찾아오는가 하면, 댄스 플로어 가장자리나 발코니에는 음반을 교환하거나 판매하는 매대가 세워지곤 했다.

극소량만 찍혀 나왔다고 알려진 싱글은 점점 더 비싼 가격에 거래됐다. 70년대 초에 이르러, 극도로 희귀한 싱글판은 50파운드에 팔리기까지 했다.

노던 솔은 희소 경제가 됐다. 음반의 희소성은 DJ의 위상과 클럽의 경쟁력, 댄스 플로어 패권을 좌우했다. 어떤 DJ가 다른 DJ나 팬이 찾을 수 없는 음반을 소유했다면, 그가 출연하는 클럽에 찾아가야 비로소 그 음악을 들을 수 있었다. 따라서 DJ에게는 희귀 음반을 송가로 바꿔놓는 일이 이권과 직결된 사안이 됐다. 은밀한 지식을 지키는 일에는 사활이 걸렸다. 바로 그런 이유에서 위장 음반 현상이 일어났다. 수정액으로 레이블을 지워버리는 발상은 여러 댄스음악계에서 일어났다. 그러나 노던 솔은 훨씬 교활한 계략을 짜냈다. 쉽게 구할 수 있는 저급 음반에서 레이블을 잘라내 희귀 음반에 붙임으로써 경쟁 DJ가 엉뚱한 음반을 찾아나서도록 유도하는 수법이었다. 그러나 경쟁 DJ나 첩자가 어떻게든 송가의 실제 정체를 알아내면 더 악랄한 일이 벌어졌다. 경쟁자는 해당 음반을 해적판 제작자에게 넘기고, 제작자는 모조품을 수백 장 찍어내 헐값에 팔아치우는 거였다. 이처럼 배타적인 노래를 해적판으로 복제해 시장에 넘쳐나게 하면, 원래 DJ를 무장해제하는 한편 해당 음반의 재판매 가격을 크게 낮추는 이중고를 초래할 수 있었다.

노던 솔은 비히트곡 숭배를 넘어 결국 수준 이하 작품 숭배로 나갔다. 모든 수집 종파가 그런 길을 밟지만, 노던 솔은 더 극단적이었다. 70년대 중반에 이르러 노던 솔에서도 명민한 구성원은 단지 희귀하다는 이유로 삼류 음반이 격상되는 일을 불평하기 시작했다. 블랙풀 메카의 이언 러빈 같은 DJ는 노던 솔의 '횡크 사절' 정신과 호환 가능하면서도 전형적 노던 솔처럼 쿵쿵대지는 않는 현대 솔 음악을 세트에 섞어 넣기 시작했다. 이런 시도가 누구에게나 인정받지는 않았고, 완고한 순수주의자들은 고전 노던 솔 '스톰퍼'*가 여전히 지배하던 밤샘 클럽 위건 카지노에 모여들었다.

위건에 모이는 군중은 말쑥한 모드 풍을 탈피해 러닝셔츠와 탱크톱, 다리 부분은 헐렁하지만 허리와 엉덩이는 꼭 끼는 바지 등으로 독특한 스타일을 개발했다. 체육에 가까운 공중제비, 하이 킥, 다리 찢기 등 필수가 되다시피 한 동작에 알맞은 복장이었다. 위건족은 갈아입을 옷, 땀범벅 바닥에서 미끄러지지 않으려고 준비한 탤컴파우더, 암페타민 부작용인 이갈이를 완충해 주는 껌 등을 쑤셔 넣고 ('신념을 지키자'나 '밤 부엉이' 등 구호가 적힌) 기념 패치로 꾸민 여행 가방을 부여잡은 모습으로 자정 무렵 클럽에 나타나곤 했다. **221**

[*] stomper. 리듬이 격렬한 댄스음악.

트위스티드 휠이나 토치 같은 초기 노던 솔 클럽은 마약 수사반과 충돌한 끝에 결국 문을 닫고 말았다. 위건이 지배력을 행사할 즈음, 흥분제 또는 '기어'는 어느 때보다 중요한 비중을 차지하게 됐다. 노던 솔을 이끌던 DJ 닐 러시턴이 1982년 『페이스』에 써낸 신화 윤색성 기사에서 회상한 대로, 고객들은 "블루, 그린 앤드 클리어, 블랙 앤드 화이트, 황산 폭탄의 비교 우위"를 두고 열띤 논쟁을 벌이곤 했다.* 바르비투르도 인기였다. 소프트 셀의 데이비드 볼은 이렇게 회상했다. "가끔 마약 단속반이 클럽에 들이닥치곤 했는데, 그때면 사람들 발밑에서 알약이 부서지는 소리가 났다.… 댄스 플로어는 하얀 가루로 얼룩졌고, 나중에 사람들은 그 가루를 다시 모아 흡입했다. 하지만 장난이 아니었다. … 애들은 언제나 약물을 과용했다."

노던 솔의 잔향은 송가 「오염된 사랑」(Tainted Love)를 리메이크한 소프트 셀의 순위 정상 히트곡에서부터 동성애 하이 에너지**를 거쳐 잉글랜드 북부에서 세를 모은 초기 하우스(빠른 템포로 역시 자극제와 잘 어울린 미국 중부 출신 음악)까지 퍼져나갔다. 그러나 노던 솔 운동 자체는 80년대를 거치며 골수분자로 축소돼, 스태퍼드의 톱 오브 더 월드 같은 클럽에서나 간신히 명맥을 유지하게 됐다. 아이러니하게도, 노던 솔의 또 다른 성채는 남부 한복판, 즉 런던에서 꾸준히 '60년대의 밤'을 연 원헌드레드 클럽이었다. 그곳의 DJ는 아무도 모르는 음악, 이른바 '60년대 신곡'을 트는 데서 자부심을 보였다. 나오기는 60년대에 나왔지만 잃어버린 황금기 솔 탐색이 광적으로 일어난 70년대 노던 솔 전성기에는 아무도 틀지 않던 음악을 가리키는 말이었다.

90년대를 거쳐 2000년대에 들어서며 노던 솔 운동은 저물어갔다. 휠, 토치, 카지노 등의 전설을 전해 듣고 뛰어든 젊은이들은 노스탤지어를 달래려고 클럽을 찾은 40~50대 노장들과 어깨를 부벼댔다. 노던 솔의 '신념을 지키자' 정신은 이중 의미를 띠게 됐다. 오늘날 노던 솔은 60년대 솔과 그 음악을 중심으로 형성된 1968~75년 전성기 운동에 모두 헌사를 바친다.

노던 솔은 보상 심리가 지배했다. 원래부터 흑인음악은 춤/멋내기/연애로 주말을 보냄으로써 주중 노동을 보상받는 데 주목적이 있었다. 모드는 그런 흑인 환상을 증폭시켰고, 스타일 전환을 가속화하는 한편 노동자 나부랭이가 '얼굴'이 될 수 있는 바닥을 창출했다. 노던 솔은 은밀한 지식에서 새로운 측면, 즉 같은 노동계급 출신이지만 감각이 둔한 무명씨와 자신을

[*] 모두 마약 종류를 가리키는 속어다.

[**] Hi-NRG. 1970년대 말 등장한 고속 댄스음악.

구별해주는 희귀 솔을 발견했다. 그 과정에서 DJ는 스타가 됐다. 그러나 마치 기막힌 운명처럼, 유명해지겠다는 꿈을 오래전에 접은 흑인 음악인 역시 어느 날 자신이 먼 땅에서 이상한 신도들의 우상이라는 사실을 알게 됐다. 갑자기 그들은 스타 대접을 받으며 꽉 찬 클럽으로 날아가 노래를 부르게 됐다. 예컨대 로즈 버티스트는 노래를 그만두고 제너럴 모터스 광고부에서 일하다가 모타운에 타자수로 취직한 신세였지만, 그가 레빌럿 음반사에서 낸 실패작 「치고 빠지기」(Hit and Run)는 트위스티드 힐에서 송가가 됐다. 여기에는 근사한 반영 효과가 있었다. 원곡을 연주하거나 쓰거나 제작한 이가 원했으나 결국 포기하고 만 꿈, 스타가 돼 가난에서 탈출하겠다는 꿈과 일상을 초월하려 한 노던 솔 팬의 염원이 만나 서로 찬미하는 공생 관계를 맺었다.

어쩌면 노던 솔에서는 '시간'에 도전한다는 생각—90년대에 열린 재회 파티에서 어떤 팬이 선언한 대로, "영원히 변치 않고 멈추지 않으리라. 끊임이란 없다!"—말고도 '운명'에 도전한다는 생각 역시 필수불가결한지 모른다. 노던 솔은 패배자들이 다시 쓴 팝 역사다.

노던 솔의 전설이자 괴수집가, 이언 러빈

노던 솔에서 DJ는 믹싱 기술이 아니라(당시는 그런 기술이 존재하지 않았다) 청중 분위기를 읽어내고 적당한 순간에 적당한 곡을 트는 감각, 그리고 무엇보다 희귀 솔 금맥을 캐내는 능력으로 평가받았다. 이언 러빈은 따를 자가 없는 '갱부'였다. 10대 시절부터 블랙풀 메카의 DJ들에게 노래를 공급해주던 그는, 학교를 졸업하고는 데크를 차지하고 노던 솔 스타가 됐다.

러빈 등 메카 DJ는 희귀 음반을 뽑내고 수시로 판을 갈아엎는 노던 솔 기풍을 한껏 즐겼다. "어떤 음반이 해적판으로 나오면"—따라서 고객이나 경쟁 DJ가 쉽게 구할 수 있게 되면—"그 판은 뜨거운 감자처럼 바로 던져 버리라는 규칙이 있었다." 부유한 부모와 함께 플로리다에서 휴가를 보내던 러빈은, 중고품 상점에서 싱글 4천 장을 발굴하며 사상 최대 '미지 음반' 수확을 올렸다. 그는 무더위로 끓는 창고를 2주 내내 들락거리면서, 온종일 비닐판을 뒤적였다. 그렇게 그가 찾아낸 "돈 가드너의 「부정한 족속」 (Cheating Kind) 같은 음반"은 오늘날 값어치가 3천 파운드에 달하지만, 러빈은 전량을 구입하는 조건으로 장당 15센트밖에 치르지 않았다.

223

모든 현대식 편의시설

노던 솔의 본래 파도가 마지막으로 넘실대던 70년대 말, 영국에서는 전면적 '모드 복고'가 일어났다. 즉, 모드에서 발전돼 나온 전통(노던 솔)과 모드를 복고해 재구성하는 운동이 공존했다는 뜻이다. 하지만 모드 복고는 거의 잉글랜드 남부에서만 일어난 현상이었고, 초점도 노던 솔과 근본적으로 달랐다. 그들은 60년대 모드의 미국 흑인음악 성향을 복원하지 않았다. 모드 복고는 전기기타를 휘두르고 드럼을 부셔대는 밴드에만 집중했다. 요컨대 그들은 더 후를 기준 삼은 모드였다. 실제로 일부 모드 복고 밴드는 1973년 더 후가 내놓은 콘셉트 앨범 『콰드로피니아』(Quadrophenia)에서 구체적 영감을 얻었다. 60년대 초 어떤 소외당한 젊은이의 모드 여정을 그린 앨범이었다.

하지만 더 후 못지않게 중요한 밴드가 바로 더 잼이었다. 말쑥하게 차려입은 그들은 패션에 반대해 추한 복장을 하던 펑크와 쉽게 구별됐다. 더 잼은, 펑크의 강력한 에너지는 좋아하지만 불손한 요소나 미술학교식 이론과 실천에는 무관심한 영국 젊은이에 호소했다. 더 잼이 1978년에 내놓은

60년대 중반 음악만으로는 신을 유지할 수 없다고 느낀 그는 현대 음반을 선구적으로 수용했는데, 한 예로 카스테어스 같은 그룹의 음악은 이전까지 노던 솔을 규정하던 모타운 풍 리듬에 비해 잡아끄는 느낌이 강하고 박진감이 떨어졌다. 이런 선곡 방향 전환은 논란을 일으켰고, 결국 '러빈 퇴출' 운동을 낳았다. 불만을 품은 메카 단골들은 러빈에 반대하는 티셔츠를 입고 배지를 달았으며, 한번은 4미터에 가까운 현수막을 들고 댄스 플로어에 올라 항의하기까지 했다.

80년대 초에 그는 런던 나이트클럽 헤번에서 자신이 트는 세트와 스스로 제작한 미켈 브라운의 「사람은 너무 많고 시간은 너무 없어」(So Many Men, So Little Time) 같은 음악을 통해 게이 클럽 음악 하이 에너지를 선도했다. 그 곡은 신시사이저와 드럼 머신을 이용해 만들어졌지만, 그럼에도 빠른 박자에 실린 희열감과 솔 디바 보컬, 훵크 감각 없는 4박자 등에는 노던 솔의 흔적이 남아 있었다. 1989년에 러빈은 모타운 스타 60명이 디트로이트에서 재회하는 행사를 기획했다. 그 뒤로 모터시티 음반사, 여섯 시간 분량 노던 솔

앨범 『모든 현대식 편의시설』(All Mod Cons) 속표지에는 모드 물신을 몽타주한 사진이 실렸다. 크리에이션의 「퍽 쾅 펑」(Biff Bang Pow)과 주니어 워커 & 디 올스타스의 모타운 판 「로드 러너」(Road Runner) 싱글, 『스카 같은 소리』(Sounds Like Ska) 편집 앨범에 유니언잭과 카푸치노(소호 카페 문화를 향한 눈짓)가 더해진 광경이었다. 이들은 모두 더 잼 같은 악단을 나름대로 준비하던 팬에게 결정적 힌트가 됐다.

더 잼은 일찍이 1972년 척 베리나 리틀 리처드 같은 미국 로큰롤 음악을 리메이크하는 학교 밴드로 출발했다. 그러다가 더 후를 발견한 싱어 겸 기타리스트 겸 리더 폴 웰러는, 모드에 노래를 쓰는 "토대와 시각"뿐 아니라 그룹을 차별화하는 방법이 있다고 판단했다. 세를 얻어가던 초기 펑크는 스투지스, 뉴욕 돌스, 60년대 개러지 펑크 등을 지향하며 매우 미국적인 성향을 보였다. 모드는 철저히 영국적인 현상이었다. 또한 웰러가 판단하기에, 더 후 같은 그룹이 기타와 베이스, 드럼을 쓰기는 했지만, 모드는 로큰롤의 정반대에 해당했다. 실제로 이런 관념은 원조 모드가 '우리 밴드'(더 후, 스몰

다큐멘터리 DVD, 다양한 디스코와 하이 에너지 편집 앨범 등 꾸준한 노스탤지어 사업이 이어졌고, 마침내 2002년에는 위건 카지노 이후 처음으로 밤샘 노던 솔 클럽 로켓이 문을 열었다.

하지만 러빈의 수집 솜씨와 노스탤지어는 음악으로만 국한되지 않았다. 1996년 그는 자신의 외가인 쿠클린 가문 친척 600여 명을 모아 사상 최대 가족 모임을 열었다. 4년 뒤에는 블랙풀의 아널드 학교 동창생 30명과 원래 교사를 전부 모아 실제 60년대 교복을 입고 조회와 체육 시간, 럭비 게임 등으로 통상적인 하루 수업을 진행하면서 자신의 어린 시절을 괴이하게 재현하기도 했다. 강박적 만화 수집가인 러빈은 결국 30년대 이후 DC 코믹스가 내놓은 책을 모두 갖추는 데도 성공했다. 「닥터 후」 애호가이기도 한 그는 BBC가 지워버려 악명 높은 초기 에피소드 1백8편 중 한 편이라도 사본을 제공하는 사람에게 사례(실제 크기 달렉 로봇)를 내걸기도 했다. 이 모든 팬 활동은 시계를 되돌리고 '잃어버린 시간'을 구해내겠다는 집착, 즉 노던 솔을 움직이는 힘과 동일한 집착을 드러낸다.

페이스스 등)와 롤링 스톤스를 구별하며 의식한 이분법에 뿌리를 뒀다. 60년대 진성 모드 출신 『NME』 기자 페니 릴을 인용하자면, 그들은 롤링 스톤스를 "지저분하고 꺼림칙한 미술학교 출신 장발 비트족" 취급했다. 웰러 자신도 훗날 "멋지게 망가진 키스 리처즈처럼 재수 없는 새끼들"을 욕하면서, "나는 우리가 록에 속한다고 느낀 적이 한 번도 없다. 우리는 그 밖에 있다.… 나는 깔끔한 문화, 진짜 문화를 믿는다"고 단언했다.

흥미롭게도, 미국에서 더 잼의 인기는 소수 영국 음악 애호가 동아리에 국한됐다. 웰러도 자신은 (솔을 제외하면) 미국 음악이나 미국이라는 나라에 무관심하다고 밝히곤 했다. 더욱이 지나친 결벽과 파열성·가연성 기타 팝을 추구한 모드에는 본래부터 영국적이고 신경증적인 면이 있었다. 피트 타운센드가 날카롭게 갈겨대는 파워 코드, 키스 문이 매타작하는 심벌과 톰 롤 소리를 바탕으로 한 더 후는 그루브 밴드가 아니었다. 더 잼과 그에 이어 나타난 모드 복고 밴드들은 더 후의 뻣뻣하고 신경 긁는 소리에서 단서를 얻어, R&B에서 섹슈얼리티를 한층 더 벗겨냈다.

더 잼이 영향력을 발휘하고 포스트 펑크 세상에 맞춰 모드를 리모델링한 비결은, 웰러의 시큰둥한 성격에서 비롯한 비관, 자신들의 음악에 대한 환멸감에 있었다. 더 잼의 대표곡은 「시작!」(Start!), 「완전한 초보」(Absolute Beginners), 「비트 투항」(Beat Surrender)처럼 사기를 북돋우는—청년이란 계급에서 자유로운 계급이라는 60년대 관념을 떠올리는—송가가 아니라, 「그게 엔터테인먼트」(That's Entertainment), 「이튼의 소총」(Eton Rifles), 「화장용 장작」(Funeral Pyre), 「한밤중 지하철역」(Down in the Tube Station at Midnight)처럼 황량한 소품이다. 그들이 1979년에 발표한 「젊을 때는」(When You're Young)은 이후 더 잼이 내놓는 싱글마다 순위 정상에 진입하는 문화 현상이 되는 데 이바지한 곡이지만, 그마저도 가능성이 아니라 속박에 관한 노래다. 웰러는 "세상은 네 굴/그러나 네 미래는 조개"라고 노래하면서, 젊은이의 한없는 열정("누구하고나 사랑에 빠지곤 했는데")이 결국은 의심에 지친 냉소주의로 쪼그라들고 만다는 점을 의식한다. 웰러가 보기에 청춘은 영광스럽지만 비극적으로 단명하는 감성, 뭐든지 가능할 듯하지만 거의 동시에 어른의 책임감, 정착, 안주에 자리를 내주고 마는 감성일 뿐이다.

더 잼을 추종하는 무리만도 뚜렷한 운동을 이룰 정도로 컸지만, 또한 그들은 코즈나 퍼플 하츠처럼 펑크에서 영감 받은 젊은 밴드가 '모드로

변신'하는 데에도 영향을 끼쳤다. 모드 복고 운동은 팬진 『맥시멈 스피드』를 연료 삼아 1979년 늦여름에 일어났고, 영화로 개봉한 「쾨드로피니아」(모드 복고 그룹들과 팬이 엑스트라로 출연했다)는 그 불길을 키웠다. 머턴 파카스와 람브레타스 같은 기회주의 그룹이 모두 히트곡을 냈고, 역시 히트곡을 낸 시크릿 어페어는 순식간에 운동을 이끄는 밴드가 됐다. 덱시스 미드나이트 러너스와 그들이 이끌던 '젊은 솔 반항아들'을 좇아 독자적으로 '글로리 보이스' 운동을 시작한 시크릿 어페어는, (믹 재거가 출연한) 영화 「퍼포먼스」 에서 영감 받아 크레이 쌍둥이* 풍 이스트엔드 폭력단을 떠올리는 패션을 구사했다. (「퍼포먼스」의 세련된 범죄자 주인공 채스는 짧은 머리에 가느다란 타이를 매고 말쑥하게 다림질한 양복을 입는 등, 얼마간 모드 같은 풍모를 보였다.) 초기 시크릿 어페어 공연에 얼굴 작고 깡마른 소년들이 유니언잭과 표적 기호가 등에 그려진 파카를 입고 나타나는 모습을 본 그룹은, 자신들이 추구하던 운동이 이미 존재한다는 사실을 비로소 깨달았다.

　시크릿 어페어의 송가 대부분은 기타리스트 데이브 케언스가 썼지만, 밴드와 모드 복고 운동을 대변한 인물은 싱어인 이언 페이지였다. 『사운즈』에 실린 기사에서 그는 모드가 우월감 콤플렉스를 통한 사회적 보복에 해당한다고 규정했다. "부티"나게 옷을 입는 건 "[일반 노동계급 민중을] 아무렇지도 않게 때 묻은 지폐처럼 여기는" 부자들의 우월감에 저항하는 방법이었다. "힘 있는 사람들, 양복 입은 사업가의 옷을 뺏어 입되 정체성은 지킨다." 하지만 중요한 점은 평등이 아니라 스타일과 '감'에 기초한 대안적 위계를 창출하는 일이었다. "나는 모두가 평등하다고 믿지 않는다. 누구나 승자가 될 기회를 동등하게 누려야 한다고 믿을 뿐이다." 수십 년이 지난 후 모드 복고를 되돌아보던 페이지는, 밴드 이름을 '시크릿 어페어'로 지은 데도 어떤 비밀결사, "특별하고 배타적인 엘리트 집단"을 암시하려는 의도가 있었다고 밝혔다.

　영국 대중음악에서 모드 복고는 역사가들에게 존경이나 관심을 받은 운동이 아니다. 당시에도 새로운 모드는 음악 언론인 대부분에게 의심을 샀고, 퇴행적이고 부족주의적인 움직임으로 여겨졌다. 처음에는 모드를 지지한 『사운즈』도, 이내 투 톤이나 오이!처럼 사회적 의미가 더 깊은 거리 음악으로

[*] 로널드 크레이(Ronald 'Ronnie' Kray)와 레지널드 크레이(Reginald 'Reggie' Kray) 쌍둥이 형제가 이끈 영국의 조직 폭력단. 1950년대와 60년대에 런던 이스트엔드 지역에서 악명을 떨쳤다.

옮아갔다. 그렇다면 대체 모드 복고에는 어떤 의미가 있었을까? 그저 펑크 이후 혼란 와중에 잠시 깜빡인 이상 신호였을 뿐일까?

10대 시절 모드 복고 운동에 참여했던 음악 저술가 케빈 피어스는, 당시 기준으로 고작 15년 전에 일어난 원조 모드가 "마치 잃어버린 시대처럼 느껴졌다. 책 몇 권과 음반 말고는 정보를 얻을 만한 자료가 없었지만, 그마저도 구하기가 쉽지 않았다"고 말한다. 당시 30대 중반에 접어든 원조 모드는 스스로 그처럼 두려워하던 교외 생활에 포섭된 상태였다. 피어스는 두 운동의 역사적 간극이 "모드 전력이 있는 큰형을 두기에는 너무 컸고, 그런 부모를 두기에는 너무 짧았다"고 말한다. 하지만 그처럼 상당한 노력과 헌신을 요구한다는 점이 바로 매력이었다. "그냥 시내에 나가서 음반을 죄다 구해 올 수는 없었다. 지금처럼 노던 솔 편집 앨범이 서른 장씩 있는 시대가 아니었다. 옷도 마찬가지였다. 나중에 운동이 궤도에 오르자 모드 옷을 파는 장사꾼이 우르르 나타났다. 그러나 처음에는 헌옷 가게와 자선 바자를 뒤져야 했다. 정보를 찾아볼 만한 책조차 헌책방에서나 구할 수 있었다. 바로 그 점이 매력이었다. 극소수 출처에서 조각을 모아 지그소 퍼즐처럼 맞추는 재미가 있었다."

피어스는 새로운 모드가 "재현보다는 관심을 부활"시켰고, 따라서 레트로 유행보다 "60년대 초 포크 복고"와 비교할 만하다고 말한다. 또한 펑크 이후 상황도 큰 영향을 끼쳤다. 그 점에서 그들은 노던 솔과 달랐다. 노던 솔은 음악과 스타일을 통해 지루한 일상에서 탈피하려 한 60년대 모드를 계승했다. 모드 복고는 도피 자체보다 그런 도피주의를 낳은 음침함에 초점을 뒀다. 그들은 펑크를 낳은 70년대의 일그러진 희망을 흡수했다.

원래 소케츠라는 펑크 밴드로 출발한 퍼플 하츠는, 스몰 페이시스 앨범 뒤표지에서 새 이름—암페타민 알약의 일종을 뜻하는 속어—을 찾았다. 그들은 에식스 주 롬퍼드 출신이었는데, 그곳은 더 잼을 배출한 지역(서리 주 워킹)과 같은 런던 변두리 베드타운이었다. 퍼플 하츠의 노래 중에서 가장 뛰어난 곡으로는 아슬아슬한 「좌절」(Frustration)을 꼽을 만한데, 그 곡에서 싱어 로버트 맨턴은 「마이 제너레이션」(My Generation)의 로저 달트리처럼 말을 더듬으며 자신을 에워싼 따분한 일상이 숨 막힌다고 노래한다. "좌절이야 / 양복처럼 좌절을 입어 / 그런데 재킷이 너무 작아 / 구두에는 납덩이가." 꼭 끼는 바지를 입은 분노에 더 조바심을 내는 곡 「여기 머물 수는

없어」(I Can't Stay Here)는 판에 박힌 소도시 생활과 대도시 사무실로
출퇴근하는 일상에 짜증을 낸다. "잠에서 깨면 크게 실망 / 사람 떼에 떠밀려
일하러 간다 / 나는 아무것도 아니야."

모드 복고 송가 후보 가운데 더 잼만 한 위상에 가장 근접한 곡은 코즈의
「영국식 생활양식」(The British Way of Life)이었다. 빤한 일상을
파노라마처럼 훑는 가사는 활기와 음산한 기운을 기묘하게 결합한다.
주중에는 사무실("그들은 내 이름도 몰라 / 너무 추워 / 그들 눈앞에서 나는
늙어가")과 술집("맥주처럼 내 꿈을 들이켜")을 오가고, 주말에는 동네 축구
경기를 구경하거나 아내와 함께 일요일 점심을 먹는 삶이 그려진다. 그러나
스몰 페이시스의 「쐐기풀 공원」(Itchycoo Park)처럼 성가대 소년의 순수하고
고조된 목소리로 "이게 바로 내 인생!"이라고 노래하는 후렴에서, 화자는 마치
유체 이탈한 상태에서 일상의 평원 위로 솟아올라 자신의 소시민 생활을
내려다보며, 그게 얼마나 하찮은지 의기양양하게 조롱하는 것처럼 들린다.

그러나 「영국적 생활양식」이 70년대 말 영국 사회를 두고 "여기서는
새로운 일이 아무것도 일어나지 않아… 아무것도 변하지 않을 거야"라는
메시지를 던졌다면, 궁금한 점이 있다. 왜 새로운 모드는 그처럼 퀴퀴하게
익숙한 음악으로 전파를 낭비하며 침체에 이바지했을까? 왜 기타를 내던지고
진취적인 신시사이저를 집어 들지 않았을까? 적어도 현대적 흑인음악을
시도함으로써 잉글랜드 남부에서 융성하던 재즈 훵크에 이바지할 수는 있지
않았을까? 바로 여기에 모드 복고의 모순이 있었다. 그들은 원조 모더니즘의
원칙, 즉 가장 앞서고 쿨한 것에 탐닉한다는 신조를 배신했다.

왜 새로운 모드는 구식 하위문화의 나들이옷을 차려입고 지난날 음악의
저급한 모작을 들었을까? '미래는 없어'라는 펑크 구호를 직설적으로 이해한
나머지, 팝의 시계가 정말 멈춘 것처럼 행동하며 팝의 장래가 가장 밝아 보이던
시대를 다시 살아보려 한 걸까? 더 간단하지만 참된 설명은, 이제 시간이
충분히 흘러서 과거도 이국적으로 보이기 시작했다는 것인지도 모른다. 케빈
피어스에 따르면, "퍼플 하츠가 크리에이션을 처음 들었을 때, 그들에게는
그게 전혀 새로운 음악이었다." 맥스 존스가 무심결에 통찰한 대로 뉴올리언스
재즈가 1949년에는 "너무 낡아서 오히려 새로운" 음악이었던 것처럼,
70년대를 거치며 팝 음악 내부에서도 중대 변화가 일어났다. 나이를 먹으면
역사가 생기고, 기억이 쌓인다. 1979년에ー록 다큐멘터리나 사진 책 호황이

229

일어나기 훨씬 전에—그 메모리 뱅크는 음반으로 구성됐다. 꾸준히 쌓여가는 녹음 아카이브는 상상력을 자극하는 촉매, 그 자원이 될 수 있다. 그러나 다른 면에서는 불량과 나태를 낳을 수도 있다. 우리는 아카이브를 마치 신천지처럼 탐험하고 이국적 풍물을 가져와 현재를 풍요롭게 할 수 있다. 그러나 그곳은 은신처가 될 수도 있다.

살아 있는 시체

표면만 볼 때, 모드나 노던 솔과 거리가 멀기로는 70년대와 80년대를 거쳐 90년대 초까지 홀치기염색 옷차림으로 그레이트풀 데드 순회공연을 쫓아다니던 종족, 이른바 '데드헤드' 만한 예가 없을 듯하다. 60년대 중반에 일어난 사이키델리아야말로 모드를 노던 솔로 몰아간 사건이었다. 제멋대로 길게 늘어진 머리와 수염, 야한 색과 홀 어스* 풍 갈색이 불쾌하게 뒤섞인 헐렁한 옷과 반바지를 차려입은 데드헤드의 '스타일 센스'에, 노던 솔이나 시크릿 어페어 팬이 넌더리 내는 모습은 쉽게 상상할 수 있다. 장황한 기타 솔로, 토속적 그루브, 어설픈 백인 화음으로 이루어진 데드의 음악보다 모드 감성에 반하는 음악은 상상하기 어렵다.

그럼에도 노던 솔과 데드헤드 사이에는 닮은 점이 놀라우리만치 많았다. 둘 다 스타일 종족이었고, 그 구성원은 특정 클럽이나 일회성 행사, 한데 모여 열광적 제의 공간을 창출하는 '음악 신전'을 순례했다. 데드의 장시간 옥외 공연과 노던 솔의 밤샘 파티에서는 시끄러운 음악과 약물이 뒤섞여 청취자를 압도하며 집단적 열락을 이끌어내곤 했다. 데드 공연은 음악에서 특정 전환에 맞춰 청중이 몸으로 만들어내는 집단 '파도'로 유명했다. 저널리스트 버턴 울프가 관찰한 대로, 데드 음악은 "넋을 나가게" 하는 정신 음악이었을 뿐 아니라 "춤에 필요한 활동 음악"이기도 했다. 물론 그 춤은 꼼꼼한 스텝과 곡예 같은 동작을 내보이는 노던 솔 춤과 성격이 달랐다. 정해진 형식이 없고 유동적인 데드헤드 춤은 필모어나 애벌론 같은 무도회장과 '비 인'** 등 환각 성향 행사를 중심으로 60년대 샌프란시스코에서 출현한 '프리킹 아웃'*** 스타일이 발전한 형태였다. 파도치는 몸짓이 자아내는 성스러운 광란은 애욕

[*] 1968년 처음 간행된 『홀 어스 카탈로그』(Whole Earth Catalog)와 그에 연계된 미국의 대항문화를 가리킨다.

[**] Human Be-In. 1967년 1월 14일 샌프란시스코 골든 게이트 파크에서 열린 행사. 같은 해에 시작된 '사랑의 여름'으로 이어지며 1960년대 히피 운동의 전성기를 알렸다.

[***] freaking out. 환각제 복용으로 흥분한 상태에서 내보이는 몸짓 등을 가리킨다.

없는 난교(亂交) 같았고, 그 모습은 기타 연주자 제리 가르시아 표현대로 "혼돈에 뒤따르는 형식을 탐구"한 그레이트풀 데드 음악에 잘 어울렸다. 그러나 노던 솔과 마찬가지로, 데드 공연장에서도 관객 대부분은 자리에 앉지 않고 움직이고 흔들며 공연을 즐겼다.

데드헤드와 노던 솔의 주요 공통점은 팝 역사 흐름을 거부하고 60년대 특정 시점에 고착해 그 순간을 이어간다는 데 있었다. 둘 다 레트로보다는 지속하는 하위문화에 가까웠다. '신념을 지키자'는 양쪽 팬 문화에서 모두 중심 가치였다. 공동체를 강조하는 태도 역시 마찬가지였다. 그들은 가엾게도 뭘 모르는 다수, 즉 사회 주류에 맞서 함께하는 느낌을 강조했다. 데드의 톰 콘스턴튼에 따르면, "60년대에는 공동체 의식이 훨씬 강했고, 바로 그 공동체에서 그레이트풀 데드 현상을 이끄는 에너지와 힘과 바람이 나온다"고 한다. 노던 솔과 데드헤드 사이에는 반상업주의 레토릭과 부산한 기업가 정신이 결합했다는 유사점도 있었다. 데드 공연장 주차장에서는 수공예품 (삼베 팔찌, 장신구, 홀치기염색 의류 등)과 데드 기념품을 거래하는 시장이 서곤 했는데, 그 모습은 노던 솔 밤샘 파티에서 희귀 솔 싱글판을 팔거나 교환하던 음반 중개인과 크게 다르지 않았다. 또한 양쪽 모두 좀 더 은밀하게 융성한 불법 시장이 있었다. 노던 솔 클럽에서는 암페타민과 바르비투르가 거래됐고, 데드헤드 공연에서는 마리화나와 '도즈'(LSD), 페요테, 머시룸, MDMA 등 환각제가 팔렸다.

주차장에서 벌어진 그 모든 활동은 데드 공연 전체 경험에서 밴드 연주 못지않은 비중을 차지했다. 옥외 장터는 야한 장식으로 도배한 메리 프랭크스터스* 풍 소형 버스와 승합차, 배낭 맨 마약 판매원으로 북적이면서 1967~68년 무렵 헤이트애시베리**를 유목민 풍으로 재현했다. 거기에는 선작용과 부작용이 다 있었다. 공연에 갈 때마다 만나는 익숙한 얼굴들, 파이프를 돌려 피며 낯선 사람과 물건을 공유하는 사람들, 서로 믿는 평온한 분위기가 있는가 하면, 또한 바가지, 사기꾼, 약물 과용 피해자, 부작용으로 실신하는 아이들도 있었다.

학자이자 데드헤드인 데버라 바이애너버먼은 그 추종자 집단을 "도덕 공동체"로 표현하면서, 데드 공연 덕분에 팬은 "히피 같은 공동체적 가치관을 실현할 수 있었고, 그 가치관은 대체로 자유, 실험, 연대, 평화, 자발성에

[*] Merry Pranksters. 1964년부터 캘리포니아와 오리건을 중심으로 공동체 생활을 시도한 집단. 화려하게 장식한 버스를 타고 각지를 돌아다니며 환각제 복용을 설파했다.

[**] 샌프란시스코의 한 지구. 1960년대에는 히피 문화의 중심지였다.

기초했다"고 주장한다. 공연장 분위기를 조성하는 데는 밴드나 조명 기술자 못지않게 청중 몫이 컸다. 홀치기염색, 보색, 페인트칠한 얼굴, 구슬을 강조하는 분위기 덕분에, 출렁대며 흔들거리는 청중은 페이즐리 무늬 바다, 움직이는 만화경이 됐다. 바이애너버먼은 공연장에서 지정된 좌석에 앉는 사람이 거의 없었다는 사실을 지적한다. 사람들은 복도로 몰려 나와 춤추고, 공연장을 떠돌다 다른 자리를 잡으면서 "끊임없이 움직이고 순환하는" 효과를 자아냈다. 망막 주변부 시력을 강화해주는 LSD 등 마약을 복용하고 예민해진 청중에게, 명멸하는 군중에 속한 기분은 황홀하고 마술적이었다.

데드헤드 문화에서 공동체와 순환에 연관된 또 다른 측면으로 테이프 거래를 꼽을 만하다. 초창기부터 데드헤드는 공연을 녹음했는데, 처음에는 눈만 감아주던 그레이트풀 데드도 나중에는 공연마다 테이퍼(taper)를 위한 공간을 마련해주는 등 그 활동을 적극 장려했다. 데드 공연을 녹음한 테이프는 수요가 엄청났는데, 얼마간 이는 그레이트풀 데드의 공식 스튜디오 앨범이 즉흥 연주에 몰입하는 밴드의 마력을 제대로 잡아내지 못한 채 답답한 음질로 나왔기 때문이었다. 데드헤드 문화는 공동체 윤리를 강조했으므로, 누구든 테이프를 요구하면 테이퍼는 복사본을 만들어줘야 했다. 또한 서로 다른 지역에서 온 테이퍼들은 녹음을 교환하기도 했다. 그 결과 넘쳐난 기록과 중복은, 같은 공연을 휴대전화로 녹화한 영상 여러 편이 동시에 유튜브에 올라가는 오늘날의 레트로 문화를 예견했다.

테이핑 현상에는 모순적 측면이 있었다. 데드를 대하는 관점에는 실황 공연을 봐야 비로소 그들을 제대로 '이해'할 수 있다는 시각이 늘 있었다. 가르시아의 솔로가 우주로 물결쳐 나올 때 번뜩이는 마력, 그 순간의 흐름을 직접 경험해봐야 한다는 주장이다. 공연 테이핑은 홀연한 아름다움을 포착하려 했지만, 그러면서 사이키델리아의 '지금 여기' 정신을 거슬렀다. 실제로 테이퍼들은 음질에 집착하게 됐다. 그들은 춤추며 음악에 빠져들기보다 공연 내내 테이프 녹음기 옆에 웅크리고 앉아 끊임없이 음량을 조절하거나, (때로는 녹음기에 연결된 헤드폰을 통해 공연을 들으며) 마이크 위치를 조정했다. 그들은 춤추다가 녹음 장치에 부딪치거나 테이퍼 공간 주변에서 큰 소리로 떠드는 데드헤드에게 성을 내곤 했다. 비디오카메라를 눈구멍에 용접해 붙이고 아이 생일잔치를 기록하는 아빠처럼, 테이퍼는 현장에 온전히 참여하지 않았다. 그들은 사건을 영구 보존하려 했지만, 정작 자신은, 적어도 부분적으로는, 그 사건을 놓치고 말았다.

살아 연주하는 데드를 집요하게 녹음하고 기록해 쌓아두는 일이 데드헤드 하위문화에서 그처럼 중요했다는 사실은, 그 문화 저변에 깔린 동기가 바로 '역사'를 정지하고 인위적으로 한 시대—60년대 말—의 생명을 유지하는 데 있었음을 말해준다. 데드헤드는 일종의 보존회였다. 또는 오히려 <u>보호구역</u>, 즉 배척당한 종족에 특별히 지정해준 문화 구역에 가까웠는지도 모른다. 데드헤드의 점잖은 광란은 혼령을 불러내는 춤이었다. 잃어버린 세상이 되돌아오기를 염원한 그들은 시대에 뒤쳐져 멸종 위기에 처한 종족이었다.

올드 스쿨로 되돌아가

미국 록 문화는 언제나 음반보다 공연을 중시했다. 영국은 녹음에 치중하는 경향이 있는데, 트래드 재즈와 노던 솔에서 녹음음악이 누린 위상도 그로써 설명할 수 있다. 어쩌면 미국보다 영국에서 복고 운동이 훨씬 많이 일어난 데도 그런 이유가 있는지 모른다. 그러나 음반에 편중하는 태도는 노스탤지어의 정반대 현상에 이바지하기도 했다. 미래 지향적이고 회전율 빠른 영국 클럽 문화, 레이브 문화가 한 예다. 그리고 그 문화에서는 음반을 틀어 청중을 즐겁게 하는 비연주자, 즉 DJ가 정작 그들의 음반을 만들어낸 연주자보다 높은 위상을 누렸다. 초기 영국 클럽 문화는 매주 미국에서 갓 수입해온 트랙을 지향했다. 훗날 국내 생산량이 하우스·테크노 원산지—시카고와 디트로이트—를 능가하자, 댄스 음악계는 정식 출반 이전에 백지 레이블이 붙어 유통되던 홍보판이 이끌게 됐다. 90년대 초 영국 댄스 문화가 혁신과 새로움에 얼마나 집착했으면, 레이버들은 말 그대로 미래에서 건너온 음악에 춤추기까지 했다. 이른바 더브플레이트(dubplate) 덕분이었다. DJ가 스스로 제작한 트랙이나 다른 제작자에게 받은 트랙을 금속 아세테이트 판으로 만들어 트는 현상이었다. 그런 더브플레이트 송가가 실제 비닐판 싱글로 나와 일반 대중에 공개되기까지는 6개월에서 1년 가까이 시간이 걸렸다.

초창기, 즉 1988년에서 1993년 사이에 레이브는 마치 갑작스런 홍수로 불어난 강이 제방을 무너뜨리고 거품을 일으키며 10여 방향으로 동시에 지류를 흩뜨리는 듯한 모습이었다. 고삐 풀린 시대의 속도감은 엑스터시와 암페타민 같은 에너지 섬광에 힘입어 한층 강해졌다. 하지만 90년대 중반에 이르자 레이브 약물/음악 시너지 엔진도 털털거리기 시작했다. 최고 속도로 과잉의 한길을 내달리던 참여자들도 결국은 다양한 미적·영적 궁지에 빠지고

말았다. 한때 그처럼 미래에 집중했던 레이버들이 이제 과거를 아쉬워하기 시작했다.

집단적 돌진에 휩쓸린 사람이 누구나 그렇듯, 나도 레이브 문화가 둔화하리라고는 생각하지 못했고, 회고에 굴복하리라고는 꿈도 꾸지 못했다. '레이브 노스탤지어'는 상상조차 할 수 없는, 테크노 정신에 철저히 모순되는, 천인공노할 개념이었다. 너무나 많은 하드코어 레이브 송가에 '미래를 위해 산다' 같은 제목이 붙거나 '미래를 가져다주마' 같은 샘플이 포함됐기 때문이다. 그러나 어떤 장르건 현재보다 초창기가 나아 보이는 중년의 위기에 봉착하기 마련이다. 1996년 무렵에는 당연하다는 듯 '올드 스쿨 하드코어' 이야기가 들리기 시작했다. 베테랑들은 고작 4년 전에 불과한 황금기를 아쉬워하고 있었다.

'올드 스쿨'(old skool)은 본디 힙합에서 나온 말이지만, 이제는 기원과 뿌리를 가리키는 약칭으로 팝 문화 전반에 널리 퍼진 상태다. 그 용어는 걸출했던 과거에 비해 현재가 미약하다고 믿는 후손과 열혈 지지자가 쓰는 말이다. 올드 스쿨을 대표하는 고전적 예로, 랩 그룹 주래식 5를 꼽을 만하다. 그들의 2002년 히트곡 「황금시대」(What's Golden)는 힙합 전성기 1987~91년에 충성을 맹세하고, 당대에 유행하던 갱스터 랩을 거부했다. "우리는 폼 잡거나 짱처럼 굴지 않아 / 우리는 다 좋던 시대로 돌아가 / 우리는 황금시대를 이어가." 올드 스쿨을 공경하는 사람은, 현명한 선배들이 무지하고 건방진 신세대를 가르치기만 한다면 세태를 바로잡을 수 있다고 믿는 듯하다.

레이브는 '역사'에 무지하기를 신조 삼다시피 하므로, 그 경솔한 정신이 과거로 거슬러가봐야 딱 올드 스쿨 사고방식, 즉 큐레이터 같고 규칙에 연연하며 가르치기 좋아하는 태도에서 멈추는 게 보통이다. 90년대 초 하드코어 광란에 휩쓸렸던 나는, 수집가를 위한 지난 음악 시장에서 출발해 결국 노스탤지어 레이브로 변질한 올드 스쿨 하드코어를 보며 메스껍게 복잡한 감정을 느꼈다. 원칙적으로 나는 그 운동을 혐오했다. 그러나 나도 '처음으로 돌아가자'는 충동에는 이끌렸다. 나는 1994년에 이미 낡은 하드코어 음반을 수집하기 시작했다. 이후 걷잡을 수 없게 된 집착은 해당 시대에 놓친 음악을 확보하겠다는 욕망을 훌쩍 넘어섰다. 마치 비닐판으로 육화한 음악을 손에 쥐면 손가락 사이로 미끄러져 나가는 시간을 멈추고, 희미해져가는 마술적 기억도 붙잡을 수 있을 것만 같았다.

1990~93년 전성기에 하드코어 레이브 음반은 최저가에 거래됐다. 나온 지 몇 달밖에 안 됐어도, 지난 음반을 원하는 사람은 아무도 없었다. 레이브를 야만적인 마약 소음으로 멸시한 외부에서야 당연한 일이었지만, 골수 팬이라도 그런 음반은 찾지 않았다. 레이브는 빨리 변하는 세계였고, 팬은 오로지 최신곡에만 관심을 뒀다. 전문 음반점에 가서 두어 달 전에 나온 음반에 관해 물으면, 상점 직원은 "아, 그건 옛날 트랙이에요"라고 답하곤 했다. 그들이 레이브 음악을 일회성 쓰레기 취급하는 외부인 시각에 동의해서가 아니었다. 하드코어가 너무나 빠른 속도로 돌진 중이었기에, 막 지난 과거는 대기권을 떠나는 로켓이 분리해버리는 연료통처럼 버려졌기 때문이었다.

그처럼 낡은 곡, 즉 해적 라디오에서 들어는 봤지만 제목도 몰랐던 곡을 내가 죄다 파내기 시작했을 때만 해도, 그런 음반은 꽤 저렴한 편이었다. 그러나 몇 년 후인 1996년 무렵에는 같은 음반이라도 크게 오른 값을 치러야 구할 수 있었다. 음반 수집 시장이 성숙한 덕분이었다. 통신판매 중개인은 향수에 젖은 레이버가 한때 좋아했던 '수수께끼 곡'을 알아낼 수 있도록 폭발적인 트랙을 담은 카세트와 카탈로그를 배포하곤 했다. 어떤 송가나 귀한 보물은 당시로선 상당한 가격인 15파운드에 거래되기까지 했다. 오늘날 그 정도는 새 발의 피에 불과하다. 1992년에는 값어치 없던 12인치 싱글이라도, 지금은 30파운드에서 많게는 2백 파운드까지 받아낼 수 있다. 전문 중개인은 빈티지 DJ 믹스 테이프나 흥행업자가 엉망으로 찍어 기념품으로 팔던 레이브 녹화 비디오테이프, 레이브 파티 전단 등도 팔거나 교환했다.

하지만 올드 스쿨 하드코어는 수집가로 국한되지 않았다. 90년대 말에는 진정한 시간 왜곡 종족이 나타났고, 그에 따라 '다시 91'이나 '다시 92' 같은 레이브 행사가 열렸다. 판타지아 같은 원조 레이브 흥행업체는 노스텔지어 전문 업체로 변신, 베테랑 DJ와 랫 팩 같은 그룹이 황금기 올디스 라인업으로 출연하는 대형 행사를 열었다. 판타지아는 자신들이 "레이브 영상을 세계에서 가장 많이 소장"한다고 호언하면서, 동시에 "여기서 미래를 만나세요. 미래는 판타지아입니다" 같은 광고 문구를 동원했다. 심지어는 청취자를 1992년으로 실어 나르는 해적 라디오도 등장해, UK 개러지*와 드럼 앤드 베이스, 더브스텝 등 동시대 포스트 레이브 음악을 트는 방송국과 FM 주파수 다툼을 벌였다.

올드 스쿨 레이브도 결국은 모든 레트로 음악을 괴롭히는 문제에 부딪혔다. 과거는 유한하다는 문제다. 하드코어 레이브는 폭발적인 DIY

[*] UK garage. 하우스를 뿌리로 1990년대 초 영국에서 등장한 일렉트로닉 댄스 뮤직 장르.

현상이었고, 따라서 무수한 곡이 소규모로 찍혀 나왔을 뿐 아니라, 상점에 몇 주 머물다가 결국 제대로 발행되지 않고 사라져버린 백지 레이블 홍보판도 많았다. 그러나 60년대 사이키델리아나 노던 솔과 마찬가지로, 진짜 금덩이는 순식간에 고갈됐다. 레트로 레이브를 이끄는 DJ 트위스트에 따르면, "한동안 음반을 수집한 사람들은 올드 스쿨 행사에서 아무도 '미발견' 송가를 틀지 않는다고 투덜댄다"고 한다. "아마 얼마간은 그런 이유에서, 새로운 음악을 수혈해야 생존할 수 있다는 발상이 일어났을 것이다. 사람들은 '새로운 옛 음악'을 쓰고 있다."

언뜻 보기에, '새로운 옛 음악'은 터무니없는 발상 같다. 레니 크래비츠가 레넌과 헨드릭스 풍으로 구식 록을 복제하면서 일부러 증폭관 앰프 등 60년대 녹음 장비만 썼듯이, 음색과 분위기를 제대로 재현하려면 현대 댄스 뮤직 프로듀서가 쓰는 우수한 음악 기술을 일부러 피해야 하기 때문이다. 그러나 '새로운 옛 음악'에는 나름대로 논리가 있다. 그건 '시간'에 맞서는 투쟁의 다음 단계로서, 과거를 연장하고 조금 더 지속시키려는 절박한 전략이다.

나도 옛 음반을 꾸준히 수렴하기는 했지만, 차마 다음 단계로 넘어가 시간 왜곡 광신 자체에 가담하지는 못했다. 레트로 레이브는 대체로 영국에 국한된 현상이었으므로, 내가 뉴욕에 거주한 것도 도움이 됐다. 그러던 2002년 가을, 유혹이 찾아왔다. 미국 동부에 레이브를 도입하는 데 크게 이바지한 영국 출신 DJ, DB가 '소티드'라는 올드 스쿨 행사를 시작한 일이었다. 기본적으로는 나사 (항공우주국이 아니라 90년대 초 DB가 뉴욕에 차린 하드코어 클럽)에 드나들던 사람들이 다시 모이는 행사였다. 당시 나는 40대를 바라보고 있었지만, 소티드 참가자 대부분은 여전히 20대 후반에서 30대 초반에 이르는 젊은 세대로서 10대 시절 모험을 향한 노스탤지어에 굴복한 사람들이었다.

2년 후 DB는 1992~93년 원래 나사 클럽이 있던 트라이베카 건물에서 '나사 리와인드' 행사를 열었다. 정글*의 리와인드 전통(DJ가 청중에 부응해 음악을 첫 곡까지 거꾸로 돌리는 기법)과 레트로를 영리하게 결합한 이름 '나사 리와인드'는, 90년대 초 대중의 열망에 부응해 돌아왔다고 주장했다. 실제로 파티는 몹시 붐볐다. 예정에 없던 손님인 모비—송가 「출발」(Go)로 레이브 영웅 대접을 받다가 지금은 샘플에 기초한 무드음악을 공급해 떼돈을 버는 음악가—가 출연해 위엄 있는 세트를 틀기도 했다. 사실은 발칙한

[*] jungle. 전자음악의 한 장르. 브레이크 비트 하드코어와 레게 등 여러 장르가 혼합된 형태로서, 빠른 속도와 복잡한 타악기, 샘플링, 신시사이저 효과 등이 특징이다.

1992년도 코미디 레이브 히트곡 「바운서」(The Bouncer)로 유명한 킥스 라이크 어 뮬이 출연할 예정이었지만, 그들이 펑크를 내는 바람에 모비가 공백을 메워준 거였다. 그러나 출연 펑크가 일어난 파티, 전단에서 거창하게 내세운 약속을 지키지 못하는 파티보다 그럴싸한 레트로 레이브가 또 있을까? 그 밖에, 초대 손님 관리 시스템이 고장 나는 바람에 공연장 밖에 엄청나게 늘어선 대기 줄 역시 시대적 사실성을 더해준 마무리였다.

마침내 공연장에 들어서니 열광적이고 근사한 파티가 펼쳐졌다. 그러나 이전 소티드 행사와 마찬가지로, 나사 리와인드도 올드 스쿨이 어떻게 과거를 조작하는지 여실히 드러냈다. 과거에 내가 갔던 어떤 레이브보다도 음악이 월등히 좋았기 때문이다. 그 같은 환상은 올드 스쿨 DJ가 선별적 접근법을 취한 덕분에 만들어졌다. 90년대 초 레이브 전성기에 DJ는 최신곡만 틀었다. 세트에서 80퍼센트는 상점에 막 들어온 백지 레이블 트랙이었다. 따라서 그중 대부분은 시간만 때우는 곡일 수밖에 없었다. 올드 스쿨 DJ는 그처럼 지루한 곡을 모조리 벌초하고, 하드코어 전성기 3년, 즉 1991~93년에서 최고만 골라내 틀었다. 덕분에 줄기찬 흥분이 이어졌지만, 이는 올드 스쿨 레이브가 스스로 충성을 다짐하는 그 대상에 불충해지는 결과를 낳았다.

'다시 94'(정글), '다시 97'(UK 개러지), '다시 99'(투 스텝*)가 이어지고, 심지어 초기 더브스텝을 주제로 하는 이상한 행사마저 열리면서, 올드 스쿨의 역사적 초점은 90년대를 조금씩 통과해 2000년대 초로 옮겨갔다. 그 같은 복고 움직임은 댄스 문화 전반에서 확인할 수 있다. (무수히 돌아온 애시드 하우스가 좋은 예다.) 이처럼 한때 통제 불가능하리만치 혁신적이던 문화가 조상 숭배에 몰두하는 모습을 의아하게 여긴 적도 있었다. 그러다가 깨달았다. 나도 별반 다를 바 없다는 사실을 말이다. 노스탤지어를 매도하는 나도, 그 정서에 취약하기는 매한가지다. 좋았던 네 살 시절을 다섯 살 때 아쉬워한 기억이 있을 정도니까. 어쩌면 레이브가 그처럼 빨리 레트로에 굴복한 것도 실은 미래 중독의 일부인지 모른다. 그 둘은 극히 예민한 시간성의 두 얼굴, 같은 동전의 양면일 뿐인지도 모른다.

노스탤지어에는 오명이 붙었지만, 그 역시 창조적일 수 있으며 심지어 불온해질 수도 있다. 실제로 한 개인이나 문화에는 특히 격렬하고 짜릿한 시기,

[*] 2-step. UK 개러지에서 갈라져 나온 댄스 뮤직 장르. 전형적인 4박자 개러지 리듬에서 벗어나, 불규칙하고 다소 뒤뚱대는 리듬을 특징으로 한다.

간단히 말해 <u>좋았던</u> 시기가 있다. 그 시기로 되돌아가려는 시도가 결국은 비생산적이라 해도, 이해는 할 만하다. 노스탤지어에 이끌리는 운동은, 다음 '상승기'가 올 때까지 신념을 지키면서, 침체기를 극복하는 기능을 할 수 있다. 또한, 다음 장에서 살펴보겠지만, 과거는 현재에 부재하는 것을 비판하는 수단이 될 수도 있다.

8 미래는 없어

펑크의 반동적 뿌리와 레트로 여파

펑크의 근저에는 모순이 하나 있다. 록 역사상 가장 혁명적인 운동이 실제로는 반동적 충동에서 태어났다는 사실이다. 펑크는 진보에 대립했다. 음악적인 면에서는 프로그레시브 록 등 복잡한 70년대 음악을 낳은 60년대의 이념, 즉 진보와 성숙을 거부했다. 펑크는 록의 10대 시절, 즉 50년대 로큰롤과 60년대 개러지로 시계를 되돌리려고 공공연히 시도하면서, 철학적 의미에서도 진보를 거부했다. 파괴와 몰락을 묵시론적으로 선호한 펑크는, 말 그대로 희망 없는 전망을 제시했다. 「하나님, 여왕 폐하를 지켜주소서」(God Save the Queen)에서 조니 로튼이 앙심에 찬 목소리로 고소하다는 듯 "미래는 없어"라고 노래한 것도 그런 이유에서였다.

흔히 펑크는 청천벽력 같은 사건으로, 분노가 폭발해 현재에서 과거를 과격하게 단절해낸 사건으로 그려진다. 그러나 그 전사(前史)를 들여다보면, 펑크가 출발하기까지 꽤 오랜 시간이 걸렸다는 사실을 알 수 있다. 펑크는 실패한 기획과 잘못된 시작으로 무려 7년을 끈 후에야 발사됐으므로, 사실은 애당초 큰 충격으로 받아들여지지 말았어야 하는 사건이다.

그처럼 예행연습을 거쳐 점진적으로 일어난 펑크가 원년 사건이 된 과정을 사후에 재구성해보기는 어렵다. 그렇게 나타난 펑크가 눈덩이처럼 커져 참으로 혁신적이고 역사적인 사건이 됐다는 사실은 더더욱 어리둥절한 일이다. 펑크에 지적 토대와 인프라를 깔아준 주요 인물의 면면을 살펴보면, 장래가 그리 밝아 보이지 않기 때문이다. 분격한 록 평론가와 노스탤지어에 젖은 팬진 편집자, 강박적 개러지 펑크 편찬자와 직업적 재발매 전문가, 손에 먼지를 묻히고 다니는 음반 수집가와 디스코그래피 전문가, 중고 비닐판

중개인과 빈티지 의류 소매상 등등—이들은 혁명을 점화하기보다 오히려
'모조'(mojo) 같은 제목의 잡지를 내는 일에 더 어울릴 법한 패거리다.

그런 수집가-역사가 부류에서 가장 중요한 인물인 그레그 쇼는 실제로
『모조』라는 잡지를 공동 창간했다. 1966년 말 첫 호가 나온『모조 네비게이터
록 앤드 롤 뉴스』(정식 제목은 그랬다)는 주로 그 시대 애시드 록에 초점을
뒀고, 도어스나 그레이트풀 데드 같은 밴드를 일찌감치 인터뷰했다. 그러나
1970년에 방향을 전환한 쇼는 대놓고 회고적인 잡지『후 풋 더 봄프!』를
내놨고, 60년대 중반의 브리티시 인베이전 밴드와 스탠델스 같은 미국 개러지
밴드를 기리는 찬가로 지면을 메웠다. 잡지『크림』과 더불어,『봄프!』는 펑크
이념이 탄생하는 주요 발판이 됐다. 쇼가 넉넉히 제공해준 지면을 통해, 레스터
뱅스는 엄청나게 영향력 있는 1971년 작 평론/선언문「죽어 마땅한 제임스
테일러」같은 글을 써냈다.『롤링 스톤』은 싱어송라이터와 로렐 캐니언 같은
컨트리 록을 옹호하고 다른 잡지 평론가들은 이런저런 헤비 록, 프로그레시브
록, 재즈 록 퓨전에 찬사를 보내던 때, 다듬어지지 않은 원초성과 영구적 10대
정신을 설파하는『봄프!』는 이단에 가까웠다.

'로큰롤'이라는 말 자체가 70년대 초 음악이 좇던 방향에 불만을 품은
이들을 규합하는 구호가 됐다. 역사적으로 '로큰롤'은 '록'에 선행했다.
시대적으로 앞선 이름과 그에 연관된 청소년 정신을 긍정하는 건 배교 행위나
마찬가지였다.『서전트 페퍼스』이후 음악의 거만한 예술 시늉과 자의적
성숙을 거부한다는 뜻이었기 때문이다. 1969년 창간한『크림』은 스스로
'미국에서 유일한 로큰롤 잡지'라는 별칭을 내세웠다. (『롤링 스톤』을
욕보이려는 뜻이었다.)『후 풋 더 봄프!』의 구호는 '로큰롤, 언제나 로큰롤,
오로지 로큰롤'이었다. 그러나『롤링 스톤』과 경쟁하던 전국지『크림』이
저속하고 공격적인 '진짜' 로큰롤 정신을 상업적으로 구현한 당대 음악(앨리스
쿠퍼, 블랙 사바스, 헤비메탈, 글리터 밴드)을 보도한 반면,『봄프!』는 거의
전적으로 회고적인 관점을 내비쳤다. 믹 패런이 선집『봄프! 한 번에 한 장씩
세상에 남기며』에 실린 에세이에서 밝힌 대로, 쇼와 그의 조력자들은 "흘러간
시대를 위해 깃발을 휘날렸다."

'수정주의 록 역사관'은『봄프!』가 창간 후 5년간 벌인 활동의 주요
주제였다. 훗날 쇼는 당시 그가 "나처럼 옛날 노래를 좋아하고 당시 음악을
싫어하며 언젠가는 좋은 음악이 돌아오리라 희망하던 록 팬"에 다가가려

했다고 회상했다. 이는 암흑시대 각본이었다. 쇼와 그의 조력자들은 린디스판 수도원*의 수도승 같은 존재였다. 또한 쇼는 유나이티드 아티스츠와 사이어 음반사에 로큰롤, 서프 뮤직, 60년대 중반 영국 비트 음악을 엮은 회화 앨범을 편집해주는 등, 과거를 관리하는 일에 직접 몸담기도 했다. 그는 실제로 "우리가 출발한 곳으로 되돌아가는" 일을 점차 낙관하면서, 독립 음반사와 팬진을 통해 팬 스스로 주류 음악 산업에 맞설 대안 경제를 창출해줄 거라고 상상하게 됐다.

펑크 이전 소강 시기에 쇼의 사기를 유지해준 밴드는 『봄프!』의 마스코트, 플레이민 그루비스였다. 당대 활동은 왕성했지만 당대적 성격 자체는 단호히 거부하던 그들은, 『봄프!』가 원한 대안적 록 사관, 즉 『서전트 페퍼스』가 나오지 않은 세상을 제대로 구현했다. 그루비스는 원래 60년대 중반 '초즌 퓨'라는 이름의 순진한 고등학생 개러지 밴드로 출발했다. 그러나 당시 개러지 그룹 대부분이 시류를 좇아 사이키델리아로, 이어 헤비 록으로 나간 반면, 플레이민 그루비스는 시타르, 콘셉트 앨범, 블루스 잼 등 60년대 후반의 헛짓을 일체 무시한 채 1965년에 머물렀고, 덕분에 『봄프!』의 이목을 끌었다. 쇼가 창간한 잡지처럼 플레이민 그루비스도 샌프란시스코 출신이었지만, 그들은 대형 음반사가 만안(灣岸) 지역 애시드 록을 발굴하느라 혈안일 때 그 그물에 걸려들지 않은 극소수 필모어 볼룸 밴드에 속했다. 대신 독자적인 음반사를 차린 그들은, 시대에 뒤떨어진 10인치 미니 모노 LP 형식으로 1968년 『스니커스』(Sneakers)를 발표했다. 이후 『플라밍고』(Flamingo)나 『10대 머리』(Teenage Head)는 정규 음반사를 통해 나왔지만, 초기 스톤스와 50년대 로커빌리 패스티시를 혼합한 음악은 록 평론가와 프랑스인을 중심으로 한 소수 추종자밖에 끌지 못했다. (프랑스인 추종자 가운데 마르크 제르마티는—훗날 프랑스 최초의 펑크 페스티벌을 주최한 인물로서—자신의 스카이도그 음반사를 통해 그들의 1973년 EP 『그리스』[Grease]를 내놓기도 했다.) 그루비스는 활동 지역을 잠시 영국으로 옮겨 맹렬한 공연을 펼치는 한편 웨일스 출신 로커빌리 순수주의자 데이브 에드먼즈를 만났고, 그의 록필드 스튜디오에서 「너는 나를 무너뜨렸어」(You Tore Me Down) 같은 곡을 녹음했다. 그 곡은 그레그 쇼의 봄프! 음반사에서 처음 내놓은 싱글이 됐다.

[*] 7세기에 잉글랜드 북동부 린디스판 섬에 세워진 수도원. 린디스판 복음서가 이곳에서 만들어졌다.

록 만세!

1972~73년 영국에서는 과거의 좋았던 로큰롤을 되찾자는 생각이 떠돌았고, 그 결과 로커빌리 복고 그룹이 빈발하는가 하면 테디 보이 복고가 전면에서 일어나기도 했다. 내가 아홉 살 때, 이상한 사람들이 시내를 떠돌던 모습을 본 기억이 난다. 머리에 포마드를 바르고 드레이프 재킷을 걸쳐 입고 두꺼운 고무창이 달린 스웨이드 구두를 신은 젊은이들이 거리를 어슬렁댔고, 그러다 보면 50년대 스타일에 머무르며 시간을 왜곡하는 원조 테디 보이가 나타나기도 했다. 이처럼 가장 반동적인 하위문화 운동 한복판에 훗날 펑크 혁명의 핵심 인물이 있었으니, 바로 맬컴 매클래런이었다. 그가 비비언 웨스트우드와 함께 연 첫 부티크 '렛 잇 록'은 주로 테디 보이를 고객으로 삼았다. 매클래런이 지목한 킹스 로드 430 상점은 본디 미국 전통 소품을 취급하던 패러다이스 개러지였다. 그는 상점 주인 트레버 마일스를 설득해, 그와 웨스트우드가 포토벨로 시장에서 사온 빈티지 라디오 등 시대 소품을 상점 뒤편에서 팔기 시작했다. 조금씩 매대를 확장한 그들은 결국 상점 전체를 차지하게 됐다. 50년대 로큰롤 팬이던 매클래런은 에디 코크런이나 빌리 퓨리의 낡은 7인치 싱글로 주크박스를 채웠고, 분홍색과 검정색 냉장고나 제임스 딘 포스터 같은 빈티지 소품으로 상점을 치장했다.

처음에 매클래런과 웨스트우드는 빈티지 의류를 모아 색이 바랜 부분을 염색하거나 면 벨벳 또는 표범 무늬 옷깃을 덧대는 등 수선과 변형을 가해 상점을 채웠다. 그러나 얼마 후에는 그들도 테디 보이 풍으로 신품 의류를 만들기 시작했다. 상점 홍보용 전단이나 브로셔에는 '테디 보이여 영원하라!,' '록 시대는 우리 사업,' '비브 르 록'(Vive le Rock, 록 만세) 같은 구호가 적혔다. 상점에서 만든 '비브 르 록' 티셔츠는 훗날 시드 비셔스가 입어서 유명해졌고, 나중에는 열광적인 매클래런 숭배자 애덤 앤트의 로커빌리 풍 싱글 제목으로 다시 등장하기도 했다.

전설적인 『NME』 기자 닉 켄트는 회고록 『악마에 냉담함』에서 매클래런을 "진정한 50년대 순수주의자"이자 그 시대에 "구제 불능으로 사로잡힌" 인물로 회상하면서, 매클래런이 진 빈센트를 "궁극적인 음악적 기준이자, 록은 진실로 사납고 선동적이어야 한다는 자신의 생각을 누구보다 잘 요약해준 인물"로 여겼다고 말한다. 켄트는 70년대 초부터 중엽까지 매클래런과 자주 어울려 다녔다. (나중에는 섹스 피스톨스 전신 격인 밴드에

잠시 가담하기도 했다.) 비틀스 등장 이후 매클래런이 "록에 등을 돌리고…
타조처럼 땅에 머리를 묻고" 살았다는 사실을 알게 된 그는, 매클래런에게
헨드릭스나 도어스 등을 전수하는 역할을 스스로 떠맡았다. 이를 두고 켄트는
"마치 10년간 동굴에 갇혀 산 사람에게 그간 바깥세상에서 일어난 일을
가르치는 것 같았다"고 밝혔다.

　　매클래런은 히피를 혐오했고, 당시까지도 런던을 지배하던 장발족의
온화한 태도보다는 화려하되 난폭한 테디 보이 복고주의자의 노동계급 비행
(非行)을 훨씬 선호했다. 폭력과 반달리즘에 연계된 하위문화를 옹호하는 건
사랑과 평화 세대에 그 나름대로 보복하려는 시도였다. 하지만 테디 보이가
멍청하고 편협하며 때로는 인종주의적이기까지 하다고 판단한 그는 이내
그들에게 싫증을 느끼고 말았다. 자신이 TV 희비극「스텝토와 아들」*에
나오는 넝마장수 노인과 너무 비슷해졌다고 느꼈는지, 마치 "죽은 세포조직에
빠진" 기분이 든 매클래런은 "새로운 것을 원했다." 하지만 당시 그가 정체된
70년대에 대한 불만을 표출할 통로는 비틀스 이전의 반항적 청년 문화밖에
없었다. 그는 렛 잇 록의 이름을 '투 패스트 투 리브, 투 영 투 다이'로 바꾸고,
그 지향점을「난폭자」의 말런 브랜도에서 영감 받아 가죽 옷을 입고
오토바이를 타던 영국 하위문화, '로커'로 전환했다. 그러다가 킹스 로드 430을
'섹스'로 바꾼 다음에야 비로소 매클래런/웨스트우드는 전에 본 적 없는—
적어도 지저분한 특이 취향 포르노 밖에서는 본 적 없는—패션 개념을 내놓기
시작했다. 그리고 이때부터 그들의 상점은 50년대 도피자가 아니라 현대적
이탈자를 끌기 시작했는데, 그중에는 미래의 섹스 피스톨스 구성원도 있었다.

　　투 패스트 투 리브/섹스 전환기에 매클래런은 뉴욕 돌스에 관여하면서
처음으로 무정부주의 록 밴드 매니저 경험을 했다. 돌스는 렛 잇 록을 찾던
글램 시대 명사 중 하나였다. 스톤스와 샹그릴라스를 절묘하게 충돌시키는
재주밖에 없던 돌스는, 부티크의 빈티지 룩에 호감을 보였다. 자신들이 어떻게
성 정체성이 왜곡된 요부 이미지를 도출했는지 회고하면서, 돌스의 프런트맨
데이비드 조핸슨은 이렇게 주장했다. "의상에 관해 생태적 태도를 취했을
뿐이다. 헌옷을 다시 입자는 생각밖에 없었다." 그 음악 역시 척 베리와 보
디들리, 브리티시 인베이전 밴드, 필 스펙터 풍 소녀 그룹을 뒤섞어 재활용한
형태였다. 돌스의 대히트곡「키스를 찾아」(Looking for a Kiss)는 "내가 너를

[*] Steptoe and Son. 1960년대 초~1970년대 초
영국 BBC에서 방영한 시트콤. 스텝토 부자의
세대 갈등을 축으로 하는 그 시트콤에서, 아버지
스텝토는 완고한 넝마장수로 나온다.

미래는 없다

243

사랑한다는 말, 믿는 게 좋을 거야, L-U-V"라는 가사로 시작하는데, 이는 샹그리라스의 「그에게 근사한 키스를」(Give Him a Great Big Kiss)에서 고스란히 따온 구절이었다. 두 번째 앨범 『너무 많이 너무 빨리』(Too Much Too Soon)를 만들 때 그들은 샹그리라스의 프로듀서 섀도 모턴을 영입하기까지 했다.

화려한 이미지를 가리고 보면, 돌스의 조야한 하드록은 실질 면에서 페이시스와 크게 다르지 않았다. 그러나 돌스의 강점, 즉 그들이 스투지스와 나란히 펑크의 선도자로 등극할 수 있었던 비결은 숙련보다 포즈를 중시하는 태도에 있었다. 밴드에 가담하기 전부터 팬이었던 드럼 연주자 제리 놀런은 돌스에 회의적인 친구들에게 이렇게 말했다고 한다. "너희는 진짜 중요한 점을 놓치고 있어. 그들은 50년대의 마법을 되살리고 있다니까!" 돌스의 노래는 짧고 솔로도 없었으며, 거칠고 건방진 자세를 보였다.

뉴욕 돌스는 「올드 그레이 휘슬 테스트」 스튜디오 공연으로 영국 TV에 데뷔했다. 프로그레시브와 음악성을 지향하는 쇼였다. 캠프하면서도 위협적이리만치 불량한 「제트 보이」(Jet Boy)가 질주를 멈추자, 사회자 밥 해리스는 그들을 "흉내쟁이 록"이라고 빈정댔다. 덕분에 그는 경악에 얼어붙은 10대 소년 스티븐 모리세이(얼마 후 돌스 팬클럽 영국 지부장이 됐다)와 훗날 피스톨스 구성원이 된 스티브 존스(돌스의 조니 선더스가 해석한 척 베리를 바탕으로 기타 주법을 개발했다)를 포함한 미래 펑크 세대 전체에게 영원한 오명을 얻고 말았다. 펑크 록 전성기에 시드 비셔스는 수염 기른 히피 해리스를 술집에서 마주치고는 실제로 그를 폭행하기까지 했다.

하지만 히죽대는 거드름을 무시하고 들으면, 해리스의 지적은 정확했다. 뉴욕 돌스는 실제로 따옴표로 묶은 로큰롤이었다. 그들은 액트러스*라는 집단에서 진화해 나왔는데, 그 이름은 트랜스젠더 충격 효과와 연극성을 정확히 포착해준다. 트랜스섹슈얼 로커 웨인 카운티(나쁜 취향에 흠뻑 젖은 그의 공연은 앨리스 쿠퍼와 존 워터스 사이의 잃어버린 연결 고리였다)와 마찬가지로, 돌스는 앤디 워홀에게 영향 받아 나타난 방탕한 글리터와 CBGB 같은 클럽에서 등장한 펑크 록 운동을 연결해준 과도기 그룹이었다.

조잡하고 어설픈 음악을 흘려 들으려면 심술궂게도 세련된 감성이 필요했고, 바로 이 점이 돌스가 뉴욕 록 평론가 사이에서 쟁점이 된 이유였다.

돌스의 데뷔 앨범을 제작한 토드 런그런은 그들이 "평론가가 스스로

[*] Actress. '여배우'라는 뜻.

소유했다고 느낀… 첫 밴드"였다고 회고했다. 하지만 대중은 그런 과대광고를 믿지 않았고, 몇 년 지나지 않아 돌스는 마약에 쩔어 망가진 채 지상에 추락하고 말았다. 맬컴 매클래런이 돌스를 만났을 때 그들은 이미 하향세에 접어든 상태였지만, 음악성을 간단히 무시하는 태도는 매클래런에게 깊은 인상을 남겼다. 훗날 그는 돌스의 데뷔 앨범이 "내가 들어본 앨범 중 최악"이었다고 말했다. "너무 후져서 충격받았을 정도다… 네 번째인가 다섯 번째 트랙쯤 갔을 때, 나는 그들이 후지다 못해 멋지다고 생각했다." 매클래런은 돌스를 앨리스 쿠퍼 풍 쇼크 록 밴드로 재출범시키려고 에너지와 상상력을 있는 대로 동원해 불온한 이미지 쇄신을 시도했다. 그 결과 돌스는 반미 빨갱이 밴드로 탈바꿈해, 빨강 에나멜 가죽 옷 차림으로 거대한 낫과 망치 깃발 앞에서 연주하게 됐다. 그러나 소용없는 짓이었다.

무너져가는 돌스를 떠나 영국의 섹스 부티크로 돌아온 매클래런은, 상점을 어슬렁대는 무뢰한 청년 몇몇이 밴드를 결성하려 한다는 사실을 알게 됐다. 이즈음—1975년—에는 이미 히피와 프로그레시브에 반대하는 움직임이 퍼브 록이라는 형태로 출현해 런던을 휘젓던 중이었다. 퍼브 록은 브린슬리 슈워즈, 덕스 딜럭스, 칠리 윌리, 루걸레이터 등 리듬 앤드 블루스와 미국 전통음악 성향 밴드들이 느슨히 연대한 운동이었다. 로커빌리 복고 밴드 플레이민 그루비스나 돌스와 마찬가지로, 퍼브 록은 기본으로 돌아가자는 생각, 올바른 음악으로 돌아가자는 생각에 크게 기울었다. 주된 동기는, 브린슬리의 밥 앤드루스가 밝힌 대로, "그 시대의 초대형 순회공연과 화려한 기타리스트에 반발"한 평등주의에 있었다. 퍼브 록 밴드는 톨리 호나 호프 앤드 앵커처럼 허름하고 무더운 술집의 30~60센티미터 높이밖에 안 되는 낮은 무대에서, 때로는 말 그대로 청중과 같은 높이에서 연주했다. 맨 앞줄에 선 관객은 밴드가 흩뿌리는 땀방울을 맞고 가수의 숨결에 묻어 나오는 맥주 냄새를 맡을 수 있었다. 페이시스 같은 60년대 리듬 앤드 블루스 생존자와 퍼브 록 그룹의 차이는 어떤 실질적·음악적 차이가 아니라, 그와 같은 친밀감에 있었다.

퍼브 록은 독자적 장르라기보다 60년대 중반 R&B에 50년대 로큰롤과 컨트리 록을 뒤범벅한 형태에 가까웠다. 그러나 그건 엄연한 운동이자, '언더그라운드'에 맞서는 언더그라운드였다. 당시 '언더그라운드'는 존 마틴 같은 포크 블루스 음유시인이나 햇필드 앤드 더 노스 같은 재즈 프로그레시브

음악인이 엉성하게 수염 기른 학생들 앞에서 연주하고, 존 필이나 밥 해리스 같은 BBC 히피가 주재하고, 『지그재그』나 『멜로디 메이커』 같은 잡지가 취재하는 대학가 장발족 음악계를 뜻했다. 퍼브 록은 곰팡이 핀 60년대 말 개념에 대항해 새로운 음악을 내놓기보다, 오히려 60년대 초중반 백인 리듬 앤드 블루스로 되돌아갔다. 그들은 수심 어린 표류와 우주적 가스를 밀어내고 공격성과 간결성을 추구했다. 마리화나와 애시드는 알코올과 암페타민으로 대체됐다. 혁신성과 거리가 멀었던 퍼브 록 밴드는 연주곡목을 리메이크로 채우곤 했다. 덕스 딜럭스의 매니저였던 데이 데이비스는, 퍼브 록이 "'프로그레시브'를 뒤집은 음악"이었다고 말했다. "자작곡이 그저 그렇다면 다른 사람의 좋은 곡을 연주하면 그만이라는 생각이 팽배했다." 그러나 그들이 리메이크하는 원곡마저도 모방작일 때가 많았다.

퍼브 록 집단에서 가장 인상적이고, 또한 펑크에 기반을 닦아줬다는 점에서 가장 중요한 그룹은 닥터 필굿이었다. 템스 강 어귀 캔비 섬 출신인 그들은 60년대 중반 미국 리듬 앤드 블루스와 영국 비트 그룹 중에서도 특히 거친 음악에 의존했다. 그러나 무대에서 닥터 필굿은 암페타민에 취해 강렬한 에너지를 발산했고, 이는 더 잼에서 갱 오브 포에 이르는 모두에게 영감을 줬다. 마치 보이지 않는 궤도를 좇듯 무대 앞뒤를 오가던 기타 연주자 윌코 존슨은 삐죽거리고 쨍그랑대는 소리로 '리드 기타 격 리듬 기타'를 연주했는데 이는 이후 많은 사람이 모방하는 주법이 됐다. 그들은 짧은 머리에 꼭 끼는 바지와 재킷을 입고 뾰족 구두를 신었으며, 특히 옷에 집착하던 싱어 겸 하모니카 연주자 리 브릴로는 타이도 맸다. 마치 살짝 늙어 무시무시해진 모드처럼 날카로운 이미지는 히피와 글램에 모두 뚜렷이 대비됐다.

닥터 필굿은 런던 퍼브 록계에 비교적 늦게 출현했지만, 쏜살같이 경쟁자를 제치고 치솟았다. 1974년 유나이티드 아티스츠와 계약한 그들은 데뷔 앨범 『부두에 내려가』(Down By the Jetty)를 내놓았다. '구정물' 풍 앨범 제목은 석유와 천연가스 터미널이던 캔비의 역사, 정유 공장과 거대한 저장 탱크, 길기로 악명 높지만 실제로는 쓰이지 않은 부두 등 지역 풍경을 떠올려 줬다. 앨범은 모노로 녹음됐는데, 유나이티드 아티스츠는 그 사실을 마케팅에 활용했다. 『달의 어두운 면』 이후 일반화한 48트랙 오버더빙과 정교한 스테레오 사운드에 맞선다는 주장이었다. 그러나 실제 앨범은 스테레오로 녹음했다가 음질이 나빠서 모노로 다시 녹음한 음반이었다. 필굿의 정수를 더

잘 드러낸 작품은 세 번째 앨범 『어리석음』(Stupidity)이었는데, 그 음반은 펑크가 신문 표제를 장식하던 1976년 10월 순위 정상을 차지하며 상업적 성공작이 됐다. 『어리석음』은 실황 앨범이었고, 열세 곡 중 일곱은 보 디들리의 「나는 사나이」(I'm a Man)나 루퍼스 토머스의 「개 산책」(Walking the Dog) 같은 리메이크 곡이었다.

닥터 필굿은 퇴행적이라는 비난에 맞서 싸워야 했다. 1976년 『트라우저 프레스』에 실린 기사에서, 윌코 존슨은 "우리가 60년대를 복고한다고 말하는 사람들에게 짜증이 난다"고 불평했다. "우리는 아무것도 복고하지 않는다. 중요한 건 지금이다. 음악은 당시에도 좋았고, 지금도 좋다." 브릴로는 아무도 고전음악 오케스트라에 "'그 낡은 베토벤을 아직도 연주하느냐'고 묻지 않는다. 왜 우리한테는 그런 것을 묻나?"라며 짜증 섞인 말을 보냈다. 필굿을 지지하는 평론가들은 그 쟁점을 에두르곤 했다. 『NME』의 믹 패런은 "그들이 고른 노래 대부분이 1960~65년 곡"이라고 지적하면서도, 그들은 "록 복고 밴드가 아니"라고 주장했다.

그러나 퍼브 록은 펑크에서 진정 혁명적인 측면 하나에 기반을 닦아줬다. 바로 독립 음반사를 재창조한 일이다. 스티프 레코드를 공동 설립한 제이크 리비에라는 1975년 퍼브 록 패키지 순회공연 '외설적 리듬'을 조직한 인물이었고, 음반사의 선수 명단은 대부분 이언 듀리, 닉 로, 엘비스 코스텔로 등 퍼브 록 졸업생으로 꾸며졌다. 스티프가 내놓은 건방진 구호 중에는 '모노가 스테레오를 향상시킨다'가 있었다. 또 다른 핵심 퍼브 록 음반사 치직은 1975년 테드 캐럴과 로저 암스트롱이 운영하던 음반점 '록 온'과 여러 런던 노상 시장의 위성 매장에서 파생한 음반사였는데, 그들은 모두 로커빌리와 60년대 개러지, 60년대 솔 음악 백 카탈로그와 재발매 음반을 전문으로 취급하는 상점이었다.

치직이 세 번째로 내놓은 음반은 원오워너스의 「네 마음의 열쇠」(Keys to Your Heart)였는데, 노래를 부른 조 스트러머는 나중에 클래시의 프런트맨이 됐다. 원오워너스는 런던 서부 언더그라운드 스쾃 무대 출신이었지만, 같은 동네의 일반적인 밴드와 달리 그들은 호크윈드 풍 스페이스 록이 아니라 「레처겟어빗어로킨」(Letsagetabitarockin') 같은 자작곡에 슬림 하포와 척 베리 리메이크를 섞은 미국 음악을 공세적이고 강렬하게 연주했다. 스트러머는 원오워너스 지원 밴드로 출연한 섹스 피스톨스를 보며 계시를

얻었다. 훗날 그 공연을 회고한 스트러머는, 피스톨스가 "우리보다 몇 광년 앞서 있었다. … 다른 행성, 다른 세기에서 온 밴드 같았다"고 묘사했다. 그는 1976년이 역사적 분기점, 즉 양자택일을 강요한 순간이었다고 설명했다. "갑자기 현재에 마주치게 됐다. 그리고 미래는 스스로 결정해야 했다." 하지만 피스톨스 역시 원오워너스 못지않게 리메이크에 의존했다. 연주곡목은 대부분 더 후의 「대용품」(Substitute) 같은 모드 곡으로 꾸며졌다. (공교롭게도 원오워너스 역시 같은 곡을 리메이크했다.) 그러나 로튼의 창법과 존재감에는 새로운 시대를 알리는 뭔가가 있었다.

미래로 후진

미국으로 돌아와보면, 돌스 이후 뉴욕 분위기는 펑크 록을 향해 한 걸음 다가선 상태였다. 라몬스와 더불어, 패티 스미스는 CBGB와 맥스 캔자스시티에 규합하던 '새 물결'에서 핵심 기폭제 노릇을 했다. 그가 남긴 명언으로, "과거는 별로지만 미래와는 무수히 잔다"(「바벨로그」[Babelogue] 가사)는 자랑이 있었을 정도다. 그러나 진실은 정반대였다. 스미스만큼 록 역사에 집착한 로큰롤러는 드물다. 1975년 11월에 나온 데뷔 앨범 『호시스』(Horses)는 펑크의 푸른 화지(火紙)에 불을 붙인 불꽃이었다. 그러나 『호시스』의 모순은 과거에 시선을 고정시킨 채로 미래를 향해 전력 후진했다는 점에 있다.

밴드 결성 전에 패티 스미스는 시인이자 록 저널리스트였고, 기타리스트 레니 케이는 록 평론가이자 음악 아키비스트였다. 1972년 케이는 미국 개러지계의 일회성 아티스트(카운트 파이브, 시즈, 초콜릿 워치밴드 등)를 모아 엄청나게 영향력 있는 더블 앨범 『금괴들』(Nuggets)을 엮어냈다. 『금괴들』을 착상하고 그 제목을 떠올린 사람은 사실 일렉트라 음반사 사장 잭 홀즈먼이었다. 그는 일찍이 카세트 녹음기를 구해 믹스 테이프를 만들면서, 금싸라기 같은 노래가 한둘밖에 없는 앨범에서 좋은 곡만 캐내 앨범을 엮어 내보자는 생각을 품게 됐다. 케이는 한두 히트곡만 내고 사라진 60년대 개러지 밴드 쪽으로 『금괴들』 개념을 몰아갔는데, 당시 레스터 뱅스나 데이브 마시 같은 사람은 그런 음악을 '펑크 록'이라 부르기 시작한 참이었다. 해설지에서 그는 『금괴들』이 "60년대 중반의 기괴한 장관을 꾸준히 파헤치는 고고학적 발굴"이라고 지칭했다. 편집 앨범에는 '첫 사이키델리아 시대 1965~68년의 진품 유물'이라는 부제가 붙었는데, 『금괴들』이 나온 해가 1972년이므로, 케이의 고고학적 록 유물 발굴은 불과 <u>4년 전</u>을 파헤쳤다는 뜻이다.

그렇지만 록이 온통 절묘한 솜씨에 몰두하던 시기에 『금괴들』이 내보인 반항적 몸짓은, 『서전트 페퍼스』/크림 계열 명연(뱅스가 욕한 "'육감적인 가락'과 그 모든 트래픽 헛짓"*)을 폐위하고 가까스로 연주하는 개러지 밴드를 옹립하려던 『봄프!』와 『크림』의 수정주의에 맞먹었다. 『금괴들』은 텔레비전이나 페레 우부 등 펑크를 선도한 밴드가 아끼는 음반이 됐고, 여러 밴드는 『금괴들』 수록곡을 자신들의 연주곡목에 끼워 넣곤 했다.

그로부터 몇 년 후에는 케이 자신이 패티 스미스 그룹이라는 펑크 선조 밴드에 몸담게 됐다. 우리는 이후 록 역사가 어떻게 전개됐는지 아므로, 『호시스』도 다가오는 격변을 예고한 앨범으로밖에는 들을 수 없다. 그러나 이듬해에 일어난 일을 잠시 무시하고 1975년 말에 나온 『호시스』를 들어보면, 그 앨범에 오히려 이전 시대와 닮은 구석이 많다는 사실을 알 수 있다. 이는 훗날 케이 자신이 인정한 점이기도 하다. "이따금 나는 우리가 마지막 60년대 밴드였다고 생각한다. 우리는 그 길고 두서없는 노래를 좋아했고, 20분짜리 즉흥연주도 좋아했다. 우리는 라몬스가 아니었다." 그는 패티 스미스 그룹을 MC5에 비견했다. "우리에게는 '씨발, 다 때려 부숴' 같은 혁명적 열정이 많았다." 실제로 스미스는 MC5의 기타리스트였던 프레드 '소닉' 스미스와 결혼하기까지 했다.

패티 스미스는 처음부터 60년대 성향을 뚜렷이 보였다. 1974년 발표한 데뷔 싱글 「헤이 조」(Hey Joe)는 개러지 밴드들이 즐겨 연주한 곡이었지만, 패티 스미스의 리메이크에는 무엇보다 지미 헨드릭스에게 바치는 헌사로서 의미가 있었다. 헨드릭스가 지어놓고 써보지도 못하고 죽은 뉴욕 스튜디오 일렉트릭 레이디에서 그 곡을 녹음했기 때문이다. 『호시스』 첫 곡 「글로리아」(Gloria)는 본디 밴 모리슨의 첫 그룹 뎀이 녹음했지만, 그보다는 미국 개러지 밴드들이 즐겨 리메이크한 곡으로 더 유명하다. 「글로리아」가 그룹의 두 번째 싱글로 나왔을 때, 뒷면에는 더 후의 「마이 제너레이션」이 실렸다. 그 곡은 패티 스미스 그룹이 공연 마지막 곡으로 즐겨 연주했고, "우리가 창조한 것, 우리가 되찾자!"라는 스미스의 절규로 절정을 이루곤 했다.

2006년 내가 스미스를 인터뷰할 때, 그는 자신이 70년대 초에 느낀 박탈감, 즉 로큰롤이 대기업에 강탈당해 연예 산업으로 전락해버린 느낌을 이야기했다. "마치 위대한 대변인이 모두 사라진 듯했다. 딜런은 오토바이

[*] 1960~70년대에 활동한 프로그레시브/사이키델릭/포크/재즈 록 밴드 트래픽(Traffic)에 빗댄 표현인 듯하다.

사고 끝에 은퇴했다. 존 바에즈는 어디론가 사라졌다. 지미 헨드릭스와 짐 모리슨은 모두 죽었다. 신인들은 너무 상업적이고 할리우드적이어서, 소통에 그리 적극적이지 않았다. 시민으로서 나는 내 장르에서 벌어지던 일을 깊이 우려했다."

암시와 교령(交靈)으로 충만한 『호시스』는 장편 록 신화집 구실을 한다. 근사하게 건방진 백인 R&B 「글로리아」는 『금괴들』의 전체 '논지'를 몇 분짜리 거친 흥분으로 정제해냈다. 앨범 뒷면에 실린 도상학적 트랙 세 곡은 60년대 유산을 '통달'하려는 시도나 마찬가지였다. 스미스가 초기에 품은 예술적 야심은 "시와 소리 풍경을 결합"하는 데 있었다. "그 점에서 크게 이바지한 아티스트로 지미 헨드릭스와 짐 모리슨이 있다. 나는 『호시스』를 통해 그들에게 진심으로 고마운 뜻을 표하려 했다." 「끊어버려」(Break It Up)는 모리슨이 말 그대로 석상으로 변해 록 신전의 우상, 기념비가 되는 꿈을 바탕으로 스미스가 쓴 영웅 서사시다. "차에서 내려보니 넓은 공터가 펼쳐지는데, 거기에 짐이 있었다. 절반은 사람이고 절반은 돌이 된 채 쇠사슬에 묶인 모습이었다. 그 앞에 서서 깨달았다. '세상에, 절반은 사람이야, 아직 살아 있어!' 그래서 이렇게 말했다. '끊어버려, 끊어버려.'" 마침내 도마뱀 왕*은 "대리석을 부숴버리고 날아간다." 쇠고랑에서 벗어난 그의 영혼은 마치 토머스 엘리엇의 『황무지』에 나오는 어부 왕처럼 되살아나 록을 되살릴 터였다. 마지막 곡 「엘레지」(Elegie)는 "지미 헨드릭스에게 바치는 진혼곡"으로서, 그의 사망 5주기인 1975년 9월 18일에 녹음됐다. 그리고 유명한 모음곡 「땅」(Land)은 짐과 지미를 함께 찬양한다. 1부 「말」(Horses)은 「무풍대」(Horse Latitudes, 록 음악과 시 낭송에 스튜디오 기술을 기묘하게 결합한 도어스의 선구적 작품)를 암시하고, 3부 '바다'(La Mer [de])는 헨드릭스의 바다 같은 곡 「1983… (나는 인어가 되리라)」(1983... [A Merman I Should Turn to Be])를 은연중에 추모한다.

신기하게도 당시에는 『호시스』가 여러 면에서 스미스가 60년대 아버지들과 벌인 프로이트적 '가족 로맨스'라는 점을 눈치챈 이가 거의 없었다. 언젠가 그는 자신이 "영웅들의 삶에 뒤덮여 있다"고 밝힌 바 있다. 『호시스』 덕분에 스미스는 우상이 됐지만, 그 자신은 영웅들을 꼼꼼히 연구해 자신의 페르소나를 형성하고 '접신'(接神)의 예술을 실천하는 우상 연구자로 출발했다. 같은 시기에 뉴욕에서 활동한 페니 아케이드는, 패티 스미스가

[*] '도마뱀 왕'은 짐 모리슨의 별명이었다.

"평생을 존 레넌이나 브라이언 존스, 또는 다른 록 스타를 흉내 내며 살았다"고 주장했다. "스미스는 키스 리처즈처럼 보이고 싶어 했고, 잔 모로처럼 담배 피우며 밥 딜런처럼 걷고 싶어 했다."

스미스는 록이 자기 반영적 성질을 띠게 되며 비로소 가능해진 재조합형 스타였다. 그런 점에서 스미스의 진정한 짝은 데이비드 보위나 브루스 스프링스틴 같은 인물이었다. 스미스처럼 스프링스틴도 뉴저지 출신이자 60년대에 집착한 아티스트였다. 60년대 풍으로 굳은 그의 음악은 잃어버린 황금기의 공동체와 확신을 되살리려 했다. 스미스처럼 그도 1975년에 재림한 구세주로 대접받았다. 스미스와 달리 그는 「본 투 런」으로 대성공을 거뒀다. 스미스가 주류에서 승리한 곡은 '보스'*와 함께 쓰고 1978년에 내놓은 「밤이니까」(Because the Night)밖에 없었다.

지금에야 믿기 어려운 일이지만, 초기에 스프링스틴은 '펑크'라고 불리곤 했다. 실제로 1974년 5월 존 랜도가 『리얼 페이퍼』에 써낸 공연 평, 그러니까 "나는 로큰롤의 미래를 봤다. 그 이름은 브루스 스프링스틴"이라는 선언으로 유명한 글에서, 스프링스틴은 '로큰롤 펑크'로 불렸다. 1976년 『크림』이 펴낸 책『록 혁명: 엘비스에서 엘튼까지 로큰롤 이야기』에 실린 동조적 구절에서, 레스터 뱅스 역시 "브루우우스"를 "너무 오래 기다리다 보니 이제 거의 진부해 보이기까지 하는, 고전적 의미에서 미국의 거리 펑크 영웅"으로 묘사한다.

"나는 로큰롤의 미래를 봤다"는 구절은 누구나 기억하지만, 랜도의 평문에서 앞쪽에 실린 구절을 인용하는 사람은 아무도 없다. 바로 "하버드 스퀘어 극장에서 나는 내 로큰롤의 과거가 눈앞에서 펼쳐지는 광경을 봤다"는 구절이다. 알고 보니 록의 미래는 복원에―록 음악이 잃어버린 힘을 (그리고 평자 자신의 잃어버린 청춘을) 복원하는 데―있었던 셈이다. 글에서 랜도는 "나는 늙었지만 공연과 음반의 추억 덕분에 조금은 젊게 느낄 수 있다"고 말한다. 『크림』 간행물에 실린 글에서, 레스터 뱅스는 스프링스틴에 관해 이렇게 결론지었다. "검정 가죽 재킷, 거리의 시인, 불량배, 주머니칼을 대신하는 기타 등등 여러 면에서 다소 시대착오적으로 보이지만, 활기찬 신진 록에서 무엇보다 결정적인 특징은 그 음악에 어떤 전위적 의미의 혁신성이 없다는 사실이다. 오히려 그 음악은 우리가 가본 곳을 근사하게 재배열하고 재평가한다. 이는 단순한 노스탤지어가 아니다. 익숙한 절망의 늪에서 벗어나려면 역사를 제대로 알아야 한다." 이 주장에 모두가 동의하지는

[*] The Boss. 브루스 스프링스틴의 별명이다.

않았다. 『본 투 런』 음반 평에서, 랭던 위너는 스프링스틴이 "일류 팝 대학을 나왔다. 선배들을 존경한다. 최상급 자격증을 소지하고 최고 수준을 고수한다. 충실한 추종자가 대게 그렇듯, 그도 능숙하게 지루한 인물이 될 위험이 있다"고 관찰했다. 그가 보기에 『본 투 런』은 "정통 로큰롤의 완벽한 기념비"였다.

『본 투 런』과 『호시스』는 1975년 말, 겨우 몇 달 사이를 두고 나타났다. 1975년은 록의 서사가 드디어 멈춘 듯한 해였다. 우리 모두 그건 일시 정지였을 뿐임을 잘 안다. 그러나 당시 레스터 뱅스가 패티 스미스를 스프링스틴뿐 아니라 레너드 스키너드나 웻 윌리 같은 서던 록 밴드와도 비교했다는 사실은 흥미롭다. "이 모든 아티스트의 공통점은 로큰롤 역사를 사랑하고 공경한다는 점, 50년대와 60년대를 그토록 짜릿하게 해준 힘과 생동감이 (적어도 음악적으로는) 아직 잦아들지 않았다고 확신한다는 점이다." 뱅스가 쓴 글의 제목은 '다가오는 분노: 크림이 예측하는 록의 미래'였지만, 그 내용은 혁명 전야 집결 구호와 거리가 멀었다. "미래를 지나왔다고 말하는 건 탄식이 아니다. 무엇보다 중요한 점은 이제 무엇을 할 것인가, 그 미래를 어디로 가져갈 것인가이다."

다른 예리한 평론가들도 뉴욕 다운타운에서 발생하던 에너지를 유보적으로 평가했다. 1975년 『빌리지 보이스』 8월호에 제임스 월콧이 써낸 CBGB 관련 기사에는 '새로운 언더그라운드 록의 보수적 충동'이라는 찬물 끼얹은 제목이 붙었다. 월콧은 CBGB에서 3주간 열린 무명 밴드 페스티벌이 "벨벳 언더그라운드가 볼룬 팜에서 공연한 이래 뉴욕에서 일어난 가장 중요한 사건"이라고 기술했다. 그러나 그는 뉴욕 밴드들이 록의 과거에 의존한다는 사실을 간파했다. 당시 피트 타운센드가 한 말, 즉 로큰롤은 "이 시대와 별 관계가 없다. 록은 지난 시대 음악"이라는 말을 반박하면서도, 월콧은 조심스러운 단서를 달았다. "록을 창작하는 동기가 달라졌다. 이제 그 동기는 혁명적이라기보다 보수적이다. 자신과 사회를 변혁하기보다는 록 전통을 계승하는 데 뜻을 둔다. ⋯ 그 토양은 이제 미개척지가 아니다. 엘비스, 버디 홀리, 척 베리, 비틀스 등이 거쳐간 흔적과 궤적이 남아 있다. 이제 그 땅은 개척지가 아니라 경작지다." 그가 마지막으로 단 수식("전위적인 밴드만 만족감을 주는 건 아니다")은 오히려 미적지근한 타협처럼 들린다.

뉴욕 펑크가 이전에 출현한 요소를 짜깁기했다는 생각에는, 1976년 1월

1일 창간한 『펑크』의 편집장 존 홀스트롬도 공감했다. 그는 존 새비지에게 "펑크에서는 과거로 돌아가 적절한 영향을 골라내는 일이 중요했다. … 새로운 뭔가를 시작하려던 운동이 아니었다"고 말한 적이 있다. 『펑크』를 처음 자극한 밴드는 딕테이터스라는 뉴욕 그룹이었는데, 그들이 1975년 발표한 데뷔 앨범은 홀스트롬과 동업자 레그스 맥닐의 상상을 사로잡았다. 맥닐은 그 앨범이 "우리 삶을 묘사한" 첫 록 음반이라고 말했다. 그 삶은 "맥도널드, 맥주, TV 재방송… 만화책, B급 영화"로 사는 삶이었다. 딕테이터스는 평론가 사이에서 뉴욕 돌스보다도 더 사랑받는 그룹이 됐다. 베이시스트 겸 작곡가 앤디 셔노프는 그 자신이 평론가로서 『크림』에 기고하는 한편, 독자적 팬진 『틴에이지 웨이스트랜드 뉴스』를 펴내기도 했다. 그 이름은 홀스트롬과 맥닐이 잡지를 구상하며 원래 원했던 제목인 '틴에이지 뉴스'와도 상당히 비슷했다. 뉴욕 돌스의 미공개곡에서 따온 제목이었다.

딕테이터스가 평론가의 애완견 역에서 미처 벗어나기 전에, 역시 청소년기에 집착하며 선수를 치고 나온 뉴욕 밴드가 하나 더 있었다. 바로 라몬스다. 딕테이터스의 음악이 더 후처럼 거센 송가 풍이었다면, 라몬스는 훨씬 팽팽하고 독창적인 음악을 구사했다. 그 특징은 가차 없이 내리치는 단조로움에 있었다.

'라몬스'라는 이름부터 이미 60년대 음악을 향한, 거의 학구적인 열정을 드러냈다. 모든 밴드 구성원이 예명으로 삼은 '라몬'은 폴 매카트니가 비틀스 초기에 쓰다가 나중에 스캐폴드 음반에 몰래 참여할 때에도 쓴 가명 '폴 라몬'에서 따온 것이었다. 프로듀서 크레이그 리온은 라몬스의 1976년 셀프타이틀 데뷔 앨범의 모델로 『하드 데이스 나이트』를 참고하다 못해 모노 믹싱을 시도하기까지 했다. 그런 미니멀리즘 외에도, 라몬스가 뚜렷한 70년대 밴드로서 큰 영향력을 발휘한 요인에는 그들의 태도와 감성도 있었다. 그들은 유대계인데도 나치 이미지를 비틀어 「전격전 밥」(Blitzkrieg Bop)이나 「오늘은 네 사랑, 내일은 온 세상」(Today Your Love, Tomorrow the World, 원제는 '나는 나치'였다) 같은 곡을 써낼 정도로 아이러니와 블랙 유머가 넘치는 밴드였다. 라몬스 연구자 닉 롬비스는 그 원천을 텔레비전, 특히 유선 방송이 생성하는 "그 모든 반복('재방송'), 아이러니, 캠프"에서 찾는다. 라몬스의 가사에는 2차대전 전쟁영화, 60년대 시리즈 재방송, 심야 B급 영화 등이 온통 스며 있었다. 라몬스에 내재했던 레트로 경향은 다섯 번째 앨범

『세기말』(End of the Century)에서 마침내 폭발했다. 앨범에서 라몬스는 필 스펙터와 협업하고 로네츠 곡을 리메이크하는가 하면, 「로큰롤 라디오 기억해?」(Do You Remember Rock'n'Roll Radio?)처럼 노골적인 노스탤지어 취향 곡을 써내기도 했다.

50년대와 60년대에 그처럼 집착하고 의존했음에도, 1975~76년에 몇 달 사이를 두고 나온 패티 스미스와 라몬스의 앨범은 록 역사에 거대한 균열을 만들어냈다. 바로 펑크라는 균열이었다. 스미스 자신은 『호시스』가 "과거가 아니라 미래에 관한" 앨범이었다고 말한다. 그러나 그도 이렇게 덧붙인다. "우리 임무는 새로운 전위를 위한 공간을 만드는 일이었다. 그 전위는 생각보다 빨리 왔고, 그들이 도착함과 거의 동시에 우리 같은 사람은 불필요해지고 말았다. 나는 역사에 뿌리를 둔 편이기 때문이다. 말하자면 우리는 이 길로 갔고, 새 밴드들은 저 길로 갔다."

펑크는 궁극적 시간 왜곡 광신으로 출발했지만, 복원으로 의도했던 운동이 거의 무심결에 혁명으로 발화하고 말았다. 대체로 반동적인 동기에서 태어난 운동이 어떻게 그처럼 다양한 '미래들'을 배출할 수 있었을까? 뉴욕에서 영국으로 (그리고 샌프란시스코나 로스앤젤레스 등 다른 미국 도시로) 옮아가는 와중에 끼어든 요인들이 있었다. 예기치 않은 불만과 야망이 '펑크'라는 말에 달라붙었고, 그렇게 발생한 가속도 덕분에 운동은 그레그 쇼·레스터 뱅스·돌스·라몬스 등이 상상하지도 못했던 경지까지 나갔다. 거기에는 로큰롤 외 음악뿐 아니라 정치, 미술 이론, 전위 패션 등도 영향을 끼쳤다. 그 모두가 한데 모여 에너지를 상승시켰고, 어느 순간 빅뱅을 일으키며 새로운 소리와 하위문화의 은하계를 방출했다.

어쩌면 펑크에서 그 모든 '미래들'이 태동한 데는 음악 자체보다 오히려 비음악적 측면들이 더 중요한 역할을 했다고도 주장할 만하다. 펑크 음악은 70년대 전반을 풍미한 하드록을 단순화하고 더 격렬하게 연주한 형태였을 뿐이다. 패티 스미스 역시, 음악이나 비트 시 같은 가사보다는 오히려 그 자신의 이미지—양성적이고 초연하며 지극히 쿨한 이미지—가 더 큰 영향을 끼쳤고, 그 결과 여성주의 이론과 음악인이 (남녀 양쪽에서) 쏟아져 나왔다. 마찬가지로, 섹스 피스톨스도 강력한 음악을 만들기는 했지만, 그보다는 오히려 조니 로튼의 태도와 성격과 취향(그는 로큰롤이나 60년대 음악을 싫어했고, 레게와 크라우트록을 좋아했다)이 더 많은 가능성을 시사했다.

클래시는 록에 새로운 정치성과 사회적 사실주의를 도입했다. 매클래런은 상황주의 개념을 던져 넣는 한편, 음악성을 조롱하며 실력 부족이 미덕이라는 생각을 낳았고, 그럼으로써 DIY 문화 폭발에 이바지했다. 다른 면에서, 열정적이지만 결국은 관습적인 펑크의 음악적 실질과 펑크를 둘러싼 수사의 간극은 진정 극단적인 음악을 향한 갈망을 고취했고, 이는 노 웨이브나 인더스트리얼 같은 방향으로 뻗어 나갔다.

　'펑크'가 통일된 용어로 쓰인 건 잠시였고, 이후에는 그 의미를 둘러싼 논쟁이 계속 이어졌다. 결정적인 계기로는 클래시 1집을 좇아 노동계급의 분노를 표현하는 음악으로서 펑크를 고수하는 '진짜 펑크'('오이!'라 불리기도 한다)와 실험주의를 내세운 포스트 펑크가 분열된 일을 꼽을 만하다. 그러나 주요 구분선이 또 하나 그어졌으니, 그 경계는 펑크를 새로운 시작으로 보는 이들과 과거로 돌아가는 운동으로 보는 이들 사이에 있었다.

개러지랜드

펑크에서 분출한 정치·예술·실험 경향에 실망한 이들 중에서도, 『봄프!』의 그레그 쇼는 특히 두드러졌다. 1977년 11월호에서 그는 혁명 가도를 닦는 데 자신이 이바지한 바를 자화자찬했다. "이런 일이… 저절로 일어나지는 않았다." 그러나 펑크는 그가 그 모든 세월―그가 세기에는 8년간―전도한 바와 달리 단순 무식한 청소년 놀이가 부활한 형태를 띠지 않았고, 따라서 그의 자부심도 순식간에 퇴색하고 말았다. 1978년 초 B안으로 돌아선 그는 '팝 복고'를 추진하기 시작했다.

　이전에도 쇼는 몇 년째 팝 복고를 시도하던 참이었고, 『봄프!』가 다시 쓰던 록 역사에서도 그 개념은 큰 비중을 차지했다. 그는 1967년과 『서전트 페퍼스』가 록과 팝을 치명적으로 갈라놓은 계기였으며, 그 결과 록 에너지를 전부 빼앗겨 사카린이 돼버린 AM 라디오 팝과 "절충주의, 긴 곡, 긴 즉흥 연주에 기초한, 요컨대 형식과 구조를 포기한" FM 라디오 성향 언더그라운드 록이 갈라졌다고 주장했다. 쇼가 록처럼 열정적인 팝을 부흥하자고 처음 이야기할 때, 미국에서 그 개념을 뒷받침할 만한 예는 오하이오 주 클리블랜드에서 쉽고 강렬한 음악을 연주하던 래즈베리스밖에 없었다. 하지만 1977년에 일어난 소란은 짧은 머리를 하고 짧은 곡을 연주하면서도 멜로디를 좋아하고 펑크의 대결적·극단적 측면에는 별로 관심 없는 뉴 웨이브 그룹을

다수 배출했다. 보이스나 제너레이션 X 같은 영국 밴드, 20/20·팝·너브스·스니커스 같은 미국 그룹이 그런 예였다. 쇼는 이 운동에 '파워 팝'이라는 세례명을 선사했다. 그는 1967년 피트 타운센드 인터뷰에서 발견한 그 구절이 "순수한 팝 구조에서 폭발하는 에너지"라는 이상을 잘 표현해준다고 느꼈다.

그 개념은 영국에도 수입됐다. 당시 영국에서는 섹스 피스톨스 해체로 공백이 형성된 상태였고, 어떤 이들은 펑크가 이미 죽었다고 느끼며 다음을 궁금해하던 참이었다. 『사운즈』 기자 채스 더 월리는 파워 팝을 열렬히 옹호했고, 그 깃발 아래에 쇼가 극찬한 그룹뿐 아니라 잡다한 뉴 웨이브 밴드 (XTC, 스퀴즈, 레질로스, 블론디)와 과거 퍼브 록 아티스트(닉 로, 레클러스 에릭), 노골적인 영국 복고 악단 등을 죄다 끌어모았다. 마지막 무리에는 플리저스, 스투카스, 보이프렌드, 더 룩 등 이른바 '템스비트' 밴드들이 포함됐다. 그들이 양복을 맞춰 입고 프레디 & 더 드리머스처럼 레넌/매카트니 아류 후렴을 불러대는 모습을 머시비트*에 빗대 붙인 별명이었다.

영국에서 파워 팝 거품은 순식간에 빠졌다. (평론가 대부분은 파워 팝이 온순하고 퇴보적이며 비정치적인 음악이라고 경멸했다.) 하지만 미국에서 파워 팝은 잠시나마 차세대 주자로 대접받았다. 양복을 차려입고 가느다란 타이를 맨 더 낵은 1979년 「내 섀로나」(My Sharona)로 1위에 올랐다. 소름 끼치리만치 쉽게 귀에 박히는 그 곡에서, 더 낵은 골반을 이탈시킬 정도로 신나는 리프에 미성년자를 향한 욕정을 실어 노래했다. 그레그 쇼가 정립한 개념은 이후 몇 년간 반향을 이어갔고, 로맨틱스·고고스·뱅글스 등 캐치한 60년대풍 뉴 웨이브 그룹은 『빌보드』를 정복했다. 『봄프!』 역시 독자적인 음반사를 통해 플립솔스의 「백만 마일 밖에서」(A Million Miles Away)를 내놓는 등 순위 등반에 참여하려 했지만, 쇼의 실망은 점점 깊어갔다. 그에게 앞으로 나가는 길을 가리켜준 밴드는 『봄프!』의 초기 마스코트, 플레이민 그루비스였다. 그런데 알고 보니 그건 앞이 아니라 뒤로 가는 길이었다.

70년대 초에만 해도 그루비스는 레트로라기보다 약간 뒤처진 밴드에 가까웠다. 그러나 잠시 휴식을 마치고 1976년 새 앨범 『좀 흔들어봐』(Shake Some Action)를 내놓은 플레이민 그루비스는, 복고 그룹으로 변신해 음악계에 복귀했다. 음악도 그랬지만, 쿠바 굽 구두와 런던에서 맞춘 벨벳 칼라 스리피스 양복 등 겉모습마저도 이제는 시간 왜곡 종족 같았다. 『지그재그』에 실린 기사에서, 기타리스트 시릴 조던은 "미국에는 그 스타일과 정신을 포착할

[*] Merseybeat. 1960년대 초 리버풀 머시 강 주변에서 발생한 비트 음악 신.

만한 양복점이 없다"고 말했다. "우리는 빛나는 시대로 되돌아가고 싶었다. 내게는 그때가 가장 좋았던 시대였다." 『좀 흔들어봐』 표지는 노출 부족으로 음험한 느낌을 주는 초기 스톤스 앨범 표지 사진을 의도적으로 모방했다. 지금이야 과거의 그래픽 디자인을 모방하는 것도 흔해빠진 일이지만, 1976년 당시에 이는 충격적인 기법이었다. 처음이자 마지막으로, 플레이민 그루비스는 시대를 앞서 나갔다. 치밀하고 노골적으로 시대에 뒤쳐진 덕이었다.

　『봄프!』 동네에서 『좀 흔들어봐』는 엄청난 음반이었다. 아이러니하게도 '지금'(Now)이라는 제목으로 1978년에 나온 후속 앨범이 상상력의 바닥을 드러냈다 해도—리메이크가 여덟 곡으로, 자작곡보다 많았다—상관없었다. 그루비스는 현재에 등을 돌림으로써 동시대 음악을 영웅적으로 거부할 수 있다는 사실을 증명했다. 그루비스의 소품 「나를 다시 데려가줘」(Take Me Back, "젊었던 시절로 나를 다시 데려가줘 / 정말 즐거웠던 시절")에 담긴 정서를 공감한 그레그 쇼는, 곧 말만으로는 부족하다고 판단했다. 바야흐로 행동이 필요한 때였다. 그는 『봄프!』 잡지를 접고 계열 음반사 복스에 전념하며 그루비스에 뒤이은 새로운 개러지 밴드를 전문으로 발굴하려 했다.

　쇼가 처음으로 계약한 아티스트는 샌디에이고 출신 크로대디스였다. 그들이 프리티 싱스나 다운라이너스 섹트 같은 영국 악단에 얼마나 집착했던지, 모노로 녹음한 데뷔 앨범은 "실제와 거의 구별되지 않"을 정도였다. 그 평가를 내린 장본인 마이크 스택스는 데뷔 앨범을 듣고 밴드에 합류했으며, 나중에는 꽤 오래 지속한 레트로 팬진 『어글리 싱스』를 창간하기도 했다. 스택스는 크로대디스가 "어떤 형태나 형식 면에서도" 독창적이지 않다고 거리낌 없이 인정했지만, 그 음악의 "완전한 순수성은 짜릿하리만치 대담"하다고 주장했다. '완전한 순수성'은 그 음악계의 좌우명이 됐다. 체스터필드 킹스 같은 그룹은 정확한 시대적 머리 모양과 의상, 신발, 악기, 퍼즈박스, 앰프를 갖추려고 엄청난 공을 들였다. 팬 역시 나름대로 복장을 갖췄다. 그들은 1985년 쇼가 로스앤젤레스 할리우드 대로에 세운 시간 왜곡 종족 거주지 케이번 클럽에 모여들었다. 쇼가 애쓴 덕분인지, 로스앤젤레스에는 한동안 세계에서 가장 큰 개러지 펑크 복고 음악계가 형성됐다. 그러나 레트로 펑크는 동부 연안에서도 솟아났고, 그곳에서 개러지 복음을 전파하는 데는 플레시톤스가 플레이민 그루비스 못지않게 중요한

역할을 맡았다. 그들은 어떤 면에서도 독창적이지 않은 골수 복고 밴드였지만 결성된 지 8년이 흐른 1983년에는 싱어 겸 탬버린 폭주자 피터 자렘바가 플레시톤스를 두고 "우리 시대에 가장 영향력 있는 밴드"라고 그럴싸하게 자화자찬할 정도가 됐다.

펑크가 공백을 남기고 떠난 70년대 말과 80년대 초에는 온갖 복고 운동이 솟아났다. 스카, 로커빌리, 60년대 솔, 사이키델리아, 이른바 '카우펑크'라는 컨트리/펑크 혼종 장르 등이 그 예다. 이처럼 기존 형식으로 후퇴가 일어난 건 어떤 면에서 혁신에 대한 피로감, 즉 포스트 펑크 집단이 험악하게 추구한 실험성에서 도피하려는 충동이 낳은 결과인지도 모른다. 그러나 그런 레트로 이면에는 유토피아적 측면도 있었다. 포스트 펑크 전위가 손을 뻗은 미래 또는 미지계는 어쩔 수 없이 추상적이었을 뿐 아니라 듣기에도 괴로웠다. 흘러간 황금기를 되돌아보는 건 좀 더 성취할 만한 유토피아주의였다. 앞머리 모양, 자동차 꼬리날개 모양, 양복 모양 등 집착할 만한 대상이 구체적이었기 때문이다. 멋지고 완벽한 낙원이 한때 실존했고, 그 성스러운 유산도 실제 유물이나 대중문화 아카이브에 저장된 이미지로 남아 있었다.

아방가르드와 '레트로가르드'(엘리자베스 거피가 제안한 용어)에는 실제로 닮은 면이 있다. 둘 다 절대주의적이고 광신적이며, 질문을 많이 한다. 현재에 실망한 그들은 모두 불가능한 것, 즉 손에 닿을 듯하다 멀어져버리는 신기루를 좇아 더욱 먼 미래로, 더욱 먼 과거로 나간다. 아방가르드가 새로운 극단을 향해 진격해야 하듯, 레트로가르드는 더욱 먼 고대에 숨은 성배를 찾아 늘 헤매야 한다. 이처럼 다른 곳/다른 시간을 추구한다는 공통점이 있기에, 사람에 따라서는 전위와 복고를 무척이나 쉽게 오갈 수 있고, 심지어 두 영역에서 동시에 활동할 수도 있다. 예컨대 아토 린지는 극도로 파열적이고 무성적인 노 웨이브 트리오 DNA를 이끄는 동시에 복고풍 '가짜 재즈' 집단 라운지 리저즈에서도 연주했으며, 리디아 런치는 거친 원시주의(틴에이지 지저스 앤드 더 저크스, 베이루트 슬럼프)와 듣기 쉬운 시대 양식(솔로 음반 『시암의 여왕』[Queen of Siam]에 실린 카바레 음악, 에이트 아이드 스파이에서 연주한 스웜프 록*) 사이를 동요했다.

60년대 개러지 펑크에 집착한 시기가 있는 나는, 아방가르드와 레트로가르드에 각기 선뜻 편들기 어려운 매력이 있다고 증언할 수 있다. 포스트 펑크

[*] swamp rock. 포크, 블루스, 컨트리 등 록의 뿌리로 되돌아가려 하는 루츠 록(roots rock)의 세부 장르.

에너지가 잦아든 80년대 초에는, 당대 수확물이 변변찮게 느껴지고 오로지
막 쏟아져 나오던 60년대 개러지 편집 앨범만 근사해 보이던 소강기가 있었다.
대부분이 그랬듯, 나 역시 초기 『자갈들』(Pebbles) 몇 장을 통해 그 세계에
들어섰다. 『자갈들』은 1978년 처음 출간된 편집 앨범 시리즈였고, 최근에야
알게 된 일이지만, 그레그 쇼가 익명으로 엮어 낸 작품이었다. 『금괴들』에 빗댄
제목이 암시하듯, 『자갈들』은 레니 케이 기준에서 지나치게 무명한 개러지
그룹에 초점을 뒀고, 60년대 미국에서 성공작 없이 스쳐간 밴드, 지역
음반사에서 싱글 한두 장만 내고 사라져버린 그룹을 주로 소개했다. 80년대
초에는 『자갈들』을 좇아 『바위들』(감이 오는지?)이나 『정신 로커』 따위 편집
앨범 시리즈가 흘러넘쳤다.

　　이런 편집 앨범은 비닐판을 음원으로 삼을 수밖에 없었다. 해당 그룹이
마스터 테이프를 잃어버린 경우도 있었지만, 대개는 밴드에게 알리지도 않고
편집 앨범을 만들었기 때문이다. (대부분은 연락할 방법조차 없었을 테다.)
그 결과 부주의하게 취급되고 닳아빠진 비닐판이 튀는 소리와 치직대는 소리,
긁힌 소리 등 잡음이 고스란히 복제됐다. (『자갈들』 1호에 실린 리터의
「행동파 여인」[Action Woman] 중간에서 미끄러지듯 관통하는 바늘 소리가
한 예다.) 그런 60년대 희귀곡은 싸구려 지역 스튜디오에서 한두 번 만에
녹음하는 일이 흔했으므로, 애당초 하이파이 녹음과는 거리가 있었다. 그러나
편집증적 섬망(譫妄)이 농후한 뮤직 머신의 「말해 말해」(Talk Talk)나 퍼즈
잡음이 감각적 불지옥을 창출하는 위 더 피플의 「너는 나를 온통 불태워」(You
Burn Me Up and Down) 등에서, 잡음을 통해 타오르는 에너지는 전율할
정도였다.

　　개러지 펑크 광신이 발전하면, 극도로 희귀한 싱글 원본을 수집하고,
플레이민 그루비스나 『자갈들』 여파로 솟아난 복고 밴드를 좇아다니다가,
결국 독자적 레트로 개러지 밴드를 결성하는 3단계를 거치게 된다. 나는 그런
단계에 다다를 정도로 열심히 공부하지는 않았다. 위대한 개러지 펑크 음악은
불멸하지만, 아무리 그래도 현재를 향한 관심을 오래 돌려놓지는 못했다.
그러나 그 특정 과거에 한평생 살겠다고 작심한 사람은 많았다. 2009년에 나는
그런 사람 한 명을 만나러 브루클린행 열차를 탔다. 개러지 전문 음반점
겸 재발매 음반사 크립트 레코드 주인이자, 전설적인 편집 앨범 『무덤에서
되돌아온』(Back from the Grave) 시리즈의 배후이기도 한 팀 워런이었다.

워런과 나는 그의 상점 창고에서 잡담을 나눴다. 브루클린 맨해튼 가에 있는 상점은 무시무시한 주택단지 바로 맞은편에 있다. 창고는 그가 거주하는 공간이자 작업장이기도 하다. 그가 돈벌이 삼아 하는 일은 다른 재발매 음반사 편집 앨범을 위한 '잡음 제거' 작업이다. 사실 그가 주당 90시간을 일할 정도로 완벽주의자만 아니라면, 그 일은 실제로 돈벌이가 될 법하다. 작업장에는 치직 소리나 튀는 소리를 제거하는 데 쓰이는 컴퓨터가 여러 대 있고, 자신의 편집 앨범을 마스터링하는 데 쓰려고 2천 달러짜리 바늘을 장착한 린 턴테이블도 있다. 이처럼 오디오광 같은 집착은 싸구려로 거칠게 녹음된 개러지 펑크 싱글에 썩 어울리지 않는 듯하다. 워런은 머지않아 브루클린 상점을 닫고 사업(음반사, 잡음 제거, 음반 소매)을 모조리 독일로 옮겨갈 계획이라고 한다. 미국보다 독일의 개러지 펑크 신이 더 활발하기 때문이다. 그는 함부르크에 이미 위성 상점을 운영하고 있고, 크립트 베를린 본부도 추진 중이다.

브루클린 상점에는 부엌도 없고(그는 열판에 음식을 조리한다) 욕실도 없지만(그는 커다란 플라스틱 통에 들어가 머리에 물을 부어가며 샤워한다), 빈티지 전등으로 장식하고 B급 영화·소설 포스터로 온 벽을 뒤덮은 침실 겸 사무실은 아늑하고 개성 있다. 거대한 와파린 쥐약 광고 포스터는 좀 불안한 느낌을 주지만, 그것도 결국은 액자를 끼운 시대 기념품일 뿐이다. 어두컴컴한 실내에서도 선글라스를 끼고 캐멀 담배를 줄창 피워대는 워런은 개러지 펑크 신 초창기, 즉 황금기를 회상한다.

"전부 『자갈들』에서 출발했다." 워런이 하는 말이다. "그레그 쇼는 내 인생을 바꿔놨다. 여러 사람 인생을 바꿨다." 이전에 워런은 라몬스 같은 펑크를 좋아했지만, 60년대 개러지 밴드를 듣고 나서는 당대 음악에 흥미를 완전히 잃고 말았다. '필들러'라는 괴짜가 있다는 사실을 알게 된 그는 원판을 수집하기 시작했다. 뉴저지에서 치과의사를 본업으로 하던 필들러는, 희귀 개러지 45회전 판을 5~10달러(1980년에는 큰돈)에 통신판매하고, 특히 귀하거나 수요가 많은 음반은 경매에 부치곤 하던 인물이었다. "당시에는 45달러짜리면 엄청난 음반이었다. 그때 20달러 주고 샀다가 몇 년 후에 4천 달러에 판 음반도 있다." 희귀 원판 시장은 지금도 커나가는 중이다. 최근에는 어떤 오스트레일리아인 수집가가 싱글 한 장에 7천5백 달러를 치른 일이 있고, 워런 자신은 집을 사려고 좋은 펑크 싱글판 1백 장을 골라 팔아 수십만 달러를 모은 적도 있다. 그는 남은 컬렉션을 두고 "퇴직연금이라고 보면 된다"고 말한다.

80년대 개러지 수집계는 근친상간이 벌어지는 듯한 분위기였고, 워런도 관련자 대부분을 쉽게 알게 됐다. 그중 일부는 평생 친구이자 동맹이 됐고, 나머지는 앙숙 같은 경쟁자이자 눈엣가시가 됐다. 여느 수집가 하위문화와 마찬가지로, 개러지 수집계에도 괴짜와 바가지 상인, 선천적 거짓말쟁이가 다 있었다. 보스턴 출신 밴드 라이어스의 모노맨 같은 전설적 수집가 몇몇은 개러지 복고 밴드를 결성하기도 했다. 워런 같은 이는 편집 앨범 시리즈를 내는 데 만족했다. 그런 활동은 개러지 복음을 전파하는 일뿐 아니라 그들이 소유한 원판 싱글 값을 조금씩 올리는 데도 일조했다.

『무덤에서 되돌아온』1부는 1983년 8월에 나왔다. 워런은 절망적일 정도로 이름 없는 밴드에 특화하기로 했는데, 그는 자신이 그 "좌절, 에너지, 순진성"뿐 아니라 비애감에도 매료됐다고 설명한다. 그에게 시금석이 된 싱글은 타이 와그너 & 더 스코치멘의 「나는 노카운트」(I'm a No-Count) 였는데, 여기서 '노카운트'는 별 볼 일 없는 사람, 쓸모없는 사람, 하잘것없는 투명인간, 요컨대 본래 의미에서 펑크를 뜻한다. 개러지 펑크가 본질 면에서 '패배자 음악'이라면, 『무덤에서 되돌아온』밴드들은 슈퍼 패배자에 해당했다. "대부분 그룹은 아마 음반을 한 장밖에 내지 않았을 거다. 예컨대 이 그룹, 챈슬러스는 「순회공연」(On Tour)이라는 노래를 불렀지만, 아마 뉴욕 주 북부 밖으로는 30킬로미터도 나가보지 못했을 거다. 이루지 못한 꿈… 아름답지 않은가. 동네 스포츠바에 모인 저 등신들은 성공한 삶을 살며 비싼 차를 몰지만, 음악은 필 콜린스를 듣는다. 하지만 나는 케그스 같은 그룹을 듣고, 승자가 된 기분을 누린다."

다른 개러지 시리즈와 달리, 『무덤에서 되돌아온』은 사이키델리아와 뚜렷한 선을 그었다. 워런은 "『서전트 페퍼스』가 다 망쳐놨다"며 낄낄댄다. "플뤼겔호른은 로큰롤이 아니지 않나. 나는 점점 엄격해졌다. 음반에서 이 통곡만 남기고 다 벗겨내야 했다. 음악적으로 파시스트가 됐다."

순전히 지어낸 해설지를 곁들여 『무덤에서 되돌아온』몇 장을 펴낸 워런은, 이제 실제로 진실을 찾아내겠다고 결심했다. 서너 달에 한 번씩 여행길에 나선 그는, 밴드들의 고향을 찾아 미국 전역을 차로 누비며 문을 두드렸다. 음악계에서 일하는 변호사 한 명이 그에게 국회도서관을 알려준 덕분에, 그는 1년에 서너 차례 개러지 펑크 싱글 한 무더기를 안고 그곳에 내려가, 1958년에서 1972년 사이 카드 파일을 샅샅이 뒤졌다. 음반

레이블이나 표지에서 범상치 않은 연주자나 작곡가 이름이 눈에 띄면, 길 건너에서 낡은 전화번호부를 뒤졌다. "에드 스트릿이라는 이름으로 인디애나 주에 사는 모든 사람에게 전화를 거느라 요금이 한 달에 4백 달러까지 나온 적도 있다." 전직 개러지 펑크 음악인은 워런의 전화를 장난전화로 여겨 끊어버리는 일이 잦았다. "그러면 전화번호 안내를 되짚어 해당 인물의 주소를 알아내고, 로열티 수표와 계약서와 인터뷰 설문지를 우송했다. 돈은 관심을 끄는 수단이었다. 그러고 일주일 후에 다시 전화해보는 식이었다."

과거에 꽂히다

특정 시대 음악에 빠진 사람이 대게 그렇듯, 팀 워런도 이론가가 아니라 열광적 애호가다. 그에게는 개러지가 다른 음악보다 우월하다는 점이 자명하므로, 그 점을 특별히 주장할 필요조차 없다. 그러나 개러지 복고에는 대사상가 한 명이 있으니, 바로 빌리 차일디시다. 영국 레트로 펑크의 주요 주장자인 그는, 아마 2000년대 초 화이트 스트라이프스나 하이브스 같은 밴드를 통해 주류로 진입한 2차 개러지 복고 운동에 가장 큰 영향을 끼친 인물일 것이다.

솔로 음반과 공동 작품은 물론 창작 배출구 노릇을 해준 그룹들(디 밀크셰이크스, 디 마이티 시저스, 디 헤드코츠, 버프 미드웨이스 등*)의 음반을 통틀어, 지난 30년간 차일디시는 링크 레이, 캐번/함부르크 시절 비틀스, 다운라이너스 섹트 같은 영국 비트 그룹 틈새로 한정된 소리 공간을 파헤치며 방대한 디스코그래피를 쌓았다. 활동 초기 동료였던 여러 네오개러지 밴드가 80년대 녹음 기술 때문에 훼손된 작품을 내놓은 것과 달리, 차일디시는 음악의 느낌을 제대로 잡아내려면 그에게 영감을 준 그룹들이 사용한 것과 똑같이 제한된 기술에 의존해야 한다는 점을 이내 깨달았다. 그러나 그가 당시나 현재의 동료와 진정 다른 점은, 퇴행을 설명하는 논리를 스스로 개발했다는 데 있다. 더군다나 차일디시의 이론은 그가 하는 모든 예술 활동을—그는 음악을 연주하고 녹음할 뿐 아니라 왕성한 화가이자 시인이자 영화감독이기도 하다— 관통하고 정당화하다 못해, 전면적 인생철학이 되다시피 했다. "우리 사회에서 독창성은 과대평가됐다. 독창성은 대체로 잔재주를 뜻한다" 등 차일디시가 한 말을 들었을 때, 나는 그와 이야기해 봐야겠다고 생각했다.

예상대로 차일디시는 '레트로'라는 말을 꺼리고, 노스탤지어는 자신의

[*] 여기서 '디'는 모두 'thee'로 표기된다. 영어 정관사 'the'를 장난스레 비튼 표현으로 보이나, 정확한 의미나 의도는 불분명하다.

동기가 아니라고 주장한다. 하지만 그는 첫 밴드 팝 리베츠 시절부터 「비틀 부츠」(Beatle Boots) 같은 노래를 만든 사람이다. 정신없게 신나는 그 곡에서, 그는 머시비트 시대 옷을 입은 자신이 다른 시대에 속한다고 노래한다. "뭐라고 말할지 뻔해/내가 과거에 살고 있다는 말이겠지/그러나 이 비틀 부츠는/영원할 수밖에." 노래는 초기 비틀스 음악에서 따온 리프 메들리로 마무리된다. 1977년에 녹음된 그 곡은 자서전적인 노래였을 뿐 아니라, (돌이켜보면) 강령 선언이기도 했다. 차일디시는 "음악이 활력을 잃은 순간부터 음악을 듣지 않았다"고 한다. "세 살 때부터 비틀스를 들었다. 70년대 음악을 별로 좋아하지 않아서, 버디 홀리 같은 로큰롤을 들었다. 그러다가 1976년에 펑크가 등장하자, '바로 이거야' 하고 생각했다. 그러나 1977년에는 펑크가 싫어졌고, 이후로는 음악을 별로 듣지 않았다. 나는 펑크가 소수 문화였던 시절, 좁은 공간에서 우리와 같은 눈높이에서 연주하던 시절을 좋아했다. 그러나 그 역시 결국은 대형 콘서트가 됐다."

이 같은 평등주의 말고도, 차일디시는 펑크에서 DIY 정신을 배웠다. 그는 결과보다 과정에 집착하는데, 그가 그런 음악을 만드는 데는 그런 음악밖에 만들 수 없다는 사정도 얼마간 있다. 그는 창작을 자유롭게, 빨리 하는 일을 중시한다. 이는 앨범 한 장을 며칠 만에 녹음하거나 그림 한 장을 "15분이나 20분, 때로는 45분 만에" 그리는 데 두루 적용된다. 이처럼 완벽성에 반대하는 태도 덕분에 그는 30년간 '빌리 차일디시'가 깃든 작품을 급류처럼 쏟아낼 수 있었다. 이는 40권의 시집, 1백 장이 넘는 앨범, 3백 점에 달하는 회화, 무수한 슈퍼 8 영화, 소설·선언문 등 글짓기를 포함한다. 이처럼 쉴 새 없는 창작 활동에는 다양한 동기와 목적이 있지만, 얼마간은 차일디시가 몇몇 노래에서 언급하는 유년기와 청소년기의 트라우마를 스스로 배출하고 치유하려는 의도도 있다.

차일디시는 로큰롤의 본질이 실황 연주에 있다고 여기므로, 녹음의 사명도 그것을 되도록 충실히 포착하는 일이라고 생각한다. "킹크스의 「네가 나를 완전히 사로잡았어」(You Really Got Me) 기타 독주는 마치 부서질 것 같지 않나? 뭔가 잘못될 것 같기도 하고. 생생하고 발랄한 소리, 통제되거나 억제되지 않은 소리다. 엄청난 인간미와 기백이 있다. 초기 로큰롤, 초기 블루스, 초기 펑크 록도 그렇다." 그는 비틀스의 『1962년 독일 함부르크 스타 클럽 실황』(Live! at the Star-Club in Hamburg, Germany; 1962)을 시금석으로

삼는다. "존 레넌은 비틀스 최고의 음악이 음반 데뷔 전에 나왔다고 말했다. 그가 아무리 멍청했다고는 해도, 뭘 알긴 알았다는 뜻이다. 원초적 에너지 같은 것. 녹음 그룹으로 변신한 후 그들은 내리막길만 걸었다." 차일디시에게는 녹음 기술─오버더빙, 멀티트랙, 효과음 등 『러버 솔』이후 비틀스 스스로 개척한 기법─과 연관된 록 역사 전체가 <u>무의미</u>하다.

빌리의 두 번째 그룹 디 밀크셰이크스가 『위대한 리듬과 비트 14곡』 (Fourteen Rhythm & Beat Greats)이나 『쓰레기 기사』(Thee Knights of Trashe) 같은 음반으로 주목받기 시작할 무렵, 그는 퍼브 록과 유사하나 구식 녹음술에 더 광적으로 집착하고 음악성은 더 극구 회피하는 미학을 정립했다. 1983년 『사운즈』에는 프리즈너스, 카니발스, 스팅레이스 같은 밴드를 소개하는 런던 네오개러지 관련 기사가 실렸는데, 거기서 차일디시는 디 밀크셰이크 앨범을 열여섯 시간 만에 녹음하고 그 음악을 일부러 단순화했다고 말했다. "킹크스가 코드 세 개로 곡을 썼다면, 우리는 두 개만 썼다. … 아마 A와 D였을 걸. … 맞나? 정확한 용어는 모르겠지만." 또한 그는 자신들이 "기존 노래를 의도적으로 조절해가며 음반을 듣는다"고 인정했으며, 디 밀크셰이크스는 "진공관 소리가 나는 초기 녹음술"을 연구한다고도 밝혔다. 이런 녹음법, 즉 선명한 디지털이 아니라 아날로그의 '따스함'을 간직한 구식 장비를 쓰고, 오버더빙이나 사후 처리를 최소화하며 스튜디오 실황 연주로 녹음하는 기법은 이후 큰 영향력을 발휘하며 널리 쓰이는 기법이 됐다. 차일디시가 비꼬듯, "진공관 믹싱 데스크, 진공관 마이크, 진공관 리미터 등 스튜디오에서 사라진 구식 장비를 현대적으로 재생한 장치에 사람들이 엄청난 돈을 쓴다. 그나마 남은 원본 장비를 손에 넣으려고 거금을 들이기도 하고, 이제 버젓한 산업으로 자리 잡은 레트로 대용품을 구입하기도 한다."

이런 접근법에 어떤 물신주의가 있지 않느냐고 지적하자, 차일디시는 동의하지 않았다. 그는 '새로운' 게 반드시 '좋다'는 법은 없다고 주장했다. "내가 전차를 좋아하는 건 그게 전자식인 데다가 대중교통이어서다. 전차는 19세기인들이 우리보다 앞섰다는 사실을 증명한다. 그건 '레트로'가 아니다. 50년대와 60년대에는 좋은 음반을 만들기가 무척 쉬웠는데, 그건 그때만 해도 절제가 따로 필요하지 않았기 때문이다. 재료나 기술상 제약 자체가 충분한 절제를 강요했다. 그러나 이후 사람들은 그런 제약을 삶이 아니라 문제로 여기기 시작했다. 오늘날 얼마간이나마 분별 있는 삶을 살려면 인위적 제약이

필요하다. 그렇지 않으면 무한을 감수해야 하는데, 무한은 자유의 반대다. 그러므로 스스로 절대적 제약을 자신에게 가하는 게 최선이다." 차일디시는 무쇠 프라이팬에 계란을 부치는 일에서부터 창작 재료 선택까지 자신이 하는 모든 일에 그처럼 선불교 같은 영적 최소화 원리를 적용한다.

"사람들은 우리를 로파이라고 부른다. 카세트에 녹음한 음악을 발표했다는 이유로 그 말을 받아들여야 할 판이다. 그러나 그건 그냥 무지의 소치일 뿐이다. 목탄으로 그림을 그린다고 나를 원시인이라 부르는 거나 마찬가지다. 나는 그저 제약을 반길 뿐이다. 제약은 곧 자유니까. 그리고 목탄은 드로잉에 가장 좋은 재료다. 목탄은 <u>그리기를 좋아한다</u>." 차일디시는 "원초적인 것, 밑바닥에 가장 가까운 것을 고수해야 한다. 감히 말하건대 나는 철저히 독창적이다. 내가 관심을 두는 것은 '근원'밖에 없기 때문"이라고 말한다.

『뉴욕 타임스』는 차일디시를 "이론의 여지 없는 개러지 록 제왕"이라 불렀는데, 그가 개러지 복고는 물론 60년대 미국 펑크 음악도 별로 좋아하지

80년대의 줄기찬 60년대 복고

빌리 차일디시와 디 밀크셰이크스가 이바지한 '『자갈들』과 킹크스의 만남'은 당시 영국에서 일어난 여러 60년대 복고 운동 중 하나였을 뿐이다. 80년대는 티어드롭 익스플로즈나 에코 & 더 버니멘 같은 리버풀 출신 네오사이키델리아 그룹 소문과 함께 시작됐다. 1982년에는 그와 별개로 런던에서 형성된 자칭 뉴 사이키델리아 신을 두고 또 다른 소동이 일었다. 리버풀 밴드들이 대체로 미국 그룹(도어스, 시즈, 러브 등)을 숭배한 반면, 런던 복고는 1967년 무렵 카나비 가의 '흐드러지는' 낙관주의에 취했다. 무드 식스, 셸리 돌런스 & 더 어메이징 셔버트 익스포저, 마블 스테어케이스 등은 말쑥한 차림으로 소호의 클럽 클리닉에 모여들었다. 그곳의 DJ는 자신을 '닥터'라고 불렀고, 독자적인 밴드 닥터 앤드 더 메딕스를 이끌며 훗날 노먼 그린바움의 「하늘의 정신」 (Spirit in the Sky)을 캠프하게 리메이크해 영국에서 히트시키기도 했다.

특정 신에 속하지는 않았지만, 텔레비전 퍼스낼리티스 역시 누구 못지않게 60년대 영국에 빠진 그룹으로서, 「끝내주는 시간」(Smashing

않는다는 점을 떠올리면, 좀 우스운 표현이다. 하지만 그가 복고풍 로큰롤러 무리에서 진정한 영웅으로 대접받는 건 사실이다. 그들은 80년대부터 90년대 초까지 에스트러스나 심퍼시 포 더 레코드 인더스트리 같은 음반사를 통해 지하에서 부글대다가, 뉴밀레니엄 초 주류로 넘쳐났다. 그들 모두 '더'(The)로 시작하는 짧고 날카로운 이름을 선호했고, 그로써 고통이나 짜증이나 상처를 암시하려는 듯했다. 더 스트록스, 더 하이브스, 더 핫와이어스, 더 화이트 스트라이프스, 더 바인스, 더 비팅스 등이 그런 예다.* 차일디시는 "그들을 통틀어 '더 스트라이브스'**라고 부르곤 했다"며 웃는다. "그 이름을 전부 하나로 합칠 수 있을 것 같아서였다. 또한 그들 모두 진짜가 되려고 애쓰는 워너비였기 때문이기도 하다."

그런 워너비 중에서도 빌리에 가장 깊이 취한 사람은 화이트 스트라이프스의 잭 화이트였다. 그는 차일디시에게 「톱 오브 더 팝스」에 함께 출연해 무대에서 그림을 그려달라고 부탁한 적이 있다. 차일디시가 정중히

어제.

[*] 'stroke'와 'beating'은 '때리기'를, 'hive'는 '두드러기'를, 'hotwire'는 '전류가 흐르는 선'을 뜻한다.

[**] 'strive'는 '애쓰다'는 뜻이다.

Time, 고전적인 '스윙잉 식스티스' 영화에서 따온 제목)이나 「나는 시드 배럿이 어디 사는지 알아」(I Know Where Syd Barrett Lives) 같은 싱글을 내놓는가 하면, 데뷔 앨범 『그리고 애들은 그걸 정말 좋아하잖아』(And Don't the Kids Just Love It) 표지에는 어벤저스* 사진을 붙이기도 했다. 거기서 갈라져 나온 그룹 타임스 역시 「나는 패트릭 맥구언**의 탈출을 도왔다」 (I Helped Patrick McGoohan Escape) 같은 노래로 60년대 컬트 TV 물신주의를 이어갔다. 로빈 히치콕의 원래 밴드 소프트 보이스는 1977년에 이미 사이키델리아로 돌아감으로써 모두를 눌러버린 바 있고, 80년대 초 솔로로 활동하던 히치콕은 「브렌다의 강철 망치」(Brenda's Iron Sledge) 등 시드 배럿 아류에 해당하는 엉뚱한 곡을 내놓기도 했다. 미국에서 그는 XTC 등을 사모하는 영국 음악 애호가의 숭배 대상이 됐다. 한편 XTC는 그들대로 '스트래터스피어의 공작들'이라는 별명으로 무의미한 사이키델리아 패스티시를 이어갔다.

[*] The Avengers. 1960년대 영국에서 방영된 TV 시리즈 주인공.

[**] Patrick McGoohan, 1928~2009. 1960년대에 영국의 전설적 TV 시리즈 「프리즈너」에 출연한 배우.

거절하자, 화이트는 팔에 '빌리 차일디시'라는 이름을 커다랗게 쓴 채 TV에 출연했다. 화이트는 차일디시에 빠진 나머지 빈티지 장비를 갖춘 토래그 스튜디오에서 녹음하기도 했다. 차일디시가 자신의 음반을 녹음한 곳이자, 그가 소유한 스튜디오로 여겨지던 곳이었다. "화이트 스트라이프스는 우리가 녹음한 곳을 쓰고 싶어 했다. 다만 우리는 하루를 쓴 곳이지만, 그들은 몇 달을 보내고 싶어 했을 뿐"이라고, 차일디시는 깐깐하게 지적한다. "내가 늘 말한 대로, 우리는 우리 자신과 관중을 가르는 15미터를 좁히고 싶어 했던 반면, 화이트 스트라이프는 그들과 관중 사이에 15미터를 두고 싶어 했다는 점에서 차이가 있다. 그들은 스타디움에 서고 싶어 했다. 그들의 첫 음반이 최고 음반이라는 사실은 아마 잭도 알 거다."

차일디시는 2009년에 쉰이 됐지만, 여전히 키치너 경 같은 팔자 콧수염과 1차대전 복장을 갖춘 채 최근 악단 와일드 뮤지션스 오브 더 브리티시 엠파이어와 함께 빅비트 음악을 후다닥 만들어내곤 한다. 흥미로운 점은, 그가 근본주의 로큰롤 운동을 벌이는 와중에 '스터키즘'(stuckism)*이라는 레트로

[*] stuck은 '꽉 막힌, 답답한, 어딘가에 갇힌'을 뜻한다.

1984년 영국에서는 또 다른 60년대 복고 파도가 일었고, 그 중심에는 모드 대부 크리에이션에서 이름을 따온 크리에이션 레코드가 있었다. 초기 발표곡으로는 리볼빙 페인트 드림의 「하늘의 꽃」(Flowers in the Sky)과 비프 뱅 파우!(설립자 앨런 맥기 자신이 이끌던 밴드로, 크리에이션의 싱글 제목에서 이름을 따왔다)의 「50년에 걸친 재미」(50 Years of Fun)가 있다. 소속 밴드로는 지저스 앤드 메리 체인과 프라이멀 스크림이 가장 유명했는데, 그들은 C86 또는 '큐티'라 불리던 신 형성에 기폭제 노릇을 했다. 여기에는 벨벳 언더그라운드의 소음 장벽과 버즈의 연약함을 혼합한 영국 밴드들이 속했다. 한편 미국 대학 라디오는 R.E.M.을 좇아 부화한 국내산 버즈 클론들에 점령당하던 중이었다. 로스앤젤레스에는 페이즐리 언더그라운드라는 네오 사이키델리아 음악계가 있었는데, 그 동네를 이끌던 학자로는 존 케일이 벨벳에 가담하기 전 몸담았던 러 몬트 영 합주단에서 이름을 딴 드림 신디케이트, 「지금이 오늘일 리 없어」(This Can't Be Today)처럼 뜻깊은 제목으로 곡을 써낸 레인 퍼레이드 등이 있었다.

267

미술 운동도 시작했다는 사실이다. '스터키즘'은 공동 발기인 찰스 톰슨이 차일디시의 1994년 작 「열 받은 아내를 위한 시 (큰 수사슴과 배짱)」에서 강한 충격을 받아 붙인 이름이다. 그 시는 차일디시가 한때 여자 친구 트레이시 에민과 예술을 두고 격하게 벌인 언쟁을 기록하면서, 폭발하는 에민의 목소리로 절정에 다다르는 작품이다.

> 당신 그림은 꽉 막혔고,
> 당신도 꽉 막혔어!
> 꽉! 꽉! 꽉!

2005년 인터뷰에서 차일디시는 에민이 "어떤 전시회에 가자고 했는데, 거기서 친구 한 명이 무대에 올라 실제 코카인을 흡입할 예정이었다"고 설명했다. "그래서 트레이시에게 '그렇게 아무 배짱 없는 저급 다다이즘에는 관심 없다'고 말했더니, 트레이시가 발끈했다. … [찰스 톰슨은] 그 말이 야수파나

80년대 얼터너티브 록은 드럼 머신, 신시사이저, 디스코힁크로 대표되는 팝의 현재성을 거부함으로써 자신을 정의했다. 60년대가 매력적이었던 데는 음악적 이유도 있었지만, 또한 그 시대가 대처-레이건(그들은 60년대를 매도하며, 그 시대가 이룬 성과를 되돌리려 했다) 가치관과 정면으로 대립한다는 이유도 있었다. 80년대에 힙스터 게임은 60년대 음악 풍경에서 적당한 자리를 바꿔가며 차지하고, 개러지 펑크나 모드, 사이키델리아나 포크 록 등 특정 음악 틈새시장에 가게를 차리는 식으로 이뤄졌다. 80년대 후반 들어 일부 선택지가 남용된 결과 '빤해'지면서, 소닉 유스나 벗홀 서퍼스처럼 대담한 그룹은 이전까지 '금지 구역'이던 애시드 록이나 헤비 록(『금괴들』이 못마땅하게 여긴 바로 그 음악)에 조금씩 발을 들이기 시작했다. 1987년에는 다이너소어 주니어의 J. 매시스나 벗홀의 폴 리어리 같은 기타 연주자가 길고 황홀한 헨드릭스 풍 기타 솔로를 펼치기도 했다. 긴 머리가 돌아왔고, 심지어 그레이트풀 데드를 좋아한다고 고백하는 일도 용인됐다. 결국 80년대 말이 다가오면서 얼터너티브 음악계에서는 70년대를 암시하는 소리가 들리기 시작했다.

인상파를 떠올린다고 좋아했다. 내가 알기에는 그런 이름도 원래 모욕적 의미로 쓰였다. 예술 운동은 언제나 모욕에 기초한다."

스터키즘은 포름알데히드 처리한 소, 헤어진 애인들 이름으로 장식한 텐트, 눈구멍으로 남근이 튀어나온 어린이 마네킹 등 브릿아트의 트렌디한 개념주의와 도발성에 반발했다. 차일디시와 톰슨은 『센세이션』 전시회 출신 작가, 특히 데이미언 허스트를 비난했고, 그들이 술책을 남용하고 예술을 재치와 시각적 농담으로 축소한 출세 제일주의자라고 여겼다. 차일디시는 자신이 보기에 "브릿아트 운동이야말로 나쁜 의미에서 진짜 '레트로'"라고 설명한다. "트레이시와 언쟁을 벌일 때, 나는 다다가 1916년에 한 남자를 말에서 거꾸러뜨렸다면, 트레이시와 그 패거리가 하는 일은 그저 그 남자 머리를 발로 차는 격일 뿐이라고 말했다."

스터키즘은 구상화가 여전히 유효하다고 당당히 옹호하는 한편, 캔버스와 안료가 쓰이지 않은 작품은 미술이 아니라고 주장했다. 즉 설치, 비디오, 레디메이드, 행위 예술, 신체 예술 등은 미술이 아니라는 주장이었다. 차일디시와 톰슨은 선언문과 강령을 쓰는 일에 투신했고, 빌리는 "그리지 않는 미술가는 미술가가 아니다"나 "미술관에서만 미술이 되는 미술은 미술이 아니다" 같은 절묘한 슬로건을 지어내는 일에 뛰어난 재능을 보였다. (두 구호 모두 1999년에 발표한 「스터키즘 선언문」에 실렸다.) 스터키즘은 마르셀 뒤샹에서 이어진 예술을 모조리 반대했다. 요컨대 그들은 "반(反)'반(反) 예술'"이었다.

그렇다면 그들이 '찬성'한 건 뭐였을까? 진정성, 표현성, 관점, 자아 발견, 카타르시스, 분노, 정신성 등을 꼽을 만하다. 차일디시와 톰슨은 구상화가 라스코 동굴벽화로 거슬러가는 원초적 표현 형식이라고 찬양했다. 그들이 숭배한 영웅에는 터너(그들은 터너 상이 그의 이름을 희화화한다고 격렬히 반대했다), 반 고흐, 뭉크, 독일 표현주의 등이 있었다. 올바른 음악에 관한 생각과 마찬가지로, 차일디시의 미술 철학 역시 기본적으로는 그가 그리고 싶은 그림, 실제로 그가 수십 년간 그린 그림을 (공격을 통해) 방어하는 체계였다. (그는 세인트 마틴스 미술대학에 잠시 다니다가 지나치게 소란스럽다는 이유로 퇴학당한 바 있다.) 실제로 차일디시는 톰슨보다 훨씬 더 나가 허스트의 죽은 상어를 부수는 등 직접 행동에 돌입하고 싶어 했다.

미술과 팝 문화에서 반모더니스트 경향, 즉 현대적이거나 패셔너블한

미래적 형태에 저항하는 운동을 아우르는 표지로, 스터키즘은 지나치게 완벽할 정도다. 그들은 팝 역사의 테이프를 되감아 멈춤 버튼을 누름으로써 특정 순간을 영속화하려 한다는 점에서, 즉 제자리에 멈췄다는 뜻에서 'stuck'이다. 그러나 'stuck on you', 즉 '네게 꽂혔어'라는 뜻에서 'stuck'이기도 하다. 영원성과 사랑에 빠지고, 황금 같은 기억에 변함 없이 충실하고, 다른 대상으로 옮아가지 못한다는 뜻에서 그렇다.

9 록이여 영원하라
(영원하라)
(영원하라)

끝없는 50년대 복고

돌이켜보면, 펑크에서 이상했던 점이 또 있다. 지하에서 로큰롤 부흥 운동이
그처럼 끈질기게 이어지는 동안, 지상에서는 50년대 복고가 대대적으로
일어났다는 사실이다. 펑크가 임계 질량을 확보한 분기점인 1973년만
꼽아보자. 그해에 뉴욕 돌스는 데뷔 앨범을 냈고, 퍼브 록은 물결을 일으키기
시작했으며, 이기 팝과 스투지스는 재결합 앨범 『로 파워』(Raw Power)를
냈고, 맬컴 매클래런의 투 패스트 투 리브 부티크를 드나들던 스티브 존스와
폴 쿡은 그해 여름 보위의 공연장에서 최고급 음향 장비를 훔치면서 훗날
피스톨스를 결성하는 전기를 마련했으며, 패티 스미스와 레니 케이는 첫 합동
공연을 벌였고, 연말에는 CBGB가 개장했다. '진짜' 로큰롤의 소생은
노스탤지어에 젖은 팬진 필진의 망상이 아니라 현실적 전망처럼 보이기
시작했다.

　　문제는 진짜 로큰롤이 이미 돌아왔다는 점이었다. 오마주 형태를
띤 로큰롤 복고는 주류 팝 전반에 반향을 일으켰다. 1973년은 「아메리칸
그라피티」와 「그게 그날일 거야」(「록 온」[Rock On]을 히트시킨 가수
데이비드 에식스가 출연했다) 같은 노스탤지어 영화가 출현한 해였다. 그해
6월 10cc는 「교도소 록」(Jailhouse Rock)을 본뜬 「고무탄」(Rubber
Bullets)으로 정상에 올랐고, 같은 달 로열 코트 극장에서는 「로키 호러 쇼」가
열렸으며, 뮤지컬 「그리스」 런던 공연이 개막했다. 엘튼 존은 1972년 히트작
「크로커다일 록」(Crocodile Rock)보다도 달짝지근한 50년대 패스티시 「네
누이는 트위스트를 못 춰 (그러나 로큰롤은 할 줄 알아)」(Your Sister Can't
Twist [But She Can Rock'n'Roll])를 써 대성공작 『굿바이 옐로 브릭 로드』 **271**

(Goodbye Yellow Brick Road)에 실었다. 그리고 1973년 말에는 존 레넌이 "올디스 앨범" 『로큰롤』(Rock 'n' Roll)을 녹음했다. (실제로 음반이 나온 해는 1975년이다.)

이처럼 1973년은 그리운 로큰롤이 짙게 감돈 해였다. 그러나 그 기운은 1970년대 초 내내 감돌았던 게 사실이다. 70년대 초반의 대중문화는 대체로 50년대를 향한 동경으로 정의됐다. 노스탤지어 열풍은 음악을 넘어 영화와 TV에도 침투했다. 그 기세는 70년대 말까지, 단속적으로는 80년대까지도 이어졌다. 50년대는 파도에 파도를 타고 끝없는 복고주의로 계속 돌아왔다.

사실, 50년대 복고는 70년대가 시작되기도 전인 1968년에 이미 일어났다. 아이러니하게도, 이처럼 로큰롤로 되돌아가려는 움직임을—『서전트 페퍼스』와 록의 예술화에 대한 반발을—시작한 아티스트는 척 베리 패스티시 「소련으로 돌아와」(Back in the U.S.S.R.)를 내놓은 비틀스 자신이었다. 그 움직임은 사이키델리아의 스튜디오 과잉 제작을 포기하고 의도적 원시성을 추구한 존 레넌이 주도했다. 스투지스가 펑크 선공격 송가 「재미 없어」(No Fun)를 내놓을 때 이미 레넌은 1969년 작 솔로 싱글 「차가운 칠면조」(Cold Turkey) 등을 통해 캐번/함부르크 시절 비틀스의 무례한 고함소리를 되살리던 중이었다.

비틀스만 록이 '진보'에서 후퇴하는 일을 촉발한 건 아니다. 밥 딜런과 더 밴드도 큰 영향을 끼쳤고, 스톤스는 사이키델리아 허세로 망친 『사탄 전하께서 주문하시다』(Their Satanic Majesties Request)를 무르고 블루스에 기초한 정력으로 돌아가 『거지 만찬』(Beggars Banquet)을 내놨다. 버즈나 도어스 같은 주요 그룹도 복잡한 편곡과 환각적 제작 기교를 버리고 컨트리 (『로데오의 연인』[Sweetheart of the Rodeo])와 블루스(『모리슨 호텔』 [Morrison Hotel])로 각기 되돌아갔다. 하지만 록 역사 발전의 특정 단계가 한계에 도달했음을 가장 먼저 감지한 이는 역시 비틀스였다. 어쩌면 그들이 바로 그 역사를 개척한 장본인이었기 때문인지도 모른다.

1969년 『롤링 스톤』에 써낸 글에서 레스터 뱅스는 "뿌리로 돌아가기 운동"을 촉발한 음반으로 1969년 11월 22일에 나온 더블 앨범 『비틀스』, 일명 『화이트 앨범』을 꼽았다. 그러나 『화이트 앨범』이 단지 스튜디오 기교를 버린 음반만은 아니었다. 일부 트랙은 『리볼버』(Revolver)/『서전트 페퍼스』의 접근법을 이어갔고, 뮈지크 콩크레트 같은 소리 풍경을 담은 「혁명 9번」

(Revolution 9)은 이전까지 비틀스가 시도했던 어떤 음악보다도 깊이 테이프 편집에 몰입했다. 앨범의 절충주의 역시 록에서는 전례가 없었다. 단지 다양한 양식을 시도하거나 록이나 팝 바깥의 음악적 영향을 수용한―이는 꽤 일반화한 방법이었다―정도가 아니라, 록 역사 자체를, 당시 기준으로 이전 15년 전체를 소급하는 방식이었기 때문이다.

칼 벨즈가 1969년 저서 『록 이야기』에서 『화이트 앨범』을 돌파구로 칭송한 것도 그처럼 장난스러운 지시성, 즉 비치 보이스, 척 베리, 밥 딜런, 심지어 비틀스 초기 음악을 "대놓고 모방한" 곡이 담겼다는 이유였다. 예컨대 「소련으로 돌아와」는 베리의 「미국으로 돌아와」(Back in the USA)를 재치 있게 비틀어 초기 비치 보이스에―정확히는 브라이언 윌슨이 비틀스 영향을 받기 전에 만들던 음악에―결합한 다음 레이 찰스 노래에서 가사를 '샘플링'해 ("조지아는 언제나 내 마음속에"라는 가사는 조지아가 미국 남부 주 이름일 뿐 아니라 소비에트 연방 소속 공화국 이름이기도 하다는 사실에 빗댄 농담이다) 마무리한 곡이다. 벨즈는 『화이트 앨범』이 "록의 진화에서 '자퇴'했다"는 비판에 맞서, 반영적 자의식을 향한 움직임은 성격이 다른 진보에 해당한다고 주장했다. 록이 "더욱 정교해지고 전자화하며, 과거보다 더 순수예술에 가까워진다"는 시각이 지배적이던 때, 『화이트 앨범』은 "'그렇다고 록이 더 좋아진다는 법이 있는가' 하고" 물었다. 비틀스가 과거 양식으로 "회귀"한 건 "록의 '진보'라는 개념", 즉 비틀스 자신이 『러버 솔』/『리볼버』/『서전트 페퍼스』의 경이로운 예술적 성장으로 일궈낸 바로 그 이념에서 "비판적으로 벗어나려는" 선택이었다는 주장이다. 1969년 당시 벨즈는 '포스트 모더니즘'이라는 말을 몰랐지만―그 용어는 미술 이론과 건축 평론에서 막 정립되던 참이었다―그게 바로 그가 다다른 개념이었다.

포스트모더니즘 용어에 앞서 포스트모더니즘 록을 실천한 예로는 프랭크 자파 역시 꼽을 만하다. 그가 그린 창작의 궤적은 비틀스를 밀접히 반영 (때로는 풍자)했는데, 특히 그가 테이프 편집을 이용한 스튜디오 실험에 능했다는 점이 그랬다. 1968년 『화이트 앨범』에 이어 몇 주 뒤에 나온 『루벤 & 더 제츠와 함께하는 유람선 여행』(Cruising with Ruben & the Jets)은 전체가 두왑 패스티시로 꾸며졌다. 앨범에서 자파와 머더스 오브 인벤션은 리틀 시저 & 더 로먼스나 플라밍고스 같은 그룹을 모델로 가공해낸 50년대 보컬 그룹을 연기했다. 『루벤 & 더 제츠』는 젊은 시절 팝 음악을 향한 노스탤지어를 애정

있게 그린 앨범이기도 했지만, 또한 자파 주장대로 "과학적"인 시대 양식 연구 즉 "전형화한 모티프"를 차갑게 분해한 다음 재구성해 "원형적 클리셰로 신중히 엮은" 작품이기도 했다. 그로써 자파는 팝 음악의 정서가 실은 표준화한 기법, 즉 듣는 이의 감정을 조작하는 기제라는 점을 노출하려 했다. 흘러간 형식을 향한 자파의 애정에는 특유한 냉소가 뒤섞였다. 해설지에서 그는 두왑 시대의 "느끼한 사랑 노래와 백치 같은 단순성"을 이야기했고, 1969년 어떤 인터뷰에서는 『루벤 & 더 제츠』에 일부러 "바보 같은 가사"를 실었다고 밝히기도 했다. 또한 자파에게는 자신의 작품을 고급문화로 평가받겠다는 욕심이 있었다. 그는 『루벤 & 더 제츠』에서 시도한 "클리셰 콜라주 실험"의 전례를 스트라빈스키가 1920년대에 벌인 신고전주의 작업에서 찾았다. 당시 스트라빈스키는 이전에 자신이 『봄의 제전』에서 추구한 격렬한 모더니즘 리듬을 버리고, 협주곡이나 푸가 같은 18세기 형식의 구속을 받아들였다. 자파는 "그가 고전 형식과 클리셰를 취해 왜곡할 수 있었다면, 우리라고 두왑에 적용되는 규칙과 규정을 두고 같은 일을 하지 말란 법이 있는가?" 하고 물었다.

비틀스의 로큰롤 복고에는 자파와 같은 아이러니가 없었다. 오히려 그들의 노스탤지어에는 진정한 절실함이 있었다. 특히 끊임없는 LSD 복용으로 60년대 중반을 보내며 자아에 관한 확신이 옅어진 레넌은, 뿌리를 되찾을 필요가 절박하다고 느끼기 시작했다. 1970년 『롤링 스톤』 인터뷰에서 그는 로큰롤을 "현실"에 비유했다. 열다섯 살 때 엘비스 프레슬리, 리틀 리처드, 제리 리 루이스 등을 처음 들은 그는 벼락 같은 충격을 받았다. "나와 유일하게 통한 것… 로큰롤에서 중요한 점은… 그게 현실이라는 점, 원하건 원하지 않건 통할 수밖에 없는 현실주의라는 점이다." 로큰롤의 진정한 힘은 (그리고 진실의 힘은) 본능, 감정, 섹스에 직결되는 성질에 있다. 그 힘은 사회적·예술적 허식을 모두 뚫고 나간다. 지금 그에게 「내일은 몰라」(Tomorrow Never Knows)와 「나는 바다코끼리」(I Am the Walrus) 사이에 자신이 시도한 초현실주의는, 돌이켜볼 때, 예술가로서뿐 아니라 한 인간으로서 자신의 본질에서도 벗어난 우회로 같았다.

폴 매카트니는 그 나름대로 초기 공연 밴드 시절의 동지애와 음악적 집중력을 되살림으로써 비틀스를 재활하고 싶어 했다. 그는 여덟 곡짜리 공연을 한 차례 열어 실황 음반으로 녹음하자고 제안했다. '돌아가' 프로젝트라

불린 그 작업은 거의 시작하자마자 실패했지만, 「돌아가」(Get Back)라는 토속적 싱글을 낳는 데는 성공했다. 싱글 광고에는 "자연이 의도한 그대로의 비틀스"라는 문구가 실렸다. 이어서 밴드는 오버더빙이나 테이프 조작 없이 '정직한' 앨범을 만들기로 했고, 거기에도 '돌아가'라는 가제를 붙였다. 그 작업도 실패했지만, 결국에는 『렛 잇 비』 앨범으로 구제돼 나왔다. 앨범 수록곡 「909 다음 하나」(One After 909)는 사실 1957년에 쓰인 곡이다. 매카트니는 「909」가 자신과 레넌이 처음으로 함께 쓴 곡 가운데 하나로서, "블루스풍 화물 열차 노래"를 의도한 곡이었다고 회고했다. 유물을 되살리는 작업은 서먹해진 친구들을 좋았던 시절, 로큰롤이라는 새롭고 거친 음악에 흠뻑 취했던 10대 시절, "원래 [그들이] 속했던 곳으로"* 잠시나마 돌아가게 했다.

　　1968/69에는 좋았던 시절을 떠올리는 예가 무척 많았다. 빌 헤일리 & 히스 코미츠는 영국을 순회공연했고, 1968년 5월 1일에는 앨버트 홀을 매진시켰다. 원조 로큰롤 노장들이 얼마나 많이 무대로 되돌아왔던지, 『멜로디 메이커』는 「헤일리, 퍼킨스, 에디, 에벌리스: 느닷없이 영국에서는 록 호황」이라는 기사를 내보냈을 정도다. 그해 12월에는 엘비스 프레슬리가 「1968 컴백 스페셜」 쇼로 TV에 출연, '멤피스 플래시'** 시절 자신의 모습을 열광적으로 부활시켰다. 쇼에서 그는 거세된 영화배우 시기의 감상적 현악 반주 팝을 벗겨내고 남성적 로커빌리로 돌아와, 이전 수년에 비해 훨씬 행복하고 활기찬 음악을 들려줬다.

　　여러 대형 신진 그룹 역시 멤피스 플래시백 같은 음악을 연주했다. 1969년에 미국에서 가장 인기 있던 밴드는 크리던스 클리어워터 리바이벌 (CCR)이었는데, 그들은 그해에만 앨범을 세 장 내놓는가 하면, 그레일 마커스 표현대로 "선 음반사 시절 엘비스 싱글에서 순진성만 제거한" 싱글을 뿌려 대며 팝 라디오를 지배했다. CCR은 마치 실제로 성공한 플레이민 그루비스 같았다. 북캘리포니아 출신인 그들도 그루비스처럼 샌프란시스코 무도회장에서 출발했으면서도 애시드 록으로는 나가지 않았다. 오히려 CCR은 주크박스/AM 라디오 틀에 맞춰 2분 30초짜리 노래를 대체로 고수했다. 지금 다시 들어보면 그들의 음악은 사이키델릭 록의 화려한 페이즐리 소용돌이에 비해 놀라우리만치 단순한 질감을 들려준다. 마치 60년대 후반 영화감독이 「교도소 록」이나 「꿀맛」 같은 60년대 초 흑백영화로 일부러 되돌아간 듯한 느낌이다.

[*] 비틀스의 「돌아가」 후렴에 나오는 가사.

[**] 1950년대 중반 엘비스 프레슬리의 여러 별명 중 하나.

CCR의 음악이 단순히 과거를 재창조하는 데 머물지 않았던 건, 그들이 50년대 로큰롤의 두 핵심 요소, 즉 화려함과 섹슈얼리티를 거부한 덕분이었다. 노동자처럼 플란넬 셔츠를 입고 보통 사람 같은 반(反)이미지를 내세운 CCR에는 프레슬리나 리틀 리처드의 카리스마가 전혀 없었다. 목소리는 거칠어도, 존 포거티는 성적 충동을 표현할 줄 몰랐다. 대신 그룹의 노래는 대중 영합성 저항 가요와 로큰롤 찬양으로 양분됐다.

크리던스의 「굽은 길 돌아」(Up Around the Bend)에는 "네온등이 숲으로 바뀌는 곳/고속도로 끝까지" 무임승차해 간다는 후렴이 나온다. 더 밴드도 그와 같은 60년대 말의 전원 향수에 편승했지만, 그들의 음악은 한층 자연적이고 울창했다. 이후 음악에 엄청난 영향을 끼친 1968년 데뷔 앨범 『빅 핑크에서 나온 음악』(Music from Big Pink)과 1970년 작 『더 밴드』는 모두 갈색 교향곡이었다. 일렉트라 레코드의 잭 홀즈먼은 『빅 핑크』가 "고도로 다듬어진 음반의 바다에서 한층 돋보이는 가정식 음반"이라면서, "우리의 뿌리로 되돌아가게 해준다"고 극찬했다. 평론가 이언 맥도널드는 그 앨범에 "셰이커 교도가 손으로 만든 가구 같은 단순성"이 있다고 칭찬하면서, 그런 성질이 『서전트 페퍼스』와 『경험이 있나요?』의 과잉을 해독해준다고 주장했다. 그가 느끼기에 앨범에 실린 "느리고 침착한" 노래들은 성숙한 인상을 풍겼다. "청년이 아니라 남자들이 만든 음악"이라는 인상이었다.

CCR처럼 더 밴드도 미국 남부에 흠뻑 빠져 있었고, 캘리포니아 출신인 CCR처럼 그들 누구도 (한 명을 제외하면) 실제로는 남부 출신이 아니었다. 물론 그들도 로커빌리 낙오자 로니 호킨스의 백 밴드로 북아메리카 전역을 돌며 각종 술집과 식당의 투박한 청중 앞에서 연주하는 등 나름대로 고생을 겪기는 했다. 그건 비틀스의 함부르크 밤샘 고속 클럽 시절만큼이나 호된 훈련 과정이었을 테다. 그러나 더 밴드가 뿌리로 되돌아간 데는 얼마간 자의적인 요소가 있었다. 거의 모든 구성원이 캐나다인으로서, 그 뿌리는 한 번도 그들의 뿌리였던 적이 없기 때문이다. 이 점은 로비 로버트슨이 미국 역사를 바탕으로 「그들이 늙은 딕시를 몰아가던 밤」(The Night They Drove Old Dixie Down, 남부연합의 패배에 관한 노래)과 「농작왕」(King Harvest, 19세기 말 농민 투쟁에 관한 노래) 등을 써낸 두 번째 앨범에서 더욱 두드러졌다. 그들은 록의 '역사주의 전환'을 주도하면서, 페어포트 컨벤션의 『리지 & 리프』(Liege & Lief) 등 민속에 젖은 영국 음반에도 영향을 끼쳤다. 『더 밴드』 표지에 실린

그룹 초상은 마치 턱수염 기른 정착민이나 웨스트버지니아 탄광에서 일하는 이주민 노동자 같았고, 음악 자체는 그레일 마커스가 표현한 대로 "19세기 비버 사냥꾼들에게도 제대로 된 음악처럼 들릴" 것 같았다.

마커스에 따르면, 더 밴드의 구식 음악은 베트남전, 보비 케네디와 마틴 루서 킹 암살, 닉슨 대통령 당선, 켄트 주립대학교 학생 시위대 발포 사망 사건 등으로 미국에서 '미국'이 정치적으로 소외당한 시기에, 대중이―록 세대, 대항 문화 세대가―미국과 문화적으로 재결합하는 길을 열어줬다. 그런데 그 같은 치유·화해 충동 덕분인지, 훨씬 경박한 그룹이 뜻밖에도 우드스톡 세대의 공감을 사기도 했다. 샤나나가 바로 문제의 그룹이다.

1969년 명문 컬럼비아 대학 학생들이 결성한 50년대 복고 그룹 샤나나는 1968년 4월 학원을 휩싼 불화에 자극받아 결성됐다. 당시는 베트남전에 반대하는 학생들이 컬럼비아 교사를 점거하고, 이에 반대하는 학생 시위와 '경찰 폭동'이 이어진 끝에 남은 학기 내내 학원이 폐쇄된 사태가 막 벌어지던 때였다. 샤나나를 주도한 조지 레너드―당시 스물두 살 먹은 문화사 전공 학생, 현재는 대학교수―는 반전 진보(다수는 민주 사회를 위한 학생들[SDS] 소속)와 애국 꼴통(일부는 학군단[ROTC] 소속)으로 분열된 학생 공동체를 화해시키고 싶어 했다. 그가 떠올린 해결책은 모든 학생이 공유하는 문화, 즉 로큰롤을 상기시키자는 거였다. 그야말로 모두가 자라며 들은 음악이자, 50년대라는 행복한 시대와 불가분하게 연결된 음악이었기 때문이다.

"컬럼비아 소요 사태는 섬뜩한 경험이었다." 레너드는 회상한다. "마치 교정에서 벌어지는 남북전쟁 같았다. 학교 당국은 한참을 머뭇거리다 결국 경찰 진입을 허용했다. 내 동생 롭은 경찰들이 곤봉으로 사람을 두들겨 패는 모습을 보고는 울었다고 한다." 마침 롭 레너드가 컬럼비아 대학교 아카펠라 동아리 킹스멘의 회장이었으므로, 조지는 합창단을 50년대식 가무단으로 꾸며 「그리스*의 영광」이라는 쇼를 무대에 올리자고 회원들을 설득했다. 레너드가 킹스멘에게, 이어 일반 학생에게 제시한 홍보 문구는 다음과 같았다. "꼴통들아! 괴짜들아! ROTC야! SDS야! 우리 휴전하자! 몽둥이는 내려놓자! 우리 모두 그리저였던 시절을 함께 추억해보자!"

공연을 준비하는 동안 레너드는 학교 기숙사와 학생회관 등에 전단을 비치했다. "어이 후드족! 그러니까 너는 세련된 대학생이라 이거지? 웃기고

[*] grease. 기계의 마찰 부분에 쓰는 끈끈한 윤활유. 여기서 '그리스'와 '그리저'(greaser)는 노동계급 출신 불량소년을 뜻하는 속어로 쓰인다.

있네. 자신마저 속이려 하다니, 이 그리저야. 마음속 깊은 곳에서 너는 여전히 찌질한 차림으로 2학년 여학생이나 쳐다보며 혼자 유행가나 부르던 그리저잖아. … 하룻밤만 영광스러운 본모습으로 돌아가자. 머리는 기름을 발라 넘기고, 티셔츠 소매는 말아 올리고 말이야."

레너드는 자신의 목표가 50년대라는 "정치화되기 전의 10대 낙원"을 상기시키는 데 있었다고 말한다. 그러나 그건 의식적으로 가공된 신화였지, 당대에 실제로 사람들이 느끼던 바를 반영한 게 아니었다. 50년대에 그리저는 사회의 적 같은 존재였다. 그들은 깡패(hoodlum)를 줄인 '후드족'이나 비행소년(juvenile delinquent)을 줄인 'JD'라 불렸다. 대학 교정의 학생 다수는 50년대 소년 시절에 그들을 두려워했을 가능성이 높지, 그들과 같은 사회 계급 출신일 가능성은 낮았다. 레너드는 "모두들 후드족이 거칠었다는 건 또렷이 기억했다"고 말한다. "다들 50년대가 어땠는지 알았는데도 신화를 받아들였다. 아마 그게 필요했던 모양이다." 허구적이기는 샤나나 공연도 마찬가지였다. 레너드가 안무한 춤은 50년대에 밴드나 청소년이 추던 춤과 별로 닮지 않았고, 오히려 레너드가 할렘의 아폴로 극장(컬럼비아에서 겨우 몇 블록 떨어진 곳에 있었다)에서 본 솔 가수의 동작과 버스비 버클리의 집단 대칭 동작에 발레 요소 일부(그는 무용을 공부했다)를 뒤섞은 모습이었다. 그뿐 아니라 그룹은 로큰롤 고전 역시 "원곡보다 두 배 빠른 속도로" 불렀다. "실제로 있었던 음악이 아니라 우리가 기억하는 음악을 해야 한다고 고집했다." 실은 '그리저'라는 말조차 50년대에는 흔한 어휘가 아니었다. 어쩌면 레너드는 S. E. 힌턴의 고전적 청소년 소설 『아웃사이더』에서 간접적으로 영향을 받았는지도 모른다. 1967년에 출간된 그 소설은 현재를 배경으로 하지만, 실제 내용은 50년대 같은 미국 중부 소도시를 무대로 노동 계급 '그리저'와 잘 차려입은 중산층 '소셜'로 나뉘어 다투는 청년들을 그리기 때문이다. 참고 자료가 거의 없는 상황, 즉 비디오나 쉽게 구해볼 만한 영화도 없고, 일부 희미한 기억과 음반 표지 말고는 참고할 게 없는 상태에서, 레너드는 가까운 과거를 허구화할 수밖에 없었다. "우리가 실제로 50년대에 노스탤지어를 느꼈느냐 하면, 그렇지는 않다. 전부 의도적으로 지어낸 거였다 아마추어 역사가는 역사를 쓰지만, 프로는 역사를 지어낸다!"

거의 말도 안 되는 무대 동작이나 그룹 이름―실루에츠의 1957년 히트곡 「취직이나 해!」(Get a Job!) 후렴을 난도질한 이름―등 모든 면에서, 샤나나는

278

끔찍이도 캠프했다. 그들은 크리던스와 레넌의 진심 어린 회고보다는
「헤어스프레이」등 존 워터스의 '귀여운' 시절 영화나 게이 프라이드 행진
꽃수레에 가까웠다. 당시 한 인터뷰에서 레너드는 스스로 수전 손택의 팬을
자처하면서, 자신이 손택의 「'캠프'에 관한 노트」에세이에서 직접 영감을
받았다고 주장했다. 오늘날 레너드는 그에게 받은 영향을 낮춰 말하고—
"손택은 당시 이미 떠돌던 것, 우리가 이미 영위하던 것을 잘 요약했을 뿐"—
대신 당대의 진정한 지도자로 앤디 워홀을 지목한다. ("그저 기숙사에 사는
평범한 청년이던 우리에게 그는 엄청난 스타였다.")

　　1969년 컬럼비아의 월먼 강당에서 열린 「그리스의 영광」은 엄청난
성공을 거뒀다. 곧이어 컬럼비아 대학교 로우 기념 도서관 계단에서 열린
「동부 최초 그리스 페스티벌: 별빛 아래 그리스」는 5천 명을 끌어들였다. 관객
중에는 컬럼비아뿐 아니라 다른 동부 아이비리그 대학에서 온 학생도 있었다.
그 후에도 샤나나의 공연은 계속됐는데, 그중 하나를 보고 넋이 나가버린 지미
헨드릭스는 그들에게 우드스톡 공연을 주선해주기에 이른다. 샤나나는
페스티벌 마지막 날 헨드릭스 공연 전에 무대에 올랐다. 자고 있던 촬영진은
새벽 5시 30분 공연에 맞춰 일어나, 샤나나가 대니 앤드 더 주니어스의 고전
「무도회에서」(At the Hop)를 연주하는 모습을 기록했다. 그들은 앞머리를
크림으로 빗어 넘기고 말아 올린 티셔츠 소매에 담뱃갑을 끼워 넣은 모습으로
밥과 자이브를 추며 가무를 벌였다.

　　샤나나가 우드스톡에 출연한 지 몇 달 후인 1969년 가을, 토론토와 뉴욕
두 군데에서 열린—서로 무관한—1일 로큰롤 페스티벌은 50년대 복고 유행을
더욱 부추겼다. 10월 18일 매디슨 스퀘어 가든의 펠트 포럼에서 열린 제1회 록
리바이벌은 4천5백 석을 쉽사리 메웠을 뿐 아니라, 출연진(빌 헤일리, 척 베리,
코스터스, 셔를스, 그리고 당연히 샤나나)을 보지 못해 안달하는 수천 명을
되돌려 보냈다. 헤일리가 무대에 올랐을 때는 8분간 기립 박수가 이어졌다.
1970년 10월에 열린 록 리바이벌은 펠트 포럼에서 벗어나 2만 명을 수용하는
매디슨 스퀘어 가든 본관으로 무대를 옮겼다. 페스티벌을 기획한 리처드
네이더는 로큰롤 노스탤지어 산업의 거두로 떠올라 북아메리카 전역을 누비며
음악회를 열었다. 그의 기획은 여러 모방작을 낳았고, 그 자신도 듀크
엘링턴이나 가이 롬바르도를 그리워하는 록 이전 세대를 위해 빅 밴드
페스티벌을 여는 등 곁가지 사업을 벌이기 시작했다.

상황을 주도하게 된 네이더는 디온 앤드 더 벨몬츠나 파이브 세인츠 등 흩어진 그룹도 찾아내 재결합을 권했다. 복고 음악회 출연은 수입이나 관심 면에서 해볼 만한 일이었지만, 그로써 재기한 이들에게 즐거운 경험만 줬던 건 아니다. 50년대 미남 로커 리키 넬슨은 1971년 네이더가 기획한 매디슨 스퀘어 가든 음악회에 출연했다가 관중에게 야유받은 경험을 바탕으로 히트 싱글 「가든 파티」(Garden Party)를 써냈다. 청중이 원한 건 자신들의 10대 시절 영웅을 재회하는 거였다. 그러나 정작 무대에 오른 사람은 세월에 따라 머리를 기르고 나팔바지를 입은 중년 넬슨이었고, 그가 당시 이끌던 스톤 캐년 밴드가 연주한 음악은 70년대 초반 풍 컨트리 록이었다.

1974년 10월에 이르러 네이더의 록 리바이벌은 매디슨 스퀘어 가든에서 가장 오래 이어진 음악회 시리즈가 됐다. 자신이 1969년 처음 구상한 개념을 되돌아보던 네이더는, 그 기획이 본디 50년대 로큰롤을 들으며 자랐으나 비틀스가 불러온 세련된 록 문화를 이해하지 못하거나 편히 즐기지 못하는 세대를 위한 거였다고 설명했다. "그들이 자란 때와는 다른 세상이 됐고, 새 세상은 그들에게 그리 편하게 느껴지지 않았다. 그러나 리바이벌 페스티벌은 그들에게 안식처를 되돌려줬다. 안정감과 도피처를 제공해줬다." 리키 넬슨이 스톤스의 「홍키 통크 여인」(Honky Tonk Women) 같은 곡을 컨트리 록으로 편곡해 연주하자, 시간을 거슬러 자신들이 한때 속했던 때로 되돌아가는 기능에 장애가 생기고 말았다. 관중은 야유했고, 결국 성난 넬슨은 거들먹거리며 무대에서 내려갔다.

진실을 좀 들려줘

「가든 파티」에는 오노 요코가 문제의 1971년 매디슨 스퀘어 가든 공연에 "바다코끼리"(존 레넌)를 데려가는 구절이 나온다. 2년 전인 1969년 가을에도 오노와 레넌은 또 다른 50년대 복고 대형 페스티벌, 즉 토론토 록 앤드 롤 리바이벌에 참여한 바 있다. 1969년 9월 13일 하루 12시간 동안 벌어진 공연에는 앨리스 쿠퍼와 도어스에 보 디들리, 척 베리, 리틀 리처드, 진 빈센트, 제리 리 루이스 등 50년대 전설이 뒤섞인 출연진을 보려고 2만 명이 모여들었다. 본디 레넌은 페스티벌 진행자로 초대됐지만, 마지막 순간 마음을 바꾼 그는 에릭 클랩턴과 "리드 스크리머" 오노 요코를 포함한 즉석 밴드를 꾸려 무대에 올랐다. 당시 급속히 확산하던 관행에 따라, 그 페스티벌도

페니베이커 감독이 영화화해 「다정한 토론토」라는 제목으로 개봉했고, 레넌 밴드의 공연을 담은 사운드트랙은 『토론토 평화 실황 1969』(Live Peace in Toronto 1969)라는 플라스틱 오노 밴드 앨범으로 급히 찍혀 나왔다. 연주 곡목은 「블루 스웨드 슈즈」(Blue Suede Shoes)로 시작해 캐번 클럽 시절 초기 비틀스가 부르던 노래(「돈」[Money], 「어지러운 미스 리지」[Dizzy Miss Lizzy])와 그 못지않게 거친 근작 「차가운 칠면조」, 오노의 전위적 비명 곡 「걱정하지 마, 교코」(Don't Worry Kyoko) 등을 병치한 구성이었다.

원초적 비명 요법과 근본으로 돌아가는 로큰롤의 결합, 그게 바로 60년대가 환멸과 함께 저물어갈 무렵 레넌이 추구하던 음악이었다. 그때부터 레넌은 음악과 가사에서 진정성 있는 핵심만 남기는 데 집착했다. 긴박한 표현에 필요한 건 화려한 장식이 아니라 속도와 직접성이었다. 그에 따라 「인스턴트 카르마!」(Instant Karma!)는 열흘 만에 작곡, 녹음, 출반을 마쳤다. 레넌은 프로듀서 필 스펙터와 나눈 대화를 이렇게 회상했다. "'어떻게 갈까?' 하길래 '50년대, 알지?' 했다. 그랬더니 '알았어' 하더라고. 그렇게 확, 한 세 번 부르고 끝냈다." 스펙터는 레넌의 목소리에 선 스튜디어 풍 에코를 입혔지만, 레넌은 그에게 현악 장식을 허락하지 않았다. 하지만 그처럼 자연주의적인 제작에도 조작은 있었다. 스펙터는 드러머 앨런 화이트에게 심벌은 모두 빼고 톰톰에는 수건을 올려놓으라고 지시했고, 녹음을 믹싱할 때는 강력한 비트와 때려 부수는 듯한 드럼 연주를 전면에 내세웠으며, 손뼉과 부가적 타악기로 그루브를 보강했다. 그건 실황 공연하는 밴드를 정직하게 기록한 녹음이 아니라, '날것'을 과장해 시연한 음반이었다. 쿵쿵거리고 투박한 비트는 레넌이 스펙터에게 주문한 "50년대"가 아니라 게리 글리터에 가까웠다.

1970년 말에 나온 레넌의 솔로 데뷔 앨범은 음악적·정서적 단순화를 심화했다. 황량한 음색, 연약함과 무뚝뚝함을 익히지 않고 뒤섞어 드러내는 목소리, 어느 때보다 아프고 솔직한 가사로 채운 『존 레넌/플라스틱 오노 밴드』(John Lennon/Plastic Ono Band)는 보기 드문 자기 노출이자 카타르시스였고, 그 절정은 패츠 도미노와 아서 재너프*가 만나 살풀이하는 듯한 「어머니」(Mother)였다. 앨범 발표 당시 『롤링 스톤』에 실린 인터뷰에서, 레넌은 "오로지 단순한 록"에 대한 믿음을 거듭 확인하며 이렇게 선언했다. "좋은 음악은 원시적이고 거짓이 없다. … 블루스가 아름다운 건 단순하고

[*] Arthur Janov(1924~). 미국의 심리학자 겸 심리 치료사. 원시요법을 창안한 인물로 알려졌다.

현실적이기 때문이다. 도착적이거나 생각을 너무 많이 한 음악이 아니다."
그는 자신의 취향이 "'왑 밥 어 루 밥' 같은 소리"라고 규정했고, "비틀스건
딜런이건 스톤스건, 어떤 그룹도 '온통 흔들기'*를 넘어서지는 못했다"고
주장했다. 레넌은 당대 음악계에서 자신이 높이 사는 그룹으로 스마일리
루이스의 「네가 두드리는 소리가 들려」(I Hear You Knocking)를 리메이크해
영국 1위에 오른 웨일스 출신 로커빌리 순수주의자 데이브 에드먼즈와 CCR
("좋은 로큰롤 음악")밖에 꼽지 않았다. 그는 60년대에 관해서도 놀랍도록
수정주의적인 관점을 보이면서 사이키델리아와 선을 긋는가 하면, 비틀스
최고의 작품은 「헬프!」(Help!)나 「비틀고 소리쳐」(Twist and Shout)처럼
순식간에 녹음한 고강도 로큰롤도 아니라 그들이 녹음실에 발을 들이기도
전에 연주한 음악이라고까지 주장했다. 그는 캐번/함부르크 시절을 두고
"단순한 록을 연주하던 시절… 영국에는 우리를 건드릴 자가 없었다"고
말했다. "우리의 최고 작품은 녹음된 적이 없다."

　　레넌이 『롤링 스톤』의 잰 웨너와 나눈 잡담에서 내뱉은 말은, 레스터
뱅스나 그레그 쇼 등이 그제야 옹호하기 시작한 노선과 소스라치게 일치했다.
"로큰롤이 재즈 같아진다"(연주 솜씨와 정교성에 집착한다)는 경고나 자신의
리듬 기타에 관한 설명("기술은 썩 좋지 않지만 나는 기타가 좆나 울부짖고
꿈틀대게 할 수 있다")은 펑크를 내다봤다. 그러나 레넌이 변화하는 시대
정신에 민감했던 건 사실이지만, 당시 그를 이끌던 건 무엇보다 자신의 사적인
압박감이었다. 그의 마음속에서 로큰롤은 1958년 버디 홀리가 비행기 사고로
죽기 몇 달 전 자동차에 치어 사망한 어머니와 정서적으로 깊이 연결돼 있었다.
10대 시절 존 레넌을 로큰롤로 이끌고 첫 기타를 사준 장본인이 바로 엘비스
팬이던 줄리아 레넌이었다. 그는 어머니의 도움을 받아가며 홀리의 「그게 바로
그날일 거야」(That'll Be the Day)를 연습하던 일을 회상했다. 줄리아는 그가
"가사를 받아쓸 수 있게" 음반을 느리게 틀어줬고, 그가 코드를 베끼는 과정을
"참을성 있게" 지켜봐줬다고 한다.

　　로큰롤은 죽지 않으리
70년대 초 몇 년간 나쁜 약에 취해 지쳐 떨어진 분위기가 깊어가면서, 50년대
노스탤지어도 더욱 격화했다. 레드 제플린의 1971년 작 『⟨😊👤⊕①⟩』에 실린

[*] 제리 리 루이스의 「온통 흔들기」(Whole
Lotta Shakin' Goin' On, 1957)를 가리키는
듯하다.

두 번째 트랙 「록 앤드 롤」(Rock and Roll)에서, 로버트 플랜트는 "록 앤드 롤 한 게 얼마 만인지 / … 오 그대여, 돌아가게 해줘 / 내가 떠나온 곳으로"라고 노래했다. 무의식이었는지 아니면 우연이었는지, 그 구절은 엘비스가 1968년 「컴백 스페셜」을 시작하며 한 말, "그대, 이게 얼마 만인지"를 반향했다. 두웝 광이던 플랜트는 같은 곡 가사에 모노톤스의 1958년 히트곡 「사랑의 책」(The Book of Love) 등 고전을 암시하는 구절을 엮어 넣기도 했다. 모노톤스는 돈 매클린의 로큰롤 엘레지 「아메리칸 파이」(American Pie)에도 등장했다. 상징 가득한 그 가사는 "음악이 죽은 날"(버디 홀리, 리치 밸런스, 빅 바퍼가 죽은 비행기 사고)에서 시작해 딜런, 레넌, 버즈, 재니스 조플린, 찰스 맨슨을 암시하며 60년대를 훑어간다. 미국에서 4주간 1위를 차지하고 영국에서도 그 못지않게 히트한 「아메리칸 파이」는 "로큰롤을 믿나요?"라는 매클린의 질문에 쉽사리 답하지 못하던 세대에게 공감을 샀다.

로큰롤의 현재나 미래는 몰라도 과거는 여전히 믿던 신도들은 영국에서도 마침내 복고 페스티벌이 열린 1972년 8월 5일 웸블리 스타디움에 몰려들었다. 그 '런던 로큰롤 쇼'에는 헤일리, 디들리, 베리, 리처드, 루이스 등 이제 붙박이가 되다시피 한 황금기 음악인이 출연했다. 그 밖에도 출연진은 그들에 비길 만한 영국 음악인(예컨대 관에 실려 나온 스크리밍 로드 서치와 빌리 퓨리)과 영국에서 급성장 중이던 복고 음악계 아티스트를 포함했다. 예컨대 하우스셰이커스는 얼마 전에 사망한 가수 진 빈센트를 기리는 헌정 순회 공연을 무대에 옮겼고, 또한 디들리와 베리의 반주 밴드로도 봉사했다. 복고는 아니지만 로큰롤 정신을 실천에 옮기던 그룹도 있었다. 『미국에 돌아와』(Back in the USA) 앨범을 척 베리 리메이크로 시작해 리틀 리처드 리메이크로 끝맺은 MC5, 비주류 영국 로커 하인즈의 반주 밴드로 슬며시 출연한 닥터 필굿 등이 그런 예였다. 그러나 당시 영국 주류 팝의 50년대 복고 분위기를 반영하는 측면에서 가장 뜻깊은 점은, 위저드나 게리 글리터처럼 막 떠오르던 글램 스타들이 출연했다는 사실이다.

언젠가 존 레넌은 글램 록을 두고 "립스틱 바른 로큰롤일 뿐"이라고 규정한 바 있다. 글램을 논하는 이는 누구나 립스틱에 집중한다. 로큰롤 부분, 즉 글리터 록이 50년대를 복제하지 않으면서도 독특하게 그 시대를 떠올렸다는 점은 거의 아무도 조명하지 않는다. 립스틱과 로큰롤 사이에서 레넌과 샤나나는 사실상 글램의 소리와 시각에 두둑히 이바지했다. 레넌이

선보인 「인스턴트 카르마!」의 불량배처럼 쿵쿵대는 드럼 등 하드록 성향 솔로 작업은 글램에 원시성과 세련된 제작 기법을 통합하는 길을 열어줬다. 잘못 기억된 50년대를 안무 캐리커처로 제시한 샤나나는 위저드, 슬레이드, 게리 글리터, 앨빈 스타더스트, 머드 등의 의상과 동작을 예견했다.

위저드를 주도한 인물은 사이키델리아 히트곡 제조기 무브에 몸담았던 로이 우드였다. 위저드가 요란하게 울려댄 자동차 경적과 팀파니, 첼로, 통속적 키치 등은 당연히 필 스펙터/로네츠를 모델로 했지만, 의상은 그보다 이른 시기, 즉 테디 보이를 가리켰다. 「톱 오브 더 팝스」에 출연해 「내 애인이 추는 자이브 좀 봐」(See My Baby Jive)와 「천사 손가락」(Angel Fingers) 같은 히트곡을 연주할 때, 그들은 금실 라메와 야한 청색으로 꾸며진 재킷을 걸쳤다. 그러나 전기 충격을 가한 듯한 우드의 히피 머리와 야한 얼굴 페인트는 LSD를 통해 왜곡된 50년대 플래시백 같았다. 위저드의 성공작 『에디 & 더 팰컨스를 소개합니다』(Introducing Eddy & the Falcons)는 『서전트 페퍼스』/『루벤 & 더 제츠』 같은 '가공 밴드' 개념 틀에 듀언 에디와 델 섀넌 등을 노골적으로 흉내 내는 노래들을 담아 50년대 말/60년대 초 패스티시를 제시했다.

티렉스의 음악은 흡사 로큰롤과 12마디 부기를 꽃의 힘으로 걸러낸 듯, 마치 존 리 후커가 갠달프스 가든을 만나고 척 베리가 너무 익어 터져버린 듯했다. 마크 볼런의 히트곡 중 가장 과격한 편인 「순금—쉬운 행동」(Solid Gold Easy Action)은 비프하트가 버디 홀리의 「사라지지 마」(Not Fade Away)를 삐죽하게 다시 쓴 것 같았다. 그러나 글램 시대에 가장 창의적으로 로큰롤을 재창조한 아티스트는 게리 글리터였다. 또는 프로듀서 마이크 린더라고 해야겠다. 가사만 보면, 글리터의 첫 히트곡 「록 앤드 롤(1·2부)」는 퍽이나 비참한 노스탤지어 같다. ("주크박스 홀," "푸른 스웨드 구두," "고등학교 파티"에서 춤추는 "리틀 퀴니" 등.*) 그러나 미니멀한 음악 자체는 제임스 브라운의 아프로훵크에 가깝다. 영국 백인 축구 훌리건이 '섹스 머신'**에 올라탄 격이다. 디스코테크에서 얻은 인기를 발판으로 1972년 여름 그 싱글을 영국 2위까지 끌어올린 B면 「록 앤드 롤(2부)」는 기계적인 연주곡에 한층 가까웠다.

「록 앤드 롤」을 녹음하려고 스튜디오에 들어서던 시기에 마이크 린더가 듣던 음악은 엘비스나 에디 코크런이 아니라 당시 나온 종족 음악이었다. 닥터 존의 남부 늪지대 부두교 음악, 부룬디의 리듬, 남아프리카 로커 존 콩고스의

[*] '푸른 스웨드 구두'는 칼 퍼킨스의 곡을, '리틀 퀴니'는 척 베리의 노래를 각각 암시한다.　　　　　[**] 제임스 브라운의 1970년 앨범 제목.

「그는 너를 또 건드릴 거야」(He's Gonna Step on You Again)처럼 타악기가 우루루 쏟아지는 음악이 그런 예였다. 직접 톰톰을 때리며 드럼 루프를 짠 린더는, 불길한 기타 코드와 게리 글리터의 원시인 같은 구호를 엮어 넣고 모든 소리에 필터를 씌워 건조한 에코 효과를 자아냈다. 「록 앤드 롤」은 가사에서 언급하는 "저 먼 시대" 50년대의 "완전히 새로운 음악"을 좀비처럼 되살린 곡이 아니었다. 오히려 그 시절 지옥으로 떨어진 영혼과 교통함으로써 진정 새로운 소리를 성취한 작품이었다.

글리터비트의 격세유전 미래주의 브루털리즘은 철저히 70년대적이었다. 만약 게리 글리터가 조금만 덜 캠프했다면, 그리고 훨씬 더 젊고 앙상한 모습이었다면, 「내가 바로 갱 두목」(I'm the Leader of the Gang) 같은 곡은 70년대 초 비행소년을 위한 원조 펑크가 될 수도 있었을 테다. 사후적으로 낭만화한 50년대 후드족이 아니라 진짜로 무서운 현대판 후드, 즉 징 박은 닥터 마텐스 부츠를 신고 영국의 주택단지와 축구장을 누비던 스킨헤드 '보버 보이'*를 위한 음악이 될 수도 있었을 것이다.

이상화한 50년대는 1973년 여름 영화 「아메리칸 그라피티」를 통해 은막에 진출했다. 그 영화에는 마음이 선한 후드족, 파라오스가 등장한다. 조지 루카스는 샤나나의 순진한 에너지와 「아메리칸 파이」의 '잃어버린 순진성'을 혼합한 그 영화로 박스 오피스를 강타했다. (미국에서만 1억 1천5백만 달러 매출을 올렸다.) 북캘리포니아의 작은 마을을 무대로 하는 「아메리칸 그라피티」는 엄밀히 말해 50년대를 시대 배경으로 삼지 않았다. 포스터와 예고편에 쓰인 홍보 문구는 "62년에 당신은 어디 있었나요?"였다. 그러나 비틀마니아가 미국에 진출하기 전, 딜런 덕분에 록이 심각해지기 전인 그때는 문화적으로 50년대의 말년이었다고 볼 만하다.

의도 면에서는 노스탤지어를 대놓고 드러냈지만, 형식 면에서 「아메리칸 그라피티」는 혁신적인 영화였다. 여럿으로 나뉘어 뒤얽히는 줄거리는 떠도는 청소년기의 인상, 즉 거리를 배회하거나 목적지도 없이 자동차를 모는 느낌을 자아냈다. 『뉴욕 타임스』 인터뷰에서 루카스는 자신이 캘리포니아 주 모데스토에서 보낸 청소년기를 회상했다. "조금 미화하기는 했지만, 다 내가 겪은 일이었다. 자동차를 몰고, 술을 사고, 여자들 꽁무니를 좇는 짓은 나도 다 해봤다." 루카스는 새 주제곡을 주문하지 않고, 거의 모든 장면에 기존 팝송을 깔았다. 이 역시 80년대 이후 널리 확산한 혁신이었다.

[*] bovver boys. 특이한 복장을 하고 폭력을 일삼는 불량소년.

영화는 「록 어라운드 더 클락」(Rock Around the Clock)을 배경음악 삼아 해질 무렵 다이너 주변에 모여드는 자동차들로 시작한다. 멜스 다이너의 미끈하고 반짝이는 '우주 시대' 실내디자인과 크롬 빛으로 윤기 흐르는 자동차 꼬리날개 등은 공인된 50년대 이미지와 정확히 일치한다. 이처럼 반들거리는 엘레지에 근사한 분홍빛 청색 석양이 드리우며 50년대 전성기가 저무는 느낌을 더해준다. 등장인물 대부분이 어린 시절의 끝을 바라보는 「아메리칸 그라피티」에는, "영원히 열일곱 살에 머물 수는 없어" 같은 쓸쓸한 대사가 줄곧 울린다. 영화에는 졸업한 지 몇 년이 지났는데도 영원히 열일곱 살에 머물고 싶은 마음에서 마을에 눌러앉은 자동차경주 선수가 나오는데, 중간에 그는 넌더리 난다는 표정으로 자동차 라디오를 끄며 "버디 홀리가 죽고 나서 로큰롤은 망했어" 하고 선언한다. 영화 결말에는 모든 등장인물의 운명을 소개해주는 부분이 있다. 자동차경주 선수 존 밀너는 몇 년 후 음주 운전자가 모는 차에 치어 사망한다. 버디 홀리를 닮은 테리는 베트남전에 참전했다가 실종된다. 도덕군자 스티브는 평범한 어른이 되고만다. 커티스는 캐나다에서 저술가로 살고 있다는 설명이 나온다. (병역을 기피했다는 암시다.) 이렇게 「아메리칸 그라피티」는 샤나나가 말한 "정치화되기 전의 낙원"을 스냅 사진처럼 보여준다. 영화는 60년대, 그 높은 희망과 무참한 환멸이 본격적으로 시작된 1963년 이전, 50년대의 황금빛 석양을 포착한다.

그러나 샤나나의 순진한 50년대 각색이 참으로 꽃핀 곳은 TV 시리즈 「해피 데이스」였다. 1974년 방영 개시한 「해피 데이스」는 론 하워드가 리치 커님엄이라는 건강한 인물로 등장해 스티브 역할을 재개했다는 점에서 사실상 「아메리칸 그라피티」의 파생물에 가까웠다. 또한 「해피 데이스」는 50년대 레트로 코미디 히트작 「라번과 셜리」를 파생하기도 했다. 샤나나에게 크게 영향 받은 예로는 브로드웨이 뮤지컬 「그리스」도 꼽을 만하다. 50년대 말 고등학교를 무대로 한 「그리스」는 존 트래볼타와 올리비아 뉴턴존이 출연하는 1978년 작 사카린 영화로도 변신했다. 영화에는 고등학교 파티 밴드로 샤나나가 카메오 출연하며 공로를 인정받았다. 이때 그들은 자신들의 이름을 딴 TV시리즈로 엄청난 성공을 거두던 참이기도 했다.

시간 왜곡 한 번 더

70년대 음악인들이 50년대에서 찾아낸 건 '순진성'만이 아니었다. 70년대 후반 들어 50년대 복고가 지속하고 다양화하면서, 로큰롤의 다른 두 '본질'이 표면화하기도 했다. 크램프스 같은 밴드는 로커빌리의 과열된 섹슈얼리티와 '완전히 가버린' 광란에 초점을 맞추면서, 미국 남부 지역 밖으로는 진출해본 적이 없는 무명 아티스트들을 물신화했다. 그런가 하면 필 스펙터나 로이 오비슨, 델 섀넌처럼 로큰롤에서도 팝타스틱하고 과잉 제작된 진영에서 넘쳐 흐르는 연극성으로 곧장 달려간 음악인도 있었다.

후자 가운데 가장 성공적인 아티스트는 단연코 미트 로프였다. 그리고 그 성공은 굉장했다. 멀티플래티넘 앨범 『지옥에서 날아온 박쥐』(Bat Out of Hell)는 1978년에 가장 많이 팔린 음반에 속했고, 특히 영국에서 그가 발휘한 과장된 매력은 퀸에 맞먹을 정도였다. 미트 로프는 「로키 호러 픽처 쇼」 (리처드 오브라이언의 컬트 뮤지컬을 영화화한 1975년 작)에 두뇌 일부가 제거된 로큰롤러 에디로 출연하며 처음으로 대중의 이목을 끌었다. 그는 영화 촬영이 진행 중이던 1974년에 작곡가 겸 "걸어다니는 록 백과사전" 짐 스타인먼과 함께 『지옥에서 날아온 박쥐』 작업을 시작했다.

스타인먼은 크리던스, 레넌, 글리터-린더의 환원주의와 정반대 방식으로 로큰롤 부활에 접근했다. 그가 택한 모델은 필 스펙터의 '소리 벽'과 조밀하게 구성된 '청소년 교향악'이었다. 작곡가 겸 편곡자이자 로큰롤 철학자이기도 한 스타인먼은, 폭력과 히스테리야말로 로큰롤의 핵심이라고 그럴듯하게 주장했다. 그는 자신의 노래를 소화할 만한 가수는 록의 파바로티 격인 미트 로프밖에 없다고 말했다. 너비와 길이 면에서 모두 부풀어 오른 스타인먼의 음악(『지옥에서 날아온 박쥐』에 실린 곡 몇몇은 재생 시간이 9~10분에 이른다)은 미트 로프의 체구만큼이나 비대해졌다. 그러나 그 결과는 록 오페라보다 로큰롤 오페라에 가까웠다. 가스처럼 부푼 음악의 뿌리는 분명히 척 베리와 로네츠였고, 가사는 목숨을 건 할리 데이비드슨 오토바이 질주나 셰비 자동차 안에서 여자 친구를 애무하며 끝까지 가보려고 애쓰는 소년 등 50년대 각본을 노래했다.

스타인먼의 매니저 데이비드 소넌버그는 그를 "지능은 오슨 웰스에 맞먹지만… 정서적으로는 17세에 머무는" 인물로 묘사했다. 그 표현은 『지옥에서 날아온 박쥐』에도 정확히 들어맞는다. 그 앨범은 마치 예술적·

287

정서적 발전은 1957년 무렵에 머물지만 음향적 형태는 계속 자라난 듯 유치하면서도 기괴하고 저능하면서도 거대한 록 음악을 들려준다. 실제로 『지옥에서 날아온 박쥐』는 스타인먼이 피터 팬을 주제로 이전에 추진한 '네버랜드' 프로젝트에 뿌리를 둔다. 그는 J. M. 베리의 피터 팬 이야기를 두고 "궁극적 로큰롤 신화, 성장하지 않는 실종 소년 이야기"라고 격찬한 바 있다. 스타인먼에 따르면, 로큰롤은 "청소년기, 그 미숙한 에너지와 연관된다. 로큰롤이 너무 어른스러워지면 힘을 잃기 시작한다." 그는 70년대 초에 음악이 "진짜 싱겁고 차분"해졌다고 불평했다. 델 섀넌의 「가출」(Runaway) 같은 곡이 전하는 서사적 감흥, "낭만은 폭력이 되고 폭력은 낭만이 되는" 성질을 잃어버렸다는 주장이었다. 그는 "조니 미첼, 제임스 테일러, 잭슨 브라운" 같은 싱어송라이터가 "내 세상의 정반대"에 있다고 이어갔다. 그들은 "의미 있는 인간관계" 같은 어른스러운 주제를 노래했기 때문이다.

크램프스의 럭스 인테리어와 포이즌 아이비가 제대로 귀만 기울였다면, 스타인먼이 끔찍이도 부풀려 창조한 음악은 아니더라도 최소한 그 정서에는 그들도 고개를 끄덕였으리라는 생각을 떨치기 어렵다. 크램프스는 찰리 페더스나 빌리 리 라일리 등 히트곡을 한두 곡 내거나 아예 내지 못하고 사라진 아티스트들의 극히 무명한 로커빌리에 집착했다. 그들에게 잃어버린 이상이란 스타인먼의 서사적 신파극이 아니라 거의 제작되지도 않다시피 한 로큰롤이었다. 그들을 사로잡은 건 임시 스튜디오에서 단 한 번에 녹음한 싱글, 거기에 포착된 지저분한 고함, 더듬거리는 기타 코드, 정신없는 비트 말고는 들을 게 별로 없는 노래였다. 그런 로파이 음반은 길들여지지 않은 로큰롤의 '완전히 가버린' 정신으로 씰룩거렸다. 1979년 크램프스를 취재한 닉 켄트는 로커빌리를 "가장 격렬히 비논리적인 록 원시주의… 몸을 떨며 아드레날린을 뿜어내는 치매"로 정의한 바 있다.

크램프스가 해석한 50년대의 뿌리는 60년대 말 형성된 골수 로큰롤 수집가 하위문화로 거슬러간다. 희귀 음반을 구하러 미국을 찾은 영국과 유럽의 중개인들은 본국에 돌아와 유니언 퍼시픽이나 인전 같은 재발매 음반사를 차렸고, 일부는 원판 레이블을 절묘하게 복사해 붙인 희귀 7인치 싱글 해적판을 만들어 팔기도 했다. 희귀 로커빌리 음반 시장에서 가장 중요한 음반사는 네덜란드인 케이스 클룹이 세운 컬렉터 레코드였다. 『로큰롤 1권』 (Rock'n'Roll, Vol. 1) 등 클룹이 내놓은 편집 앨범은 신세대 개종자에게 행크 미젤의 「정글 록」(Jungle Rock) 같은 희귀곡을 소개해줬다.

컬렉터 레코드 편집 음반은 젊은 연인 에릭 리 퍼카이저와 크리스티 말라나 윌리스, 일명 럭스 인테리어와 포이즌 아이비의 귀를 사로잡았고, 초기 크램프스가 리메이크한 노래 몇 곡을 제공해줬다. 70년대 초 캘리포니아 주 새크라멘토의 폐품 상점에서 출발한 럭스와 아이비는, 두왑과 로커빌리 싱글을 집어 들다 못해 점차 불가사의하고 정신 나간 소리처럼 들리는 음악을 물신화하기 시작했다. 1980년 어떤 인터뷰에서 럭스는 일탈한 로커빌리가 "돼지 똥 치우기 따위를 노래하면서 제리 리와 엘비스에 이어 1위에 오르기를 기대"했다고 지적하면서, 그처럼 엄청난 착각이 바로 자신들을 감명시킨 요소였다고 회상했다. 오하이오 주 애크론에 잠시 머문 그들은, 결국 뉴욕으로 옮겨 창문도 없는 업타운 아파트 하나에 몸을 던졌다. 그곳에서 그들은 크램프스 미학을 개발하고, 거기에 '사이코 펑커빌리'라는 별명을 붙였다. 훗날 그 별명은 '사이코빌리'로 산뜻하게 축약됐다. 비주류 로큰롤과 펄프 픽션 (만화책, 호러, B급 공상과학 영화)에다 누구든 제정신이라면 떠나고 싶어 하지 않는다는 청소년기 숭배를 뒤섞은 미학이었다. 그러나 그들이 말하는 청소년은 학교를 빼먹고 말썽만 부리는 비행 청소년으로 국한됐다.

럭스와 아이비는 은밀히 지적이고 예술적인 사람만 취할 수 있는 반지성적·반예술적 태도를 취했다. 그들은 향상이나 '진보'라면 질색하는 쓰레기 탐미주의자였다. 1978년 『NME』에 실린 초기 인터뷰에서, 럭스는 크램프스와 같은 시기에 뉴욕에서 활동하던 실험적 노 웨이브 밴드들을 두고 "로큰롤은 알지도 못하고 관심도 없는 코흘리개 미술대학생"이라고 조롱한 바 있다. "우리는 로큰롤 밴드가 되고 싶다. 죽을 때까지 그럴 거다." 물론 당시 미국에 현대판 청소년을 위한 몰지성적 하드 록이 부족했던 건 아니다. 단지 그런 음악은 헤비메탈이라고 불렸을 뿐이다. 크램프스는 현재의 룸펜 음악 (스타디움 헤비메탈)과 세련된 대안(포스트 펑크)을 모두 피하고 50년대의 룸펜 음악을 선택했다.

크램프스의 1978년 데뷔 싱글은 두 곡으로 구성됐다. 잭 스콧의 무명 로커빌리「내가 걷는 길」(The Way I Walk)과 트래시멘의 1962년 서프 록 히트곡「서핑 버드」(Surfin' Bird)를 리메이크한 곡이었다. 당시 그들의 연주곡목은 리메이크로 채워지곤 했지만, 원년 드러머 미리엄 리나에 따르면 "이른바 자작곡"도 대부분은 "극히 희귀한 로커빌리 음반을 고쳐 쓴" 곡이었다. 그러나 크램프스의 <u>음악</u> 자체는 독창적이었다. 그들은 스트레이

캐츠처럼 정교한 복제를 추구하기보다, 한쪽으로 기울어진 거울의 방처럼 어떤 면에서는 부족하고(베이스 기타가 없었다) 어떤 면에서는 과장된 (선 스튜디오 풍 리버브는 지하 묘지 같은 에코가 됐고, 질척한 트레몰로는 거의 사이키델릭하기까지 했다) 음악을 연주했다. 빈틈 없는 소음으로 노래를 훼손하는 방식은 럭스 인테리어가 경멸한 아트 펑크와도 크게 다르지 않았다.

크램프스는 로커빌리를 다시 '날카롭게' 만들려고 그 장르에 본디 내포했던 위협적 섹슈얼리티를 다시 상기시키는 수를 부렸다. 활동 초기 맥스 캔자스시티에서 열린 공연 홍보 전단에는 의도와 달리 우스워진 50년대 빈티지 반(反)로큰롤 선전 팸플릿 하나가 복제돼 실렸다. "로큰롤은 성병을 퍼뜨리지 않을까? 음란한 가사, 섹시한 리듬, 음주, 외로운 청소년 등은 모두 은밀한 섹스와 성병으로 이어지지 않을까?" 이 캡션에는 미친 듯이 춤추는 소년·소녀 사진이 나란히 실렸다. 크램프스는 로큰롤의 정글 리듬과 부두교적 광란이 사악하고 불온해 보였던 순간에 고착했다. 그러나 로큰롤이 승리해 버린 세상에서 어떻게 그 효과를 재현할 것인가? 성적 방임은 슈퍼마켓 계산대에 꽂힌 여성지나 섹스 전문가 루스 박사가 출연하는 TV 등 주류 대중 문화 전반에 퍼져 있었다. 크램프스는 B급 영화의 엽기에서 벗어나 외설과 성적 역겨움, 여성 신체 내부에 고착함으로써 그런 상황에 대응하려 했다. 그래서 『여자 냄새』(Smell of Female) 앨범이 나왔고, 거기에는 「너 맛 좋다」 (You've Got Good Taste), 「여자 안에는 무엇이」(What's Inside a Girl), 「여자가 원하는 (뜨거운 웅덩이)」([Hot Pool of] Womanneed), 「보지로 개짓할 수 있어?」(Can Your Pussy Do the Dog?), 「뜨거운 진주 덫」(The Hot Pearl Snatch), 「여자의 중심을 향한 여행」(Journey to the Center of a Girl) 같은 쿤닐링구스 송가들이 실렸다. 그들이 생리통을 뜻하는 미국 속어에서 그룹 이름을 따왔다는 점도 갑자기 뜻깊어졌다.

하지만 그들이 완전한 싸구려 추태로 주저앉기 전에, 럭스 인테리어는 로커빌리가 "현대 문화, 20세기 문화의 정점"이라고 신랄하게 지적한 바 있다 1986년 『NME』에 실린 인터뷰에서 그는 로커빌리가 "위대하고 정열적이고 관능적이다 못해 우리를 다른 곳으로 인도해주는 뭔가를 고무했어야 한다"고 주장했다. "우리는 그게 좋고 그렇게 산다… 좋건 싫건 그게 바로 우리다. 그러나 그게 다시 일어날 수 있다고는 믿기에는 우리의 존경심이 너무 깊다. 그건 이미 일어난 일이다. 그때와 그곳에서 일어난 거다. 지금 열여섯 살짜리

꼬마한테 30년 전에 어떤 남부 촌뜨기 불법 무지랭이 멋쟁이가 알았던 걸 이해해달라고 바랄 수는 없다. 그때 테네시에서 그런 자가 알았던 건 오늘날 평균적 미국인이 즐길 수 있는 수준을 한참 넘어선다." 여기서 럭스는 시간 왜곡 광신의 핵심에 도사린 헛된 열망을 파악한 듯하다. 살아남은 음반은 성스러운 유물이었다. 그러나 그 영혼은 오직 죽지 못한 형태로만, 즉 크램프스 공연이라는 좀비 풍자극으로만 다시 지상을 걸을 수 있었다. 복사물을 다시 연거푸 복사하면 상이 일그러지는 것처럼, 크램프스가 캐리커처로 그린 로커빌리는 80년대에 미티어스나 과나 배츠 같은 이름의 영국 사이코빌리 집단을 거치며 한층 손상돼갔다.

진짜, 진짜 가보자

'잃어버린 순간'을 보존하는 방법에는 유물로 자신을 감싸는 법도 있다. 실제로 발매된 빈티지 로커빌리는 70년대에 케이스 클럽 등이 대부분 발굴해낸 상태였으므로, 이후 수집가-중개인과 재발매 전문가들은 간신히 발매된 음반이나 심지어 발표조차 되지 않은 음악을 좇아 나서야 했다. 그게 바로 크램프스의 원래 드러머 미리엄 리나와 그의 남편 빌리 밀러가 택한 길이었다. 그들이 차린 음반사 노턴 레코드는 엄밀히 말해 재발매 음반사가 아니었다. 그들이 내놓은 음반 대부분은 애당초 발매조차 되지 않은 음반이었다. 그들은 보비 풀러가 집에서 녹음한 음악이나 북서부 개러지 펑크 밴드 소닉스의 라디오 실황 공연 등을 닥치는 대로 재발굴했다. 리나와 밀러는 "정말 좋은 음악은 여전히 남아 있다. 좋은 음악은 전부 발굴돼 나왔다고 20년 전에 말한 사람들은 전부 틀렸다"고 굳게 믿었다.

리나와 밀러의 자택이자 노턴 본부로 쓰이는 공간은 천장도 높고 크기도 엄청나지만, 벽이나 카펫이나 몰딩을 가리지 않고 B급 영화 포스터나 음악회 전단 등 로큰롤 수집품으로 뒤덮이지 않은 곳이 거의 없을 정도다. 마치 럭스 인테리어의 머릿속으로 들어가는 느낌이다. 시대적 분위기를 완성하는 빈티지 소파와 전등이 있고, 바닥에서 3미터 높이에 있는 넓은 다락에는 낡은 라디오 전축, 주크박스, 베이클라이트 튜브 라디오 등이 잔뜩 쌓여 있다.

뜻밖에도 '레트로'는 리나가 경멸하는 말이다. 그는 이미지만 중시하는 로커빌리 팬을 폄하한다. "어떤 사람들은 몰래 빼낸 빈티지 옷을 입고 공연을 보러 간다. 여자애들은 '나 베티 페이지 같아?', '나 뾰족 브라 했다' 같은 포즈를

취한다. 남자애들은 빗어 넘긴 머리가 헝클어질까봐 전전긍긍한다. 적당히 좀 하라고 말하고 싶을 정도다." 리나가 크램프스를 나와 밀러와 함께 결성한 잰티스나 나중에 꾸린 에이븐스는 로버트 고든이나 스트레이 캐츠 같은 스타일리스트와 달리 시대에 정확히 부합하는 이미지에 집착하지 않았다. 제대로 발매조차 되지 않은 싱글과 집에서 녹음한 음악으로 노턴 설립 계기를 마련해준 헤이즐 애드킨스는 그들에게 시금석 같은 인물이었는데, 그 이유는 그가 쿨한 이미지를 신경 쓰지 않았기 때문이었다. 애드킨스는 진정 오지에 처박힌 인물이자, 현대적 원시인이었다. 그들이 노턴에서 내놓은 음반 제목에 붙인 대로, 그는 "야만인"이었다. "헤이즐은 샌드위치를 먹으며 이끼와 오물로 뒤덮인 고물 기계에다 대고 노래를 부르곤 했다. 테이프에는 치즈 가루가 묻어 있었다. 헤이즐 같은 사람에게는 그저 녹음하고픈 욕구밖에 없었고, 그래서 이런 미친 음악을 녹음했다."

노턴을 시작하기 전에 밀러와 리나가 주요 전도 매체로 삼은 건 팬진 『킥스』였다. 이전에도 리나는 구독자가 쇄도해 감당하기 어려워진 플레이밍 그루비스 팬클럽 잡지를 그레그 쇼에게서 떠맡아 몇 년간 만든 적이 있다. 그렇게 『봄프!』와 맺은 인연은 1980년 쇼가 잰티스의 데뷔 앨범 『쾌감을 찾아』 (Out for Kicks)를 내놓는 일로 이어졌다. 리나는 70년대 내내 자신이 『봄프!』를 "성경처럼" 떠받들었다고 말하면서도, 이렇게 덧붙인다. "언제부턴가 그들이 미는 현대 밴드에 전혀 관심이 없어졌다. 그래서 1979년에 『킥스』를 시작했다. 낡은 음악, 즉 우리에게는 새롭게 들리던 낡은 음반에 빠져들었다."

리나와 밀러는 가짜와 외제에 맞서 일어난 순혈 미국 봉기를 주도했다. 80년대 초 영국에서 건너온 물건은 특히나 혐오스러웠다. 밀러는 『킥스』 3호에서 이렇게 고함쳤다. "듀란 듀란 음반을 사는 건 에디 코크런의 무덤에 침을 뱉는 거나 마찬가지다!" 그러나 국내에도 적은 있었다. 토킹 헤즈처럼 디스코에서 영향 받은 뉴 웨이브, 머지않아 대학가 록이라 불리게 된 안경잡이 덕후 음악, 노 웨이브 등이 그런 적이었다.

하지만 한때 리나는 노 웨이브 인물들과 가깝게 지낸 적이 있었다. 그는 DNA 출신 행위 예술 베테랑 로빈 크러치필드와 친한 사이였고—지금도 그렇다—틴에이지 지저스 앤드 더 저크스 출신 리디아 런치와 브래들리 필드하고는 불결한 맨해튼 남동부 아파트를 공유하기까지 했다. 온수가

나오지 않던 그 아파트는 여러 밴드가 리허설 공간으로도 활용했는데, 그중에는 크램프스도 있었다. 당시 뉴욕의 아방가르드와 레트로가르드는 거의 문자 그대로 동침하는 사이였다. 한동안은 두 진영 인물이 브로드웨이와 12번가 교차로에 있던 전설적인 대형 헌책방 스트랜드에서 함께 일하기도 했다.

리나가 펄프 픽션을 향한 열정을 계발한 곳도 그곳이었다. 대략 1949년부터 1959년까지가 전성기였던 펄프 픽션은, 50년대 로큰롤을 향한 그의 정열을 견제하며 동시에 보완하는 역할을 한다. 리나는 스트랜드 직원 50퍼센트 할인 제도를 이용해 페이퍼백 두 권을 25센트씩 주고 사기 시작했는데, 당시(70년대 말)는 쓰레기 문학 수집 시장이 거의 존재하지 않던 때였다. 그렇게 12.5센트 주고 취득한 작품 가운데 일부는 오늘날 수백 달러가 나가고, 그가 소장한 작품 수는 1만 5천 권에 이른다. 그는 싸구려 소설이라면 대부분 좋아하지만('라벤더'라는 게이 소설 하위 장르도 예외가 아니다. 『여자로 죽게 해줘』나 『장신구 마을에서 의상 마을로』 같은 책이 이에 해당한다), 특히 좋아하는 하위 장르는 비행소년물과 저질물이다. 그는 비행소년물이 거리 생활을 엄혹하리만치 사실적으로 그린다고 설명한다. 탈선 소년의 종착지는 감옥 아니면 무덤밖에 없다. "진짜 생생하다. 그들은 그런 일이 실제로 일어나던 때 글을 쓰며 아이들을 대변하려 했지만, 그렇다고 감상적으로 흐르거나 점잖은 척하지는 않았다."

오하이오 노동계급 출신인 리나에게 무명 로커빌리 영웅(성공하지 못한 가수)과 불량 청년에 대한 관심은 서로 뒤얽혀 자신의 뿌리에 충성을 표하는 수단이 된다. 탄광 노동자의 딸로 태어난 리나는 S. E. 힌턴의 『아웃사이더』에 등장하는 그리저와 소셜처럼 부잣집 아이들과 가난뱅이 아이들로 나뉜 세상에서 자랐다. 사회적 충성은 그의 취향을 지배하고, 그 취향은 싸구려 엔터테인먼트를 깔보는 교양층 부르주아지에 맞서는 행위가 된다. "어쩌면 가난한 동네 출신인지도 모르지… 하지만 <u>더 좋은</u> 동네 출신인걸!"

이런 포퓰리즘에 어떤 매력이 있는지는 나도 잘 안다. 내가 이해하지 못하는 건, 왜 하필 50년대에 고착하느냐는 것이다. 고지식하고 고상한 체하는 사람들과 맞서고 싶다면, 오늘날의 밑바닥 쓰레기 대중문화를 포용해도 같은 효과를 거둘 수 있을 텐데. 궁금하다 못한 나는 리나에게 갱스터 랩에는 관심 없느냐고 물었다. 아무튼 갱스터 랩이야말로 현대판 비행소년물이자 저질물 아닌가. 사회적 역경에 부딪히는 불량소년, 꽃뱀이나 줄팬티 댄서 등 저속한

역할로 밀려난 소녀가 그 주인공 아닌가. 로커빌리의 고향과 똑같은 '더러운 남부'에서 지금은 소자본 독립 음반사들이 엄청난 양으로 싸구려 랩을 만들어 내고 있다. 점잖은 비평가에게 사회적으로 불온하고 예술적으로 박약하다고 손가락질당하는 음악—펄프 팬이 원하는 게 바로 그것 아닌가! 그는 잠시 이해하지 못하는 표정을 짓더니, 이내 혐오스러운 표정을 드러냈다. "전혀 다르다. 래퍼들은… 나쁜 놈 부자 돼라, 이런 식이잖나. 1950년대에 비행 소년은 부자가 되지 못했다. 그들은 죽은 거나 다름없는 신세였다."

리나에게 계급에 대한 충성은 시대에 대한 믿음과 결부된 듯하다. 얼마간은 그가 50년대와 60년대 초를 황금기로, 즉 "고지식한 인간과 극도로 고지식한 인간들"이 로큰롤을 "낚아채" 성숙하고 예술적인 음악으로 바꿔놓기 전으로 보기 때문이다. 그러나 그건 그 자신의 사적인 역사와도 관계있다. 1955년 오빠와 언니 밑에서 태어난 그는 이렇게 말한다. "내가 숭배한 사람은 모두 비행소년이었다. 오빠는 거의 그리저였고, 집에 놀러 오는 오빠 친구들도… 아무튼 나는 그들이 다 쿨하다고 생각했다. 그런 상황에서

펑크/로커빌리 커넥션

1977년 런던 거리에서는 펑크 로커와 테디 보이 사이에 싸움이 벌어지곤 했다. 불량하지만 보수적인 로큰롤 복고주의자들은 펑크를 가식적인 괴짜로 여겼다. 일부에서는 맬컴 매클래런이 자신의 부티크 개념을 50년대 빈티지 성향에서 도발적인 충격 미학으로 전환하며 테드족을 차버리고는 젊고 패션 감각도 앞서는 집단을 선택한 것을 테디 보이가 질투했다고 설명하기도 한다. 하지만 로커빌리 음악과 50년대 스타일은 대서양 양안의 펑크 DNA에 늘 잠재하며 결정적 역할을 맡는 한편, 70년대 후반 내내 수면으로 떠오르기를 되풀이한 요소였다.

— 이언 듀리는 남들이 모두 (젊은 조니 로튼마저) 머리를 기르던 60년대 말/70년대 초에도 절대로 머리를 기르지 않고 히피를 혐오한 로큰롤 골수 분자였다. 듀리의 첫 그룹인 킬번 앤드 더 하이로즈는 「업민스터 꼬마」(Upminster Kid)라는 노래를 녹음했는데, 그 곡은 "턱까지 기른

성장한 사람 중 일부는 거기서 벗어나고 싶어 하지만, 나는 그렇지 않았다."
또한 그는 청소년기의 순수성도 버리고 싶어 하지 않고, 자신의 청소년기를
로큰롤의 청소년기와 동일시한다. "사람들은 그 시기가 성장하며 벗어나야
하는 시기라고 여기는데, 나는 그들이 진짜 뭘 모른다고 생각한다.
청소년기야말로 완벽한 시기다. 우리는 그 시기에 완벽하다. 육체적으로나
정신적으로나, 모든 면에서 아무튼 다 갖춘 시기다. 어쩌면 그래서 어른이
된 지 한참 후에도 여전히 청소년기를 사는 건지 모르겠다."

로큰롤 유령

80년대와 90년대에 로큰롤과 '50년대'에는 이상한 일이 생겼다. 그 스타일은
밴드들이 주기적으로, 보통 일회적으로 재가동하는 옵션이 됐다. 적용 범위는
퀸의 「사랑이라고 하는 정신 나가고 하찮은 것」(Crazy Little Thing Called
Love)이나 다이어 스트레이츠의 「수영장 가에서 트위스트를」(Twisting by the
Pool)처럼 특정 곡으로 국한되기도 했고, 로버트 플랜트, 닐 영, 빌리 조엘 등이

구레나룻"과 "비열하고 고약한 웃음"을 특징으로 하는 이스트엔드
로큰롤 청소년을 회상했다. 노래는 전설적 로커 진 빈센트의 본명인
'진 빈센트 크래독'도 언급했다. 1971년 빈센트가 사망한 사건은 실제로
듀리가 하이로즈를 결성하는 계기가 됐고, 듀리는 한쪽에만 검정 장갑을
낌으로써 그에게 경의를 바치곤 했다. 다음 그룹인 블록헤즈에서 듀리는
씁쓸한 레퀴엠 「다정한 진 빈센트」(Sweet Gin Vincent)를 썼는데,
그 로커빌리 패스티시는 1977년 히트작 『새 부츠와 팬티』(New Boots
and Panties)의 하일라이트를 장식했다.

— 원오워너스의 로커빌리 성향은 조 스트러머의 다음 밴드 클래시로도
이어졌고, 그들의 1979년 작 『런던 콜링』에서 다시 표면화했다. 그
시작은 (영국 최초의 로큰롤러에 속하는 빈스 테일러의) 「새 캐딜락」
(Brand New Cadillac)을 리메이크한 곡이었다. 앨범 표지는 엘비스
프레슬리 데뷔 앨범에서 활자체와 색을 따왔다.

— 시드 비셔스가 에디 코크런을 리메이크한 곡이 그의 사후인 1979년 한 295

만든 로커빌리와 두왑 음반처럼 앨범 한 장으로 넓혀지기도 했다. 그러나 이제 로큰롤이 저항 의식을 표현하거나 개인이 택한 입장을 표명하는 수단으로서 힘은 잃은 듯했다. 어떤 아티스트가 자신의 페르소나 전체를 50년대에 기초해 구성하면─예컨대 영국의 셰이킨 스티븐스·다츠·매치박스 같은 로커빌리 연예인이나 미국의 마셜 크렌쇼·크리스 아이작·스트레이 캐츠 등 패스티시 작가처럼─레넌, 크리던스, 스타인먼, 크램프스 등이 로큰롤에 다양하게 투사한 의미는 말끔히 비워진 채 막연히 뭔가를 환기하는 듯한 인상만 자아내곤 했다. 이제 그 스타일이 의미하는 건… 스타일 자체였다. 50년대 로큰롤은 고전이 됐고, 고급이 됐다. 몇 년마다 『페이스』 지면에 등장하고 TV 광고에 새어 들어오는 패션계의 영원한 어휘로, 우아한 형식으로 자리하게 됐다. 랫 팩 발라드 가수나 모타운 보컬 그룹처럼, 로큰롤 음악과 외관은 마침내 영원한 쿨의 반열에 올랐다.

조지 마이클의 「페이스」(Faith)는 완벽한 예다. 반짝이는 크롬 빛 월리처 주크박스로 시작하는 비디오는 '이제 곧 들려줄' 음반으로 천천히 이동해

곡도 아니라 두 곡 발표돼 3위에 올랐다. 하나는 「다른 무엇」(Somethin' Else)이었고, 또 하나는 「자, 모두」(C'mon Everybody)였다. 시드는 샤나나의 열성 팬이었다고도 알려졌다.

── 빌리 아이돌이 이끌던 밴드 제너레이션 X는 「죽도록 키스해줘」(Kiss Me Deadly)에서 "극도의 로커빌리"를 언급했고, 훗날 포그스를 결성한 셰인 맥고언의 니플 이렉터스는 목소리에 선 스튜디오 풍 에코를 입혀가며 「밥의 제왕」(King of the Bob) 같은 곡을 녹음했다.

── 일부 영국 펑크 밴드는 노골적인 로커빌리로 전환했다. 훗날 모리세이의 기타리스트이자 작곡 파트너가 된 보즈 부러의 폴캐츠가 한 예다.

── 일부 미국 펑크 밴드도 같은 방향을 좇았다. 한때 CBGB의 중추 밴드 터프 다츠에서 활동했던 로버트 고든은 앞머리를 절묘하게 빗어 넘기고 로큰롤 기타 영웅 링크 레이와 함께 앨범 한 장을 완성했다. 밍크 더빌의 리더 윌리 더빌은 「웨스트사이드 스토리」를 애호했고, 앨범 제목 '카브레타'(Cabretta)는 "매우 얇고 부드러운 검정 가죽… 질기지만

296

바늘을 떨구는 음관을 보여준다. 마이클은 꼭 끼는 청바지에 징 박힌 카우보이 부츠와 검정 가죽 재킷 차림으로 나타난다. 진 빈센트 풍 검정 가죽 장갑을 낀 오른손은 반짝이는 그레치 기타로 '덤 더덤 덤, 덤 덤' 하는 보 디들리 풍 리프를 튕긴다. 마지막 디테일까지 완벽하지만, 여기서 그 모든 스타일이 표현하는 건 영원성, 즉 리바이스나 클래식 코카 콜라 병 같은 브랜드의 텅 빈 보편성이다. 「페이스」는 미국 시장에 진출하려는 마이클의 욕망을 보여줬다. (이는 그가 입은 가죽 재킷에 흰색으로 쓰인 문구 'USA'에서도 수줍게 드러난다.) 노래는 그 욕망을 충족시키는 데 그치지 않았다. 「페이스」는 1988년 미국에서 가장 많이 팔린 싱글이 됐고, 이후에도 오랫동안 MTV/VH1 인기곡 자리를 유지했다. 미국 (가짜 미국) 팝의 보편성을 입증이라도 하듯, 노래는 미국 외 4개 국가에서도 정상에 올랐다. 아이러니하게도, 뒤에 나온 「자유 '90」(Freedom '90) 비디오에서 마이클은 마치 자신의 유명세가 씌운 족쇄를 거부하듯 가죽 재킷을 불태우고 글레치 기타를 산산조각 내며, "알아줬으면 해 / 때로는 옷이 전부가 아니라는 것을" 하고 푸념하는 모습을 보였다. 그러나 가짜

부드러운 가죽"에서 따왔다. 로스앤젤레스에서는 건 클럽이나 플레시 이터스 같은 펑크 밴드가 시적으로 들뜬 남부 고딕 풍으로 로커빌리를 해석한 앨범 『사랑의 불』(Fire of Love)과 『기도하기 1분 전, 죽기 1초 전』(A Minute to Pray, A Second to Die)을 각각 내놨다. 저 아래 멤피스에서는 타브 팰코의 팬서 번스가 극도로 원시적인 『목련 커튼 뒤에서』(Behind the Magnolia Curtain)를 내놓으며 원시성 면에서 타를 압도했다.

— 원시 펑크 집단 수이사이드에서 솔로로 독립한 앨런 베가는 목소리에 씌우는 샘 필립스 풍 슬랩백 에코는 유지하면서도 수이사이드의 전자 음향은 제거해 기타 중심 미니멀 로커빌리를 내놨다. 싱글 「주크박스 베이비」(Jukebox Babe)는 양식화한 록이 인기를 끈 프랑스에서 히트곡이 됐다.

— 프랑스에서 더 성공한 그룹은 스트레이 캐츠였다. 그들은 미끈하게 빗어 넘긴 앞머리와 문신, 더블 베이스와 드럼 2개로 구성된 키트, 에디

로커빌리 「페이스」와 솔 투 솔 패스티시 「자유 '90」 사이에 파인 골은 오히려
마이클이 음악적 스타일을 의상처럼 바꿔 입을 뿐이라는 사실을 역설했다.

80년대 초부터 로큰롤은 현실 세계와 철저히 단절된 채 유령 같은
기표로만 되돌아왔다. 아무 영향도 끼치지 않으며 세상을 누비고, 과거 모습의
희미하고 불편한 흔적으로만 맴도는 모습은 흡사 귀신과도 같았다. 혼령으로
지속하는 로큰롤, 현존하는 부재로서 로큰롤 개념은 멤피스를 배경으로
엘비스 유령이 등장하는 짐 자무시의 1989년 작 「미스터리 열차」에도 스며
있다. 영화에는 말 그대로 금실 라메를 입은 엘비스 유령이 잠시 나타나기도
하고, 직장 동료 사이에서 '엘비스'라는 별명으로 불리는 인물이ー조
스트러머가 연기하는, 구레나룻 기른 영국 출신 중년 로큰롤러가ー등장하기도
한다. '엘비스'와 친구들이 강도 짓을 망치고 기어든 호텔에는 방마다 키치 풍
엘비스 그림이 걸려 있다. 스트러머가 연기하는 그리저는 자신의 별명을 전혀
달가워하지 않는데, 그래서인지 그림을 보고는 짜증을 낸다. "세상에, 저기 또
있네. 도무지 저 새끼한테서 벗어날 수가 없군! 왜 어디나 저 놈이 있는 거야?"

코크런과 똑같이 반짝이는 주황색 단풍나무로 마감한 그레치 6120 기타,
단순화한 음악을 내세웠다. 「가출한 소년들」(Runaway Boys)은 영국
인기 순위에 진입했고, 만화처럼 꾸민 「스트레이 캣 활보」(Stray Cat
Strut)와 「록 디스 타운」(Rock This Town) 비디오는 MTV에 진출했다.

돌이켜볼 때 궁금한 건 그 모든 힙스터 로커빌리가 같은 시대 내내 주류에서
이어진 50년대 복고와 자신들이 어떻게 다르다고 생각했을까 하는 점이다.
존 레넌의 『록 앤드 롤』, 퀸의 「사랑이라고 하는 정신 나가고 하찮은 것」,
다츠·쇼워디워디·매치박스 같은 복고 그룹, 「그리스」와 영국 내 히트 뮤지컬
「엘비스!」 등, 주류에서 50년대 복고는 광범위하게 일어났다. 「엘비스!」에는
웨일스 출신 로커 셰이킨 스티븐스가 선 스튜디오 시절 전성기 프레슬리로
출연했는데, 덕분에 그는 80년대에 영국에서 가장 인기 있는 히트곡 제조기가
됐다.

「미스터리 열차」와 마찬가지로, 자무시의 초기작 「천국보다 낯선」과 「다운 바이 로」도 신화적인 미국 음악 도시, 뉴욕과 뉴올리언스를 각각 배경으로 삼았다. 그리고 두 작품 모두 현재도 과거도 아닌 어떤 규정할 수 없는 시대를 암시하듯, 신기한 여명 지대 같은 분위기를 띤다. 흑백으로 촬영한 영상도 그런 효과를 더하지만, 구식 가전제품(라디오, 소형 흑백 TV 등)과 등장인물이 입는 비현대적 의상(납작한 중절모, 멜빵과 재킷 등)도 한몫한다. 「천국보다 낯선」에 깔린 생각은─모호하고 간접적이어서 주제라기보다는 분위기에 가깝지만─미국에서 태어난 사람조차 좀처럼 파악하기 어려운 신화적 동화 나라 아메리카다. 자무시가 「다운 바이 로」를 만들던 시기에 뉴올리언스는 재즈 유산을 관광자원으로 전환한 참이었고, 자무시는 도시에 깔린 무시간적 분위기, 현재가 과거에 억압되고 홀린 느낌을 제대로 활용했다.

멤피스도 뉴올리언스만큼이나 신화와 전설에 끔찍이 압도된 곳이다. 그 도시에는 이제 그곳에 없는 것을 보려고 세계 각지에서 몰려드는 관광객이 넘친다. 「미스터리 열차」에서 그런 관광객을 대표하는 인물은 기차에서 내리자마자 선 스튜디오로 직행하는 일본인 청소년 커플이다. (그곳의 관광 안내원은 알아들을 수도 없고 의미도 없는 말을 기계적으로 속사포처럼 내뱉는다.) 이어서 뚱한 남자 친구와 수다쟁이 여자 친구는 사람도 별로 없고 보도 틈으로 잡초가 솟아난 거리를 따라 황폐한 도시를 누빈다. 크림을 발라 절묘하게 빗어 넘긴 앞머리, 귀에 꽂은 담배, 지포 라이터 등을 갖춘 일본인 소년은 쿨한 30년 전 이미지에 철저히 사로잡힌 차림이다. 그는 젊은 엘비스를 빼닮았지만, 그의 얼굴은 표정이라곤 전혀 없이 '건드릴 생각일랑 하지도 마' 하는 인상만 전하는 데스마스크다. 어떤 면에서는 그의 상상에 단단히 달라붙은 로큰롤이 그마저도 유령으로 둔갑시킨 셈이다.

'내일'

10 흘러간 미래의 유령

샘플링, 혼톨로지, 매시업

샘플링은 이상하다. 그러나 더 이상한 건 우리가 너무나 빨리 그것에 익숙했졌다는 사실이다. 샘플링이 확산하던 80년대 중반, 자신의 음악이 샘플링되는 일을 원칙적으로 반대한 음악인이 별로 없었다는 사실만 말하는 게 아니다. 정말 놀라운 건 다른 음반의 파편으로 만든 음반, 즉 원래 시간과 장소에서 연주 조각을 잘라내 만든 음반을 즐기는 게, 그리고 그것을 <u>음악으로</u> 인정하는 게 일상적 음악 감상의 일부가 됐다는 점이다.

세월이 흐르며 샘플링의 이상한 느낌은 엷어졌지만, 벨베리 폴리가 2005년 내놓은 앨범 『버드나무』(The Willows)에서 「케어메인」(Caermaen)을 듣던 나는, 오래전의 그 충격이 몸속에서 되살아나는 것을 느꼈다. 트랙에 샘플링된 영국 포크 가수의 애처로운 음성이 수십 년 전에 녹음됐다는 점은 예스러운 발음과 누렇게 닳아 부스러질 듯 변질된 음색에서 짐작할 수 있다. 신비로운 안개에 싸인 음성은 듣는 이에게 다가오라고 손짓하지만, 의미는 뒤로 도망치기만 한다. 아무리 귀를 세우고 애써 들어봐도 알아들을 수 있는 말이 하나도 없기 때문이다. 전자음악이면서도 중세적 편곡으로 마무리된 「케어메인」은 그 자체로도 충분히 으스스하다. 그러나 그 배경을 알면 정말로 오싹해진다. 벨베리 폴리의 짐 저프는 영국 전통음악 CD 한 장에서 그 음성, 즉 「용감한 윌리엄 테일러」(Bold William Taylor)를 부르는 조지프 테일러를 찾아냈다. 1908년 민속음악 채집가 퍼시 그레인저가 축음기로 만든 녹음이었다. 저프는 노래 전체를 샘플링한 다음, "속도와 음정을 조작해 새로운 멜로디로 재구성하고 가사를 알아들을 수 없게 했다." 사실상 그는 <u>죽은 사람에게 새로운 노래를 부르게</u> 한 셈이다. 미신을 믿는 이라면 충분히 주저했을 법한 무단 변조다.

「케어메인」과 그 곡이 제작된 이야기를 듣다 보니, 1986~87년 무렵 허비 에이저나 말리 말 같은 프로듀서가 샘플링만 이용한 힙합 음반을 처음 내놨을 때 느낀 혼미가 생생히 기억났다. 당시 에이저가 제작한 솔트 엔 페파의 『뜨거운, 차가운, 악랄한』(Hot, Cool & Vicious)에 자극받은 나는 횡크와 솔을 해체하고 그 조각을 프랑켄슈타인처럼 꿰매 되살린 그루브에 감각적이면서도 기괴한 마찰이 있다고 글을 쓴 적이 있다. 그런 음악이 기괴했던 건, 서로 다른 스튜디오 아우라와 서로 다른 시대가 '귀신처럼 달라붙어' 있었기 때문이다. 공교롭게도 벨베리 폴리의 음반사 이름은 고스트 박스다.

공상교령 소설

녹음에는 언제나 유령 같은 암류가 있었다. 오디오 기술 학자 조너선 스턴이 지적한 대로, 녹음은 사상 최초로 사람 목소리를 산 사람의 신체에서 분리했다. 그는 "죽음 시간"이 통조림과 방부 처리를 발명한 19세기의 "파생체"였다고 본다. 축음기는 어떤 불멸성, 즉 "아직 태어나지 않은 사람들"이 우리의 목소리를 들을 수 있다는 전망을 제시했다.

확실히 우리는 음반 덕분에 카루소에서 코베인에 이르는 유령들과 함께 사는 법을 배우게 됐다. 어떤 면에서 음반은 실제로 유령이나 마찬가지다. 한 음악인의 몸이 남긴 흔적, 그 숨결과 분투가 남긴 자국이라는 점에서 그렇다. 축음기와 사진기에는 닮은 점이 있다. 둘 다 현실의 데스마스크라는 점이다. 아날로그 녹음은 음원과 직접적·물리적 관계를 맺는다. 음악 이론가 닉 캐트러니스는 화석을 비유로 들면서 아날로그(비닐판, 테이프, 필름)와 디지털(CD, MP3)의 근본적 차이를 설명한다. 아날로그는 "생물체의 몸체가 흙에 눌려 화석을 남기듯, 음파가 남기는 물리적 자국"을 포착하지만, 디지털은 그 음파를 "읽은" 값, 그것을 "점묘법으로 그린" 그림에 해당한다. 아날로그를 지지하는 캐트러니스는 반어적으로 묻는다. "귀신을 만져보고 싶지 않은가?" 이와 비슷하게, 롤랑 바르트는 사진을 "'있었던 것'의 심령체"로 묘사했다. "이미지도 현실도 아닌 새로운 존재다. 더는 만질 수 없는 현실이다." 그는 생전에 사랑했던 어머니의 사진을 볼 때 느끼는 감정을 "죽은 가수의 녹음된 음성"을 듣는 기괴한 느낌에 비유했다.

녹음된 음악인은 현존하면서 동시에 부재한다는 점에서 유령과도 같다. 음악 녹음에 구체적으로 상응하는 귀신도 있다. 초자연론자들이 '잔류령'이라

부르는 유령이다. 지능이 있고 반응도 하며 따라서 소통이 가능하고 흔히 어떤 메시지를 전하려 하는 귀신과 달리, 잔류령은 "주변에서 일어나는 변화를 의식하지 못하고, 같은 행동을 되풀이한다." 에디슨은 자신의 발명품으로 "음원이 현존하거나 동의하지 않아도, 아무리 오랜 시간이 흐른 뒤에도" 소리를 복제할 수 있다고 뽐냈다. 다시 말해, 음반은 다스릴 수 있는 귀신인 셈이다. 실제로 에디슨이 축음기를 발명하며 염두에 둔 주목적은 사랑했던 사람이 죽은 뒤에 그 음성을 보존하는 데 있었다.

그러니까, 생각해보면 녹음은 제법 으시시한 셈이다. 그러나 샘플링은 녹음에 내재한 초자연적 성질을 배가한다. 샘플링된 콜라주는 저마다 먼 시간과 장소를 향한 관문과도 같은 순간들을 반복해 엮음으로써, 일어난 적 없는 음악적 사건을 창조한다. 그 결과는 시간 여행과 교령(交靈)이 뒤섞인 꼴이다. 샘플링은 녹음된 소리를 이용해 새로운 녹음을 만든다. 그건 귀신을 조직하고 배열하는 음악적 기술이다. 샘플링은 흔히 콜라주와 비견된다. 그러나 음악이 점유하는 시간의 차원이 더해졌다는 점에서, 샘플 기반 음악은 포토몽타주와 근본적으로 다르다. 아무리 스튜디오 기술(멀티트래킹, 오버더빙 등)로 조작되고 향상됐다 해도, 녹음음악에서 들리는 소리는 사람이 실시간으로 벌인 행동이다. (물론 실제로 연주하는 음악에만 해당하는 말이지만, 샘플링되는 음악에서 압도적 비중을 차지하는 건 프로그램된 리듬이나 디지털 기술로 생성한 소리가 아니라 사람이 연주한 음악이다.) 살아 있는 시간의 단편, 즉 샘플을 잘라내 루프에 거는 건 단순한 차용이 아니다. 그건 수용(收用)에 해당한다. 어떤 의미에서 샘플은 노예다. 물론 문자 그대로 노예는 아니지만, 그렇다고 순전히 은유로만 그렇다는 말도 아니다. 원래 환경에서 유리돼 전혀 다른 맥락에서, 자신의 뜻과 무관하게, 타인의 이윤과 명망에 봉사하는 노동이라는 뜻에서 샘플은 얼마간 노예에 해당한다.

샘플링을 다룬 지식인이 거의 모두 그것을 옹호하는 데 전념했다는 건 희한한 사실이다. 샘플링이 처음 파도를 일으킨 80년대 중반 언론에서 일어난 논의는 거의 모두 법적 측면에 초점을 두면서, 샘플러를 펑크의 반항적이고 우상 파괴적인 틀에 끼워넣곤 했다. 샘플링에 관한 학문적 연구 역시 다국적 엔터테인먼트 기업에 맞서는 '길거리' 정신을 편드는 게 보통이었다. 이는 저작권을 포함한 재산권 일반이 본성상 보수적이라고 보는 경향, 즉 그것을 대기업과 지주, 기득권을 위한 가치로 보는 학계의 좌편향을 반영한다. 어떤

이론가는 비서구권이나 자본주의 이전 민속 문화에서 훨씬 느슨하고 집단적인
저작권 논리가 통용됐다는 사실을 지적하며, 독창성이나 지적 재산권은 서구
중심적 개념이라고 주장하기도 한다. 하지만 샘플링을 하는 편이 아니라
당하는 편에서 이 쟁점을 고려한 사상가가 그처럼 없었다는 점은 놀랍다.
마르크스주의로 분석하면, 샘플링은 타인의 노동을 착취하는 형태로 볼 수도
있다. 더 일반적인 의미에서, 샘플링은 지난 음악의 생산성이 풍부하게 누적해
놓은 광상을 파헤치는 문화적 노천 채굴 행위로 볼 만하다.

　　마르셀 뒤샹은 자신이 발명한 '기성품'을 논하면서, 그 의도가 손으로
만드는 세계에서 예술을 해방하는 데 있었다고 말했다. 샘플이 소리의
기성품이라면, 샘플로 음악을 만드는 아티스트는 손으로 연주하는 세계에서
음악을 해방하는 셈이다. 제러미 비들(잼스/KLF/팝 윌 이트 잇셀프 등
샘플에 기초한 짜깁기 음악의 옹호자)에 따르면, 샘플러는 "권력의 중심을
프로듀서 쪽으로 옮겼다. 프로듀서는 음악인을 감내하지 않고서도 '실제' 연주,
즉 합성되지 않은 연주를 바탕으로 새로운 음악을 구성할 수 있다."
프로듀서에게 이는 DIY 펑크와 비슷한 의미에서 엄청난 힘이 된다. 그러나
같은 이유에서 샘플링은 자신의 연주를 박탈당하는 원곡 음악인은 물론,
시간과 정력을 들여 기교를 연마해놓고 보니 정작 자신이 불필요해지는
상황에 처하게 된 전문 음악인 계급에서도 힘을 빼앗는 효과를 발휘한다.

　　지나간 시대의 음악적 창조성과 노동에 대놓고 의존하는 건 당연히
샘플러델릭한 스타일(댄스와 힙합의 여러 하위 장르)이지만, 샘플링한 드럼
소리와 악기 음색을 활용하는 일이 일상적 스튜디오 기법으로 자리 잡은 탓에,
샘플링은 온갖 록·팝에서 드러나지는 않으면서 만연하는 존재가 됐다. 업계
표준이 되다시피 한 디지털 오디오 플랫폼 프로 툴스에서 '플러그인'으로
쓰이는 사운드 리플레이서 같은 프로그램을 이용하면, 프로듀서는 수준 이하
드럼 연주에서 모든 소리를 더 강력한 타악기 음색으로 교체할 수 있다. 잘
통제된 실험실 환경에서 프로듀서가 직접 만들어낸 소리를 쓸 수도 있지만,
그보다는 상용 '드럼 샘플 라이브러리'를 활용하는 게 더 일반적이다. 때로는
레드 제플린의 존 보넘처럼 독특하고 탐나는 음색을 자랑하는 드러머의
샘플이 쓰이기도 한다.

　　'소리 교체'는 얼마간 관절 교체처럼 들리기도 하는데, 실은 정확하고
청결한 그 공정 전체가 장기나 인공 피부 이식수술 같은 첨단 생체 보철술을

연상시키는 게 사실이다. 지난 10여 년간 라디오를 들어온 이라면 그런 스튜디오 조작의 결과에 끔찍이도 익숙할 것이다. R&B니 일렉트로닉 팝처럼 반(反)자연주의를 전면에 내세우는 장르에서는 별 문제가 안 된다. 그러나 실황 에너지의 시뮬라크럼을 제시하는 음악, 즉 록 프로덕션 대부분에서 연주의 통일성이 아니라 부재로 점철된 소리가 들릴 때, 그건 특히나 불만스럽고 얼마간은 불편하게까지 다가온다.

그런 무의식적 샘플링은 랩과 댄스 뮤직의 노골적인 분해 미학과 다르다. 후자에서 연주 파편은 원래 연주자에게 허락은커녕 알리지도 않고, 음악적 의미망에서 절제돼 전혀 다른 목적에 적용되는 일이 흔하다. 수많은 예 가운데 하나만 들어보자. 매시브 어택의 트립합 고전 「안전하기만 하다면」(Safe from Harm)은 빌리 코범의 재즈 퓨전 고전 「층운」(Stratus)에 기초한다. 매시브 어택은 재즈 퓨전을 공경하는 팬이지만, 그 곡에서는 코범 등 「층운」 연주진 (얀 해머, 리 스클라, 토미 볼린)이 실제로 중시한 즉흥연주 가락은 일절 배제한 채, 그루브를 추동하는 베이스와 드럼에만 초점을 맞춘다. 원곡에는 리듬이 느슨하고 거칠어지는 부분이 많지만, 매시브 어택은 리듬 트랙에서도 가장 단순하고 정갈한 부분만 꼬집어낸다. 그처럼 허락을 받고 쓰는— 「안전하기만 하다면」 크레딧에는 코범이 명기돼 있다—샘플링은 매끄러운 거래에 필요한 저작권료를 충분히 선사하기도 한다. 그러나 언더그라운드 댄스계에서는 보상은커녕 원작자를 욕보이는 방식으로 샘플링이 활용되는 일이 흔하다. 레이버 시절 나는 하드코어 레이브 프로듀서들이 사랑 노래 토막을 납치해 엑스터시 찬가로 뒤바꿔버리는 발랄함을 좋아했지만, 다른 관점에서 보면 그런 수모를 당한 원작자가 얼마나 질겁했을지를 상상하는 것도 어렵지는 않다.

이런 샘플링은 성행위 중인 알몸에 영화배우 같은 유명인의 얼굴을 합성하는 온라인 포르노 기법에 비견할 만하다. 나는 그런 기법이 개인의 자기 이미지에 관한 권리를 노골적으로 침해한다고 생각한다. 그러나 같은 기법이 팬 픽션으로, 즉 미셸 드 세르토나 헨리 젠킨스 같은 이론가가 '텍스트 차용'이라 부르는 실천으로 둔갑하기도 쉽다. 그때 그건 스타를 '원재료' 삼아 자신의 판타지를 창의적이고 무례하게 표현하는 행위가 된다.

캐나다 출신 작곡가 존 오즈월드의 악명 높은 1989년 CD 『플런더포닉』 (Plunderphonic) 앞표지에는 마이클 잭슨의 앨범 『배드』(Bad) 표지에서 그의

얼굴과 가죽 재킷을 잘라 벌거벗은 여성 몸에 이식한 사진 콜라주가 실렸다. 앨범에서 오즈월드는 팝 아이돌을 말 그대로 산산조각 내면서, 샘플링을 디지털 우상파괴로 발전시켰다. 일반적인 샘플링 아티스트보다 훨씬 개념적인 접근법을 취한 오즈월드는 한 아티스트의 한 곡을 재작업하는 데 집중했다. 예컨대 빙 크로스비의 「화이트 크리스마스」(White Christmas)처럼 유명한 노래를 디지털 세절기에 넣어 분해하고는 외과적으로 재구성해 발작적이고 기괴한 기형 도플갱어를 만들어내는 식이었다. 잭슨의 「배드」를 풀어낸 「대브」(Dab)는 걸작이다. 팝 음악을 별로 좋아하지 않은 오즈월드는, 그가 느끼기에 스튜디오에서 질식해 무기력해진 음반에 생명을 불어넣으려는 의도에서, 원곡을 조각내 디스코에 뛰어든 비프하트처럼 발작하는 소절로 재배열했다. 중간쯤에서 그 리메이크는 우주로 발진한다. 극세 음절로 분해된 보컬 입자는 마치 무한한 거울의 방에 흩뿌려진 것처럼 멀티트랙 처리되고, 섬광처럼 반짝이는 마이크로 잭슨의 성운은 스테레오 장 앞뒤에서 피어오른다.

음원 출처를 꼼꼼히 밝히고 『플런더포닉』을 비매품으로 엄격히 제한했는데도, 오즈월드는 몇몇 의뢰인에게 요청받은 캐나다 음반산업 협회에 쫓기는 신세가 됐다. 의뢰인 중에는 마이클 잭슨도 있었는데, 그는 자신의 노래를 훼손한 행위보다 이미지를 멋대로 표지에 쓴 데 더 분개했다고 한다. 『배드』에서 잭슨은 자신의 이미지를 야성적인 모습으로 포장함으로써 힙합과 보조를 맞추려 했는데—가죽 재킷과 사타구니를 쥐는 비디오 등은 그런 맥락에 있었다—깔끔하게 다듬은 음모를 드러낸 『플런더포닉』의 포르노 포토몽타주는 그를 음경 없는 자웅동체로 그려냈기 때문이다. 결국 오즈월드는 언론사 등에 보내고 남은 CD를 전량 폐기하라는 판결을 받고 말았다. 하지만 『플런더포닉』의 개념적 오디오 콜라주는 사실 새로운 게 아니었다. 전위 작곡가 제임스 테니는 1961년에 이미 엘비스 프레슬리를 뮤지크 콩크레트 풍으로 해체한 「콜라주 1번(블루 스웨드)」(Collage No. 1 [Blue Suede])를 창작한 바 있다. 뮤지크 콩크레트 선구자 피에르 셰페르의 수제자였던 베르나르 파르메자니는 잘고 얇게 썬 팝 문화를 바탕으로 테이프 작업을 몇 차례 했는데, 그중 1969년 작 「항문의 팝」(Du pop à l'âne)은 FM 주파수대를 무작위로 돌려가며 싸구려 프랑스 아코디온과 음탕하게 울려대는 딕시랜드, 도어스 등 록 밴드의 익숙한 곡을 뒤섞는 라디오 듀엣으로 구성됐다. 록 자체,

또는 록의 주변부만 봐도 비틀스와 60년대 팝 고전을 훼손한 「생의 하루 계곡 너머」와 『제3제국 로큰롤』(The Third Reich 'N Roll)을 내놓은 레지던츠가 있었다. 비닐판 반달리스트 크리스천 매클레이는 70년대 중반부터 힙합과 무관하게 독자적인 스크래칭 기법을 개발했는데, 그는 여러 판을 짜깁기하기보다는 한 번에 한 음반에 초점을 맞추거나, 아니면 적어도 여러 장르를 뒤섞기보다는 한 아티스트—루이 암스트롱, 지미 헨드릭스, 마리아 칼라스, 페란테 & 타이커, 존 케이지—의 음반에 집중하는 경향을 보였다.

오즈월드가 플런더포닉 장난을 시작한 것도 샘플러가 출현하기 전이었다. 그의 미스터리 랩 카세트에는 턴테이블의 분당 회전률을 극도로 낮추거나 높이는 장치 조작과 테이프 편집 기법이 쓰였다. 그의 플런더포닉 작업 가운데 최고작에 속하는 「프리텐더」(Pretender) 역시 순전히 아날로그 기법으로만 만든 작품이었다. 그 곡은 돌리 파튼의 음성을 개 귀에만 들리는 초고음 (80 rpm)과 남성 호르몬이 잔뜩 낀 초저음(12 rpm)으로 바꿔가며 가수의 성전환을 감행한다. 그러나 자웅동체 마이클 잭슨 이미지와 마찬가지로, 이 역시 파튼의 섹시하되 건강한 이미지를 공격한 행위로 볼 수 있다.

플런더포닉스는 음악판 팝아트처럼 보일 때가 있지만, 여기서는 워홀의 맹목적인 대중문화 애호가 자파의 조롱으로 대체됐다는 점을 고려해야 한다. 『플런더포닉』의 속편 격인 『플렉셔』(Plexure)는 5천 곡의 소리 파편을 20분간 이어지는 크레센도, 코러스, 비명, 트레몰로 폭풍, 파워 코드 폭격으로 합성함으로써 1990년경 팝과 록 전체를 일거에 해체하고 재조립했다. 그 의도는 미국의 라디오 풍경을 저능한 키치와 싸구려의 아수라장으로 드러내는 데 있었다.

여기서부터 오즈월드가 앞으로 나갈 길은 '오디오 인용'과 '접기'(folding) 같은 플런더포닉 기법을 원작에 동조적으로, 심지어 경건하게 사용하는 쪽밖에 없었다. 그레이트풀 데드의 초대를 받은 오즈월드는, 그들이 벌인 공연이 거의 모두 녹음돼 있다고 알려진 전설적 아카이브에 발을 들여놨다. 데드가 특히나 우주적인 즉흥연주를 벌일 때 발사대로 즐겨 쓰던 「암흑성」 (Dark Star)의 1백여 버전을 샅샅이 살펴본 그는, 거의 40시간 분량에 이르는 자료를 뽑아낸 다음 두 시간으로 정제해 『타동축』(Transitive Axis)과 『거울의 재』(Mirror Ashes)를 만들었다. 나중에 두 CD는 『그레이폴디드』(Gray-folded)로 합쳐져 나왔다.

플런더포닉스가 음원을 무례하게 다루는 데 익숙했던 이들은 데드의
정신을 충실히 떠받든 『그레이폴디드』에 당황할 수밖에 없었다. 특히 첫 장은
데드의 능란하고 유창한 괴연주와 무척 흡사해, 거의 실시간 공연처럼 들릴
정도였다. 하지만 그건 오즈월드가 15초도 안 되는 짧은 샘플, 때로는 4분의
1초밖에 안 되는 음원을 이어 붙여 만들어낸 음악이었다. 요컨대 그는
가르시아 등 데드 구성원과 25년에 걸쳐 출현한 그들의 도플갱어가 협연하게
한 셈이다. 그 목적은 데드 공연이 선사하는 흐릿하고 마법 같은 경험을
포착하는 데 있었다. 오즈월드는 "그래서 자연스럽지 않은 짓을 했다"고
말한다. "젊은 제리 가르시아가 늙은 제리와 함께 노래하게 하거나, 여러 데드
음악인으로 구성된 오케스트라가 연주하게 한 건 모두 소리 경험을 고양해
'뭐가 어떻게 된 거야? 약 먹었나?' 같은 생각이 들게 하려는 목적이었다."

　　오즈월드는 자신이 가장 좋아하는 반응을 이렇게 꼽는다. "어떤 사람이
인터넷에 적어 올린 글인데, 『그레이폴디드』를 듣고 울었다는 거다. 앨범에
가르시아의 25년 세월이 압축돼 있기 때문이다. 그리고 그는 자신이 귀신이
된 듯한 느낌을 생생하게 받았다며, 그런 점에서 앨범이 현실 같지 않다고
말했다." 하지만 『그레이폴디드』는 이후 팝 문화에서 일어난 불편한 현상을
예견하기도 했다. 라이벌 래퍼인 투팍과 노터리어스 B.I.G.가 사후에 왕성한
활동을 펼치거나—2003년 「달리기 (죽기 살기로)」(Runnin' [Dying to Live])
에서 괴기스러운 듀엣을 펼치며 정점에 다다랐다—디지털 기술로 오드리
헵번, 케리 그랜트, 험프리 보가트 같은 인물을 할리우드 필름 아카이브에서
되살려 TV 광고에 출연시키는 일이—헵번은 AC/DC(!)에 맞춰 억지로
춤추는 굴욕을 당하기까지 했다—그런 예에 속한다. 기술이 발전하면 죽은
스타의 음색과 창법을 컴퓨터로 모조리 되살리는 일도 가능해질지 모른다.
그러면 유족은 한참 전에 죽은 인물의 재능을 팔아먹을 수도 있을 것이다.

　　그루브 도굴꾼
『플런더포닉』이 나온 80년대 말은 마침 주류 팝에서도 샘플링 바람이 불던
때였다. 비스티 보이스 같은 미국 힙합 아티스트, 콜드컷이나 M/A/R/R/S
같은 영국 아티스트의 'DJ 음반' 열풍, 저스티파이드 에인션츠 오브 뮤 뮤(일명
KLF)나 팝 윌 이트 잇셀프 같은 펑크 악동 무리가 그런 예에 해당한다.
마지막에 거론한 영국 장난꾸러기들은, 오즈월드와 비교하면 전위적이지도

않고 기술적으로도 조악했지만, 그럼에도 알아들을 수 있는 '소리 인용'을
강조했다는 점에서는 플런더포닉스와 상통했다. 잼스의 「네게 필요한 건
사랑뿐」(All You Need is Love)이나 팝 윌 이트 잇셀프의 「데프콘 1」(Def Con
One) 같은 콜라주 트랙을 듣는 재미는 상당 부분 지시 대상을 알아맞히는
데 있었다. 샘플링된 음악인이 갖은 모욕과 풍자, 희화화 대상이 되는 일도
흔했다. 거기에는 음악 자체를 엿 먹이고 그 거만함을 깎아내리려는 의도가
있었다. 콜드컷은 초기 트랙 한 편에 '비트 + 자투리'(Beats + Pieces)*라는
제목을 붙여서 짜깁기 속성을 부각시켰고, 표지에는 "미안하지만 이건 음악이
아닙니다" 같은 구호를 달았다. 그처럼 사과를 가장한 자랑은 녹음에 (그리고
숙련 연주자의 노동에) 의존하기를 거부하고 작가로서 위상을 선언하던 신흥
세력 DJ를 대표했다.

그러나 이처럼 의식적·도발적으로 샘플링에 접근하는 태도가 주류에서
타오르는 동안, 다른 관점에서 새로운 기계에 접근하는 방법이 남몰래
자라나기도 했다. 아날로그 음원을 0과 1이라는 디지털 코드로 변환해주는
샘플링 기술 덕분에, 사용자는 재료를 난도질하고 왜곡하며 변질시킬 수 있게
됐다. 다시 말해, 샘플러는 인용 기계에 머물지 않고 순수한 소리 합성 도구,
즉 음원을 탈맥락화할 뿐 아니라 추상화하는 기계로도 쓰일 수 있었다. 또 다른
접근법은 샘플의 인지 가능성을 유지하되, 즉 결국에는 훵크나 재즈, 솔 같은
특정 장르의 '올바른' ─ 그루브와 율동감이 있고 사람이 연주한 듯한 ─ 음악을
만들되, 그 음원은 듣는 이가 십중팔구 알지 못하는 종류만 사용하는
방법이었다. 그런 샘플링은 인용도 아니었고 포스트모던하지도 않았으며,
오히려 폐품 수집이나 건축물 인양, 재활용에 가까운 형태였다.

상자 채굴 문화는 80년대 말부터 꾸준히 형성됐다. 비트 탐광인들은
일반인이 CD로 옮겨가며 사실상 쓸모가 없어진 중고 비닐판이 가득 찬 구식
음반점 지하실과 벼룩시장, 창고 세일을 뒤지며 희귀한 원재료를 찾아다녔다.
그러나 프린스 폴, 프리미어, RZA, DJ 섀도 같은 상자 채굴 아티스트가 단지
숨은 노다지를 찾아내고 쓸모없는 중고 비닐판 상자를 몇 시간 동안 파헤치며
먼지를 들이키기만 한 건 아니다. 극히 짤막한 관현악 소절이나 숨은 리듬 기타
반주처럼 루프**로 활용할 만한 부분, 재즈 훵크 트랙에서 우연히 악기가
물러나고 음표가 흩어지는 순간처럼 새 트랙의 중심 선율로 고쳐 쓸 만한 부분

[*] Beats + Pieces는 잡동사니를 뜻하는 bits and
pieces에 빗댄 말장난이다.

[**] '루핑'(looping)은 짧은 소절을 반복하는
음악 기법이고, '루프'(loop)는 그렇게 만들어진
악절을 뜻한다.

등, 다른 사람은 눈치채지 못하는 곳에서 잠재적 샘플을 포착해내려면 예민한 감수성이 필요하기 때문이다. 그런 음반 응용 기술은 사진, 특히 크로핑이나 확대 같은 기법과 유사하다. 그러나 샘플링에서 줌인하거나 '키워 쓰는' 세부는 공간이 아니라 시간이다. 샘플링은 전진하는 음악 흐름에서 보통은 잊히고 마는 순간을 붙잡아 반복함으로써 잡아 늘이고, 덕분에 우리 귀는 거기에, 그 안에 머물며 그 순간을 즐길 수 있다.

DJ 섀도는 1996년 데뷔 앨범 『엔드트로듀싱…』(Endtroducing...) 표지에 캘리포니아 주 새크라멘토에 있는 단골 음반점 '레코즈'의 길다란 진열대 사진을 실으면서 언더그라운드 힙합의 상자 채굴 정신을 전면에 드러냈다. 힙합 턴테이블리스트에 관한 다큐멘터리 「스크래치」에는 레코즈의 혼잡하고 더러운 지하실에서 인터뷰하는 섀도가 등장하는데, 그 중고 음반의 지하 세계는 선택받은 고객만 들어갈 수 있는 곳이었다. 『엔드트로듀싱…』을 만드는 동안 작업이 벽에 부딪히면, 그는 레코즈 창고에 숨어드는 데서 해결책을 찾곤 했다. "거기에서 위안을 구하고 음반을 사 곤궁에서 벗어났다. … 어떤 면에서는 음반점이 내 뮤즈인데, 『엔드트로듀싱…』에서는 확실히 그 음반점이 뮤즈 노릇을 했다." 같은 다큐멘터리에서 그가 뭉클하게 성찰하기를, 중고품 지하실은 죽은 꿈의 공동묘지 같은 곳, 즉 성공을 꿈꿨으나 무명에 그치거나 잊히고 만 음악인의 온갖 희망과 창조성이 유물 같은 음반으로 가득히 남은 곳이라고 한다.

「인/플럭스」(In/Flux)와 「엔트로피」(Entropy)처럼 놀라운 트랙을 발표하던 활동 초기 DJ 섀도는 실제로 DJ 섀도 앤드 더 그루브 로버스*라는 이름을 쓰곤 했다. 재미난 농담이지만, 또한 적절히 고딕풍을 띠는 이름이기도 하다. 상자를 파헤치는 행위에는 묘지 도굴과 닮은 구석이 있고, DJ/ 프로듀서는 비닐판 사체를 훼손하고 장기를 밀매하는 시체 도둑 같기도 하기 때문이다. (실제로 섀도는 레코즈의 비닐판 수장고에 쌓인 판 아래에서 죽은 박쥐 한 마리를 발견하기도 했다. 고딕으로 그럴듯하지 않은가?)

앞에서 나는 샘플이 어떤 의미에서는 귀신이자 노예 같다고 시사했다. 루핑은 사람의 에너지와 열정이 음반에 남긴 잔상, 즉 보컬 후렴, 드럼 소절, 기타 리프 등을 사후(死後) 생산의 쳇바퀴로 변형한다. 널리 쓰이고 끝없이 복제되는 일부 샘플은 버젓한 노예 계급을 이루기까지 한다. 좋은 예가 바로

[*] 'Groove Robbers'는 '그루브 도둑들'이라는 뜻인데, '묘지 도굴범'을 뜻하는 'grave robber'에 빗댄 말장난이기도 하다.

'아멘' 브레이크 비트다. 가스펠/R&B 공연단 윈스턴스의 앨범 마지막 부분에 시간 때우기로 실린 연주곡 「형제여 아멘」(Amen My Brother)에서 짤막한 타악기 소절을 따낸 샘플이었다. '아멘' 브레이크에 벌어진 일은 디즈니 만화 영화 「마법사의 제자」의 한 장면을 연상시킨다. 영화에서 마법사의 하인으로 등장하는 미키 마우스는 빗자루에 마술을 걸어 자기 대신 집안일을 하게 한다. 빗자루가 제멋대로 굴자 미키 마우스는 그것을 도끼로 내려치는데, 그럴 때마다 빗자루는 죽기는커녕 하나씩 더 생겨날 뿐이다. 그렇게 늘어난 엉터리 노예 무리는 미친 듯이 물을 끌어온 끝에 홍수를 일으키고 만다. 마찬가지로, '아멘' 브레이크는 같은 드럼 연주 토막에 기초한 수천, 수만 정글 트랙으로 퍼져갔고, 그 프로듀서들은 윈스턴스의 드러머 그레고리 콜먼의 삶에서 5초에 불과한 순간을 조금씩 다르게, 그러나 여전히 알아들을 수 있는 형태로 조금씩 편집하며 무한히 변주해나갔다.

힙합과 댄스 같은 디지털 시대 음악은 아날로그 시대의 핫한 소절과 쿨한 그루브에 크게 의존한다. 그래서인지, LTJ 부컴('아멘'을 처음 쓴 정글러에 속한다)이나 매들리브처럼 70년대를 황금시대이자 황금광으로 여기는 프로듀서는 그 시대를 경건한 착취 정신으로 대하게 됐다. 그들은 재활용을 통해 문화적 정점으로서 70년대를 기리고, 그러면서 그 시대의 무명 창조자들에, 또는 적어도 그들의 음악에 어떤 불멸성을 선사한다.

음악은 석유 같은 천연자원과 달리 아무리 샘플링해도 고갈되지 않는다. 그러나 과다 노출된 소절이나 비트의 문화적 사용가치는—아무리 '아멘'처럼 강력하고 유연한 소절이라도—결국 절하되기 마련이므로, 상자 채굴자는 언제나 희귀 그루브를 찾아 헤맬 수밖에 없다. 그들에게 손짓하는 영역 중에는 개인 출반 음반의 세계가 있다. 자비출판 서적과 마찬가지로, 그런 음반은 상업적으로 유통되거나 소매점에서 팔리기보다 개인이나 클럽·학교·교회 등 작은 단체가 찍어 직판하거나 회원에게 나눠주는 물건이었다. 적은 발매량 (보통 백 단위, 때로는 50장에 불과)은 해당 음악의 희귀성과 은밀성을 보장했다. DJ 섀도는 2001년에 나온 두 번째 앨범 제목을 '개인 출반'(The Private Press)이라고 붙이기도 했지만, 은밀성에 보통 이상으로 집착한 그는 한 장만 나온 개인 음반, 옛날 옛적 누군가가 손수 녹음 부스에서 만든 음반에 특히 관심을 기울였다.

상자 채굴자가 개척할 만한 신천지로는 라이브러리 음악도 있었다.

60~70년대에 라디오·영화 광고·산업용 영화 같은 실용적인 용도로 제작되던
반주 음악을 말한다. 라이브러리 음악은 구매자가 필요한 분위기를 정확히
알아낼 수 있도록 트랙 설명('가볍고 편안한 스윙', '부지런한 활동', '무난하고
추상적인 배경음악')이 달린 일정한 표지에 담겨, 소매상이 아니라 구독을
통해 유통되곤 했다. 그런 음악은 듣기만 해도 떠오르는 광경이 있다―1971년
무렵 런던의 워더 가, 2막 상연이 절반 이상 지났는데 이제야 3막 각본을 쓰듯
미친 듯이 악보를 써나가는 무명 작곡가, 바이올린과 관악기를 무릎에
내려놓고 툴툴거리며 벤슨 & 헤지스 담배를 피우는 세션 연주자 등.

　　90년대 초 힙합과 댄스 프로듀서들은 60년대와 70년대에 KPM, 스튜디오
G, 부시 & 호크스 같은 회사가 내놓은 라이브러리 음반을 높이 치기 시작했다.
능숙한 세션 연주가 깨끗한 음질로 담긴 그 음반들은 그들이 활용하기에 좋은
비트와 팡파레, 후렴구의 노다지였다. 더욱이 음악 출판사와 음반사들이
샘플링에 경각심을 갖고 로열티 지분을 요구하기 시작하던 터에, 빈티지
라이브러리 음반 소절은 문제를 일으킬 가능성이 비교적 적었다. 얼마 후
라이브러리 앨범 원판은 상당히 비싸게 거래되기 시작했다.

　　라이브러리 음악의 성가를 높이는 데 결정적 역할을 한 인물로는 조니
트렁크를 꼽을 만하다. 그가 세운 음반사 트렁크 레코드는 1996년 세계 최초의
라이브러리 음악 편집 앨범 『보즈워스의 슈퍼 사운드』(The Super Sounds of
Bosworth)로 데뷔했다. 전형적인 영국 B보이와는 거리가 멀었지만―그는
에릭 모컴*을 더 닮은 모습이었고, 본명은 조너선 벤턴휴스였다―트렁크는
90년대 초중반 영국에서 출현한 상자 채굴 문화를 겪어본 인물이었다. 바로
모 왁스와 닌자튠 같은 트립합 음반사, 파인더스 키퍼스와 체리스톤스 같은
인양 음반사, 루크 바이버트(일명 왜건 크라이스트)와 조엘 마틴(일명
콰이어트 빌리지) 같은 라이브러리 애호 DJ/프로듀서를 낳은 문화였다.
크렁크는 "영국인들은 그런 데 매우 밝았다"고 회상한다. "당시 런던
한복판에서는 정말 흥미로운 일이 벌어졌다. 제리 대머스와 놈스키 같은 인물,
이상한 패션계 사람들이 웃기는 음반점을 서성이며 묘한 재즈, 영화음악,
힙합을 파헤쳤다. 나는 그런 사람들을 '가방인'이라고 부르곤 했다. 런던
한복판에서는 가방 한가득 음반을 이고 다니는 사람을 마주치곤 했다. 몇몇
카페에서 그런 사람을 만나 음반을 교환하곤 했다."

[*] Eric Morecambe, 1926~84. 영국의 코미디언

귀신 들린 소리

영국의 비트 채굴 문화는 미국 힙합에서 깊은 영향을 받았다. 희귀 그루브를 찾아 헤매고, 영화음악 조각을 이용해 상상 속 영화의 사운드트랙을 창조하는 모습 등이 그랬다. 그러나 미국 랩과 비교해보면, 영국 음악에는 긴급한 표현 욕구가 눈에 띄게 부재했다. 분위기는 짙고 배경음악으로 듣기에도 좋았지만, 창작자의 세련된 취향과 음반 수집 기술을 증언해주는 일 말고는 별로 하는 말이 없는 음악이었다. 얼마간은 말 그대로 목소리가 없기 때문(비트에 맞춰 랩을 하는 MC가 없기 때문)이기도 했다. 그러나 미국 힙합은 빈티지 횡크와 솔, 블랙스플로이테이션* 영화음악, 80년대 콰이어트 스톰과 '슬로 잼'** 등을 뒤섞은 사운드만으로도 일정한 문화적 정체성을 소통했다. 영국 음악은 독자적인 환경이나 역사에서 아무것도 끌어오지 못한 탓에, 결국 흑인음악 취향은 절묘하지만 그 창의적 노고는 원천에 비해 파리하기만 한 영국 백인

[*] blaxploitation. 1970년대 미국에서 유행한 영화 장르. 본디 도시에 거주하는 흑인 관객을 대상으로 만들어졌고, '흑인'을 뜻하는 'black'과 '상업적 갈취'를 가리키는 'exploitation'이 합쳐진 별명을 얻었다.

[**] 슬로 잼(slow jam)은 느린 속도로 부드럽게 연주하는 R&B 음악을 뜻한다. 콰이어트 스톰 (quiet storm)은 본디 늦은 밤 라디오에서 방송되는 음악을 가리키는 말이었고, 거기에서는 슬로 잼이 차지하는 비중이 컸다.

조니 트렁크와 트렁크 레코드

조니 트렁크는 10대 시절 "방송대학 프로그램에서, 예컨대 미생물에 관한 장면에 깔리던" 이상한 전자음악을 듣고, 처음으로 라이브러리 음악에 매료됐다고 한다. 그때 그는 라이브러리 음악이 뭔지 몰랐다. 여러 해가 흐른 뒤, 누군가가 그에게 보즈워스 라이브러리 음반사 앨범을 틀어줬다. "그때 나는 '그래 이거, 방송대학 음악'이라고 생각했다." 뒤표지에서 회사 주소를 확인한 그는, "코앞에 있는" 런던 중심지 사무실을 찾아 "문을 두드렸"고, 거기서 수십 년 묵은 먼지와 위태롭게 쌓인 악보가 가득한 "공포 드라마의 한 장면"을 목격했다.

'트렁크'라는 이름은 사실 그를 '참견꾼'이라고 놀리던 친구에게 얻은 것이었다.* "내게는 탐정 같은 면이 있다. 나는 파헤치는 것을 좋아한다." 그는 수사를 통해 베이즐 커친이나 데즈먼드 레슬리 같은 괴짜 작곡가를 발굴했다. 레슬리의 『미래 음악』(Music of the Future)—50년대 말 소박하게 녹음된

315

[*] '참견을 좋아하는 사람'이라는 뜻의 속어 'nosy'에 빗댄 말. 'trunk'는 코끼리의 코를 뜻하기도 한다.

중산층 음악인 신드롬을 이어가는 데 그치고 말았다. (켄 콜리어, 알렉시스 코너, 존 메이올 등을 생각해보자.)

힙합에 진정 필적할 만한 영국 음악이 나타나려면, 같은 기법(샘플링, 루핑, 상자 채굴)을 이용하되 그것을 독자적인 자원과 전통에 결합해야 했다. 여기서 혼톨로지가 등장한다. 혼톨로지*는 평론가 마크 피셔와 내가 2005년 무렵 포커스 그룹, 벨베리 폴리, 어드바이저리 서클 등 고스트 박스 소속 아티스트와 그 동료인 모던트 뮤직, 문 와이어링 클럽 등 주로 영국 아티스트로 이루어진 느슨한 네트워크를 가리키는 데 쓰기 시작한 말이다. 그들은 모두 60~70년대 TV 프로그램과 연결된 영국적 노스탤지어를 탐구한다. 쓰레기통을 뒤지는 데 도가 튼 혼톨로지 아티스트는 중고품 가게, 노상 시장, 자선 바자 등을 샅샅이 훑으며 먹음직한 음악 조각과 썩어가는 문화 가공물을 찾아낸다. 그 음악은 보통 디지털과 아날로그를 혼합한다. 컴퓨터로 편집한 자료와 샘플을 구식 신시사이저 음색이나 어쿠스틱 악기와 뒤섞고, 라이브러리 음악과 영화음악(특히 공상과학이나 공포물)에서 영감 받아

[*] hauntology. '귀신에 홀리다'는 뜻의 'haunt'에서 파생한 말.

뮤지크 콩크레트—은 트렁크의 위대한 발견에 속한다. 한때 스핏파이어 전투기 조종사로 일했고 UFO 전문가이기도 했던 레슬리는 "토호 계급 출신이었고, 따라서 피아노에 돌아가는 팬이나 모래를 퍼부을 여유도 있었다." 커친은 상업 작곡가로서 라이브러리 LP와 영화음악을 무수히 녹음하는 와중에, 가끔씩은 『세상 속 세상』(Worlds Within Worlds)처럼 완전한 전위 앨범을 내놓기도 했다. 트렁크의 집착은 그가 디자인 출판사 퓨얼을 위해 엮어준 라이브러리 표지 작품집으로 정점에 다다랐다. 『음악 라이브러리』에 실린 작품은 냉엄한 모더니스트 그리드와 초현실적인 사진 콜라주, 비전문가 미술처럼 섬뜩한 느낌을 풍기는 기묘하게 어설픈 드로잉과 키치델릭한 옵 아트를 망라하면서, 라이브러리 음반 표지가 안에 담긴 음악과 마찬가지로 무심결에 전위예술이 될 수 있음을 보여줬다. 표지와 음악에는 제한된 예산에 실용성과 실험성이 공존하는 공장 여건에서 생산됐다는 공통점이 있었다.

트렁크의 웹사이트에는 다음과 같은 구호가 있다. "음악, 섹스, 노스탤지어." 자신이 기억하는 한, 트렁크는 언제나 흘러간 시대의 달콤

만들거나 통째로 훔친 모티프를 인더스트리얼 드론*과 추상적 노이즈에 엮는
식이다. 낭송이나 습득한 소리를 신비한 뮈지크 콩크레트/라디오 드라마
풍으로 삽입한 곡도 많다.

저술가 패트릭 맥낼리가 제안한 이름 '메모러델리아'**는 집단 무의식과
우리 삶의 귀신이 되돌아와 우리를 홀리는 느낌뿐 아니라, 프루스트의 마들렌
케이크처럼 그 음악이 불러내는 '잃어버린 시간'의 몽상을 잘 포착한다. 그러나
결국 정착한 용어는 자크 데리다의 1993년 저서 『마르크스의 유령』에서 빌린
'혼톨로지'였다. 데리다는 '온톨로지'(ontology, 존재론)에 빗댄 말장난
(프랑스어에서는 'h'가 묵음이므로, 'hauntologie'와 'ontologie'는 거의 같은
소리로 읽힌다)을 빌어 철학에서 문제가 되는 유령, 즉 존재도 비존재도
아니며 현존하는 동시에 부재하는 것을 개념화했고, 그로써 공산주의 붕괴와
'역사의 종말'(프랜시스 후쿠야마가 선언한 이른바 자유시장 자본주의의
승리) 이후에도 마르크스 사상이 불가사의하게 지속하는 현상을 논했다.

[*] drone. 화성, 선율, 단순한 반주 등을
효과음처럼 까는 기법. 그런 효과를 창출하는
장치나 그 기법을 사용한 음악을 일컫기도 한다.

[**] memoradelia. '기억'을 뜻하는 'memory'와
사이키델리아를 결합한 말.

쌉싸름한 매력에 민감했다고 한다. 어린 시절 친구들이 모두 최신 팝 유행을
좇을 때, 그는 헨리 맨시니의 영화음악에 빠졌다. "새로운 시장에서는 낡은
시장 같은 느낌을 받지 못한다. 나는 낡은 물건에 끌린다." 트렁크가 인양해낸
음악은 「위커 맨」 영화 사운드트랙 앨범에서부터 「클랭어스」나 「투모로 피플」
같은 70년대 어린이 TV 고전 배경음악에 이르기까지 다양하다. 섹스는
빈티지 포르노에 대한 관심을 통해 나타나는데, 트렁크는 그게 어떤 음탕한
사용가치가 아니라 시대 미학과 관련 있다고 말한다. "『메이페어』를 당할 수는
없지"* 하고 말하며 싱긋 웃은 그는, 이어 진짜 전문가는 60년대 말
스타일리시하고 전위적인 사진(고철 하치장을 배경으로 한 누드 등)을 싣고
나온 잡지 『제타』를 찾는다고 설명한다. 음반 수집 문화와 마찬가지로, 빈티지
성인 잡지 유행이 있다. "1980년대의 저속한 잡지가 새롭게 뜨는 부문이다.
형광색 속바지와 어깨 뽕 등." 트렁크는 『플렉시 섹스』(Flexi Sex, 한때 포르노
잡지에서 지면 사이에 끼워 넣던, 극도로 외설적인 구술 플렉시 싱글판을 모은

[*] 『메이페어』(Mayfair)는 영국의 성인
잡지인데, 또한 런던 하이드 파크 주변에 있는
고급 주택가 이름이기도 하다.

‘혼톨로지’는 2000년대 내내 학계에서 뜨거운 쟁점으로서 주로 기억과 폐허에 관한 토론에 틀을 지우는 데 쓰였다. 심지어 패션 이론계에도 등장한 그 개념은, 2004년 빅토리아 앨버트 미술관에서 레트로와 재활용을 주제로 열린 전시회 『유령들: 패션이 뒤돌아볼 때』를 뒷받침하기도 했다. 기획자 주디스 클라크가 표현한 대로, "패션에서 기괴한 인식과 예기치 않은 접속이 필수불가결해진" 양상을 살펴보는 전시였다. 혼톨로지는 아카이브, 역사적 기억, 잃어버리거나 퇴락한 미래 등에 기초한 작품이 상당 기간 유행한 미술계에서도 유행어가 됐다. 2010년 여름 미국에서는 그 개념에 기초한 두 전시회가 동시에 열리기도 했다. 버클리 미술관에서 열린 『혼톨로지』는 음악가 스콧 휴이커가 공동 기획했지만, 대부분 회화 작품으로 꾸며졌다. 한편 뉴욕 구겐하임에서 열린 사진 영상 전시회 『홀린』은 '차용과 아카이브', '기록과 반복', '풍경, 건축, 그리고 시간의 경과', '트라우마와 언캐니' 같은 섹션으로 나눠 작품을 전시했다. 도록에 실린 글은 모든 기록(사진, 영화, 비디오, 녹음, 테이프)이 "잃어버린 시간과 붙잡기 어려운 기억을 유령처럼

CD 컬렉션), 설명이 불필요한 『메리 밀링턴 야설』(Mary Millington Talks Dirty) 등을 내놨고, 빈티지 가죽·고무 페티시 잡지 『아톰에이지』에 관한 책을 퓨얼과 공동으로 출간하기도 했다. 포르노는 트렁크가 내놓은 극소수 원작 중 하나인 『지저분한 팬 메일』(Dirty Fan Male)과도 연결되는데, 그 작품은 소프트코어 여배우로 활동하는 트렁크의 여동생이 받은 외설적 팬레터를 남자 배우 위스비가 읽는 음반이었다. 『지저분한 팬 메일』은 컬트 작품이 됐고, 이에 고무받은 트렁크는 그 내용을 연극으로 개작해 2004년 에든버러 프린지 페스티벌에 출품, 『가디언』에서 '최고의 개념' 상을 받았다. 또한 그는 파생 싱글로 위스비가 노래한 「여성용 브라」(The Ladies Bra)를 내놓기도 했는데, 그 싱글은 DJ 대니 베이커의 히트 운동에 힘입어 실제로 영국 순위 30위권에 오르기까지 했다.

싸구려 외설과 갈색 멜랑콜리는 언뜻 어울리지 않는 연인처럼 보인다. 그러나 그레이엄 그린은 1935년에 써낸 기행문 『지도 없는 여행』에서, 퀴퀴한 냄새와 욕정이 만나는 곳을 정확히 또는 거의 제대로 짚어낸 바 있다. "저급한

상기시킨"다고 주장하면서, 이렇게 관찰했다. "오늘날 많은 미술 작품은
복제로 되살아난 유령에 홀린 것처럼 보인다. … 그런 미술은 낡은 양식, 주제,
기술을 이용함으로써 복구 불가능한 과거를 향한 염원을 구현한다."

　　내가 '혼톨로지'에 이끌린 건 대체로 그 말이 고스트 박스를 다루기에
편리했기 때문이다. '~로지'는 초과학적 소리를 엄숙하게 연구하는 실험실을
연상시켰다. 그러나 고스트 박스와 동료 음악인이 벌이는 작업에는 데리다의
개념도 충분히 적용할 수 있다. 그 음악은 물론 관련 미술이나 개념적 틀에는
잃어버린 유토피아주의, 즉 복지국가 시대의 자애로운 국가 계획과 사회
공학에 관한 생각이 관류한다. 데리다는 아카이브의 유령 같은 속성을
이야기한다. 고스트 박스의 음악에는 흔히 퀴퀴하게 먼지 낀 아우라, 마이크
파월이 표현한 대로 "되살아난 박물관" 같은 분위기가 있다. 또한 혼톨로지
음악은 녹음의 환영 같은 측면을 전면에 드러내곤 한다. 여러 감상자는 포커스
그룹의 『어이, 사랑을 놓아줘』(Hey Let Loose Your Love) 같은 앨범에 실린,
반쯤 지워지거나 제대로 완성되지 않은 듯한 노래에서 더브 프로듀서들이

것에는 깊은 매력이 있다… 잃어버린 것을 향한 노스탤지어를 잠시나마
달래주는 듯하다. 이전 단계를 표상하는 듯하다." 트렁크가 파내는 소리에는
동경하는 몽상과 색 바랜 쇠락 분위기가 감돌고, 이는 영국의 문화적 무의식을
향한 관문이 된다.

리버브 등 스튜디오 기법을 이용해 망령 같은 잔상으로 레게 음악을 뒤덮던 방식을 떠올렸다. 블로그나 웹진에서 벌어진 토론에서는 힙합이 참조점으로 거론되기도 했다. 샘플링이 차지하는 역할뿐 아니라, '탁탁, 펑, 쉬익' 하는 비닐판 잡음을 이용해 다른 음반으로 만든 음반을 듣고 있다는 사실에 주의를 환기시키는 점도 비슷했기 때문이다. 그러나 음악에서 스물스물 풍겨나는 비현실성, 마녀 같은 재주와 재치가 뒤섞인 분위기 면에서 고스트 박스와 동료 음악인은 비틀스의 「스트로베리 필즈여 영원히」와 조 미크의 「신세계가 들린다」(I Hear a New World)로 거슬러가는 영국 사이키델리아의 스튜디오 마술 전통과도 맞닿는 듯했다.

현재 안에 도사린 과거

영국 혼톨로지의 직접적 선조는 90년대 말 일렉트로니카와 사이키델리아, 구술 샘플과 기괴한 분위기를 음산한 주술로 혼합하며 등장한 보즈 오브 캐나다(BoC)였다. 스코틀랜드 출신 마커스 오언과 마이클 샌디슨—성은 다르지만 형제—이 결성한 듀오 BoC는 1998년 워프 음반사에서 발표한 『음악은 어린이를 취할 권리가 있다』(Music Has the Right to Children) 덕분에 에이펙스 트윈의 후계자로 지목받기까지 했다. 그들은 음악에 "거의 초자연적인" 힘이 있다고 말하거나—오언은 어떤 인터뷰에서 "나는 음악이 사람들을 조작한다고 생각한다"고 말했다—"현재 안에 도사린 과거"(2002년 트랙 「음악은 수학」[Music Is Math]에 쓰인 샘플)에 집착하면서, 고스트 박스를 예견했다.

BoC는 감퇴와 마모를 암시하는 음향 기법을 통해 낡고 엘레지 같은 분위기를 창출함으로써 혼톨로지 방법론을 개척했다. 문화적 기억은 특정 시대의 제작상 특징(흑백, 모노, 특정 드럼 소리나 녹음 분위기)뿐 아니라 기록 매체 자체의 미묘한 성질로 형성되기도 한다. (예컨대 70년대나 80년대를 뚜렷이 연상시키는 사진이나 영화 자료가 있다.) 그런 성질에는 매체 특유의 품질 하락율도 포함된다. BoC가 인위적으로 희미하게 탈색시킨 질감은 반점으로 뒤덮인 홈 무비를 보거나 황갈색 스냅사진이 가득한 가족사진 앨범을 넘길 때와 비슷한 느낌을 자아낸다. 마치 감상자 자신의 기억이 바래 가는 모습을 지켜보는 느낌이다. 오언과 샌디슨은 디지털 공정을 피하고 트랙 요소를 고장 난 테이프 레코더에 돌리는 등 아날로그 기법을 이용함으로써

그처럼 시간에 부식된 효과를 시뮬레이션했다. 샌디슨이 『피치포크』에 실린 인터뷰에서 밝힌 바에 따르면, 어떤 곡에서는 휘파람으로 분 선율을 녹음한 다음 "소리가 지옥으로 사라질 때까지 테이프데크 두 대의 내장 마이크를 오가게" 했다고 한다. "두 거울 사이에서 영원히 반복되는 상처럼, 거리가 멀어질수록 어둡고 흐리고 푸르스름해진다."

내가 『음악은 어린이를 취할 권리가 있다』의 마법에 빠지는 데는 시간이 좀 걸렸지만, 일단 빠져들자 그 앨범은 한동안 내 삶을 지배했다. 바스러진 듯 얼룩진 질감, 독기 서린 선율, 애석하고 괴이한 가닥이 뒤얽힌 음악은 마치 어린 시절 기억처럼 극도로 생생한 몽상을 불러일으키는 데 특별한 재주가 있는 것 같았다. 나는 그 음악을 들으며 정서적으로는 불특정하나 의미로 가득 찬 이미지의 홍수, 일상과 지역의 신비주의를 경험하곤 했다. 방금 내린 빗방울로 그네와 미끄럼틀이 얼룩진 놀이터, 묘목이 깔끔하게 늘어서고 새벽 안개로 장식된 운하 변 공터, 차갑고 푸른 겨울 하늘에 구름이 미끄러지고, 그 아래에서는 하나같이 똑같은 주택단지 뒷마당에서 젊은 엄마들이 눅눅하게 펄럭이는 이불보를 빨랫줄에 거는 모습…. 나는 이런 심상이 60년대 말과 70년대 초에 내가 실제로 경험한 기억인지 아니면 꿈이나 텔레비전에서 본 허상인지, 확실히 구별할 수가 없었다.

이처럼 내가 특정한 시기를 강렬히 떠올린 데는 BoC의 음악적 선택이 끼친 영향도 있었다. 그들은 70년대 야생동물 다큐멘터리 배경음악이나 학교 TV 아침 방송의 활기차면서도 가슴 저미는 전자음악 간주 등을 연상시키는 아날로그 신시사이저 음색을 특히 애호했다. 실제로 그들은 그룹 이름도 어린 시절 그들이 시청한 자연 다큐멘터리의 제작자, 캐나다 영화진흥원에서 따왔다. 이처럼 특수한 노스탤지어를 넘어, BoC의 불안정하고 느린 신시사이저 음색에는 색이 바랜 슈퍼 8 영화나 죽도록 틀어댄 카세트처럼 흔들거리고 얼룩덜룩한 느낌이 있었다. 『음악은 어린이를 취할 권리가 있다』 표지는 그 분위기에 완벽히 어울렸다. 거기에는 엄마 아빠와 다섯 아이가 장엄한 산을 배경으로 찍은 휴가철 스냅사진이 과다 노출돼 변색한 모습으로 실렸다. 더욱이 가족의 얼굴은 전혀 알아볼 수 없을 정도로 탈색해 불길한 인상을 더했다.

BoC가 즐겨 샘플링한 어린이 음성이나 자연 다큐멘터리 내레이션은 그들의 음악을 목가적 평화로 채색했다. 「로이지비브」(Roygbiv) 같은 곡에서

그런 느낌은 평온하기만 하다. 그러나 대체로 그 전원 풍경에는 불길한 기미가 스민다. 다른 힙합이나 댄스 뮤직과 달리, BoC는 "습득한 음성"을 루프에 걸지 않고 단수로 쓰는 일이 잦았다. 그들의 접근법은 데이비드 번과 브라이언 이노가 『귀신 덤불에서 보낸 세월』(My Life in the Bush of Ghosts)에서 취한 방법을 연상시키지만, 그 앨범이 음악인류학적 이국성과 무슬림 가수, 미국 흑인 복음 전도사 목소리로 제례와 무아지경 분위기를 창출했다면, BoC는 영국인의 음성과 간헐적인 미국 백인 방송인 음성을 이용해 상당히 다른 기운을 자아냈다. 순진성, 차분함, 합리성, 교육성… 그러나 거기에는 언제나 불편한 저류가 흐른다. 샘플링 말고도 BoC 음악에서 힙합과 상통하는 측면은, 트랙 대부분을 뒷받침하는 브레이크 비트 루프다. 그러나 그 효과는 폭발적이지 않다. 그 브레이크는 마치 강변 길에서 바지선을 끄는 늙은 말처럼 느리게 터벅댄다.

90년대 말에 등장한 또 다른 원시 혼톨로지 집단, 포지션 노멀—크리스 베일리프와 존 커시웨이가 런던에서 결성한 듀오—은 드럼 루프나 그루브 비스름한 건 일절 피하면서도 영국판 힙합을 향해 한발 더 나갔다. 그룹을 주도한 베일리프는 10대 시절 원시적인 샘플링 대용품을 이용해 음악을 만든 전력이 있었다. 집에 있는 암스트래드 오디오 세트로 멀티트랙 테이프 녹음을 만들고, 이를 싸구려 드럼 머신 비트에 얹는 식이었다. 어떤 인터뷰에서 그는 자신이 "맨트로닉스처럼 되고 싶었다"고 밝혔다. "끔찍한 솜씨였지만, 지금도 나는 더 큰 샘플러 키보드만 쓸 뿐, 똑같은 과정을 밟는다." 이따금 등장하는 영묘한 기타와 커시웨이의 환각적 보컬을 제외하면, 포지션 노멀의 음악은 거의 전부 다락으로 떠나보내 수십 년간 잊고 살던 물건을 퀴퀴하게 연상시키는 샘플링으로 구성된다. B보이 상자 채굴이 자선 바자와 옥스팜 같은 영국 풍경에 맞게 변형된 느낌이다. 1999년도 데뷔 앨범 『말도 안 되는 소리는 그만』(Stop Your Nonsense)에 실린 음성 대부분은 태곳적 테이프나 닳아빠진 자동 응답기에서 흘러나오는 소리 같다. 이 같은 아날로그 편향은 그룹 이름에도 반영됐다. '포지션 노멀'은 크롬 처리되지 않은 저가 표준 공 테이프를 뜻한다. 2009년에 재기한 그룹은 카세트로만 음반을 발표했다.

베일리프는 자신이 사용한 여러 음성 샘플에 자신만의 혼톨로지가 있다고 봤다. 저팬의 노랫말을 고쳐 인용하자면, 그 샘플은 "그 인생의 귀신"이었다. 그의 아버지는 왕성한 비닐판 수집가였고, 특히 구술 음반, 다큐멘터리, 동요

컬렉션에 취미가 있었다. 어떤 인터뷰에서 베일리프는 "엄청나게 말 잘하는 꼬마가 '여우를 잡아 상자에 넣어' 같은 구절을 낭송하는" 음반을 회상했다. "당시 나는 그게 무슨 뜻인지 몰랐고, 지금도 모른다. 나는 그처럼 황당한 말과 함께 자랐다." 집을 떠나면서 그는 음반으로 가득한 다락을 비웠다. 『와이어』에 실린 기사에서 그는 그때 자신이 "나 자신의 역사를 아카이브한 셈"이라고 밝혔다. 그러나 그의 아버지에게 닥친 운명—58세라는 젊은 나이에 그는 알츠하이머병에 걸려, 자신의 과거로 되살아난 귀신이 됐다—은 포지션 노멀에 유령 같은 아우라를 더해준다. 그 음악은 그의 아버지가 수집했으나 더는 기억하지 못하는 음반을 바탕으로 만들어졌기 때문이다. 그 밖에도 그들이 쓴 원료에는 60년대 다큐멘터리 시리즈 「세븐 업!」(어린이의 눈으로 영국 계급 체계를 바라본 작품)에서 발췌한 음성, 월섬스토 시장에서 런던 사투리로 과일이나 야채를 파는 노점상의 알아듣기 어려운 호객 소리 같은 "습득한 구술" 등이 있었다. (큼직한 파카 안에 마이크로폰을 숨긴 베일리프는 사라져가는 영국 민속학자의 능청스러운 모습을 떠올리게 한다.)

　　『말도 안 되는 소리는 그만』에서 베일리프는 그와 같은 구술 조각을 선율 넘치는 모자이크로 능숙하게 이어 붙였다. 「전구」(Lightbulbs)는 "사랑스러운 현악"을 쾌활하게 칭찬하는 남학생 음성과 "메인 게인 페이더"*에 관해 웅얼거리는 하이파이 광을 병치한다. 「콧구멍과 눈」(Nostrils and Eyes)은 「밀크우드 아래」**를 산산조각 낸 다음 초현실주의적 소리 시로 재조합한 격이다. "아무것에 <u>아무것</u>도 없다고? 무성한, 움푹 패인, 늘어진… 자국, 껍질, 냄새. <u>맛있는</u> 욕정." 『말도 안 되는 소리는 그만』의 상당 부분은 점잖게 위협적인 영국 다다이즘 기운에 젖어 까칠하게 재치 있는 영국 코미디 전통을 연상시킨다. 스파이크 밀리건, 아이버 커틀러, 비브 스탠셜, 리브스 & 모티머, 크리스 모리스 같은 저술가 겸 배우가 그 전통에 속한다. 어떤 트랙은 호기심의 방, 조지프 코넬의 습득물 상자, 쿠르트 슈비터스의 메르츠 콜라주와 쓰레기로 만든 조각품을 떠올리게 한다.

　　1999년 여름에 나는 『말도 안 되는 소리는 그만』을 열심히 들었는데— 결국 그해에 내가 가장 좋아하는 앨범이 됐다—그때마다 나는 『음악은 어린이를 취할 권리가 있다』가 불러일으킨 몽상과 유사하게 극도로 생생한 회상에 젖곤 했다. 교실 창문으로 흘러드는 한 가닥 햇빛과 그에 반사된 분필 분진… 계산대 뒤에 늘어선 병에서 방금 꺼내 봉지에 담은 사탕… 핏빛 톱밥이

[*] 메인(main), 게인(gain), 페이더(fader) 모두　　　[**] Under Milk Wood. 1954년 영국에서
음악 믹싱과 음향 조절에 관련된 용어다.　　　　　방송된 라디오 드라마.

바닥에 쌓인 정육점… 머리를 올려 빗은 버스 운전사… 요컨대, 미국화와
유럽화라는 이중 압력과 신노동당의 번지르르한 현대화가 소멸시킨 영국의
쓰레기 문화가 전부 떠올랐다. 『말도 안 되는 소리는 그만』과 『음악은
어린이를 취할 권리가 있다』는 모두 표지에 어린이를 실었는데도, 당시 나는
두 앨범 사이에 관련이 있다고 느끼지 못했다. 또한 당시 내가 서른여섯이
됐으며 곧 아빠가 될 예정이었다는 사실과 그들 앨범이 발휘한 효과
사이에서도 연관성을 보지 못했다. 즉, 당시 나는 부자연스럽게 연장해온
청소년기를 마감하고 중년으로 완전히 넘어가려던 참이었다. 아울러 그때는
내가 모국을 떠나 미국으로 옮긴 지 5년째로 영구 망명 상태에 정착할 공산이
커보이던 때이자, 내 자식(1999년 9월에 태어난 키런)은 나를 구성하는 것에
관해 거의 아무것도 모른 채 철저한 미국인으로 자랄 게 확실해 보이던 때였다.
요컨대, 변화가 일어나던 시기였다. 또한 상실의 시기이기도 했다.

보존 정신

혼톨로지는 결국 기억의 힘(맴돌고, 느닷없이 떠오르고, 뇌리를 떠나지 않는
힘)과 기억의 연약함(왜곡되고 희미해지다가 마침내 사라질 운명)에
연관된다. 흔히 고스트 박스 분대의 동반자로 간주되는 필립 젝과 윌리엄
배진스키는 그보다 실험 작곡 전통에 더 깊은 뿌리를 두지만, 그들의 주요 작업
주제도 기억이다. 전위적 턴테이블리스트 필립 젝은 크리스천 마클리와
비슷한 기법을 사용하지만, 180 단세트 레코드 플레이어에 여러 슬라이드
영사기와 환등기를 동원한 1993년 공연 「비닐 레퀴엠」(Vinyl Requiem)이나
개빈 브라이어스의 「타이타닉 호의 침몰」(The Sinking of the Titanic)을 그가
재작업한 작품 등에는 엘레지 같은, 심지어 장례식 같은 그림자가 있다.
배진스키의 유명한 『분해 루프』(The Disintegration Loops) 시리즈는 80년대
초에 그가 스티브 라이시와 브라이언 이노의 미니멀리스트 전통을 좇아
테이프 루프와 딜레이 시스템으로 만든 음악을 2001년에 다시 디지털로
아카이브하면서 시작됐다. 20년 묵은 루프를 다시 듣던 배진스키는 테이프가
재생 과정에서 조금씩 지워진다는 사실을 깨닫게 됐다. "산화철 입자가 조금씩
부스러져 테이프 기기에 먼지처럼 쌓였고, 그러면서 테이프에는 플라스틱
면이 노출된 지점이 드문드문 생겼는데, 덕분에 새 녹음에서는 해당하는
부분에 침묵이 일게 됐다." 『분해 루프』 시리즈와 『멜랑콜리아』(Melancholia)

등 유사 음반은 그런 감퇴 과정, 즉 소리 먼지가 조용한 모래 폭풍으로 조금씩 누적되며 깨끗한 선율을 갉아먹어 험준한 무정형으로 변형하는 과정을 기록한다. 배진스키의 음반은 문화적 시신 방부 처리를 시도하는 녹음에 이미 주어진 운명을 부각시킨다. 만사는 스쳐 지나가기 마련이고, 모든 것은 사라지고 말 운명이다.

고스트 박스 집단, 모던트 뮤직, 문 와이어링 클럽 같은 영국 혼톨로지 학파에서, 그런 상실감은 문화적 특수성을 띤다. 여기서는 샘플링이라는 사실, 그리고 그로써 녹음의 초자연적 함의가 전면에 드러나고 격화한다는 사실보다 오히려 구체적으로 쓰이는 재료와 그것이 전하는 연상 의미가 중요하다. 그 작업에서 얼른 눈에 띄는 공통점은 그들이 영국인 목소리만 사용한다는 사실이다. 그들은 구술 낭독 음반에서 삐걱대는 연기자나 상류층 시인의 음성을 발췌하거나, 빈티지 미스터리 또는 공포물에서 대사 조각을 잘라 쓰는 일이 잦다. 예컨대 『아르 데코 시각의 관객』(An Audience of Art Deco Eyes) 같은 문 와이어링 클럽 앨범에서는 "배신하는 느릅나무"를 경고하거나 신비로운 충고("좁은 곳으로만 다녀… 넓은 장소를 피해")를 해주는 영국 귀족의 음성이 힙합처럼 박진감 있는 리듬 트랙에 얽혀 들리는데, 차이가 있다면 여기에 쓰인 샘플 팔레트가 훵크나 재즈가 아니라 「프리즈너」 배경 음악이라는 점이다. 하지만 모두를 능가한 아티스트는 은퇴한 TV 아나운서 필립 엘스모어를 다시 불러낸 모던트 뮤직이다. 70년대에 영국에서 자라난 이라면 누구나 타인 티스나 템스 등 ITV 지역 방송에서 '막간' 뉴스를 중계하던 엘스모어의 따뜻한 우유 같은 음성을 알아들을 수 있을 테다. 『죽은 공기』 (Dead Air) 앨범에서, 그는 모던트의 근사하고 독특한 전자 음향(90년대 초 테크노에 곰팡이가 낀 느낌)을 바탕으로 점점 불안한 말을 읊조린다. "잡다한 결함이 있는 점 사과드립니다… 잠시 긴장해주시기 바랍니다", "다음 장면에는 번쩍이는 까치 날개의 노골적인 영상이 포함되어 있습니다", "더 흐릿하고 불쾌한 먼지가 끼면 모던트 뮤직이 돌아오겠습니다"….

영국 혼톨로지에 쓰이는 구어 샘플은 낡았을 뿐 아니라 계급적인 특성 (대부분 상류층, 때로는 사투리나 노동계급 말투)도 띤다. 다른 시대에서 건너온 음성은 대영제국이 (공영방송을 통해) 스스로 내비치던 이미지뿐 아니라 지난 25년 사이에 크게 변화한 사회 현실(과 분열)도 연상시킨다. 과거 세대의 유령 같은 흔적이라는 점에서 말씨는 중요하다. 개인의 말씨는

내밀하면서도 묘하게 몰개성적이다. 즉 말씨는 개인이 물려받는 것, 개인에 선행하고 그의 자리를 확인해주며 드러내주는 것이다. 계급을 넘어, 그런 음성은 일정한 국민성과 결부되기도 한다. 국민성이란 몸짓과 억양, 관용구와 속담을 포함하는 집단적 성격의 매트릭스, 우체통의 모양에서부터 신문에 쓰이는 서체까지 (사라지기 전까지는) 의식하기 어려운 공통 준거의 방대한 집합을 말한다. 나와는 공통 관심사나 가치관이 전혀 없어도 너무나 많은 영국인이 공감할 수 있지만, 아무리 문화적·음악적으로 동포에 가까워도 미국인이나 유럽인 친구는 절대로 공감할 수 없는, 그런 측면이 있다.

이런 음악이 유령 같은 건, 그것이 프로이트가 애도 과정을 두고 말한 '기억 노동'이기 때문인지도 모른다. 고스트 박스 공동 설립자 짐 저프, 일명 벨베리 폴리는 그 애도 대상이 "영국 역사에서 특정 시기—대략 1958~78년"이라고 말한다. 영국 혼톨로지는 엘비스/비틀스 이후 록·팝 주류에서 벗어난 과거 문화, 로큰롤에 선행하거나 로큰롤 바깥에 머문 형식을 의식적으로 건드린다. 그들은 미국화에 영향 받지 않은 영국을 불러낸다. 1978년이라는 기준점은 마거릿 대처가 당선되기 전 마지막 해를 가리킨다. 진취적 기업가 정신을 고무하고 정부의 역할을 축소함으로써 영국을 미국에 가깝게 개조하려 한 대처는, 사회사업을 거추장스러운 박애주의라고 조롱하며 민영화를 추진하는 한편, 관료주의가 각종 규제로 기업을 목 죈다고 비난한 인물이었다.

대처-메이저-블레어 치하에서 20년간 탈사회주의가 일어난 결과, BBC와 도서관을 막론하고 공공 부문은 답답하고 고루하기보다는 묘하게 쿨한 인상을 띠게 됐다. 그 온유한 지원·교육 체계가 퇴색한 현실을 개탄하는 분위기도 자라났다. 고스트 박스는 복지국가 탄생기부터 대처 집권 전까지 꽃핀 기술 관료 유토피아주의에 집착한다. 낙관적이고 진취적이던 그 시대는 새로운 마을과 야심찬 도시 재개발 사업(빈민가가 허물어졌고, 나중에는 오명을 얻었지만 초기에는 환영받은 초고층 아파트 단지와 주택단지로 대체됐다)의 시대이자 전문대학과 방송대학의 시대였으며, 보통 사람의 식견을 넓힌 펭귄 북스 파랑 책등 시리즈*를 선두로 문고판 폭발이 일어난 시대였다. 그 잃어버린 계획과 교화의 시대는 어떤 면에서 로큰롤이 욕망, 쾌락, 파괴적 에너지, 개인주의를 찬양하며 저항한 가부장주의를 대표했다. (어쩌면 무상

[*] 1960년대에 영국의 펭귄 북스는 출간 도서의 성격에 따라 책표지 색을 표준화했는데, 파랑은 비소설 인문서 시리즈(펠리컨 북스)에 쓰였다.

우유 급식이나 「엄마와 함께 보세요」 같은 BBC 어린이 프로그램 등을 고려할 때, 가모장주의라고 불러야 할지도 모르겠다.) 그러나 2000년대 초에 이르러 그처럼 흘러간 진보의 이상은 잃어버린 미래의 낭만과 파토스, 영예를 되찾기 시작했다. '유모 국가'도 더는 답답하거나 억압적으로 간섭하는 국가 형태로 보이지 않게 됐다.

어드바이저리 서클이 고스트 박스에서 내놓은 데뷔 EP 『어떻게 갈지 유의하시기 바랍니다』(Mind How You Go) 이면에 복잡한 감정이 깔린 것도 그 때문이다. 프로젝트는 시민에게 온갖 행동 수칙을 조언하는 상상 속 정부 (참견) 기관에서 이름을 따왔다. 『어떻게 갈지 유의하시기 바랍니다』에 등장하는 여성 화자는 "어드바이저리 서클—옳은 결정을 내릴 수 있도록 도와드립니다"라고 선언하는데, 어렴풋이 불길한 느낌이 드는 그 세심한 어조는 트뤼포의 영화 「화씨 451도」에 등장하는 TV 화면 아나운서를 연상시킨다. 어드바이저리 서클을 이끄는 존 브룩스는 70년대 어린이 텔레비전에서 방영되던 공보 영상 소리에서 영감을 받았다고 한다. 예컨대 아무 걱정 없이 농장에 놀러갔을 때 부딪힐 수 있는 위험 따위(소년 1은 돼지 우리에 들어갔다가 돼지 똥에 빠지고, 소년 2는 쇠스랑에 찔리는 등)를 짤막하게, 때로는 이상하리만치 섬뜩하게 경고하던 영상이었다.

감수성 예민한 어린이의 회백질에 빈티지 TV가 남긴 메모러빌릭한 각인은 혼톨로지에서 중추적 역할을 한다. 고스트 박스라는 이름은 「엄마와 함께 보세요」 풍 70년대 프로그램 「그림 상자」에서 따왔지만, 결국에는 복합적 연상 작용을 불러일으켰다. 음반사 공동 설립자이자 '포커스 그룹'이라는 이름으로 음악 활동 중인 줄리언 하우스는, "TV는 일종의 몽상 기계"라고 성찰한다. 그는 '귀신 상자'라는 개념을 "공통된 기억과 집단 무의식"에 연결하는 한편, "음극선과 인광체, 잔상의 섬뜩함"과도 결부한다. 여러 고스트 박스 음반은 초심리학과 초감각 연구자 T. C. 레스브리지에게서 인용한 문구로 장식돼 있다. "텔레비전 영상은 귀신이 된 사람이다", "귀신 같은 '텔레비전' 영상은 공명력을 통해 한 정신의 송신기에서 다른 정신의 수신기로 전달되는 것일까?" 같은 구절이다.

의아하게도 하우스와 저드는, 별로 알려지지는 않았지만 잘 정립된 의미의 '유령 상자', 즉 죽은 사람의 영혼과 접신하는 장치를 언급하지 않는다. 에디슨이 연구했다고 알려졌고, 오늘날 '전자 음성 현상'(라디오 전파나

잡음에서만 들리는 말소리)을 연구하는 초자연론자들이 좋는 장치를 말한다. 고스트 박스에게 그 이름은 오직 텔레비전에만 연결되고, 구체적으로는 「스톤 테이프」(정신적 외상과 연관된 사건을 '기록'하고 재생하는 장소를 다룬 나이절 닐의 1972년 드라마)나 사람들이 기술에 등을 돌린 러다이트적 근미래를 다룬 「변화」 등 70년대의 초자연적 아동물에 기우는 경향을 보인다. 저프는 이렇게 말한다. "나는 TV에 방영하기에는 어려운 프로그램, 너무 섹시하거나 너무 무섭거나 이상한 프로그램에 존재했을 법한 음악을 벨베리 폴리가 만든다고 생각하고 싶다."

그런 프로그램에 쓰인 음악 가운데 일부는 BBC 라디오포닉 워크숍에서 만들어졌는데, 혼톨로지 신전에서 그 부서가 차지하는 위상은 힙합에서 제임스 브라운이 조상신으로서 차지하는 위상에 필적한다. 50년대 말 BBC 라디오 드라마 부서와 연계해 조직된 워크숍은 라디오극과 「군 쇼」 같은 코미디 프로그램의 음향효과와 배경음악을 담당하는 부서였다. 몇 년 후에 워크숍은 라디오뿐 아니라 「닥터 후」 등 유명 텔레비전 프로그램의 주제곡과 광고 음악, '효과음'도 만들게 됐다. 국가가 운영했다기보다 국가에서 무관심한 조직에 가까웠던 라디오포닉 워크숍은, 소규모 스태프의 재간과 용도 변경한 기술에 의존해 굴러갔다. 그들이 테이프와 가위로 씨름하며 만들어낸 소리 콜라주는 독특한 음향 기법 면에서 당시 유럽에서 나타난 뮈지크 콩크레트에 비견할 만했지만, 규모나 기능은 훨씬 소박한 편이었다. 프랑스나 독일, 이탈리아의 전자음악 스튜디오(다수는 국영 라디오 방송국과 연계해 전용 연구소 노릇을 했다)와 달리, 라디오포닉 워크숍은 순수한 실험을 하라고 있는 곳이 아니었다. 그 부서에서 배출한 작품 대부분은 다른 사람의 창작물 (라디오극, TV 시리즈 등)에서 부수적 기능을 하려고 주문 제작된 소리였다. 그러나 유럽의 전자음악 선구자들이 콘서트홀이나 미술관 같은 고급문화 게토에 고립된 데 반해, 워크숍은 그처럼 종속적인 지위, 즉 예술이 아니라 기술이라는 위상에 머문 덕분에 대중의 의식에 파고들 수 있었다.

고스트 박스와 동료 음악인은 워크숍의 아동 텔레비전 작업 덕분에 어린 시절부터 괴상한 전자음악에 노출된 세대에 속한다. 그 이상한 음색의 전율은 그들에게 마치 외계인에게 성추행당한 듯한 상처를 남겼다. 마침내 90년대에는 라디오포닉 워크숍 추종자들이 생겨났다. (워크숍 자체는 BBC에서 일어난 시장 친화적 개혁에 밀려 내리막길을 걷던 때다.) 정작

그 음악은 구하기가 어려웠지만, 2000년대 초부터 트렁크 레코드 등은 구할 길이 막막하던 그 작품을 재발매하고 재발굴하기 시작했다.

그런 음악의 매력은 어린 시절 「닥터 후」 등을 보며 겁먹은 경험을 향한 노스탤지어를 넘어, 음악을 둘러싼 제도적 아우라와도 연결된다. 라디오포닉 워크숍은 국영방송이 대중의 지평을 확장해야 한다고 믿은 존 리스 사장의 본래 소신을 독특하게 반영한 조직이었다. 줄리언 하우스는 라디오포닉 워크숍이 "내가 자라며 겪은 영국의 문화적 활동기, 마케팅의 지배권 밖에서 이상한 일이 독자적으로 벌어지던 시대"에 속한다고 말한다. "공공 기관이 대중을 위해 그처럼 전위적이고 진보적이며 어렵기까지 한 음악을 만드는 일은 이제 상상조차 하기 어렵다. 하지만 당시에는 그런 활동에 대한 평가가 좋았다." 또한 초기 라디오포닉 작품에는 고유한 음향적 성질이 있다. 하우스는 "옛날 작업에 독특한 느낌이 있다. 그들은 뮈지크 콩크레트 자료나 사인파를 테이프에 끝없이 덧씌워 결국 음악 자체가 리버브의 리버브의 리버브가 되게 했다"고 말한다. "마치 흔적으로 만든 음악, 사물에 관한 기억으로 만든 음악, 유령 음악 같다."

라디오포닉 워크숍뿐 아니라 라이브러리 음악도 고스트 박스와 영국 혼톨로지에 큰 영향을 끼쳤다. TV와 B급 스릴러·공포 영화를 통해, 라이브러리 음악은 한 세대 전체(대략 1955~75년생)의 기억에 스며들었다. 일부에게 그 음악은 가장 깊은 원초적·미학적 경이와 트라우마에 직결됐다. 문 와이어링 클럽의 이언 호지슨이나 하우스 같은 프로듀서는 라이브러리 음악 조각, 예컨대 달콤하고 씁쓸하며 풀이 죽은 관현악, 밝고 순진하며 따사로운 기쁨이 넘치는 기타 코드, 재즈 비스름하면서도 매우 영국적인 음악으로 스릴러나 추리물에서 부패나 불안한 심리를 연상시키는 데 쓰이던 '황갈색' 음조 등을 샘플로 활용함으로써 텔레비전 앞에 앉아 탐진한 유년기에 몸에 밴 온갖 불특정 정서를 건드린다. 특정 악기의 질감과 화음은 듣는 이의 몸속에서 이상한 잔향을 일으킨다.

미국의 유령

고스트 박스 같은 혼톨로지가 특정 세대와 국민이 공유하는 문화적 기억에 결부됐다면, 그 호소력도 그만큼 제한돼야 마땅할 것이다. 그런데 이는 사실이 아닌 듯하다. 적어도 완전한 사실은 아니다. 고스트 박스 팬은 영국 외에도

있고, 그중 일부는 20대이기 때문이다. 그러나 그 음악이 특정 연령대를 자극하는 건 분명하다. 자기비판적으로 곱씹어보면, 독특하게 편안하며 불편한 그 장르(내 아내 조이 프레스가 한 말을 빌리면, "사랑하게 된 귀신" 같은 음악)가 실은 대체로 영국인 남성, 즉 「닥터 후」가 볼만할 때 본 기억이 있는 사람들을 위한 갱년기 무자크*가 아닌지 궁금해지기도 한다. 그렇다면 이런 질문이 떠오른다. 모든 나라에는, 그리고 나라마다 모든 세대에는 독자적인 혼톨로지, 즉 자의식적이고 애증이 뒤섞인 노스탤지어를 바탕으로 어린 시절의 귀신을 불러내 노는 음악이 있지 않을까? 예컨대, 미국의 진정한 혼톨로지는 어떤 모습일까?

가장 유력한 후보는 아마 2000년대 초 차랄람비데스와 MV & EE 등이 개척하고 더벤드라 밴하트와 조애나 뉴섬 등이 대중화한 프리 포크—때로는 프리크 포크라 불리기도 한다—운동일 테다. 그들이 불러내는 "이상한 옛 미국"(해리 스미스의 1952년 앨범 『포크 음악 선집』에서 영감 받아 그레일 마커스가 제안한 용어)은 민족적이면서도 지역에 뿌리 내린 문화적 정체성,

[*] muzak. 쇼핑몰이나 엘리베이터 따위에서 흘러나오는 배경음악.

포커스 그룹

고스트 박스의 줄리언 하우스가 포커스 그룹 이름으로 만드는 음악은 가장 추상적이고 불길한 혼톨로지에 해당한다. 『스케치와 주술』(Sketches and Spells), 『어이, 사랑을 놓아줘』 같은 앨범과 합작 미니 LP 『브로드캐스트와 포커스 그룹, 라디오 시대의 마녀 미신을 조사하다』(Broadcast and the Focus Group Investigate Witch Cults of the Radio Age)에 실린 음악은, 50년대 말에 영국에서 힙합이 발명됐다면 냈을 법한 소리를 낸다. 하우스는 거의 분류할 수 없는 정서(섬뜩한 재미, 수심 어린 황홀감, '몽상과 효율성')를 창출하거나 색상환을 빙빙 돌려 회색을 만들듯 서로 다른 분위기를 충돌시키고 뒤섞음으로써, 라이브러리 음악이 내세우는 '분위기의 과학'을 거꾸로 뒤집는다. 느리게 춤추는 불빛 같은 「현대적 하프」(Modern Harp), 뒤집어진 폭포 같은 「떠내려가기」(Lifting Away)처럼 목가적 요동을 드러내는 음악도 있다. 보통은 어스름하고 먼지 낀 소리이고, 거기에 쓰인 음원은 외형질 덩굴손이나 H. P. 러브크래프트* 소설에서 나온 초자연적 빛을

[*] H. P. Lovecraft, 1890~1937. 미국의 공포소설 작가.

즉 브랜드·쇼핑몰·클리어 채널·티켓마스터·멀티플렉스 영화관 체인과 함께
전국적이면서도 뿌리 없는 소비 지상주의와 엔터테인먼트가 등장하기 전의
미국을 가리킨다.

프리 포크 음악인은 힙합이나 혼톨로지 아티스트 못지않은 상자
채굴꾼이다. 단지 그들은 라이브러리 음악이나 구술 음반이 아니라
포크웨이스 스타일로 현지 녹음한 전통음악, 로비 바쇼나 앵거스 매클리즈
같은 아웃사이더 음유시인과 괴짜 작곡가, 무명 애시드 록, 은밀한 즉흥연주와
드론 집단 음악 등을 짜깁기해 "이상한 퀼트"(바이런 콜리의 표현)를 만들어
낼 뿐이다. 혼톨로지가 가부장적 국가와 공공사업을 애도한다면, 프리 포크를
이끄는 환상은 초기 아메리카의 황무지, 사회에서 벗어나고 도심에서 떨어진
자립 생활이다. 프리 포크는 미국 프런티어 정신을 나름대로 그리워한 히피와
비트 운동을 연상시킨다. 프리 포크 남성 음악인이 거의 모두 기르다시피 하는
수염은 더 밴드, 앨런 긴즈버그, 19세기 초 사냥꾼 겸 등산가 그리즐리
애덤스를 동시에 떠올리게 한다. 프리 포크 중심지 가운데, 버몬트 주

연상시키게 처리된다. 포커스 그룹의 작품 중에서도 특히 불가사의한 곡은—
예컨대 극도로 추상적인 「떠나가기」(The Leaving)는—우리가 사는 현실과
전혀 다른 현실을 스치듯 엿보는 느낌을 준다.

낮에는 인트로라는 회사에서 디자이너로 일하는 하우스는,
브로드캐스트·스테레오랩 같은 친구 의뢰인이나 고스트 박스 음반을 위해
하는 그래픽 작업과 자신이 만드는 음악 사이에 긴밀한 기술적 유사성이
있다고 본다. "시각적 콜라주에서는 요소가 아무리 어울리지 않고 그 병치가
아무리 초현실적이라 해도, 결국은 모두가 같은 공간에 존재한다는 느낌, 또는
적어도 그들의 배열을 통해 공간이 규정된다는 느낌이 있다. 그 공간에서는
질감이 다른 이미지라도, 다른 인쇄 매체로 만들어진 이미지라도 한데 속하는
것처럼 느껴진다. 소리 콜라주를 할 때도, 나는 모든 소리가 공존하는 음향적
공간이 실존한다는 느낌을 얻어내려 한다. 그 소리가 다소 비현실적이라도
상관없다. 예컨대, 필요하다면 소리에 리버브를 더함으로써 공간에 어울리게
한다. 서로 다른 소리의 리버브 반향이 한데 묶일 때 드는 이상한 느낌 같은
것도 있다. 말하자면 음향적 접착제인 셈이다."

브래틀버러는 산간 오지와 대항문화가 결합해 오랫동안 히피의 관문 노릇을 했던 곳이다. 말하자면 레드넥* 없는 애팔래치아인 셈이다.

그런데 프리 포크가 영국 혼톨로지의 미국 사촌이라고 결론지으려던 참에, 더 나은 후보가 시야에 들어왔다. 바로 칠웨이브, 글로파이, 힙너고직 팝 등으로 다양하게 불리는 장르다.** 이처럼 상통하는 이름들은, 에어리얼 핑크스 혼티드 그라피티가 개척한 환각적이고 흐릿하게 방사선 처리된 로파이 팝, 네온 인디언·덕테일스·토로 이 모이·워시드 아웃·게리 워·나이트 주얼 같은 집단, 뉴 에이지와 70년대의 우주적 신시사이저 록에서 영감 받은 에머럴즈·원오트릭스 포인트 네버·돌핀스 인투 더 퓨처·스텔라 옴 소스, 환각적이고 부족적인 이국성을 선보이는 제임스 페라로·스펜서 클라크·선 애로·포커혼티드 등을 포괄한다. 모두 2000년대 말 미국 힙스터 레프트

[*] redneck. 교육 수준이 낮고 보수적인 미국 백인 노동자를 모욕적으로 일컫는 말.

[**] '칠웨이브'(chillwave)는 직역하면 '을씨년한 파장'을 뜻하고, '글로파이'(glo-fi)는 '형광빛'을 뜻하는 'glo'와 '하이파이'가 결합한 말이며, '힙너고직 팝'(hypnagogic pop)은 선잠에 들거나 최면에 걸린 상태에서 들리는 음악 같다는 의미에서 붙은 이름이다.

'나쁜' 디자인 또는 '투박한' 디자인의 우연한 전위성(라이브러리 음반 표지나 폴란드 영화 포스터 같은)을 좋아하는 하우스는 "나쁜 루핑… 시작점과 종결점이 변하는 샘플 루핑"을 통해 비슷한 효과를 얻으려 한다. 이런 접근법은 오늘날 시퀀싱·에디팅 음악 소프트웨어가 제공하고 그와 동시에 강화하는 감각, 즉 CGI처럼 미끈한 질감을 거스르고 뒤집는다. "시각적 콜라주에서는 '잘못' 잘라낸 이미지, 예컨대 배경이나 주변이 조금 붙어 나온 이미지 때문에 콜라주가 어떤 부분에서 시작하고 어떤 부분에서 끝나는지가 불명확해지는 일이 있다. 그런 트롱프뢰유 효과는 보는 이를 콜라주에 더 깊이 끌어들이고, 이미지 표면을 식별하는 능력에 혼란을 가져다준다. 마찬가지로, 샘플의 루프 지점이 옮겨다니면 어디서부터 어디까지가 하나의 샘플인지 구별하기도 어려워진다. 사실, 어떤 명확한 루프를 밝혀낼 수 없다면, 그것을 샘플이라고 부르기도 어려워진다." 이런 방법은 포커스 그룹의 음악이 조립된 소리가 아니라 유기적인 소리라는 이상한 느낌을 자아내는 데 일조한다. 하우스가 즐겨 쓰는 목관악기 샘플도

필드에서 들리는 음악이고, 인터넷 소문에 의존하며 골수 추종자를 위해 극히 한정된 비닐판이나 카세트로만 유통되곤 하지만, 동시에 불법 다운로드나 저작권자가 허락한 MP3, 블로그에 게재된 유튜브 비디오 등을 통해 수를 가늠할 수 없는 청중에게 다다르기도 하는 언더그라운드 사운드다. 2010년 무렵에는 일관성도 없고 형태도 시시각각 변하는 그 장르가 한 시대를 규정하기에 충분하다고 느껴졌는지, 미국의 주요 얼터너티브 음악 웹진 『피치포크』는 자매 사이트 『얼터드 존스』를 만들어 그에 편승하려고도 했다. 그러나 그 웹사이트의 내용(신인 밴드 취재 기사, MP3, 믹스 테이프, 비디오 시사회 등)은 해당 영역에 이미 전문화한 여러 블로그에 외주를 맡기는 형태를 취했다.

나는 '글로파이'라는 이름도 좋아하지만, 개념적으로 가장 도발적인 이름은 아무래도 『와이어』에서 오랫동안 노이즈/드론/프리 포크 언더그라운드를 추적해온 데이비드 키넌의 '힙너고직 팝'인 듯하다. 키넌은 그 모든 그룹이 분출하는 환각성 안개에서 토막 기억으로 뒤범벅된 80년대

그런 느낌을 고조한다. 식물 괴수나 지능 있는 담쟁이덩굴이 쉭쉭 소용돌이 모양으로 미끄러지는 소리, 덩굴손과 땅거미가 내는 소리—그렇게 포커스 그룹의 음악은 '살아 있는' 것처럼 들린다. 아니, 더 정확히 말해, '미처 죽지 않은' 것처럼 들린다.

음악의 흔적이 깜박인다는 사실을 눈치챘다. 미끈하게 제작된 그 시대 로큰솔·'요트 록'(홀 & 오츠, 돈 헨리, 포리너, 마이클 맥도널드)을 연상시키는 바삭한 베이스와 반짝이는 기타, 80년대 할리우드 영화음악의 팽팽한 리듬과 밝은 디지털 신시사이저 음색(해럴드 팔터마이어, 얀 해머), 심지어 뉴에이지의 잔물결 같은 전자 아르페지오와 풍경(風磬) 소리 등이 그런 흔적에 해당한다.

　'힙너고직'은 제임스 페라로가 한 말에 기원을 둔다. 그는 스펜서 클라크와 함께 엄청나게 영향력 있는 노이즈 듀오 스케이터스로 활동하다가, 지금은 어지러우리만치 다양한 가명을 빌어 음악을 쏟아내는 인물이다. 페라로는 오늘날 20대에 해당하는 음악인이 갓난아기 적 잠이 들 때―즉 '힙너고지아'라 불리는 선잠 상태에서―그 모든 80년대 소리가 의식에 파고들었다고 암시했다. 그는 부모가 거실에 틀어놓은 음악이 침실 벽을 통해 나직하고 흐릿하게 새드는 소리를 상상했다. 창조 신화 치고는 꽤 그럴싸한 편이다. 하긴, 라디오포닉 워크숍이나 라이브러리 음악이 미래의 혼톨로지 음악인에게 영향을 끼쳤듯, 80년대 음향 팔레트가 페라로 같은 음악인을 매혹하는 이유도 그렇게 설명할 수 있을지 모른다. 스펜서 클라크는 80년대 팝의 제작상 특징이 메모러델릭한 감상을 일깨우는 현상을 "일종의 시간 여행"이라고 불렀고, 페라로는 그것을 "다른 사람의 꿈에 갇힌 꼴"에 비유했다. 하지만 혼톨로지와 마찬가지로 이들도 문화적 지시 대상을 의식적으로 갖고 노는데, 그런 지시 대상은 대부분 TV 프로그램이나 가정용 비디오로 닳도록 감상한 영화에 연계된다. 페라로의 'KFC 시티 3099: 제1부, 유독성 물질 유출'(KFC City 3099: Pt. 1 Toxic Spill)이나 '마지막 미국 영웅/아드레날린의 종말'(Last American Hero/Adrenaline's End) 같은 제목은 필립 K. 딕이나 데이비드 크로넌버그의 「비디오드롬」을 연상시킨다. 정신분열증 환자나 마약중독자가 TV 내부로 들어가 싸구려 액션 영화나 제인 폰다 스타일 에어로빅 프로그램, 홈 쇼핑 네트워크 등장인물이 되는 이야기다.

　영국과 미국의 혼톨로지에 큰 차이가 있다면, 이는 당연히 국민성과 연관된다. 고스트 박스와 동료 음악인은 자폐증 환자처럼 세부에 집착하며 융통성 없을 정도로 꼼꼼하게 지시 대상을 배열하지만, 페라로/클라크와 그들에게 영향 받은 집단의 음악은 더 즉흥적이고 멍하게 뒤섞인 느낌을 준다. 그 음악계를 관류하는 부조리 신비주의는 영화 「슬래커」에 등장하는

음모론자와 스머프 숭배자들, 특히 벗홀 서퍼스의 드러머 터리사 너보사가 연기한 인물을 연상시킨다. 마돈나의 자궁암 검사지(마돈나의 음모 [陰毛]까지 갖췄다)라는 물건을 행인에게 파는 여자를 말한다.

언더그라운드 음악 문화를 추동하는 문화 경제는 은밀한 영향을 의식적으로 취득했다가 그 가치가 남용돼 떨어지면 곧장 버리는 모습을 보인다. 최첨단 크리에이티브는 대중음악에서 버려진 과거 형식을 찾아다녀야 한다. 이처럼 창고 세일이나 중고품 할인매장에서 값싸게 구할 만한 물건, 즉 키치를 숭고화하는 데는 말 그대로 경제적인 측면이 있다. 힙너고직 팝에 영향을 끼친 80년대 주류 팝은 엄청난 양으로 생산되어 오늘날 아무도 원하지 않는 비닐판 형태로 떠돌고 있다. 뉴 에이지 음악 카세트보다 손길이 뜸하거나 수집 가치가 없는 물건은 상상하기 어렵다. 또한 크리스털, 긍정적 상상, 소금물 욕조, 풍경(風磬), 신묘한 장소 등 뉴 에이지의 쿨하지 않은 홀마크 신비주의* 문화에 뛰어드는 데는 "이래도 되나?" 하는 요소도 얼마간 있다. 동시에, 뉴 에이지는 엠비언트나 크라우트록 등 훨씬 존경할 만한 장르와도 역사적 연관성이 있으므로, 그에 대한 관심에는 일정한 미학적 논리가 있을 법도 하다.

뉴 에이지의 목가적 전원주의는 여름, 해변, 야자수, 열대, 바다, 돌고래 등 힙너고직 팝을 관류하는 여러 이미지의 기원에 속한다. 여름방학은 궁극적게으름뱅이를 위한 시간이자, 교육 사이클과 성년을 향한 행군 중간에 벌어진 틈새에 해당한다. (경제가 무너진 2000년대 말에, 성년은 특히나 암울하고 절망적인 나이로 보였을 테다.) 스케이터스나 에어리얼 핑크 같은 힙너고직의 대부는 모두 남캘리포니아에서 (각각 샌디에이고와 로스앤젤레스에서) 활동한다. 그곳은 끝없는 여름의 땅이자 햇볕과 마약에 취한 해변 부랑자의 땅이요, 늘 푸른 하늘이 유발하는 발광의 땅이기도 하다. 페라로에게 부모가 튼 음악이 침실 벽으로 새드는 각본이 있다면, 핑크에게도 나름대로 창조 신화가 있다. 그는 자신이 다섯 살부터 쉬지 않고 시청한 MTV에 팝 감수성의 뿌리가 있다고 밝힌다. (즉, 그 채널이 개국한 지 불과 몇 년 후인 1983년부터 MTV를 봤다는 뜻이다.) 그 결과, 그가 에어리얼 핑크스 혼티드 그라피티 이름으로 발표한 음반은 홀 & 오츠, 멘 위다웃 해츠, 이츠 이머티리얼, 블루 오이스터 컬트, 릭 스프링필드 등 착한 유령에 홀려 리버브에 잠긴 사이키델리아

[*] 전형적인 홀마크 카드에 그려진, 예쁘장하면서도 상투적이고 얄팍한 이미지를 암시한다.

사운드를 들려준다. "MTV는 내 보모였다"고 말하는 그에게는 어린 시절 귀를 활짝 열고 그들의 음악을 들으며 흡수한 작곡법과 선율 감각이 있다.

하지만 핑크의 음악을 들은 평론가와 감상자의 머리에 가장 먼저 떠오른 비유는 TV가 아니라 라디오였다. 그들이 상상한 건 작은 트랜지스터에 귀를 세우고 파열하는 간섭음과 들락날락하는 신호에 몰입한 어린이였다. 『우울증(The Doldrums)』 같은 앨범에 드리운 리버브 연기는 10대 이전의 어린이, 즉 쿨한 것과 쿨하지 않은 것을 구별할 줄 모르는 어린이가 어떤 팝이건 가리지 않고 행복하게 듣는 방식을 무의식중에 재현하려는 시도일 수도 있다.

실제로 핑크는 앨범 한 장에 '닳은 판'(Worn Copy)이라는 제목을 붙였고, 이를 통해 반복 재생으로 귀신처럼 음질이 변한 카세트나 비닐판을 애도했다. 디지털 포맷과 달리, 아날로그는 과용하면 음질이 떨어진다. 감상자는 자신이 좋아하는 음악을 죽이게 된다. 충실도가 낮아 따뜻한 느낌과 잡음을 내고 시간 앞에서 허약하기만 한 테이프는 에어리얼 핑크에게 중요한 제작 수단이다. 핑크의 초기 음반, 특히나 영향력 있는 음반은 모두 집에서 8트랙 테이프 믹서를 이용해 만들어졌고, 핑크는 인간 비트박스처럼 입으로 드럼 소리를 흉내내는 등 모든 악기를 스스로 연주해 거칠게 오버더빙했다. 제임스 페라로는 로파이로 한발 더 나가, 멀티트랙 홈 오디오의 원시적 대용품인 카세트 붐박스로 음악을 만들었다. 스케이터스와 에어리얼 핑크에게 영향 받아 나타난 음악인들은ー테이프 덱 마운틴, 메모리 테이프스, 메모리 카세트 같은 이름의 그룹은ー그 제작법을 상투적 관행으로 변질시키고 말았다.

스케이터스/핑크 이후 음악인 중에는 실제로 카세트로 음반을 발표한 사람이 많다. 최근 몇 년 사이 언더그라운드 음악계에서 카세트 포맷이 부활한 건ー2000년대 초만 해도 그런 음악은 CD-R로 유통됐고, 진짜 탐미주의자는 비닐판을 사용했다ー미학과 이념, 실용성이 묘하게 뒤섞인 결과였다. 또한 카세트가 80년대와 두 겹으로 얽혀 있다는 사실도 얼마간 작용했다. 대중적인 수준에서, 카세트는 그 시대의 전형적인 포맷, 즉 아이들 대부분이 (침실에 설치된 붐박스나 워크맨 같은 휴대용 재생기를 이용해) 음악을 듣는 데 쓰던 매체였다. 그러나 카세트는 인더스트리얼이나 노이즈, 즉 오늘날 힙너고직과 드론의 선조 격인 80년대 울트라 언더그라운드 음악계가 선호한 매체이기도 했다. 비닐판을 만들려면 비용도 많이 들고 제작 업체와 계약도 맺어야 했지만 필요에 따라 집에서 녹음할 수 있는 테이프는 궁극적인 DIY 매체였다.

오늘날 포스트 노이즈 미시계는 대항문화를 이어간다는 정신과 경제성 모두를 고려해 테이프 유통을 고수한다. 로스앤젤레스에서 음반사 낫 낫 편을 공동 운영하는 브릿 브라운에 따르면, "CD 제작 업체는 대부분 최소 주문 수량으로 5백 장을 요구한다. 그러나 테이프는 50개 단위로도 살 수 있다. 집에서 녹음할 수도 있고, 극히 저렴한 비용에 전문적으로 녹음할 수도 있다." 이제는 공 테이프가 나오지 않는다는 소문이 있지만, 브라운에 따르면 개발도상국에서는 아직도 카세트가 널리 쓰이며, 미국에서도 일부 공동체에서는 카세트가 여전히 인기 있는 포맷이므로—예컨대 근본주의 기독교인들은 테이프로 설교를 녹음하고 배포한다—공 테이프는 지금도 쉽게 구할 수 있다고 한다. 카세트에는 적은 제작비와 빠른 회전율 덕분에 더 자주, 더 빨리 음반을 발표할 수 있다는 이점도 있는데, 페라로나 클라크 같은 아티스트가 마치 창의성의 줄기찬 궤적을 무심결에 세상에 흘리듯 음반을 발표하며 엄청난 양의 디스코그래피를 끝없이 누적한 이유도 그로써 설명할 수 있다.

카세트 마니아에는 미적인 차원도 있다. 테이프 애호가는 '따뜻한' 음질에 열광하는데, 그 음질은 비닐판과 무척 닮았지만, 얻는 데 드는 비용은 훨씬 적다. 브라운에 따르면, 제대로 된 스튜디오에서 제작한 "톡톡 튀는 테크니컬러 팝"은 CD로 들어야 제맛이지만, "안개 같고 질감을 중시하는 음악"은 테이프에 어울린다고 한다. "우리가 집중하는 몽환적이고 약에 취한 듯한, 안개 낀 듯한 사이키델리아/드론 스타일은 카세트에서 환상적인 소리를 낸다." 또한 카세트에는 CD-R에 비해 미술 작업을 더할 여지도 (정교하게 접어 넣은 내지, 상자 등에서) 더 많다. 힙너고직 팝은 독자적인 카세트 표지 미술을 창안했다. 마치 잠에서 깨어난 다음 붙잡아보려 애쓰는 꿈의 희미한 잔상처럼 색이 바래고 '복사물의 복사물' 같은 이미지, 또는 잡지에서 오려낸 사진(눈과 입이 많다)을 서투르게 몽타주해 기괴하면서도 묘하게 강렬한, 무엇보다 그 음악에 어울리는 콜라주가 그 특징이다.

카세트를 혼톨로지 포맷으로 간주할 수 있는 건, 비닐판의 긁힌 자국이나 표면 잡음과 마찬가지로, 테이프의 쉭 하는 잡음은 지금 듣는 음악이 녹음된 음악이라는 사실을 끊임없이 상기시키기 때문이다. 그러나 카세트는, 적어도 주류 문화에서는 이미 죽은 매체라는 점, 민망한 유물이라는 점에서도 귀신에 해당한다. 카세트 숭배는 노파이(no-fi) 언더그라운드를 넘어 레트로 유행이 됐고, 젊은 힙스터는 카세트 그림으로 꾸며진 티셔츠를 입거나 실제로 카세트

껍데기로 만든 허리띠 버클을 차게 됐다. 이 책을 쓰는 동안, 스물네 살 먹은 우리 집 보모는 공 테이프 그림으로 장식된 멋쟁이 토트백을 매고 다녔다. 플라스틱 부분에는 글을 쓰게 돼 있었고, 덕분에 밴드 이름이나 상상 속 믹스테이프 제목으로 자신만의 가방을 꾸밀 수 있었다. 젊은 층에서는 죽은 매체나 더는 쓰이지 않는 제품이 엄청나게 유행이지만—수동 타자기가 특히 인기인 모양이다—이미지를 내보이는 데 그치지 않고 실제로 흘러간 포맷이나 장치를 사용하는 데까지 나가는 일은 드물다. 예외가 있다면 힙스터매틱이나 인스터그램 같은 디지털 사진 애플리케이션을 꼽을 만한데, 그 필터를 이용하면 빈티지 카메라로 찍은 사진처럼 낡은 느낌을 얻을 수 있다. 그런 필터는 처음부터 닳은 가짜 아날로그 '인스턴트 노스탤지어' 효과를 자아낸다.

　　한물간 기술에 매료되는 일은 기억날락 말락하는 80년대—더 최근에 등장한 힙너고직 밴드에게는 90년대 초—대중문화와 연관된 듯하다. 힙스터 밴드가 음반에 흩뿌리는 에어로빅, 슈워제네거 영화, 80년대 말 어린이 만화, 「비벌리힐스 아이들」 같은 청소년 드라마 등 키치한 지시 대상은 저 모든 「~년대가 좋아」 프로그램을 채우는 흘러간 유행과도 별로 다르지 않다. 힙너고직 음악이 액슬이 루크 페리라는 예명으로 발표한 "플라스틱… 히트곡"을 찬양하는 『로즈 쿼츠』 블로그 포스트에 얼마나 조밀한 지시 대상이 얼마나 흥거운 어조로 쓰였는지 한번 살펴보자. "'엄마의 에어로빅 비디오'를 정말 열심히 파헤쳤거나 「팀과 에릭」을 너무 많이 봤거나 그저 뭔가 많은 인터넷을 심하게 했을 때 전형적으로 나타나는, 떠다니는 듯한 인포머셜 정서에 슬로모션 마리오 베이스라인이 교배된 것 같다." 인터넷이 거명된 데는 시사점이 있다. 힙너고직은 방에 틀어박혀 컴퓨터를 창문 삼아 '세상'을 바라보는 젊은이의 침실 음악이기 때문이다.

　　카세트처럼 죽은 매체를 물신화하는 일이 어떤 면에서 기술적 진보에 제동을 걸려는 본능적 충동이라면, 대중문화를 가차 없이 노후화하는 엔터테인먼트 산업에 대해서도 비슷한 반항이 있을지 모른다. 거기에는 우리에게 그토록 관심과 애정을 받은, 우리의 시간을 그토록 많이 빼앗은 그 모든 것을 붙잡으려는 욕망이 있을 테다. 원오트릭스 포인트 네버의 대니얼 로퍼틴은 그가 80년대 팝송의 속도를 늦춰 끈끈하게 늘인 '에코 잼'이 "초고속으로 정신없이 돌아가는 사회에서 느리게 듣는 자세"와 관계있다고 말한다. RZA나 프리미어 같은 힙합 프로듀서가 영화음악에서 절정 부분을

고립시켜 독립된 트랙을 만드는 데 감탄하는 로퍼틴은, "루프의 유혹, 그 명상적 약속, 그것이 가리키는 영원성"을 이야기한다. 힙합과 힙너고직 팝처럼 루프에 기초하거나 무아지경을 이끌어내는 음악은, "시간을 붙잡아 경험할 수 없다는 비애감, 그 깊은 멜랑콜리"를 달래준다.

　　물론 힙합 자체도, 특히 『왁스 포에틱스』 같은 잡지나 스톤스 스로 같은 음반사의 언더그라운드 힙합은 흘러간 과거를 애도하고 숭배하는 경향을 띤다. J 딜라나 매들리브 같은 프로듀서의 음악에는 흑인음악사 전체에 관한 호소와 환기가 풍부하다. 자칭 '루프 채굴꾼'이자 자신의 음악에서 상당 부분을 비트 컨덕타라는 가명으로 녹음하는 매들리브(본명 오디스 잭슨 주니어)는 제임스 페라로나 스펜서 클라크와 유사한 방식으로 유령 같은 신분을 동원하고 상상 속 밴드메이트와 협연한다. 그의 콰지모토 프로젝트에는 구성원이 네 명 있다. 그 자신, 블랙스플로이테이션 영화음악 작곡가 겸 영화 감독 멜빈 밴 피블스(샘플링된 형태로 등장한다), 애스트로 블랙(선 라), 이름뿐인 영국인 DJ 로드 서치(로큰롤 광대 스크리밍 로드 서치의 아들이라고 한다) 등이다.

　　아마도 지난 15년간 힙합에서 가장 유명하고 영향력 있는 프로듀서였던 고(故) J 딜라(일명 제이디)는 무한정한 흑인음악 자원과 더불어 라이브러리 음악과 빈티지 광고 음악을 원료로 활용했다. 딜라의 숭고한 트랙 「라이트워크」(Lightworks)는 벤딕스의 '미래인' 광고와 미국 전자음악 선구자 레이먼드 스콧(자택 지하실에서 원시적 신시사이저와 리듬 박스를 대충 꿰맞춰 작업한 1인 라디오포닉 워크숍 격 인물)의 볼티모어 가스 전기 광고 음악 샘플에 기초한다는 점에서 영국 혼톨로지와 흡사하다. 이처럼 흘러간 미래주의를 상기시키는 건 고스트 박스 등과 같지만, 아무래도 미국이다 보니 그 미래주의는 국가와 공영방송이 아니라 기업과 광고에 연결된다.

　　사후(死後)에는 딜라 자신도 흑인음악 신전에 들어섰고, 플라잉 로터스의 「사랑에 빠져(J 딜라 헌정곡)」(Fall in Love [J Dilla Tribute])이나 플라이로가 리믹스한 「라이트워크」 등 조상숭배를 고무했다. 그러나 플라이로의 음악에서 진정한 혼톨로지는 사적인 차원을 띤다. 스티븐 엘리슨의 이모할머니이자 영적인 재즈 퓨전의 선구자였던 앨리스 콜트레인은 하프와 현악 반주 형태로 되살아나 그의 음악을 스치고, 그의 어머니가 말년에 머문 병실은 활력징후 모니터나 인공호흡기 소리 샘플 등으로 『코즈머그래마』 전반에 숨어 있다.

그처럼 극히 사적인 암시를 넘어, 언더그라운드 힙합은 혼톨로지나 힙너고직과 유사하게 핵심 인구의 심금을 울린다. 그 음악은 중년 미국 흑인의 두뇌에서 애도와 관련된 부위를 자극하는 음원으로 짜인다. 그들은 1987~91년 힙합 황금기를 기억하며, 나이에 따라서는 그 힙합이 샘플로 취한 70년대 횡크·솔·퓨전도 기억한다. 그 음악이 떠올려주는 건 단지 음악만이 아니라 그것을 둘러싼 삶과 공동체 전부다. 그레그 테이트는 딜라의 "반주 구성"을 다음과 같이 아름답게 요약한다. "미국 흑인 문화 전체의 내부로 들어가 내다보는 느낌이다. 진짜 인간이 한때 춤추고, 먹고, 섹스하고, 울고, 거짓말하고, 튀기고, 증언하고 의미하며 듣던, 그 모든 따스하고 서사적인 솔 음악을 샘플링해… 그 공간의 땀과 냄새, 허물을 재현한 듯하다. 그는 우리 모두의 몸속에 음악이 살던 그곳에 다가가고, 부서진 노래 조각과 소리는 공동체 기억과 사적인 체험을 떠올려준다."

행복한 추억을 더듬는 테이트는 딜라의 음악이 인생이라는 영화의 사운드트랙 구실을 한다고 느낀다. 그가 그런 프루스트적 회상에서도 감각적 측면을 강조하는 데는, 스베틀라나 보임이 제안한 복원형과 반영형 노스탤지어의 구분법을 적용해볼 수 있다. 힙합 맥락에서 복원형 노스탤지어라면 흑인 민족주의나 아프리카 고유어 운동, 즉 본국 귀환과 보상의 꿈, 잃어버린 주권을 회복하는 꿈을 뜻할 것이다. 반영형 노스탤지어는 민족주의보다는 민족성에, 즉 거창한 이상이나 영웅주의가 아니라 지엽적이고 구체적인 기억에 관련된다. 그런 몽상은 관습과 독특한 차이, 감각적이고 관능적인 취향·냄새·소리·감촉의 생활 세계를 불러낸다.

매시 히트

어떤 비평가는 혼톨로지와 힙너고직 팝이 단지 음악적 포스트모더니즘일 뿐이라고, 즉 '나쁜 레트로'와 구별되는 '좋은 레트로'일 뿐이라고 비판한다. 혼톨로지가 이 책에서 혹평하는 여러 현상과 같은 문화적 토대에서—팝 시간 뒤섞기, 미래나 전향 추진 감각의 위축에서—출현한 건 사실이다. 예컨대 고스트 박스의 짐 저프는 "존재하지 않는 시간, 영원성" 개념이 자신의 음반사에서 중요한 역할을 한다고 말한다. 2009년에 어떤 인터뷰에서 그는 "고스트 박스 세계"가 "1958년부터 1978년 사이의 모든 대중문화가 한꺼번에 펼쳐지는 '동시계'"라고 밝힌 바 있다. 이는 아이팟의 임의 재생 미학이나

유튜브의 아카이브 미로 등을 낳은 몰역사적 엔트로피와 꽤 비슷하게 들린다. 그러나 혼톨로지가 다른 점은, 즉 그 음악에 날을 세워주는 것은, 거기에 역사 자체를 향한 저린 갈망이 담긴다는 점이다. 반대로 화이트 스트라이프스, 골드프랩, 에이미 와인하우스 프로듀서 마크 론슨의 80년대 노스탤지어 앨범 『레코드 컬렉션』(Record Collection) 등 주류 레트로 팝 대부분은 노스탤지어에서 '앨지어'—통증과 후회—를 거의 모조리 지워버린다.

이처럼 무감각한, '노스탤지어 없는 노스탤지어'는 뉴밀레니엄 초기에 매시업, 즉 팝 히트곡 두 곡 이상을 결합하는 해적판 리믹스 유행으로 바닥을 쳤다. 매시업 현상('잡종 팝'이라고도 불린다)은 이 장에서 다루는 모든 음악과 같은 샘플링 기법에 기초하고, 실제로 그 뿌리는 루크 바이버트(일명 왜건 크라이스트), 케미컬 브러더스, 벤틀리 리듬 에이스 등 상자를 채굴하고 라이브러리 음악을 좋아하는 90년대 영국 DJ/프로듀서의 샘플 모자이크에 둔다는 점에서 혼톨로지에 얼마간 맞닿기도 한다. 썩은 쓰레기를 황금으로 둔갑시키는 샘플링 연금술 거장 바이버트는 자신이 "구린 음반" 샘플링을 선호한다고 말하기도 했다. 그러나 그를 능가한 집단이 바로 오스트레일리아 출신 애벌란시스인데, 그들은 수년간 시드니의 중고품 가게를 싹쓸이한 끝에 2001년 할인가 앨범 600장에서 샘플 1천 점을 모아 엮은 경이로운 앨범 『너를 떠난 후』(Since I Left You)를 내놓은 바 있다.

매시업 프로듀서들은 이런 샘플러델리아를 더 멀리 끌고 갔다. 그 목표는 독창적인 음악을 최소화해 두 곡을 붙이는 데 꼭 필요한 만큼만 더하는 데 있었다. 매시업 유행은 2001년 가을에 나온 아이팟과 거의 동시에 일어났다. 우연일까? 그렇겠지만, 깊은 수준에서는 우연이 아니다. 둘 다 같은 근본적 기술 혁명이 낳은 산물이었다. MP3를 통한 음악 데이터 압축 기술과 대역폭 확대로 웹에서 음악 전송 속도가 빨라지며 소비자 편의가 증진된 현상을 말한다. 일부 매시업 작품은 7인치 싱글판이나 CD로 찍혀 나오기도 했지만, 절대 다수 감상자는 웹을 돌아다니는 MP3로 그 음악을 들었다.

아이팟과 매시업 사이에는 유사점이 또 있다. 어떤 면에서 매시업은 극도로 짧은 믹스 테이프 또는 재생 목록이라고 할 만한데, 다만 그 길이가 너무 짧아서 두 곡이 연속으로 들리기보다는 동시에 들리는 차이가 있을 뿐이다. 성공한 매시업은 거의 대부분 대비와 충돌을 활용했다. 리처드 X, 일명 걸스 온 탑이 전문으로 하는 '불과 얼음' 조합이 그런 예다. 「친구들한테는

신경도 안 써」는 애디나 하워드의 극도로 성적인 R&B 히트곡 「나 같은 괴물」
보컬을 얼음처럼 차가운 게리 뉴먼의 신스팝 고전 「'친구들'은 전자식?」에서
취한 신시사이저 바람에 용접한 곡이었다. 인디와 팝을 충돌시킨 곡도 있었다.
(프리랜스 헬레이저의 「천재적 솜씨」[A Stroke of Genius]는 스트록스의
「설명하기 어려워」[Hard to Explain]와 크리스티나 아길레라의 「병 속의
지니」[Genie in a Bottle]를 결합했다.) 고전 록과 힙합 조합도 유행했다.
투 매니 디제이스는 솔트 엔 페파와 스투지스를 충돌시켰고, 데인저마우스는
비틀스의 『화이트 앨범』과 제이 지의 『블랙 앨범』(The Black Album)을
뒤섞어 『그레이 앨범』(The Grey Album)을 만들어 판돈을 올렸다.

　　매시업 대부분은 중첩으로 만들어진다. 예컨대 한 곡의 주요 보컬을 다른
곡의 그루브/편곡에 얹는 식이다. 드물지만 '세로로' 잘라 붙인 콜라주도 있긴
하다. 노래를 양분해 키메라처럼, 닭 몸뚱이에 개 머리를 달듯 이어 붙이지
않고, 온전한 노래 조각을 매끄럽게 연결하는 방법이다. 가장 유명한 예는
오시미소의 놀라운 트랙 「전주 점검」(Intro Inspection)인데, 그 곡은 「메시지

제임스 커비: V/Vm과 케어테이커

"영국 북부, 노동계급에 썩 어울린다." 제임스 커비는 90년대 말 스톡포트에서
V/Vm이라는 이름으로 자신이 만든 샘플 기반 음악을 두고 이렇게 말한다.
"앨범에 실린 여러 음악은 끔찍한 가족 모임을 연상시킨다. 40회 생신 잔치에
온 누군가가 다른 가족에게 빚을 져서, 또는 누군가가 다른 사람의 여자 친구를
이상한 눈빛으로 바라봐서, 갑자기 싸움이 벌어지는 광경. V/Vm은 술 취한
귀로 듣는 게 당연하다."

　　커비의 경력은 플런더포닉/KLF 같은 주류 팝 반달리즘에서 출발해
고스트 박스에서도 가장 완성도 있는 혼톨로지 음악으로 발전했다. 『청각/
내장/와플』(Aural/Offal/Waffle)이나 『V/Vm 크리스마스 푸딩』(The
V/Vm Christmas Pudding) 같은 초기 V/Vm 음반은 이상한 생태학적
재활용 충동에 끌려, 아무도 원치 않는 음반을 디지털로 훼손함으로써 '새로운
음악을 창조했다. 거기에 쓰인 음원에는 러스 애벗이나 셰이킨 스티븐스처럼
한때 순위를 점령했으나 이제는 전혀 팔리지 않는 성인 취향 쓰레기 팝 등이

(The Message)와 「사랑의 고양이」(The Love Cats),* 시내트라와 스파이스 걸스 등 유명한 팝송 수백 편의 전주를 꿰매 이은 12분짜리 트랙이었다. 그러나 방식을 불문하고, 매시업을 듣는 재미는 순전히 팝 지식과 팝 재치에 달려 있었다. 「전주 점검」은 전주를 알아맞히며 웃거나 놀라는 재미로 듣는 음악이다.

매시업 프로듀서와 그들의 직계 선조 격인 루크 바이버트나 애벌란시스에 큰 차이가 있다면, 후자는 대부분 알려지지 않았거나 폄하된 음악(지하 할인 매장에서 구한 음반, 라이브러리 음반, 『너를 떠난 후』에서 근사하게 튀어 오르는 닐 아들리 샘플처럼 무명한 재즈 퓨전)을 재료로 삼았다는 점이다. 그러나 매시업은 거의 언제나 유명한 곡, 사람들이 이미 좋아하거나 최소한 알아들을 수 있는 음악을 사용한다. 그들은 음악적 부가가치를 창출하지 않는다. 기껏해야 부분의 합을 제시할 뿐이다. 거기에서 보너스 요소는 오히려 개념적이다. 전혀 다른 팝 인생을 산 음악인들이 대화하게 하는 것, 그 부조화한 병치에서 느끼는 재치다. 따라서 매시업의 수명은 농담의 수명을 넘기지 못한다.

[*] 각각 그랜드마스터 플래시(Grandmaster Flash)와 큐어(The Cure)의 원곡.

있었다. 존 오즈월드처럼 커비도 여기저기서 조각을 샘플링해 결합하기보다는 단일 아티스트의 단일 트랙에 집중했다. 90년대 말에는 기술이 발전한 나머지 몇몇 불법 소프트웨어를 쓰면 트랙 전체를 기계에 돌려 노래/가수에 잔혹하고 범상한 형벌을 가할 수 있었다. 실제로 커비는 '도살'이라는 말을 쓴다. "결국 음악계에서 잊힌, 창피한 산물, 내장 같은 부위를 난도질하는 실험이었다."

그러나 V/Vm에는 이미 원시 혼톨로지 같은 측면이 있었고, 이는 훗날 그의 또 다른 자아 케어테이커와 함께 꽃폈다. 커비는 팝의 공동묘지에 침입해 사체를 훼손했다. 그는 "오디오 시체에 새 생명을 불어넣어" 좀비로 되살렸고, 그렇게 살아난 시체들은 '환상특급' 판 카바레에서 밤마다 자신들의 팝 살덩이를 떨어뜨리며 (구린) 히트곡을 부를 운명이었다. V/Vm이 영국 음원에만 집중했다는 점도 고스트 박스 등을 예견했다. 그는 영국에서는 크게 성공했으나 미국이나 유럽으로는 건너가지 못한 싱글과 MOR—우리 나름의 오물이자, 독일의 가벼운 연예 오락 쇼 음악 슐라거(schlager)에 해당하는 영국 유행가—에 초점을 뒀다.

매시업 유행에 관해서는 온갖 해석이 있었지만, 대부분은 펑크 개념을 모델로 삼았다. 매시업은 팝 소비자가 생산수단을 거머쥐고 반격하는 형태라거나, 우리 목구멍에 억지로 주입된 팝 음악을 역류시켜 토해내는 보복 행위라는 해석이었다. 하지만 불행히도, 매시업은 가벼운 불손과 단순한 팝 애호가 뒤섞인 가짜 창작에 가깝다. '이런저런 음반이 좋으니, 그것들을 이어 붙여 즐거움을 배가하자!'

매시업 1기의 정점은 카일리 미노그가 2002년 브릿 어워드에서 자신의 대히트곡 「너를 머릿속에서 지울 수가 없어」(Can't Get You Out of My Head)를 뉴 오더의 「블루 먼데이」(Blue Monday)와 매시업한 공연이었다. 그 유행 덕분에 유명해진 아티스트도 몇몇 있다. 리처드 X는 영국에서 히트곡 제조기가 됐고, 그의 걸스 온 탑이 게리 뉴먼과 애디나 하워드를 봉합해 만든 곡은 슈거베이비스가 '리메이크'해 영국 1위에 올려놓기까지 했다. 데인저마우스는 존경받는 프로듀서가 되어 벡이나 데이먼 알반의 더 굿, 더 배드 앤드 더 퀸과 합작했으며, 독자적인 그룹 날스 바클리로 큰 성공을

결국 포스트 레이브 일렉트로닉계에 V/Vm 음악을 뿌려주는 데 진력난 커비는, 더 분위기 짙고 수심 어린 방향으로 이동했다. 케어테이커의 『귀신 들린 무도회장의 선별적 추억』(Selected Memories from the Haunted Ballroom, 1999)은 스탠리 큐브릭의 영화 「샤이닝」에서 영감 받은 작품이다. 영화에서 잭 니컬슨이 연기하는 호텔 관리인은 그곳을 떠돌던 초자연적 정신병에 걸리고, 결국 과거에 다른 관리인이 미쳐서 가족을 살해한 행각을 재연하려 들기에 이른다. 구체적으로 "잭 니컬슨의 머릿속에서 일어나는 무도회장 장면"은 「떠들썩한 유령들」(Thronged with Ghosts) 같은 트랙에 영감을 줬다. "정신 질환에 시달리던 그가 텅 빈 무도회장에 들어서는데, 갑자기 그의 머릿속에서 무도회장은 다시 꽉 차고 음악도 흐르기 시작한다." 이 프로젝트에 쓰인 주요 원료도 V/Vm과 마찬가지로 영국산이었지만, 시대적으로는 몇 세대 앞선 자료, 즉 2차대전 이전 영국 가요와 앨 볼리라는 비극적 인물이었다. "그는 그가 속한 세대를 대변하던 황금빛 목소리였지만, 런던 자택 밖에 떨어진 낙하산 폭탄에 그만 목숨을 잃고 말았다. 볼리는 언제나

거뒀다. 그러나 전반적으로 매시업 유행은 2000년대 중반에 이르러 잦아드는 듯했다. 그러던 2008년, 평단의 엄청난 과대평가를 등에 업은 DJ 그레그 길리스, 일명 걸 토크가 세련된 기술에 미국 대학가 청중을 열광시키는 실황 공연 기술을 결합해 새로운 경지의 대중 영합술을 선보이면서, 매시업은 마치 소화 안 된 저녁밥처럼 되돌아왔다.

걸 토크를 향한 찬사에는 이상하게도 기억상실 같은 면이 있었다. 평자 선 페네시는, 트랙마다 많게는 스무 편에 이르는 유명곡을 동원해 귀에 쏙 박히게 꾸며진 길리스의 음악을 칭찬하며, "전에는 누구도 이런 생각을 못 했다는 게 놀랍다"고 침을 튀겼다. 그런데 전에도 그런 작업을 한 사람은 무수히 많다. 예컨대 80년대 초 스타인스키가 만든 힙합 몽타주가 있고―실제로 그의 작업은 걸 토크의 음반사 일리걸 아트에서 재발매되기까지 했다―존 오즈월드에서부터 DJ 섀도까지 이 장에서 다루는 여러 아티스트도 있다. 노먼 쿡도 빼놓을 수 없다. 그는 리프 좀도둑 팻보이 슬림으로 변신하기 10여 년 전에 이미 낮에는 80년대 인디 팝 스타 하우스마틴스에서 활동하면서 밤에는

귀신에 들린 것처럼 노래했다. 그의 목소리에는 저세상 같은 느낌이 있었다. 양차 대전 사이에 만들어진 그의 노래들은 매우 이상한 음악이다. 낙관적이지만 동시에 상실과 갈망, 유령과 고뇌에 관한 음악이기도 하다. 마치 참호에 들어갔다가 살아 나오지 못한 사람들의 원혼에 홀린 듯한 느낌이다."

'귀신 들린 무도회장' 3부작은 『별을 향한 계단』(A Stairway to the Stars)에서 정점에 다다랐는데, 거기에는 「과거에서 도망칠 수 없어」(We Cannot Escape the Past)라는 낭랑한 제목의 곡이 실렸다. 그러고 나서 커비는 기억 자체로, 특히 기억장애로 초점을 옮겼다. 『이론상 순수한 전진성 기억상실증』(Theoretically Pure Anterograde Amnesia)은 과거에서 도망치는 일의 절대적 공포에 관한 앨범이었다. 규모와 추상성 면에서 방향 감각을 상실하게 하는 그 여섯 장짜리 작품은, 단기 기억 형성 능력을 잃고 비인격화한 공백 속에서 살아가야 하는 희귀 기억상실증에 걸린 환자가 어떤 느낌일지 상상해보려 했다. 『삭제된 장면/잃어버린 꿈』(Deleted Scenes/ Forgotten Dreams)과 『끈질긴 어구 반복』(Persistent Repetition of Phrases) 역시 비슷하게 메스꺼운 무정형 시대를 탐구했다.

345

DJ 메가믹스라는 이름으로 스타인스키 같은 짜깁기 작업을 했으며, 나중에는 원시 매시업 그룹 비츠 인터내셔널을 결성, SOS 밴드의 「나한테 잘해주기만 해」(Just Be Good to Me)와 클래시의 「브릭스턴의 총」(Guns of Brixton)을 결합한 곡으로 1위를 차지하기까지 했다.

걸 토크에서 '새로운' 점은 길리스가 훔쳐내는 분당 장물의 수가 매우 많다는 점, 그리고 디지털 편집 소프트웨어에 힘입어 이질적인 그루브와 속도를 매끄럽게 연결했다는 점밖에 없다. 전형적인 진행 순서는 버스타 라임스의 「우하! 너희 다 잡았어」(Woo Hah!! Got You All in Check)가 폴리스의 「그녀가 하는 일은 전부 마술」(Every Little Thing She Does Is Magic)과 아이니 커모지의 「핫스테퍼 나가신다」(Here Comes the Hotstepper)를 거쳐 페이스 노 모어의 「서사시」(Epic)로 이어지는 식이다. 오시미소의 「전주 점검」과 마찬가지로, 여기서도 순간적인 낯섦("가만, 이게 뭐더라? 아는 곡인데?")과 깨달음("아, 이 노래 좋지!")의 상호작용이 일어난다. 길리스는 록과 랩, R&B의 50년 역사를 뛰놀며 가장 대중 영합적인 팝의 단순 무식하고

80년대 말과 90년대 초에 커비가 맨체스터 클럽 신에 참여한 경험에서 영감 받아 만든 『레이브의 죽음』(Death of Rave) 프로젝트는 집단적 기억을 주제로 삼았다. "당시 그런 클럽의 에너지는 엄청났다. 예측이 불가능했다." 그러나 2000년대 중반에 이르러, 커비는 댄스 클럽에 들를 때마다 "에너지와 모험심이 완전히 사라졌다"고 느꼈다. "나는 그런 현실을 반영하고 싶었다. 그래서 옛날 레이브 트랙에서 생명감을 다 벗겨냈다." 귀에 익은 짜릿한 리프와 송가 같은 후렴은 조밀한 소리 스모그 사이로 가끔씩 명멸하지만, "비트와 드라이브는 사라졌다." 레이브 상승기인 1988~96년을 회상하면서, 커비는 "모두들 그 긴 밤에는 뭐든지 가능하다고 생각했다. 온 세상이 우리 거였다. 오늘날 그 세대는 환상에서 깨어난 것 같다. 댄스 플로어에서 일말의 빛을 봤지만, 그 빛이 사라진 이제 미래는 암울하고 빤해졌다."

최근 커비는 자신의 실제 이름, 즉 제임스 레일런드 커비로 첫 음악을 발표했다. 『애석하게도 이제 미래는 예전 모습이 아니다』(Sadly, the Future Is Not What It Was)는 그 특유의 가스처럼 쇠락한 소리에 해럴드 버드/에릭

즉각적인 매력을 찬양한다. 매시업은 팝의 역사를 감자처럼 으깨서 무분별한 회색 디지털 데이터 곤죽으로, 향미도 영양가도 없이 텅 빈 탄수화물 에너지의 혈당 폭발로 주물러낸다. 그 모든 장난기와 재미에도, 매시업은 연민을 자아낸다. 그건 척박한 장르다. 거기서는 아무것도, 심지어 매시업도 나오지 않을 것이다. 아이팟이나 음악 스트리밍 서비스처럼, 매시업도 음악사의 모든 차이와 경계를 밀어버리는 효과를 발휘한다. 이 기계에는 유령이 없다.

유산 문화를 장난스레 패러디하는 혼톨로지는, 매시업과 레트로가 대변하는 '미래 없음'에 저항까지는 아니더라도 우회하는 길을 두 방면에서 탐색한다. 첫째 전략은 역사를 다시 쓰는 것이다. 미래가 우리에게서 무단 이탈했다면, 급진적 본능이 있는 이는 되돌아갈 수밖에 없다. 그들은 공식 서사 내부에 숨은 대안적 과거를 발굴하고, 팝의 공식 서사 후미에서 기이하되 비옥한 줄기와 걷지 않은 길을 찾아내 역사의 지도를 다시 그림으로써, 과거를 낯선 외국으로 바꿔놓는다. 두 번째 전략은 '과거 안에 있는 미래'를 기리고 되살리는 것이다. 영국 혼톨로지는 2차대전 후 모더니스트와 현대화 세력의

사티 풍 피아노를 뒤섞은 세 장짜리 대작이다. (자신의 음악에 그 자신, 즉 프로그래머가 아니라 악기 연주자로 출연한 건 이번이 처음이다.) 어떤 인터뷰에서 커비는 "어쩌면 그건 2000년 현상인지도 모른다"고 성찰했다. "우리에게 2000년은 언제나 미래였다. 우리는 그해에서 엄청난 뭔가를 기대했다. 실제로 그때가 되자 모든 게 예전이나 다를 바 없었고, 그저 기대할 만한 2000년만 사라진 꼴이 됐다. 어쩌면 우리 세대에서 밀레니엄 이후 심리적 숙취가 사라지는 데는 시간이 좀 걸릴지도 모르겠다."

진보적 낙관주의에서 그 '미래'를 본다. 힙너고직 팝에서 그건 80년대에 관한 토막 기억과 왜곡된 관념을 뜻한다. 블로그 『20재즈횡크그레이츠』는 몇몇 신진 힙너고직 음악인을 언급하며, 이렇게 희망 섞인 진단을 내놨다. "현재보다 과거가 더 미래처럼 들린다면, 복고는 진보가 된다." 고스트 박스의 줄리언 하우스는 그 나름대로 "내다보기를 뒤돌아보기"에 관해 이야기한다. 표현은 날렵하지만, 그렇다고 위태롭고 모순된 전략이라는 사실마저 감춰주지는 않는다.

11 잃어버린 공간

마지막 프런티어와 약진을 향한 노스탤지어

몇 년 전 맨해튼 이스트 빌리지의 아파트 창밖을 바라보던 나는, 길거리 풍경이 내가 태어난 1963년이나 크게 다르지 않다는 사실을 문득 떠올렸다. 물론 자동차 디자인은 조금 달라졌지만, 우리는 하늘을 나는 자동차가 아니라 연소 기관으로 달리는 지상 운송 수단에 여전히 의존하고 있다. 보행자도 고속 평면 에스컬레이터를 타고 질주하기는커녕 보도를 터벅터벅 걸어다닌다. 믿음직스러운 주차 요금 계량기에서부터 튼튼한 청색 우체통과 상징적인 노랑 택시에 이르기까지, 21세기 맨해튼은 우울하리만치 비미래적이었다.

한때 공상과학 광이던 내게 그건 꽤 실망스러운 풍경이었다. 달나라 휴가, 로봇 하인, 시속 1천5백 킬로미터 속도로 진공 터널을 달리는 대서양 횡단 열차 등 상투적 미래상은 당연히 실현되지 않았다. 그러나 계란을 조리하거나 샤워를 하는 경험이 우리 생전에 크게 달라지지 않았듯, 미래적 성질이 부재하는 현실은 일상생활에서도 느낄 수 있다.

도착하지 않은 미래는 나만 아쉬워하는 게 아니다. 꾸준히 증가하던 실망감은 마땅한 중대 시점 뉴밀레니엄을 코앞에 둔 90년대 말에 이르러 상당한 속도로 확산했다. 그 독특한 일방적 감정, 미래를 향한 노스탤지어 또는 '네오탤지어'에는 우스꽝스러운 기표가 하나 있었다. 바로 개인용 제트팩*이다. '위 워 프로미스드 제트팩스'** 같은 밴드 이름이나 '내 제트팩은 어디 있지? 실현되지 않은 놀라운 공상과학 미래' 같은 책 제목은 캠프 같은 느낌을 주지만, 그 이면에는 진정한 염원이 있었다. 제임스 커비에게 그의 『애석하게도 이제 미래는 예전 모습이 아니다』 앨범에 관해 묻자, 그는 "아직도 순진한 눈으로 내다보며, 달에서 살고 싶으면 머지않아 그렇게

[*] jetpack. 등에 매는 개인용 분사 추진기.

[**] We Were Promised Jetpacks. '제트팩을 타게 될 거라고 했는데.'

될 거라고, 친구를 만나고 싶으면 길을 걷는 게 아니라 제트팩을 매고 몇 초만에 그곳에 도착할 수 있다고, 그렇게 믿고 싶다"고 대답했다. 커비는 2000년이라는 해에 언제나 특별한 울림이 있었다고 말했다. '19'(20세기를 가리키는 숫자)가 '20'으로 바뀌면, 마치 우리 모두 갑자기 미래로 도약하듯, 어떤 거대한 분기 너머로 저절로 건너갈 것만 같았다. 그러나 현재까지 뉴밀레니엄은 지난 세기 끄트머리와 별로 다르지 않다는 사실이 분명해졌다.

로봇공학 전문가 대니얼 윌슨이 쓴 『내 제트팩은 어디 있지?』는, 한때 공상과학 너드였던 사람이 참을성 없게 부리는 투정처럼 읽힌다. 그러나 짓궂은 제목 이면에는 조기 중단된 미래를 진지하게 파헤치는 고고학적 연구 개요가 숨어 있다. 미 해군이 방치해버린 '시랩' 사업, 즉 해저에 사람이 살 수 있는 환경을 짓겠다는 사업에서부터, 지표면에서 4백80킬로미터 높이를 넘어 우주 문턱까지 사람을 실어올릴 수 있는 '우주 엘리베이터'(충분히 실현 가능하지만, 말 그대로 천문학적인 비용이 든다)에 이르기까지, 예는 다양하다. 또한 윌슨은 스마트 홈처럼 가까운 미래에 실현할 수 있는 공상과학 몽상에 관해서도 이야기한다. 그러나 실제 스마트 홈은 무수한 SF 소설에서 상상한 것처럼 주인 기분에 따라 실내장식을 바꿔주는 지능적 주택이 아니라 노인 보호시설이 발전한 형태에 가까울 것이다. 예컨대 그 집은 집안 곳곳에 설치된 동작 센서로 독거노인의 생활 패턴을 파악하고, 그가 화장실을 거르면 경고를 발신하는 기능 따위를 갖출 테다.

이처럼 한때 환상적인 진보처럼 보이던 게 결국 밋밋해져버린 현실은, 지난 30년간 미래에 관한 우리 생각이 조금씩 축소된 과정을 요약해 보여준다. 아, 물론 미래야 있지만—여러 면에서 우리는 미래에 있지만—그 미래는 얌전한 모습으로 우리 삶에 스며들었다. 의학과 외과수술에서는 놀랄 말한 발전이 있었지만, 그 무대는 병원으로 국한될 뿐 아니라 그 성취란 결국 환자가 건강한 고기능 일상으로 돌아가게 하는 데 있으므로, 그 진보를 눈으로 보기는 어렵다. 가장 괄목할 만한 혁신은 컴퓨팅과 통신 분야에서 일어났고, 그 혁신은 우리 일상에 파고들었다. 기술적 성취 면에서, 정보 압축과 통신 기술 소형화는 한때 미래의 일상 풍경으로 묘사되던 우주정거장이나 전투 로봇 못지않게 충격적이다. 문제라면, 마이크로는 매크로에 비해 왜소해 보인다는 점이다. 더욱이 우리가 그 놀라운 통신 기술로 무슨 짓을 하는지 한 번 생각해보자. 집요하게 생활을 기록하고, 친구들과 잡담하고, 디지털로 인코딩된 오락물을

밀거래하고, 연예인에 관한 가십을 퍼뜨리는가 하면, 이 책에서 논한 대로, 우리가 웹에 광적으로 아카이브한 대중문화 노스탤지어에 빠져드는 게 고작이다. 그중에는 문화적으로 새로운 게 하나도 없고, 특별히 인상적인 것도 별로 없다. 미래는 영웅적이고 장대해야 하는데, 그처럼 새로운 기술 덕분에 가능해진 활동(또는 '수동'이라 해야 할까?)은 제국의 대담한 전진·팽창 국면이 아니라 퇴행적인 수축 국면을 연상시킨다.

때로는 20세기 혁신의 파고가 60년대를 기점으로 하강하기 시작했으며, 이후에는 경기 침체와 물가 하락이 어리둥절하게 뒤섞인 시대가 이어지며 진보 자체가 실제로 느려진 것처럼 느껴지기도 한다. 20세기 전반 60여 년은 중앙 계획과 공공 투자가 엄청난 위업을 달성한 시기였다. 거대한 댐, 농촌 전화(電化)와 고속도로 건설, 도시 재개발, 빈곤 퇴치 같은 대규모 국가 주도 사업이 그런 예다. 이런 노력(여기에는 '공공사업'의 어두운 면, 즉 전 국민과 경제의 전쟁 동원, 대기근으로 이어진 소련의 농업 집단화, 나치가 저지른 대량 학살 등도 포함된다)과 함께 자라난 과학소설가들은 자연히 역동적이고 거창하며 오만한 혁신이 계속되리라고 상상했다. 그래서 그들은 초대형 마천루 한 채에 수용된 도시, 배 한 척만 한 콤바인이 광대한 평원을 누비며 곡식을 수확하는 미래를 예견했다.

공상과학의 논픽션 사촌 격인 미래학 또는 '미래 연구'가 그와 같은 국가 개입 시대에 등장한 것도 우연은 아니다. 2차대전을 계기로 정부의 신중한 실력 행사는 대중에게 믿음과 신뢰를 샀고, 1946년 이후에는 전후 재건에서부터 대영제국에서 독립한 신생국 건설에 이르기까지, 자비로운 국가 권력이 몸을 풀 기회가 넉넉했다. 50년대와 60년대는 미래 지향성을 특징으로 했는데, 그 선견지명 정신은 개연성 있는 결과를 예측하는 데 그치지 않고 선호하는 결과를 향해 현실을 조종해가려고까지 했다. 그 시대가 공상과학의 전성기이자 문화 전반에서 새것 애호증이 융성한 시기라는 점은 우연이 아니다. 빛나는 유선형 모더니티 미학은 뉴 프런티어의 진실된 재료로서 플라스틱, 인공섬유, 번쩍이는 크롬을 환영했다. 때는 집단적 기억을 홀리는 여러 미래주의 클리셰의 기원, 「제트슨 가족」을 낳은 시대였다. 주택 진입로에 주차해놓은 개인용 로켓 자동차, 음식 대용 알약, 비디오폰, 로봇 애완견 등이 모두 그 만화영화에 등장했다.

오늘날 우리가 미래를 그릴 때 떠올리는 건 대재앙(「28일 후」, 「나는

전설이다」, 「투모로우」, 「더 로드」, 「2012」)이나 급격히 악화한 현재, 즉 「칠드런 오브 멘」 같은 근미래 디스토피아밖에 없는 듯하다. 공상과학이 매력적이고 약속으로 가득한 미래 세상 이미지를 제시하지 못하는 현실과 맞물려, 대중적 논픽션으로서 미래학의 존재감도 희미해졌다. 싱크탱크나 정부 출연 기관에서 연구와 예측을 담당하는 학문으로서 미래학은 나름대로 역할을 이어가고 있다. 그러나 버크민스터 풀러나 앨빈 토플러에 견줄 만한 인물은 이제 없다. 아마도 여전히 세계에서 가장 유명한 미래학자인 토플러는 1970년 베스트셀러 『미래의 충격』에서 보통 시민의 신경계와 적응 기제가 감당하기에는 너무 빠른 속도로 변화가 일어나고 있다고 경고한 바 있다. 1980년에 써낸 『제3의 물결』에서는 테크놀로지의 민주적 가능성을 좀 더 긍정적으로 전망하기도 했다. 그러나 토플러는 특허나 눈에 띄는 작가였을 뿐, 그 뒤에서는 '대중 사상서'라는 페이퍼백 장르 전체가 한참 끓어오르던 중이었다. 내가 열여섯 살을 맞은 1979년, 그렇게 두꺼운 페이퍼백 한 권을 생일 선물로 받은 기억이 난다. 책에서 예측하던 온갖 경이 중에는 비행선의 부활도 있었는데, 그에 따르면 거대한 화물 비행선은 물론 새로운 소형 비행선과 제플린 호 같은 비행 유람선이 등장, 이 대륙에서 저 대륙으로 사람들을 한가히 실어나르며 하늘을 뒤덮으리라는 거였다.

50~60년대를 풍미한 미래에 관한 확신이 70년대 들어 상당 부분 퇴색한 건 사실이다. 70년대에는 생태적 우려가 곳곳에서 드러났다. 닐 영의 「골드러시 이후」(After the Gold Rush. 후렴 가사에는 "1970년대에 도망치는/대자연을 보라" 같은 구절이 실렸다)나, 황폐화한 지구에서 멸종한 종자를 우주정거장에서 공들여 보존하는 식물학자에 관한 영화 「사일런트 러닝」 등이 그런 예다. 80년대에는 미래를 긍정적으로 그리기가 훨씬 어려워졌다. 「스타 트렉」· 「2001 스페이스 오디세이」· 「안드로메다 스트레인」· 「로건스 런」 같은 영화에 흔히 등장하던 미장센, 즉 플라스틱과 형광등 조명으로 환하게 빛나고 청결한 실내 환경은, 허름하게 녹슬고 불결하고 어둑어둑한 공간으로 대체됐다. 우주여행마저도 불쾌해졌다. 「에이리언」에서 리들리 스콧 감독은 갈 곳 없는 물방울이 끊임없이 떨어지고 어두컴컴한 선내 공간을 선택했다. 개연성은 떨어지지만—흠, 그러니까 엄청난 우주 공간을 가로질러 항성간 화물선을 보낼 돈은 있으면서, 1백 와트 전구 몇 개를 갈아 끼울 돈은 없단 말이지?—분위기는 있는 연출이었다.

스콧은 그와 유사한 네오느와르 영화 「블레이드 러너」에서도 축축한 분위기와 그림자를 활용했다. 두 영화 모두에서 배경이 된 근미래는 태양계 광물자원을 개발하느라 바쁜 초거대 기업에 지배당하는 모습이었다.

대중문화에서 미래를 향한 전망이 점차 매력을 잃으면서, 논픽션 장르로서 미래학도 시들해졌다. (1980년 이후 토플러가 써낸 책 중 기억나는 게 있는가?) 대중 사상서 범주에서 베스트셀러는 보수적 반동 정서에 편승한 한탄이나 닐 포스트먼의 『죽도록 즐기기』(1985), 앨런 블룸의 『미국 정신의 종말』(1987) 같은 '어디서부터 잘못된 걸까' 계열 연구서가 차지했다. 90년대에는 정보 기술 붐과 『와이어드』, 『몬도 2000』 같은 잡지에 힘입어, 미래주의가 얼마간 되살아났다. 신세대 미래학자 가운데 일부는 케빈 켈리 같은 선정적 기술 예찬론자였지만, 나머지는 제러런 러니어나 레이 커즈웨일 같은 '지피'(zippie, 기술 공포증이나 귀향 노스탤지어 없는 히피)였다. 나노 기술과 가상현실, 인공지능, 트랜스 휴머니즘에 매료된 백만장자 발명가 커즈웨일은, 진보 지수 곡선이 머지않아 수직선에 다다르리라고 주장했다. 그 결과 인류사적 단절이 일어날 것이며, 그것은 지능 기계, 인간 지성·인성의 육신 이탈, 영생으로 이어지는 기술적 휴거에 해당하리라는 주장이었다.

정보 기술 거품이 꺼지고 9·11 사태가 일어나자, 디지털 예언자들도 조용해졌다. (제러런 러니어는 2010년 심술과 환멸로 가득한 책 『당신은 가젯이 아니다: 선언문』으로 돌아와, 배반당한 인터넷의 꿈을 이야기했다.) 다우 존스 지수에 연동된 그 모든 광란은 시큰둥한 정적으로 가라앉았다. 오늘날 대중적 논픽션 장르로서 미래학은 마케팅이나 브랜드 전문가를 위한 단기성 쿨 헌팅 서비스로 축소된 상태다. 2006년 메리언 샐즈먼과 아이라 마타시아가 써낸 『다음 지금: 미래의 트렌드』가 한 예다. 샐즈먼/아이라가 '예언'하는 것은 거의 예외 없이 이미 가시화하고 자리 잡은 트렌드다. 위키, 블로깅, 셀러브리티 셰프, 미식 포르노, 브랜딩, 우주 민영화, 과로와 수면 부족, 30대 이후로 이어지는 청소년기, 온라인 데이트, 노령화 등등…. 아마도 가까운 미래는 그저 똑같은 게 더 늘어난 시대가 될 모양이다.

미래를 향한 노스탤지어

'미래를 향한 노스탤지어'는 어디서나 등장하지만 출처를 확인하기 어려운 말이다. 전설적 SF 작가 아이작 아시모프가 처음 (1899년 미술가 장마르크

코테가 서기 2000년에 관해 그린 삽화를 연구한 1986년 작 논픽션 『미래의 나날』에서) 쓴 말이라고도 하고, 저서 『아메리카』에서 유럽 특유의 불안증으로 '미래를 향한 노스탤지어'를 언급하며, 현재야말로 이미 완성된 유토피아라고 믿는 미국의 확신에 견줘 그것을 비하한 장 보드리야르가 시초라고도 한다. 트랜스 휴머니즘 철학자 F. M. 에스팬디어리, 일명 'FM-2030'도 1970년에 써낸 『낙관론 1호』에서 "미래를 향한 깊은 노스탤지어"를 이야기한 바 있다. 그러나 보수적인 시카고 시장 리처드 데일리 역시 사람들은 "미래를 향해 노스탤지어를 느껴야 한다"고 선언한 적이 있다.

그 구절과 개념은 음악에서 특히 강렬한 반향을 일으키는 듯하다. 내가 처음 그 말을 접한 곳은 음악인 겸 평론가 데이비드 투프가 쓴 음반 평이었다. 그는 블랙 도그나 에이펙스 트윈 같은 집단의 90년대 일렉트로닉 음악에서 독특하게 사무치는 갈망을 묘사하는 데 그 표현을 썼다. 훗날 나는 투프의 엠비언트 음악계 동료인 브라이언 이노가 그보다 이른 1989년에, 그 자신의 80년대 초 "비디오 회화"(「중세 맨해튼에 관한 잘못된 기억」 등)를 설명하며, 그 작업이 "내 마음속에서 어떤 놓친 가능성… 미래를 향한 노스탤지어"를 불러일으킨다고 기술하는 글을 읽었다. 그런가 하면, 버즈콕스가 1978년에 발표한 「노스탤지어」도 있다. 거기서 피트 셸리는 이렇게 노래한다. "가끔 머릿속에 노래가 떠올라 / 내 마음은 그 후렴을 아는 것 같아 / 아마 그건 다가오는 시대를 향한 노스탤지어 음악일 뿐." 어쩌면 투프와 이노, 셸리는 모두 평론가 겸 작곡가 네드 로럼에게서 직·간접적으로 영향 받았는지도 모른다. 1975년 어떤 음악 카탈로그에 써낸 글에서, 로럼은 이렇게 주장했다. "그림이나 글과 달리, 음악은 사실을 다루지 않는다. 사실은 본성상 과거와 관련된다. 그러나 음악에는 연상 작용이 있다. 무엇을 연상시키느냐고? 음악은 미래를 향한 노스탤지어를 자극하는 유일한 예술이다." 음악을 다른 어떤 예술보다도 우위에 두는 음악광으로서, 나는 로럼의 주장이 보이는 대담성, 그 충성심이 마음에 든다. 그런데 그게 사실일까? 더 중요한 문제로, 나는 그가 무슨 뜻에서 그런 말을 했는지 정확히 모르겠다. 음악의 추상성은 명시하기 어려운 복잡하고 모순된 감정을 표현할 수 있다는 건가? 아니면 음악의 진정한 동경은 '실재'와 맞서 실현하기가 불가능하다는 걸까?

로럼은 그 구절을 스스로 창안했을 수도 있고, 실은 그랬을 가능성이 높다. 하지만 공교롭게도, 그곳에는 먼저 도착한 사람이 있었다. 포르투갈 시인

페르난두 페소아는 20세기 초 언젠가 자신의 공책에 그 구절을 끄적여놨고, 그 공책들은 1982년 마침내 『불안의 책』으로 출간됐다. 페소아가 작가로서 전념한 주제 가운데 하나는 포르투갈어로 'tédio', 즉 지루함이었다. 늦은 오후 그에게 덮쳐오는 억압적 권태감을 기술하며, 페소아는 이렇게 적었다. "지루함보다 더 나쁜 기분이지만 달리 적당한 말이 없다. 그건 꼬집어 말할 수 없는 적막이다. … 물리적 우주는 마치 거기에 생명이 있었을 적 내가 사랑했던 시체와도 같다. … 그러나 내 평범한 두 눈이 저물어가는 날에게 인사를 받는다면, 미래를 향한 노스탤지어란! … 내가 무엇을 원하는지, 무엇을 원하지 않는지 모르겠다. … 내가 누구인지, 내가 무엇인지 모르겠다. 무너진 담벼락에 깔린 사람처럼, 나는 우주 전체의 무너진 공허 아래에 누워 있다."

「지루함」(Boredom)이라는 노래로 활동을 개시했던 버즈콕스의 「노스탤지어」와 마찬가지로, 여기에도 절대적으로 다른 곳, 존재하지 않는 곳 또는 유토피아로 탈출하려는 열망, 그 정의할 수 없는 욕망이 있다. 정의할 수 없다는 건, 아무리 실현해봐야 이상에는 미치지 못한다는 뜻이다. 노스탤지어는 부재하는 이상을 과거나 미래에 모두 투사할 수 있지만, 대체로 그건 지금 이곳을 편안하게 느끼지 못하는 감정, 즉 일종의 소외감이다.

지난 몇 십 년간, 미래를 향한 노스탤지어는 그 미묘한 의미를 점차 잃고 일정한 고정관념, 즉 낡고 우스꽝스럽게 경직된 미래관과 결부되기에 이르렀다. 다시 말해, 그건 레트로 미래주의 정서가 됐다. 옛 공상과학 영화, 양차 대전 사이에 만들어진 모더니스트 조리 기구와 가구, 기술혁신과 과학적 돌파구를 전시하던 50~60년대 만국박람회 이미지 등은 아이러니가 뒤섞인 아쉬움과 재미로 상쇄된 놀라움을 불러일으킨다. 지난날의 미래, 즉 우리가 사는 현재의 모습을 과거에 사람들이 어떻게 상상했는지 되돌아보면, 기술적 경이와 모더니스트 신전이 자극하던 경외감을 희미하게나마, 일종의 잔상처럼 느낄 수 있다. 그러나 그 감정은 그중 현실화한 게 거의 없다는 인식으로 오염된 감정이다.

만국박람회와 더불어, 대중문화 미래관에 가장 큰 영향을 끼친 건 아마 디즈니의 투모로랜드일 것이다. 1955년에 열린 개관식에서, 월트 디즈니는 투모로랜드가 "우리 미래의 살아 있는 청사진에 뛰어들 수 있는 기회"라고 설명했고, 당대 과학자들에 관해서는 "우주 시대를 열어젖히며 아이들과 후손을 위해 업적을 쌓아가는 위인"이라고 칭송했다. 그런 과학자 중에서,

베르너 폰 브라운은 2차대전 말엽 런던을 폭격한 V2 로켓을 개발하고, 훗날 나사(NASA, 미국 항공우주국)에서 핵심으로 활약한 인물로서, 실제로 투모로랜드 설계 시 기술 자문을 맡기도 했다. 투모로랜드에는 달나라행 로켓, 천체 제트기, 오토피아와 모노레일 외에도 제너럴 일렉트릭이 만든 진보의 회전목마, TWA 달 여객선, 몬산토의 미래 주택 같은 기업 후원 볼거리도 있었다. 마지막 미래의 집은 거의 전부 미래의 재료, 즉 플라스틱으로 만들어졌다.

투모로랜드는 1967년 뉴 투모로랜드라는 이름으로 재개관했지만, 이후에는 점차 허름하게 망가져갔다. 결국 1998년에 그곳은, 디즈니 보도 자료에 따르면 "고전적 미래 환경"으로, 즉 이제 키치가 돼버린 옛 미래의 박물관으로 리모델링됐다. 『타임』에 투모로랜드 재개관을 보도한 브루스 핸디는 빈정거리는 투로 기사를 열었다. "미래가 예전 같지 않다." 볼거리 중에는 천체 위성이 하나 있었는데, P. J. 오루크는 그것을 두고 "'쥘 베르내큘러'* 스타일"이라고 놀려댔다. 하지만 흥미롭게도, 대중은 새로 단장한 아이러니 투모로랜드에 신통한 반응을 보이지 않았다. 아마 당시만 해도 아이러니한 레트로 미래주의는 소수의 감성으로서, 그에 관심을 보이는 사람은 세련된 사람들, 즉 디즈니랜드를 찾을 가능성이 낮은 축으로 국한됐다는 뜻일 테다.

예컨대 나 같은 사람을 두고 하는 말이다. 그러나 내게는 아이들이 있으므로, 몇 년 전 동생 가족을 방문하러 로스앤젤레스에 들른 우리는 모두 애너하임으로 유람을 나가고 말았다. 엉터리 음식과 텅빈 지갑을 보상해줄 만한 건 미래주의와 레트로 미래주의를 모두 포기해버린 투모로랜드가 과연 어떤 모습인지를 구경하는 일밖에 없었다. 역시나, 투모로랜드는 나를 실망시키지 않았다. 즉, 상상했던 것보다 훨씬 실망스러웠다는 뜻이다. 대부분은 아이들이 꼬마 제다이 기사가 되어 광선검 결투를 벌일 수 있는 「스타워즈」 교실이나 버즈 라이트이어 탑승 같은 영화 관련 상품으로 채워져 있었다. 몬산토의 미래 주택 대신 들어선 '혁신의 드림 하우스'는 일반 전자제품 매장보다 기껏해야 1~2년 앞선 가정용 엔터테인먼트 기술을 지루하고 두서없이 전시했다.

「금단의 행성」 같은 50년대 공상과학 영화에서 걸어나온 듯한 빈티지

[*] 프랑스의 공상과학 소설가 쥘 베른(Jules Verne)과 통속적 양식을 뜻하는 'vernacular'를 합친 말.

로봇이 관객을 맞이하는 입구를 지나자, 야마하에서 만든 이른바 미래주의적 악기가 늘어선 첫 번째 전시대가 나타났다. 탈색한 금발 여성 한 명이 그날 하루에만 몇 번째 반복하는지 모르는 수다를 어색하고 활달하게 늘어놓으며, 아이들에게 일본식 가야금이나 덜시머 소리를 골라가며 낼 수 있는 키보드 기타를 쳐보고, 사람 웃음소리나 사자의 포효 등 녹음된 소리를 내는 드럼도 두들겨보라고 권했다. 90년대 중반 디스코 인퍼노 같은 밴드가 하던 짓이나 별로 다를 바 없었다. 안내원은 목소리 음정을 생쥐처럼 높이거나 깊은 바리톤으로 낮출 수 있는 마이크도 시연했다. 거기에도 전율은 없었다. 가짜 나무 패널과 거무죽죽한 베이지 색조 인테리어가 모텔 체인이나 컨벤션 센터를 연상시키는 드림 하우스 안으로 더 들어가보니, 구식 액자에 걸린 동영상 화면, 가상 지그소 퍼즐을 끼워 맞출 수 있도록 스크린이 설치된 커피 테이블, 로스앤젤레스 호텔 방의 평면 TV 화면보다 별로 크지도 않은 벽면 스크린이 있었다. 하나같이 절망적으로 지루하고 우울했다. P. J. 오루크는— 어린 시절 아이젠하워 시대의 원본 투모로랜드에 경악한 팬으로서—그렇게 재탄생한 모습이 "'디즈니 문화' 탓"이 아니라 "우리 문화 탓"이라고 주장했다. "상상력이 한없이 부족한 시대에 접어든 모양이다." 문제는 혁신 능력이 없는 게 아니다. 추구할 만한 원대한 목표를 떠올릴 능력이 없다는 게 문제다. 혁신의 드림 하우스가 약속하는 미래는 소비자-구경꾼으로서 우리의 일상에서 편의성과 선명도가 아주 조금 높아진 모습만을 예고했다.

브루털리즘*과 모더니즘

레트로 미래주의는 80년대 초부터 팝 문화에 꾸준히 흐르는 경향이었다. 스틸리 댄의 도널드 페이건은 솔로 데뷔 앨범 『야간 비행』(The Nightfly)에서 "매끈하고 반짝이는" 시대를 꿈꾸는 「국제 지구 관측년」(I.G.Y. [International Geophysical Year])이나 「뉴 프런티어」(New Frontier) 같은 노래를 통해, 50년대 후반의 낙관주의를 냉정하면서도 애잔한 시선으로 되돌아봤다. 버글스의 『플라스틱 시대』(The Plastic Age), 토머스 돌비의 『무선의 황금 시대』(The Golden Age of Wireless), OMD의 『위장선』(Dazzle Ships) 같은 신스팝 앨범은 더 앞선 시대를 회고하며, 20년대 전반부에 스민 현대성 정신을 상기시켰다. 윌리엄 깁슨의 단편 「건스백 연속체」 역시 지난 시대에 전망한

[*] brutalism. 1950~70년대에 서구에서 융성한 모더니즘 건축양식. 요새처럼 단단하고 거대한 콘크리트 구조, 장식을 '인정사정없이' 배제한 형태가 특징이다.

미래 모습이 문화적 잔상처럼 남은 모습을 검증했다. (제목은 1926년 SF 잡지 『어메이징 스토리스』를 창간한 휴고 건스백을 가리킨다.) 그러나 누구보다 앞선 인물은 독일 그룹 크라프트베르크였다. 신시사이저와 프로그램된 리듬으로 80년대를 만들어낸 장본인이었음에도, 그들은 1974년부터 이미 아우토반과 「메트로폴리스」로 대표되는 중부 유럽 모더니즘을 떠올리는 등, 뒤를 돌아보며 미래에 관한 상상을 구했다. 1978년 작 『인간-기계』(The Man-Machine) 표지에서 그들은 검정과 빨강을 주색 삼아 냉혹하고 비스듬한 엘 리시츠키 풍 타이포그래피를 사용했는데, 엘 리시츠키는 말레비치와 더불어 혁명 직후 소련에서 잠시 융성한 모더니즘 시대의 위대한 절대주의 그래픽 디자이너였다. 이처럼 조숙한 크라프트베르크는, 80년대 중엽 네빌 브로디가 디자인한 『페이스』 잡지 디자인이나 스워치 시계 등에서 유행한 구성주의 시크를 예견했다.

　　뉴밀레니엄 첫 10년간 레트로 미래주의(80년대 신스팝 복고)와 레트로 모더니즘은 모두 두 번째 호황을 맞았다. 그러나 후자는 80년대에 구성주의와 미래주의를 재활용한 팝 밴드나 음반 디자이너처럼 피상적인 수준에 머물지 않았다. 레트로 모더니즘은 스타일로서 모더니즘의 황홀한 엄격성뿐 아니라 이념과 정치적 이상주의에도 초점을 뒀다. 그리고 그 관심은 20세기 초 20~30년을 넘어 모더니즘의 두 번째 단계, 즉 2차대전 후 미술과 인테리어, 디자인, 무엇보다 건축에서 되살아난 추상과 미니멀리즘으로 확장됐다. 그 시기에 르 코르뷔지에에게 영향 받아 브루털리즘 형태로 되살아난 모더니즘 건축은, 서구 도시 지역 상당 부분의 모습을 뒤바꿔놓은 바 있다.

　　70년대 이후 그처럼 일상적 가시성을 띠는 위압적 건물은 미술관에서 일어난 어떤 움직임보다 더 직접적으로 모더니즘에 대한 반발을 자극했다. 예컨대 문제는 테이트 미술관에 전시된 벽돌(1966년에 제작됐지만 1976년에 논란을 일으킨 칼 안드레의 조각품 「등가물 VIII」)이 아니라, 그 외벽을 둘러싼 벽돌과 '벌거벗은' 콘크리트였다는 뜻이다. 하지만 2000년대 초부터는 '사랑스러운 흉물' 같은 제목의 블로그에서 유랑 '수집가'들이 기록한 60년대 고층 아파트, 주택단지, 쇼핑센터 사진을 볼 수 있게 됐다. 나도 아마 지난 10년 사이에 그런 감수성에 굴복하게 된 모양이다. 래드브로크 그로브에 들른 나는 트렐릭 타워를 경이로운 눈으로 바라봤지만, 80년대 중반 처음으로 런던에 살던 당시에는 그 건물을 거의 눈치채지도 못했거나, 기껏해야 '저기 살지 않아서 다행'이라고 생각했을 뿐이니까.

이처럼 찰스 왕세자가 "괴물 같은 종기"라고 혐오한 건물에 의도적으로
열중하는 태도(실제로 '내가 아끼는 종기'라는 웹사이트도 있다)는, 밀레니엄
벽두에 몇몇 고속도로·휴게소 관련 도서를 중심으로 나타나기 시작했다. 그중
가장 유명한 책은 마틴 파가 1999년에 발표해 컬트 성공작이 된 사진집
『지루한 엽서』지만, 그 밖에도 에드워드 플랫이 써낸 A40 고속도로 '전기'
(傳記) 『레드빌』, 피터르 보하르트의 『A272: 길에 바치는 노래』, 데이비드
로런스가 써낸 고속도로 휴게소 역사서 『언제나 환영합니다』 등이 비슷한
예에 해당한다. 마이클 브레이스웰이 관찰한 대로, "M6 고속도로 차녹 리처드
휴게소에 있는 포티스 레스토랑" 같은 곳, 영국 시골에 비유기적으로
들어섰다는 뜻에서 도시적이면서도 도시 사이에 위치해 독특한 비(非)장소는
뜻하지 않은 시대적 매력을 띠게 됐다. 그처럼 음울한 교통 시설은─'고속도로
휴게소 설탕 봉지'가 프루스트의 마들렌을 대신하며─"노스탤지어 관문"이
됐을 뿐 아니라, 브루털리즘 고층 아파트나 신도시 쇼핑센터와 마찬가지로
50~60년대의 현대화 정신을 연상시키는 덕분에, "어떤 잃어버린 순진성을
아이러니 비스름하게 은유"하는 노릇도 하게 됐다. 브레이스웰은 그런 장소가
"바로 그 공허를 통해 끊임없이 자신을 재창조하는 미래 개념을
제시"한다면서, "지루함의 묘한 시흥(詩興)"을 시적으로 성찰했다.

2000년대 중반, 그 새로운 엘레지 모더니즘에는 블로거 출신 저술가 오언
해덜리라는 유창한 대변인이 나타났다. 그는 모더니즘의 유토피아 정신, 즉
비판적·급진적·민주적이고 일상생활 변형에 헌신하며 더 좋은 세상 건설에
전념하는 정신을 앞으로 돌이킨다는 모순적 과제에 뛰어들었다. 그가 처음
써낸 책 『전투적 모더니즘』은 "우리는 미래를 빼앗겼다"는 선언으로
시작한다. 하지만 "미래의 폐허는 숨겨지거나 표면상 썩은 모습으로 우리
주변에 남아" 있으므로, 해덜리는 그 "잔해"를 샅샅이 살펴보자고 제안한다.
이 말은 다소 퀴퀴하고 침울하며 법의학적으로까지 들리지만, 해덜리는
곧이어 큰소리로 묻는다. "유토피아를 발굴할 수 있을까? 그래야 할까?"
그러나 『전투적 모더니즘』의 지면 대부분은 잃어버린 미래의 고고학으로
구성된다.

레트로 모더니즘과 유산 문화 사이에는 불편한 유사성이 있다. 공경할
만한 전통이 있으니, 관리인은 개발업자들 손아귀에서 그들을 지켜야 한다.
잃어버린 이상의 기념비도 있다. (여기서 르 코르뷔지에와 바우하우스 풍 주택

단지는 고성이나 대저택, 성당을 대신한다.) 시종 역겹고 실망스러운 현재도 있으며, 어딘가에서 '역사'가 방향을 잘못 틀었다는 느낌도 뚜렷하다. 동조하지 않는 관점에서 보면, 이는 좌파 꼰대 정신과 무척이나 닮아 보일 테다. 그런 비판을 예상한 듯, 해들리는 적어도 음악에서는 미래주의가 여전히 노동계급 청년에게 진정한 매력을 발산한다면서, 그 증거로 힙합과 그 영국 형태인 그라임을 거론한다. 그는 노스탤지어에 젖어들 기회를 주지 않고, 오히려 모더니즘의 과거가 미래를 위한 "유령 같은 청사진"을 제시할 수 있다고 주장한다.

2008년 9월 빅토리아 앨버트 미술관에서 열린 전시회 『냉전 모더니즘: 디자인 1945~1970』을 찾은 관객은 실현되지 않은 미래의 실제 청사진을 볼 수 있었다. 갖은 노동 절약 장치로 꾸며져 1956년 『이상적 가정』 전람회에 전시된 "조립식 우주 시대 가구(家口)", 이른바 '미래의 주택' 청사진이었다. 미래의 주택은 브루털리즘을 주도한 스미스슨 부부가 디자인했지만, V&A에서는 그들이 만든 도면밖에 볼 수 없었다. 『냉전 모더니즘』은 미국의 컨벤션 센터에서부터 소련의 콩그레스 홀까지, 브루털리즘 건축가와 동지들이 전후 수십 년간 세계 곳곳에 세운 냉혹한 건물의 근사한 이미지로 가득했다. 전시는 어느 이데올로기가 미래의 주인이냐─상업주의냐 공산주의냐─를 두고 초강대국들이 벌인 경쟁에 초점을 뒀다. 50년대와 60년대에 제 힘을 되찾은 모더니즘은 이제 부르주아에 맞서는 전위가 아니라 선진국의 공식 스타일, 즉 정부와 기업이 모두 선호하는 건축 양식이자 디자인 미학에 가까웠다. 섬유 유리와 끝없이 다양화하는 플라스틱 등 신소재를 포용한 모더니즘은, 결국 매끄러운 라디오와 유선형 주전자, 우아하게 금욕적인 의자 등을 통해 보통 사람의 생활로도 새어나갔다.

『냉전 모더니즘』에는 레트로 미래주의 전율을 자극할 만한 작품이 많았다. 버크민스터 풀러의 지오데식 돔도 있었고, 마셜 매클루언의 지구촌 개념을 기초로 새로운 텔레콤 신학의 첨탑 노릇을 하던 20세기 대성당, 즉 텔레비전 탑(예컨대 런던의 포스트 오피스 타워)도 있었다. 그러나 내게 가장 짜릿한 자극을 준 건 「포엠 엘렉트로니크」, 일명 필립스 관을 재현한 작품이었다. 르 코르뷔지에, 에드가르 바레즈, 이안니스 크세나키스가 근사하게 합작한 미래주의 음악-시각-건축물 「포엠 엘렉트로니크」는, 1958년 브뤼셀 만국박람회에 설치됐다가 박람회가 끝나자마자 철거된 전시관이었다.

그러니까 충분히 짜릿한 자극이 될 만했지만, 사실대로 말하자면 크기가 좀 아쉬웠다. 크세나키스가―당시 그는 르 코르뷔지에 밑에서 건축가로 일하면서 작곡가 생활을 갓 시작한 참이었다―쌍곡 포물면에서 영감 받아 뾰족하게 디자인한 기하학적 인테리어 표면을 재생하지 않은 건 아마 분별 있는 결정이었을 테다. 대신, 전시관 벽에는 사진 영상이 상영됐다. (르 코르뷔지에가 주로 맡은 부분이 그 영상이었지만, 실제로 사진을 촬영한 사람은 영화감독 필리프 아고스티니였다.) 엄숙한 흑백 사진 시퀀스는 갓난아이, 원시 부족 마스크, 기계, 에펠탑, 찰리 채플린, 버섯구름 등을 통해 인류 진보의 일곱 단계를 이야기했다. 그건 괜찮았지만, 전후 전자음악과 뮈지케 콘크레트 팬인 내게 필립스 관의 음향 효과가 축소된 건 실망스러운 일이었다. 바레즈의 「전자 시」(Poème électronique)와 크세나키스의 「구상적 PH」(Concrèt PH)는 본디 전시관 곳곳에 분산 배치된 스피커 3백25개를 통해 어지러운 서라운드 효과를 창출하도록 작곡된 곡이었다. 그러나 V&A에 재현된 전시관에서, 그 획기적인 미래주의 음향은 정강이 높이로 설치된 무자크 스피커 하나에서만 흘러나왔다. 음량은 들릴락 말락 한 수준이었다.

신기하게도, 내가 감상한 「전자 시」 재현작은 그뿐만이 아니었다. 다른 하나는 몇 년 후 맨해튼 다운타운의 어떤 퇴역 교회에서 열린 크세나키스 페스티벌이었다. 토리노 대학교 멀티미디어 예술대학 연구 팀이 개발한 원작 가상현실 시뮬레이션에서는, 헤드셋을 낀 관객이 컴퓨터 그래픽으로 만든 필립스 관 내부로 '들어가볼' 수 있었다. 그러나 뉴욕 행사를 찾은 관객 2백 명은 스크린에 투사된 이미지밖에 볼 수 없었다. 적어도 음악은 근사했다. 바레즈가 빚어낸 전자음악 조각품과 크세나키스가 석탄 태우는 소리만 이용해 지은 소리 풍경은 극장 내부를 3백60도로, <u>큰 소리로</u> 돌면서 완전한 몰입 경험을 선사했다.

20세기 모더니즘의 정점 가운데 하나인 「포엠 엘렉트로니크」가 실제로 어떤 경험이었는지는 아마 절대로 알 수 없을 테다. 설사 그 작품을 모든 세부까지 정확히 재현한다 해도, 브뤼셀 박람회를 방문한 수백만 관객이 받은 충격을 고스란히 되받지는 못할 것이다. 그게 "박람회에서 가장 이상한 건물"이며, 그 소리 역시 "건물만큼이나 괴상"하다고 보도한 『뉴욕 타임스』 기자처럼, 관객 대부분도 혼란을 느꼈다고 한다. 르 코르뷔지에와 바레즈를 짝지운 건 탁월하고도 적절한 선택이었다. 두 사람 다 2차대전 이전

인물이면서도 전후에 더 큰 영향력을 행사하던 창작자였다. 바레즈는 오래전부터 음악에 소음을 통합하는 작업을 했고, 40년대 말 피에르 앙리나 피에르 셰페르 같은 작곡가 테이프 레코더의 가능성과 격투하며 새로운 한계를 개척하기 전에, 몇 년 후 헤르베르트 아이메르트와 카를하인츠 슈토크하우젠이 원시적인 발진기를 이용해 처음으로 합성음을 시도하기 수십 년 전에 이미, 소리 생성 기계를 긴급히 발명해야 한다고 주장한 인물이었다. 바레즈는 이전에도 테레민이나 옹드 마르트노* 등 전쟁 전에 개발된 원시 신시사이저를 작곡에 응용한 바 있지만, 「전자 시」는 그가 새로운 기법을 처음으로 시도한 작품이었다. 실제로 1936년부터 1953년까지 그는 작곡을 거의 하지 않았는데, 그건 "음색과 소리 조합 분화"나 "어느 방향으로든 또는 여러 방향으로 동시에 소리를 냄으로써 공간에 소리가 투영되는 느낌"처럼 그가 원하던 효과를 얻어줄 기술이 없었기 때문이다.

르 코르뷔지에 역시 1924년에 이미 『미래의 도시』라는 책을 써낸 인물이었다. 합리적으로 디자인된 도시가 시민에게 이성과 질서 의식을 고취해주리라고 믿은 그는, 서로 다른 시대 양식이 뒤섞인 '갈색 세계'를 딛고 '백색 세계'(명료하고 깨끗한 선, 장식이 제거되고 콘크리트·강철 등 현대적 재료로만 지어진 건물)가 솟아나는 모습을 꿈꿨다. 그러나 마르세이유의 위니테 다비타시옹 등 실제 '라 빌 라디외즈'(La Ville Radieuse, 빛나는 도시)를 건설하는 데 그가 성공한 건 2차대전 이후였다. 폭격으로 도심이 훼손되고 희망과 재건 정신에 따라 재개발을 통한 사회공학 노력이 힘을 받던 전후 환경에서, 르 코르뷔지에의 생각은 브루탈리즘을 통해 마침내 결실을 맺었다.

전자 파노라마
전후 전위예술의 아이러니는, 모더니스트 대부분이 사회주의자였음에도—예컨대 크세나키스는 그리스 레지스탕스 일원으로 나치와 맞서 싸운 공산주의자였다—자본주의 기업이 그들을 후원했다는 사실이다. 필립스는 네덜란드에 본부를 둔 대형 전자 회사였다. 브뤼셀 박람회 전시관은 필립스가 테이프 장치, 녹음, 조명 부문에서 자신들의 최신 기술을 자랑하려는 의도로 지어졌다. 필립스의 미술감독 루이스 칼프에게 작업 의뢰를 받은 르

[*] 테레민(Theremin)은 러시아의 발명가 레온 테르민이, 옹드 마르트노(ondes Martenot)는 프랑스 음악 기술자 모리스 마르트노가 발명한 전자 악기다. 둘 다 1928년에 개발됐다.

코르뷔지에는, 이처럼 도도하게 답했다. "나는 당신네 회사가 아니라 전자 시와 그 시를 담을 공간을 위해 전시관을 지을 것입니다. 그것은 빛, 색과 이미지, 리듬과 소리가 유기적으로 종합된 공간이 될 것입니다." 당시 르 코르뷔지에는 인도에 도시 하나를 통째로 짓느라 바빴으므로, 실제 작업 대부분은 크세나키스 손으로 이뤄졌다. (그는 이 사업에서 스트레스를 너무 많이 받은 나머지, 이후 10년간 건축에서 손을 떼기까지 했다.) 그러나 르 코르뷔지에는 전반적인 지침을 제시했고, 바레즈가 함께해야 한다고 고집했다.

필립스는 독자적인 음반사를 운영했고, 연구 시설인 나트랩을 통해 톰 디서펠트, 헹크 바딩스, 딕 라이마커르스(일명 키드 발탄) 같은 작곡가의 전자 음악 연구를 후원하던 중이었다. 60년대에 필립스 레코드는 아마도 가장 유명한 전위 전자음악 시리즈인 '프로스펙티브 뱅테위니엠 시에클'을 내놨다. 황홀한 기하학 패턴이 새겨진 은빛 미래주의 표지에 빗대 '실버 레코드'라고도 불리던 임프린트였다. 나도 그중 한 장을 소유한 적이 있는데―1983년 어느 중고품 매장에서 고작 1파운드에 산 피에르 앙리의 『오르페우스의 베일, I·II』 (Voile d'Orphée I et II)였다―그 판을 산 지 20년이 지난 후에야 나는 비슷한 음반이 30여 장 더 있으며, 그중에는 베르나르 파르메자니, 프랑수아 베유, 뤼크 페라리 같은 콩크레트 거장의 대표작도 있다는 사실을 알게 됐다.

당시―2000년대 초―나는 2차대전 후 전자음악과 뮈지크 콩크레트의 황금기에 흠뻑 빠져 있었다. 그 취미는 가장 공상과학적인 해, 즉 1999년에 시작됐다. 돌이켜보면 그 강박은 당대 전자음악, 즉 내가 그토록 흠뻑 빠졌던 레이브의 전향 추동이 느려지던 현실과 관계있었던 게 분명하다. 레이브는 속도와 질감에서 다양한 극단을 추구한 끝에 이런저런 벽에 부딪혔고, 결국 프로듀서와 감상자는 느린 템포와 좀 더 듣기 좋은 질감으로, 한때 테크노가 신나게 짓밟은 음악성과 '온기'로 되돌아갈 수밖에 없었다. 또한 1999년에는 내 첫 아이가 태어나기도 했다. 레이브 생활이 얼마 남지 않았음을 감지한 나는, 아마 무의식적으로 가정을 미지의 땅으로 전환하려고, 집에서 모험을 찾아보려고 애썼던 모양이다. 그때 내가 역사상 가장 이질적이고 이론의 여지 없이 새로웠던 음악에 이끌린 것도 그런 이유에서가 아니었을까 싶다.

얼마 후 나는 미처 챙겨 들을 새가 없을 정도로 정신없이 전자음악과 뮈지크 콩크레트 음반을 모으기 시작했다. 그것도 CD 버전이 아니라 비닐

원판이어야 했다. 그 음악의 신비한 매력에는 양복 차림에 타이를 매고 거대한 신시사이저 옆에서 자세를 취한 작곡가, 그 흑백사진이 풍기는 하이 모더니즘의 숭고하고 진지한 도덕성도 있었기 때문이다. 비닐판에는 모더니즘 유물의 고상하고 험악한 아우라뿐 아니라, 심각한 어조로 음악 이면의 복잡한 방법론을 자세히 설명하는 해설도 있었고, 대개 브리짓 라일리와 바사렐리의 옵아트 소용돌이나 추상표현주의 회화를 복제한 앞표지도 있었다. 내가 창피하게도 '시간 여행을 하는 음반 수집가' 몽상을 꾼 것도 바로 그런 음반, 특히 이제는 끔찍하게 값이 오른 '실버 레코드' 때문이었다. 나는 미래로 되돌아가고 싶었고, 당시 값으로 미래를 사고 싶었다.

나는 프랑스인 친구 세바스티앵 모를리젬에게 '프로스펙티브 뱅테위니엠 시에클'이 무슨 뜻인지 물었다. '프로스펙티브'(prospective)는 가스통 베르제가 창안한 말로, 가능한 미래를 연구한다는 뜻의 철학 용어라고 한다. 그 말은 프랑스어 '페르스펙티브'(perspective, 전망)와 '프로스펙시옹' (prospection, 금이나 '실버'를 찾아 새로운 땅을 탐색하는 행위)의 합성어였다. 참으로 완벽한 표현이라고 느꼈다. 그때, 즉 진짜 '뱅테위니엠 시에클'(21ème siècle, 21세기) 초에 나는 그런 음반에 매료돼, 우리 문화가 그와 같은 유레카 정신을 다시 만날 수 있을지 궁금해하던 참이었으니까.

음악에서는 2차대전 직후 일어난 기술적·개념적·구성적 혁신이야말로 무엇보다 위대한 '잃어버린 미래'다. 그 작곡가들은 스스로 개발한 생각과 발명한 기계가 이후 모든 음악에서, 적어도 대중음악이 아니라면 고급 문화에서는 기초가 되리라고 믿었다. 음악에서 일어난 발전상은 언론에서도 관심을 끌어 『타임』 같은 주류 잡지에 정중한 기사가 실리기도 했고, 일반인 사이에서 상당한 호기심을 불러일으키기까지 했다. 하지만 70년대 초부터 현대 고전음악은 다른 경로로 접어들었다. 전통적인 교향악 소리가 돌아왔고, 조성과 화음이 재발견됐다. 1983년 평론가 존 록웰은, 불과 몇 년 전까지만 해도 "전자음악이 다른 음악을 쓸어버릴 줄 알았다"면서, 어리벙벙하게 회고했다. "전통주의자들은 기계가 작곡하는 음악에 대해 불안해하면서, 비인간적인 아마겟돈을 예견했다. 이제는 소수 전문가를 제외하면 그 주제에 관해 이야기하는 사람이 거의 없다." 실제로 전자음악과 테이프 음악은 점차 전문 분야로, 아카데미 음악 게토로 후퇴했다. 오늘날에도 그 분야는 꽤 왕성한 활동을 이어가지만, 그 음악을 듣는 사람은 해당 음악을 만드는 사람보다 별로 많지 않은 수준으로 줄어들었다.

여기서 흥미로운 질문이 떠오른다. 다른 사람도 마찬가지지만, 왜 나는 당대에 활동하는 작가가 아니라 빈티지 전위에만 관심을 뒀던 걸까? 역사적·객관적으로 50년대와 60년대가 '황금시대'였던 건 분명하지만, 그런 이유만은 아니었다. 나는 당대 음향예술과 컴퓨터 음악 분야 활동가에게 전혀 관심이 없었다. 어쩌면 별로 이상한 일이 아닐지도 모른다. 우리가 높이 치는 건 어떤 장르가 떠오르는 단계, 즉 70년대 더브 레게 프로듀서나 60년대 사이키델릭 밴드지, 뒤늦게 그들 작업을 이어가는 이들이 아니다. 후자는 개척민이 아니라 정착민이고, 평론가 필립 셔번이 말하는 아프레가르드(après-garde, 후위)다. 물론 거기에는 역사적 지식을 갖춘 감상자가 투사하는 몫이 크다. 미지를 향해 발사하는 순간을 마음속에서 재상연하는 측면이 있다는 뜻이다. 그러나 나는 실질적 차이도 분명히 느낄 수 있다고 생각한다. 신비주의적으로 들릴지도 모르겠지만, 변화와 격동의 시대에는 음악에도 시대정신이 스며들어 뚜렷한 의의를 채워준다. 50년대와 60년대의 전자음악을 들어보면, 미지의 소리 세계로 탐사선을 쏘아 올리는 느낌이 든다.

극도의 기술적 한계와 싸워가며 테이프와 가위로 그런 음악을 만들려면 헤라클레스 같은 노력이 필요했다는 점도 영웅적으로 느껴진다. "헤르베르트 아이메르트 같은 사람이 2분짜리 곡을 만들려면 하루에 18시간씩 한 달을 씨름해야 했다." 현대 신시사이저 실험가이자 자신의 크립 폰 음반사를 통해 1948~84년의 희귀 전자음악을 재발매하기도 한 키스 풀러턴 휘트먼이 하는 말이다. "책상에 앉아 머릿속의 소리를 전부 종이 악보로 옮겨 적어야 했고, 모든 조합을 표로 작성해야 했다. 그러고 나서는 실제로 그 소리를 만들어야 했다." 오늘날 디지털 기술을 이용하면 같은 결과를 무한히 쉽게 얻을 수 있는데, 어쩌면 미신적인 생각일 테지만, 나는 바로 거기에 원래 콩크레트와 현대판 콩크레트의 근본적 차이가 있다고 느낀다.

또한 당시 그 음악은 시대를 정의하는 음악으로 느껴졌으며 그에 합당한 반응을 이끌어냈다는 사실을 아는 것도, 내게는 얼마간 영향을 끼친다. (컬럼비아 레코드는 현대 고전 시리즈에 '우리 시대의 음악'이라는 이름을 붙였다.) 『뉴욕 타임스』 같은 신문은 관련 음악회와 페스티벌을 보도했다. 벨 연구소 같은 기업은 전자 음향 연구를 지원했고, 1966년 존 케이지나 로버트 라우셴버그 같은 권위자가 줄줄이 출연해 점차 활발해지던 예술과 기술의 상호작용을 선보인, '아머리에서 예술의 아흐레 밤을' 같은 행사도

후원했다. 그런가 하면 찰스 워리넌의 전자음악 「시간의 찬가」(Time's Encomium)는 1970년 퓰리처 음악상을 받았고, 모턴 서보트닉의 1967년 앨범 『달의 은빛 사과』(Silver Apples of the Moon)는 고전음악 음반 순위 정상에 오르기도 했다. 오늘날 작곡가들은 세계 곳곳의 대학에 잔존하는 음향 연구소에 틀어박혀 '과립형 합성음' 따위를 열심히 연구하거나 음향예술 설치 작품에 쓰일 초고도 몰입형 멀티스피커 세트를 디자인한다. 관련 음악회도 있고 학술회의도 있지만, 그들은 현대 문화에서 물결을 일으키는 힘이 아니라 후미에 가깝다.

그렇다면 50년대와 60년대가 손짓하고 내비치던 전자음악의 신세계는 대체 어찌된 걸까? 어쩌다 그 프런티어는 매력을 잃었을까? 얼른 떠오르는 유사 현상은 70년대와 80년대에 시들해진 우주 탐사다. 2차대전 후 전자 음악과 테이프 음악 선구자들은 음악판 우주 경쟁에 참여했다. 둘 다 미지를 향한 충동이었고, 비슷한 시기—1968~70년—에 정점에 다다른 후 다시는 전성기만 한 대중적 관심을 끌지 못했다. 두 경쟁 사이에는 몇몇 직접적 연결 고리도 있었다. 예컨대 벨 연구소는 전자음악과 음향 합성을 탐색했을 뿐 아니라, 초창기 나사에도 관여했다. 선진국 대부분은 물론 몇몇 개발 도상국에도 전자음악 스튜디오가 있었다. 유럽의 스튜디오는 대개 정부에서 관리하는 라디오 방송국에 본부를 뒀다. 독일에는 WDR(서독 방송), 프랑스에는 RTF(프랑스 라디오·텔레비전 방송), 이탈리아에는 라디오 이탈리아나의 음향 스튜디오가 있었다. 미국의 스튜디오는 대체로 대학과 연계됐고, 때로는 민간 부문에서 자금을 구했다. 예컨대 컬럼비아 프린스턴 전자음악 센터는 록펠러 재단 후원으로 설립됐고, 거대 전자 회사 RCA(원래 이름은 '라디오 코퍼레이션 오브 아메리카'였다)와 연계한 덕분에 끔찍이도 비싼 RCA 신시사이저 마크 II를 사용할 수 있었다. 초창기 음향 합성기와 컴퓨터에 소요되는 비용은 엄청났고—마크 II는 50만 달러에 달했다—그 기술은 물리적으로도 거대했다. 일반적인 전자음악 센터에서 반짝이는 불빛과 전선으로 뒤덮인 거대 장비를 두고 양복 차림에 안경을 쓴 기술자들이 작업에 열중한 모습은, 얼마간 휴스턴 우주 센터 같기도 했다.

그러나 두 부문은 훨씬 깊은 의미에서도 유사성을 띤다. 2차대전 후 전위 음악을 들을 때, '공간' 개념은—우주 공간·내부 공간·건축 공간을 막론하고— 뿌리칠 수 없게 다가온다. 테이프와 합성 같은 신기술은 작곡가가 사상 최초로

소리의 모든 매개변수를 직접 통제하게 해주겠다고 약속했다. 그 변수에는 음고, 음색, 음장, 엔벨로프(발생과 소멸 등), 특히 소리 장 안에서 음악 요소를 배치하고 움직이는 변수 등이 있었다. 새로운 음악에는 흔히 스테레오 음향의 어지러운 공간감을 이용한 회전 효과가 쓰였는데, 그때 작곡가는 시간과 공간을 통해 움직이는 음색 덩어리를 갖고 작업했다. 베르나르 파르메자니가 창출한 '경험'를 듣다 보면, 마치 일반적인 두 차원이 아니라 네 차원을 모두 이용해 지은 미로 속을 움직이는 듯한 느낌이 든다. 그 효과는 옵아트를 연상시킨다. 브리짓 라일리의 어지러운 패턴이 보는 이의 안구를 물리적으로 비트는 듯하다면, 파르메자니의 왜곡된 원근법이 귀에 가하는 압력도 상상할 만하다. 작곡가들은 점차 4채널 음향이나 8채널 스피커 세팅을 연구했다. 그 소리는 듣는 이의 머리를 둘러싸고 맴돌다가 급강하하고 급회전했으며, 물러섰다가 밀려들기도 했다. 슈토크하우젠은 1970년 일본 오사카에서 열린 만국박람회에 반구형 강당을 짓게 했고, 객석 곳곳에 연주자를 위한 공간을 분산 배치했다. 관객은 소리가 투명하게 전달되는 '적도'에 앉았고, 그 주변은 스피커 50대가 10개의 원(적도 위에 8개, 아래에 2개)을 그리며 둘러쌌다.

공간은 넓은 의미, 영적인 의미에서 새 음악의 <u>주제</u>이기도 했다. 바레즈는 새로운 전자 기기에 손을 대기 전부터 비슷한 생각을 했다. 그가 30년대에 구상한 미완성 걸작이 두 편 있는데, 그중 「천문학자」(Astronomer)는 시리우스 별과 소통하는 내용을 다뤘고, 「공간」(Espace)은 모스크바나 뉴욕 같은 대도시에서 합창단이 부르는 노래를 라디오로 중계하는 곡으로 구상됐다. 바레즈는 관악기와 타악기에 전자 테이프를 결합한 50년대 초 작품 「불모지」(Déserts)가 "불모, 냉담, 무한을 암시하는… 모든 물리적 불모지 (사막, 바다, 설야, 우주, 텅 빈 거리)"를 다루지만, 동시에 황량한 내부 공간, "어떤 망원경도 닿지 않는… 본질적 고독과 신비의 세계"에 관한 작품이기도 하다고 설명했다.

1957년 소련이 스푸트니크를 발사하며 우주 경쟁이 실제로 시작되자, 작곡가들은 작품 제목에서 인류의 뉴 프런티어를 앞다퉈 암시하기 시작했다. 필립스의 음향 연구자 톰 디서펠트와 키드 발탄은 『두 번째 달의 노래』(Song of the Second Moon. 인공위성을 암시한다)를 서둘러 내놨고, 디서펠트는 1963년에 발표한 『궤도 환상곡』(Fantasy in Orbit)에도 같은 생각을 적용했다. 60년대 들어서는 소련 우주인 유리 가가린이 인류 최초로 지구

대기권 밖으로 나가고, 나사의 무인 우주선 서베이어 호가 달에 착륙하면서, 오토 뤼닝의 「달 여행」(Moonflight), 무시카 엘레트로니카 비바의 「우주선」(Spacecraft), 서보트닉의 『달의 은빛 사과』 등이 나왔다. 인간이 최초로 달에 착륙하기 전날 밤, 일리노이 대학에서는 존 케이지와 러재런 힐러가 듣기 고통스러운 컴퓨터 음악 『HPSCHD』(내가 구입한 전위 고전 음반 가운데 최악에 해당한다)을 공연했는데, 그 행사에는 대부분 나사가 제공한 슬라이드 6천4백 장을 영사하려고 프로젝터 64대가 동원되는가 하면, 조르주 멜리에스의 1902년 고전 영화 「달세계 여행」이 상영되기도 했다.

당연한 말이지만, 우주에 관한 흥분은 전위예술로 국한되지 않고 대중 문화로도 퍼져나갔다. 조 미크가 제작한 히트 연주곡 「텔스타」(Telstar)와 조지 러셀/빌 에번스의 『우주 시대 재즈』(Jazz in the Space Age) 앨범 등이 그런 예에 해당한다. 그리고 물론 선 라(본명은 허먼 풀 블라운트)가 있었다. 50년대 후반부터 자신이 토성에서 왔다고 말하고 다니던 자칭 '우주 대사' 선 라와 그의 '아케스트라'는 추상적이면서도 스윙 느낌이 나는 곡을 써서 '우주가 바로 그곳'(Space Is the Place), '나선 성운'(Spiral Galaxy), '그곳의 다른 차원'(Other Planes of There), '천체흑'(Astro Black) 같은 제목을 붙였다. 1989년 선 라를 인터뷰하던 내게, 그는 의기양양하게 말했다. "내 말은 전부 실현됐다. 행성 간 여행은 이제 현실이다. 그게 내가 50년 전에 한 말이다. 지금 나는 훨씬 더 진보했다. 나는 이 행성에서 제일가는 혁신가다."

독일의 선 라에 해당하는 슈토크하우젠은, 스푸트니크가 성층권을 뚫고 나가기 전부터 이미 우주에 집착했다. 청년 음악도 시절 그는 베르너 폰 브라운이 미국의 로켓 과학자로 임용됐다는 사실을 알게 됐다. 그는 자신의 첫 피아노 곡에 '별 음악'(Star Music)이라는 제목을 붙였고, 1953년에 이미 "소리 합성과 우주 음악이야말로 우리 시대와 미래 음악에서 가장 중요한 측면"이라고 확신했다. 1961년에 그는 앞으로 세계의 모든 주요 대도시에 "우주 음악" 전용 공연장이 세워질 것이라고 공언했다. 1967년 대표작 「찬가」(Hymnen)를 초연한 직후, 그는 이렇게 주장했다. "여러 감상자가 자신이 경험한 이상한 음악을… 외계 우주에 투영했다. … 몇몇은 내 전자음악이 '다른 별에서 들리는 음악 같다'거나 '우주 공간에서 들리는 음악 같다'고 지적했다. 그 음악을 들을 때 마치 자신이 무한한 속도로 나는 듯하다거나, 거꾸로 엄청난 공간 속에서 꼼짝달싹 못하는 느낌이 든다고 말한 이도 많다."

폐쇄된 프런티어

나는 1969년 스웨니지의 어떤 호텔 라운지에서 달 착륙 TV 중계를 보던 광경을 생생하게 기억한다. 막 여섯 살이 된 나는, 방에 모인 어른들이 넋 나간 듯 열중하던 이유를 이해하지 못했다. 착륙에 성공한 직후, 팬암 항공사는 달나라 여행 예약을 받기 시작했고, 나사는 80년대 이전에 영구적 달 기지를 세우겠다는 목표를 이야기했다. 우주 경쟁은 60년대의 새것 애호증과 돌파구 숭배, 모든 제약과 한계를 뚫고 나간 에너지와 밀접하게 엮인 듯했다. 달로켓 발사가—그 시대의 절정이—1969년 여름, 즉 60년대 청춘 숭배와 새로운/현재 세대의 절정인 우드스톡이 열리기 불과 몇 주 전에 정점에 다다랐다는 건 우연이 아닌 듯하다.

　1970년이 하락과 실망의 해가 된 건 불가피하다시피 했다. 비틀스는 해산했고, 록 음악이 뿌리를 되돌아보면서 음악 자체도 시동이 멎은 듯했다. 나사에서 전환점은 60년대 말과 70년대 초 중요한 몇 달 사이에 이미 찾아왔다. 우주 비행은 광적으로 이뤄졌다. 1968년 12월과 1969년 11월 사이에 다섯 차례나 우주선이 발사됐을 정도다. 그러나 달 착륙 직후 우주 센터를 찾은 톰 울프에 따르면, 나사에서는 암스트롱과 앨드린이 승전 홍보 여행을 다니는 동안 이미 정리 해고가 시작됐다고 한다. 연간 예산은 60년대 중반 5십억 달러에서 70년대 중반에는 3십억 달러로 축소됐다. 베르너 폰 브라운은 우주 탐사가 인류의 위대한 진화에 해당한다고, 원시 생명체가 바다에서 육지로 올라온 사건에 맞먹는다고 선전했다. 그러나 미국 정부 입장에서 그건 어떤 철학적·영적 동기도 없이 소련과 한판 벌인 힘겨루기였을 뿐이다. 울프가 표현한 대로, 그건 "국민 사기 진작과 국위 선양을 위해 벌인 싸움"이었다. 1970년 4월, 아폴로 13호 비행 중계는 「도리스 데이 쇼」에 밀려 방영이 취소되고 말았다.

　어쩌면 대중은 기하급수적 발전을 기대했는지도 모른다. 그들은 달에 연이어 화성까지 진출하기를 바랬을 테다. 그들이 받아 든 성과는 훨씬 소박했다. "행성 궤도 프로젝트… 스카이랩, 아폴로-소유즈 합동 미션, 국제 우주정거장" 또는 울프가 날카롭게 지적한 대로, "케네디 우주 센터와 휴스턴의 존슨 우주 센터에 불을 켜놓으려고 40년을 허비한" 나사가 그 결과였다. 화성에 착륙한 피닉스 호나 척 베리와 베토벤 음반을 들고 태양계 밖으로 나간 보이저 1호는 놀라운 업적이었지만, 달에 착륙한 우주인만큼 대중의 상상을 사로잡지는 못했다.

지난 20년간 진행된 우주왕복선 사업은 우주인의 이미지에서 낭만의 자취마저 없애버렸다. 큐브릭의 「스페이스 오디세이」가 시대 배경으로 삼았던 2001년이 달 기지 하나 없이 다가오자, 나 같은 공상과학 팬은 우리 생전에 달나라로 휴가를 갈 가능성은 없다는 우울한 사실을 조금씩 받아들이게 됐다. 2000년대에 나사의 위상은 더더욱 낮아졌다. 조지 W. 부시는 우주 개발을 재개하자고 제안하면서, 2020년까지 달에 돌아가 "소형 달 기지"를 건설하고 2020년대에는 화성에 우주인을 보내겠다는 나사의 컨스털레이션 계획에 지지를 표했다. 그러나 그건 말뿐이었고, 예산은 뒷받침되지 않았다. 늘어나는 재정 적자에 압박을 느낀 버락 오바마는, 케네디 풍의 '우주로 가는 다리'가 어디로도 가지 않을 가능성이 높다는 사실을 깨닫고는, 컨스털레이션 계획을 중단시키고 말았다. 1972년에 인간으로서는 마지막으로 달 표면을 밟은 유진 커넌은, "실망이 크다. … 나는 우리가 진작 돌아갈 줄 알았다"고 말했다.

소련은 달까지도 가보지 못했고, 그들의 우주 계획은 미국보다도 먼저 김이 빠진 듯하다. 소련 우주 계획을 추적해온 제임스 오버그가 1995년에 쓴 기사에 관해 논평하면서, 공상과학 소설가 브루스 스털링은 노령 우주 전문가들이 지배하는 러시아의 로켓 과학 '장로정치'를 '노화 기관'과 '고목' 같은 표현으로 묘사했다. 그리고 그는 오버그가 촬영한 구소련 우주 센터가—유령 마을처럼 변하다 못해 발사대에 회전초(유라시아 대초원에 서식하는 식물)가 마음껏 굴러다니는 모습이었다—태만에 빠진 우주 경쟁을 다룬 J. G. 발라드의 단편을 섬뜩하게 빼닮았다고 지적했다.

애호가 사이에서 '케이프 커내버럴' 연작이라 불리며, '재진입 문제'나 '죽은.우주인' 같은 제목으로 나왔다가 1988년 『우주 시대의 기억』에 출간된 발라드의 단편들은, 늘 그렇듯 이번에도 그가 문화적으로 몇 박자 앞섰다는 사실을 증명했다. 예컨대 「가까운 미래의 신화」는 나사가 해체되고 30년이 흐른 때를 배경으로 한다. 플로리다의 우주 센터는 숲으로 뒤덮인 상태다. 주인공 셰퍼드는 세스나 경비행기를 타고 "버려진 우주 발사장 위를" 떠다닌다. "거대한 활주로는 어떤 하늘로도 이어지지 않았고, 녹슨 지지탑은 누더기가 된 관에 무수히 세워진 시체 같았다. 이곳 케이프 케네디에서, 우주의 작은 일부가 죽었다."

점점 광인이 돼간 슈토크하우젠을 제외하면, 전위 작곡가들은 70년대 이후 작품에 우주적인 제목을 붙이지 않았다. (이는 전자음에서 후퇴하는

경향과 궤를 같이했다. 우연이 아니었을 테다.) 그러나 우주는 (그리고 신시사이저는) 아래로 내려가 록과 팝에 스며들었다. 1968년에 월터 카를로스 (개명 웬디 카를로스)가 고전음악을 무그 신시사이저로 녹음한 앨범 『스위치 켠 바흐』(Switched on Bach)는 백만 장이 넘게 팔렸고, 무수한 모방작을 낳았다. 그 유행은 잠시 잦아들었다가, 1977년 토미타가 홀스트의 『행성』(The Planets)을 전자음악으로 재해석한 음반이 베스트셀러가 되면서 되살아나 제2의 전성기를 맞았다. 그 사이에는 사이키델리아에서 갈라져 나와 신시사이저 음악을 지향한 '스페이스 록'이 출범했다. 탠저린 드림과 클라우스 슐츠 등 독일 아티스트들이 주도한 스페이스 록은, LP 한 면 전체를 차지하는 긴 곡에 황홀감을 자아내는 고동과 소용돌이 같은 비정형 질감을 펼치곤 했다. 눈을 감았을 때 눈꺼풀 안쪽에 떠오르는 영상처럼 몽환적인 그 음악은— 요즘은 흔히 '아날로그 신스 에픽'이라고 불린다—잡지 『옴니』,* 대중 과학자 칼 세이건, 초자연 현상·UFO 연구자 에리히 폰 데니켄, 검술·마술 우주

[*] Omni. 1970년대 말 미국에서 창간된 과학, 공상과학, 초과학 잡지. 창간 직후에 상당한 인기를 누리며 영국과 이탈리아, 일본, 독일 등에서도 간행됐으나, 1997년 마침내 폐간됐다.

미래가 예전 같지 않다

'미래가 예전 같지 않다'는 에르키 쿠렌니미에 관한 2002년도 다큐멘터리 제목이기도 하다. 명석하고 개성 강한 인물—핀란드판 슈토크하우젠과 버크민스터 풀러, 스티브 잡스를 합친 인물이라고 보면 된다—쿠렌니미는 60년대부터 전자음악, 컴퓨팅, 산업용 로봇공학, 악기 발명, 멀티미디어 등을 개척했다. 핀란드의 우주 계획을 주관할 뻔하기도 한 그는, 모든 측면에서 미래에 관여했다. 핀란드 테크노 집단 팬 소닉이 재발견해 알린 「미래의 전자 공학」(Electronics in the World of Tomorrow, 1964) 등 쿠렌니미의 소란스러운 전자음 풍경은, 그 시기에 파리나 쾰른에서 배출되던 전위적 고전음악을 능가할 정도다. 또한 그는 기술 예언자 같은 인물이기도 했다. 예컨대 1966년 「컴퓨터 음악」(Computer Music)에 깔린 보이스오버에서, 그는 "21세기에는 인간과 컴퓨터가 하이퍼페르소나로 합쳐져 더는 분간이 되지 않을 것"이라고 예견한 바 있다.

다큐멘터리는—감독 미카 타닐라는 스미스슨 부부나 몬산토의 작업과

오페라 「스타워즈」 등이 지배하던 대중문화와 잘 어울렸다. 또한 이때는
홀로그램과 레이저 쇼의 시대였으므로, 『산소』(Oxygene)와 『평분시』(Equi-
noxe) 등 메가셀러 전자음악 앨범을 만든 장 미셸 자르는 완전한 시청각
판타지아에 뛰어들어 갈수록 화려한 공연을 펼쳤고, 이를 수백만 인구에
중계했다. (그중에는 나사 20주년을 기념해 휴스턴에서 열린 초대형 공연도
있었다.) 자르는 실존하는 천체 하나가 자신의 이름으로 명명되는—4422 자르
소행성—영예를 누리면서, 다른 스페이스 로커들의 질투를 사기도 했다.

신시사이저와 우주 공간의 유대는 80년대를 거치며 약해졌다가, 90년대
테크노 레이브를 통해 강력히 되살아났다. 오브의 『극단계를 넘어서는 모험』
(Adventures Beyond the Ultraworld)은 아폴로 11호·17호의 통신음과 여러
우주인의 회상으로 장식됐다. 천문학 이미지는 일렉트로닉 댄스 뮤직의 거의
모든 부문에 침투했다. 아티스트들은 코즈믹 베이비나 베이퍼스페이스 같은
이름을 골랐고,* 에이슨스의 「달세계 여행」(Trip to the Moon)과 프로디지의

[*] '코즈믹 베이비'(Cosmic Baby)는 '우주적
연인'으로, '베이퍼스페이스'(Vapourspace)는
'증기 공간'으로 옮길 수 있다.

비슷한 핀란드의 플라스틱 주택을 다룬 「푸투로: 미래를 위한 새로운 자세」
등 유사 영화를 제작해 레트로 미래주의 틈새 영역을 개척한 인물이다—
쿠렌니미의 최근 모습도 살펴본다. 허연 수염을 기르고 초췌하게 늙어가는
그 혁신가는, 대부분의 시간을 자기 자신을 기록하는 데 보낸다. 그는 1년에
사진 2만 장을 찍고, 그 사진을 꼼꼼히 보정해 컴퓨터에 저장한다. 70년대에
만든 "카세트 일기"를 입력하기도 하고, 예컨대 친구 덕분에 맛있게 먹은
스테이크 이야기 등 온갖 신변잡기를 새로 녹음하기도 한다.

왜냐고? 쿠렌니미는 의술 발전 덕분에 그리 멀지 않은 미래에 죽음이
사라질 거라고 믿는다. "아마 나는 생명이 유한한 마지막 세대에 속할 것이다."
200년 후에는 대다수 인류가 소행성이나 항성 궤도 등 바깥 세상에서 살게
되고, 지구는 "박물관 행성"이 될 텐데, 그때 "별일 없이 10만 년을" 보내며
"낡은 아카이브 연구 말고는 할 일이 없는" 게으른 영생은 "20세기나
21세기를 재구성하는 데 실제로 관심을 기울일지" 모른다는 믿음이다.

쿠렌니미가 자신의 신변잡기를 "광적으로 등록"하는 건 그런 부활 사업에

「우주에서」(Out of Space) 같은 트랙이 나왔으며, '파이널 프런티어'나 '오빗', 심지어 '나사'라는 이름을 내건 클럽이 등장했다.

　　1993년 런던의 해적 라디오 방송에서 죽도록 틀어댄 레이브 송가 한 곡 (정확한 곡명은 아직도 모른다)은 타즈민 아처가 지난해 가을에 내놓은 정상 히트곡 「잠자는 인공위성」(Sleeping Satelite)을 멋대로 취한 바 있다. 아처는 "달에 너무 빨리 도달한 것일까?"라고 애처롭게 노래했다. 그건 사랑 따위에 관한 은유가 아니었다. 아처는 "인류의 가장 위대한 모험"이 너무 설익었던 건 아닌지 진심으로 궁금해했다. 어쩌면 인류는 미처 준비가 안 됐었는지도 모른다. 레이브 트랙은 그처럼 씁쓸한 가사를 엑스터시 송가로 바꿔놓으면서, 종류는 다르지만 역시 어떤 정점에 다다른 후 맞는 불시착을 묘사했다. 「가까운 미래의 신화」에서 발라드는 우주가 은유한 "영원성을 [우주인들이] 헤아리려 한 건 잘못"이었다고 시적으로 상상했다. 우주 경쟁과 20세기의 다양한 전위적 전자음악—레이브 포함—은 우리가 천연 공간 너머로 투영한 이카루스 콤플렉스였는지도 모른다.

"핵심 재료"를 제공하려는 의도에서다. 가까운 미래에는 "두뇌 백업", 즉 의식과 성격을 컴퓨터에 다운로드하는 일이 가능해질 것이다. 그러나 쿠렌니미는 그처럼 오래 살지 못할지도 모른다. 따라서 "열차표와 영수증을 죄다 보관하고, 모든 생각을 적거나 녹음해두는 수밖에 없다." 의식 기록에는 자신의 눈을 통해 본 세상을 기록하는 비디오가 더 좋을 것 같지만, 실용성이 떨어진다. 스냅사진은 적어도 "변덕스러운 설명"이나마 제시할 수 있다. 그는 하루 1백 장이라는 현재 촬영량을 두 배로 늘릴 생각이다.

　　한때 과학과 예술의 접면에서 활동하던 미래 지향적 공상가, 컴퓨터와 로봇공학을 개척하며 한쪽 눈은 언제나 저 별들을 향했던 청년—이제는 초췌한 모습에 살짝 돈 정신 상태로 미래의 큐레이터를 위해 일상의 잔재를 광적으로 수집하는 60대 노인…. 에르키 쿠렌니미의 인생 여로는 마치 우리 시대의 완벽한 우화처럼 보인다.

레이브 자체도 지구로 추락했다. 90년대 말 일렉트로닉 댄스 뮤직은 모든 진보적 음악 운동에 필연적인, 심지어 필수적인 '포스트모던 전환'에 다다랐다. 자신의 역사와 전사(前史)로 되돌아간 전자음악은 애시드 하우스와 80년대 일렉트로 팝을 리바이벌했다. 2000년대 초·중반에 이르자 사람들은 정글이나 트랜스 같은 90년대 아이디어마저 재활용했다. 애시드 하우스는 서너 번째 부활을 맞았다.

그러던 2006년 무렵, 레트로 레이브를 둘러싼 전투가 벌어졌다. 클랙슨스를 선두로 한 '뉴 레이브' 운동은 하우스와 테크노 등 '90년대 초의 도취감'에 추파를 던지는 영국 인디 밴드 무리가 주도했다. 그들은 당대 레이브에 실제로 참여했을 만한 나이가 아니었지만, 어린 시절 영국 TV에서 본 엔조나 얼턴 에이트 같은 집단을 떠올리며 흐릿하게 형성한 레이브 <u>관념</u>은 그들의 상상을 사로잡았다. 클랙슨스는 킥스 라이크 어 퓰의 1992년도 송가 「바운서」를 리메이크했고, 다른 곡에는 한때 레이브 전단지에서 찬양하던 환상적인 조명 장치에서 이름을 따 '골든 스캔스'(Golden Skans) 라는 제목을 붙였다. 그들의 "묵시론적 팝송"은 환상적이고 조야한 가사로 "과거의 잡동사니로 만들어진 환상적 미래"를 묘사했다. 클랙슨스는 2007 년에 나온 데뷔 앨범 제목을 『우주 시대의 기억』에 수록된 발라드의 '케이프 커내버럴' 단편 중 하나에서 따와, '가까운 미래의 신화'(Myths of the Near Future)라고 붙였다. 클랙슨스는 기타·베이스·드럼 등 인디 밴드 편성을 고수했으므로 그 음악도 일렉트로닉 댄스 뮤직을 열심히 모방하는 데 그칠 수밖에 없었고, 그런 노력은 늙어가는 레이버와 힙한 청년 클러버 모두에게 비웃음을 샀다. 그러더니 놀랍게도 『가까운 미래의 신화』가 머큐리상을 받는 일이 벌어졌다. 그 즈음 클랙슨스는 '뉴 레이브'에서 거리를 두며, 그게 자신들을 띄우려는 홍보술이었을 뿐이었다고 주장했다. 하지만 그들의 의도와 무관하게, 뉴 레이브 개념은 잠시나마 활기찬 언더그라운드 활동을 점화했다. 인디 록 밴드와 DJ 집단은 버려진 술집에서 공연을 열었고, 관객은 야광 스틱을 휘두르고 정신 나갓 짓거리를 벌이면서 15년 전에 일어난 일을 절반은 진심으로, 절반은 장난삼아 재현했다. 거기에 어떤 매력이 있었는지는 이해할 만하다. 1990~93년 사이에 일어난 레이브는 독자적인 패션·은어·춤 동작· 의식을 갖춘 마지막 청년 문화 <u>운동</u>이었기 때문이다. 그러나 테크노는 참으로 <u>전진</u>하는 느낌을 마지막으로 준 음악이자, 주류 팝에서 아이러니 없는 미래주의가 마지막으로 전력 질주한 음악이기도 하다.

또 다른 레이브 회고는 베리얼이라는 개인 아티스트의 작품이었다. 클랙슨스처럼 그의 음악도 하드코어와 초기 정글을 상기시켰지만, 그는 그 황홀감을 촉촉한 상실감 프리즘으로 걸러냈다. 들썩이고 딸까닥대는 비트는 고도로 분절되고 부산한 영국 레이브 음악을 닮았지만, 안개 낀 신시사이저와 동경 어린 보컬 조각, 샘플링한 빗소리와 비닐판 잡음의 장막 등은 레이브 플로어가 아니라 멜랑콜리한 개인적 몽상에 더 어울린다. 혼톨로지 댄스, 버려진 나이트클럽 음악이라고도 할 만하다. 베리얼의 음악이 얼마간은 도시 환경, 구체적으로 런던 남부의 고립되고 무질서한 삶에서 영감 받은 건 사실이다. 그러나 베리얼 자신이 인터뷰에서 말한 내용을 보면, 레이브를 직접 겪어보지는 못했고 형의 DJ 믹스 테이프와 이야기를 통해 간접 경험했을 뿐인데도, 레이브 이후 이어진 하강 국면은 그 음악의 주제에서 큰 비중을 차지하는 듯하다. 예컨대 「야간 버스」(Night Bus)는 클럽에서 놀고 나와 런던 변두리행 심야 버스를 타는 고독함을 연상시킨다. 그러나 그 트랙은 밀레니엄 이후 집단적 목적의식이 사라진 현실에 관한 야상곡이기도 하다. 가사는 "90년대 이후 우리는 모두 야간 버스를 탄 신세"라고 말한다. 역시 데뷔 앨범에 실린 트랙 「처참하다」(Gutted)도 짐 자무시의 영화 「고스트 독: 사무라이의 길」에서 포리스트 휘터커가 읊은 대사를 샘플링해 비슷한 생각을 전한다. "그와 나, 우리는 고대 부족 출신이지. … 이제는 우리 둘 다 멸종할 판이지만 … 가끔은 … 옛날 방식을 … 올드 스쿨을 고수해야 하는 거야."

베리얼과 같은 음반사 소속인 코드나인은 2006년에 나온 데뷔 앨범 제목 '미래의 기억'(Memories of the Future)에서 그런 분위기를 정확히 짚어냈다. 어떤 인터뷰에서, 베리얼은 "내가 가장 좋아했던 음악… 구식 정글, 레이브, 하드코어는 전부 희망적이었다"고 말한 바 있다. 다른 지면에서 그는 이렇게 주장하기도 했다. "그렇게 사라진 프로듀서들… 전부 좋아했지만, 이건 레트로가 아니다. … 옛날 음악을 듣는다고 '나는 지금 뒤를 돌아본다. 다른 시대를 엿듣는다' 하고 생각하지는 않는다. 그런 음악이 일부 슬프게 들리는 건, 당시 그게 미래처럼 들렸는데도 아무도 눈치채지 못했기 때문이다. 내게는 그런 음악이 여전히 미래처럼 들린다." 베리얼은 그런 음악이 여전히 미래라고 상상함으로써 레트로 미래주의라는 모순을 해결한다. 그 음악은 미완성 상태로 우주 공간에 차분히 걸린 채, 가닿을 수도 손에 넣을 수 없는 무엇을 향하는 다리, 미래로 향하는 다리다.

대담하게 간다

오스발트 슈펭글러는 1931년에 써낸 책 『인간과 기술』─더 유명한 『서구의 몰락』을 요약하려는 뜻에서 쓰였으나 결국 속편이 된 저작─에서 여러 문명의 작동 원리를 비교한 바 있다. 그는 서구의 "파우스트적" 본질이 "끝없는 공간을 향해 영적으로 뻗어나가기"에 있다고 정의했다. 그게 바로 모더니즘과 현대화 이면의 역학이고, 전자 장치를 통해 소리 공간을 탐구한 20세기 음악과 우주 경쟁을 모두 움직인 충동이다.

지난 20년 사이에 그런 미지를 향한 충동은 안쪽으로 붕괴해 내파한 것처럼 보인다. 지난 10여 년의 서구 문화, 즉 패션과 가십, 유명인과 이미지가 지배하는 문화, 실내장식과 요리에 집착하는 시민, 사회 전반으로 전이된 아이러니를 살펴보면, 전체적인 그림은 실제로 타락에 가까워 보인다. 그렇다면 레트로 문화도 결국은 기울어 무너지는 서구의 또 다른 얼굴일 테다.

그럼 서구 바깥, 즉 문화가 아직 '소진'되지도 '탈진'하지도 않은 지역에는 새로운 가능성이 있을지도 모른다. 그건 동유럽일 수도 있고 동아시아일 수도 있으며, 라틴아메리카나 아프리카, 또는 남반구의 다른 지역일 수도 있다. 중국과 인도는 금세기에 경제·인구 대국이 될 예정이다. 둘 다 세계에서 가장 유구한 문화인데도, 지금은 거꾸로 우리보다 '젊어' 보인다. 아이러니하게도, 그건 그들이 어떤 면에서 우리보다 뒤쳐졌기 때문이다. 다시 말해 그들은 여전히 20세기 중반, 즉 걷잡을 수 없는 산업화, 대형 댐 건설 등 오만한 국가 주도 사업의 시대를 살고 있다는 뜻이다.

두 나라 모두 최근 들어 독자적인 우주 경쟁을 시작했다는 점은 뜻깊다. 출발은 늦었지만, 중국은 이미 미국과 러시아를 따라잡는 중이다. 2003년에 중국은 세계에서 세 번째로 우주에 사람을 보낸 나라가 됐다. 이후에도 중국은 유·무인 우주 비행을 이어갔고, 우주정거장 건설과 월면 작업차 파견 계획도 추진 중이다. 인도는 달에 무인 우주선을 보냈고, 2016년까지 우주인을 궤도에 올려놓는다는 계획이다.* 브라질도 우주 활동에 뛰어들려고 하는 한편, 심지어 이란도 2021년 이전에 유인 우주 비행을 시도하겠다고 공언한 상태다.

그러나 한때 서구의 핵심 동인이던 "끝없는 공간을 향해 영적으로 뻗어나가기"를 오늘날 제대로 떠맡은 나라는 역시 중국이다. 『뉴욕 타임스』의 데이비드 브룩스는 중국에 '미래성의 나라'라는 별명을 붙였다. 전 세계 혁신 현황 조사 결과, 중국인이 지구에서 가장 낙관적인 국민이라는 사실이 드러난

[*] 2013년, 인도는 세계 최초로 화성 탐사선 발사에 성공했다.

후였다. 그에 따르면 미국인은 전체 국민의 37퍼센트만이 나라가 옳은 방향을 향하고 있다고 답한 데 반해, 중국인은 86퍼센트가 그렇다고 답했다고 한다.

대중음악 측면에서 그 같은 세기적 전망을 보면, 영미권 팝 전통은 혁신이 끝난 상태이며, 이제 공은 다른 지역으로 넘어갔다고도 추측할 만하다. 중국이나 인도 같은 신진 대국의 과열된 경제는 틀림없이 온갖 사회적 균열과 문화 격변을 낳을 것이다. 타오르는 대중의 에너지와 욕망은 기성 정치체제나 사회규범과 마찰을 일으킬 테고, 그러다 보면 불꽃이 일어 대화재가 일어날 수도 있다. 60년대 같은 순간, 새로움에 들린 섬광이 전통의 바리케이드와 충돌하는 순간을 상상할 수도 있다. 어쩌면 그로부터 근사한 음악이나 강렬한 문화 형식이 출현할지도 모른다. 그러니 이제 서구는 그저… 안식해야 할 때인지도 모른다.

미래 피로감

공상과학 소설가 주디스 버먼은 2001년 에세이 「미래 없는 공상과학」에서 장르의 현황을 조사한 바 있다. 주요 SF 잡지들의 최근호를 분석한 그는, 소개된 단편 가운데 노화와 노스탤지어, 미래에 대한 공포를 다룬 작품이 다수라는 사실과 함께, 놀랍게도 많은 작품이 실제로 과거를 무대로 하거나 '레트로' 향기를 풍긴다는 점을 발견했다. 그가 보기에 "진정한 미래", 즉 현재의 경향에서 추론한 공상은 4분의 1에 해당하는 작품에서만 발견됐다. 그러나 버먼은 이 책에서 내가 내비치는 레트로 공포증과 뚜렷한 대조를 보인다. 그는 공상과학이 "장르로서 공상과학… 빤한 주제를 재활용하는 일만 남은 폐쇄계에 반대하는 장르"가 돼가는지도 모른다고 진단했기 때문이다.

버먼의 에세이가 나온 지 2년 후, 윌리엄 깁슨은 뉴밀레니엄 들어 첫 소설 『패턴 인식』을 발표했다. 그가 쓴 소설 중 처음으로 미래를 배경으로 삼지 않은 작품이기도 했다. 마법의 해 2000년 이후 그가 써낸 소설 세 편은―『패턴 인식』, 『유령 국가』, 『제로 히스토리』―모두 현재를 배경으로 한다. 2010년 『제로 히스토리』가 나오기 몇 달 전 북엑스포 아메리카에서 열린 강연에서, 깁슨은 "미래 피로감"이 토플러의 해묵은 미래 충격을 대체했다고 설명했다. 그에 따르면, 그가 속한 세대는 "대문자 F로 시작하는 'Future'를" 숭배했지만, 오늘날 젊은 세대는 "효율성이 점점 높아지는 공동 기억 보철술 덕분에 끝없는 디지털 'Now'를, 어떤 무시간성을 점하게" 됐다고 한다. '무시간성'은 깁슨과

그의 사이버펑크 선구자 동료 브루스 스털링이 최근 들어 자주 쓰는 말이다. 스털링은 '무시간성'이 네트워크 문화의 부산물이라고 규정하면서, '미래' 개념은 낡은 패러다임에 속하고, 앞으로는 그 단어 자체가 쓰이지 않게 되리라고 주장했다. 한편 트위터로 상념을 쏟아내던 깁슨은, "지적인 21세기 패션은 급진적 무시간성을 지향한다"고 단정하기도 했다.

깁슨은 자신이 최근 들어 작품 배경을 현재로 옮긴 일을 북엑스포 관객에게 설명하면서, 그 이유는 "미래 피로감"에 있다기보다 "실제 21세기는 과거에 상상했던 어떤 21세기보다도 더 풍요롭고 신기하며 다중적"이기 때문이라고 밝혔다. 2000년대 일상의 "인지 부조화"를 해결할 수 있는 건 공상과학의 "툴킷"밖에 없다는 설명이었다. 훗날 2010년 BBC 뉴스에 방송된 인터뷰에서, 깁슨은 오늘날 변화가 너무나 빠른 속도로 일어나므로 "현재의 길이는 뉴스 회전 속도와 같다. … 너비 따위는 존재하지도 않는다"고 주장해 판돈을 키웠다. 전통적 의미에서 공상과학은 불필요할 따름이다. 미래는 이미 도착해 우리에게 있다. 이제 필요한 건 "소외된 현재를 연구하는 일"이고, 그 현재에서 가장 핵심적인 특징은—『패턴 인식』과 후속작 두 편으로 보건대— 패션, 브랜딩, 쿨 헌팅, 그래픽 디자인, 바이럴 마케팅, 산업 스파이 등이다.

깁슨의 이런 관점은 내 관점과 너무 달라 아연실색할 정도다. 미국이나 영국의 도시와 교외를 돌아다녀보면, 내 눈에 지난 30년간 크게 바뀐 건 거의 없어 보인다. 서구의 문화 풍경을 보거나 들어도 그와 비슷하게 익숙한 느낌을 받는다. 그 인지 부조화는 인지 부조화의 결여다. 그 충격은 낡음의 충격이다.

레트로 풍경(짤막한 반복)

2010.2: VH1, 「음악 이면 리마스터드」 방영 개시. 인기와 평판을 모두 얻은 록 다큐멘터리 「음악 이면」을 '재발매'하는 기획. 예컨대 원작 방영 이후 메탈리카는 어떻게 됐는가를 보여주는 인터뷰와 영상 등을 추가한 프로그램 → 2010.2: 노동당 정권 문화성, 잉글리시 헤리티지와 협의 후 애비 로드 스튜디오에 2등급 '보호 문화재' 지위 부여. 비틀스가 음반을 녹음한 장소를 EMI 레코드가 매각하려는 구상에 항의가 잇따른 결과 → 2010.4: 「러너웨이스」 개봉. 마녀 같은 킴 파울리가 결성하고 미래 스타 조앤 제트가 참여한 70년대 원시 펑크 소녀 밴드에 관한 전기 영화 → 2010.4: 존 레넌의 1등 광팬 리엄 갤러거(전직 오아시스), 자신의 신생 영화사 원 프로덕션에서 비틀스의 애플 코어를 둘러싼 혼란스러운 이야기를 영화로 개발 중이라고 발표 → 2010.4: '뒤돌아보지 마' 5주년 기념, 스투지스의 『로 파워』와 수이사이드 셀프타이틀 데뷔 앨범 공연. 원년 스투지스는 2009년 기타리스트 론 애시턴이 사망하며 끝났지만, 『로 파워』 기타 연주자 제임스 윌리엄슨을 기용한 비원년 밴드 이기 앤드 더 스투지스는 여전히 활동 중. 이기 팝은 새 앨범 녹음 계획을 비치기도 → 2010.4: 그라임 래퍼 플랜 B, 『스트릭랜드 뱅크스의 굴욕』(The Dafamation of Strickland Banks)에서 와인하우스 풍 레트로 솔 가수로 변신, 영국 내 판매량 트리플 플래티넘 획득 → 2010.5: 피터 훅, 새로운 밴드 라이트와 함께 『미지의 쾌락』(Unknown Pleasures) 전곡 연주로 이언 커티스 30주기 추모. 메이클즈필드와 맨체스터 팩토리 클럽에서는 커티스 관련 전시회가 경합. 메이클즈필드의 커티스 관련 장소를 도는 보도 여행에 전 세계 조이 디비전 팬이 모여들기도 → 2010.5: 롤링

스톤스, 1972년 작『도심에 망명 중』호화 증보판으로 재발매. 전설적 더블 앨범 제작 과정을 담은 다큐멘터리「스톤스는 망명 중」과 미발표 트랙 10곡 수록 → 2010.5: 미국 출판사 더턴, MTV 황금기(1981년부터 리얼리티 TV에 매각된 1992년까지)에 관한 구술사 사업 참여 결정. 2011년 여름, MTV 30주년 기념일에 출간 예정 → 2010.5: 올먼 브러더스 밴드 박물관, 조지아 주 메이컨에 개관. 밴드 가족과 친구들이 함께 살던 '빅 하우스'를 모태로 삼음 → 2010.6: 재결합한 디보, 20년 만에 새 앨범『모두를 위한 것』(Something for Everybody) 발표 → 2010.7: 궁극적 레트로 마니아―벡, 소닉 유스의 1996년 앨범『이벌』(EVOL) 리메이크. 카세트로만 제작돼 소닉 유스 박스 세트에 수록된다고. 앨범 전체 리메이크 × 카세트 물신주의 × 박스 세트 = 게임 종료, 벡 승리 → 2010.8:『영국에서는 금지: 1977년 오슬로로 망명한 섹스 피스톨스』출간. 피스톨스의 노르웨이 공연 한 회에 관한 사진책 → 2010.8: 페이시스 재결합. 로드 스튜어트 대신 심플리 레드 출신 믹 허크널, 베이스에는 피스톨스 출신 글렌 매틀록이 포진, '굿우드의 빈티지' 페스티벌에서 공연. "글래스턴베리에 가기에는 너무 늙은 사람들을 위한… 1940년대부터 1980년대까지 영국의 쿨한 음악을 기리는" 페스티벌. 기타 출연진: 버즈콕스, 헤븐 세븐틴 → 2010.9: 페이브먼트, 뉴욕 센트럴파크 럼지 플레이필드에서 10여 년 만에 재결합 공연 → 2010.9: 필 콜린스, 모타운 헌정 앨범 『되돌아가기』(Going Back) 발표. 순위 정상을 차지한 슈프림스 리메이크 곡「사랑을 재촉할 수는 없어」이후 거의 30년 만. 모타운의 히트곡 제조기 횔크 브러더스에게 도움 받아 1960년대 고전 열여덟 곡을 리메이크한 콜린스, "내 의도는 '새로운' 음반이 아니라 '낡은' 음반을 만드는 것"이었다고 밝힘 → 2010.9: 전설적인 포스트 펑크 선동가 팝 그룹, 2회에 걸쳐 재결합 공연 → 2010.9: 고딕 록 복고 전성기―'위치 하우스'* 선구자 살렘, 데뷔 앨범『킹 나이트』(King Night) 발표. 졸라 지저스/LA 뱀파이어스, 분할 EP 발표. 4AD에서 영향 받은 더브스텝 아티스트 라임, 블래키스트 에버 블랙 음반사에서 데뷔 앨범 발표 → 2010.9: 콜드웨이브** 복고 격화―프랭크 (저스트 프랭크), 뉴욕 와이어드 레코드에서『냉혹한 물결』(The Brutal Wave) LP 발표. 소비에트 소비에트/프랭크 (저스트 프랭크), 마네킹에서 분할 EP 발표 → 2010.9: 시미 마커스 감독의 노던 솔 영화「솔보이」

[*] witch house. 2000년대 말 등장한 전자음악 장르. 어두운 분위기와 흑마술 주제를 특징으로 한다.

[**] coldwave. 포스트 펑크의 세부 장르. 1970년대 말 프랑스에서 나타난 포스트 펑크 계열 음악을 가리킨다.

(SoulBoy) 개봉. 같은 70년대 초 복고 음악계에 관한 영화, 일레인 콘스턴틴 감독의 『노던 솔』은 2011년 개봉 예정 → 2010.9: 로저 워터스, 『더 월』(The Wall) 세계 순회공연 개시. 북아메리카와 유럽에서 1백17회 공연 후, 체력이 허락하면 타 지역에서도 공연 예정 → 2010.9~10: 전설적 무정부주의 펑크 밴드 크래스 출신 싱어 스티브 이그너런트, 크래스 재결합이 아님을 강조하며 '최후의 만찬─크래스의 노래, 1977~1982' 순회공연 개시. 그가 2007년 런던 셰퍼즈 부시 엠파이어에서 벌인 크래스 데뷔 앨범 『5천 명을 먹이시다』(The Feeding of the 5000) 공연을 확장한 형태. 한편 크래스는 앨범 리마스터 재발매 시리즈 『크래시컬 컬렉션』(The Crassical Collection) 발표 → 2010.9.28: 버글스, 1회 공연을 위해 재결합 → 2010.10: 존 레넌의 50년대 소년기 전기 영화 「노웨어 보이」(Nowhere Boy), 레넌 출생 70년 기념일에 맞춰 미국에서 개봉 → 2010.10: 카스, 재결합 앨범을 녹음했다고 발표. 이번에는 '뉴 카스'가 아니라, 세기 초 재결합을 반대했던 릭 오캐식까지 참여한 진짜 카스 → 2010.10: 인디 록의 아서 니거스* 앨런 맥기와 로큰롤의 수석 사서 보비 길레스피의 우정에 초점을 둔 크리에이션 레코드 다큐멘터리 「뒤집어 엎어」(Upside Down), 런던 영화제에서 개봉. 모터헤드의 레미, 35년 만에 재결합한 모트 더 후플, 스티븐 메릿에 관한 다큐멘터리도 선보임 → 2010.10: 알리 G와 보랏으로 유명한 사샤 배런 코언, 퀸 싱어 프레디 머큐리 전기 영화 주연 확정 → 2010.10: 에이미 와인하우스 작업으로 유명한 레트로 솔 프로듀서 마크 론슨, 80년대를 뒤지기로 작정. 새 앨범 『레코드 컬렉션』(Record Collection)에 사이먼 르 봉·보이 조지 깜짝 출연 → 2010.10: 라 루의 엘리 잭슨, 사후 27년이 지난 80년대 신스팝이 "완전히 끝났다"고 선언. "한때 나도 했지만 이제 완전히 질렸다. 신시사이저 음악은 평생 하지 않을 작정이다. 80년대 주제로 만든 걸 보면 다 부숴버릴 거다" → 2010.10: 뜨거운 기대주 포스트 더브스텝 집단 다크스타, 「황금」(Gold) 발표. 휴먼 리그의 1982년 B면 트랙을 리메이크한 곡 → 2010.10: '브릿팝 복귀설' 확산─소문 무성한 밴드 브러더, '그릿팝'**으로 오아시스의 '라드 밴드' 시대를 상기시킴 → 2010.10: 제너시스 피오리지, 재결합한 스로빙 그리슬의 폴란드·이탈리아·포르투갈 공연 직전 탈퇴. 남은 구성원은 팬을 실망시키지

[*] Arthur Negus, 1903~1985. 영국의 골동품 전문가.

[**] '그릿팝'(gritpop)은 '투지, 기개' 등을 뜻하는 영어 'grit'과 브릿팝을 결합한 말이다. '라드'(lad)는 영국 구어로 술, 여자, 스포츠 등에 관심 많은 청년을 가리킨다. 한편, 브러더는 2011년 '비바 브러더'로 개명했다.

않으려고 X-TG로 개명해 공연을 마치겠노라 제안 → 2010.11: 멈퍼드 & 선스. 말이 필요 없음 → 2010.11: 브루스 스프링스틴, 『약속』(The Promise) 으로 호화 증보판 재발매 유행을 광적인 경지로 격상. 1978년 작 『마을 어귀에 내린 어둠』(Darkness on the Edge of Town)에 음반 제작 다큐멘터리, 창작 노트, 공연 영상, 콘서트 영화, 삭제된 트랙 다수를 더해 CD 3장 + DVD 3장으로 부풀린 패키지 → 2010.12: 전설적 전자음악 아티스트 게리 뉴먼과 존 폭스, 맨체스터와 런던에서 열린 '백 투 더 퓨처' 공연 출연 → 2011.1: 라이노 레코드, 1972년 그레이트풀 데드 유럽 순회공연을 빠짐없이 기록한 60장짜리 박스 세트 계획 발표. 세트당 4백50달러에 한정판으로 기획된 7천2백 세트, 사전 주문 개시 수 시간 만에 매진 → 2011.2: 90년대 중반 레트로 가열—포스트 록의 꼬마 전설 시필, 14년 만에 재결합 앨범 발표 → 2011.3: 테크노 미래주의자 리치 호틴(일명 플라스틱맨), 11장짜리 회고 전집 『아카이브 레퍼런스 1993~2010』(Arkives Reference 1993–2010) 발표 → 2011.3: 『클래시 뮤직』, 누보 브릿팝 밴드 백신스의 데뷔 앨범이 "결정적 작품"이라며 격찬. (밴드 자신의 말을 빌리면) "50년대 로큰롤, 60년대 개러지와 걸 그룹, 70년대 펑크, 80년대 미국 하드코어, C86"을 혼합한 미증유 음반이라고 → 2011.6: 80년대 노스탤지어 음악극 「여기 지금」, 10주년 기념 영국 순회공연. 보이 조지, 지미 소머빌, 미지 유어, 어 플록 오브 시걸스, 제이슨 도너번, 벌린다 칼라일, 펩시 & 설리 출연 → 2011 여름: 데니스 윌슨 전기 영화, 비치 보이스 결성 50주년에 맞춰 개봉 → 2011.10: 디스코 인퍼노·문셰이크·롱 핀 킬리·크레슨트·서드 아이 파운데이션 등 영국 포스트 록 밴드, '잃어버린 세대 올스타' 순회공연으로 영국 내 17회 공연 → 2011.11: 이기 팝에게 윗옷을 입고 다니라고 촉구하는 페이스북 캠페인, 4백만 명 서명 획득 → 2011.12: 줄리언 템플, 펑크 다큐멘터리 3부작을 4부작으로 급전환, 앤티 노웨어 리그에 관한 영화 「그래서 뭐」 발표 → 2012.1: 50년대 영국 복고 재즈에 관한 셰인 메도 감독 영화 「아빠, 이건 트래드예요!」 개봉. 켄 콜리어 역은 줄리언 배럿, 조지 멜리 역은 데이비드 미첼 → 2012.4.30: 컬처 클럽, 첫 싱글 「화이트 보이」(White Boy) 출반 30주년 기념 재결합 공연 → 2012 여름: 재결합한 스톤 로지스, 글래스턴베리 페스티벌에서 하룻밤 헤드라인 공연. 참여를 거부한 존 스콰이어 대신 인스파이럴 카페츠 출신 그레이엄 램버트가 기타 연주 →

12 낡음의 충격

21세기 첫 10년의 과거, 현재, 미래

첫머리에서 나는 질문을 몇 개 던졌고, 대부분은 앞에서 답했다. 그러나 제대로 다루지 않은 질문이 하나 있다.

> 여러 면에서 레트로를 그처럼 즐기는 내가, 왜 마음속으로는 그걸
> 어리석고 부끄럽게 여길까?

오늘날 팝 문화가 제 과거에 중독됐다면, 나는 소수의 미래 중독자에 속한다. 그건 내 팝 인생이나 마찬가지다. 자아도취는 아니지만, 나는 여러 이유에서 내가 태어난 1963년이 '록이 태어난 해'라고 생각한다. (50년대 로큰롤은 거칠었을 뿐 아니라 오락 산업에 더 가까웠다. 비틀스, 딜런, 스톤스가 출현한 1963년은 '예술로서 록', '혁명으로서 록', '보헤미아로서 록', '의식적·혁신적 형식으로서 록' 같은 개념이 탄생한 해다.) 10대 시절인 70년대에 포스트 펑크를 겪으며 팝에 관해 단순한 호기심 이상을 갖자마자, 나는 독한 모더니즘 알약을 삼켰다. 예술에는 일종의 진화론적 숙명이 있다는 믿음, 천재 예술가와 미래 기념비적 명작으로 표현되는 목적론을 말한다. 그 요소는 비틀스, 사이키델리아, 프로그레시브 록 등 기존 록에도 있었지만, 포스트 펑크는 끊임없는 변화와 끝없는 혁신에 관한 믿음을 급격히 증강했다. 80년대 초 미술과 건축에서는 모더니즘이 크게 퇴색했고 대중음악에도 포스트 모더니즘은 스며들기 시작했지만, 록의 실험적 주변부와 레이브에서 모더니즘 팝 정신은 이어졌다. 그 혁신의 파고는 내게 촉진제로 작용하며 모더니즘 신조를 재확인해줬다. 예술은 끊임없이 새로운 영역으로 나가야 한다고,

우주로 발사된 로켓처럼 지난 단계를 던져버리며 가까운 과거와 난폭하게 단절해야 한다고, 나는 믿었다.

진보라는 단선적 모델은 이념적 허구이고, 과학 기술에서는 성립할지 모르나 문화로는 애당초 옮아오지 말아야 했던 모델이라는 주장도 있다. 더욱이 최근에는 되살아난 종교적 근본주의, 지구 온난화, 멕시코 만 석유 유출 재앙, 도리어 악화하는 사회적·인종적 분열, 금융 위기 등으로 진보 자체에 대한 믿음이 위태로워졌다. 불안정한 세상에서 지속적 전통과 민속적 기억은 무모하고 파괴적인 자본주의의 급진성을 견제해줄 균형추 또는 장애물로서 호소력을 발휘한다. 팝에서 이는 충격(새로움의 충격)에 대한 회의, 즉 과거 의존 못지않게 혁신 중독도 고질적 문제이자 왜곡이라는 의심으로 옮길 수 있다. 그러나 전속력 혁신의 한 시대(포스트 펑크)에 자라나 순진한 팬이자 전투적 비평가로 또 다른 시대(레이브)에 참여한 골수 모더니스트로서, 내가 평생 습관인 '내일'을 끊기는 어려울 것 같다. 그건 마치 항복처럼, 시시한 타협처럼 느껴질 테다.

이런 편향성을 명백히 밝힌 상태에서, 이제 나는 지난 10년을 최대한 객관적으로 가늠해볼 생각이다. 그 목적은 2000년대를 파묻는 게 아니라 평가하는 데 있다.

'미래'(서기 2000년)에 도착한 이래 10년을 돌이켜볼 때, 내 머릿속에 떠오르는 말은 '평평함'이다. 90년대는 인터넷과 정보 기술 붐, 테크노 레이브와 관련 약물 덕분에 길고 지속적인 오르막처럼 느껴졌다. 그런데 막상 오르고 보니, 2000년대는 고원이었다. 아, 물론 부산한 움직임이나 새로운 이름과 미세 트렌드의 재빠른 순환은 있었다. 그렇지만 2000년대의 소리 풍경을 돌이켜보면, 결정적인 일은 하나도 일어나지 않은 것처럼 느껴진다. 더욱이 그 시대가 음악적으로 어떻게 구별되는지 규정하는 일도 만만치 않다. 2010년도 문제작 『당신은 가젯이 아니다』에서, 제어런 러니어는 그 도전을 완강히 뿌리쳤다. "1990년대 말과 구별되는 2000년대 말 특유의 음악이 있다면 한번 틀어보라." 여기에 제대로 답할 수 있는 사람이 과연 있을지 모르겠다. 이처럼 새로움이 결핍하는 현상은 대중과 거리가 있는 주변부 팝이나 돈을 찍어내는 주류 핵심을 막론하고 전체 범위에서 확인할 수 있다.

실험 음악, 언더그라운드 댄스, 인디 록, 그 밖에 『와이어』·『피치포크』· 『팩트』·『어브』 같은 잡지가 다루는 음악 등 주변부를 관찰해봐도, 혁신적인

음악은 솔직히 말해 찾기 어렵다. 드론/노이즈, 언더그라운드 힙합, 익스트림 메탈, 임프루브 등 레프트필드 장르 대부분은 평형 상태에 안주한 채, 좋게 말하면 완만하고 솔직히 말하면 알아챌 수도 없으리만치 느린 속도로 진화했다. 글리치 일렉트로닉스나 성긴 포스트 노이즈를 불문하고, 오늘날 활동가 대부분은 오래전 선조들이 거둔 성과를 팔아먹고 있다. 가끔은 이 점이 비평 의식에서 표면화하기도 한다. 『와이어』에 실린 글에서 닉 리처드슨은 2010년도 편집 앨범 『실험 음악의 새로운 방향』(New Directions in Experimental Music)을 평가하며 이렇게 관찰했다. "앨범이 정말로 새로운 방향을 제시하지는 않는다. … 여기에 쓰인 기법은—드론, 노이즈, 테이프 콜라주 등은—모두 지난 수십 년간 전위음악에서 즐겨 쓰인 기법이다." 하지만 이처럼 뼈저리게 정확한 진단이 지나치게 불길하다고 느꼈는지, 리처드슨은 설득력 없는 주장으로 기운을 북돋우려 한다. "그래서 뭐가 어쨌단 말인가? 아무튼 새로움은 너무 과대평가된 가치다."

한편 주류에서는 '억류된 미래주의' 현상이 일어났다. 전 세계 차트를 휩쓴 블랙 아이드 피스는 싸구려 미래주의 레트로 키치로 음악과 비디오를 채운다. 로봇 이미지, 안드로이드 소리, (음색과 의상 모두에서) 번쩍이는 플라스틱 질감 등이 그런 예다. 신나는 2008년 히트곡 「붐 붐 파우」(Boom Boom Pow)에서 보컬리스트 퍼기는 이렇게 랩한다. "나는 너무 3008년/너는 너무 2000년대 말." 그러나 리듬 면에서 이 곡은 뉴밀레니엄 초 미시 엘리엇에서 조금도 발전하지 않았고, 창의적인 듯한 오토튠 보컬 역시 셰어의 1999년도 대히트곡 「빌리브」(Believe)에 뿌리를 둔다. 최근 『빌보드』 정상에 오른 파이스트 무브먼트(말하자면 아시아계 미국인판 블랙 아이드 피스)의 80년대 일렉트로 음악은 얼어붙은 미래를 더욱 뚜렷이 느끼게 한다. 레이디 가가 같은 사이보그 디바, 플로 리다 같은 파티 래퍼, 타이오 크루즈 같은 로보 R&B 가수 등 차트를 지배하는 옴니버스 팝은 80~90년대 클럽 음악 교과서에 실릴 법한 잔재주를 총동원하고, R&B·일렉트로·하우스·'유로'·트랜스를 짜깁기해 화려하고 요란하고 짜릿하게 당도 높은 소리를 만들어낸다. 이처럼 초고도로 압축된 MP3 친화성 소리, 거의 사전 분해된 소리는 아이팟, 스마트폰, 컴퓨터 스피커를 뚫고 나가도록 가공된다. 팝의 역사는 그렇게 종말을 맞는다. 신음이 아니라 '빵-빵-빵' 소리와 함께, 팝은 종언을 고한다.

지난 10년을 가늠하는 또 다른 방법은 장르 형성을 중심으로, 즉 음악을

싫어하는 사람조차 '새것'으로 인정할 수밖에 없는 음악과 하위문화를 중심으로 이전 세대와 비교해보는 것이다. 60년대에는 비트족—비틀스, 스톤스 등 영국 백인 R&B—폭발과 더불어 포크 록, 사이키델리아, 솔, 그리고 스카 등 자메이카 팝이 탄생했다. 어쩌면 더욱 다산했던 70년대는 글램, 헤비메탈, 펑크, 펑크, 레게(더브 프로덕션), 디스코 등을 낳았다. 80년대는 랩, 신스팝, 고딕, 하우스 등으로 출산율을 유지했다. 90년대에는 레이브 문화가 등장해 각종 하위 장르를 뿜어냈고, 그런지와 얼터너티브 록이 폭발했으며, 레게가 댄스홀로 전환했고, 힙합이 여전히 전속력으로 진화했으며, 이는 팀벌랜드 등의 뉴 R&B로 이어졌다.

2000년대는 어떤가? 뉴밀레니엄 첫 10년을 아무리 너그럽게 평가해도, 거의 모든 발전은 기존 장르를 비틀거나(예컨대 펑크에 선율과 신파극을 더해 만든 이모[emo]) 아카이브를 뒤져(예컨대 프리크 포크) 형성됐다고 결론지을 수밖에 없을 테다. 어쩌면 그라임과 더브스텝은 예외로 칠 만하다. 이들은 분명히 짜릿한 음악이지만, 현재까지 그 파급 효과는 틴치 스트라이더나 매그네틱 맨처럼 희석된 형태로 순위 정상 부근에 진입한 예를 제외하면, 영국 포스트 레이브 전통 내부로 국한됐다.

팝 역사의 상승기에는 새로운 하위문화가 떠오르고 전향 추진이 전반적으로 느껴지는 특징이 있다. 그런데 2000년대에는 운동과 움직임이 없었다. 이런 감속 현상을 말해주는 지표가 있다. 2010년이 2009년은 고사하고 2004년과도 크게 다른 듯하지 않다는 점이다. 반면 과거에는 연도간 차이, 예컨대 1967년과 68년, 1978년과 79년, 1991년과 92년의 차이가 얼마나 크게 느껴졌는지 생각해보라.

여기에는 음악 풍경이 잡다해졌다는 사정도 있다. 일단 등장한 음악 양식과 하위문화는 대부분 우리 곁에 눌러앉았다. 고딕 록에서 드럼 앤드 베이스, 메탈에서 트랜스, 하우스에서 인더스트리얼에 이르는 온갖 장르가 고정 메뉴로 자리하고 해마다 신병을 모집한다. 그만큼 새로운 장르가 떠오르기도 어려워졌다.

이러다 보면 옛날 옛적에는 팝 문화에서 전혀 새로운 일이 벌어지곤 했다는 사실을 실제로 잊어버리는 때가 올지도 모른다. 초기 영국 힙합 문화를 기록한 사진집 『와일드 데이즈』는 그 사실을 생생하게 떠올려줬다. 영국 비보이와 플라이걸이 디제잉과 랩을 하고 브레이크 댄스를 추며 그라피티를

그리는 사진을 보면서, 나는 힙합이 영국 도시지역 흑백 청년의 상상을 얼마나 빠르고 절대적으로 사로잡았는지 새삼 깨달았다. 그들은 힙합에서 그 무엇보다도 신선하고 미래에 가까운 것을 봤고, 음반은 물론 의상과 슬랭까지 끌어안으며 자신을 그 문화에 기꺼이 내던졌다. 힙합의 역사적 뿌리는 70년대 중반 브롱크스에 있지만, 확산기인 80년대 초에 힙합은 마치 미지에서 순식간에 출현한 것처럼 보였다. 레이브 역시 엄청난 속도로 세를 모은 운동이었다. 그 새로움과 철저함에 사로잡힌 이들은 이전까지 자신이 몰두했던 것을 송두리째 버리고 하룻밤 사이에 개종을 결심하곤 했다.

2000년대에는 랩이나 레이브에 견줄 만큼 거대한 격변이 일어나지 않았다. 대신 우리는 하우스나 테크노처럼 레이브에서 파생된 장르나 힙합의 이름으로 여전히 이어지는 활동을 여럿 봤다. 나는 이처럼 수십 년 묵은 장르에 젊은이들이 애착을 두는 까닭을 모르겠다. 이제는 벗어날 때도 되지 않았나? 더욱이 힙합과 일렉트로닉 댄스 뮤직은 모두 이 시대 들어 고원에 도달한 장르다. 90년대 말 활기와 창의성을 분출하고 새 시대 몇 년간 기세를 이어간 랩은 이제 블링과 부티*의 쳇바퀴에 갇힌 꼴이다. 포스트 레이브 문화가 지루하게 맴도는 미세 트렌드 역시 자세히 보면 대부분 90년대 또는 80년대 아이디어의 재탕일 뿐이다.

그러나 문제는 단지 새로운 운동이나 거대 장르가 떠오르지 못했다거나 기존 장르가 부진했다는 점이 아니다. 진짜 문제는 음악계에서 재활용과 되풀이가 구조적 특징으로 자리한 탓에, 반짝 하는 신기함, 즉 바로 전 유행에서만 벗어나는 유행이 진정한 혁신을 대체해버렸다는 점이다. 2000년대에는 과거에 한번 존재했던 거라면 뭐든지 재기를 노릴 수 있었다. 시대마다 음악에는 레트로 쌍둥이 형제가 있다. 70년대는 50년대를 바라봤고, 80년대에는 여러 60년대가 이목을 끌려고 겨뤘으며, 90년대는 70년대 음악을 재발견했다. 예상대로 2000년대는 80년대 일렉트로 팝 복고로 시작했고, 곧 그와 다르지만 유사한 포스트 펑크 레트로 열풍이 이어졌다. 그러나 2000년대 음악계에서는 둥엔 같은 네오사이키델리아 밴드나 프리 포크, 개러지 펑크 복고 등 주로 80년대 이전 음악에 기초한 여러 레트로 부문이 무수히 각축하기도 했다. 팝의 현재는 동시 복고의 십자포화에 갇혔고, 다양한 과거의 파편들은 때를 가리지 않고 우리 귓가를 스쳤다.

[*] 블링(bling)은 번쩍이는 장신구를, 부티
(booty)는 여성의 엉덩이와 섹스 등을 뜻하는
속어다. '부티 블링'은 항문 주변 피부를 뚫어
끼운 장신구를 뜻하기도 한다.

2000년대에 가장 신기한 현상으로는 캠피한 80년대 레트로와 진지한 60년대 복고가 젊은 힙스터의 마음과 정신을 두고 벌인 각축을 꼽을 만하다. 이때 주로 등장한 60년대는 마지막 두 해, 즉 1968~69년이었다. 그때는 사이키델리아에서 포크와 컨트리, 즉 뿌리와 진정성으로 전환이 일어난 시기이고, 그 음악은 사실 플라스틱에서 가장 멀고 80년대 신스팝과 가장 다른 음악이었다. 당시 록을 정복한 유행은 수염이었다. 미국 건국 초기 농민 같은 모습은 이미지를 조롱하고 팝의 피상성을 거부하며 진실성과 성숙성을 뜻한다고 여겨졌다. 프리크 포크와 뉴 아메리카나는 그 수염을 다시 유행시켰다. 본 이베어, 윌 올덤(일명 보니 '프린스' 빌리), 아이언 앤드 와인, 비스, 밴드 오브 호시스, 블리츤 트래퍼 등은 하나같이 면도날을 쓰레기통에 내던졌다.

플리트 폭시스는 새로운 털보 전원주의자를 대표했다. 그들의 동명 데뷔 앨범에는 「거친 숲」(Ragged Wood)이나 「블루리지 산맥」(Blue Ridge Mountains) 같은 곡이 실렸고, 「그는 이유를 몰라」(He Doesn't Know Why) 비디오에는 가축이―더부룩한 목구멍으로 밴드의 수염을 강조해주는 염소가―등장하기까지 했다. 모국에서 그 음반은 『빌보드』와 『피치포크』 양쪽의 비평가들에게 2008년 최고 앨범으로 꼽히는 등 의례적 찬사를 받았고, 영국에서도 5위에 올랐다. 그러나 플리트 폭시스는 새로운 히피라기보다 그저 히피들의 자식에 가깝다. "부모님이 듣던 음악을 들으며 자랐다"고 공언하는 싱어 로빈 페크널드는 자신에게 영향을 끼친 음악으로 크로스비 스틸스 앤드 내시, 조니 미첼, 페어포트 컨벤션, 밥 딜런 등 "베이비 붐 세대 음반 컬렉션에 있을 만한 60년대 노장 밴드"를 죄다 꼽는다.

대중의 상상 속에 60년대가 여전히 현존한다는 사실은, 샌디 톰의 2006년 영국 순위 정상 히트곡 「(머리에 꽃을 꽂은) 펑크 로커였으면 좋겠어」(I Wish I Was a Punk Rocker [With Flowers in My Hair])가 확인해준다. 그 곡은 1967년과 1977년을 의도적으로 결합함으로써 잃어버린 황금기를 막연히 그리워하는 젊은이에게 호소하려 했다. 그 황금기란 음악에 힘과 진실성이 있었던 시대, 톰 자신의 가사를 빌리면 "음악이 정말로 중요했고 라디오가 왕이었을 때/회계사에게 힘이 없고 미디어가 우리 영혼을 살 수 없었던 때"를 말한다. 이 노래는 흡사 세대 열등감을 비꼬는 것처럼 들리기도 한다. 그러나 가수 자신은 그게 "너무 늦게 태어난" 사람의 절절한 비탄이라고 설명한다.

싱글 B면에 실린 스트랭글러스의 펑크 송가 「이제 영웅은 없어」 리메이크 후렴도 그렇게 외친다. "영웅은 다 어디 간 거야?"

웹에 떠도는 팬들의 감상으로 보건대, 「펑크 로커였으면 좋겠어」가 대중의 심금을 울리는 것도 같은 이유에서인 듯하다. "처음 들었을 때 거의 울 뻔했다. 정말 공감", "그처럼 혁명 정신이 감돌 때 살았다면 얼마나 좋았을까" 등등이 그런 반응이다. 어떤 팬이 영민하게 지적한 대로, "흐릿한 추억을 그리워하는 건 좋지만, 아티스트는 그때로 되돌아가기가 불가능하다는 점을 분명히 밝힌다. '팝스타가 여전히 신화이던 때, 무지가 여전히 축복이던 때'는 근사한 구절이다. … 그는 의미 있는 음악을 되살리려 하지만, 정확히 어떻게 되살릴 수 있는지는 모르는 것 같다." 그러나 거리 악사 음악보다 조금 세련된 수준의 어쿠스틱 포크 「펑크 로커였으면 좋겠어」는 60년대 록이나 펑크의 불길과는 무관하게 예쁘장한 노래일 뿐이고, 따라서 그 효과도 아쉬운 체념에 그치고 만다.

60년대 노스탤지어의 아이러니는, 바로 팝 음악이 현실에 도전하고 영원히 진보해야 한다는 생각 자체가 60년대에 나타났다는 점에 있다. 60년대가 너무나 빨리 변했고 언제나 미래를 바라봤기 때문에 오늘날 우리가 정체와 회고를 이처럼 가혹하게 비판하는 것인지도 모른다. 그 시대는 판단 기준을 지나치게 높여놨다. 팝뿐만이 아니다. 1982년 J. G. 발라드는 "모든 게 60년대에 일어났다"고 말하면서, 우주 경쟁과 암살, 베트남전, LSD, 그리고 당시 언론 표현대로 '유스케이크'(youthquake, 청년 지진)를 언급했다. "마치 거대한 놀이공원이 통제 불능에 빠진 듯했다. 그때 나는 '미래에 관한 글쓰기는 무의미하다. 여기에 이미 미래가 있으니까. 현재가 미래를 합병했으니까' 하고 생각했다."

그러나 60년대가 미래를 합병했다는 발라드의 상상은 그가 미처 예상하지 못한 방식으로 현실화했다. 마치 뒤틀린 운명처럼, 60년대가 오늘날 레트로 문화를 이끄는 주요 세력이 됐기 때문이다. (유일한 경쟁자는—샌디 톰에 따르면—아마 펑크일 테다.) 우리의 상상을 사로잡는 힘, 한 시대로서 발휘하는 카리스마 덕분에, 20세기를 통틀어 가장 강렬히 새로움을 분출한 60년대가 이제 정반대 노릇을 하게 됐다. 그래서 『모조』나 『언컷』 같은 잡지 표지에는 비틀스/스톤스/딜런 사진이 끝없이 실리고, 베이비 붐 세대 음악은 끊임없이 재포장되고, 전기 영화와 록 다큐멘터리, 평전과 자서전은 꾸준히 발간된다. 그래서 테이트 미술관에서는 『이것이 미래다』(스미스슨 부부 등

브루털리스트와 영국 팝 아티스트들이 참여한 1956년 전시)에 빗댄『미술과 60년대: 이것이 미래였다』같은 전시가 열린다.

도대체 그 지난 시대는 <u>지나갈</u> 생각이 없는 모양이다. 새것 애호증이 시체 애호증으로 바뀐 꼴이다.

얼마 전『피치포크』필자 에릭 하비는 2000년대가 "팝 역사상 최초로… 음악 자체가 아니라 음악 기술로 기억되는" 시대가 되리라 전망했다. 2000년대는 냅스터 솔시크 라임와이어 너텔라 아이팟 유튜브 라스트.FM 판도라 마이스페이스 스포티파이 등등 슈퍼 브랜드가 비틀스 스톤스 후 딜런 제플린 보위 섹스 피스톨스 건스 엔 로지스 너바나 등등 슈퍼 밴드의 자리를 빼앗은 시대였다.

음원 자료의 전파, 저장, 접근에서 그처럼 시공간 개념을 뒤바꿀 만한 발전이 이뤄졌건만, 그로부터 새로운 음악 형식은 단 하나도 태어나지 않았다. 미디어가 곧 메시지라는 마셜 매클루언의 공리를 고쳐 써야 할 판이다. 미디어가 중계하는 내용물은 달라지지 않고 있다. ('새로운 옛 음악'이건 기존 형식의 변형이건, 옛 음악과 현대 음악이 뒤섞인 모습이다.) 전례 없는 건 새로운 네트워크와 재생 장치를 통해 내용이 분배되는 방식, 그리고 그게 다시 '메시지'를 창출하는 방식이다. 그 메시지란 우리 시대 특유의 자극과 효과, 즉 연결, 선택, 풍요, 속도의 그물망이다. 그게 바로 2000년대의 '황홀감'이다. 60년대에 미래가 선사한—바깥을 향한, 미지를 향한—황홀감과 달리, 네트워크나 아카이브 시스템 <u>안을</u> 마찰 없이, 순식간에 이동하는 짜릿함이다.

지난 몇 년간 문화 평론가들은 시대정신을 파악하려는 시도를 다양하게 벌였다. 앨런 커비는 "새로운 기술이 문화에 끼친 영향"과 컴퓨터가 예술에 끼친 영향을 조사하면서, 포스트모더니즘을 넘어 새로이 떠오르는 시대를 묘사하는 말로서 '디지모더니즘'(digimodernism)이라는 용어를 제안했다. 그런가 하면, 영국의 주요 미술 잡지『프리즈』는 포스트모던 브리콜라주와 인터넷의 시공간 용해 효과가 결합하는 양상을 표현하려고 '슈퍼 하이브리드' (super-hybridity)라는 개념을 개발했다. 2010년 9월『프리즈』가 미술가와 평론가를 초대해 연 원탁회의에서, 영화감독 히토 슈타이얼은 슈퍼 하이브리드 미학을 "몰입, 얽힘… 느닷없는 단절과 반복되는 결렬"로 묘사하면서, "어떻게 해야 빠져 죽지 않으면서 빠져들 것인가"가 바로 우리

시대에 중차대한 질문이라고 제안했다. 다른 이들은 슈퍼 하이브리드 개념과 거기에 포괄되는 현대 예술에 좀 더 회의적이었다. 예컨대 멀티미디어 예술가 세스 프라이스는 슈퍼 하이브리드가 결국 "더 많고 더 빠른" 포스트모더니즘 아니냐고 반문했다.

같은 호 『프리즈』 사설에서 편집장 외르크 하이저는 슈퍼 하이브리드의 대표 작가로 현대 음악인 한 명을 꼽았다. 플라잉 로터스, 개스램프 킬러와 함께 로스앤젤레스 포스트 힙합을 이끄는 곤자수피였다. 하이저는 곤자수피의 혼혈 배경(멕시코-에티오피아-미국)과 그 음악에 스민 다문화적 영향, 예컨대 곡에 쓰인 음악 인류학적 샘플을 중시한다. 그러나 워프에서 나온 곤자수피의 데뷔 앨범 『수피와 살인자』(A Sufi and a Killer)를 처음 들었을 때 내가 먼저 받은 느낌은 음향 팔레트가 전 지구적이라는 점이 아니라, 그 소리가 낡았다는 점이었다. 좀 더 좋게 표현하자면―사실은 빼어난 앨범이므로―그 소리는 '시대성이 없는' 것처럼 느껴진다. 플라잉 로터스와 개스램프 킬러가 공동 프로듀서로 참여한 『수피와 살인자』는 방법론이나 리듬 면에서 분명히 힙합이지만, 그 위에는 옴브레스 같은 무명 개러지 밴드나 초기 캡틴 비프하트를 떠올리는 60년대 펑크와 사이키델리아 질감이 겹겹이 쌓여 있다. 이국적 요소 역시 대부분 과거에서 끌어왔다. 한 트랙에 등장하는 60년대 레베티코(정신 면에서 블루스와 유사한 그리스 음악)가 그런 예에 해당한다.

하이저의 표현대로 "발전한 기술성과 일부러 구식처럼 들리는 요소"를 혼합하는 일은 오늘날 소리 풍경의 어느 지점에서건 찾아볼 수 있다. 예컨대 뱀파이어 위크엔드의 2010년 앨범 『콘트라』(Contra)에서 특히 돋보이는 트랙, 「외교관의 아들」(Diplomat's Son)을 들어보자. 이 트랙은 지구상 모든 지역은 물론 역사상 모든 시대에서도 요소를 끌어온다. 리듬은 바차타뿐 아니라 최근의 레게톤 등 하이테크 카리브 비트도 한데 용접하고, 음성은 존 레이턴 같은 60년대 초 보컬리스트를 되살린 모리세이를 되살리며, 보컬을 뒷받침하는 화음은 흡사 2차대전 이전 양식 같기도 하다. 전설적 자메이카 레게 음악가 투츠 앤드 더 메이털스의 1969년 작 「압력 강하」(Pressure Drop) 일부와 M.I.A.(2000년대에 큰 논란을 일으킨 팝 유목민)에서 무례하게 따온 샘플도 뒤섞인다. 「외교관의 아들」은 참으로 모든 지역/모든 시대의 팝이다. 철저히 무관한 원재료들이 긴밀히 결합해 근사한 광상곡 효과를 낳는다. 노랫말은 워싱턴 외교관의 자식과 벌인 동성애 정사를 은근히 고백하지만, '외교관의 아들'이라는 제목은 뿌리 없고 죄책감 없는 세계주의를 떠올리며

또 다른 방면으로 공명한다. (외교관에게는 외국에서 온갖 장난을 치고도 벌받지 않을 면책특권이 있다.)

뱀파이어 위크엔드의 차용 면허는 현대음악의 넓은 세계로 원정 나갈 자유뿐 아니라 시간 관광 같은 것도 허용한다. 그들이 아프리카에서 받은 영향을 중시하는 시각이 많지만, 사실 그들은 거의 전적으로 70년대와 80년대 아프로팝에 빚진 그룹이다. (반면 폴 사이먼, 토킹 헤즈, 맬컴 매클래런 등 초기 차용자들은 당시 또는 비교적 가까운 시대의 아프리카 음악에 호응했다.) 뱀파이어 위크엔드에서 놀라운 점은 다른 음악을 빌리는 데 거리낌이 전혀 없다는 점이고, 이런 태연함은 일부에서 자격 시비를 불러일으키기도 했다. 그렇다면 그 태도는 어디에서 온 걸까?

보컬리스트 에즈라 케이니그는 뱀파이어 위크엔드를 결성하기 전에 랩 그룹에 몸담았는데, 이 사실은 그 역시 같은 세대의 여러 인디록 음악인과 마찬가지로 힙합을 들으며 자라나 상자를 뒤적거리고 샘플링하는 감성을 흡수했으리라 시사한다. 케이니그는 『인터넷 바이브스』라는 블로그도 운영하는데, 2005년에 쓰인 선언에 따르면 그 블로그의 목표는 "되도록 많은 바이브*를 분류하는" 데 있다. 이 정신에 따라, 『인터넷 바이브스』는 미국 원주민 팝, 영국 지주계급 복식 문화(바버 재킷 등), 70년대 뉴 에이지 퓨전 스타 폴 윈터, 자메이카 '원 리딤'** 앨범, 빌리 조엘, 프레피 미학, 도미니카 기타 팝, 70년대 요리책, 60년대 모드 등 갖은 화제를 다 다룬다. 선언문 같은 여담에서 케이니그는 큰소리로 묻는다. "나 같은 사람에게 진정성이 무슨 의미냐고? [뉴저지에서] 친영파에 가까운 중산층 히피 부모 밑에서 자라난… 파계당한 유대계 미국인 아이비리그 4세대에게? 분명히 답하건대, 나도 우리 모두처럼 진짜 포스트모던한 소비자가 되어 다양한 전통과 문화에서 구미에 맞는 부분을 선별하는 한편, 나 자신의 미적 본능만을 믿어야 한다. 사실 내 친구는 전부—이민 2세대까지 포함해서—한배를 탄 신세다. 우리는 모든 것에서 단절됐지만 그와 동시에 연결됐다."

슈퍼 하이브리드에 관한 잠정적 결론에서, 외르크 하이저는 그 주창자들이 "뚜렷한 전위"를 이루지는 않지만, 그들의 접근법이 "너저분한 표절로 퇴보해 마술사 흉내만 내지 않아도 그 자체로 성취"일 거라고 제안했다. 뱀파이어 위크엔드는 턱없이 다양한 원재료를 한데 엮는 데 성공했는데, 이는 그들에게 기교와 취향뿐 아니라 예컨대 서아프리카 기타

[*] vibe. '분위기'를 뜻하는 속어.

[**] one riddim. 자메이카 토속 음악의 일종. '리딤'은 자메이카 파트와어로 '리듬'을 가리킨다.

음색과 80년대 초 스코틀랜드 인디 팝을 연관하는 메타 비평적 감수성도 있음을 증명한다.

　뱀파이어 위크엔드에서 케이니그와 더불어 작곡과 음반 제작을 담당하는 로스탐 바트만글리치는, 『콘트라』 첫 곡 「호차타」(Horchata)를 이렇게 분석한다. "전주는 볼리우드 음악에서 들릴 법한 하모늄 드론으로 시작한다. 에즈라의 목소리가 버디 홀리 같은 반향에 실려 나타나고, 보컬 멜로디에 칼림바 손가락 피아노가 뒤얽힌다. ⋯ 그러다 갑자기 딥 하우스 신시사이저와 나, 에즈라, 어떤 여자의 합창 소리가 들린다. 그리고 이 모두가 고전적인 80년대 리버브에 잠긴다." 여기는 적어도 3개 대륙(아프리카, 아시아, 아메리카)과 50년대 이후 거의 모든 시대가 포함된다. 그러나 「외교관의 아들」처럼 「호차타」도 "너저분한 표절"은커녕 부자연스럽지도 않다. 오히려 적당하고 자연스러운 소리를 낸다.

'디지모더니즘'과 마찬가지로 '슈퍼 하이브리드'도 기본적으로는 '포스트 모더니즘 + 인터넷 = ?'이라는 문제에 답하려는 시도다. 『프리즈』 슈퍼 하이브리드 특집호에서, 제니퍼 앨런은 인터넷이 포스트모더니즘 예술 전략을 무용지물로 만들었다고 주장한다. 인터넷은 포스트모더니즘 원리를 흡수해 누구나 활용할 수 있게, 자연스럽게 함으로써 그 원리를 일상생활 일부로 바꿔놨다. 포스트모더니즘 이론은 "같은 일을 더 효과적으로 하는 기술"로 대체됐다. 같은 호에서 세스 프라이스가 지적한 대로, "인터넷 덕분에 가용 자료는 무한할 정도로 많아졌고, 전혀 다른 자료를 혼용하는 일도 이제는 본래 맥락에서 자료를 꺼내는 일과 무관해졌다. 그 단계를 이미 거친 자료들이 우리를 기다리고 있기 때문이다."

　이런 개념 뒤에는 포스트모더니즘 이후를 보려는, 문화의 다음 단계를 밝히려는 염원 또는 몸살이 있다. 그렇게 예술의 '다음 단계'를 전망하고 인터넷의 탈지리적·탈역사적 함의를 평가하려는 시도를 가장 결연히 벌인 인물로, 큐레이터 겸 이론가 니콜라 부리오를 꼽을 만하다.

　'포스트 프로덕션'이나 '얼터모더니즘' 같은 개념을 제안해 논란을 일으킨 부리오는 오늘날의 창의성에 "생산물을 혼합하고 결합하는 전략"이 포함된다고 주장한다. 그는 현대적 예술 실천 모델로 DJ를 내세운다. DJ는 인용, 전재, 심지어 지시에도 관심이 없다. 그들은 그저 역사를 "누비며"

필요한 거라면 뭐든지 취할 뿐이다. 그 방법은 포스트모더니즘을 닮았을지 모르나, 마음가짐은 다르다. 인용은 권위에 대한, 과거 '거장'과 그들의 '걸작'에 대한 존경을 암시한다. 그러나 DJ는 영향에 대한 염려나 한발 늦었다는 비애감 (셰리 러빈 같은 차용 예술가의 작업에서 여전히 포착할 수 있는 정서)에 아무 의미도 두지 않는다. 그렇다고 KLF 등 샘플러로 무장한 펑크처럼 아이러니나 우상파괴에 의미를 두지도 않는다. 그들에게 과거는 쓸모 있는 재료일 뿐이다.

저서 『포스트 프로덕션』에서 부리오는 "리메이크를 긍정"하려는 움직임이 오늘날 매우 중대하다고 평가했다. 결국 그는 『레트로마니아』가 비판하는 현대 문화 증후군의 '밝은 면'을 보는 셈이다. 그는 포스트 프로덕션 작가가 소비와 생산 사이 경계를 지워버린다고 말한다. 부리오는 예술적 영감의 모델로 벼룩시장을 찬미하면서, 늙어가는 모더니스트에게 일관성 없고 나약하고 "키치에 빠진" 접근법이라고 비난받는 절충주의를 구출하려 한다. 그는 이브알랭 부아처럼 "어떤 국제주의 양식에서 나타나는 잡동사니 논리와 문화적 가치의 평면화"를 비난하는 반(反)포스트모더니즘 비평가의 공격도 슬쩍 피한다. 그의 해답에 따르면, 미지에 뛰어든 영웅적 모더니스트와 달리 "DJ, 웹 서퍼, 포스트 프로덕션 작가"는 "기호들 사이에서 독창적인 길"을 찾아내는 항해술을 개발한다.

부리오는 "이제 과잉생산은 문제가 아니라 문화적 생태계"라고—재료는 많을수록 좋다고—지적하면서, 나 같은 사람이 제기하는 우려, 즉 지나친 영향과 이미지가 젊은 예술가의 독창성을 질식시킨다는 우려에 그럴듯하게 응수한다. 그러나 그가 지지하는 작품 다수는 팝 아트, 차용 예술, 뒤샹의 레디메이드, 정크 아트 등이 뒤섞인 듯한 기시감을 일으킨다. 부리오가 속사포처럼 내뱉는 말 자체도 때로는 브라이언 이노가 리믹싱과 큐레이팅을 두고 했던 말을 리믹스한 것 같다.

그럼에도, 긍정적 평가만 빼면 부리오가 하는 말은 대부분 맞다. 프로덕션에서 포스트 프로덕션으로 전환이 일어나는 현상은 서구 문화의 여러 영역에서 확인할 수 있다. 예컨대 퓨전 음식은 새로운 요리를 창조하기보다— 그런 요리는 '젊은' 문화, 성장하는 문화에서나 부화할 수 있으므로—기존 요리, 조리법, 맛을 세계주의적으로 병치한다. (순전히 기술 물신주의에 기초해 괴상한 거품이나 액체 질소, 발염[發炎] 장치 등을 동원하는 '분자 요리'는 아마 서구 요리 모더니즘의 마지막 발악일 테다.)

팝으로 옮겨보면, '포스트 프로덕션'에는 과거 원천 생산 단계에 만들어진 재료를 재가공(패스티시, 선택과 혼합, 노골적인 복사, 즉 샘플링)하는 음악 활동 전체가 포함된다. 팝 음악에 국한할 때 '원천 생산'은 대체로 2차대전 이후 30년 사이에 나타난 흑인음악(리듬 앤드 블루스, 솔, 펑크, 레게, 디스코 등)과 흑인음악의 혁신적 리듬·제작·창법·표현·분위기에 즉각 반응해 나온 백인 음악을 가리킨다. 내가 하필 2차대전 이후 30년을 말한 데는 그 끝이 1976년이라는 이유가 있다. 바로 힙합이 등장한 시기다. DJ를 중시한 초기 힙합이나 샘플링과 브레이크 비트 루프를 중시한 후기 힙합이나, 모두 이전 단계 흑인음악을 재활용하는 데 기초했다. 힙합 세대는 이전 세대 흑인의 음악적 육체노동에서 '잉여 바이브'를 추출했다.

샘플링에 기대지 않을 때조차, 오늘날 우리의 팝 문화는 서구 경제가 대체로 생산과 유리된 현실을 반영한다. R&B, 펑크, 레게 등 주요 음악 형식은 물건을 만들거나(공업) 작물을 기르는(농업) 일로 일상이 둘러싸인 사람들 손에 창조됐다. 미시건 자동차 산업과 모타운의 관계를 생각해보면 알 수 있다.

DJ 문화의 탄생과 쇠락

포스트 프로덕션 팝 시대 초기는—힙합이 탄생하고 디스코가 하우스와 초기 테크노·레이브로 전환한 시점은—특히나 풍요로운 시기였다. 극히 단순화해 보자면, 힙합은 포스트 프로덕션 형식 펑크였고, 하우스는 포스트 프로덕션 형식 디스코였다. 특히 샘플링이 중시되는 영역에서는 아날로그에서 디지털로 형식이 바뀌며 몸으로 연주하던 음악이 해체되고 프랑켄슈타인처럼 재조합돼 삐죽삐죽한 형태가 만들어졌다. 이 모든 포스트모던 댄스 뮤직은, 그 냉혹하고 무기체적인 브루털리즘 덕분에, 모더니스트 음악처럼 느껴졌다.

그러나 디지털 기술이 초기의 거친 해상도를 극복하고 발전하면서, 댄스 뮤직에서도 미끈한 감각과 퇴행적 세련미가 규범이 되고 말았다. 그와 동시에, DJ 문화가 새로움의 충격을 생성하는 힘도 약해졌다. 70년대부터 80년대를 거쳐 90년대 초중반까지만 해도, DJ는 새로운 형식—디스코, 힙합, 하우스, 테크노, 정글—의 산파 구실을 했고, 그런 형식은 다시 청년 문화 운동을 낳았다. 그러나 2000년대 들어 DJ들은 기존 장르(하우스 등)를 이어가거나,

컨트리 음악은 물론 영국 자동차 산업 중심지 웨스트미들랜즈 주에서 탄생한
헤비메탈처럼 백인 노동계급이 흑인음악에 반응해 만들어낸 음악도
마찬가지다. 그런데 오늘날 포스트 프로덕션 팝은 화이트칼라에 훨씬 가깝다.
정보처리, 편집, 구성, 포장 등 그 창작에 필요한 기술은 과거 흑인음악이나
그것에서 영감 받은 형식의 '노동 윤리'와 단절한다. 또한 프로그래밍이나
프로세싱의 스크롤-클릭, 끝없는 미세 결정, 강박적 조작과 달리, 손으로
악기를 연주하는 일에는 육체노동이 훨씬 더 소요됐다.

　　이처럼 프로덕션/혁신에서 포스트 프로덕션/재조합으로 음악 창작의
중심이 이동한 현상은 경제 전반에서 일어난 전환을 닮았다. 물건을 만들어
돈을 벌던 경제에서 정보, 서비스, '기호 조작'(스타일, 오락, 미디어, 디자인
등)을 통해, 그리고 실재에서 가장 철저히 유리된 예로서 금융 부문에서
통화가치를 조작해 부를 창출하는 경제로 전환이 일어난 현실을 말한다.
앞부분에서 나는 미래가 아니라 과거를 거래하는 힙스터 증권시장 개념을
다소 엉뚱하게 동원해 음반 수집가 록과 금융업을 비교했다. 그러나 그

이미 확립된 요소들을 재조합해 하위 장르를 개척하는 데 만족했다. 더욱이
디제잉 기술은 (에이블턴 라이브나 트랙터 프로 같은 소프트웨어 덕분에)
더욱 정교해졌지만, 80년대와 90년대에 이미 상상할 수 있었고 (무척
어렵기는 해도) 실현할 수도 있었던 수준을 넘어 개념적 진보를 이룬 DJ는
없다. 장시간 믹스, 턴테이블리즘, 스크루잉(기존 노래를 매우 느리게 트는
기법) 등은 모두 그렇게 낡은 개념에 속한다. 심지어 리믹싱에서도 레트로라
할 만한 기법이 나타났다. 이른바 '재편집'이다. 새로운 음원 비중을 늘리며
원곡을 지워버리다시피 한 90년대식 리믹싱에 반해, 대체로 원곡만을 이용해
실제 원곡과 유사하게 리믹스하는 80년대식 접근법으로 되돌아가는
경향이다.

　　바로 여기에 부리오 등 DJ 모델에 (그리고 여행으로서 DJ 세트, 리믹스
등 연관 개념에) 의존해 새로운 포스트 포스트모더니즘 새벽을 알리는
평론가들의 약점이 있다. 2000년대 들어 DJ의 문화적 위상은 기울었다.
슈퍼스타 DJ는 옛말이 됐고, 90년대에는 홀대받던 기타 판매량이 턴테이블을

유사성은 사실 상당히 놀랍다. 세계 경제는 파생 상품과 불량대출 때문에 무너졌다. 음악은 파생과 부채를 통해 의미를 잃었다. 서구 경제가 금융 투기와 부동산 투기에 기울어 균형을 잃었다는 건 곧 메타 화폐, 즉 면직물 화폐나 강철 화폐가 아니라 화폐 화폐가 너무 많은 부를 창출했다는 뜻이다. 마찬가지로, 힙스터 귀족이나 블로그 귀족만 양식적 짜임새를 이해할 수 있으리만치 지시성을 고도화한 밴드와 미세 장르는, 월가나 런던 금융가의 극소수만 헤아릴 수 있는 '복합 금융 상품'을 닮았다.

투기는 경제를 유령처럼 만들어버렸다. 화폐와 물질세계는 부질없고 간접적인 관계만 맺게 됐다. 「문화와 금융자본」에서 프레드릭 제임슨은 "거대한 전 지구적, 비물질적 주마등에서 서로 겨루는… 가치의 유령"을 논한다. 그 구절은 마치 포스트 샘플링 / 포스트 인터넷 시대 현대음악을 두고 하는 말 같다. (최근 예로는 수이사이드의 1977년 고전 「유령을 타는 사람」 [Ghost Rider]에 거의 전적으로 의존해, 말하자면 수이사이드의 유령을 '올라타고' 순위에 진입한 M.I.A.의 「자유롭게 태어나」[Born Free]를 꼽을

넘어서기 시작했다. 더 큰 문제는 DJ들 자신이 문화 생성력을 잃어버린 듯하다는 점이다. 2000년대 말에 이르러, 프로덕션과 디제잉 사이에는 중대한 차이가 있다는 사실이 분명해졌다. 댄스 문화에서 구분이 흐려지기는 했지만 (너무 많은 DJ가 해당 시기 대중이 호응하는 음악에 맞춰 고감도 트랙을 만들어본 경험을 바탕으로 음악을 제작했기 때문이다), 프로덕션과 디제잉은, 한 개인이 양쪽에 모두 참여할 때조차, 엄연히 다른 활동이다. 우선, 필요한 기술이 다르다. 음악적 재능이 전혀 없어도 뛰어난 DJ가 될 수 있고, 또한 뛰어난 댄스 뮤직 프로듀서라도 데크에서는 아무 쓸모가 없을 수도 있다. 디제잉은 참으로 부리오가 말하는 포스트 프로덕션에 해당한다. 선택, 배열, 구성, 편집 등은 모두 레디메이드로 작업하는 형태이기 때문이다. 프로덕션은 DJ가 쓸 만한 재료를 만드는 행위다. 힙합에서는 그 구분이 DJ에 불리한 방향으로 훨씬 뚜렷해졌다. 오랫동안 랩 음반은 DJ 노릇을 거의 하지 않는 프로듀서들 손에서 만들어졌다. 이제 전통적 힙합 DJ는 그 음악의 먼 과거를 존중하는 흔적기관으로서 실황 공연에만 등장하고, 이미 녹음된 비트에 대체로 불필요한 스크래치 효과만 꾸며넣는 역할을 한다.

만하다.) 경제적 토대의 상부구조로서 문화는 우리 존재의 기체 같은 성질을 반영한다. 실체 없는 경제는 몇 년 전 끔찍한 본모습을 드러냈다. '음악에 관한 음악' 거품은 아직 꺼지지 않았다.

이처럼 메타 화폐와 메타 음악이 유사한 게 단지 우연일까? 아니면 그 둘은 근본적인 면에서 정말 연결돼 있을까? 후기 자본주의와 포스트 모더니즘의 관계를 연구한 대이론가 제임슨이라면 그렇다고 대답할 것 같다. 그는 후기 자본주의가 얼마간은 정보 기술이 시공간에 끼친 영향, 즉 지구를 가로질러 광속으로 자본을 옮길 수 있게 된 현실로 규정된다고 주장한다. 그러나 그의 1991년 저서 『포스트모더니즘, 또는 후기 자본주의의 문화 논리』 에 '노스탤지어 풍조'와 다양한 레트로—실제로 이 용어를 쓰지는 않았지만— 표현법이 무수히 언급됐음에도, 그 책에서나 이후 발표된 여러 관련 저술에서나 제임슨은 투기 자본이 지배하는 경제와 재활용을 지향하는 문화 사이에 실제로 어떤 연관 기제가 작동하는지는 정확히 밝히지 않았다.

패션은 후기 자본주의와 문화가 교차하는 지점, 그들이 서로 들어맞는 지점이다. 대중음악은 패션의 가속화한 대사 주기, 그 신속한 인위적 폐기 주기를 조금씩 빌려왔다. 패션에서, 가까운 과거는 상징적 가치가 떨어지는 상품 더미로 쌓이지만, 그 누적 속도를 따라잡기에 미래가 창조되는 속도는 너무 느리다. 그래서 패션은 자본주의 화염의 궤적을 좇아 공간을 따라 퍼져 나가며 세계 곳곳의 전통문화에서 스타일이나 직물 등을 차용했다. 다음에는 자체 혁신을 통해 시간을 식민지화하는 단계에 접어들어 지난 역사를 수탈하기 시작했다.

LCD 사운드시스템의 제임스 머피는 힙스터 문화를 씁쓸하게 풍자한 곡 「운동」을 설명하면서, 그 노래가 구체적으로는 기타 록이 돌아온다는 소문을 두고 쓴 곡이라고 밝혔다. "록 저널리즘으로 회자되는 허사들… 전부 패션 저널리즘을 베꼈다. '허리 높은 바지가 돌아온다' 따위. 그런 데 무슨 의미가 있다고. 무슨 말인가 하면, 가령 미술 잡지에서는 '추상표현주의가 돌아온다! 어느 때보다 핫하게!' 따위 기사를 볼 수 없지 않은가." 제임스에게는 미안한 말이지만, 미술 잡지에도 그런 기사는 있다. 패션은—문화 자본을 창출하고, 이어 눈 깜짝할 사이에 그 가치를 도로 빼앗아 폐기해버리는 기제로서—모든 영역을 침투한다.

그러나 '패션화'만으로는 레트로 록 현상을 설명할 수 없다. 그 현상은

장르와 예술 운동의 내적 순환 주기와도 관계있다. 그 과정은 경제학 용어로
'과잉 축적'(잉여 자본이 포화 상태에 다다른 소비 시장에서 투자 출구를 찾지
못할 때, 붕괴를 늦추려고 금융 투기로 옮아가는 현상)이라 불리는 증후군에
비유할 만하다. 호황기 경제와 마찬가지로, 비옥하고 역동적인 장르일수록
레트로라는 음악적·문화적 불황에 걸릴 가능성이 높다. 젊고 생산적인 국면에
그런 장르는 실제로 지속할 수 있는 시간을 미처 다하기도 전에 타올라버리고,
그때 불완전 연소돼 엄청난 양으로 쌓이는 아이디어는 다음 세대 아티스트를
빨아들이는 블랙홀이 된다. 이게 바로 2000년대 댄스 뮤직이 재조합의 고원을
맴도는 이유다. 즉 앞 시대 댄스 뮤직이 너무 짧은 기간에 너무 빨리 움직이고
너무 널리 뻗어갔기 때문이다. 그러나 팝 음악 전반에 관해서도 비슷한 말을
할 수 있다. 상승기(60년대, 70년대, 일부 80년대)의 창조성 탓에, 팝은 결국
재창조에 굴복할 수밖에 없다.

서구 경제가 평탄치 않지만 되돌아갈 수도 없는 길을 통해 제조업에서
멀어진 것처럼, 음악에서 프로덕션이 포스트 프로덕션으로 전환된 일 역시
깔끔하고 명쾌하기보다는 단속적인 과정을 통해 이뤄졌다. 재부양된 원천
생산(뉴 웨이브/포스트 펑크나 90년대 레이브)은 레트로의 시작을 늦췄다.
그러나 이제 팝은 빌린 시간과 훔친 에너지, 즉 원천 생산기의 예치금으로
연명해간다는 사실이 꽤 분명해 보인다. 오늘날 평론가와 팬들이 쓰는 언어나
음악인이 동원하는 수사를 자세히 들여다보면, 선배 아티스트나 과거 장르를
언급하는 모습, 역사적 출원과 구성 요소를 섬세하게 분석하는 모습이 눈에
띌 것이다. 록에서 이처럼 밀도 높은 자기 지시적 글쓰기는 80년대 중반 이후
인디 팬진에서 나타나기 시작했다. 댄스 뮤직에서는 그 양식이 지난 10년 내내
평론을 지배했다. 그러나 진정한 모더니즘 음악이라면 새로운 표현과 새로운
개념을 고안해내라고 저술가를 압박해야 마땅하다.

나는 부리오가 제안한 큐레이터 예술 모델의 대안으로 혼톨로지를 지목하고
싶다. 그러나 고스트 박스 아티스트나 원오트릭스 포인트 네버 같은 이들은
역사의 벼룩시장을 뒤적거리며 정크 아트 설치 작품과도 같은 소리를
짜깁기하는 등, 여러 면에서 포스트 프로덕션 작가이기도 하다. 원오트릭스의
대니얼 로퍼틴은 실제로 아카이브 관리자가 될 생각에 도서관학을 공부했다고
한다. 그는 음악이 "녹음의 르네상스 시대"(즉, 지난 1백 년)에서 벗어나

"평가"와 재처리 시대에 접어들었다고 상상한다. "음악이 아카이브 시대로 물러나는 게 반드시 나쁜 일이라고는 생각하지 않는다. 자연스러운 과정이다."

'레디메이드', 즉 샘플을 거의 쓰지 않는 에어리얼 핑크도 레디메이드 스타일에는 의존한다. 그가 갖고 노는 제작상 특징은 모두 팝의 위대한 원천 생산기인 60·70·80년대에 구축된 것들이다. (실제로 핑크는 90년대가 중요한 재활용 재료로 쓰이지 않을 거라고, 그 시대는 미래의 "레트로 맛"을 절대로 생성하지 못한다고 장담했다.) 70년대와 80년대는 특히 음반 산업이 방탕하고 업계에 현찰이 넘쳐나던 시대였다. 주요 레이블은 황금기 할리우드 스튜디오 시스템처럼 굴러갔다. 잠재적 블록버스터에는 엄청난 예산이 투입됐고, 그 결과 초일류 세션 연주자와 특급 스튜디오가 동원돼 비싸게 들리는 음반들이 만들어졌다. 핑크는 『우울증』과 『닳은 판』 등 초기 앨범에서 푼돈으로 그 음색을 모사했다. 그는 샘플링을 쓰지 않고, 마치 찰흙으로 코카콜라 병을 복제하는 예술가처럼 '손으로' 꼼꼼히 베낌으로써 그런 음색을 만들어냈다. 『오늘 이전』은 제대로 된 연주진을 기용해 제대로 된 녹음실에서 제대로 된 프로듀서와 함께 만든 첫 앨범으로서, 기묘한 순환 고리를 완성했다. 초기 음악을 감싸던 리버브 가득한 환각성 로파이 음색은 사라졌고, 그 대신 안개를 뚫고 나온 요트마냥 반들반들하고 위풍당당하게 등장한 음악은 순위에도 오를 만한 상품처럼 들린다. 문제는 그들이 1986년이나 1978년 등 노래마다 가리키는 연도의 라디오 히트곡 같다는 점이다. 앨범에 실린 어느 곡도 오늘의 라디오에는 작은 흔적 하나 남기지 못할 것이다.

이 점은 에어리얼 핑크 팬이자 혼톨로지 일반을 옹호하는 내게 난감한 질문을 던진다. 그 음악은 정확히 무엇을 이바지하는가? 그들이 과연 미래의 에어리얼 핑크가 재작업할 자원을 쌓아주는가? 이 질문은 포스트 프로덕션 예술 전반에 적용할 수 있다. 혹시 그 예술은 불임이 아닐까? (데이비드 마크스와 닉 실베스터는 다프트 펑크의 2001년작 「더 세게, 더 잘, 더 빨리, 더 힘차게」[Harder, Better, Faster, Stronger]에 크게 빚진 카니에 웨스트의 2007년 히트 곡 「더 힘차게」[Stronger]를 "문화적 정관 수술"이라고까지 불렀다. 더욱이 「더 힘차게」의 작곡자 크레딧에는 다프트 펑크의 두 구성원뿐 아니라 그들이 「더 세게, 더 잘…」에서 샘플링한 1979년 횡크 곡 「콜라병 연인」[Cola Bottle Baby]의 원작자 에드윈 버드송 이름까지 밝혀져 있고, 따라서 창의성도 두 배 멀리 과거로 후퇴한다.) 참으로, 오늘날 음악에서

미래의 복고와 레트로에 자원을 보급해줄 만큼 비옥한, 즉 충분히 독창적인 음악이 있을까? 재활용이 어떤 기점을 넘어서면, 그 재료도 더는 사용가치를 뽑아낼 수 없을 정도로 분해돼버릴 텐데?

구태여 경고나 비판을 의도하지는 않았겠지만, 최근 폴 몰리는 현대음악에 "방향성 없는 방향성"이 있다고 지적했다. 문화에 적용했을 때, '방향성'은 앞으로 나가는 단선적 경로가 있다는 뜻을 품는다. 음악과 관련해 이런 사고 방식을 고수하기는 점점 어려워지고 있다. 오늘날 문화적 움직임은 아이팟의 스크롤 휠 작동과 닮은 구석이 많아졌다. '앞서 나가기'는 기껏해야 패션계에서 말하는 '유행을 앞서 나가기'로 국한된다. 변화는 전진이 아니라 차이, 즉 선행한 유행과 단절하는 일을 뜻하게 됐다.

　　음악의 역사가 탈시간적 뷔페처럼 펼쳐지면서, 즉 모든 시대 음악이 동등하게 현재의 음악으로 대접받으면서, 현재에서 과거가 차지하는 비중은 현저히 커졌다. 그러나 이렇게 시간이 공간화하면, 역사적 깊이도 결국 사라지고 만다. 음악의 원래 맥락이나 의미는 무의미해지고, 되찾기도 어려워진다. 음악은 감상자나 아티스트가 마음대로 골라 쓸 수 있는 재료가 된다. 거리감이 없어진 과거는 신비와 마법도 대부분 잃어버리고 만다.

　　이런 상황에서 복고는 노던 솔이나 개러지 펑크처럼 광적인 운동과 전혀 다른 의미를 띤다. 과거에 복고는 분노와 존경이 뒤섞인 모습을 보였다. 진정한 신도는 과거 음악이 더 좋았다고 정말 믿었다. 그들은 시간을 거슬러가기를 진심으로 바랐다. 동시에 그건 현재에 대한 반응, 즉 당대의 특정 측면을 거부하는 태도였다. 오늘날 복고풍 음악은 스스로 지시하는 과거가 아니라 현재와 더 관계있다고 한다. 그런데 그처럼 과거에 관해 할 말이 별로 없는 음악 복고가, 현재에 관해서도 할 말이 전혀 없다면? 이게 바로 지난 10년 사이 음악에서 놀라운 점이다. 너무나 많은 아티스트가 뚜렷한 효과 없이, 무엇보다 아무런 노스탤지어도 없이 과거 양식을 재방문했다는 점이다.

　　디지털 문화의 총체적 접근 가능성 덕분에 과거에서 상실감이 상실된 것처럼, 미래 역시 (그리고 미래주의와 미래주의적 성질 역시) 이제는 전과 같은 자극을 주지 못한다. 내 딸의 스무 살 먹은 보모와 열한 살 먹은 아들을 대상으로 극히 비과학적인 조사를 해본 결과, 젊은 세대에 관한 윌리엄 깁슨의 진단이 사실로 판명됐다. 그들은 대문자 F로 시작하는 'Future'에 관심이 전혀

없을 뿐 아니라, 그에 관해서는 거의 생각조차 하지 않는다. 지금 여기, 지루한 변두리 일상에서 탈출하고픈 욕구는 어느 때보다 강하지만, 그들이 출구를 찾는 곳은 환상—마술, 흡혈귀, 마법사, 초자연 현상을 다루는 소설이나 영화가 엄청나게 인기다—또는 디지털 기술이다. 하긴, 얼마 전 캘리포니아로 이사한 우리 집 아이도 지금 당장 사이버 공간에서 뉴욕 친구들과 어울릴 수 있는데, 그가 2082년 세상을 궁금해할 까닭이 과연 있을까?

첫머리에서 던져놓고 아직 답하지 않은 질문이 하나 더 있다.

> 레트로 마니아는 계속 머물까, 아니면 그 역시 하나의 역사적 단계로서 언젠가는 뒤에 남겨질까?

바로 이런 진퇴양난에서 슈퍼 하이브리드나 포스트 프로덕션 같은 이론, 즉 지평선에 떠오르는 '새 시대'를 밝히고 싶지만 설득력이 모자란 소망이 나타났다. 그럼에도 그런 개념들이 출현했다는 사실은 지구 전역과 인간 역사의 모든 시대에서 어떤 자산이건 뜻대로, 죄책감 없이, 무질서하게 갈취할 수 있는 국면에 우리가 꽤 깊숙이 들어섰음을 시사한다. 이런 조건에서 만들어진 음악의 재조합 밀도는 과거 팝 역사에서 천천히 나타난 돌연변이나 잡종, 예컨대 뉴올리언스 R&B를 잘못 베껴 만들어진 레게나 블루스와 컨트리의 '자식'으로 태어난 로큰롤과 근본적으로 다르다.

이와 같은 속도와 복잡성 외에도, 새로운 하이브리드가 과거와 다른 점은 아날로그와 디지털의 차이에도 상응하는 듯하다. 소리가 코드로 변환된 덕분에, 이제 제작자는 언뜻 어울리지 않는 자료라도 매끄럽게 결합하고 균열을 메울 수 있다. (오늘날 컴퓨터 그래픽처럼 반들반들하고 번드르르한 음악이 그처럼 많은 데는 이유가 있다.) 디지털 기술과 인터넷이 결합한 덕분에, 아티스트는 더 멀고 넓은 곳에서 영향과 원재료를 거둘 수 있을 뿐 아니라, 시간적으로도 더 멀리 거슬러갈 수 있다. 그 결과물이 특정 시대를 가리키거나 예술적 선조를 인용하지는 않으므로 딱히 레트로라고 말할 수는 없지만, 그렇다고 옛 모더니즘 식으로 '새로운' 작업이라 부르기도 어렵다. 이런 조건에서 창조된 걸작(「외교관의 아들」, 『오늘 이전』, 『수피와 살인자』)에는 윌리엄 깁슨이 진보적 패션에서 감지한 특징, 즉 '급진적

무시간성'이 있다. 그럼에도 의심은 남는다. '급진적'이라는 말은 실제로 무슨 뜻인가?

이 책을 쓰면서, 나는 다른 이들이 '무시간성'이나 '포스트 프로덕션' 같은 신조어로 지적한 조건을 나름대로 묘사하려고, '반 밖에 안 남은 물' 같은 개념을 하나 개발해봤다. 바로 <u>하이퍼 스태시스</u>*라는 개념이다. 신인 아티스트의 뜨거운 앨범이 난감하게 복잡한 감정을 유발하는 일, 지칠 줄 모르는 음악적 지성에 감탄하면서도 절대적으로 새로운 자극을 그리워하며 "이런 건 난생 처음 들어봐" 같은 탄성을 몹시도 염원하는 일을 무수히 겪은 끝에 머릿속에 떠오른 말이다. 하이퍼 스태시스는 개별 아티스트의 특정 음악에 적용할 수도 있지만, 음악 분야 전체에도 적용할 수 있다. 그 말은 영향과 원재료로 구성된 격자 공간에서 뛰어난 음악적 지성들이 쉴 새 없이 움직이며 광적으로 출로를 찾아 헤매는 상황을 가리킨다. 브루스 스털링은 이처럼 불안정한 미적 성질을 다음 레벨로 넘어가지 못해 안달하는 게임 플레이어에 비유했다. 물론, "이건 레벨이 달라!"는 음악 팬이 즐겨 쓰는 표현이기도 하다.

아날로그 시대에 일상은 (새 소식과 신보 발매를 기다려야 했으므로) 천천히 움직였지만, 문화 전반은 전진하는 듯했다. 디지털 시대에 일상생활은 극도로 가속화해 거의 즉시성(다운로드, 끊임없는 페이지 갱신, 신경질적인 훑어보기)을 띠게 됐지만, 거시적 수준에서 문화는 정체하고 교착한 것처럼 느껴진다. 우리는 이처럼 속도와 정지가 모순적으로 결합한 상황에 처해 있다.

'엔트로피'는 오늘날 음악에 어울리는 말이 아니다. 우리가 목도하는 건 감속 순환이 아니라 점점 가속하는 순환이다. 긍정적으로만 보면 별로 암울한 궁지가 아닐지도 모른다. 그러나 다른 각도에서 볼 때, 가짜로 새로운 미세 장르들이 동심원을 그리며 움직이는 모습은, 알랭 바디우가 현대 문화의 특징으로 꼽은 '과열된 불임증'을 닮았다. 그런 과열은 디지털 문화에 고유한 특징이다. 계 전체를 미지로 추동하는 외향적 운동이 아니라, 알려진 네트워크 내부에서 빠른 속도로 일어나는 운동이다.

팝의 역사에서 60년대와 90년대 같은 상승기 다음에는 안으로 말려드는 시기(70년대와 2000년대)가 이어지곤 했다. 이처럼 방향성 없는 국면에는 "독창성은 과대평가된 가치"라거나 "예술가는 언제나 재활용했다"거나 "하늘

[*] hyper-stasis. '극심한 정체'로 옮길 수 있으나, 접사 'hyper'에는 '지나치게 활동적'이라는 모순된 뜻도 있다.

아래 새로운 건 없다"고 자위하기도 쉬울지 모른다. 오히려 팝이 언제나 반복되지만은 않았다는 사실, 얼마 전까지만 해도 팝은 하늘 아래 새로운 것을 거듭 만들어냈다는 사실을 떠올리기가 몹시 어려울지도 모른다.

나는 미래가 주는 흥분을 기억한다. 기민한 감상자로 살아온 세월에서 극소수 예만 꼽아보자. 「사랑이 느껴져」, 『컴퓨터 월드』, 「아운스에 바운스를」, 「재에서 재로」, 『빛 속에 머물다』, 「러브 액션」, 「귀신들」, 『아트 오브 노이즈와 함께 전장으로』, 「힙합 비밥」, 「그루브에 바늘을」, 「이 잔혹한 집」, 「애시드 트랙스」, 「에너지 플래시」, 「터미네이터」, 「우리가 왔다」, 「변절자 덫」, 「내가 누구냐(심 시마)」, 「네가 그런 사람일까?」, 「프런트라인」…*

모리세이·비요크·제이 지·디지 라스칼 등 독특한 인물이 개성 뚜렷한 음성과 문체를 통해 발산하는 카리스마는 진정한 독창성의 짜릿함을 안겨준다. 그러나 미래가 주는 흥분은 그와 다르다. 그 감각은 짜릿하지만 인간적이지는 않다. 그건 새로운 얼굴이 아니라 새로운 형식이 주는 자극, 훨씬 순수하고 강렬한 희열이다. 최고의 SF가 선사하는 무섭고도 행복한 황홀감, 무한함이 불러일으키는 현기증 같은 감각이다.

나는 아직도 저 너머에 미래가 있다고 믿는다.

[*] 「사랑이 느껴져」(I Feel Love): 도나 서머 (Donna Summer) / 조르조 모로더(Giorgio Moroder), 1977. 『컴퓨터 월드』(Computer World): 크라프트베르크, 1981. 「아운스에 바운스를」(More Bounce to the Ounce): 잽 (Zapp), 1980. 「재에서 재로」(Ashes to Ashes): 데이비드 보위, 1980. 『빛 속에 머물다』(Remain in Light): 토킹 헤즈, 1980. 「러브 액션」(Love Action): 휴먼 리그, 1981. 「귀신들」(Ghosts): 저팬(Japan), 1982. 『아트 오브 노이즈와 함께 전장으로』(Into Battle with the Art of Noise): 아트 오브 노이즈, 1983. 「힙합 비밥」(Hip Hop Be Bop): 맨 패리시(Man Parrish), 1982. 「그루브에 바늘을」(Needle to the Groove): 맨트로닉스(Mantronix), 1985. 「이 잔혹한 집」 (This Brutal House): 나이트로 딜럭스(Nitro Deluxe), 1987. 「애시드 트랙스」(Acid Trax): 퓨처(Phuture), 1988. 「에너지 플래시」(Energy Flash): 조이 벨트럼(Joey Beltram), 1990. 「터미네이터」(Terminator): 메탈헤즈 (Metalheads), 1992. 「우리가 왔다」(We Have Arrived): 메스컬리넘 유나이티드(Mescalinum United), 1990. 「변절자 덫」(Renegade Snares): 옴니 트리오(Omni Trio), 1993. 「내가 누구냐 (심 시마)」(Who Am I [Sim Simma]): 비니 맨 (Beenie Man), 1997. 「네가 그런 사람일까?」 (Are You That Somebody?): 알리야(Aaliyah) / 팀벌랜드(Timbaland), 1998. 「프런트라인」(Frontline): 빅-E-D(Big-E-D) / 테러 단자(Terror Danjah), 2004.

감사의 글

이 책의 첫 독자이자 누구보다 무자비한 편집자였던 아내 조이 프레스에게 감사한다. 한 차례 더 이어진 '임신' 기간을 견뎌준 조이와 우리 아이들, 키런과 타즈민에게도 고마움을 전한다.

책을 만드는 내내 나를 도와주고 귀중한 제안을 해준 편집자 리 브랙스톤과 미치 에인절에게도 감사한다. 그들의 제안은 책을 완성하는 데 크게 이바지했다. 또한 미국 내 출판에 동의해준 데니스 오즈월드에게도 감사한다.

작업을 시작하게 해준 에이전트 토니 피크와 아이라 실버그에게 감사한다.

조사 단계에 결정적으로 이바지해준 보조원 주디 버먼에게 감사한다.

영국 파버에서 책을 만들고 홍보하는 데 참여한 모든 이, 특히 이언 바라미, 애나 팔레, 루시 유인, 루스 앳킨스에게 감사한다. 또한 미셸 퓨미니의 도움에도 감사한다.

미국 파버에서 책을 만들고 홍보하는 데 참여한 모든 이, 특히 샹탈 클라크와 스티브 웨일에게 감사한다.

여러 분이 유익한 자료를 제공해주거나 흥미로운 방향을 지적해줬다. 특히 힐러리 무어, 데이비드 마크스, 에드 크라이스트먼, 밥 밤라의 아낌없는 도움에 감사하고 싶다. 또한 베션 콜, 조 크롤, 크리스틴 해링, 세바스티앵 모를리겜, 안드레이 추디, 그레이엄 엥월멋, 글렌 드렉시지, 션 펨버턴, 토머스 허스메이어, 나다브 아펠에게도 감사한다.

인터뷰에 응해주고 이야기와 통찰을 나눠준 이들에게 감사한다. 해럴드

브론슨, 브릿 브라운, 빌리 차일디시, 마크 쿠퍼, 피터 도깃, 제이슨 에먼스, 이언 포사이스/제인 폴러드, 개러스 고더드, 제프 골드, 짐 헹키, 짐 호버먼, 브라이언 호지슨, 배리 호건, 줄리언 하우스, 매슈 잉그럼, 짐 저프, 제임스 커비, 요한 쿠엘베리, 조지 레너드, 이언 러빈, 미리엄 리나/빌리 밀러, 대니얼 로퍼틴, 메리 메카시, 데이비드 마크스, 딕 밀스, 조 미첼, 배런 모던트, 니코 뮬리, 제임스 머피, 데이비드 피스, 케빈 피어스, 에어리얼 핑크, 켄 시플리, 패티 스미스, 폴 스미스, 밸러리 스틸, 조니 트렁크, 팀 워런, 키스 풀러턴 휘트먼, 린 예거 등이 그들이다.

이런 책이 허공에서 솟아나는 법은 없다. 여러 해에 걸쳐 지면과 블로그, 이메일과 대면 토론을 통해 무수히 일어난 대화가 발상을 촉발하고 생각을 가다듬어줬다. (그런 대화 중 일부는 내가 이 주제로 책을 쓰겠다는 생각조차 하기 훨씬 전에 이뤄졌다.) 마크 피셔, 매슈 잉그럼, 칼 네빌, 댄 폭스, 폴 반스, 마이클앤절로 메이토스, 앤윈 크로퍼드, 샘 데이비스, 니컬러스 캐터러니스, 폴 케네디, 오언 해덜리, 마이크 파월, 팀 피니, 줄리언 하우스, 짐 저프, 이언 호지슨, 세브 로버츠, 로빈 카머디, 기타 데이얼, 패트릭 맥낼리, 앤디 바탈리아, 애덤 하퍼, 알렉스 윌리엄스, 피터 건, 존 다닐, 그 밖에 내가 기억하지 못하는 모두에게 크게 감사한다.

참고 문헌

거피. 『레트로: 복고 문화』
 Guffey, E. *Retro: The Culture of Revival.* London: Reaktion Books, 2006.

골드먼. 「위건 카지노에 가는 길: 노던 솔」
 Goldman, V. 'The Road to Wigan Casino: Northern Soul'. *New Musical Express*, 11 October 1975. Repr. in *The Sound and the Fury: 40 Years of Classic Rock Journalism*, ed. B. Hoskyns. London: Bloomsbury, 2003.

그레그슨/브룩스/크루. 「뵤른 어게인?」. 70년대 복고 패션 관련 논문
 Gregson, N., K. Brooks and L. Crewe. 'Bjorn Again? Rethinking 70s Revivalism Through the Reappropriation of 70s Clothing'. *Fashion Theory: The Journal of Dress, Body & Culture* 5, no. 1 (February 2001): 3–27 (25).

그린. 「오랫동안 잊힌 펑크와 포크가 돌아오다」
 Greene, J.-A. 'Long-Lost Punk and Folk Resurface'. *Goldmine*, 21 September 2008.

깁슨. 「건스백 연속체」
 Gibson, W. 'The Gernsback Continuum'. *Universe* 11, 1981. In *Burning Chrome*. New York: Arbor House, 1986.

──. 북엑스포 아메리카 강연
 BookExpo America Luncheon talk. http://blog.williamgibsonbooks. com/2010/05/31/book-expo-american-luncheon-talk.

──. BBC 뉴스 인터뷰
 Interview by BBC News, 12 October 2010. http://www.bbc.co.uk/news/ technology-11502715.

──. 『패턴 인식』
 Pattern Recognition. New York: G. P. Putnam, 2003.

더 월리. 「파워 팝 1부: 갑자기 모든 것이 파워 팝!」
De Walley, C. 'Power Pop Part 1: Suddenly, Everything ls Power Pop!'.
Sounds, 11 February 1978.

데리다. 『마르크스의 유령』
Derrida, J. *Specters of Marx: The State of the Debt, the Work of Mourning, and the New International*. New York: Routledge, 1994.

— . 『아카이브 열병』
Archive Fever: A Freudian Impression. University of Chicago Press, 1995.

데이비스. 『어제가 그리워: 노스탤지어의 사회학』
Davis, F. *Yearning for Yesterday: A Sociology of Nostalgia*. New York: Free Press, 1979.

데트마. 『록은 죽었는가?』
Dettmar, K. J. H. *Is Rock Dead?*. New York: Routledge, 2005.

드러먼드. 「침묵은 금이다ー적어도 1년에 하루는」. '음악 없는 날' 선언문
Drummond, B. 'Silence ls Golden—Or for at Least One Day of the Year It ls'. No Music Day manifesto. *Observer*, 15 October 2006.

디벨. 「우리의 하드디스크를 펼치며: 디지털 복제 시대의 음반 애호」
Dibbell, J. 'Unpacking Our Hard Drives: Discophilia in the Age of Digital Reproduction'. In *This Is Pop: In Search of the Elusive at Experience Music Project*, ed. E. Weisbard. Cambridge, MA: Harvard University Press, 2004.

딕. 『높은 성의 사내』
Dick, P. K. *The Man in the High Castle* (1962). Repr. in *Four Novels of the 1960s*. New York: Library of America, 2007.

라이트. 『늙은 나라에서 살기』
Wright, P. *On Living in an Old Country*. London: Verso, 1986.

랜도. 「나는 로큰롤의 미래를 봤다. 그 이름은 브루스 스프링스틴」
Landau, J. 'I Saw Rock & Roll Future and Its Name ls Bruce Springsteen'. *Real Paper*, May 1974. Repr. in *The Penguin Book of Rock & Roll Writing*, ed. C. Heylin. New York: Viking, 1992.

러니어. 『당신은 가젯이 아니다: 선언문』
Lanier, J. *You Are Not a Gadget: A Manifesto*. New York: Knopf, 2010.

러빈. 「최초 진술」
Levine, S. 'First Statement' (1981). http://www.afterwalkerevans.com. Repr. in Evans, *Appropriation*.

러시턴. 「플로어에 나가: 노던 솔 입문」
Rushton, N. 'Out on the Floor: A Northern Soul Primer'. *The Face*, September 1982. Repr. in *Night Fever: Club Writing in the Face 1980-1997*. London: Boxtree, 1997.

참고 문헌

레비.『완벽한 물건: 상업, 문화, 쿨한 취향을 뒤흔드는 아이팟』
Levy, S. *The Perfect Thing: How the iPod Shuffles Commerce, Culture and Coolness*. New York: Simon & Schuster, 2006.

로덴뷸러/피터스.「축음 정의: 이론 실험」
Rothenbuhler, E. W. and J. D. Peters. 'Defining Phonography: An Experiment in Theory'. *Musical Quarterly* 81, no. 2 (1997).

로럼.『비평적인 일: 작곡가의 일기』
Rorem, N. *Critical Affairs: A Composer's Journal*. New York: George Braziller, 1970.

——.「새로운 음악은 새로운가?」
'Is New Music New?'. In *Music from Inside Out*. New York: George Braziller, 1967.

로웬덜.『과거는 낯선 나라다』
Lowenthal, D. *The Past Is a Foreign Country*. Cambridge University Press, 1985.

록웰.「전자음악, 컴퓨터 음악, 인본주의적 반응」
Rockwell, J. 'Electronic & Computer Music & the Humanist Reaction'. In *All American Music: Composition in the Late Twentieth Century*. New York: Vintage, 1984.

롬비스.『펑크 문화 사전, 1974~1982』
Rombes, N. *A Cultural Dictionary of Punk 1974-1982*. New York: Continuum, 2009.

르왠도스키.「펼치기: 발터 베냐민과 그의 서재」
Lewandowski, J. D. 'Unpacking: Walter Benjamin and his Library'. *Libraries & Culture* 34, no. 2 (1999): 151-7.

리빙스턴.「음악 복고: 일반 이론」
Livingston, T. E., 'Music Revivals: Towards a General Theory'. *Ethnomusicology* 43, no. 1 (winter 1999).

릴.『NME』모드 특집호에 실린 회고
Reel, P. Mod reminiscence. *New Musical Express*, 14 April 1979.

마리네티.『평문』
Marinetti, F. T. *Critical Writings*, ed. G. Berghaus. New York: Farrar, Straus & Giroux, 2006.

마커스.「더 밴드: 천로역정」
Marcus, G. 'The Band: Pilgrim's Progress'. In *Mystery Train: Images of America in Rock 'n' Roll Music*. London: Penguin, 1975.

참고문헌

매케이.「"청춘과 재즈 같은 위험한 것들"」
McKay, G. '"Unsafe Things Like Youth and Jazz": Beaulieu Jazz Festivals (1956–61), and the Origins of Pop Festival Culture in Britain'. In *Remembering Woodstock*, ed. A. Bennett. Aldershot: Ashgate, 2004.

매큐언.「입체기하학」
McEwan, I. 'Solid Geometry' (1975). Collected in *First Love, Last Rites*. New York: Vintage, 1998.

매클래런.「더럽고 예쁜 것들」. 뉴욕 돌스 관련 기사
McLaren, M. 'Dirty Pretty Things'. *Guardian*, 28 May 2004.

맥닐/매케인.『나를 죽여줘: 검열되지 않은 펑크 구술사』
McNeil, L. and G. McCain. *Please Kill Me: The Uncensored Oral History of Punk*. New York: Penguin, 1997.

맥도널드.「더 밴드의 빅 핑크에서 나온 음악」
MacDonald, I. 'The Band Music from Big Pink'. In *The People's Music*. London: Pimlico, 2003.

——.『머릿속 혁명: 비틀스 음반과 60년대』
Revolution in the Head: The Beatles' Records and the Sixties. London: Fourth Estate, 1994.

맥도웰.『오늘의 패션』
McDowell, C. *Fashion Today*. London: Phaidon, 2003.

맥로비.「헌옷과 래그마켓의 역할」
McRobbie, A. 'Secondhand Dresses and the Role of the Ragmarket'. In *Zoot Suits and Second-Hand Dresses: An Anthology of Fashion and Music*, ed. A. McRobbie. London: Macmillan, 1989.

멜리.『스타일에 들어온 반항: 팝아트』
Melly, G. *Revolt into Style: The Pop Arts*. London: Allen Lane/Penguin, 1970).

몰리.『언어와 음악: 도시 모양의 팝 역사』
Morley, P. *Words and Music: A History of Pop in the Shape of a City*. London: Bloomsbury, 2003.

무어.『영국 재즈의 내면: 인종, 국경, 계급을 초월하다』
Moore, H. *Inside British Jazz: Crossing Borders of Race, Nation and Class*. Farnham, Surrey: Ashgate, 2007.

미어웨더(편).『아카이브』
Merewether, C. (ed.). *The Archive*. Cambridge, MA: MIT Press, 2006.

바르트.『기호의 제국』
Barthes, R. *Empire of Signs*. New York: Hill and Wang, 1982.

——. 『유행의 체계』
The Fashion System (1967). English edn. Berkeley: University of California Press, 1990.

——. 『카메라 루시다』
Camera Lucida: Reflections on Photography. New York: Hill and Wang, 1981.

바이애너버먼. 「도덕 공동체로서 데드헤드」
Baiano-Berman, D. 'Deadheads as a Moral Community'. Diss., Department of Sociology and Anthropology, Northeastern University, 2002.

반스. 「민주적 라디오」
Barnes, K. 'Democratic Radio'. In The First Rock & Roll Confidential Report, ed. D. Marsh. New York: Pantheon, 1985.

발라드. 「가까운 미래의 신화」
Ballard, J. G. 'Myths of the Near Future'. In Memories of the Space Age. Sauk City, WI: Arkham House, 1988; The Complete Stories of J. G. Ballard. New York: W. W. Norton, 2009.

——. 『명언집』
Quotes. San Francisco: RE/Search Publications, 2004.

——. 「죽은 우주인」
'The Dead Astronaut'. Memories of the Space Age; The Complete Stories of J. G. Ballard.

뱅스. 「다가오는 분노: 크림이 예측하는 록의 미래」
Bangs, L. 'Rages to Come: Creem's Predictions of Rock's Future'. In Rock Revolution: From Elvis to Elton—The Story of Rock and Roll. New York: Popular Library, 1976.

——. 『또라이 같은 반응과 카뷰레터 똥』
Psychotic Reactions and Carburetor Dung. New York: Alfred A. Knopf, 1987.

버먼. 「미래 없는 공상과학」
Berman, J. 'Science Fiction without the Future'. New York Review of Science Fiction, May 2001. Repr. in Speculations on Speculation: Theories of Science Fiction, ed. J. Gunn and M. Candelaria. Lanham, MD: Scarecrow Press, 2005.

버모럴. 『비비언 웨스트우드: 패션, 변태성, 벌거벗은 60년대』
Vermorel, F. Vivienne Westwood: Fashion, Perversity and the Sixties Laid Bare. Woodstock, NY: Overlook Press, 1996.

버칠. 「록의 풍성한 융단」
> Burchill, J. 'Rock's Rich Tapestry'. Singles reviews column. *New Musical Express*, 25 October 1980.

버턴. 「반복 퍼포먼스: 마리나 아브라모비치의 쉬운 작품 일곱 점」
> Burton, J. 'Repeat Performance: Marina Abramovic's Seven Easy Pieces'. *ArtForum*, January 2006.

베냐민. 「기계 복제 시대의 예술 작품」
> Benjamin, W. 'The Work of Art in the Age of Mechanical Reproduction'. In *Illuminations: Essays and Reflections*. New York: Harcourt Brace Jovanovich, 1968.

——. 「내 서재를 펼치며」
> 'Unpacking My Library: A Talk About Book Collecting'. *Illuminations*.

——. 「역사철학 테제」
> 'Theses on the Philosophy of History'. *Illuminations*.

벨즈. 「록과 순수예술」. 비틀스의 『화이트 앨범』에 관한 글
> Belz, C. 'Rock and Fine Art'. In *The Story of Rock* (1969). Repr. in *The Beatles: Literary Anthology*, ed. M. Evans. London: Plexus, 2004.

보드리야르. 「소통의 희열」
> Baudrillard, J. 'The Ecstasy of Communication'. In *Postmodern Culture*, ed. H. Foster. London: Pluto Press, 1985.

——. 「수집의 체계」
> 'The System of Collecting'. In *The Cultures of Collecting*. London: Reaktion Books, 1994.

보임. 『노스탤지어의 미래』
> Boym, S. *The Future of Nostalgia*. New York: Basic Books, 2002.

부리오. 인터뷰
> Bourriaud, N. Interview by Bennett Simpson. *ArtForum*, April 2001.

——. 『포스트 프로덕션』
> *Postproduction: Culture As Screenplay: How Art Reprograms the World*. 2nd edn. New York: Lucas & Sternberg, 2005.

부커. 『새것 애호증』
> Booker, C. *The Neophiliacs: A Study of the Revolution in English Life in the Fifties and Sixties*. London: Collins, 1969.

브라운. 『마케팅─레트로 혁명』
> Brown, S. *Marketing—The Retro Revolution*. Thousand Oaks, CA: Sage Publications, 2001.

— /셰리 주니어 (편).『시간, 공간, 시장』
and J. F. Sherry Jr. (eds.). *Time, Space and the Market: Retroscapes Rising.* Armonk, NY: M. E. Sharpe, 2003.

브레이스웰.「어디로도 가지 않는 길」
Bracewell, M. 'Road to Nowhere'. *Frieze*, no. 54 (September-October 2000).

브롬버그.『맬컴 매클래런의 사악한 방식』
Bromberg, C. *The Wicked Ways of Malcolm McLaren.* New York: Harper & Row, 1989.

브룩스.「미래성의 나라」
Brooks, D. 'The Nation of Futurity'. *New York Times*, 16 November 2009.

블래닝. 매들리브 소개 기사
Blanning, L. Madlib profile. *The Wire*, no. 306 (August 2009).

블랙슨.「감정을 실어… 다시 한 번」
Blackson, R. 'Once More... With Feeling: Reenactment in Contemporary Art and Culture'. *Art Journal*, Spring 2007.

블롬.『영구 소유』
Blom, P. *To Have and to Hold: An Intimate History of Collectors and Collecting.* New York: Overlook Press, 2003.

블룸.『영향에 대한 불안』
Bloom, H. *The Anxiety of Influence: A Theory of Poetry.* New York: Oxford University Press, 1973.

—.『오독 지도』
A Map of Misreading. New York: Oxford University Press, 1975.

비들.『팝은 반복될 것인가? 사운드바이트 시대의 대중음악』
Beadle, J. J. *Will Pop Eat Itself? Pop Music in the Soundbite Era.* London: Faber & Faber, 1993.

비저.『와일드 데이즈』
Beezer. *Wild Dayz: Photos by Beezer.* Bristol: Tangent Books, 2009.

새뮤얼.『기억 극장: 현대 문화에서 과거와 현재』
Samuel, R. *Theatres of Memory: Past and Present in Contemporary Culture.* London: Verso, 1994.

샐즈먼/마타시아.『다음 지금: 미래의 트렌드』
Salzman, M. and I. Matathia. *Next Now: Trends for the Future.* New York: Palgrave Macmillan, 2007.

손.「시대에 뒤진 것의 혁명 에너지」
Thorne, C. 'The Revolutionary Energy of the Outmoded'. *October*, no. 104 (Spring 2003).

쇼/패런. 『봄프! 한 번에 한 장씩 세상에 남기며』
Shaw, S. and M. Farren. *Bomp!: Saving the World One Record at a Time.*
Los Angeles: Ammo Books, 2007.

쇼월터. 「그레이지로 사라짐」. 여러 패션 도서 서평
Showalter, E. 'Fade to Greige'. *London Review of Books* 23, no. 1 (4
January 2001).

슈펭글러. 『서구의 몰락』
Spengler, O. *The Decline of the West.* New York: Alfred A. Knopf, 1926/
One Volume Edition, 1932.

—. 『인간과 기술』
Man & Technics—A Contribution to a Philosophy of Life. New York: Alfred
A. Knopf, 1932.

스타. 「이 세상 모든 곡이 MP3 플레이어에 있다면, 한 곡이라도 들을까?」
Starr, K. 'When Every Song Ever Recorded Fits on Your MP3 Player, Will
You Listen to Any of Them?'. *Phoenix New Times*, 5 June 2008.

스터브스. 포지션 노멀/크리스 베일리프 인터뷰
Stubbs, D. Interview with Position Normal/Chris Bailiff. *The Wire*,
no. 311 (January 2010).

스턴. 「문화 가공물로서 MP3」
Sterne, J. 'The MP3 as Cultural Artifact'. *New Media and Society* 8, no. 5
(November 2006).

—. 『청취의 과거: 청각적 근대성의 기원들』
The Audible Past: Cultural Origins of Sound Reproduction. Durham, NC:
Duke University Press, 2003.

스털링. 「우주 시대의 기억」
Sterling, B. 'Memories of the Space Age'. 'Catscan' column, *Science
Fiction Eye*, date unknown. http://w2.eff.org/Misc/Publications/
Bruce_Sterling/Catscan_columns/.

스톤. 「멀티태스킹 너머: 지속적 불완전 집중」
Stone, L. 'Beyond Simple Multi-Tasking: Continuous Partial Attention'.
http://lindastone.net/2009/11/30/beyond-simple-multi-tasking-
continuous-partial-attention/.

스튜어트. 『갈망에 관해』
Stewart, S. *On Longing: Narratives of the Miniature, the Gigantic, the
Souvenir, the Collection.* Durham, NC: Duke University Press, 1993.

스트로. 「고갈된 상품: 음악의 물질문화」
Straw, W. 'Exhausted Commodities: The Material Culture of Music'.
Canadian Journal of Communication 25, no. 1 (winter 2000).

―.「음반 컬렉션의 크기: 록 음악 문화에서 성과 감식안」
'Sizing Up Record Collections: Gender and Connoisseurship in Rock Music Culture'. In *Sexing the Groove: Popular Music and Gender*, ed. S. Whiteley. New York: Routledge, 1997.

스프링커(편).『유령 같은 경계: 데리다의 마르크스의 유령에 관한 학술회의』
Sprinker, M. (ed.): *Ghostly Demarcations: A Symposium on Jacques Derrida's Specters of Marx*. New York: Verso, 1999.

실베스터/마크스.「이론상 출간되지 않은 걸 토크 관련 글」
Sylvester, N. and W. D. Marx, 'Theoretically Unpublished Piece about Girl Talk, for a Theoretical New York Magazine Kind of Audience, Give or Take an Ox on Suicide Watch'. *Riffmarket* blog, 22 December 2008.

아른스.「역사는 반복된다: (미디어) 예술과 행위 예술의 재연 전략」
Arns, I. 'History Will Repeat Itself: Strategies of Re-enactment in Contemporary (Media) Art and Performance'. http://www.agora8.org/reader/Arns_History_Will_Repeat.html.

아이젠버그.『녹음하는 천사: 음악, 녹음, 문화』
Eisenberg, E. *The Recording Angel: Music, Records and Culture from Aristotle to Zappa* (1987). 2nd edn. New Haven: Yale University Press, 2005.

아탈리.『소음: 음악의 정치경제학』
Attali, J. *Noise: The Political Economy of Music* (1977). English edn. Manchester University Press, 1985.

앤더슨, 크리스.「롱테일」
Anderson, Chris. 'The Long Tail'. *Wired*, no. 12.10 (October 2004).

앤더슨, 페리.『포스트모더니티의 기원』
Anderson, Perry. *The Origins of Postmodernity*. London: Verso, 1998.

에번스.『차용』
Evans, D. *Appropriation*. Cambridge, MA: MIT Press, 2009.

에클런드.『그림들 세대, 1974~1984』
Eklund, D. *The Pictures Generation, 1974–1984*. New York: Metropolitan Museum of Art, 2009.

엘스너/카디널(편).『수집 문화』
Elsner, J. and R. Cardinal (eds.). *The Cultures of Collecting*. London: Reaktion Books, 1994.

예거.「독창성? 애너 수이 등, 포레버 21 고소」
Yaeger, L. 'Sui Generis? Anna Sui, Others Sue Forever 21: How Original Are You?'. *Village Voice*, 18 September 2007.

엔스.「역사를 입다: 청년 문화에서 레트로 스타일과 진품성의 구성」
Jenss, H. 'Dressed in History: Retro Styles and the Construction of Authenticity in Youth Culture'. *Fashion Theory: The Journal of Dress, Body & Culture* 8, no. 4 (December 2004): 387–403 (17).

오닐.『런던—패션 이후』
O'Neill, A. *London—After a Fashion*. London: Reaktion Books, 2007.

오루크.「싸구려 미래」
O'Rourke, P. J. 'Future Schlock'. *The Atlantic*, December 2008.

오슬랜더.「음반을 바라보며」
Auslander, P. 'Looking at Records'. *TDR: The Drama Review* 45, no. 1 (Spring 2001).

올린.「난초병」
Orlean, S. 'Orchid Fever'. *New Yorker*, 23 January 1995.

요크.『스타일 전쟁』
York, P. *Style Wars*. London: Sidgwick & Jackson, 1980.

울프.「어디로도 가지 않은 도약」
Wolfe, T. 'One Giant Leap to Nowhere'. *New York Times*, 18 July 2009.

워철.「여자들이여, 활기차게 살자」
Wurtzel, E. 'Get a Life, Girls'. *Guardian*, 10 August 1998.

월콧.「새로운 언더그라운드 록의 보수 충동」. CBGB 페스티벌 관련 기사
Walcott, J. 'A Conservative Impulse in the New Rock Underground'. *Village Voice*, 18 August 1975.

월터스.「노던 솔은 급사하는가?」
Walters, I. 'Is Northern Soul Dying on Its Feet?'. *Street Life*, 15–28 November 1975. Repr. in *The Faber Book of Pop*, ed. J. Savage and H. Kureishi. London: Faber & Faber, 1995.

웨너.『레넌이 기억하다: 1970년대 롤링 스톤 인터뷰 전집』
Wenner, J. S. *Lennon Remembers: The Full Rolling Stone Interviews from 1970*. New York: Verso, 2000.

윌리스.「크리던스 클리어워터 리바이벌」
Willis, E. 'Creedence Clearwater Revival', In *The Rolling Stone Illustrated History of Rock & Roll*, ed. Anthony DeCurtis and James Henke with Holly George-Warren. New York: Random House, 1992.

윌슨.『내 제트팩은 어디 있지?: 실현되지 않은 공상과학 미래』
Wilson, D. H. *Wheres My Jetpack? A Guide to the Amazing Science Fiction Future That Never Arrived*. New York: Bloomsbury, 2007.

이노.『글쓰기 공간』서평
　Eno, B. Review of *Writing Space*, by David Bolter. *Artforum International* 30 (November 1991).

—.인터뷰
　Interviewed by K. Kelly. *Wired* 3.05 (May 1995).

제이미슨.「가치 체제에서 위조의 위치」. 노던 솔과 로큰롤 복고 관련 논문
　Jamieson, M. 'The Place of Counterfeits in Regimes of Value: An Anthropological Approach'. *Journal of the Royal Anthropological Institute* 5 (1999).

제임슨.『단일한 현대성: 현재의 존재론』
　Jameson, F. *A Singular Modernity: Essay on the Ontology of the Present*. London: Verso, 2002.

—.「문화와 금융자본」
　'Culture and Finance Capital'. In *The Cultural Turn: Selected Writings on the Postmodern, 1983–1998*. London: Verso, 1998.

—.『미래의 고고학』
　Archaeologies of the Future: The Desire Called Utopian and Other Science Fictions. London: Verso, 2005.

—.「60년대 시대 구분」
　'Periodizing the 6os'. In *The 6os Without Apology*, ed. Sonya Sayres, Anders Stephenson, Stanley Aronowitz and Fredric Jameson, 208–9. Minneapolis: University of Minnesota Press, 1984.

—.『포스트모더니즘, 또는 후기 자본주의의 문화 논리』
　Postmodernism, or, the Cultural Logic of Late Capitalism. London: Verso, 1991.

존스, 딜런.『아이팟, 고로 나는 존재한다』
　Jones, Dylan. *iPod, Therefore I Am*. New York: Bloomsbury, 2005.

존스, 맥스.「새로운 재즈 시대」
　Jones, Max. 'A New Jazz Age'. *Picture Post*, 12 November 1949. Repr. in *The Faber Book of Pop*, ed. Jon Savage and Hanif Kureishi. London: Faber & Faber, 1995.

카.『얄팍함: 인터넷이 우리의 뇌 구조를 바꾸고 있다』
　Carr, N. *The Shallows: What the Internet Is Doing to Our Brains*. New York: W. W. Norton, 2010.

커비.『디지모더니즘: 포스트모던을 허물고 문화를 재배열하는 신기술』
　Kirby, A. *Digimodernism: How New Technologies Dismantle the Postmodern and Reconfigure Our Culture*. London: Continuum, 2009.

참고문헌

—. 「포스트모더니즘의 죽음과 그 너머」
'The Death of Postmodernism, and Beyond'. *Philosophy Now*, November/
December 2006. http://www.philosophynow.org/issue58/58kirby.htm.

켄트. 『악마에 냉담함: 70년대 회고』
Kent, N. *Apathy for the Devil: A '70s Memoir*. London: Faber & Faber,
2010.

—. 「크램프스와 로커빌리」
'The Cramps and Rockabilly'. *New Musical Express*, 23 June 1979.

켈리. 「이 책을 스캔하시오!」
Kelly, K. 'Scan This Book!'. *New York Times Magazine*, 14 May 2006.

코프. 『재프록샘플러』
Cope, H. *Japrocksampler: How the Post-War Japanese Blew Their Minds on
Rock 'n' Roll*. London: Bloomsbury, 2007.

—. 『크라우트록샘플러』
*Krautrocksampler: One Head's Guide to the Great Kosmische Musik—1968
Onwards*. London: Head Heritage, 1995.

콘. 『어웝바팔루밥 얼롭밤붐』
Cohn, N. *Awopbopaloobop Alopbamboom: Pop from the Beginning*.
London: Weidenfeld & Nicolson, 1969.

쿠엘베리. 『빈티지 록 티셔츠』
Kugelberg, J. *Vintage Rock T-Shirts*. New York: Universe/Pizzoli, 2007.

—. 인터뷰
Interview by S. Bidder. In *Various, Old Rare New: The Independent Record
Shop*. London: Black Dog Publishing, 2008.

크롤리/파빗(편). 『냉전 모더니즘: 디자인 1945~1970』
Crowley, D. and J. Pavitt (eds.). *Cold War Modern: Design 1945–1970*.
London: V&A Publishing, 2008.

키넌. 「힙너고직 팝」
Keenan, D. 'Hypnagogic Pop'. *The Wire*, no. 306 (August 2009).

터너. 「노스탤지어에 관한 메모」
Turner, B. S. 'A Note on Nostalgia'. *Theory, Culture & Society*, February
1987.

테이트. 사이먼 레이놀즈의 「J 딜라 컬트」 칼럼에 관한 댓글
Tate, G. [avantgroidd, pseud.]. Comments section of Simon Reynolds's
column 'The Cult of J Dilla'. *Guardian*, 16 June 2009. http://www.
guardian.co.uk/music/musicblog/2009/jun/16/cult-j-dilla.

트렁크. 『음악 라이브러리: 그래픽과 사운드』
Trunk, J. *The Music Library: Graphic Art and Sound*. London: Fuel, 2005.

파. 『지루한 엽서』
Parr, M. *Boring Postcards*. London: Phaidon, 1999.

파월. 「균열 사이로, 5: 고스트 박스」
Powell, M. 'Through the Cracks #5: Ghost Box'. *Pitchfork*, 20 May 2008.

페소아. 『불안의 책』
Pessoa, F. *The Book of Disquiet* (1982). London: Penguin Classics, 2002.

페트루시크. 『여전히 마음을 움직인다』. 미국 전통음악 관련 글
Petrusich, A. *It Still Moves: Lost Songs, Lost Highways, and the Search for the Next American Music*. New York: Faber & Faber, 2008.

펠로스. 『보존을 향한 열정: 문화 수호자로서 게이 남성』
Fellows, W. *A Passion to Preserve: Gay Men as Keepers of Culture*. Madison, WI: University of Wisconsin Press, 2004.

포먼. 「팬케이크 인간, 또는 '신들이 내 머리를 두들겨 패고 있다'」
Foreman, R. 'The Pancake People, or, "The Gods Are Pounding My Head"'. *Edge*, 3 August 2005. http://www.edge.org/3rd_culture/foreman05/foreman05_index.html.

피니, .. 콤팍트 음반사 편집 앨범 『토탈 7』 음반평
Finney, T. Review of *Total 7*, a Kompakt compilation. *Pitchfork*, 15 September 2006.

피셔. 『자본주의적 사실주의: 대안은 없는가?』
Fisher, M. *Capitalist Realism: Is There No Alternative?*. Winchester: Zero Books, 2009.

── [필명 K-펑크]. 벨베리 폴리 / 짐 저프 인터뷰
[K-punk, pseud.]. Belbury Poly/Iim Jupp interview. *Fact Magazine*, 4 February 2009. http://www.factmag.com/2009/02/04/interview-belbury-poly/.

하이저. 「골라서 섞어: '슈퍼하이브리드'란 무엇인가?」
Heiser, J. 'Pick & Mix: What Is "Super-Hybridity"?'. *Frieze*, September 2010.

── 외. 슈퍼하이브리드에 관한 원탁회의
with R. Jones, N. Powers, S. Price, S. Sandhu and H. Steyerl. 'Analyze This'. *Frieze*, September 2010.

해덜리. 『전투적 모더니즘』
Hatherley, O. *Militant Modernism*. Winchester: Zero Books, 2008.

호건. 「이것은 믹스 테이프가 아닙니다」. 카세트 부흥에 관한 기사
Hogan, M. 'This Is Not a Mixtape'. *Pitchfork*, 22 February 2010.

홉스봄/레인저(편). 『만들어진 전통』
Hobsbawm, E. and T. Ranger (eds.). *The Invention of Tradition*.
Cambridge University Press, 1992.

후이센. 「기념비적 유혹」
Huyssen, A. 'Monumental Seduction'. In *Acts of Memory: Cultural Recall in the Present*, ed. M. Bal, J. Crewe and L. Spitzer. Dartmouth College Press, 1998.

——. 「현재 과거형: 미디어, 정치, 기억상실증」
'Present Pasts: Media, Politics, Amnesia'. *Public Culture* 12, no. 1 (winter 2000).

후쿠야마. 「역사의 종말?」
Fukuyama, F. 'The End of History?'. *National Interest*, summer 1989.

휴즈. 『새로움의 충격』
Hughes, R. *The Shock of the New*. New York: Alfred A. Knopf, 1982.

힐더브랜드. 『고유 하자: 비디오테이프와 저작권의 해적판 역사』
Hilderbrand, L. *Inherent Vice: Bootleg Histories of Videotape and Copyright*. Durham, NC: Duke University Press, 2009.

찾아보기

찾아보기

찾아보기

알립니다

한국어판 초판에는 함영준이 한국의 레트로 마니아 현상을 논하는 글, 「부록—코리안이 본 코리아의 경우」가 실려 있었습니다. 책이 언급하는 아티스트와 음악이 어쩌면 한국어 독자에게 지나치게 생소할지도 모르겠다는 생각에서, 즉 자칫하면 책에 담긴 생각이 순전히 추상적인 관념처럼 비칠지도 모르겠다는 우려에서 실은 글이었습니다. 그런데 2016년 10월, 함영준이 주요 미술관 큐레이터라는 자신의 지위를 이용해 수년간 젊은 여성 미술인들에게 상습적 성폭력을 가해왔다는 고발이 나왔습니다. 함영준은 고발 내용을 일부 인정하고, 책임 큐레이터로 일하던 일민미술관에서 사직했습니다. 그가 이 책에 써냈던 글은 그의 폭력 행위와 직접 관련이 없지만, 그런 '저술 실적'이 그가 악용해온 권위에 어떤 식으로든 보탬이 될 수도 있다는 판단에서, 개정판부터는 해당 글을 싣지 않기로 결정했습니다.

레트로 마니아: 과거에 중독된 대중문화

사이먼 레이놀즈 지음
최성민 옮김

초판 1쇄 발행 2014년 7월 15일
개정판 1쇄 발행 2017년 2월 28일
　　　 4쇄 발행 2023년 4월 28일
발행 작업실유령
편집 워크룸
디자인 슬기와 민
제작 세걸음

작업실유령
03035 서울시 종로구 자하문로19길 25, 3층
전화 02-6013-3246
팩스 02-725-3248
wpress@wkrm.kr
workroompress.kr

ISBN 978-89-94207-75-9 03600